GERMAN
editorial board

Donna Hoffmeister *University of C...*
Andy Hollis *University of Salford*
Roger Jones *University of Keele*
Eva Kolinsky *University of Keele*
Moray McGowan *University of Sheffield*
Stephen Parker *University of Manchester*
Rhys Williams *University College, Swansea*

The *German Texts* series has been devised in response to recent curricular reforms at school and undergraduate level. A major stimulus to the thinking of the editorial board has been the introduction of the new A level syllabuses. The Manchester editions have accordingly been designed for use in both literature and topic-based work, with the editorial apparatus encouraging exploration of the texts through the medium of German. It is envisaged that the Manchester editorial approach, in conjunction with a careful choice of texts and material, will equip students to meet the new demands and challenges in German studies.

Women in 20th-century Germany

GERMAN TEXTS

also available

Büchner (Jacobs ed.) *Dantons Tod und Woyzeck*
Braun (Hollis ed.) *Unvollendete Geschichte*
de Bruyn (Tate ed.) *Märkische Forschungen*
Peitsch, Williams (eds.) *Berlin seit dem Kriegsende*
Wallraff (Sandford ed.) *Der Aufmacher*
Böll (Reid ed.) *Was soll aus dem Jungen bloß werden?*
Pausewang (Tebbutt ed.) *Die Wolke*
Fleißer (Horton ed.) *Pioniere in Ingolstadt*
Schneider (Riordan ed.) *Vati*
Becker (Rock ed.) *Five stories*
Handke (Wigmore ed.) *Wunschloses Unglück*
Siefken (ed.) *Die Weiße Rose und ihre Flugblätter*
Jackson (ed.) *DDR – Das Ende eines Staates*

of related interest:

Williams, Parker, Riordan (eds.) *German writers and the Cold War**
Townson *Mother-tongue and fatherland**
Hall *Modern German pronunciation*

* hardback only

Reviews of previous volumes in the series

Unvollendete Geschichte

I find Hollis's work a model of its kind: challenging as well as reassuring, scholarly as well as 'consumer-oriented' … it should have no difficulty in cornering the market **German Teaching**

With Andy Hollis's accomplished edition of Volker Braun's **Unvollendete Geschichte** *the series has got off to an excellent start and set a high standard for future volumes …* **Modern Language Review**

Der Aufmacher

A feature of this edition which I find particularly valuable is its open-endedness. In his zeal to 'categorise and classify' Sandford does not treat the reader as a passive recipient of knowledge; this is a 'hands-on' edition for a fellow worker, for those who want, like Sandford, to get behind the enigma that is Wallraff **German Teaching**

Berlin seit dem Kriegsende

… the anthology is a useful foundation for courses combining language, literature and Landeskunde **Forum for Modern Language Studies**

Women in 20th-century Germany

A reader

Eva Kolinsky

Manchester University Press

Manchester and New York

distributed in the USA and Canada by
St. Martin's Press

Copyright © Eva Kolinsky 1995

Published by Manchester University Press
Oxford Road, Manchester M13 9NR, UK
and Room 400, 175 Fifth Avenue, New York, NY 10010, USA

Distributed exclusively in the USA and Canada
by St. Martin's Press, Inc., 175 Fifth Avenue, New York, NY 10010, USA

British Library Cataloguing-in-Publication Data
A catalogue record for this book is available from the British Library

Library of Congress Cataloging-in-Publication Data
Kolinsky, Eva.
 Women in 20th Century Germany : A reader / Eva Kolinsky.
 p. cm. — (Manchester German texts)
 Text in German.
 Includes bibliographical references.
 ISBN 0-7190-4654-8. — ISBN 0-7190-4175-9 (pbk)
 1. Women — Germany — History — 20th century. 2. Women — Germany —
 Social conditions. 3. Feminism — Germany — History — 20th century.
 I. Title. II. Series.
 HQ1623.K6493 1995
 305.42'0943—dc20
 94-36770

ISBN 0 7190 4654 8 *hardback*
ISBN 0 7190 4175 9 *paperback*

Printed in Great Britain
by Biddles Ltd, Guildford and King's Lynn

Contents

v

Tables

Figures

Preface and acknowledgements

During the course of the 20th century, the place of women in society has changed beyond recognition, and this book of introductory chapters and documents is designed to show just how monumentally women's lives have been transformed. The long skirts, parasols and smelling salts belong to a distant past of our great-grandmothers. But were these the 'good old days' or were they the days of long working hours, little use of domestic appliances to lighten the load, little access to education or employment for women?

In German political history, democracy, when it was introduced in 1919, was weak and finally destroyed by the National Socialists in 1933. Women, who had only won the vote in 1919, have often been blamed for hampering democracy and helping the Nazis. Is this true? And what kind of influence did National Socialism exert on women − or did it pass without trace? Finally, how did the division of Germany affect the place of women? Did women in the East, where a socialist regime existed from 1949 to 1989, attain full equality without discrimination, as their leaders and the written constitution claimed? In West Germany, the constitutional promise of equality has not yet been met but have there been improvements?

This book is about women in 20th century Germany and the changing scope for women to exercise choices and to enjoy equal opportunities in the family, at work and in politics. Documents, statistics and reports try to present information, facts, analysis. Several life stories have been included in order to show through individual experiences how women perceived the choices and opportunities in their own time and their own world.

I should like to thank the Nuffield Foundation and the German Academic Exchange Service for supporting my research on women in political parties and parliaments. The *Bundesministerium für Frauen und Jugend* has been most helpful in providing materials and attending to my every request. I should also like to thank the *Gleichstellungsbeauftragte der Stadt Leipzig*, Frau Ruth Stachorra and her team for materials and Professor Dr. Alice Kahl, Dr. Uta Starke and Dr. Steffen Wilsdorf, all from Leipzig, for their comments on the situation of women in the former GDR. Particular thanks are due to Roger Jones (Keele), Andy Hollis (Salford) and to Trudi McMahon for commenting on earlier drafts of the manuscript, and to my students at Keele for their lively interest in the situation of women in Germany. When I was writing the book, my family was most supportive, encouraging and tolerant. Martin, Harry and Daniel deserve all my thanks.

Eva Kolinsky, Summer 1994

Einleitung

Frauen in der deutschen Gesellschaft: Geschichte und Gegenwart

Um die deutsche Gesellschaft der Gegenwart zu verstehen, muß man auch die Vergangenheit betrachten. Ganz allgemein gesehen trifft es sicher auf alle Gesellschaften zu, daß ihr heutiger Zustand, ihre Strukturen und Besonderheiten erst richtig deutlich werden, wenn man sieht, wie sie entstanden sind. Für Deutschland gilt dies ganz besonders, da Deutschland eine sehr wechselhafte Geschichte hinter sich hat. Allein im 20. Jahrhundert gab es sechs verschiedene politische Systeme, die die gesellschaftliche Ordnung und das Leben der Menschen mehrfach nachhaltig veränderten.

Das Kaiserreich bestand bis 1918, die Weimarer Republik dauerte von 1919 bis 1933, von 1933 bis 1945 herrschte der Nationalsozialismus und nach 1945 wurde Deutschland geteilt in die Bundesrepublik und die Deutsche Demokratische Republik. Die letzte Etappe dieser vielgestaltigen Entwicklung reicht bis in die Gegenwart: die Entstehung einer neuen, erweiterten Bundesrepublik Deutschland nach der Wiedervereinigung im Oktober 1990.

Auch die Stellung der Frau im Deutschland des 20. Jahrhunderts wird nur verständlich vor dem Hintergrund dieser uneinheitlichen politischen und gesellschaftlichen Bedingungen. Daher stellen wir unserem Thema – *Women in 20th-century Germany* – einen knappen Abriß zur Geschichte voraus. Dabei geht es besonders darum herauszuarbeiten, unter welchen besonderen Bedingungen sich die moderne Gesellschaft in Deutschland entwickelte und wie diese Entwicklung sich auf die Stellung der Frau in der Gesellschaft auswirkte.

Von der Kleinstaaterei zur Wirtschaftsmacht: vom 19. ins 20. Jahrhundert

Wenn wir Deutschland kurz mit anderen europäischen Ländern vergleichen, wird klar, wie nachhaltig sich das Land vom 19. ins 20. Jahrhundert verändert hat. Am Anfang des 19. Jahrhunderts war Deutschland in rund 400 eigenständige Staaten geteilt. Einige davon waren international bedeutend und unterhielten sogar ihre eigenen Gesandten in anderen Ländern. Das trifft zum Beispiel auf Preußen zu, aber auch auf Bayern oder Sachsen. Die meisten Staaten aber waren klein und ohne internationale Bedeutung. Deutschland im Sinne eines einheitlichen Landes mit einer Regierung kam erst 1871 zustande. Dagegen waren England und

1

Frankreich schon lange zentral verwaltete Staaten mit einer Regierung, die für das ganze Land zuständig war.

Die Zerteilung in viele kleine Staaten – die *Kleinstaaterei* – war kulturell sicher ein Vorteil. So hatte jeder Kleinstaat seine eigene Hauptstadt und jede Hauptstadt ihr eigenes Schloß für den Fürsten, aber auch ihr eigenes Theater oder ihr eigenes Orchester. Überreste dieser Kulturvielfalt sind noch heute zu sehen mit Theatern, Opernhäusern, Konzerthallen in allen größeren Städten und einer reichen Vielfalt von Kultureinrichtungen.

Wirtschaftlich aber war die Zersplitterung ein Nachteil. Die vielen Grenzen, die vielen Zölle und die vielen verschiedenen Währungen stellten ein fast unüberwindliches Hindernis für den Handel dar. Erst 1834 entstand in Deutschland ein einheitliches Zoll- und Wirtschaftsgebiet. Anfangs traten nur einige Staaten bei, doch die Weichen waren gestellt, die Kleinstaaterei zu beenden. Die Gründung des Deutschen Reiches 1871 schloß diese Entwicklung ab. Noch heute allerdings kann man die Nachwirkungen der staatlichen Zersplitterung sehen. Noch heute gibt es in Deutschland die sogenannten Länder, die ihre eigenen Parlamente und Regierungen wählen, und bis zum Ende des Ersten Weltkrieges noch ihre eigenen Könige oder Fürsten hatten. Allerdings war die Gesamtzahl der deutschen Staaten/ Länder schon im 19. Jahrhundert drastisch reduziert worden.

Die Vielzahl der Staaten behinderte die Wirtschaftsentwicklung und bewirkte, daß Deutschland im 19. Jahrhundert rückständiger war als England oder Frankreich. Das heißt, in Deutschland setzte die Industrieentwicklung später ein als in England und Frankreich, wo die allgemeinen politischen Bedingungen günstiger waren. Daher verließ sich die deutsche Industrialisierung am Anfang stark auf Experten und Techniker aus dem Ausland, besonders aus England. Als Nachkömmling konnte die deutsche Industrieentwicklung aber auch Fehler oder Umwege vermeiden, die anderswo gemacht worden waren. In Deutschland konnten etwa Erfindungen wie die Eisenbahn angewendet werden, um ein einheitliches Verkehrsnetz zu schaffen und ein modernes Bankwesen, das den Kapitalbedarf der wachsenden Wirtschaft befriedigen konnte. Nach einem langsamen Anfang entwickelte sich die Wirtschaft in Deutschland im Laufe des 19. Jahrhunderts sehr schnell. Schon um 1871, als das Deutsche Reich gegründet wurde, war Deutschland zum Rivalen der britischen Wirtschaftsmacht geworden und hatte Frankreich überholt. Im 20. Jahrhundert baute Deutschland seine Führungsrolle in der Wirtschaft aus, besonders in neuen Wirtschaftszweigen wie Chemie, Elektrotechnik und Fahrzeugbau.

Auf dem Weg zur modernen Gesellschaft

Die Wandlungsprozesse, die mit der Industrieentwicklung in Gang gesetzt wurden, nennt man in der wissenschaftlichen Diskussion *Modernisierung*. Ich möchte diesen Begriff zur Erklärung mit heranziehen, weil er die Bedeutung geschichtlicher Prozesse und ihre Nachwirkungen auf die Lebenssituation der Menschen verdeutlicht. *Modernisierung* beleuchtet auch die Lebenssituation von Frauen und wie diese sich verändert hat.

Modernisierung kann vieles bedeuten. Man kann darunter die Veränderungen verstehen, die sich durch Maschinen und die moderne Technik für die Arbeit der Menschen ergaben. Man kann darunter auch verstehen, daß alte Berufszweige – viele Handwerksberufe zum Beispiel – ganz aussterben und neue Berufe entstehen wie etwa Fabrikarbeiter, Fließbandarbeiter, Busfahrer oder Informatiker. *Modernisierung* bezieht sich aber auch auf die gesteigerte Mobilität in der Gesellschaft: seit den vierziger Jahren des 19. Jahrhunderts wanderten immer mehr Menschen vom Land in die Städte ab. Die Landwirtschaft und das Leben auf dem Lande verloren an Bedeutung, während das Leben in der Stadt und Berufe in Industrie, Handel, Verwaltung oder allgemein im Dienstleistungsbereich an Bedeutung gewannen. Die modernen Lebensstile entwickelten sich um die neuen Arbeitsformen und als Folge der sogenannten *Verstädterung.* Auch brachten moderne Verkehrsmittel wie Eisenbahnen (oder auch Dampf- oder Motorschiff, Auto und Flugzeug) mehr Mobilität. Die Menschen konnten reisen und ihren Horizont erweitern. Sie konnten aber auch zur Arbeit fahren und waren nicht mehr wie früher darauf angewiesen, an ihrem Wohnort Arbeit zu finden.

Mit der Mobilität konnten die Menschen eher selber entscheiden, wie und wo sie leben wollten. Damit wuchsen die Vielschichtigkeit und Vielgestaltigkeit der Gesellschaft. Allgemein kann man sagen, daß sich die Lebenssituation der Menschen seit Mitte des 19. Jahrhunderts zwischen den Generationen und auch innerhalb einer Generation viel schneller veränderte, als dies in früheren Zeiten denkbar gewesen wäre. In Deutschland war die Industrieentwicklung selber auf wenige Jahrzehnte zusammengedrängt. Daher vollzog sich auch die gesellschaftliche *Modernisierung* besonders schnell.

Die Vielzahl (Pluralität) der Lebensstile ist ein wichtiges Kennzeichen einer modernen Gesellschaft. Während die Industrieentwicklung die Gesellschaft umgestalten half, waren es gesellschaftliche Institutionen, die so etwas wie Fortschritt, eine Entwicklung zum Besseren schufen. Neben der Wirtschaft haben besonders das Rechts- und Verfassungssystem und das Bildungswesen zur Entfaltung einer modernen Gesellschaft beigetragen.

Das Rechts- und Verfassungssystem garantiert den Bürgern Sicherheit, gleiche Behandlung und Schutz vor Willkür. Als Verfassungen die Herrschaft der Fürsten ablösten, wurden die Rechte der Bürger im Staat klarer sichtbar und es entstand die Möglichkeit, im Rahmen der Gesetze selber Initiativen zu ergreifen. Dies war besonders für die Entfaltung des Handels, der Industrie, der politischen Parteien und der Verbände wichtig, die die Entwicklung der modernen Gesellschaft einleiteten. Für Frauen stellte das Recht auf wirtschaftliche und politische Teilnahme einen Meilenstein dar auf dem Weg zu ihrer gesellschaftlichen Gleichstellung.

Das Bildungswesen war nicht minder wichtig. Zugang zu höheren Bildungsabschlüssen geht mit Zugangsmöglichkeiten zu Führungspositionen im Berufsleben oder in der Politik Hand in Hand. Zwar herrschte in Deutschland noch bis zum Anfang des 20. Jahrhunderts eine Sozialordnung vor, in der Herkunft – eine adlige Abstammung zumal – einen Führungsanspruch mit sich brachte. Doch hatten Preußen und andere Länder bereits im 19. Jahrhundert den Grundstein für

eine höhere Bildungsbeteiligung gelegt, als sie Volks- und Berufsschulen und die allgemeine Schulpflicht einführten. Erst in den sechziger Jahren des 20. Jahrhunderts aber verlor die höhere Bildung in Schule und Universität den Beigeschmack der Elitenbildung. Statt 5% einer Altersgruppe legen heute 50% das Abitur ab, die Hälfte davon Frauen. Statt 2% erwerben mehr als 20% einen Hochschulabschluß. Auch hier sind immer mehr Frauen darunter.

Der Primat der Bildung in der modernen Gesellschaft kommt einem Primat der individuellen Fähigkeiten über traditionelle Herrschafts- oder Vorherrschaftsansprüche gleich. Jeder kann im Prinzip etwas werden, wenn er die Chance hat, sich zu bewähren. Es kommt nicht mehr darauf an, mit einem *silver spoon* im Mund geboren zu sein. Bildung und die Leistungsnachweise in Schule und Universität haben die Bedeutung der gesellschaftlichen Herkunft zurückgedrängt. Sie haben dadurch die Chancengleichheit in der Gesellschaft gefördert. Für Frauen wurde Zugang zu Bildungseinrichtungen und zu höheren Bildungsabschlüssen zu einem der wichtigsten Mittel, ihre Stellung in der Gesellschaft zu verbessern.

Modernisierung beruht also auch auf sozialen Institutionen, die Gleichheit und Freiheit fördern, und die es dem einzelnen erlauben, seinen Wünschen und Leistungen entsprechend zu leben. In der Politik erfordert eine solche gesellschaftliche Ordnung letzten Endes eine Demokratie. In Deutschland setzte sich die Demokratie als Regierungsform nur sehr langsam durch. Es dauerte bis nach 1945, ehe ein demokratisches politisches System geschaffen werden konnte, das die Bürger und die Eliten des Landes akzeptierten. Dieses System entstand in der Bundesrepublik, also im Westen Deutschlands nach der deutschen Teilung von 1945 und dauert noch heute an. Im Osten dagegen, in der Deutschen Demokratischen Republik, herrschte von 1945 bis 1990 ein sozialistisches Regime, das man als eine linke Variante des Obrigkeitsstaates bezeichnen kann, der in Deutschland im Kaiserreich bis 1918 und im Nationalsozialismus von 1933 bis 1945 die dominate Staatsform war. Im Osten gibt es erst seit 1990 eine Demokratie. Bei der Entwicklung der Demokratie ging es in Deutschland also auch langsamer als in England oder Frankreich.

Frauen als Gewinner und als Verlierer der *Modernisierung*

Modernisierung, wie sie durch die Entfaltung der Industriegesellschaft in Gang gesetzt worden ist, bedeutet Veränderung. Veränderung aber kann Gutes und Schlechtes bringen; die gleichen Ereignisse, die gleichen Vorgänge, die dem einen neue Möglichkeiten eröffnen, stürzen einen anderen in Not. So schafft *Modernisierung* Gewinner und Verlierer. Die Einführung von mechanischen Webstühlen zum Beispiel hat den Grundstein der Textilindustrie gelegt und unzählige Arbeitsplätze geschaffen, vor allem für Frauen. Die mechanischen Webstühle haben aber auch die Existenz der Handweber vernichtet. Die Arbeiter an den mechanischen Webstühlen wären hier *Modernisierungsgewinner*, die von der Technik überrollten Handweber *Modernisierungsverlierer*. Der Schriftsteller Gerhard Hauptmann hat diese Situation in seinem Drama *Die Weber* behandelt, das den Aufstand der

4

schlesischen Handweber gegen die Einführung von mechanischen Webstühlen zum Thema hat.

Die Entfaltung der Industriegesellschaft veränderte auch die Lebenswelt der Frauen nachhaltig. Wenn *Modernisierung* immer Gewinner und Verlierer erzeugt, können wir annehmen, daß sie auch unter Frauen Gewinner und Verlierer erzeugte. Bei Berufen oder Tätigkeiten ist leicht auszumachen, was Verlust und was Gewinn ist. Wenn ein Beruf, wenn eine Tätigkeit keinen Nutzen mehr hat, wird sie wegfallen, verloren gehen wie etwa das Flachs spinnen, das für Frauen des 18. Jahrunderts so alltäglich gewesen zu sein scheint wie heute das Fernsehen. Dagegen könnte man sagen, daß Lesen und Schreiben dann *Modernisierungsgewinne* bringen, wenn in der Gesellschaft Kommunikation und Information immer wichtiger werden.

Mit der Unterscheidung von *Modernisierungsgewinnern* und *Modernisierungsverlierern* ist noch ein weiteres Problem angesprochen: das Problem der Wertung. Wenn man jemanden einen *Gewinner* nennt, meint man damit, daß eine Verbesserung stattgefunden hat. Ein Verlierer dagegen büßt etwas ein.

Wie ist das nun mit den Frauen in Deutschland? Haben sie gewonnen oder verloren durch die *Modernisierung*, die seit der Industrieentwicklung das Land und die Gesellschaft so durchgreifend verändert hat? War das Alltagsleben einer Frau besser in der vorindustriellen Zeit, als sie wie die Handweberinnen in Hauptmanns Schauspiel das sogenannte Tagewerk neben ihrer Familie miterledigte oder als Bäuerin das Vieh versorgte und bei der Feldarbeit half, ohne regelmäßige Arbeitsstunden, ohne tariflich vereinbarten Lohn, aber auch ohne ihr Haus zu verlassen? Oder sind die geregelten Arbeitsstunden, die ausgehandelten Löhne, sind Feierabend und Freizeit Modernisierungsgewinne für Frauen, die erst mit der Entfaltung der Industriegesellschaft möglich wurden? Auch die besseren Kultur- und Bildungsangebote in Städten und Dörfern können als *Modernisierungsgewinne* verbucht werden.

Die gesellschaftliche *Modernisierung* brachte Frauen mehr Gewinne als Verluste. Mit der Entfaltung der Industriegesellschaft erweiterten sich die Berufs- und Bildungsmöglichkeiten für Frauen; traditionelle Rollenmuster und Rollenerwartungen wurden umgekrempelt, neue Beteiligungsformen entstanden im gesellschaftlichen Leben und in der Politik. Die Verpflichtung einer modernen Gesellschaft auf Chancengleichheit verbesserte auch die Chancen von Frauen und baute tradierte Ungleichheiten ab. Während Frauen traditionell ihre Stellung in Familie und Gesellschaft hinnehmen mußten, ergaben sich im Zuge der *Modernisierung* zunehmend Möglichkeiten, die eigene gesellschaftliche Stellung im Beruf und auch in der Familie den eigenen Wünschen entsprechend zu gestalten. Modernisierungsgewinn heißt somit vor allem eine Zunahme der Machbarkeit gesellschaftlicher Bedingungen. Bedingungen, die ehemals als gegeben hingenommen werden mußten, konnten zunehmend von Erwartungen mitbestimmt und durch individuelles Handeln beeinflußt werden. Die moderne Gesellschaft ist im Grunde eine machbare Gesellschaft, eine Gesellschaft, in der Menschen Einfluß nehmen und ihre Erwartungen einbringen können.

5

Mit diesem allgemeinen *Modernisierungsgewinn* geht noch eine weitere Entwicklung einher. Frauen wollen zunehmend ihre gesellschaftliche Rolle und ihre Lebenssituation selber gestalten. Dabei aber treffen sie auf eine Gesellschaft, auf Strukturen und Einstellungen, die es schwierig oder gar unmöglich machen, ihre Erwartungen einzulösen. Die Chancengleichheit, die Frauen erwarten, wird ihnen von der Gesellschaft vorenthalten. Dabei kommt es weniger darauf an, ob etwa Männer oder andere gesellschaftliche Gruppen bessere Chancen haben oder nicht. Wichtig ist vielmehr die Tatsache, daß die Gesellschaft als ungerecht erfahren wird.

Eine derartige Negativerfahrung kann sich auf Vieles beziehen: darauf etwa, daß Frauen niedrigere Löhne bezahlt bekommen als Männer oder darauf, daß Frauen trotz guter und oft besserer Schulbildung schlechtere Berufschancen haben als Männer und selten in Führungspositionen aufsteigen. Die Negativerfahrung kann sich auch auf Privates beziehen. Hierher gehört die Verteilung der Hausarbeit zwischen den Geschlechtern. Hierher gehört aber auch, daß Mädchen schon von klein auf auf eine Welt vorbereitet werden, in der Frauen nett, leise, sauber, häuslich, anspruchslos und aufopfernd zu sein haben, während Jungen sich schmutzig machen, sich durchsetzen und sogar schreien und toben dürfen.

In unserem Zusammenhang ist wichtig, daß das Bewußtsein von Ungleichheit eine wichtige Voraussetzung zu ihrem Abbau ist. Ohne daß Frauen deutlich ist, daß ihre Chancen nicht ihren Erwartungen und Fähigkeiten entsprechen, werden sie keine Klagen äußern und etwas ändern wollen. Ganz allgemein kann man behaupten, daß heutzutage Frauen in Deutschland ihre eigene Situation viel klarer sehen und ihre Chancengleichheit viel offener einklagen als früher, obgleich es noch bis in die sechziger Jahre des 20. Jahrhunderts hinein Frauen, objektiv gesehen, schlechter ging, und sie weniger Chancengleichheit oder Raum zur Selbstentfaltung hatten als heute.

Oben habe ich behauptet, daß die Trennung in Verlierer und Gewinner von *Modernisierung* eine Wertung voraussetzt. Jetzt sind wir an dem Punkt angelangt, wo diese Wertung offenkundig werden kann: es handelt sich um die Kategorie der Chancengleichheit. Können Frauen das, was sie sein wollen, was sie leisten können, was sie sich vorgenommen haben, in die Praxis umsetzen, oder gibt es für sie Negativerfahrungen, die für Männer nicht gelten?

Modernisierungsgewinner sein hieße demnach für Frauen, ganz so wie alle anderen Bürger des Landes, also *gleich-berechtigt* behandelt zu werden. Das soll nicht heißen, daß ihnen alles gelingen kann, sondern nur, daß ihre gesellschaftliche Stellung als Frau sie nicht an ihren Chancen hindert. Umgekehrt macht Diskriminierung Frauen zu Modernisierungsverlierern: sie beraubt sie der Chancen oder vermindert die Chancen, die ihnen eigentlich offen stehen sollten.

Chancengleichheit und Selbstbestimmung stehen im Mittelpunkt der Wertung, die *Frauen in Deutschland von der Jahrhundertwende bis zur Gegenwart* zugrunde liegt. Die Themen *Chancengleichheit* und *Selbstbestimmung* sind damit der Mittelpunkt, ja das Herzstück der Texte und Arbeitsmaterialien, die in diesem Band zur Lage der Frauen in Deutschland im 20. Jahrhundert zusammengestellt sind.

Hinweise zur Arbeit mit den Materialien

Die Materialien und Texte sind in vier breite Themenkreise gegliedert:

1. Frauen und Gesellschaft;
2. Frauen und Arbeitsmarkt;
3. Frauen und Politik;
4. Frauenthemen in der Gegenwartsgesellschaft.

Jedem dieser Themenkreise ist ein Kapitel gewidmet. Die ersten drei Kapitel bestehen aus (a) einer Einführung; und (b) einer Auswahl von Materialien mit Erklärungen und Hintergrundsinformationen.

Die Einführung nimmt ausdrücklich auf die ausgewählten Materialien Bezug. Die Erklärungen und Hintergrundinformationen sind jeweils am Ende eines Dokumentes abgedruckt. Dabei handelt es sich nicht eigentlich um Vokabeln, sondern um zusätzliche Erläuterungen, damit der Leser/die Leserin besser versteht, worum es geht.

Bei der Auswahl der Materialien war mir wichtig, nicht nur Entwicklungen, Strukturen und Themen aufzuzeigen oder durch Statistiken nachzuweisen, was sich verändert hat in der gesellschaftlichen Stellung der Frau, sondern auch sichtbar zu machen, was denn das für Frauen waren, die die Geschichte der Frauen in Deutschland und die Geschichte der Gleichstellung der Frau mitgestaltet haben und noch mitgestalten. Daher sind den Materialien einige biographische Notizen und Lebensgeschichten beigefügt.

Arbeitsfragen oder Aufsatzthemen werden nicht vorgegeben. Vielmehr setzen die Einführungen, die Textauswahl und die Erläuterungen die Akzente. Dann kann jede(r) Leser/in und jede(r) Lernende das betonen und genauer verfolgen, was besonderes Interesse erweckt.

Innerhalb der thematischen Struktur sind die Kapitel grob chronologisch angelegt, um eine Entwicklung anzudeuten. Die Textsammlung erhebt keinen Anspruch auf Vollständigkeit. Wer mehr wissen will, kann und sollte weiter lesen. Das Buch schließt mit einer kurzen Literaturliste ab. Dort werden gute und möglichst preiswerte Bücher kurz vorgestellt.

Women in 20th Century Germany ist also Lesebuch, Studienbuch und Arbeitsbuch, ein Buch, das zeigen will, wie sich die Lebenssituation und die Lebensqualität für Frauen in Deutschland in den letzten hundert Jahren verändert haben. Damit stehen die historisch-politische und die persönliche Perspektive nebeneinander, stehen Trendanalysen oder statistische Daten neben der erlebten Geschichte, der Lebensgeschichte von Frauen heute und gestern in der deutschen Gesellschaft.

Erstes Kapitel

Frauenrollen und Frauenrechte im Wandel

Einleitung

Traditionelle und *moderne* Frauenrolle: Skizze eines Konfliktes

In einer traditionellen, vorindustriellen Gesellschaft steht und bleibt jeder an seinem Platz. Jedem ist ein Ort zugeschrieben, der bestimmte Aufgaben mit sich bringt und ein gewisses Ansehen. Ändern kann der einzelne, ob Mann oder Frau, diesen Ort, diesen zugeschriebenen Status, im Grunde nicht. Es ist das Kennzeichen einer modernen Gesellschaft, wie sie sich seit der Industrialisierung entwickelt hat, daß der Platz eines jeden in der Gesellschaft weniger festgelegt ist. Im Prinzip leben die Menschen nicht mehr 'von der Wiege bis zur Bahre' genau so wie ihre Eltern oder Großeltern vor ihnen. Die Gesellschaft bietet neue Arbeitsplätze, neue Wohnorte, neue Bildungswege und neue Lebensformen an, die es früher in dieser Vielfalt nicht gab. Das heißt nicht, daß alle Menschen den Beruf wechseln, umziehen, eine höhere Ausbildung anstreben oder besser verdienen als ihre Eltern oder Großeltern. Es bedeutet vielmehr, daß eine moderne Industriegesellschaft mehr Möglichkeiten der *Mobilität* bietet, Möglichkeiten also für die Menschen, ihren Lebensstil zu verändern und in der Gesellschaft auf- oder abzusteigen.

Die Chancen zur Veränderung der individuellen Lebenssituation vermehrten sich mit der Industrieentwicklung und der Modernisierung der Gesellschaft. Diese Chancen aber blieben und bleiben ungleich verteilt. Manche Menschen oder Gruppen sind ausgeschlossen von den neuen Möglichkeiten, entweder weil sie sie nicht wahrnehmen wollen oder weil die Gesellschaft ihnen den Zugang aus irgendeinem Grund verwehrt. Frauen gehörten hierher. Sie hatten lange Zeit fast keinen Zugang zu Bildung, Beruf, eigener Lebens- und Freizeitgestaltung, und noch heute ist dieser Zugang für viele stark begrenzt.

Der Zugang zu den Wahlmöglichkeiten, die eine moderne Gesellschaft anbietet, war (und bleibt bis heute) das zentrale Thema aller Diskussionen um die Rolle der Frau in der Gesellschaft. Dabei stehen sich grob gesprochen zwei Positionen gegenüber: eine *traditionelle* und eine *moderne*. Die *traditionelle* Position beruft sich auf die biologische Funktion der Frau, Kinder zu gebären. Daraus wird abgeleitet, daß der natürliche Platz einer Frau in der Familie sei und ihre eigentliche Aufgabe darin bestehe, Mann und Kinder zu versorgen. Die *moderne* Position dagegen geht davon aus, daß Frauen die gleichen Rechte und Chancen haben sollen

wie andere Mitglieder der Gesellschaft auch. Nur wegen ihrer Eigenschaft als Frau sollten sie nicht auf bestimmte Rollen festgelegt oder von bestimmten Möglichkeiten ausgeschlossen werden. Der Kern dieses Argumentes ist, daß die Rolle der Frau nicht biologisch bestimmt ist (wie in der *traditionellen Frauenrolle*), sondern aus einer Mischung von gesellschaftlichen Bedingungen, individuellen Neigungen und Lebensumständen hervorgeht. Diese Position setzt voraus, daß die Chancen in der Gesellschaft gleich verteilt sein können. Sie setzt also voraus, daß Frauen gleiche gesellschaftliche Rechte haben wie Männer und aus diesem Grunde chancengleich sein sollten. Man könnte diese Position auch *demokratisch* nennen, weil sie von der Gleichheit aller Menschen ausgeht. Sie ist die Position der Frauenbewegung, also die Position von Frauen, die sich für die Rechte von Frauen und die Besserstellung von Frauen öffentlich eingesetzt haben. Dies begann, wie wir sehen werden, im 19. Jahrhundert und dauert noch heute an.

Nicht *eine* Frauenbewegung, sondern *drei*

Allerdings gab es in Deutschland nicht nur *eine* Frauenbewegung, sondern mehrere. Hier muß ein kurzer Blick auf die Struktur der Gesellschaft geworfen werden, die in Deutschland entstand. Sie prägte die Erfahrungen der Frauen und teilte die Frauenbewegung.

Als die Frauenbewegung entstand, war die deutsche Gesellschaft, wie alle Industriegesellschaften, in gesellschaftliche Schichten oder Klassen gegliedert. Grob gesprochen gab es drei Schichten: eine Oberschicht, eine Mittelschicht und eine Unterschicht. Die Unterschicht war durch niedriges Einkommen und Arbeiterberufe gekennzeichnet. In der Mittelschicht waren die Einkommen höher und der Lebensstil anspruchsvoller. Angehörige der Mittelschicht waren von Beruf selbständige Handwerker, Gewerbetreibende mit ihrem eigenen Geschäft oder einer Fabrik. Auch die sogenannte neue Mittelschicht der Beamten und Angestellten, der Berufsgruppe, die bis heute immer wichtiger wurde, zählt zur Mittelschicht. In Deutschland nennt man diese Mittelschicht besonders im 19. und frühen 20. Jahrhundert auch das *Bürgertum*. Die dritte Sozialschicht, die Oberschicht, ist schwieriger zu bestimmen. In der vorindustriellen Zeit bestand sie aus dem Adel. Mit der Entfaltung der modernen Gesellschaft aber verlor der Adel seine Vorrangstellung. Der Begriff der Oberschicht ist seither diffuser und bezieht sich auf diejenigen, die Macht ausüben in der Politik oder in der Wirtschaft, die Eliten. Gelegentlich zählen auch die besonders Reichen zur Oberschicht, das heißt Einkommen oder Lebensstil werden zum Maßstab der gesellschaftlichen Stellung.

Für unsere Diskussion der Geschichte der Frauen in Deutschland ist wichtig, daß die sogenannte Unterschicht (Arbeiterklasse) und die Bürgerschicht (die sich an der Oberschicht orientierte) praktisch keinen Kontakt miteinander hatten. Politisch gehörten sie zu getrennten, einander entgegengesetzten Lagern. Auch die Frauenbewegung spiegelte die Trennung der Gesellschaft in entgegengesetzte politische Lager wieder. So entstanden im 19. Jahrhundert zwei getrennte und politisch entgegengesetzte Frauenbewegungen: die sogenannte *bürgerliche* Frauenbewegung

(die verschiedene Untergruppen hatte) und die sogenannte *proletarische* Frauen-bewegung. Die *bürgerliche* Frauenbewegung sah sich als Sprachrohr der Frauen aus dem Bürgertum, dem Mittelstand und stand bürgerlich-konservativen Parteien nahe. Die *proletarische* Frauenbewegung wollte Sprachrohr von Frauen aus den Unterschichten sein und stand der damaligen Arbeiterpartei nahe, der Sozial-demokratischen Partei Deutschlands (SPD).

Viel später, in den sechziger Jahren des 20. Jahrhunderts kam die sogenannte *neue* Frauenbewegung hinzu, die ohne Parteibindung begann und radikaler als ihre Vorgängerinnen den Grundsatz der *Selbstverwirklichung der Frau* in den Mittelpunkt ihre Aktivitäten stellte. Allerdings gab es um 1970 herum, als diese *neue* Frauenbewegung entstand, bereits den sogenannten Wohlfahrtsstaat. Die schärfsten Ungleichheiten in der Gesellschaft waren durch Sozialpolitik gemildert worden, die schärfsten Ungleichheiten zwischen Männern und Frauen in der Gesellschaft schon abgebaut. Frauen in der Bundesrepublik waren zumindest rechtlich und ihrer Stellung in der Verfassung nach nicht mehr Bürger zweiter Klasse. Für Frauen in der DDR schrieben Verfassung und Arbeitsgesetzbuch die Gleichberechtigung bindend vor. Das heißt, Ungleichheit war zumindest auf dem Papier abgeschafft.

In der Gegenwartsgesellschaft geht es somit nicht mehr darum, Institutionen zu schaffen wie etwa Mädchenschulen oder das Wahlrecht für Frauen, Themen, die die Frauenbewegungen beider politischen Lager am Anfang des 20. Jahrhunderts beschäftigten. Heute geht es mehr darum, Einstellungen, Werthaltungen und gesellschaftliches Handeln anzuprangern und zu verändern, die Frauen trotz rechtlicher Gleichheit weiterhin benachteiligen.

Frauenleben und Frauenrollen: Themen und Texte

Die Texte in diesem Kapitel zeichnen nach, wie Frauen in Deutschland lebten, wie sie ihre gesellschaftliche Rolle sahen und wie sie sie verändern wollten. Die meisten Texte sind Zeitdokumente, in denen Frauen selber ihren Alltag beschreiben oder den Alltag anderer Frauen ihrer Zeit.

Die Textsammlung gliedert sich in vier Themenkreise.

1. Der erste Themenkreis behandelt das Alltagsleben und die gesellschaftliche Rolle der Frau vor rund einhundert Jahren. Ich habe den Schwerpunkt bewußt auf die Geschichte gelegt, nicht um alle Einzelheiten darzustellen, sondern um die Erfahrungen und Motivationen von Frauen zu beleuchten, die das Thema der Chancengleichheit in die öffentliche Diskussion einbrachten.
2. Der zweite Themenkreis enthält Texte aus der Frauenbewegung. Sie sollen die wichtigsten Forderungen vorstellen (Bildung und Wahlrecht etwa) und auch zeigen, wer diese Frauen waren, die zu Fürsprecherinnen von Frauen und Gleichberechtigung wurden.
3. Im dritten Themenkreis wird versucht, die rechtliche Verankerung von Gleich-berechtigung von 1900 bis heute an Auszügen aus Gesetzen und Verfassungs-texten nachzuzeichnen.

4. Der vierte Themenkreis, die Bildungsbeteiligung von Mädchen im 20. Jahrhundert wird in einem Tabellenanhang (im Dokumententeil) nachgezeichnet.

In allen Themenkreisen und für alle Themen gibt es nie *eine* Position, sondern immer mehrere, die sich aus verschiedenen Blickrichtungen der *Frauenfrage* annehmen. Ihnen gemeinsam ist jedoch die Absicht, Ungerechtigkeit gegenüber Frauen abbauen zu helfen. Gemeinsam ist also allen Texten, daß sie sich gegen eine Diskriminierung von Frauen in der Gesellschaft wenden, wie immer diese Diskriminierung begründet sein mag. Frauen sollen nicht als zweitrangig oder als Untergebene behandelt werden. Die Texte in diesem Kapitel breiten ein Spektrum von Meinungen, Stellungnahmen, Appellen und Daten aus zur Rolle der Frau seit dem Übergang zur modernen Industriegesellschaft. In diesem Sinne geben sie ein Stück Sozialgeschichte aber auch ein Stück Demokratiegeschichte Deutschlands wieder.

Alltagsleben und Frauenrolle im Wandel

In Deutschland begann die Diskussion um die Rolle der Frau in der Gesellschaft mit der (späten) Industrieentwicklung und der Entwicklung der modernen Gesellschaft. Dabei setzte sich im *Bürgertum*, der Mittelschicht also, die Vorstellung durch, daß die natürliche und ideale Rolle der Frau sei, sich um den Haushalt, den Mann und die Kinder zu kümmern. Schon Friedrich Schiller hatte in seinem Gedicht *Die Glocke* das bürgerliche Leben idealisiert dargestellt: 'Und drinnen waltet die züchtige Hausfrau'. Damit sprach er einen Wunsch – eine Idealvorstellung – des Bürgertums aus, daß das eigene Heim ein Ort der privaten Freiheit und Geborgenheit sein sollte. Die Rolle der Frau sollte es sein, diese Geborgenheit zu sichern, indem sie die Familie versorgte und das Heim gemütlich machte (Dokument 1.1).

Aufgaben und Eigenschaften der Hausfrau

Mit dem Aufkommen der Industriegesellschaft wurden Frauen wegen ihrer biologischen Funktion als Mutter auf die *homemaker* Rolle, die Rolle der Hausfrau festgelegt. Aber die Hausfrauenrolle stellte damals (und auch heute noch) nicht nur eine Begrenzung oder Beschränkung der Rolle der Frau dar. Einen Haushalt einrichten zu können, in dem die Frau sich ganz den privaten Alltagsgeschäften widmete, setzte nämlich voraus, daß man sich einen solchen Haushalt leisten konnte. Anders gesagt: nur die besser gestellten Schichten in der Gesellschaft konnten sich einen Haushalt mit Hausfrau leisten. In den ärmeren Sozialschichten war es nötig, daß die Frau durch Erwerbsarbeit zum Familieneinkommen beitrug (siehe Kapitel 2). Der Status der Hausfrau spiegelte so gesehen Wohlstand wieder und war daher wünschenswert.

12

Die Rolle der Frau als Hausfrau, Ehefrau und Mutter (ohne Erwerbstätigkeit zum Geldverdienen) war also eine Rolle, die in Deutschland nur in der Bürgerschicht, im Mittelstand, der Frau offen stand. Für Frauen aus der Arbeiterschicht (und auch für Männer) verklärte sich das bürgerliche Familienleben schon bald zum Ideal. Eine Frau zu Hause zu haben, die die Kinder versorgt, das Essen zubereitet, die Wohnung pflegt, die Kleider ausbessert, wurde zum Wunschbild besonders der unteren Sozialschichten. Die Reichen konnten sich ohnehin Personal und Bedienstete leisten und eine gepflegte Privatsphäre schaffen, ohne sich auf die Frau zu verlassen. Bei den weniger gut Gestellten aber fiel die Aufgabe der privaten Sicherung eines besseren, respektablen Lebensstils der Frau zu. Die Armen hofften, irgendwann einmal genug Geld zu haben, damit die Frau zu Hause bleiben konnte. Bei den besser Verdienenden hing es von der Sparsamkeit, Gründlichkeit und Arbeitsamkeit der Frau ab, ob das knappe Geld den gewünschten Lebensstandard sicherte (Dokument 1.2). Die Rolle der Frau als Hausfrau und Mutter bestand also nicht einfach darin, zu Hause bleiben (statt einer Erwerbstätigkeit nachzugehen). Das ist eine zu moderne Sichtweise, und sie trifft auf Deutschland auch nur teilweise zu. Hier war nämlich immer schon mit einbezogen, daß die Hausfrau gut wirtschaften konnte, das heißt mit einem Minimum an Geld auskommen und ein perfektes Haus führen mußte. Neben Eigenschaften wie Herzenswärme, Geduld oder Häuslichkeit schloß die Rolle der Hausfrau auch noch pragmatischere Eigenschaften ein wie Fleiß, Sauberkeit und Sparsamkeit.

Ein bürgerlicher Haushalt war ein arbeitsintensiver Haushalt. Bevor Fertigprodukte und Haushaltsgeräte aller Art die Arbeit zu erleichtern begannen, bestand Hausarbeit aus einer Vielzahl von Pflichten. Je nach Jahreszeit mußten Nahrungsmittel zubereitet und eingelagert werden (Dokument 1.3). Noch heute hat die deutsche Hausfrau Eingemachtes im Keller, denn jedes Haus in Deutschland hat einen Keller, dessen Hauptfunktion ist und war, als Vorratskeller zu dienen. Dort werden Kartoffeln eingelagert für den Winter (da es billiger ist, sie zentnerweise direkt vom Bauern zu kaufen, als jeweils in kleinen Mengen im Gemüsegeschäft oder im Supermarkt). Besonders aber stehen dort auf Regalen reihenweise Gläser mit Eingemachtem: Obst oder Gemüse, das haltbar gemacht worden ist durch Erhitzen. Es wird gekauft, wenn es frisch und billig ist (oder am besten sogar im eigenen Garten geerntet) und dann auf Vorrat gehalten für die Jahreszeit, in der man es nicht (billig) kaufen kann. Zwar haben Gefriertruhen und moderne Produktionsmethoden die Jahreszeiten in der Nahrungsmittelproduktion eigentlich fast unwichtig gemacht. In der deutschen Haushaltsführung aber und der Hausfrauenrolle dauern Sparsamkeit und Vorratswirtschaft an – allerdings werden Obst und Gemüse heute öfter tiefgefroren als zu Eingemachtem verarbeitet.

Mit einer Haushaltsführung im alten Stil waren Frauen voll ausgelastet. Sie hatten weder Zeit noch die physische Kraft, etwas außerhalb ihrer Rolle als Hausfrau zu unternehmen. Selbst in wohlhabenden Familien, wie die in Dokument 1.3 geschilderte, in denen Dienstboten zur Verfügung standen, oblagen der Hausfrau die Organisation und ein Großteil der körperlichen Arbeit, von der Vorratshaltung bis zum tagtäglichen Putzen und Sorgen.

Hausarbeit im deutschen Stil erinnert an das bekannte Sprichtwort, daß Arbeit immer die zur Verfügung stehende Zeit füllt. Das Übergewicht der Hausarbeit und die Betonung auf Perfektion, Sparsamkeit und Fleiß kennzeichnen die Hausfrauenrolle in Deutschland. Während im 19. Jahrhundert das Hausfrauendasein noch an die Befreiung vom Zwang zur Erwerbsarbeit erinnerte, der für Frauen aus den ärmeren Schichten bestand, war dieses Element der Freiheit im 20. Jahrhundert kaum mehr sichtbar. Betont wurden vor allem die Pflichten und Tätigkeiten. Die Hausfrau sollte weniger Glück und Geborgenheit schaffen, als das Heim perfekt, sauber und ordentlich halten. Zunehmend wurde gerade ein solches Heim als Maßstab gesehen, ob eine Frau eine gute Hausfrau war oder nicht. Zunehmend auch wurde dieses perfekt-saubere Heim als ein *deutsches* Heim verherrlicht. Die deutsche Hausfrau hatte, wie ein Ratgeber von 1908 feststellt, reinlich, sparsam, genügsam, gastfreundlich und fromm zu sein (Dokument 1.4). Die bekannten Grundpfeiler der Hausfrauenrolle in Deutschland, Kinder, Küche und Kirche, werden hier konkret: die Frau wird zu ihrer Rolle. Eine eigene Identität oder persönliche Interessen gibt es für sie nicht bzw. soll es nicht geben. Sie soll aufgehen im Dienst für andere: Mann, Kinder, Gäste. Im Deutschen wird oft der Ausdruck *sich aufopfern* gebraucht, um auszusprechen, wie die Frau als Hausfrau sich zu verhalten habe. *Genügsamkeit*, wie es in Dokument 1.4 heißt, zielt auf dasselbe ab: das Zurücktreten der Frau als Individuum hinter ihre gesellschaftliche Rolle als Hausfrau, Ehefrau oder Mutter.

Die Hausfrauenrolle wird in Frage gestellt

Die Rolle der *Hausfrau*, wie sie sich in Deutschland herausschälte, wollte Frauen nicht nur auf unablässige Arbeit für Heim und Familie festlegen. Sie wollte Frauen auch auf den Ehestand festlegen. Nur verheiratete Frauen, die also Mann und möglicherweise Kinder zu versorgen hatten, konnten Hausfrauen sein. Alleinstehende Frauen wurden weder als *Hausfrau* anerkannt noch lebten sie in der Regel allein. Wer als Frau nicht heiratete, konnte keinen eigenen Haushalt einrichten, sondern lebte im Haushalt von Verwandten. Meist leisteten unverheiratete Frauen in Verwandtenhaushalten unbezahlte Arbeit als Hausangestellte, damit sie nur ein Dach über dem Kopf hatten. Das *singles* Leben, das in der heutigen Zeit immer verbreiteter wird, war in den Anfangsjahren des 20. Jahrhunderts noch unbekannt (Tabelle 1.1). Erst die hohen Verluste an Männern im Ersten und Zweiten Weltkrieg schufen eine Situation, in der viele Frauen allein leben mußten. Früher wurden unverheiratete Frauen abschätzig *alte Jungfern* genannt, die *keinen gekriegt* hätten. Ohne Mann geblieben zu sein, wurde als Versagen der Frau gewertet.

Tabelle 1.1 Haushalte im Wandel der Zeiten

Jahr	1871	1925	1950	1991
Zahl der Haushalte (Mio.)	8·7	15·3	21·6	35·3
Personen je Haushalt	4·6	4·0	3·2	2·3

14

Die Tabelle zeigt, daß es heute viel mehr Haushalte gibt als früher, und daß die Haushalte im Durchschnitt kleiner sind. Zwar ist die Bevölkerungszahl angestiegen, aber der wichtigere Trend ist die Zunahme von Einpersonenhaushalten und die Abnahme der Anzahl der Kinder je Haushalt. 1871 waren 6% aller Haushalte Einpersonenhaushalte; heute sind es 34%. Etwa ein Fünftel aller jungen Menschen zwischen 19 und 34 Jahren lebte 1991 in einem Einpersonenhaushalt. Von den über 65jährigen aber lebten zwei von fünf Menschen allein. Für Frauen sind diese Entwicklungen wichtig, weil sich die Größe des Haushaltes und seine Bedeutung in der gesamten Lebenszeit einer Frau verringert haben.

Auch im 19. Jahrhundert gab es viele unverheiratete Frauen. Schon damals war es unzutreffend, Frauen und Heirat zusammenzusehen, wie dies in der Hausfrauenrolle geschieht (Dokument 1.5). In der Mittelschicht konnten nur diejenigen heiraten, die es sich leisten konnten, einen *Hausstand* zu gründen, also eine Wohnung einzurichten und eine Familie zu versorgen. Bei Männern war es das eigene Einkommen, das ihre Heiratsfähigkeit beeinflußte. Bei Frauen war es die sogenannte Mitgift, das heißt die Menge an Geld, Vermögen, Ausstattung und Besitz, die sie von ihrem Elternhaus mitbekommen konnten. Wer aus ärmeren Verhältnissen stammte, hatte geringere Heiratschancen; wer wohlhabender war, hatte größere. Diese Regel gilt wiederum nur begrenzt für Frauen und Männer aus der Arbeiterschicht, da hier meist beide Seiten keinen Besitz hatten und also auch keine Mitgift im Sinne der Mittelschicht eingebracht werden konnte. Dies ist ein wichtiger Grund, warum Frauen aus der Arbeiterschicht nicht in die Hausfrauenrolle ohne Erwerbsarbeit paßten. Sie hatten keine Rücklagen, die statt einer Erwerbsarbeit genutzt werden konnten. Frauen, besonders aus der Mittelschicht also, blieben unverheiratet, nicht etwa weil sie häßlich waren oder nicht heiraten wollten, sondern in der Regel weil sie aus wirtschaftlichen und gesellschaftlichen Gründen keinen Partner finden konnten. In das stereotype Bild der Hausfrau als Ehefrau und Mutter passen sie jedoch nicht.

Auch Witwen und Geschiedene, so argumentiert Lily Braun (Dokument 1.5), passen nicht in das Stereotyp *Hausfrau*, da die gesellschaftliche Definition der Hausfrauenrolle Verheiratetsein zur Voraussetzung hat. Damit ist eine Entwicklung angesprochen, die gerade in der heutigen Zeit und mit zunehmender gesellschaftlicher Mobilität von zentraler Bedeutung ist. Scheidung, die noch in den Anfangsjahren dieses Jahrhunderts eine seltene Ausnahme war, betrifft heute fast ein Drittel aller Ehen. Früher wurden Geschiedene – und besonders geschiedene Frauen – eher gemieden, so als seien sie moralisch unzuverlässig und gesellschaftlich unakzeptabel. (Hätte die Frau ihre Modell-Hausfrauenrolle mit Genügsamkeit und Frömmigkeit gespielt, wäre es nicht zur Scheidung gekommen!). Heute hat Scheidung dieses Stigma verloren, während umgekehrt die Eheschließung oft als Einengung der persönlichen Freiheit gewertet wird und *Partner* lieber ohne Trauschein zusammen leben als heiraten.

Auch der Witwenstand sieht heute anders aus. Da die Lebenserwartung aller Menschen gestiegen ist, leben heute Männer und Frauen länger als am Anfang des

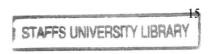

20. Jahrhunderts. Fortschritte in der Medizin und in der allgemeinen Hygiene haben dazu geführt, daß weniger Kinder und junge Menschen an Krankheiten sterben. Auch der Tod von Frauen im Kindbett, also bei der Geburt, ist heute fast gebannt. Noch vor hundert Jahren waren die meisten Witwen und Witwer relativ jung; heute betrifft Verwitwung in der Regel Menschen im mittleren oder höheren Alter.

Ohne die Veränderungen in der Bevölkerungsstruktur und im Alltagsleben genauer nachzuzeichnen, schneidet Dokument 1.5 eine wichtige Frage an: Kann das Leben der Frauen nicht auch anders gestaltet werden, als es die gesellschaftlichen Konventionen des Tages vorschreiben (Tabelle 1.2)? Kann etwa nach der Hausfrauenrolle oder an ihrer Stelle eine andere Tätigkeit den Kern eines Frauendaseins bilden? Die Frage ist rhetorisch und beinhaltet als solche bereits die emphatische Aufforderung und Antwort, daß Frauen vielfältiger und eigenständiger leben könnten und auch leben sollten.

Tabelle 1.2 Ehe ohne Trauschein. Nichteheliche Lebensgemeinschaften in der Bundesrepublik

Jahr	Anzahl (in 1000)
1972	137
1978	348
1982	516
1986	731
1989	842

Die Daten zeigen den Zuwachs nichtehelicher Lebensgemeinschaften in der Bundesrepublik. Rund 70% der *Ehepartner* ohne Trauschein sind unter 35 Jahre alt; in mehr als 90% der Fälle sind beide Partner berufstätig. Wenn Kinder da sind, wurden sie meist von einem der Partner aus einer früheren Beziehung mit in die Lebensgemeinschaft gebracht.

Neue Zeiten

Effektiver als durch den Strukturwandel der Bevölkerung und die gewandelten Einstellungen zu Heirat oder Scheidung wurde die Dominanz des Hausfrauendaseins durch zwei Entwicklungen in Frage gestellt, die neue Zeiten ankündigten: Bildungsmöglichkeiten für Mädchen und technischen Fortschritt.

Die Bildungsmöglichkeiten gingen auf die allgemeine Schulpflicht zurück, die in den meisten Teilstaaten Deutschlands bereits in der ersten Hälfte des 19. Jahrhunderts fest eingeführt war. Diese dauerte bis zum 14. Lebensjahr und betraf Jungen und Mädchen gleichermaßen. Für Jungen folgte nach der Schule entweder Erwerbsarbeit, eine Lehre oder Weiterbildung, die bis zum Hochschulabschluß

führen konnte. Mädchen aus der Arbeiterschicht trugen als Fabrikarbeiterinnen oder Dienstmädchen zum Einkommen der Familie bei (siehe Kapitel 2). Mädchen aus der Mittelschicht bereiteten sich auf das vor, was als Inhalt ihres Lebens ausgemacht schien: Heirat (Dokument 1.6). Dazu gehörten hauswirtschaftliche Fertigkeiten wie Strümpfe stopfen, sticken und nähen. Diese Fertigkeiten wurden unter anderem dadurch geübt, daß Mädchen ihre eigene Aussteuer herstellen, also alles vom Handtuch oder Bettzeug bis zur Unterwäsche – mindestens ein Dutzend von allem – selber nähten und mit Stickereien und Monogramm verzierten. Zu den Fertigkeiten, die eine *höhere Tochter*, ein gebildetes Mädchen aus der (besseren) Bürgerschicht auszeichneten, gehörten auch Klavierspielen und Lieder singen. Dies, so glaubte man damals, brauche die Frau und Hausfrau, um ein kulturvolles, sparsames und sauberes Haus zu führen und nicht zuletzt mittels dieser Gaben einen Mann zu finden, der sie heiraten wollte.

Die Mehrheit der jungen Frauen und Bürgermädchen folgte diesem vorgeschriebenen Pfad ohne Auflehnung. Einige junge Frauen aber hatten Freude am Lernen entwickelt und hatten intellektuelle Fähigkeiten in sich entdeckt, die durch Strümpfe stopfen nicht sichtbar geworden wären. Die junge Bürgerstochter in Dokument 1.6 (Fanny Lewald trat später als Schriftstellerin hervor), las immer wieder ihre alten Schulbücher. Doch gab es in Deutschland zu jener Zeit schon Beispiele von Frauen, die eine höhere Bildung erreicht hatten. Sie waren nicht durch öffentliche Einrichtungen wie Schulen gefördert wurden. Hier waren die Grenzen bis zum Ende des 19. Jahrhunderts fest gezogen. Sie waren privat und in der Regel von ihren Vätern unterrichtet worden und hatten so ihr Potential ungehindert erfüllen können. Doch hatte die deutsche Gesellschaft im 19. Jahrhundert noch keinen öffentlichen Platz für solche Frauen. Obgleich einige sogar an einer Universität studieren und einen Doktortitel erwerben konnten, wurden sie nur zugelassen, weil ein Professor sie persönlich eingeladen hatte. Eine Anstellung im Lehrbetrieb etwa gab es selbst für *Frau Doktor* nicht. Trotzdem fanden diese Vorreiterinnen eine interessante Rolle in der deutschen Gesellschaft: ihre Wohnungen wurden zu Treffpunkten der deutschen Intelligenz, der Künstler und Philosophen. In diesen sogenannten Salons diskutierte man über die Probleme der Zeit und die Salons leisteten einen wichtigen Beitrag zur geistigen Entwicklung Deutschlands, weil sie die Möglichkeit der offenen Diskussion zu einer Zeit anboten, als offene Diskussion in der Öffentlichkeit noch untersagt oder stark beschränkt war durch Zensur. Zu den intellektuellen Vorreiterinnen des modernen Deutschland gehören etwa Dorothea Schlegel, Bettina von Arnim, Rachel Varnhagen.

Der Durchbruch durch Bildung aus der *guten Stube* des Salons in die breitere Öffentlichkeit ließ danach noch fast hundert Jahre auf sich warten. Auch fand das 19. Jahrhundert nichts Gutes an intelligenten Frauen. Bildung wurde fast zum Defizit umgedreht, das Frauen schädigt statt ihnen nützt. Karikaturen bildeten solche intelligenten Frauen ab im Hosenanzug mit Spazierstock und Zigarre. Sie wurden lächerlich gemacht und abgelehnt in ihrer Zeit. Noch heute lebt dieses Vorurteil gegen gebildete Frauen fort als scheinbarer Gegensatz von Weiblichkeit (oder Schönheit) und Intelligenz (oder Klugheit).

Der zweite Schritt in die neue Zeit stieß auf weniger Hindernisse: der technische Fortschritt. Die Erfindung von Maschinen und technischen Hilfsmitteln, um die physische Anstrengung und den Zeitaufwand zu reduzieren, die für eine Aufgabe nötig waren, brachten eine Transformation der Arbeitswelt. In der Alltagswelt des Haushalts erfolgte die technische Transformation in etwas kleinerem Maßstab. Für die Arbeiten, die im Hause anfielen, für die Frauen, die diese Arbeiten verrichten mußten, waren die technischen Neuerungen aber ein erheblicher Gewinn. Schon die Erfindung des Streichholzes gehört hierher (Dokument 1.7).

Im Zeitalter der Knopfdrucktechnologie vergißt es sich leicht, wie es früher einmal war. Im Zeitalter des elektrischen Lichts erinnert man sich an Kerzenbeleuchtung nur, wenn der Strom ausfällt. Daß aber vor der Erfindung des Streichholzes erst einmal *Zunder gemacht* werden mußte, also der Funke erzeugt, der dann alte Lappen oder Fasern in Brand setzte, die dann wiederum den Docht in der Kerze anzündeten, dies alles ist lange schon in Vergessenheit geraten. Gerade deshalb kann die Darstellung der ganzen umständlichen und mühsamen Arbeitsvorgänge den Sprung deutlich machen, den der technische Fortschritt bedeutete. Er konnte fruchtlose Mühe und Zeit sparen, er konnte Erleichterungen schaffen im Alltag und Energien freisetzen für anderes. Technischer Fortschritt im Bereich des Haushaltes vom Gaslicht über den Staubsauger bis zur Waschmaschine und den modernen Reinigungsmitteln, die Schrubben, Bürsten und Polieren fast ganz ersetzt haben, hat die Rolle der Hausfrau inhaltlich neu gestaltet. Heute ist es noch weniger gerechtfertigt als vor hundert Jahren zu fordern, daß die Frau in der Hausfrauenrolle aufzugehen hat. Die technische Transformation der Hausarbeit hat hier Freiräume geschaffen und neue Frauenrollen zugänglich gemacht (Tabelle 1.3).

Tabelle 1.3 Ausstattung der Haushalte in West- und Ostdeutschland 1991 (%)

Haushaltsgeräte	West	Ost
Waschvollautomat	98	73
Geschirrspüler	62	1
Mikrowellenherd	49	5
Telefon	98	18
Farbfernseher	96	95
Videorecorder	97	94
Auto	97	94

Viele technische Geräte, die der Arbeitserleichterung dienen, gehören heute schon zum Normalhaushalt. Im Westen Deutschlands ist der Ausstattungsgrad der Haushalte (mit Ausnahme von Fernsehern und Autos) deutlich höher als im Osten. Für Frauen bringen Waschmaschinen und ähnliche Haushaltshilfen erhebliche Zeitersparnis. Interessant ist hier auch die Verbreitung von Fernsehen und Videorecorder, die Hinweise auf die Freizeitgestaltung im modernen Lebensstil geben.

Die 'weibmenschliche Natur'

Bis heute hält die Diskussion an zwischen den Befürwortern der *traditionellen* und der *modernen* Frauenrolle. Die einen betonen Familie und Mutterschaft als die Aufgaben, die der Natur der Frau am besten entsprechen; die anderen betonen, daß Frauen erst dann sich selbst und ihren Fähigkeiten gerecht werden, wenn sie ihr Leben so vielfältig und eigenständig wie möglich gestalten. Die *Traditionalisten* begründen ihre Sicht der Frau mit biologischen Argumenten und Hinweisen auf die *Natur der Frau*, während die *Modernisten* auf Persönlichkeitsmerkmale und auf die soziale Umwelt verweisen. Für die *Modernisten* ist es nicht vorgegeben, wie eine Frau lebt oder leben sollte, sondern dies entscheidet sich jeweils nach ihren Wünschen und nach den Möglichkeiten, die ihr die Gesellschaft bietet.

Die *Traditionalisten* stellen die Familie in den Mittelpunkt der Gesellschaft und die Frau in den Mittelpunkt der Familie. Wenn sie kritisch sind, dann entweder gegenüber Frauen, die ihrer Familienrolle nicht gut genug nachkommen oder gegenüber der Gesellschaft, die die Familie nicht genug unterstützt. In Deutschland bestimmte diese traditionalistische, konservative Position bis in die sechziger Jahre des 20. Jahrhunderts hinein die Grundzüge der Sozialpolitik und die gesellschaftliche Stellung der Frau.

Doch auch die *Modernisten* hatten Fürsprecher. Sie waren die Stimme der Kritik. Ihre Kritik richtete sich nicht gegen die Frauen, um sie an ihre Familienpflichten zu erinnern. Ihre Kritik richtete sich gegen die Gesellschaft, die es Frauen zu schwer oder gar unmöglich machte, ihre eigenen Ziele und Fähigkeiten zu entfalten. Hierher gehört auch die Kritik, daß Frauen auf *eine* Rolle, die Familienrolle, verpflichtet werden, obgleich sie doch eine Vielfalt verschiedener Rollen selbst spielen können und wollen: neben der Mutterschaft etwa einer Freizeitbeschäftigung nachgehen; neben der Aneignung der Koch- und Haushaltskünste, die zum Heiraten nötig sein sollten etwa mit dem Schulbesuch weitermachen und eine höhere Bildung erwerben. Heute hat diese Kontroverse den Schwerpunkt, Mutterschaft und Erwerbstätigkeit zu verbinden.

Die Modernisten der ersten Stunde griffen die Gesellschaft ihrer Zeit auf mehrfache Weise und mit unterschiedlicher Schärfe an. Helene Stöcker fordert, Frauen selbst entscheiden zu lassen, wie sie ihr Leben gestalten wollen zwischen Familie, Bildung und Beruf. Als prominente Vertreterin der bürgerlichen Frauenbewegung sieht sie Frauen als gleichwertig aber nicht identisch mit Männern (siehe unten). So fordert sie, Frauen müsse ermöglicht werden, ihrer *weibmenschlichen Natur* zu folgen. Dies hieße Rollenvielfalt, ein Abrücken von der Hausfrauen- und Mutterrolle, ohne daß die Frau wie ein Mann wird oder werden will (Dokument 1.8).

Die Diskriminierung von Frauen in Deutschland aber ging weit über Einstellung hinaus, die durch neue Begriffe wie etwa *weibmenschlich* geändert werden könnten. Eine Frau allein war schutzlos und rechtlos. Das Bürgerliche Gesetzbuch stellte Frauen auf dieselbe Ebene wie Idioten und Kinder und verwehrte ihnen bürgerliche Grundrechte wie das Recht, selbstverantwortlich zu entscheiden oder Geschäfte abzuschließen (siehe S. 28). Das Idealbild der verheirateten Frau, wie es oben

19

skizziert wurde, war in der gesellschaftlichen Praxis zur Vorschrift geworden. Eine Frau, die als anständige Frau behandelt werden wollte, durfte nicht allein ausgehen, an Veranstaltungen teilnehmen oder gar ein Restaurant aufsuchen. Umgekehrt wurde eine Frau, die gegen diese ungeschriebenen Gesetze verstieß, wie eine Verbrecherin behandelt (Dokument 1.9). *Vogelfrei* heißt ohne Rechtsschutz. Jemand der *vogelfrei* ist, ist ein Verbrecher, dessen Strafe nicht darin besteht, daß er ins Gefängnis kommt, sondern darin, daß er in die Gesellschaft entlassen wird und ihn dort jeder angreifen (oder sogar töten) kann, ohne sich selbst strafbar zu machen. Die Tatsache, daß Frauen, die allein auf der Straße angetroffen wurden, einfach ohne weiteres verhaftet und wie Verbrecher behandelt werden konnten, wird hier kritisch mit der mittelalterlichen Strafe verglichen, jemanden vogelfrei zu erklären.

Kern der Kritik ist die Rechtlosigkeit der Frau: der Mangel an verbrieften, einklagbaren Rechten, der dazu führte, daß Frauen noch um die Jahrhundertwende ohne Menschlichkeit behandelt wurden. In Dokument 1.10 wird dargestellt, wie die Verfasserin behandelt wird, als hätte sie keine menschliche Würde verdient. Auch hier geht es um Freizügigkeit und Selbstbestimmung für Frauen. Und es geht darum, daß Frauen, die sich mehr Freiheit nehmen, als die Gesellschaft ihnen erlauben möchte, kriminalisiert werden. Die Kritik der *Modernisten* trifft eine Gesellschaft, die Frauen nicht nur behindert in ihren sozialen Chancen, sondern physisch angreift und psychisch erniedrigt. Im Leser soll Mitgefühl geweckt werden für diejenigen, die zu Unrecht verdächtigt und verhaftet worden sind (Dokumente 1.9/1.10). Es soll aber auch Mitgefühl für jene geweckt werden, die gegen gesellschaftliche Vorschriften und Gesetze verstoßen haben. Denn auch sie haben ein Recht darauf, als Mensch und als Frau ohne Erniedrigung und Bosheit behandelt zu werden. Dieses Recht aber verweigerte die deutsche Gesellschaft den Frauen, die sich aus dem Umkreis der traditionellen Frauenrolle hinaus in neue Eigenständigkeiten und Unabhängigkeiten wagten.

Die proletarische und die bürgerliche Frauenbewegung

Im Jahre 1843 lud der Herausgeber der *Sächsischen Tageblätter*, Robert Blum, seine Leser ein, zu folgender Behauptung Stellung zu nehmen: 'Die Teilnahme der weiblichen Welt am Staatsleben ist nicht nur ein Recht, sie ist eine Pflicht'. Das Tageblatt erhielt so viele Zuschriften, daß bei weitem nicht alle abgedruckt werden konnten. Kritik an den Erwartungen der Männer, die Frauen in den Hintergrund drängten, mischte sich mit Kritik an einem gesellschaftlichen und politischen System, das Unterdrückung statt Freiheit praktizierte. So war etwa im *Sächsischen Tageblatt* zu lesen: 'Ich antworte und stelle allen anderen Ursachen voran: Ihr selbst, Ihr Männer, tragt einen wesentlichen Teil der Schuld. Euer frostiges, begeisterungsloses Leben bedarf der wollenen Socken, und darum habt Ihr nur Ehre für die also flechtenden und webenden Frauen.' (I should like to

reply and mention as the most important cause: you yourselves, you men, carry the lion share of responsibility. Your cold and uninspired lives appear to depend on woollen socks and on women who are for ever knitting and weaving.)

Die erste Antwort, die abgedruckt wurde, kam von Luise Otto-Peters, die sechs Jahre später die erste Zeitschrift der Frauenbewegung herausgeben sollte. Sie sah den Staat und den Mangel an Freiheit in Deutschland als Hauptprobleme: 'An der Stellung, welche die Frauen in einem Lande einnehmen, kann man sehen, wie dick von unreinen Nebeln, oder wie klar und frei die Luft eines Staates sei: – die Frauen dienen als Barometer der Staaten.' (The position of women in a country shows how impure with fog or how clear and free the air of a country is – women are the barometer of a state.)

Als Luise Otto-Peters 1849 ihre *Frauenzeitung* in Leipzig herausbrachte, hatte sich die Hoffnung bereits zerschlagen, daß eine bürgerliche Revolution in Deutschland eine demokratische Verfassung bringen und die Reste des Feudalstaates hinwegfegen würde. Die Revolution war gescheitert. Für Luise Otto-Peters, die auf der Seite der Revolution gestanden hatte, war die Zeitschrift eine Art Fortsetzung der Revolution mit anderen Mitteln. Das wird bereits in dem Motto deutlich, das sie der *Frauenzeitung* voranstellte: 'Dem Reich der Freiheit werb' ich Bürgerinnen'.

In Deutschland kam diese Freiheit langsam. Als 1871 das Deutsche Kaiserreich gegründet wurde, das die Teilstaaten in einem Nationalstaat zusammenfaßte und eine Verfassung für ganz Deutschland einführte, blieb für Frauen alles beim Alten. Das Bismarcksche Reich schuf keine Rechte oder Freiheiten für Frauen. Bis 1908 blieb es Frauen untersagt, an öffentlichen Versammlungen teilzunehmen oder in politische Parteien einzutreten. Erst dann wurde das Vereinsgesetz geändert und Frauen ein Recht auf gesellschaftliche Beteiligung zuerkannt. Zu dieser Zeit aber hatten Frauen bereits seit Jahrzehnten ihre Stimme erhoben und Chancengleichheit gefordert.

Da Frauen durch die restriktive Vereinsgesetzgebung aus der öffentlichen Diskussion und Politik ausgeschlossen waren, nutzten sie die Plattformen, die ihnen zur Verfügung standen. Ihre Aktivitäten fanden in sogenanten Verbänden oder Vereinen statt, die als private Vereinigungen galten. Dabei wurde unterstellt, daß in einer Vereinigung nur die eingeschriebenen Mitglieder aktiv werden, während bei einer Parteiversammlung jeder kommen kann. Die Vereinigung galt daher als nicht-öffentlich, die Partei als öffentlich. Diese Vorschrift förderte die Entstehung der Frauenbewegung. Sie galt als Vereinigung und schuf sich einen organisatorischen Rahmen, in dem Frauenthemen diskutiert werden konnten.

Die proletarische Frauenbewegung

Eine Ausnahme bildete die SPD. Sie nahm bereits Frauen als Mitglieder auf und räumte ihnen besondere Beteiligungsrechte in der Partei ein, als die politische Aktivität von Frauen noch nicht erlaubt war. Politische Veranstaltungen allerdings, an denen Frauen teilnahmen, wurden entweder als Veranstaltungen eines Vereins

ausgegeben oder Frauen, die teilnehmen wollten, trugen Männerkleidung, um sich zu tarnen (siehe auch Kapitel 3).

Wichtig ist in unserem Zusammenhang, daß die proletarische Frauenbewegung von Anfang an als Teil der SPD entstand und sich in ihrem Schutz entwickelte. 1879 veröffentlichte August Bebel sein Buch *Die Frau und der Sozialismus*, das zum Credo von Partei und proletarischer Frauenbewegung wurde (Dokument 1.11). In der Partei selber sollte die Zeitschrift *Gleichheit* Frauenthemen behandeln und die Verbindung zwischen einer Gleichstellung der Frau in der Gesellschaft und der revolutionären Veränderung dieser Gesellschaft herstellen. Sie tat dies jedoch eher theoretisch und eignete sich nicht als Forum einer allgemeineren Diskussion um die Lage der Frauen. So wirkte das Organ der proletarischen Frauenbewegung mehr in die Partei hinein als über sie hinaus in die – politisch noch nicht festgelegte – Frauen-Öffentlichkeit (Dokument 1.12). Doch spielte sie eine führende Rolle im Kampf um das Frauenstimmrecht, das die SPD und die ihr angeschlossene Frauenbewegung bereits vor 1890 forderten; sie spielte auch eine wichtige Rolle als kritische Instanz, die auf die rechtlichen und gesellschaftlichen Ungleichheiten für Frauen immer wieder hinwies. Daß dabei die Hoffnung auf die Umgestaltung der Gesellschaft wichtiger war als die Umgestaltung der Situation von Frauen in der Gesellschaft, hat meines Erachtens die Wirkung der proletarischen Frauenbewegung bei Frauen und für Frauen eher geschwächt.

Die bürgerliche Frauenbewegung

Verglichen mit der proletarischen Frauenbewegung blieb die bürgerliche Frauenbewegung zersplittert. Sie stand keiner einzelnen politischen Partei nahe, nicht zuletzt deshalb, weil sich keine der *bürgerlichen* Parteien für Frauen und ihre gesellschaftlichen Rechte einsetzte. Nach 1918, als Frauen in Deutschland das aktive und passive Wahlrecht erhielten (siehe Kapitel 3), das heißt wählen und gewählt werden konnten, saßen Frauen aus der Frauenbewegung für liberale und konservative Parteien als Abgeordnete im Reichstag.

Auch regional und konfessionell blieb die bürgerliche Frauenbewegung vielgestaltig und ohne einheitliche Linie. 1865 gründeten Luise Otto-Peters und Auguste Schmidt die erste Dachorganisation aller Frauenvereinigungen, den Allgemeinen Deutschen Frauenverein (ADF). Der ADF stellte Frauenbildung und Erwerbstätigkeit in den Mittelpunkt seiner Arbeit. 1894 dann wurde der Bund Deutscher Frauenvereine (BDF) gegründet, der bis zur Übernahme der Frauenbewegung durch die Nationalsozialisten 1933 die Stimme der bürgerlichen Frauenbewegung in Deutschland war. Eine der Gründerinnen war Auguste Schmidt, die bereits den ADF mit aus der Taufe gehoben hatte. Bei seiner Gründung zählte der BDF rund 50 000 Mitglieder, die in 34 Vereinigungen organisiert waren. Damit war die bürgerliche Frauenbewegung insgesamt zahlenmäßig kleiner als die proletarische Frauenbewegung, die um 1890 etwa 60 000 Frauen (als Parteimitglieder) umfaßte. Der Antrag der sozialistischen Frauenbewegung als Frauenvereinigung

22

dem BDF beizutreten, wurde von den Gründerinnen abgelehnt, da sich die Ziele der beiden Bewegungen angeblich nicht deckten.

Was wollte die bürgerliche Frauenbewegung? Was wollte der BDF für Frauen in Deutschland erreichen? 1907 verabschiedete der BDF ein Grundsatzprogramm, das Ausgangsposition und Ziele darlegte. Im Unterschied zur proletarischen Frauenbewegung, für die Frauen- und Männerfrage zusammen erst durch sozialistische Revolution zu lösen sind, setzte die bürgerliche Frauenbewegung auf schrittweise Verbesserungen. Sie forderte Gleichberechtigung von Frauen in Ehe und Familie, Bildungs- und Berufschancen für Mädchen und Frauen, gleichen Lohn für gleiche Arbeit und Mitwirkungsrecht für Frauen im öffentlichen Leben (Dokument 1.13).

Die vielen Forderungen verschleiern, was nicht gefordert wurde und worin sich die bürgerliche Frauenbewegung scharf von der sozialistischen unterschied. Der BDF behauptete, daß Frauen 'ihrem Wesen und ihren Aufgaben nach' verschieden seien von Männern. Somit sei es Sache der Frau 'zu entscheiden, wie weit sich die Ausübung eines Berufs mit den Pflichten der Ehe und Mutterschaft verträgt'. Während die bürgerliche Frauenbewegung hier voraussetzt, daß Familienpflichten von der Frau zu tragen sind, diente das Argument seinerzeit aber auch als Protest dagegen, daß verheiratete Frauen von bestimmten öffentlichen Ämtern ausgeschlossen waren. Konkret richtete sich der Protest dagegen, daß verheiratete Frauen nicht Beamtinnen sein durften. Die Vorschrift, daß weibliche Beamte unverheiratet bleiben mußten, heißt *Zölibatsklausel.* Sie betraf auch den Lehrberuf in Schule und Universität, da in Deutschland Schul- und Hochschullehrer Beamtenstatus haben.

Die sozialistische Frauenbewegung verspottete ihre bürgerliche Schwester: sie habe sich der *Damenfrage,* nicht der *Frauenfrage* verschrieben (Dokument 1.14). Nicht die große Masse aller Frauen, sondern nur die Gebildeten, die Mittelschichtsfrauen, die Vertreterinnen des Bürgertums seien hier angesprochen. Statt die Ungleichheit in der Gesellschaft abzubauen, würden neue Ungleichheit geschaffen und bestehende Ungleichheiten unverändert belassen zwischen Frauen verschiedener Sozialschichten.

Im Rückblick auf den Beitrag der bürgerlichen Frauenbewegung und ihrer Politik der kleinen (Reform) Schritte, ist diese Kritik unberechtigt. Sie förderte die berufliche Ausbildung von Frauen in Handels- und Büroberufen, den sogenannten Lette-Verein. Helene Lange und andere schufen gegen den Widerstand ihrer Zeitgenossen Lehrerinnenseminare und andere Einrichtungen, die Frauen in die Lage versetzten, Berufe zu ergreifen und sich in ihnen zu bewähren, die zuvor nur Männern offen gestanden hatten. 1892 wurden Mädchen zum Abitur zugelassen − erst als externe Prüflinge in Jungengymnasien in Berlin, bald aber überall in Deutschland. Allerdings gab es bis in die zwanziger Jahre hinein nur sehr wenige Schulen, die Mädchen bis zum Abitur unterrichteten, so daß die neuen Bildungschancen für die meisten jungen Frauen in Deutschland nicht nutzbar waren. Ähnlich verhielt es sich mit der Zulassung zum Hochschulstudium. Seit 1900 durften Frauen ein Studium an einer Universität aufnehmen und Examen

ablegen. Daß bis weit in das 20. Jahrhundert hinein nur relativ wenige Frauen von diesen verbesserten Bildungschancen Gebrauch machten, mag finanzielle Gründe haben (für den Besuch eines Gymnasiums und einer Universität mußten Studiengebühren entrichtet werden) oder es mag Einstellungen zur Rolle der Frau wiederspiegeln, die noch in der Gesellschaft vorherrschten. Wichtiger jedoch ist, daß das Recht auf Bildung erstritten worden war für Frauen und sie von diesem Recht Gebrauch machen konnten. Für diese Konzessionen im Bildungsbereich hatten der BDF und andere Vereinigungen der bürgerlichen Frauenbewegung unermüdlich gearbeitet durch Unterschriftensammlungen, Petitionen, Delegationen, öffentliche Appelle.

Zusammenfassend kann man sagen, daß das Frauenstimmrecht das Kernstück der sozialistischen Frauenbewegung war; für die bürgerliche Frauenbewegung waren es Recht auf Bildung und Zugang zum Beruf.

Frauenbewegung und Nationalismus

Der Erste Weltkrieg wurde zur Wasserscheide. Die jahrzehntelange Trennung in eine bürgerliche und eine proletarische Frauenbewegung verschärfte sich. Die bürgerliche Frauenbewegung sah im Krieg eine willkommene Chance, die Gleichwertigkeit der Frau dadurch zu erweisen, daß sie sich wie die Männer auch für die nationale Sache einsetzten. Die nationale Begeisterung, die den Ausbruch des Ersten Weltkrieges begleitete, erfaßte die weibliche Bevölkerung genauso stark wie die männliche. Die bürgerliche Frauenbewegung schlug während der Kriegsjahre einen stark nationalistischen Ton an und ersetzte die *Agitation* für gleiche Rechte durch praktische Hilfsprogramme in der Pflege von Verwundeten, der Unterstützung von Kriegswitwen, denen Suppe angeboten und billiger Kochen und Haushalten beigebracht werden sollte. In Strick- und Nähstuben stellten die Bürgerfrauen außerdem Kleidung und Ausrüstung für die Soldaten an der Front her.

Die proletarische Frauenbewegung dagegen spaltete sich mit der sozialdemokratischen Partei in die sogenannte Mehrheitspartei, die den Krieg unterstützte und radikalere Gruppierungen, die den Krieg ablehnten. Prominente Sprecherinnen der Frauenbewegung wie Clara Zetkin gehörten zu den Kriegsgegnern. Sie engagierten sich schon während des Krieges in einer internationalen Friedensbewegung, in der Frauen eine führende Rolle spielten.

In unserem Zusammenhang der Frauen und Frauenbewegung in Deutschland ist wichtig, daß die bürgerliche Frauenbewegung nach dem Ersten Weltkrieg ihren nationalistischen Charakter beibehielt, während der aktivste Teil der sozialistischen Frauenbewegung nunmehr weiter nach links, zum Kommunismus gerückt war.

Diese Polarisierung der politischen Positionen in rechts und links fand nicht nur in der Frauenbewegung statt, sondern in der gesamten deutschen Politik. Nach dem Ersten Weltkrieg wurde die Weimarer Republik ins Leben gerufen. Sie beruhte auf einer demokratischen Verfassung, die in der Goethe- und Schillerstadt Weimar aufgesetzt worden war. Im November 1918 wurde der deutsche Kaiser zur Abdankung gezwungen und eine *Republik* ausgerufen, eine Staatsform also,

24

die sich nicht auf einen Monarchen stützt, sondern in der die Macht vom Volk ausgeht. Die Weimarer Republik sollte eine parlamentarische Demokratie sein. So war es auch in der Verfassung festgelegt. Die demokratische Ordnung wurde jedoch nur von wenigen anerkannt. Die meisten politischen Parteien von rechts und von links und die gesellschaftlichen Eliten der Zeit lehnten die Demokratie ab. Von einer rechten politischen Position wurde behauptet, daß die Demokratie den nationalen Interessen Deutschlands schade. Von der politischen Linken wurde argumentiert, daß wahre Demokratie erst durch eine Revolution geschaffen werden könne in der klassenlosen Gesellschaft.

Im Hinblick auf die Stellung der Frau in der Gesellschaft und die Forderungen der Frauenbewegung seit 1848 hatte die Weimarer Republik erhebliche Verbesserungen gebracht. Das Wahlrecht für Frauen bestand seit 1918; der Zugang zu Schulen und Hochschulen war nun auch für Frauen und Mädchen offen; Berufstätigkeit für Frauen wurde – vor der Ehe zumal – zur Regel und die allgemeinen gesellschaftlichen Normen hatten sich hinreichend gelockert, um Frauen eine Freizügigkeit und Eigenständigkeit zu gewähren, wie es sie vorher noch nie gegeben hatte. Politisch stand die Weimarer Republik von rechts und links unter Druck, der sich schließlich Anfang der 30er Jahre in Straßenkämpfen zwischen Nationalsozialisten und Kommunisten Luft machte. Auch wirtschaftlich schlitterte die Weimarer Republik von Krise zu Krise, von der Inflation 1923 bis zur Wirtschaftskrise Ende der zwanziger Jahre, die dann dem Nationalsozialismus an die Macht verhalf. Gesellschaftlich aber war die Weimarer Republik eine Zeit der Modernisierung. Dies gilt für Kunst und Kultur, es gilt aber auch für die Alltagswelt und das Leben der Frauen. Schon die Mode signalisiert die neue Liberalität: Bubikopf, Sackkleider, die die Knie freiließen, Hosen als Frauenkleidung hielten ihren Einzug in die Alltagswelt der deutschen Frauen.

In dieser Situation betonte die bürgerliche Frauenbewegung vor allem angeblich gefährdete deutsche und nationale Werte. Jetzt stand nicht mehr im Vordergrund, Rechte und Gleichheit der Frau in der Gesellschaft zu erkämpfen, sondern Frauen zu Hüterinnen von Traditionen zu verklären, die durch die Modernisierung bedroht schienen. So geht es der bürgerlichen Frauenbewegung nun um die *Kulturaufgabe* der Frau (Dokument 1.15). Eigenschaften wie *Hingabe, Opferbereitschaft, Gemeinsinn* werden gefordert zusammen mit einem *starken, einheitlichen Volksbewußtsein.* Zwar sollen Frauen als Abgeordnete in die Parlamente gehen. Dort aber geht es dann darum, Altes zu bewahren und Neues zu verhindern. In den Worten des BDF geht es um *Pflege der Menschentums gegenüber dem bloßen Streben nach Gütervermehrung.*

Frauenbewegung und Nationalsozialismus

Von Anfang an war der BDF, war die bürgerliche Frauenbewegung eine Koalition verschiedener Verbände gewesen, die in der großen Linie der Frauenfrage übereinstimmten, im einzelnen jedoch recht unterschiedliche Meinungen vertraten. Politisch reichte das Spektrum in der bürgerlichen Frauenbewegung von der

liberalen Mitte bis zur nationalistischen Rechten. Anfang der dreißiger Jahre, als das politische Klima in Deutschland immer nationalistischer wurde und die Nationalsozialisten immer stärker wurden, zeigten sich auch in der bürgerlichen Frauenbewegung Risse, die nicht mehr zu schließen waren. 1932 kam es zum Bruch zwischen dem BDF und der liberaleren evangelischen Frauenbewegung. Doch schon ein Jahr danach wurde die gesamte Frauenbewegung in Deutschland von den Nationalsozialisten entweder verboten oder, wie der BDF, zur Selbstauflösung gezwungen.

Lydia Gottschweski, die sogenannte Führerin der nationalsozialistischen *Deutschen Frauenfront* verkündete: 'Wie die nationale Revolution aufräumt mit den Trümmern des Liberalismus, so wird die Deutsche Frauenfront die alte Frauenbewegung liquidieren'. Die *Wohlfahrtspflege* und *Almosenverteilung*, wie sie die Arbeit der bürgerlichen Frauenbewegung abschätzig nannte, solle im Nationalsozialismus durch ein Mütter- und Jugendwerk ersetzt werden, das der *Rasse und der Zukunft* diene.[1] Als mächtigste Frau im Nationalsozialismus setzte sich schließlich Gertrud Scholz-Klink durch. Sie leitete das *Deutsche Frauenwerk*, eine Massenorganisation, der alle Frauen angehören mußten, die als Deutsche betrachtet wurden. Sie leitete auch die *Nationalsozialistische Frauenschaft*, die als Unterabteilung der Nationalsozialistischen Deutschen Arbeiterpartei (NSDAP) aufgebaut wurde, um Frauen im Nationalsozialismus eine deutlichere Führungsrolle zu geben.

Im Grunde stufte der Nationalsozialismus die Frau als Mutter ein und beraubte sie ihrer politischen Rechte und der gesellschaftlichen Gleichheitschancen, die seit Mitte des 19. Jahrhunderts so hart erkämpft worden waren. Die Mutterrolle der Frau bekam außerdem einen rassistischen Beiklang, indem Mutterschaft und Erhaltung des (deutschen) Volkes miteinander gekoppelt wurden.

Auf der Abschlußsitzung 1933, als die bürgerliche Frauenbewegung sich unter Druck auflöste, glaubte man, daß ein Zeitalter der Männlichkeit angebrochen sei, das Frauen nur überdauern könnten, indem, wie es in einem Aufruf des jüdischen Frauenbundes heißt, 'jeder an seiner Stelle unentwegt seine Pflicht tut und auf einen Wandel im Zeitgeschehen und in der Gesinnung hofft, der unseren Idealen wieder günstiger ist'. Die Verfasserin dieser Zeilen, Hannah Karminski, starb 1942 auf dem Transport in ein Konzentrationslager. Auch die Vorsitzende des BDF, Agnes von Zahn-Harnack, mahnte zur Geduld in schlechter Zeit, die sie eine Zeit der *überspannten Männlichkeit* nannte (Dokument 1.16).

Für den Nationalsozialismus galten die Themen der Frauenbewegung nicht. Er setzte seine eigenen Themen fest, die Frauen auf die Mutterrolle festlegen und den Zugang zu Bildung und Beruf wieder rückgängig machen wollten im Namen einer rassistisch gefärbten Hausfrauenrolle. In dieser nationalsozialistisch-deutschen Rolle hatte die Reinlichkeit im Haus mehr mit Rasse als mit Treppenputzen zu tun: mit der Erhaltung dessen, was als deutsches Volk galt. Menschen, die nicht zum deutschen Volk gerechnet wurden, wurden rechtlos und ausgegrenzt: Juden, Zigeuner, Polen zum Beispiel, aber auch Geisteskranke oder Homosexuelle. Insgesamt versuchte der nationalsozialistische Staat, Frauen seinen Zielen gefügig

26

zu machen. Er befahl ihnen Mutterschaft. Sie sollten das Volk zahlenmäßig erhalten, im nationalsozialistischen Sinne dem Deutschtum dienen und die Soldaten der Zukunft in die Welt setzen. Der nationalsozialististische Staat befahl Frauen, ihre Berufe aufzugeben, als es die Arbeitslosigkeit Anfang der dreißiger Jahre zu reduzieren galt. Und er befahl ihnen – allerdings ohne Erfolg – zu arbeiten, als es darum ging, in die Kriegsindustrien Arbeitskräfte anzuwerben. Die Geschichte der Frauen in Deutschland als Geschichte der Gleichstellung war außer Kraft gesetzt im Nationalsozialismus und hob erst nach Ende des Zweiten Weltkrieges wieder an. Erst dann konnte die Frauenbewegung sich wieder neu organisieren (diesmal nahm die Dachorganisation in der Bundesrepublik die sozialdemokratische Frauenbewegung als Mitglied auf); erst dann konnten die Zukunftsvorstellungen über Gleichheit und Mitwirkung von Frauen in der Gesellschaft weiter entwickelt und teilweise sogar in die Wirklichkeit umgesetzt werden.

Die Gleichstellung der Frau: rechtliche Perspektiven

Im Nachkriegsdeutschland konnten endlich einige Hoffnungen und Erwartungen auf Gleichstellung eingelöst werden, die durch den Nationalsozialismus erschwert worden waren. Doch komplizierte die politische Geschichte die Geschichte der Frauen und ihrer Gleichstellung in Deutschland. Zwar hatten die alliierten Mächte – die Vereinigten Staaten, Großbritannien, die Sowjetunion und Frankreich – gemeinsam den Nationalsozialismus militärisch besiegt, doch gelang es ihnen nicht, eine gemeinsame politische Lösung für die Nachkriegszeit zu finden. Vielmehr verschärften sich die Gegensätze zwischen den sogenannten Westmächten und dem Ostblock. In Deutschland führten diese Gegensätze dazu, daß die Besatzungszonen, in die das Land anfangs aufgeteilt worden war, um die Wirtschafts- und Staatsmacht des Nationalsozialismus vollends zu brechen, sich bald zur permanenten Teilung verfestigten. 1949 kam es zur Gründung zweier deutscher Staaten.

Aus den drei Westzonen ging die Bundesrepublik hervor, die sich am Westen orientierte. Ihr politisches System war eine parlamentarische Demokratie, ihr Wirtschaftssystem kapitalistisch, die *soziale Marktwirtschaft*. Im Osten dagegen entstand die Deutsche Demokratische Republik, die von der Sowjetunion abhing. Ihr politisches System und ihre Wirtschaftsordnung waren sozialistisch, das heißt zentral geplant und unter staatlicher Oberhoheit, die von *einer* Partei, der Sozialistischen Einheitspartei Deutschlands (SED) ausgeübt wurde. Im Großen setzte die deutsche Teilung nach dem Zweiten Weltkrieg die Gegensätze fort, die wir im Verhältnis der bürgerlichen und der proletarischen Frauenbewegung beobachtet hatten.

Im Deutschland der Nachkriegszeit fanden also zwei getrennte Entwicklungen statt: im doppelten Deutschland gab es eine doppelte Geschichte der Frau. Im Westen nahm sie durch die politischen Kräfte der Zeit – durch Parteien,

Verbände und einzelne Persönlichkeiten – nach und nach Gestalt an. Im Osten wurde die Stellung der Frau vom Staat festgelegt. Das doppelte Deutschland soll kurz skizziert werden mit Bezug auf die rechtliche Gleichstellung der Frau und ihre gesetzlichen Grundlagen. Die deutsche Wiedervereinigung 1990 hat die doppelte Entwicklung beendet und die gesetzlichen Grundlagen der Bundesrepublik (West) auf das ehemalige Gebiet der Deutschen Demokratischen Republik (Ost) übertragen.[2]

Gleichstellung in der BRD

Die BRD beruht, der politischen Tradition Deutschlands entsprechend, auf einer geschriebenen Verfassung, die die Grundlinien der politischen und gesellschaftlichen Ordnung festlegt. Die Verfassung der Bundesrepublik wurde 1948 vom Parlamentarischen Rat vorbereitet und im Mai 1949 von den Parlamenten der Länder akzeptiert, ehe der neue Staat Parlamentswahlen abhielt und im September 1949 mit seiner Arbeit begann.

Der Parlamentarische Rat setzte sich aus Vertretern der Länderparlamente zusammen, die bereits 1946/47 gewählt worden waren. Unter den 65 Mitgliedern befanden sich vier Frauen. Auf ihre Rolle werden wir noch zurückkommen.

Für die Arbeit des Parlamentarischen Rates waren zwei Ziele besonders wichtig. Erstens wollte er eine Demokratie schaffen, die stabiler sein würde als jene von Weimar. Zweitens aber wollte er an *die* demokratischen Traditionen anknüpfen, die vor dem Nationalsozialismus bestanden hatten und soviel Kontinuität wie möglich wahren. Nicht zuletzt bedeutete dies auch, daß zwar eine Verfassung verabschiedet werden , aber die deutsche Teilung in zwei Staaten nicht hingenommen werden sollte. Daher wurde die Verfassung *Grundgesetz* genannt als Zeichen ihres provisorischen Charakters: sie galt nicht (noch nicht) für das gesamte Deutschland. Daher bezog sie in ihrer Präambel die Deutschen im Osten mit ein und schuf die Klausel, die dann den Beitritt der Deutschen Demokratischen Republik zur Bundesrepublik im Oktober 1990 ermöglichte.

Der Gleichstellungsparagraph im Grundgesetz

Für unser Thema der Gleichberechtigung ist die Mischung aus Tradition und Fortschritt, aus Anknüpfen an die Vergangenheit und bewußter Demokratieentwicklung besonders wichtig. Die Tradition bot bereits eine Formel an. Die Weimarer Reichsverfassung hatte Frauen die politische Gleichberechtigung garantiert: *Männer und Frauen haben die gleichen staatsbürgerlichen Rechte und Pflichten* (Dokument 1.17). Diese Formulierung bezog sich nur auf das aktive und passive Wahlrecht. Die andere Seite, bewußte Demokratieentwicklung, hätte dagegen gleiche Rechte für Frauen auch in Gesellschaft und Wirtschaft zum Gegenstand gehabt. Schon seit der Verabschiedung des Bürgerlichen Gesetzbuches (BGB) im Jahre 1900 hatten Sprecherinnen aller Frauenbewegungen sich dagegen aufgelehnt, daß Frauen ungleich blieben. Besonders verheiratete Frauen blieben ihrem Ehemann

28

in allen Lebensbereichen untertan. Damals sprach man verärgert von einer 'dauernden Bevormundung der Ehefrau und Mutter', von 'der Machtlosigkeit der Frau über ihr Vermögen' und sogar 'Machtlosigkeit über ihre Kinder'.[3]

Die politische Gleichstellung hatte an der gesellschaftlichen Unterordnung der Frau nichts geändert. Fast hätte auch die Neugestaltung von Staat und Gesellschaft nach Nationalsozialismus und Zweitem Weltkrieg die alte, frauenfeindliche Formel der gesellschaftlichen Unterordnung nochmals in die Verfassung geschrieben. Daß dies nicht geschah, ist vor allem einer Frau zu verdanken: Elisabeth Selbert, die sich hartnäckig weigerte, die Sache der Frauen aufzugeben. Im Parlamentarischen Rat gab es keine *Frauen-Fraktion*, die eine gemeinsame Position zur Frage der Gleichberechtigung entwickelt hätte. Hier klingen die alten Unterschiede der bürgerlichen Frauenbewegung und der proletarischen Frauenbewegung nach. Ohne Druck der Öffentlichkeit hätten die Traditionalisten wohl die Oberhand behalten. In der Öffentlichkeit aber, zumal unter den Frauen, die während des Krieges und in der Nachkriegszeit ihre Familien versorgt und ihren eigenen Lebensunterhalt verdient hatten, deren Männer gefallen oder in Gefangenschaft waren, wurde Gleichberechtigung ohne Einschränkungen gefordert. Waren es nicht die Frauen gewesen, die die Bombenangriffe durchgestanden und die Evakuierung und Flucht allein, ohne Männer hinter sich gebracht hatten? Zudem hegten viele in den unmittelbaren Nachkriegsjahren die Hoffnung, daß auf den Trümmern des nationalsozialistischen Unrechtsstaates und seiner antidemokratischen Vorgänger eine bessere, gerechtere Gesellschaft entstehen sollte. Eine Gesellschaft, in der auch Frauen volle Bürgerrechte in Politik, Wirtschaft und Alltag genossen. Artikel 3 Absatz 2 des Grundgesetzes, legte hierfür den Grundstein (Dokument 1.18).

Elisabeth Selberts Erfolg im Parlamentarischen Rat bewirkte jedoch nicht, daß die Widerstände gegen eine volle gesellschaftliche Gleichberechtigung der Frau in der Bundesrepublik von selbst verschwanden. Vielmehr gab der Gleichberechtigungsparagraph den Anstoß zu einer Rechtsentwicklung, die stückchenweise den Verfassungsgrundsatz in den Gesetzen festschrieb und in der gesellschaftlichen Wirklichkeit verankerte. So ist die Geschichte der Gleichberechtigung der Frau in der Bundesrepublik mit der Formulierung des Grundgesetzes nicht etwa abgeschlossen, sondern erst an ihrem Anfang. Auch entfaltete sich diese Geschichte nicht automatisch, sondern sie wurde von zwei Seiten her beschleunigt: von den Frauen selber und von den politischen Vorgaben der Europäischen Gemeinschaft (EG). In der Bundesrepublik waren es vor allem die Nachkriegsgenerationen, die Frauen, die nach 1940 geboren waren und mit neuen Erwartungen ihrer Gleichstellung an Politik und Gesellschaft herantraten. Die EG betonte schon im Vertrag von Rom, ihrem Gründungsdokument, die Gleichberechtigung der Frau. Seit Mitte der siebziger Jahre forderte die EG durch Direktiven zur Gleichstellung der Frau die Regierungen der Mitgliedsstaaten auf, Gesetzesänderungen durchzuführen und alle Diskriminierung von Frauen in der Gesellschaft zu verbieten.

Von der Hausfrauenehe zur Partnerschaft

Da der Gleichberechtigungsparagraph des Grundgesetzes die Gleichberechtigung von der Politik auf alle gesellschaftlichen Bereiche ausdehnte, mußten in der Bundesrepublik erst die gesetzlichen Grundlagen geschaffen werden für die neue Gleichheit. Die Durchführungsbestimmungen des Grundgesetzes sahen vor, bis 1953 die erforderlichen Gesetze zu verabschieden. Dies bedeutete, daß nach 1953 die früheren Gesetze nicht mehr galten, selbst wenn noch kein neues Gesetz verabschiedet sein sollte.

Genau dies geschah mit der Gleichberechtigung. Erst 1957 verabschiedete der Bundestag das sogenannte Gleichstellungsgesetz; 1958 trat es in Kraft. 1959 fand es seine endgültige Form, nachdem das Bundesverfassungsgericht noch immer Regelungen darin fand, die gegen den Gleichheitsgrundsatz verstießen (Dokument 1.19).

Das Rollenmuster, das dem Gleichberechtigungsgesetz von 1957 zugrunde lag, nennt man gemeinhin *Hausfrauenehe*. Damit ist gemeint, daß es die Hauptaufgabe einer verheirateten Frau ist, Hausfrau (und Mutter) zu sein. Alle anderen Tätigkeiten sind zusätzlich und von der Zustimmung des Mannes abhängig. Dies bezog sich vor allem auf die Erwerbstätigkeit. Die Frau war zur Haushaltsführung verpflichtet und durfte nur erwerbstätig sein, wenn dies 'mit ihren Pflichten in Ehe und Familie vereinbar' war (siehe Dokument 1.19). Im BGB von 1900 hatte es auch schon so geheißen, doch zusätzlich hatte der Mann das Recht gehabt, die Stelle seiner Frau auch gegen ihren Willen zu kündigen, wenn er mit ihrer Berufstätigkeit nicht einverstanden war. Umgekehrt aber schrieb das BGB von 1900 und noch immer in der Neufassung von 1957 vor, daß eine Ehefrau dann zur Erwerbstätigkeit verpflichtet war, wenn der Mann nicht genug Einkommen hatte, um den Lebensstandard zu sichern, den *er* erwartete (Dokument 1.20). So hatte die Frau 1957 zwar kein Recht auf Berufstätigkeit, wenn sie sie aufnehmen wollte, aber eine Pflicht zur Berufstätigkeit, wenn ihr Mann dies für erforderlich hielt.

In *einem* Bereich jedoch enthielt das Gesetz von 1957 eine wichtige Konzession: bei einer Scheidung galt nun die sogenannte Güterteilung. Konkret bedeutete das, daß die Hausarbeit der Ehefrau als Beitrag zum ehelichen Lebensstandard und Einkommen gewertet wurde. Bei einer Scheidung mußte das gemeinsame Vermögen dann so verteilt werden, daß Hausarbeit der Frau finanziell angerechnet wurde als Beitrag zum Gesamtvermögen, das in einer Ehe erwirtschaftet wurde. Diese Regelung sicherte Frauen/Hausfrauen vor Verarmung nach einer Scheidung und leitete eine Entwicklung ein, in der immer mehr Frauen die Scheidung selber einreichen, wenn ihre Ehe zerrüttet ist. Vor 1957 gab es diesen Freiraum für Frauen nicht, da während der Ehe ihr Ehemann über alles Geld und Vermögen verfügte und sie bei einer Scheidung kein Anrecht auf ihren Anteil am gemeinsam erworbenen Vermögen hatte. Was ein solches Anrecht auf das gemeinsam erworbene Vermögen bedeuten könnte, macht eine Modellrechnung von 1986 deutlich (Tabelle 1.4 und Dokument 1.21). Danach würde Hausarbeit pro Monat mehr als DM 3000 kosten, wenn der Mann/Ehemann die Sachleistungen, die eine Hausfrau erbringt, auf dem freien Markt kaufen müßte.

Tabelle 1.4 Wenn die Hausfrauen bezahlt werden müßten ... Wert der monatlichen Hausarbeit für eine Familie mit zwei Kindern.

Tätigkeit	Kosten (DM)
Kinderbetreuung	904
Kochen	583
Putzen, Aufräumen	531
Waschen, Bügeln, Ausbessern	406
Einkaufen	262
Abwaschen	249
Gartenarbeit	118
Krankenpflege	52
andere Arbeiten	98
Insgesamt	3203

Das Argument der bezahlten Hausarbeit wurde nie so ernst genommen, daß es in ein Hausfrauengehalt umgesetzt wurde, doch steht ein solches Gehalt immer wieder zur Diskussion wegen der Sachleistungen der Hausfrau, aber auch wegen der wichtigen gesellschaftlichen Funktion der Sozialisation und Pflege der Kinder, die von Frau (oder gelegentlich Mann) zu Hause erbracht werden.

Erst 1976 war es dann soweit, daß die *Hausfrauenehe* durch das sogenannte Partnerschaftsmodell ersetzt wurde. Nun hieß es nicht mehr, daß die Frau den Haushalt führe, sondern daß 'die Haushaltsführung in gegenseitigem Einverständnis' erfolge (Dokument 1.22). Auch die Beschränkungen der Erwerbstätigkeit für verheiratete Frauen wurden abgeschafft. Damit war endlich die Absicht von Artikel 3 des Grundgesetzes, Frauen in allen Lebensbereichen Gleichheit zu sichern, gesetzlich verankert worden. Damit war auch der Weg frei für Frauen, an der Gesellschaft teilzunehmen, ohne in ihrem Verhalten, in ihrem Denken, in ihren Erwartungen von Männerrollen oder männlichen Werthaltungen geprägt zu werden (Dokument 1.23). Dies forderte die neue Frauenbewegung.

Modell DDR: Gleichberechtigung zur Arbeit

Die Deutsche Demokratische Republik wurde im Oktober 1949 als sozialistischer Staat auf dem Gebiet der ehemaligen sowjetischen Besatzungszone gegründet und hörte am 3. Oktober 1990 mit der Wiedervereinigung Deutschlands zu bestehen auf. Sie setzte die Tradition der proletarischen Frauenbewegung fort. Frauen galten als Bürger wie alle anderen auch. Die Regierung der DDR behauptete, ein sozialistisches System in Politik und Gesellschaft verwirklicht zu haben, den *real existierenden Sozialismus*. Damit behauptete die DDR auch, daß es eine *Frauenfrage* nicht mehr gab. Gleichberechtigung war angeblich vorhanden und wurde

vorausgesetzt. Schon die Verfassung von 1949 legte fest, daß nichts mehr gelten dürfe, was der Gleichberechtigung von Mann und Frau im Wege stehe. Neben der vollen Integration in den Arbeitsmarkt sah diese Verfassung auch vor, daß die Frau die traditionellen Aufgaben als Hausfrau und Mutter übernehmen sollte (Dokument 1.24).

Obgleich die Verfassung der DDR mehrfach geändert wurde, änderte sich an der Doppelfunktion der Frau als Arbeiterin und als Mutter nichts. Allenfalls wurde der Appell deutlicher, daß Arbeit, das heißt Erwerbstätigkeit, der wichtigste Beitrag war, den ein DDR Bürger für seinen Staat leisten konnte: 'Gesellschaftlich nützliche Tätigkeit ist eine ehrenvolle Pflicht für jeden arbeitsfähigen Bürger. Das Recht auf Arbeit und die Pflicht zur Arbeit bilden eine Einheit' (DDR Verfassung von 1974).

Im Familiengesetzbuch von 1965 legte die DDR Regierung genauer fest, wie die Bürger ihr Alltagsleben gestalten sollten und wie die Gleichberechtigung zur Arbeit konkret gelebt werden konnte (Dokument 1.25). Dabei fällt auf, daß die Frau neben der Rolle als Mutter und Arbeiterin auch noch gesellschaftlich aktiv sein soll. Dies bedeutet, aktiv an den politischen Organisationen der DDR teilzunehmen und sich im Betrieb, am Wohnort, in Gewerkschaften, Frauenorganisationen oder Partei zu engagieren. Vom Bürger – ob Frau oder Mann – wurde auch gesellschaftliches Engagement erwartet. Für den beruflichen Aufstieg war es sogar eine Vorraussetzung.

Dem Anschein nach greift das Familiengesetzbuch von 1965 schon Themen auf, die in der Bundesrepublik erst zehn Jahre später zum Durchbruch kamen. Im Bereich der Familien und zwischen den Ehepartnern soll Partnerschaft herrschen. Formulierungen wie 'sie führen einen gemeinsamen Haushalt' oder 'beide Ehepartner tragen ihren Anteil bei der Erziehung und Pflege der Kinder und der Führung des Haushalts' scheinen von der Hausfrauenrolle abzurücken, die noch in der Verfassung von 1949 durchklang. Doch geht es nicht um vermehrte Entscheidungsfreiheit für Frauen, um das, was die Feministin Alice Schwarzer als *Gleichheit* bezeichnet und von *Gleichberechtigung* abgrenzt. Vielmehr geht es darum, die Ausrichtung der Familie auf den Staat zu stärken. Es geht nicht oder nicht mehr um die Frau, deren Gleichberechtigung als abgeschlossen gilt. Es geht vielmehr darum, die *Familie* zu stärken, damit mehr Kinder geboren und aufgezogen werden.

Die Familie soll nicht etwa freischwebende Individuen produzieren, die von Sozialismus oder DDR nichts wisssen wollen. Vielmehr soll sie Kinder heranbilden zu 'gesunden und lebensfrohen, tüchtigen und allseitig gebildeten Menschen, zu aktiven Erbauern des Sozialismus'. Hier klingt die Rolle nach, die die Arbeiterbewegung immer schon der Frau zusprach: daheim als Hausfrau und Mutter ihre Kinder zum Sozialismus zu erziehen.

Gleichberechtigung in der DDR bedeutete nicht Chancengleichheit in der Arbeitswelt einzuführen und Frauen durch gleiche Löhne, gleiche Aufstiegschancen, gleiche Führungsrollen *so* an der Macht zu beteiligen, wie dies etwa Alice Schwarzer aus feministischer Sicht fordert. Frauen in der DDR hatten bis zuletzt schlechtere Stellen, niedrigere Löhne, weniger Führungspositionen. Das Recht auf Arbeit war

nicht in ein Recht auf gleiche Chancen, gleichen Lohn, gleiche Machtstellungen in der Arbeitswelt ausgebaut worden. Vielmehr ging es dem DDR Staat um eine ganz andere Frauenrolle: die Rolle als Mutter. Sie galt es zu fördern, indem es Frauen ermöglicht werden sollte, trotz ihrer Berufsarbeit Kinder zu haben.

Gleichheit und Gleichberechtigung für Frauen in der DDR schienen zwar von Anfang an vom Staat vorgesehen und von oben verordnet zu sein. Doch ging es dem Staat nicht um die Lebensqualität der Frauen, sondern darum, Frauen als Arbeitskräfte und als Mütter in Pflicht zu nehmen. Auf diese beiden Rollen wurden sie festgelegt.

Die Frage nach der Gleichheit wurde gar nicht gestellt. Sie konnte auch deshalb nicht gestellt werden, weil Frauen in der DDR keine eigene Stimme hatten. Sie konnten nicht etwa als Wählerinnen diejenigen Parteien aussuchen, die sich mehr für Frauen einsetzten als andere. Sie konnten nicht, wie etwa ihre westdeutschen Schwestern, Frauengruppen oder eine neue Frauenbewegung ins Leben rufen. Solche gesellschaftlichen Aktivitäten waren nicht erlaubt, und als Opposition verstanden sich die Frauen in der DDR nicht. Im Gegenteil: sie glaubten bis zum Schluß, daß sie gleich behandelt worden seien, daß die DDR die Gleichberechtigung wirklich durchgesetzt hatte. Ihre ungleiche Behandlung, ihre Chancenminderung und die niedrigeren Löhne am Arbeitsplatz waren ihnen nicht bekannt. Die Verpflichtung aufs Kindergebären schien schon durch die vielen staatlichen Einrichtungen nicht im Konflikt mit ihrem Arbeitsleben zu stehen (siehe Tabelle 2.18).

Bildung und Frauen: eine stille Revolution

In Deutschland ist der Bezug zwischen Bildung und Beruf sehr eng. Der Zugang zu einem Ausbildungsgang und einem entsprechenden beruflichen Abschluß hängt von dem Schulabschluß ab, den eine junge Frau oder ein junger Mann erreicht hat. Die nachweisbare Qualifikation – ob Schulzeugnis, qualifizierter Abschluß oder Lehrbrief nach der erfolgreichen Berufsausbildung – ist der erste Schritt in die Arbeitswelt; ohne die jeweilige Mindestqualifikation kann man in Deutschland nur als unqualifizierte Kraft, als Hilfsarbeiter, bei Reinigungsarbeiten oder als Aushilfe arbeiten. Beruflicher Aufstieg und Karrierechancen sind ohne Qualifikationen nicht zu haben. Diese Bedeutung der formalen Qualifikation ist ein Kennzeichen der deutschen Gesellschaft und ihrer Alltagskultur, das man so ausgeprägt in anderen Ländern nicht immer findet.

Die Alltagskultur der Qualifikationen hat zur Folge, daß von der Schule über die Berufsausbildung bis zu Universitätsstudium und Promotion der gute Abschluß wichtig ist. Schon mit der Einschulung tritt also der/die junge Deutsche in einen Leistungswettbewerb ein, der auf die Berufsfindung und die späteren Berufchancen zusteuert.

Der Leistungsdruck bedeutet, daß Schüler und Schülerinnen und besonders ihre Eltern versuchen, die besten Noten, die besten Leistungen, den optimalen Aufstieg

zu schaffen, denn ohne diesen Leistungsnachweis hat man weniger Berufschancen als mit ihm.

Für Frauen eröffnete dieses System des Leistungsdrucks und Leistungsnachweises im Bildungswesen einen wichtigen Zugangsweg zur Gleichstellung in der Gesellschaft. Vom *Mauerblümchen* im Bildungswesen sind Frauen im Laufe des 20. Jahrhunderts in die Nähe der vollen Gleichheit vorgestoßen. Zwar gibt es noch ein Frauendefizit am oberen Ende der Bildungsskala – beim Universitätsstudium und den höchstqualifizierten Abschlüssen. Doch ist das Frauendefizit, das jahrzehntelang die Berufs- und Aufstiegschancen von Frauen verminderte, das Defizit an Bildungsabschlüssen beseitigt. Frauen haben heute im Durchschnitt bessere (Schul)Bildungsabschlüsse als Männer und unter den jungen Menschen, die die Schule ohne Abschluß verlassen, sind weniger Frauen als Männer.

Im folgenden soll versucht werden, anhand einiger Tabellen einen Überblick über die *stille Revolution* zu geben, die die Bildungsbeteiligung der Mädchen und Frauen seit der Jahrhundertwende verändert hat. Mädchen- und Frauenbildung ist die *Erfolgsstory* dieses Jahrhunderts. Die Forderungen und Pionierarbeiten der bürgerlichen Frauenbewegung haben Früchte getragen. Der zweite Teil der *stillen Revolution*, die Gleichheit im Bildungsbereich auf die Gesellschaft allgemein und besonders auf die Berufswelt auszudehnen, ist noch nicht abgeschlossen. Hier muß an der *Erfolgsstory* noch bis ins nächste Jahrhundert weitergearbeitet werden.

Tabelle 1.5 11–19jährige Mädchen in allgemeinbildenden Schulen, 1960–88 (%)

Jahr	Grund-schule (%)	Haupt-schule (%)	Real-schule (%)	Gymnasium I[a] (%)	Gymnasium II (%)	Sonder-schule (%)
1960	49	50	52	41	37	41
1965	49	50	52	42	38	41
1970	49	49	53	45	41	41
1975	49	48	53	49	46	39
1980	49	46	54	50	49	40
1988	49	46	53	51	50	40

[a] Gymnasium I umfaßt die Klassen 5–10, also von Eintritt in das Gymnasium bis zur sogenannten Mittleren Reife. Die Realschule bietet ebenfalls einen Abschluß nach der 10. Klasse an. Gymnasium II bezieht sich auf die Oberstufe des Gymnasiums, die Klassen 11 – 13 und wird mit dem Abitur abgeschlossen.

Source: Sachverständigenkommission 8. Jugendbericht (ed.), *Datenhandbuch zur Situation von Familien, Kindern und Jugendlichen in der Bundesrepublik*. München: Verlag Deutsches Jugendinstitut, 1990: 65.

Auswertung: Die Zeitreihe von Daten in Tabelle 1.5 skizziert, wie sich die Bildungsbeteiligung von Mädchen seit Anfang der sechziger Jahre verändert hat. In

Grundschule und Sonderschule sind Mädchen heute genauso stark vertreten wie 1960. In der Hauptschule ist der Anteil der Mädchen gefallen, denn immer mehr schaffen den Übergang auf die weiterführenden Schulen Realschule und Gymnasium. Unter den Schülern der Sekundarstufe II, die zum Abitur führt, stellten Mädchen 1960 etwas über ein Drittel; heute hat sich ihr Anteil auf knapp über die Hälfte erhöht. Insgesamt besuchen mehr junge Frauen als junge Männer Schularten, die über die Hauptschule bzw. Sonderschule hinausführen.

Tabelle 1.6 Mädchen im Gymnasium 1911–75

Jahr	Bildungsbeteiligung von 10–19jährigen in Gymnasien (%)	Frauenanteil in Gymnasien (%)
1911	5.0	36.1
1921	5.7	38.7
1926	6.8	33.0
1931	7.5	37.0
1935	7.2	36.4
1939	5.8	34.5
1950	8.0	40.5
1955	8.0	40.3
1960	11.2	39.9
1965	12.4	41.3
1970	16.5	43.9
1975	21.1	48.0

Siehe Peter Flora (ed.), *State, Economy and Society in Western Europe 1815–1975*. London: Macmillan, 1983: 586.

Auswertung: Die *stille Revolution* der Bildungsbeteiligung von Mädchen wird hier im Rückblick auf das 20. Jahrhundert sichtbar. Die Spalte zur *Bildungsbeteilung* der 10–19jährigen zeigt auf, daß 1911 nur 5% der Frauen dieser Altersgruppe ein Gymnasium besuchten. 1975 waren es 21%.

Die Spalte *Frauenanteil* zeigt, daß Frauen von heute fast gleich stark vertreten sind in Gynmasien wie Männer. Dahinter verbirgt sich, daß die Bildungsbeteiligung der Mädchen schneller zugenommen hat als die der Jungen. Die Daten in Tabelle 1.6 reichen nur bis 1975. Seither hat sich die Bildungsbeteiligung junger Frauen noch weiter verbessert. Tabelle 1.5 wies auf, daß heute mehr junge Frauen als junge Männer ein Gymnasium besuchen.

Tabelle 1.7 Frauenstudium im 20. Jahrhundert. Anteil der Frauen an den Universitätsstudenten 1910–91

Jahr	Studentenzahl insgesamt	Frauenteil (%)
1910	53 351	4.4
1920	86 581	9.5
1930	99 577	17.5
1939	40 645	14.2
1950	79 770	21.3
1960	160 629	27.4
1970	273 659	29.2
1975	594 366	32.1
1980	782 315	38.2
1988	986 524	41.4
1991	1 197 108	42.0

Sources: Peter Flora (ed.), *State, Economy and Society in Western Europe*, vol. I. London: Macmillan, 1983: 587–88; Sigrid Metz-Göckel, 'Frauenstudium nach 1945 – Ein Rückblick'. In: *Aus Politik und Zeitgeschichte* B28, 1989: 15; *Statistisches Jahrbuch für die Bundesrepublik Deutschland* Wiesbaden/Stuttgart: Metzler Poeschel, 1992: 408, 421.

Auswertung: Die Langzeitreihe in Tabelle 1.7 zeigt auch im Universitätsbereich die beiden Aspekte der *stillen Revolution* im Bildungswesen. Die Anzahl der Studierenden ist, besonders seit Mitte der siebziger Jahre, stark angestiegen. Der Frauenanteil an den Studierenden hat sich seit Gründung der Bundesrepublik verdoppelt und steigt noch an.

Tabelle 1.8 Die Grenzen der Gleichheit: Bildungsbeteiligung ohne Karrierechancen an den Hochschulen in der BRD

Jahr	Abiturienten		Studierende		Professoren	
	Frauen(%)	Gesamtzahl	Frauen (%)	Gesamtzahl	Frauen (%)	Gesamtzahl
1960	35.9	55 721	27.3	161 105	2.3	6 579
1981	46.4	257 952	39.4	782 315	4.5	16 280
1983	44.8	282 948	40.2	867 996	4.3	15 823
1984	45.2	280 893	40.5	893 626	4.4	16 956
1985	45.8	270 698	40.6	911 053	4.2	16 698
1988	–	–	41.1	986 524	4.3	17 151

Source: Nanny Wermuth, *Frauen an Hochschulen. Statistische Daten zu den Karrierechancen.* Bonn: Bundesministerium für Bildung und Wissenschaft, 1992: 48.

Auswertung: Die Tabelle ist einer Untersuchung entnommen, die 1992 vom Bundesministerium für Bildung und Wissenschaft veröffentlicht wurde. Die Autorin, Nanny Wermuth, stellt darin statistische Daten zusammen, um zu belegen, wie wenig die *stille Revolution* der Bildungsbeteiligung Frauen bisher Karriere-chancen in den Hochschulen eröffnet hat.

Heute sind nur knapp 4% der Professuren in Deutschland mit Frauen besetzt. In den unteren Rängen, dies weist Tabelle 1.8 nicht aus, gibt es mehr Frauen, doch immer deutlich weniger als ihrem Anteil an der Zahl der Studierenden entspräche oder ihrem Anteil an den Studierenden, die erfolgreich mit einem Examen abschließen.

Nanny Wermuths Daten zeigen, daß Professorenstellen noch immer Männer-bastionen sind. Sie zeigen auch, wie der Übergang von Frauen vom Abitur ins Universitätsstudium zugenommen hat, ja Frauen haben erheblich zu dem Anstieg der Studentenzahlen in Deutschland seit Mitte der siebziger Jahre beigetragen, doch in der Männerbastion *Professur* kaum etwas erreicht.

Tabelle 1.9 Frauenstudium in der DDR 1960–89

Jahr	Universitäten/Hochschulen		Fachschulen	
	Frauen insgesamt	Frauenanteil	Frauen insgesamt	Frauenanteil
1960	25 213	25 (%)	36 000	29 (%)
1965	28 099	26	34 606	31
1970	50 689	35	81 176	49
1975	65 976	48	102 210	65
1980	65 076	50	123 549	73
1985	65 079	50	117 695	73
1989	63 728	49	107 397	70

Source: Gunnar Winkler und Marina Beyer (eds), *Frauenreport '90*. Berlin: Die Wirtschaft, 1990: 41.

Auswertung: In der DDR galt ab Mitte der siebziger Jahre, daß Frauen und Männer gleichen Zugang zum Universitätsstudium haben sollten. Tabelle 1.9 zeigt, daß das traditionelle Bildungsdefizit von Frauen ab 1975 nicht mehr bestand, obgleich es erhebliche Unterschiede in der Verteilung von Frauen und Männern auf die verschiedenen Studienfächer gab. Da der Zugang zu Bildungsgängen und die Gesamtzahl der verfügbaren Studienplätze staatlich gelenkt waren, kann man nicht von Wahl, sondern eher von staatlicher Kanalisierung der Bildungsbeteiligung sprechen. Die *stille Revolution* fand in der DDR scheinbar auch statt: 1989 gab es genauso viele weibliche wie männliche Universitätsstudenten und sogar mehr weibliche als männliche Studierende an Fachschulen, einem mittleren, nicht-

akademischen Ausbildungsgang. Insgesamt aber waren Studentenzahlen niedrig: nur 7.4% einer Altersgruppe konnte 1989 an einer Hochschule studieren. 1960 waren es nur 2.7% gewesen.

Auch in der DDR blieb die *stille Revolution* der Bildungsbeteiligung von Frauen in einer Sackgasse stecken. An den Hochschulen selber hatten Frauen noch weniger Chancen als in der Bundesrepublik, Professorenstellen einzunehmen, obgleich im sogenannten Mittelbau der wissenschaftlichen Angestellten und Dozenten im Osten mehr Frauen an der Universität arbeiteten als im Westen (Abbildung 1.1).

Abbildung 1.1 Die Grenzen der Gleichheit: Frauen in Leitungsfunktionen in der DDR

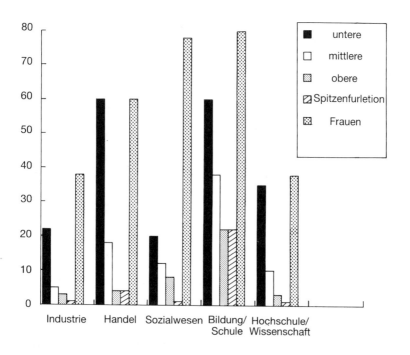

Source: Winkler und Beyer ibid. 94.

Das Schaubild zeigt die Beteiligung von Frauen in ausgewählten Tätigkeitsbereichen (Industrie, Handel, Sozialwesen, Bildung/Schule und Hochschule/Wissenschaft) und ihren Anteil an unteren, mittleren und oberen Leitungsfunktionen, sowie

Spitzenfunktionen. Wie in der BRD waren in der DDR fast keine Frauen in den höchsten Leitungsfunktionen vertreten. Am besten waren ihre Aufstiegschancen im Bereich Bildung, wo Spitzenfunktion oft die Leitung einer Schule bedeutet.

Dokumente (Erstes Kapitel)

Dokument 1.1 Idealisierung der Hausfrauenrolle[5]

Meine kleine Frau weiß, wie Sie sehen, nicht auszudrücken, was sie fühlt: ... Von Natur aus beschränkt und wenig lebhaft, hat die Art von Erziehung, die man ihr gegeben hat, ihre Seele in einer Art von Kindheitszustand gelassen, aus dem sie nur durch unmerkliche Schritte heraustreten kann; man muß ihr nicht allein Ideen geben und sie das Denken lehren; sie muß auch das Sprechen erst lernen, denn das gute Mädchen weiß von unserer Sprache nichts, als was es im Schoß einer Familie lernen konnte, in der kaum eine andere Lektüre in Frage kommt als Bibel und Almanach. Fürchten Sie indessen nicht, daß sie das in meinen Augen ins Unrecht setzt; ich liebe sie so, wie sie ist, ich bin zufrieden und brauche dazu keine Philosophie und sokratische Weisheit, um es zu sein. Seit sie die meine ist, hat sie mir keinen Moment Mißvergnügen oder Reue bereitet; ich spreche von unserem häuslichen Leben ... In ihren Beziehungen zu meinem Individuum ist sie in jedem Sinne das, was ich wünsche. Ohne Launen, gleichmütig, ruhig, gefällig, leicht zu amüsieren, an eine beinahe klösterliche Lebensweise gewöhnt, mit allem zufrieden, wenn sie nur in meinem Gesicht (dessen verschiedene Ausdrucksweisen sie mit der ganzen Klugheit des Gefühls kennt) den Ausdruck meiner Zufriedenheit oder Zärtlichkeit liest − sie bequemt sich, ohne daß es ihr Mühe oder Zwang bereitet, nach meinem Geschmack, nach meiner Laune, nach meiner Lebensweise..... Ich verlange kein bißchen Geist von meiner Frau; ich habe so viel davon in meinen Büchern, und, die Wahrheit zu sagen, ich bin davon so gesättigt, daß ich selbst in den Büchern nur noch das einfache und natürliche Wahre liebe. Folgerung: ich bin zufrieden.

Notes
Meine kleine Frau: affectionate but also condescending. 'Little woman'. In German also commonly used: Frauchen.
Kindheitszustand: childlike; qualities of a child.
sie muß das Sprechen erst lernen: she has to learn how to communicate in public since her language and communication have been shaped by the family environment and never transcended it.

Almanach: refers to collections of stories, poems and features which were popular in the 18th and 19th century and can be regarded as a forerunner of today's magazines.

Comment

Christoph Martin Wieland (1733–1813), the author of the text, is famous as a writer of the enlightenment. The text does present a thumbnail sketch of the ideal, traditional woman. The positive emphasis on his wife's childlike behaviour, however, can also be read as a tongue-in-cheek criticism of fellow writers and thinkers at the time and their disdain for the natural and irrational. The naïve and loving ways of his wife provide Wieland with his creature comforts but they also provide him with deeper insights than sophisticated discourse (or even his own books) might.

Dokument 1.2 Die Pflichten der Hausfrau [6]

Es liegt der Hausfrau nicht wohl ob, Geld zu erwerben, als vielmehr, des vom Manne erworbenen Geldes in allen, auch noch so geringfügigen Stücken, möglichst zu schonen. Sie solle das feine Porzellan selber spülen, statt es 'von rohen Mägdefäusten' behandeln zu lassen. Überhaupt durfte sie 'keineswegs das Gesinde für sich allein schalten lassen, sondern sie geht dem Gesinde überall nach und sieht auf all sein Thun und Lassen. Täglich muß sie die Küche, Speise- und Vorratskammer inspizieren, um auf alles zu achten, was sie im Hause hat, damit wohl die Consumibilien gehörig zu Rath gehalten, als auch andere Sachen solange erhalten werden, wie möglich.

Notes

Es liegt der Hausfrau nicht wohl ob: an old-fashioned way of saying 'it is not suitable for a married women'.

Magd: a maid servant for heavy domestic work or a female agricultural labourer.

Gesinde: the generic term for employed servants. Conditions of their employment were laid down in the so called *Gesindeordnung*. The word *Gesinde* did, however, also acquire the negative meaning of workshy, dishonest. This is not the meaning intended in this text.

Thun und Lassen: everything a servant does or does not do, i.e. constant supervision is required. The 'Th' in 'Thun' is old-fashioned spelling and continued to be used in many German words well into the 1930s.

Die Consumibilien gehörig zu Rath halten: *Consumibilien* is again an old-fashioned word and no longer in use. It means consumables in the sense of *Konsumgüter*, i.e. foodstuffs. *Gehörig* means properly; *zu Rath halten*: inspected.

Frau Bürger is reminded that she needs to make regular checks on the larder and all foodstuffs to ensure that things do not go off and no food goes to waste.

Comment

G. A. Bürger was a professor at the University of Göttingen in Germany. After his marriage, he wrote a treatise to instruct his wife (and women in general) how to perform their duties. Clearly, Frau Bürger fell short of his expectations: she seems to have left too much to the servants without supervising them strictly enough. The text highlights the organisational duties of the housewife. The Bürger household, as all middle class households at the time, relied on servants, but there was not enough money to be wasteful. Possessions had to be maintained as long as possible and economies made within the prescribed middle class life-style. That the wife should seek employment to earn money was not considered an acceptable option.

Dokument 1.3 Haushalt im großbürgerlichen Stil[7]

Wahr ist's, solch ein Haushalten im Großen und Ganzen hatte seine Reize. Es lag ein Vergnügen in dem weiten Voraussorgen, wenn man die Mittel hatte, ihm zu entsprechen. Die gefüllten Speisekammern und Keller mit ihren Steintöpfen, Fässern, Kasten und Schiebladen waren hübsch anzusehen. Das Backobst auf den Schnüren, der Majoran und die Zwiebeln verliehen im Verein mit den Gewürzen der Speisekammer einen prächtigen Duft, das aussprossende Gemüse in den Kellern roch vortrefflich. Man hatte ein Gefühl des Behagens, wenn nun alles beisammen war. Nun konnte der Winter in Gottes Namen kommen! Der Besuch eines unerwarteten Gastes genierte auch nicht im geringsten. Wie überall, wo man aus dem Vollen wirtschaftet, war man eher geneigt, einmal etwas draufgehen zu lassen; und für die Kinder gab es bei all dem Backen und Obsttrocknen, Einkellern, Einkochen und Wurstmachen vielerlei Vergnügen, auf das man sich im Voraus freute. Die Männer bezahlten in vielen Fällen diese Art der Wirtschaft nur mit dem Geld als nötig, die Frauen mit einem Aufwand von Kraft, der oft weit über ihr Vermögen ging, und zu irgendeinem nicht auf den Haushalt und die Familie bezüglichen Gedanken blieb denjenigen, die wie wir bei allem selbst Hand anlegen mußten, wenn ihr Sinn nicht entschieden auf Höheres gerichtet war, kaum noch Zeit übrig.

Daß nach diesen Angaben eine Königsberger Familie viel Raum haben mußte, daß Keller, Boden, Kammern und ein Hof unerläßlich, daß mehr Dienstboten dafür nötig waren, versteht sich von selbst. Rechnet man nun noch die fanatische Reinlichkeit meiner Landsmänninnen dazu, für die es damals ein Dogma war, alle Zimmer wöchentlich einmal scheuern zu lassen, eine Gunst, welche Fluren und Treppen zweimal in der Woche widerfuhr; rechnet man dazu, daß die Spiegel und sogar die Fenster,

solange die Kälte dieses bei den letzteren nicht unmöglich machte, wöchentlich geputzt, die Stuben jeden Morgen feucht aufgewischt und nach dem Mittagessen, wo es tunlich war, noch einmal gekehrt und abgestäubt wurden, so entstanden mit dem notwendigen Reinhalten der Küche, Kammern und des vielen für alle diese Vorräte notwendigen Geschirrs eine nicht endende Arbeit und Unruhe und eine Atmosphäre feuchter Reinlichkeit, in welcher Orchideen und Wasservögel, je nach Jahreszeit, eigentlich besser an ihrem Platz gewesen wären, als wir Menschenkinder.

Indes, wer es den damaligen Hausfrauen zugemutet hätte, irgendeiner ihrer wirtschaftlichen Gewohnheiten zu entsagen, den hätten sie als einen Ketzer angesehen, als einen Frevler, der ihre hausfräulichen Pflichten beschränken wollte, um ihrer Würde und Bedeutung damit Abbruch zu tun und so das Glück der Ehen und der Familien allmählich zu untergraben.

Notes

Schiebladen: in contemporary German: Schubladen.

genierte nicht: was not embarrassing. Normal usage is 'sich genieren', i.e. to be embarrassed.

Königsberg: city in East Prussia (now Poland and called Kaliningrad) where Fanny Lewald grew up.

eine Gunst welche ... widerfuhr: an ironical expression. The reference to the 'favour' of being scrubbed clean once or twice a week implies that too much scrubbing is done too often. Also the verb 'widerfuhr', i.e. to have the experience turns the 'favour' ironically into a nonsense.

wo es tunlich war: 'tunlich' is an old-fashioned way of saying 'necessary'. Again the author has irony in mind and wants to ridicule the perpetual sweeping in the bourgeois household.

eine Atmosphäre feuchter Reinlichkeit, in welcher Orchideen und Wasservögel ... an ihrem Platz gewesen wären: starting from the smell of wet, freshly cleaned floors, the author used her ironical style to say that this 'moist cleanliness' would be better suited to living things which need a moist, watery environment (i.e. orchids and water birds). For humans, (wir Menschenkinder) it is neither healthy nor necessary.

wirtschaftliche Gewohnheiten: this means 'Gewohnheiten des Wirtschaftens im Haus', i.e. the established practice of running the home and doing the housework.

Ketzer: heretic.

Frevler: a more general term for someone who questions and challenges a belief and commits blasphemy.

Comment

This extract from Fanny Lewald's *Lebensgeschichte* is very interesting for the extensive detail of an upper middle-class style of housekeeping she presents. It is also interesting for the critical rejection with which Fanny Lewald treats the traditional environment in which she grew up: the tone of her text is ironical and its message is that women are trapped in a massive amount of mostly unnecessary work. There is no suggestion that women are forced into their role by evil, overbearing men: the concluding sentence of the text points the finger at the women

themselves, who, Fanny Leward maintains, 'would treat anyone as an aggressor of the worst kind who would seek to reduce domestic duties'. This, Fanny Lewald claims, would be perceived as threatening marital happiness and the stability of the family itself.

Biographische Notiz
Fanny Lewald gehört zur ersten Generation der Frauenbewegung. Sie wurde 1811 in Königsberg als Tochter eines wohlhabenden Kaufmannes geboren, doch strebte sie schon bald ein unabhängigeres Leben an, als damals für eine Tochter 'aus gutem Hause' vorgesehen war. Sie wollte Lehrerin werden und ging (allein) nach Berlin, wo es die besten Ausbildungsmöglichkeiten gab. In Berlin arbeitete sie als freie Journalistin und als Schriftstellerin und starb dort 1889.

Dokument 1.4 Ratgeber für die deutsche Hausfrau[8]

Die Haupteigenschaften einer Hausfrau müssen sein:
Fleiß, Reinlichkeit, Ordnungsliebe und Sparsamkeit ...
Die Pflichten einer Hausfrau erstrecken sich auf:
1. die richtige Zubereitung der Speisen
2. auf Ordnung und Reinlichkeit in Wohnung und Kleidung
3. auf sparsames Haushalten und richtiges Verwalten des Geldes
4. auf die Pflege der Kranken und
5. auf die Erziehung der Kinder.
Des Hauses Schmuck ist Reinlichkeit,
Des Hauses Glück ist Genügsamkeit,
Des Hauses Ehr' ist Gastfreundschaft,
Des Hauses Segen Frömmigkeit.

Comment
Until the late 1950s, young brides in Germany used to be presented with a *Haushaltslehre* of some kind, a book of practical tips on how to cope with domestic chores, remove stains or set the table . The text of Document 1.4 re-states the principal virtues and duties expected from a typical housewife (i.e. *eine gute Hausfrau*) in Germany.

Dokument 1.5 Frauenrolle und Ehestand[9]

Ich frage: ist jede Frau Hausfrau und Mutter? 25% Mädchen bleiben in Deutschland unverheiratet; rechnen wir die Witwen und Geschiedenen hinzu, so haben wir 40% Frauen, die allein im Leben stehen. Bedenken wir weiter, ob der Beruf der Hausfrau und Mutter das ganze Leben ausfüllt.

43

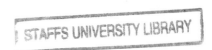

Comment

Lily Braun, the author of the text, was one of the most distinguished activists of the socialist women's movement. The excerpt is important since Lily Braun challenges the assumption that women should (or would wish to) get married. This is a modern argument in that it emphasises women's independence and the possibility of combining roles (e.g. homemaking/employment).

Biographische Notiz

Lily Braun wurde 1865 in Halberstadt (Sachsen-Anhalt) geboren und starb 1916 in Berlin. Sie entstammte einer Adels- und Generalsfamilie, die in finanzielle Not geriet, als Lilys Vater 1895 unerwartet aus dem preußischen Dienst entlassen wurde. 1891 ging Lily nach Berlin, heiratete den schwerkranken Nationalökonomen Georg von Gizycki und schloß sich der bürgerlichen Frauenbewegung an. Mit Minna Cauer gründete sie den *Verein Frauenwohl*, der sich für das Frauenstimmrecht einsetzte. Nach dem Tod ihres Mannes heiratete sie in zweiter Ehe 1895 Heinrich Braun. Durch ihn kam Lily Braun zur SPD. In der SPD trat sie als Wortführerin der proletarischen Frauenbewegung hervor, doch unterwarf sie sich nie einer Parteilinie. In ihren *Memoiren einer Sozialistin* (1909–11) hielt Lily Braun ihre Erfahrungen und Konflikte mit der Partei und der Frauenbewegung fest. Die Memoiren wurden 1979 in Frankfurt/Main neu aufgelegt.

Dokument 1.6 Alltagsleben einer Bürgertochter [10]

Ich war sehr glücklich in der Schule, lernte leicht, kam schnell vorwärts, wurde bei den öffentlichen Schulprüfungen sehr gelobt und gehörte zu den Kindern, welche wir – denn auch die Mädchenschulen erzeugen sich einen Jargon – die Paradepferde nannten.

[Life later at home was different for Fanny Lewald:]
Fünf Stunden an jedem Tag saß ich in der Wohnstube, an einem bestimmten Platz am Fenster, und erlernte Strümpfe stopfen, Wäsche ausbessern, und beim Schneidern und anderen Arbeiten Hand anzulegen. Zwei Stunden brachte ich am Klavier zu, eine Stunde langeweilte ich mich mit dem Inhalt meiner alten Schulbücher, die ich damals von A bis Z auswendig konnte, und eine andere Stunde schrieb ich Gedichte zur Übung meiner Handschrift ab. Dazwischen ging ich Gänge aus der Küche in die Speisekammer und aus der Wohnstube in die Kinderstube, beaufsichtigte ab und zu die drei jüngeren Geschwister und hatte am Abend das niedergeschlagene Gefühl, den Tag über nichts Rechtes getan zu haben, und einen brennenden Neid auf meine Brüder, welche ruhig auf ihr Gymnasium gingen, ruhig ihre Lektionen machten, und an denen also lange nicht so viel herumerzogen werden konnte als an mir. Ihr ganzes Dasein schien mir vornehmer als das meine, und mit der Sehnsucht nach der Schule regte sich in mir das Verlangen, womöglich Lehrerin zu werden und so zu einem

Lebensberuf zu kommen, bei dem mich nicht immer der Gedanke plagte, daß ich meine Zeit unnütz hinbringen müsse.

Notes

Hand anlegen: helfen.

langeweilte ich mich: current use would be 'langweilte ich mich'. The noun normally retains the 'e' to read 'Langeweile'.

Von A bis Z: means from beginning to end. Metaphor derived from the early learning of the complete alphabet.

ging ich Gänge: in contemporary German, this might read 'machte ich Gänge' or 'ging ich hin und her'. The repetition (ging/Gänge) may be deliberate rather than a weakness in style to underline the sense of tedium.

Lektionen: lessons to indicate defined programme of study.

Dokument 1.7 Technischer Fortschritt im Alltag[11]

Licht machen! Ja, das war zur Zeit unserer Großmütter eine Kunst, die nur wenige verstanden. In jeder Küche stand damals meist auf einem Sims über dem Herd ein länglich viereckiges Kästchen von weißem Blech, dasselbe enthielt vier Gegenstände, die man haben mußte, um Licht zu machen: einen Stahl, ein Stück Feuerstein, Schwefelfaden und in einer nach unten mit Blech geschlossenen Abtheilung, eine braun-schwarz, trockene Masse, die man 'Zunder' hieß. Dieselbe ward meist hergestellt aus – alten Strumpfsocken, welche man deshalb in jeder Haushaltung sorgfältig aufhob und die von der Hausfrau oder Köchin am Licht so weit gesenkt oder gebrannt wurden, daß sie schwarzbraun aussahen und leicht auseinanderfielen. Wollte man also Licht haben, so schlug man mit Stahl und Feuerstein zusammen über dies Zunderkästchen bis einer der heraussprühenden Funken da hineinfiel und als glühendes Pünktchen sich darin so lange verhielt, bis es gelang mit Hilfe des Athmens dem daran gehaltenen Schwefelfaden ein blaues Flämmchen zu entlocken und damit das bereitstehende Licht zu entzünden – pustend und hustend, denn der Schwefeldampf kam einem meist in die Kehle – und so geschah es dann manchmal, daß ein unfreiwilliges Husten oder Nießen das Licht wieder auslöschte und die Arbeit von Neuem beginnen mußte.

Etwa Mitte der zwanziger Jahre (i.e. 1820) wurden die Schnellfeuerzeuge erfunden – es war ein kleines Blechgerät, roth angestrichen wie die Feuerspritzen. Darin stand ein Fläschchen mit Asbest und Vitriol, daneben eine Partie Schwefelhölzchen, die man in jenes tauchte. Aber auch sie waren vom Wetter abhängig (...) Da auf einmal war das Phosphorhölzchen erfunden – es ist noch nicht viel über zwanzig Jahre her (i.e. um 1850)

45

und alle Noth hatte ein Ende. Es war eine That, so weltbewegend, so befreiend, so symbolisch wie die Anlegung der Eisenbahnen. 'Die große Rennbahn der Freiheit' nannte der österreichische Dichter, Karl Beck, damals die Eisenbahn – das Streichhölzchen aber, der Lichtbringer, ließ nun eben keinen Winkel mehr unbeleuchtet, ermächtigte jede Hand, selbst die jedes Kindes, nun Licht zu machen. Es drang in das Haus, es half die Wirthschaft, die Küche reformieren – es erlöste Tausende, Millionen Frauen von der Sorge um das Licht. Sie konnten fortan ruhig schlafen – sie wußten, daß sie beim Erwachen am frühen Morgen nicht gleich mit einer schweren, problematischen Arbeit zu beginnen hatten, sie konnten gleich wohlgemuth an ihr Tagewerk gehen.

Notes

Das war eine Kunst: i.e. 'es mußte gekonnt sein'. Requiring special skill.

Sims: a shelf; the term is also used for window sill.

Feuerstein: flint stone.

Zunder (noun linked to 'zünden'): literally meaning combustable material.

gesenkt oder gebrannt: 'senken' is to part-burn or blacken; 'gebrannt' has the same meaning of singeing, while 'verbrannt' means to burn something outright.

mit Hilfe des Athmens (modern *Atmens*): the person trying to ignite the 'Zunder' had to gently blow into it.

Feuerspritzen: refers to fire engines which in Germany are/were painted red.

wohlgemuth (modern *wohlgemut*): cheerfully, without having to worry.

Tagewerk: here means daily chores. In agriculture, 'Tag(e)werk' referred to the amount of land a farmer could plough in one day.

Biographische Notiz

Luise Otto-Peters wurde 1819 in Meißen (Sachsen) geboren und starb 1895 in Leipzig. Sie ist die eigentliche Gründerin der deutschen Frauenbewegung. Von 1849–52 gab sie die erste Frauenzeitung in Deutschland heraus und gründete mit Auguste Schmidt den ADF, dessen Vorsitzende sie viele Jahre lang war. 1848 hatte sie auf der Seite der Demokraten und der gescheiterten Revolution gestanden. Die Ziele der Frauenbewegung sah sie als Fortsetzung ihres Engagements für Demokratie in Deutschland. 1865 heiratete sie August Peters, mit dem sie sich bereits verlobte, als er noch wegen seiner Beteiligung an der 1848er Revolution im Zuchthaus saß. Zeit ihres Lebens sah Luise Otto-Peters die Rechte der Frauen in einer Gesellschaft als Spiegel des Staates und seiner Verpflichtung auf Demokratie.

Dokument 1.8 Von der 'weibmenschlichen' Natur[12]

Nein, nein, nicht Mann sein wollen, oder wie ein Mann sein wollen, oder mit ihm verwechselt werden können: was sollte uns das helfen! Unser Gewissen spricht jetzt: 'Werde, die du bist.' Alle in uns liegenden Kräfte zu entwickeln, den Mut zu uns selber, zu unser eigenen weibmenschlichen Natur zu haben; lernen, uns selber Gesetze zu geben, die Rangordnung

der Werte durch uns für uns zu bestimmen; das ist die Befreiung vom Banne der asketischen Moral vergangener und vergehender Kulturen und Traditionen, das ist auch die Befreiung von der männlichen Weltanschauung, die wir widerstandslos angenommen haben, ohne zu fragen, ob sie die für uns richtige sei, ohne unsere eigene Wertung der Dinge dagegen zu setzen ...

Aber wie vereinigt man das Unvereinbare: ein freier Mensch, eine eigene Persönlichkeit und ein liebendes Weib zugleich zu sein? Das war für uns das Problem der Probleme.

Notes

Unser Gewissen spricht jetzt: *Gewissen* normally means conscience. In the context of the text, the term is used to denote women's inner self, their true nature as opposed to the conventional roles imposed by society. The same message is contained in 'werde die du bist' as opposed to the conventional 'werde, was du bist/wer du bist'. Helene Stöcker deliberately chooses the female pronoun 'die' to stress that women are distinctive, not just a variant of the male version in society or in language.

weibmenschliche Natur: the term is Helene Stöcker's own invention and it did not catch on. It does, however, convey the message that women should be judged by their own nature and personality, not by 'male' criteria.

Befreiung vom Banne der asketischen Moral: this challenges the restrictions imposed on women's sexual behaviour.

Biographische Notiz

Helene Stöcker wurde 1869 in Elberfeld geboren. Als ältestes von acht Kindern mußte sie sich stark im elterlichen Haushalt einsetzen und erhielt erst 1892 die Erlaubnis (mit Hilfe ihrer Mutter), eine Lehrerinnenausbildung in Berlin zu beginnen. Zusammen mit Helene Lange wurde sie zur Vorkämpferin der Frauenbildung. 1896 begann sie ein Universitätsstudium in Berlin, ging dann nach Glasgow und promovierte schließlich 1901 in Bern (Schweiz) mit einer Arbeit zur Kunstgeschichte. In der Frauenbewegung setzte sie sich vor allem für den Mutterschutz und die Anerkennung illegitimer Kinder ein und kämpfte für eine Liberalisierung der Abtreibung (Paragraph 218). In Deutschland war sie eine der ersten, die sich für Empfängnisverhütung und für Aufklärung in den Schulen einsetzte. Nach der Machtergreifung der Nationalsozialisten 1933 rettete sie sich in die Emigration. Die Jahre in der Emigration (über die Schweiz und Schweden nach USA) waren sehr schwer für sie. Sie starb 1943 in New York.

Dokument 1.9 Frauen ohne Schutz[13]

Die deutsche Frau ist vogelfrei. (Das Gesetz) gibt jedem Schutzmann das Recht, jede Frau auf Verdacht hin zu arretieren, daß er sie für eine Dirne hält. Weder arm noch reich, weder hoch noch niedrig, weder die Frau in üppigster Toilette, noch diejenige im schlichten Gewande, weder die Langsamgehende, noch die Schnelleinhereilende, weder die mit langem,

noch die mit kurzem Haar und so ad infinitum, ist sicher vor der brutalen Behandlung eines Schutzmannes.

Notes

Vogelfrei: status of rightlessness.

Schutzmann: policeman. The critical intention of the text is conveyed by the contrast between Schutz (protection) which women should receive and which the Schutzmann should provide, and the unjust treatment meted out by the police.

arretieren: old fashioned expression. Contemporary German would be 'verhaften'.

Dirne: prostitute. In some German regions, the word has the more innocent meaning of young girl, mostly used in the diminutive as 'Dirndl' (Bavaria).

in üppigster Toilette: expensively and elegantly dressed. When referring to dress, 'Toilette' always suggests a high standard of (formal) dress.

Gewand: old fashioned expression. Contemporary German would be Kleid/Kleidung.

Comment

In Germany, the *Frauenbewegung* did not, as the suffragettes in Britain, focus on public demonstrations to secure voting rights. Within the BDF, only a few groups (e.g. Frauenwohl) regarded voting rights as essential; most member organisations of the BDF concentrated on a broader range of issues or even opposed women's enfranchisement.

The issue of *doppelte Moral* became a central issue in the 1890s. Women such as Minna Cauer protested against a society which seemed to apply double standards. On the one hand, women were deemed to be mothers by nature and thus excluded from many areas of social participation and defined in their status through marriage; on the other hand, society permitted (and even instituted) prostitution as a device to keep the social order intact. From the perspective of the women's movement, it was also a device to stereotype women and deny them social equality. This line of argument is an early example of the women's movement perceiving society as a whole as *frauenfeindlich*. This argument was one of many in the early women's movement but emerged as a dominant one in the new women's movement of today. Minna Cauer's accusation that the police failed to protect women can be regarded as a precursor of the new women's movement's fight to establish shelters, refuges and safe houses for women (*Frauenhäuser*).

Biographische Notiz

Minna Cauer wurde 1841 in Freyenstein geboren und starb 1922 in Berlin. In der deutschen Frauenbewegung setzte sie sich besonders für das Frauenstimmrecht ein. 1888 gründete sie mit Luise Otto-Peters (siehe oben) den Verein Frauenwohl , der ein wichtiges Organ im Kampf um die gesellschaftliche und politische Gleichstellung wurde. 1899 wurde Minna Cauer Vorsitzende des *Verbandes fortschrittlicher Frauenvereine*. Er schloß sich nicht dem BDF, der die bürgerliche Frauenbewegung vertrat, da hier die politische Beteiligung von Frauen nicht genug betont wurde. Von 1895 bis 1919 war Minna Cauer Herausgeberin der Zeitschrift *Die Frauenbewegung*.

Dokument 1.10 Frauen ohne Recht[14]

Nachdem ich gebadet hatte und mit Anstaltskleidung versehen worden war, wurde ich mit einer ganzen Kolonne Gefangener zum Arzt geführt; es befanden sich unter ihnen eine Anzahl von Prostituierten, welche die Kontrollvorschriften übertreten hatten, Diebinnen, Korrigenden usw.

Die Prostituierten kamen in einen Saal für sich, vier andere Gefangene, darunter ich, wurden in ein doppeltes Klosett mit einem kleinen Vorraum gesperrt, wo wir uns bis aufs Hemd zu entkleiden hatten. 'Sie werden auch innerlich untersucht', hieß es; 'dort ist eine Schüssel, die Sie nacheinander zum Waschen nehmen, und hier ist auch ein Tuch zum Abtrocknen'. Eine Waschschüssel und ein Tuch für vier Personen. Nachdem der Herr Doktor erschienen war, kamen wir der Reihe nach, wie wir auf der Liste aufgeführt waren, an die entsetzliche Prozedur, dabei Prostituierte und andere Gefangene durcheinander. Damit der Herr Doktor keine Sekunde zu warten brauchte, mußten wir entkleidet auf dem zugigen Korridor vor der Thür des Untersuchungszimmers warten, bis die einzelne an die Reihe kam. Da ich das zweifelhafte Vergnügen hatte, die letzte zu sein, mußte ich mindestens 20 Minuten auf dem Korridor stehen. Ob der Arzt sich nach jeder einzelnen Untersuchung die Hände gereinigt hat, kann ich nicht sagen. Nach der fabelhaften Schnelligkeit, mit der die Sache vor sich ging, scheint mir fast Grund vorzuliegen, daran zu zweifeln. Ein Waschbecken habe ich im Zimmer nicht bemerkt, jedoch ist es möglich, daß ich es übersehen habe, weil ich mich in hochgradiger Erregung befand. Mit Karbol oder Lysol hat jedenfalls der Herr Doktor seine Hände nicht desinfiziert. Mit der rechten Hand griff er in einen Napf mit grüner Seife und ging dann an die Untersuchung. An der ganzen Art und Weise derselben, der Vorbereitung, all dem Drum und Dran, erkennt man, wie mir scheint, daß der Gefangene nicht als Mensch, sondern als Übelthäter betrachtet wird, 'als die Puppe, welcher der Strafrichter die Nummer eines Artikels des Strafgesetzbuches auf die Schulter klebte'. Mindestens könnte man verlangen, daß dem Schamgefühl soweit Rechnung getragen wird, daß man weibliche Ärzte an Frauengefängnissen anstellt, bzw. mit der Untersuchung weiblicher Gefangener betraut.

Notes

Anstaltskleidung: institutional uniform, here prison uniform.

ich war versehen worden: I was supplied with. The impersonal mode of expression has been chosen to underscore the de-personalising experience which is being related.

Kontrollvorschriften: requirements to undergo regular checks, here relating to prostitutes. In Germany, prostitution was within the law, provided women registered with the health authorities and had regular medical examinations.

Korrigendinnen: old-fashioned term for women on probation. Contemporary German would be 'Frauen, deren Strafe auf Bewährung ausgesetzt war'.

Klosett: old-fashioned term for a cubicle or very small room. In contemporary German, 'Klosett' means toilet.

innerlich untersucht: internal examination by a gynaecologist.

der Herr Doktor: this is a doubly critical expression. The doctor is called 'Herr Doktor' to emphasise how distant and disinterested he is; the stress on 'Herr' underlines that a man rather than a woman is in charge of the intimate examination that is being carried out. One of the demands made in this text concerns the appointment of female doctors in women's prisons.

zugig: draughty.

das zweifelhafte Vergnügen: ironical expression to say that the experience was no fun at all and thoroughly disagreeable. English equivalent would be: doubtful pleasure.

fabelhafte Schnelligkeit: again, an ironical expression. Normally speed would be welcome. In the circumstances described in the text, speed is dehumanising and dangerous, since it reduced protection from infection. 'Fabelhaft' means: wonderful, miraculous.

Karbol und Lysol: disinfectants used in hospitals and public sanitary installations.

Napf: a shallow dish.

Übelthäter (modern: Übeltäter): someone who has broken the law; criminal.

Schamgefühl: sense of shame; personal privacy.

(einer Sache) Rechnung tragen: to take into consideration.

Comment

The text has been chosen as indicative of the strong feelings of injustice which inspired women around the turn of the century to fight for equal legal and social status. It has also been chosen as a document of social history which depicts an aspect of a by-gone way of life. The focus on prostitutes is symptomatic for a line of argument which accuses society of criminalising women and treating them as if they had transgressed. Prostitutes were seen as women driven into prostitution by poverty, by the inability to qualify for and practice other employment, and by the use made of prostitutes by men. In the writings of Luise Zietz, the author of the text in document 1.10, the fight against the criminalisation of prostitutes constituted a core element in her fight for women's rights in society. Although politically Luise Zietz belonged to the socialist women's movement, her arguments are akin to those of the bourgeois women's movement in document 1.9.

Biographische Notiz

Luise Zietz wurde 1865 in Bargteheide in Holstein geboren und starb 1922 in Berlin. Als Tochter eines Wollwirkers hatte sie in ihrer Jugendzeit Not und schwere Arbeit kennengelernt. Zuerst arbeitete sie für ihren Vater. Später machte sie eine Ausbildung als Kindergärtnerin und wurde in diesem Bereich tätig. Im Hamburger Hafenarbeiterstreik von 1896 trat sie erstmals politisch in der Öffentlichkeit hervor. Luise Zietz stieg zu einer der führenden Persönlichkeiten in der proletarischen Frauenbewegung auf. 1908 wurde sie als erste Frau in den SPD Parteivorstand gewählt. Während des Ersten Weltkrieges brach sie mit der SPD, da sie den Krieg nicht unterstützen konnte. Sie schloß sich der Unabhängigen Sozialdemokratischen Partei an (USPD). 1919 wurde sie Vertreterin der USPD in der Nationalversammlung. 1920 gehörte sie zu der ersten Generation der weiblichen Abgeordneten im Reichstag.

Dokument 1.11 Die Grundpositionen der proletarischen Frauenbewegung[15]

August Bebel hatte ein Thema aufgegriffen, das seit der Mitte des 19. Jahrhunderts die Öffentlichkeit bewegte, *und* er hatte diesem Thema eine prinzipielle, allgemeinpolitische Bedeutung zugemessen. Die 'Frauenfrage' war für ihn ein wichtiges Element der 'großen sozialen Umwälzung', die die Gesellschaft des deutschen Kaiserreichs bereits spürbar prägte und auf die sozialistische Revolution hinzusteuern schien. Frauen, so erläuterte er seinen Leserinnen und Lesern, seien in dieser Gesellschaft doppelte Opfer: Zum einen litten sie 'unter der sozialen und gesellschaftlichen Abhängigkeit von der Männerwelt', zum anderen unter der 'ökonomischen Abhängigkeit, in der sich die Frauen im allgemeinen und die proletarischen Frauen im besonderen gleich der proletarischen Männerwelt befinden'. Ein erfolgreicher Kampf um die berufliche, juristische und politische Gleichberechtigung könne diese doppelte Unterdrückung zwar mildern, aber niemals ganz beseitigen. Eine Lösung der 'Frauenfrage' sei dagegen nur möglich im Rahmen einer 'Aufhebung der gesellschaftlichen Gegensätze'. Erst dann, wenn die 'soziale Frage' als Ganze gelöst und das kapitalistische Wirtschafts- und Gesellschaftssystem aus den Angeln gehoben worden seien, werde auch die 'Geschlechtssklaverei' endgültig beseitigt sein.

Analyse und sozialistische Zukunftsentwürfe waren jedoch nicht alles, was Bebels Buch zu bieten hatte: es lieferte auch konkrete Handlungsanweisungen, zeigte Wege auf, wie proletarische Frauen aus ihrer fatalen Situation herauskommen könnten. Einerseits sollten sie sich gemeinsam mit der bürgerlichen Frauenbewegung dafür einsetzen, die volle Gleichberechtigung aller Frauen in der bestehenden Gesellschaft zu erreichen. Zweitens müsse die proletarische Frauenbewegung 'Hand in Hand mit der proletarischen Männerwelt' solche Maßnahmen durchzusetzen versuchen, die 'die arbeitende Frau vor physischer und moralischer Degeneration schützen und ihr die Fähigkeiten als Mutter und Erzieherin der Kinder sichern'. Darüber hinaus habe sich die Proletarierin in die gemeinsame Klassenkampfbewegung des Proletariats einzureihen, 'um einen Zustand herbeizuführen, der die volle ökonomische und geistige Unabhängigkeit beiden Geschlechtern durch entsprechende soziale Einrichtungen ermöglicht'. Ihre politische Heimat finden die klassenbewußten Arbeiterfrauen und Arbeiterinnen folgerichtig in der Sozialdemokratie, die als einzige Partei, wie Bebel mehrfach betonte, die Konsequenzen aus der Menschenrechtsdiskussion des 18. Jahrhunderts gezogen hatte.

Notes

ein Thema, das die Öffentlichkeit bewegt: a topic which is discussed widely.

große soziale Umwälzung: the revolution which was meant to overthrow the capitalist economic and political system, abolish private ownership, social inequality and establish a socialist order.

Unterdrückung: subjugation or suppression. The term was used in socialist discourse to describe the lack of economic, social and political rights of the lower (working) class. Bebel's point is that women's *Unterdrückung* is no more than a version of the general suppression of the working class in a capitalist system.

Aufhebung der gesellschaftlichen Gegensätze: refers to the class conflicts in society which the socialist revolution promises to end and replace by a classless society (*klassenlose Gesellschaft*).

aus den Angeln heben: literally to lift from its hinges. Here: to overthrow.

Zukunftsentwürfe: plans for the future.

Handlungsanweisungen: instructions on how to put ideas into actions.

fatal: dreadful.

in der bestehenden Gesellschaft: in present-day society (as it exists, without changing it first).

physische und moralische Degeneration: literally physical and moral decline. Bebel and the labour movement as a whole believed that the conditions in which working class women had to live and work were likely to ruin their health and endanger their moral integrity. The danger to health was real enough at a time when little was done to ensure safe working conditions while long working hours, poor wages and living conditions took their toll.

The argument about the moral dangers reflects the view that a good life for a woman was a life at home. The woman who *had* to work was likely to fall prey to men, to prostitution or develop manners deemed unsuitable for a lady.

Klassenkampf: the socialist term for the class divisions in capitalist society. They are regarded as a state of war which will eventually result in victory for the working class.

politische Heimat: a metaphoric expression to describe a party affiliation which seems natural to a person or group.

Comment

The document summarises the main ideas developed by August Bebel in his book *Die Frau und der Sozialismus* and adopted by the German labour movement, i.e. the SDP, the Socialist Women's Movement and also the Trade Union Movement. The phrases in quotation marks are taken from Bebel's book, and the text has been prepared as a summary by Ute Frevert.

Bebel's position (and that of the women's movement which endorsed and developed his ideas) was ambivalent: he took up the 'Frauenfrage' because he perceived women as suppressed and wanted to influence society to work improvements. Here, he emphasised the need to collaborate with the *bürgerliche Frauenbewegung*. However, he also believed that any improvement in women's position could only be achieved as part and parcel of improvements in the *Männerwelt*, (i.e. the general conditions for the working class), and ultimately through a socialist revolution. To that extent, the main purpose of his book was to recommend the SPD as the main voice for women's interests in society. However, another ambiguity in Bebel's position should be stressed, an ambivalence which persisted in the SPD

(and trade union movement) until the 1980s and dominated decades of discourse between the women's movement and its party on the left of the political spectrum: Bebel believed that women in a capitalist society should be protected from the detrimental influences of that society. His point about 'physical and moral degeneration' seems to imply that women are best off at home, sheltered from the depravities of capitalism, until the revolution changes all that. The same argument was put forward when he (and many others in the SPD after him) emphasised that one of the foremost roles of women is to bring up their children in the spirit of socialism and contribute in this way as women to the creation of a better world. From the perspective of women's equality, this line of argument now appears retrogressive.

Dokument 1.12 Diskussion um die Zeitschrift *Gleichheit* [16]

Nach den Parteitagsprotokollen hatte die *Gleichheit*

Jahr	Gewinn (Reichsmark)	Abonnenten
1908 (Ende)	15 389,60	77 000
1909 (Ende)	7 564,98	82 000
1910 (Ende)	13 239,51	85 000
1911 (Juli)	(keine Angaben)	94 000
1912 (Juli)	11 818,01	107 000
1913 (März)	12 022,31	112 000

Der Jenaer Parteitag 1911 überwies den Antrag (....): 'Den Kreisvereinen oder sonstigen Organisationen, die an ihre weiblichen Mitglieder die *Gleichheit* gratis liefern, den Bezugspreis von 6 Pfg. auf 4 Pfg. pro Exemplar zu ermäßigen.'

Auf der 6. Sozialdemokratischen Frauenkonferenz zu Jena 1911 führte Genossin Grünberg (Nürnberg) aus: '... Die *Gleichheit* ist für die Referentinnen geschrieben, aber nicht für das Volk. Nicht der eigentliche Inhalt, sondern die Kinderbeilage hat die *Gleichheit* so außerordentlich beliebt gemacht. (*Sehr richtig!* und *Widerspruch*) Wenn irgend möglich, sollte die Genossin Zetkin (...) die *Gleichheit* populärer schreiben.

Genossin Bollmann (Halberstadt)
'Die Klagen über die *Gleichheit*, daß sie für einen Teil der Genossinnen zu schwer verständlich geschrieben sei, werden nie verstummen. Es kann nicht die Aufgabe der *Gleichheit* sein, neugewonnene Genossinnen in die Ideen des Sozialismus einzuführen.'

Genosse Scheib (Bochum)

'Die *Gleichheit*, die wir unseren 1500 politisch organisierten Frauen gratis lieferten, ist dem Bedürfnis der arbeitenden Frauen nicht angepaßt. Das geht daraus hervor, daß unsere Frauen selbst in einer stark besuchten Versammlung beschlossen haben, das Obligatorium aufzuheben.'

Genossin Zetkin

'Nun zu dem Lied gegen die *Gleichheit*. Die *Gleichheit* ist mit ihren Beilagen organisch verbunden, und sie können von ihr nicht losgelöst werden. Die Kinderbeilage ist nicht nur für die Kinder bestimmt, sondern soll auch für die noch Indifferenten zur Erweckung und zur Freude dienen. Auch die *Gleichheit* soll der Erweckung dienen, in der Hauptsache aber der Klärung der grundsätzlichen Auffassung und der Vertiefung der Kenntnisse bereits geschulter Genossinnen. Wollten wir uns nach den Einwendungen von eben erst gewonnen Genossinnen betreffs der 'Schwerverständlichkeit' der Blattes richten, so müßten wir immer von vorn anfangen.'

Notes

Parteitagsprotokolle: written (verbatim) record of party congresses. In the early years, these were published as excerpts in handbooks which covered several years. The section reproduced here is from such a summary volume. After 1918, detailed records were published for each party congress.

Frauenkonferenz: women's conference. This was held on the day before the main party conference and at the same venue as the main conference. Normally, party leaders would address the women delegates, and women's issues as well as general political issues would be discussed.

Gleichheit: equality. This was the name of the women's journal of the socialist women's movement before the First World War. After Clara Zetkin left the SPD for the Communist Party, the *Gleichheit* (now *Neue Gleichheit*) was relaunched but never regained its early impact.

Antrag: motion. In our context, *Antrag* refers to the procedural practices at party congresses which permitted party organisations at local or a higher level to put motions for debate to congress. Here, the (main) party congress had passed a motion to the women's conference for debate prior to its own debate. The motion concerned is a core aspect of the socialist women's movement: the pricing and distribution of its journal.

Abonnenten: subscribers. The text, however, makes it clear that these are not individual subscribers but that the party organisation had introduced a system whereby district organisations were required to purchase copies for all their women members and distribute them free of charge (*gratis*).

Bezugspreis: purchase price.

Genosse/Genossin: comrade. The traditional socialist form of address within the labour movement. In East Germany, it constituted the official form of address and was meant to signify that all divisions in the population had been removed.

Sehr richtig/Widerspruch: expressions of agreement or disagreement were heard in the audience and recorded in the protocol.

54

Klagen verstummen: complains cease.

Obligatorium: compulsory/obligatory aspect of membership. In the debate, this point was rejected by Luise Zietz who claimed that the Bochum party had argued that not enough women were being recruited into the party (bringing in membership dues) and that the free distribution of *Gleichheit* produced a financial deficit at local level. The vote against *Gleichheit* may have been forced on women in Bochum by the local party organisers, who tried to cut costs.

Das Lied gegen: literally song against. Here ironical in the sense of litany, repetitive chanting.

Beilagen: supplements.

die Indifferenten: those (women readers) who have yet to understand what socialism is all about.

Erweckung: awakening. The use of a religiously inspired term is interesting since it shows the intensity of purpose, and also the dominance of the political and theoretical element over the women's issues. To understand socialism and grasp its meaning, was the purpose of *Gleichheit* as Clara Zetkin perceived it.

Comment

The extracts from the 1911 debate on the uses of *Gleichheit*, the journal of the socialist women's movement, have been chosen to show two things: firstly, the journal was intended for party members and activists. It was designed to supplement and consolidate socialist orientation by updating women's knowledge about the situation of women. Women who did not know what socialism was were deemed unlikely to benefit from *Gleichheit* since they could not understand its contents.

The second point relates to the organisational support provided by the SPD. The large print run of *Gleichheit* tends to be admired to this very day as evidence that in the heady days before the First World War, the socialist women's movement was much stronger than in later years. The discussions of 1911 shed some light on how the print run was achieved: all district party organisations were required to purchase *Gleichheit* and provide it free of charge for each female member. This ensured a 'profit' for the journal, and it seemed a suitable device to integrate women members into the political party and its discourse. However, *Gleichheit* failed to serve the practical purpose of integrating ordinary women members into the party since it proved unreadable to the majority of women.

Biographische Notiz

Clara Zetkin (geb. Eißner) wurde 1857 in Wiederau im Erzgebirge geboren und starb 1933 in der Emigration in Archangelskoje in der Sowjetunion. Bereits 1872 nahm sie Kontakt mit der (bürgerlichen) Frauenbewegung auf. Im Lehrerinnenseminar in Berlin lernte sie Luise Otto-Peters und Auguste Schmidt kennen. Durch Ossip Zetkin, einen russischen Emigranten, mit dem sie in freier Lebensgemeinschaft zusammenlebte, kam sie zum Sozialismus und wurde eine der führenden Persönlichkeiten der proletarischen Frauenbewegung. Als Ossip Zetkin 1889 starb, mußte Clara Zetkin für sich und ihre beiden Söhne den Lebensunterhalt selbst verdienen. Bis zum Ausbruch des Ersten Weltkrieges gab sie die Zeitschrift *Gleichheit* heraus. Im Ersten Weltkrieg trennte sie sich von der SPD und nahm führend an der Gründung der Deutschen Kommunistischen Partei (DKP) teil. In der Weimarer Republik wurde Clara Zetkin KPD Reichstagsabgeordnete.

Dokument 1.13 BDF Grundsatzprogramm [17]

Die Frauenbewegung will der Frau freie Entfaltung aller ihrer Kräfte und volle Beteiligung am Kulturleben sichern. Aus der Tatsache, daß die Geschlechter ihrem Wesen und ihren Aufgaben nach verschieden sind, ergibt sich, daß die Kultur sich um so reicher, wertvoller und lebendiger gestalten wird, je mehr Mann und Frau gemeinsam an der Lösung aller sozialen Aufgaben wirken. Durch die Einschränkung ihrer Rechte und Pflichten in der heutigen Gesellschaft ist die Frau von der Mitarbeit an großen, bedeutsamen Lebensgebieten ausgeschlossen. Der Frauenbewegung erwächst daher eine zweifache Arbeit: Die Erziehung der Frauen zur Ausübung ihrer Rechte und der mit ihnen verbundenen Pflichten; der Kampf um neue persönliche und bürgerliche Rechte für Frauen.

A) Ehe und Familie

Die Einheit der Ehe soll sich darauf gründen, daß die Gatten einander als gleichberechtigte Persönlichkeiten anerkennen (...) Die gesetzlichen Vorrechte des Mannes – besonders sein alleiniges Entscheidungsrecht in allen das gemeinschaftliche Leben betreffenden Angelegenheiten – sind zu beseitigen. Die elterliche Gewalt ist auch der Mutter in vollem Umfang zu gewähren. (...)

B) Erziehung und Bildung

Die häusliche Erziehung soll schon bei den Kindern die Vorbedingungen zu einem natürlichen, harmonischen Verhältnis der Geschlechter schaffen. Der Knabe muß gelehrt werden, das Mädchen in jeder Beziehung als gleichberechtigte Kameradin anzusehen und die Autorität der Mutter so hoch wie die des Vaters zu stellen (...). Es ist die Aufgabe der Eltern, die Töchter für deren eigenes künftiges Leben zu erziehen. Die Familie hat nicht das Recht, Zeit und Arbeitskraft ihrer Töchter auf Kosten von deren späterer Entwicklung zu verbrauchen. (...)

C) Erwerbstätigkeit

Für die Erwerbstätigkeit der Frau stellt die Frauenbewegung folgende Forderungen auf: a) Erschließung aller Berufe, in denen Frauen sich zu angemessener Arbeitsleistung befähigt fühlen; b) Erschließung aller für diese Berufe geschaffenen Bildungswege; c) Gleicher Lohn für gleiche Arbeit; d) Teilnahme an allen mit dem Beruf oder Amt zusammenhängenden Rechten (...) und Zugang zu den höheren Graden innerhalb eines Berufsgebiets.

(...) Im allgemeinen muß es dem eigenen Ermessen der Frau überlassen bleiben zu entscheiden, wie weit sich die Ausübung eines Berufs mit den

Pflichten von Ehe und Mutterschaft verträgt. Die Frauenbewegung sieht deshalb in dem prinzipiellen Ausschluß der verheirateten Frau von gewissen öffentlichen Ämtern eine Bevormundung (....)

D) Öffentliches Leben

Ein stärkerer Einfluß der Frau auch im öffentlichen Leben ist für die gesunde Weiterentwicklung unserer Kultur unbedingt notwendig. Die Mitwirkung der Frau ist vor allem wichtig in dem gesamten sozialen Fürsorgewesen, sowie in allen auf Volkswohl und Volksgesundheit gerichteten Bestrebungen. (...) Die Mitwirkung der Frauen ist ferner notwendig in der gesamten kommunalen und staatlichen Schulverwaltung.

In so hohem Grade auch die Frauenbewegung eine Bewegung der Geister ist, soviel andererseits darauf ankommt, daß jede einzelne Frau in ihrer Persönlichkeit und in ihrem Wirkungskreise die Ideale der Bewegung zu erfüllen sucht, so unzweifelhaft die wirtschaftlichen Verhältnisse ganz von selbst erwerbsmäßige Frauenarbeit steigern und dem Fraueneinfluß im öffentlichen Leben Nachdruck geben – so werden die Frauen doch niemals ihre Anschauungen voll zur Geltung bringen, wenn sie nicht durch Ausübung des politischen Wahlrechts auch eine reale Macht im nationalen Leben darstellen.

Notes
freie Entfaltung: unrestricted development. 'Entfaltung' implies a natural emergence. In German it is set apart from 'Entwicklung' which tends to emphasise the process.
volle Beteiligung am Kulturleben: full participation in cultural life. The expression is ambivalent and seems to focus on arts and culture but is aimed at society, politics etc.
gesetzliche Vorrechte: legal prerogatives.
alleiniges Entscheidungsrecht: (sole) right to make decisions.
elterliche Gewalt: parental authority; custody.
Der Knabe muß gelehrt werden: an old-fashioned usage. In contemporary German it would be: Dem Knaben (Jungen) muß gelehrt werden, or: Der Knabe (Junge) muß lernen.
Erschließung aller Berufe: opening access to all careers.
Zugang zu höheren Graden innerhalb eines Berufsgebietes: access to promotion opportunities within a given occupational field.
Bevormundung: interference.
die gesunde Weiterentwicklung unserer Kultur: the healthy progress of our culture. The use of 'gesund' has a conservative ring and signifies sound development as opposed to 'krank'. The biological nature of the categories is interesting since they remove the object of observation from rational/social influences.
Volkswohl/Volksgesundheit: well being of the people; health of the people.
kommunale Schulverwaltung: school administration at local level.
staatliche Schulverwaltung: school administration at state level, i.e. in the relevant region/ Land, since in Germany education is the responsibility of regional government.
eine Bewegung der Geister: a spiritual movement.

in ihrem Wirkungskreis: in her (personal) environment.
die Ideale erfüllen: to live by/meet the ideals of ...

Comment

The programme of 1907 found the bourgeois women's movement at a high-point of its development: it had been accepted as the authoritative and moderate voice of women. In 1904, the world congress of women's movements had been hosted by the BDF and held in Berlin. The German empress herself gave a reception for the delegates. A contemporary account records with considerable surprise how the delegate from the American women's movement did not bow to kiss the empress's hand but proceeded to shake it firmly. The German women delegates seemed to have been similarly astonished that their American friend accepted an offer to take a seat in the presence of the empress. Socially, the Berlin congress was a similarly resplendent affair with glittering receptions, dinners and official speeches. For the BDF, it signified the step from opposition to accredited membership of German society.

The tone of the programme reflects this aim of achieving some improvements for women while not demanding far-reaching changes. The most radical demand relates to women's position in marriage and family (*Ehe und Familie*) where the BDF continued to protest against the relative inferiority of women before the law. This section is aimed specifically at the BGB. This had only been compiled in 1900, but had never met women's demands for equal rights in marriage and family with regard to property or custody of their children.

The section *'Erziehung und Bildung'* is based on the BDF's assumption that women are of equal worth, not the same as men ('daß die Geschlechter ihrem Wesen und ihren Aufgaben nach verschieden sind'). Within these limitations, however, the BDF demands that girls should be free to choose education and careers ('Es ist die Aufgabe der Eltern, die Töchter für *deren* eigenes künftiges Leben zu erziehen'). The BDF challenges the practice of keeping girls at home and preparing them for marriage while using them to help with the housework. It also challenges the established practice in poorer families, to send girls out to work in order to supplement family incomes ('Die Familie hat nicht das Recht, Zeit und Arbeitskraft ihrer Töchter auf Kosten von deren späterer Entwicklung zu verbrauchen').

With regard to *employment*, the demands for equality go far beyond women's opportunities in the labour market at the time. The potential clash with conventional norms is, however, modified by the passage which puts it into the *'Ermessen der Frau'* how to combine her family duties with employment.

The section on *public life* is revealing in its stress on participation in social welfare functions. Voting rights get a mention, but not at the top of the list. The BDF's assumption of women's special nature led it to advocate women's activities in society, above all education, social work and caring functions.

58

Dokument 1.14 'Damenfrage' statt 'Frauenfrage' [18]

Für sie, die auf dem Boden der Sozialdemokratie stehen, ist die Frauenfrage nur ein Theil der sozialen Frage und als solche durch die mehr oder weniger gut gemeinten Bestrebungen bürgerlicher Sozialreformer nicht lösbar.

Ich selbst theile diese Auffassung vollkommen. Gerade weil ich aus den Reihen der bürgerlichen Frauenbewegung hervorgegangen bin, weiß ich aus eigener Erfahrung, welcher Sysiphus-Arbeit sie sich im großen Ganzen hingibt und ihrer ganzen Natur nach hingeben muß. Die Vortheile, die sie erringen kann, kommen fast immer nur einer beschränkten Zahl von Frauen zu Gute, sie lassen die große Masse der am meisten leidenden Frauen unberührt, geschweige denn, daß sie auf die allgemeine Entwicklung von nachhaltigem Einfluß wären. Ein kluger Gärtner legt auf einem Stoppelfeld keinen Garten an, ohne es vorher zu düngen und umzugraben. Die Sozialreformer unserer Zeit, mit ihnen die bürgerlichen Frauenrechtlerinnen, versuchen es aber und können sich darnach nicht wundern, wenn ihnen nur hie und da eine bescheidene Blume aufblüht.

Wer vorurtheilslos und logisch denkt und sich eingehend mit der Frauenfrage – wohl gemerkt, der *ganzen* Frauenfrage, nicht der Damenfrage – beschäftigt, der muß, meines Erachtens, ebenso wie derjenige, der die soziale Frage gründlich studiert, nothwendig zur Sozialdemokratie gelangen.

Notes

auf dem Boden der Sozialdemokratie stehen: to support the SPD.

die soziale Frage: the social issue, i.e. the class divisions in capitalist society.

Sysiphus: character of Greek myth whose punishment consisted of permanent (and futile) labour, i.e. rolling a rock up a hill, only for it to roll back down again as he nearly reaches the top.

Stoppelfeld: the stubble remaining after harvesting grain.

Comment

The excerpt is taken from a speech delivered by Lily Braun to an international women's congress, the only joint meeting of socialist and non-socialist women's organisations. The idea of holding such a congress originated in the German *Hausfrauenverein*. It was timed to coincide with the *Berliner Gewerbeausstellung* and invitations were sent to 10 000 organisations and activists worldwide.

In Germany, the BDF refused to take part since the political spectrum seemed too diffuse; the socialist women's movement also refused to take part since too many non-socialists seem to set the tone of the congress. Lily Braun, however, defied the official ban and addressed the congress as an unofficial delegate. Her main purpose seemed to have been to recommend the socialist women's

movement as the true voice of women's interests to this mixed and captive audience.

She used plain language and metaphors to get her message across: the bougeois women's movement was ignoring the main problem ('die soziale Frage') and was therefore unable to achieve any lasting change. Her 'hie und da eine bescheidene Blume aufblüht' conceded that there had been some successes, but dismisses them as insignificant. Important also in this text is the emphasis on clear and rational thinking (not emotions) which should lead any woman – logically – to support the socialist women's movement. This emphasis is in direct contrast to the foggy language of emotionalism and nature employed by the bourgeois women's movement (see for instance document 1.15).

Dokument 1.15 Von der bürgerlichen zur nationalen Frauenbewegung [19]

Der Bund Deutscher Frauenvereine vereinigt die deutschen Frauen jeder Partei und Weltanschauung, um ihre nationale Zusammengehörigkeit zum Ausdruck zu bringen und die allen gemeinsame Idee von der Kulturaufgabe der Frau zu verwirklichen.

Wir erfassen die Kulturaufgabe der Frau aus dem Grundsatz der freien Persönlichkeit, die sich in selbständig gewählter Verantwortung an die Gemeinschaft gebunden fühlt, aus diesem Bewußtsein heraus ihre Kraft entwickelt und in selbstloser Hingabe für das Ganze einsetzt.

Aufgrund der in der deutschen Verfassung gewährleisteten vollen politischen Gleichberechtigung ist eine lebendige Mitwirkung der Frauen bei der Gestaltung der politischen Lebensformen zu erstreben. Als überragendes Ziel und einigende Richtlinie gilt dabei die Entfaltung aller Güter geistiger und sittlicher Kultur auf dem Boden sozialer Gerechtigkeit und im Geiste eines liebevollen Gemeinschaftsbewußtseins. Die besonderen staatsbürgerlichen Aufgabe der Frauen liegen in der *Pflege des Menschentums* gegenüber dem bloßen Streben nach Gütervermehrung; in der *Erhaltung der deutschen Einheit*; in der *Förderung des inneren Friedens* und der Überwindung sozialer, konfessioneller und politischer Gegensätze durch Opferbereitschaft, Gemeinsinn und ein starkes, einheitliches Volksbewußtsein.

Notes
Weltanschauung: ideology. However, in German, the term 'Ideologie' normally points to a left-wing orientation while the term 'Weltanschauung' points to a right-wing orientation of the speaker. Literally: view of the world.
Kulturaufgabe: cultural mission.

Gemeinschaft: community. In German, 'Gemeinschaft' also has conservative overtones and signifies non-rational bonds (e.g. biological, national) between people. By contrast, 'Gesellschaft' points to a social group that is held together in a more functional way, i.e. by interests, economic activity. In conservative ideology, 'Gemeinschaft' has positive connotations, 'Gesellschaft' negative ones.

sich an die Gemeinschaft gebunden fühlt: feel close to the community, the Gemeinschaft as explained above.

selbstlose Hingabe: self-effacing devotion. Both terms, 'Selbstlosigkeit' and 'Hingabe' have a firm place in the language of authoritarian politics and war. The individual is expected to submit his/her interests to a supposedly superior purpose. The ultimate measure of 'Hingabe' in this sense is the willingness to meet, sacrifice one's life, e.g. as a soldier.

eine lebendige Mitwirkung der Frauen bei der Gestaltung der politischen Lebensformen: lively participation of women in shaping political life. The German, however, again has heavier political overtones. Conservative political discourse tends to juxtapose 'Leben' and 'Verstand'. The former is brimming with unspoilt feelings (e.g. national ones) while 'Verstand' seems divisive and destructive. 'Mitwirkung' instead of 'Teilnahme' emphasises the gradual and steady effect women may have on events rather than the pragmatic function of taking part. Similarly, the phrase 'Gestaltung der politischen Lebensformen' reeks of hidden conservatism. 'Gestaltung', like 'Gestalt' implies a profound contribution to the structure. In politics, one might expect terms like 'Diskussion', 'Ausarbeitung' to refer to a considered and rational contribution. Here, the opposite is intended. This is also evident from the words chosen to describe politics: 'politische Lebensformen'. Normally, one would say institutions, policies. 'Lebensformen' avoids such clear 'rational' language and is deliberately oblique. All the special expressions highlighted here belong to the language of 'Gemeinschaft', not 'Gesellschaft'.

liebevolles Gemeinschaftsbewußtsein: this is laden with hidden meaning and virtually untranslatable. *'Gemeinschaftsbewußtsein'* means awareness of belonging together, but here in the weighty sense of bonding; *'liebevoll'* normally means loving; here, however it hints at a (national) bonding of the individual which is based on love (for the 'Volk'). *'Liebe'*, in any case, is supposed to be one of women's natural sentiments.

staatsbürgerliche Aufgaben: the tasks/duties of a citizen.

Menschentum: mankind. The word, again, belongs to the language of conservatism. The suffix '-tum' signifies a natural and unalterable state. 'Menschheit', by contrast, would have been the term used in a text with a liberal/progressive orientation. With reference to 'Menschentum' in this context, the BDF juxtaposed 'progress' and the advent of an affluent society as a negative development which allegedly endangered the core of human existence.

Erhaltung der deutschen Einheit: preservation of German unity. Written in 1920, this phrase amounts to a refutation of the territorial settlement arrived at in the Treaty of Versailles and the other agreements between Germany and her (victorious) neighbours after the First World War.

Förderung des inneren Friedens: promotion of internal peace. This refers to the presumed divisions hastened by democracy, i.e. too much controversy and too much debate. The 'peace' that is to be promoted is based on consensus and order.

Opferbereitschaft: readiness (without reservations) to (self)sacrifice.

Gemeinsinn: communal spirit.

Volksbewußtsein: will of the people. The prefix 'Volk' is widespread in German political language of the left and the right. On the left, Volk has the meaning of extending benefit

to the poor, e.g. Volksfürsorge, Volksküche. In National Socialist Germany and the national-conservative political culture which prepared its ground, the prefix *'Volk'* implies something common to all Germans, e.g. *'Volksgemeinschaft', 'Volksempfinden'*, but also *'Volkswagen'*.

Comment

The BDF programme of 1920 is a difficult text for an English reader since it is written in a convoluted language which often seems meaningless and needs to be translated into comprehensible language. The sentence 'Aufgrund der in der deutschen Verfassung gewährleisteten vollen politischen Gleichberechtigung ist eine lebendige Mitwirkung der Frauen bei der Gestaltung der politischen Lebensformen zu erstreben' means in plain English: 'the constitution extends full political rights to women. Let us use these rights, even if we do not like the spirit of this constitution. Let us use them to change the way in which the political system functions and bring about a shift away from democracy and towards our national, conservative goals.' There are two reasons why the writing is so convoluted. Firstly, the text is a programme and intends to produce a broad, unifying framework for all branches of the bourgeois women's movement at the time. It aims at a conservative/nationalist tone but with enough vagueness to avoid offending anyone. Secondly, the bourgeois women's movement always regarded women as naturally different from men, more emotional, more moved by love, sentiment, feelings. These stereotypes get in the way of relating directly to the new scenario of political equality which the Weimar constitution laid out. The answer of the bourgeois women's movement was as ambiguous as its programme text: it urged women to play a role, but it urged them to play a women's role, i.e. take up social or family issues, to enter the caring professions, to adopt female causes. In line with most Germans and their political parties, the BDF programme did not care for democracy as a political system.

Dokument 1.16 Das Ende der Frauenbewegung[20]

Wir glaubten in 25 Jahren zu erreichen, wozu Jahrhunderte gehören: eine Umdenkung der Kulturmenschheit, eine Umschaltung der männlichen Welt in eine Menschenwelt. Sieht man die Aufgabe so, so bedeutet ein Rückschlag von 10, 20 oder selbst 50 Jahren überhaupt gar nichts. Augenblicklich ist ein Zeitalter der äußersten Männlichkeit heraufgezogen mit einer Hoch- und Überspannung aller spezifisch männlichen Eigenschaften und Kräfte und mit entsprechend starker Wirkung auf alle die weiblichen Wesen, die sich ihres Frauentums noch nicht voll bewußt geworden sind. Aber man braucht kein Prophet zu sein, um zu wissen, daß sich ein solcher Spannungszustand nach einem gewissen Zeitlauf wieder lösen muß (...) Was wir Frauen jetzt im äußeren verlieren − es ist sehr viel! − müssen

wir im Inneren wieder gewinnen: In jede Tochter und in jeden Sohn, den wir erziehen, in jeden Berufs- und Lebenskreis, in den wir treten, müssen wir etwas hineinprägen von unserem Glauben 'an jene unendliche Menschlichkeit, die da war, ehe sie die Hülle der Weiblichkeit und der Männlichkeit annahm'.

Notes

Umdenkung: would read *'Umdenken'* in contemporary German: rethinking.

Kulturmenschheit: an emphatic term to denote that human beings are 'cultured', i.e. not barbaric in their social organisations and behaviour. This methaphor is a major device to express hidden criticism of National Socialism which was seen as reinstating barbarism and discarding the cultured aspects of human society.

Umschaltung der männlichen Welt in eine Menschenwelt: to turn the male-dominated world into a world for humans. The core theme here is equality while the dichotomy of culture and barbarism remains implicit.

Hoch- und Überspannung: this is a derogative term for the National Socialist emphasis on male values. *'Hochspannung'* means hypertension, but also refers to high voltage electricity. *'Überspannung'* signifies that the tension is overdone, and is turning into a destructive force. To call someone 'überspannt' means calling him 'mad'.

die weiblichen Wesen: the female beings, refers to young women who are too inexperienced and too innocent to distrust the new (male) messages. Zahn-Harnack expresses her concern that young women are likely to fall victim to the new ideology and find it persuasive, since they have not yet developed an awareness of themselves as women which would enable them to resist the Nazi persuaders.

im Äußeren – im Inneren: in the exterior world – in the interior world. One of the traditions to derive from the German *'Obrigkeitsstaat'* with its lack of democratic structures and rights for the individual has been a kind of 'inner exile'. Since circumstances made it impossible to put one's ideas into practice in the real world, the world of thought, culture, private life became a shelter and a haven. On the rise of National Socialism, the text reminds women of this inner haven which also means non-participation in the Nazi world and its organisations or compliance with its doctrines.

jene unendliche Menschlichkeit: that all-embracing humanity.

die Hülle der Weiblichkeit und der Männlichkeit: the husk of female and male gender. The gender divide is regarded as a superficial characteristic which appears to divide and distort that which is human. The implication is also that women are closer than men to the human values which National Socialism and its *'überspannte Männlichkeit'* disregarded.

Comment

During the Weimar Republic the bourgeois women's movement had been hesitant to endorse democracy and had objected to the liberalism and the pace of modernisation in society by a conservative emphasis on women's special cultural and human mission. Although activists took on directly political roles, they did so 'tongue in cheek' in an attempt to protect women's special mission and not to extend democracy or foster the liberal, urban culture which flourished in the 1920s. When their cautious conservative approach was eroded and overtaken by the

right, they could not object in principle (as they would have done against anything socialist) but had to capitulate. Agnes von Zahn-Harnack summarised the situation well: women had lost out, the women's movement had lost its battle for the time being.

Dokument 1.17 Gleichberechtigung und Grundgesetz[21]

Als 1949 der parlamentarische Rat in Bonn im Museum König eine neue Verfassung für die Bundesrepublik Deutschland formulierte, waren unter seinen 65 Mitgliedern auch 4 Frauen: Helene Wessel (Zentrum), Dr. Helene Weber (CDU), Friederike Nadig (SPD) and Dr. Elisabeth Selbert (SPD). Von ihnen kämpfte vor allem Elisabeth Selbert entschieden für die Neufassung des Gleichberechtigungsparagraphen. Auf ihr Engagement geht die heutige Fassung des Artikel 3 Abs. 2 des Grundgesetzes zurück. In der ersten Deutschen Republik hatte man Frauen lediglich die 'gleichen staatsbürgerlichen Rechte und Pflichten' zuerkannt: Frauen durften wählen und gewählt werden. Elisabeth Selbert, die damals 53jährige Juristin und Kommunalpolitikerin aus Kassel, forderte mehr. Die Gleichberechtigung der Frau sollte nicht nur auf 'staatsbürgerliche Dinge' begrenzt, sondern auf 'alle Rechtsgebiete' ausgedehnt werden. Dies ging nicht ohne Kampf. Erst nach einer breiten Öffentlichkeitskampagne, in der sich Gewerkschaften, Frauenverbände und weibliche Abgeordnete der Landesparlamente zu Wort meldeten, wurde der Artikel 3 Abs. 2 des Grundgesetzes in der von Elisabeth Selbert eingebrachten Formulierung beschlossen. Er stellt fest: 'Männer und Frauen sind gleichberechtigt.' Damit waren die verfassungsrechtlichen Weichen für eine Gleichstellung von Mann und Frau gestellt.

Notes

Museum König: a museum in Bonn. The building had remained undamaged and was used for Parliamentary Council meetings. At that time, Bonn, the future capital of the BRD, did not have government buildings of any kind which might have accommodated large gatherings. The Bundestag, the West German parliament which began its sessions in September 1949 met in the hall of the local water works building (*Wasserwerk*) until a new assembly hall was constructed.

die Neufassung des Gleichberechtigungsparagraphen: revision of the section on equal opportunities. In German constitutional and legal tradition, the wording of a paragraph is all important, since subsequent applications have to be justified by interpreting the written text. It was therefore essential to insist on a *'Neufassung'* and hammer out a wording which anticipated future legislation.

Artikel 3 Abs. 2 des Grundgesetzes: (Abs. = Absatz) refers to the section and subsection of the Basic Law which contains the reference to gender equality. The *'Gleichheitsgrundsatz'* forms part of the opening section of the Basic Law which details human

rights. The Weimar constitution did not specify human rights; with hindsight, this was regarded as a weakness which may have assisted the rise of National Socialism in Germany.

Kommunalpolitikerin: politician at local level (in the city of Kassel in Hesse).

staatsbürgerliche Dinge: matters of state, i.e. politics.

alle Rechtsgebiete: all areas of law, i.e. women's social, economic and personal status and rights.

damit waren die verfassungsrechtlichen Weichen gestellt: constitutional law had been defined in such a way as to determine future developments. 'Weichen stellen' literally means setting the points on railway tracks.

Comment

When she wrote this historical account, Otti Geschka was Secretary of State with special responsibility for Equal Opportunities in the conservative (CDU) regional government in Hesse. Her office initiated a number of empirical surveys to determine to what extent equal opportunities had been achieved and where women and girls continued to encounter disadvantage. Remembering Elisabeth Selbert belonged into this context. She had been the woman whose perseverance in the Parliamentary Council ensured that the Basic Law included a commitment to full (not merely political) equality. As a lawyer, Elisabeth Selbert knew that finding the right wording was only the beginning, since the text would constitute the foundation for all future legislation. Without the explicit constitutional commitment to equality the need to reform the BGB and legislate on equality for women in the family, in employment and other social spheres would not have arisen with the same urgency.

It is important to remember that Elisabeth Selbert did not win her battle for equality simply through reasoned debate within the Parliamentary Council. The policy makers at the time (including her female colleagues) did not object openly to the principle of equality but seemed inclined to retain the text of the Weimar constitution. Caught in the quagmire of legal and constitutional infighting and without proper support even from her own party, Elisabeth Selbert turned to the public for help. Her *Öffentlichkeitskampagne* consisted of informing the press that full equality was likely to be withheld from women, a message which enraged a sufficient number of organisations (trade unions and women's associations), parliamentarians in the regions and especially women members of the German public to produce a wave of protest. Apparently, petitions, letters, pleas and appeals arrived by the truck load (in German: *Waschkörbe voll*) at the Museum König. Faced with so forceful a statement of popular sentiment, the opposition to Elisabeth Selbert collapsed and her wording became the authorised wording in the Basic Law: *Männer und Frauen sind gleichberechtigt.*

Dokument 1.18 Der Gleichheitsparagraph im Wortlaut[22]

1. Alle Menschen sind vor dem Gesetz gleich.
2. Männer und Frauen sind gleichberechtigt.

3. Niemand darf wegen seines Geschlechts, seiner Abstammung, seiner Rasse, seiner Sprache, seiner Heimat und Herkunft, seines Glaubens, seiner religiösen Anschauungen benachteiligt oder bevorzugt werden.

Notes
Geschlecht: gender.
Abstammung: (family) origin, parentage.
Rasse: race. In German, this is an emotive term, given the divide into 'inferior' and 'superior' races which had been the foundation of National Socialist social policy. The concept of 'race' was used to justify (and legalise) discrimination, persecution, mass expulsions and ultimately planned mass murder (the Holocaust). By specifically mentioning 'Rasse', the Basic Law sought to distance itself from the inhumanities of the past.
Heimat und Herkunft: personal origin and background.

Comment
In his commentary on the Basic Law, Dieter Hesselberger clarifies a number of points which should be considered here. Firstly, he stresses that Article 3 contains a *Differenzierungsverbot*, i.e. it renders illegal the discrimination between men and women on the grounds of their biological differences but does not imply that men and women need to be treated in an identical way. Critics of the Basic Law tend to argue that Article 3 promotes *Gleichmacherei*. In order to be put into practice, women would have to do military service (*Wehrpflicht leisten*) and protective measures for pregnant women (*Mutterschutz*) or restrictions on night-time working for women would have to be cancelled. Dieter Hesselberger disagrees with this view and argues that the *Differenzierungsverbot* ensures that *Gleichberechtigung* does not become *Gleichmacherei*. The key point, as he puts it, is that the Basic Law stipulates that biological differences are irrelevant in law, not that all social practice is compelled to ignore that they exist. Summarising a ruling by the German Federal Constitutional Court on the meaning of Article 3, Hesselberger explains:

'Von einer Gleichmacherei könne schon deshalb nicht die Rede sein, weil das Differenzierungsverbot des Art. 3 Abs. 2 nur die Bedeutung haben könne, daß den biologischen Unterschieden grundsätzlich keine rechtliche Bedeutung zukommen dürfe, nicht aber die, daß sie auch keine gesellschaftlichen, soziologischen, psychologischen oder sonstigen Auswirkungen hätten. (BVerfGE 3, 225/241)

Aus der Gleichberechtigung folgt zwingend, daß Frauen bei gleicher Arbeit Anspruch auf gleichen Lohn wie die Männer haben. Schutzbestimmungen zugunsten der Frau im Interesse der Mutterschaft sind mit dem Grundsatz der Gleichberechtigung der Geschlechter vereinbar: es handelt sich um Bestimmungen, die in sachlicher Weise auf den biologischen Besonderheiten der Frau beruhen.'[23]

Dokument 1.19 Halbherzige Gleichberechtigung[24]

Die Väter und Mütter des Grundgesetzes hatten den Auftrag formuliert, das dem Art. 3 Abs. 2 GG entgegenstehende gleichberechtigungswidrige Recht bis spätestens zum 1. April 1953 zu reformieren. Die Reform, die sich lediglich auf das Ehe- und Familienrecht bezog, wurde nur halbherzig und zögerlich vorgenommen. Das 'Gleichberechtigungsgesetz' wurde erst 1957 verabschiedet, trat 1958 in Kraft und wurde 1959 vom Bundesverfassungsgericht korrigiert, weil noch immer Regelungen enthalten waren, die gegen den Gleichberechtigungsgrundsatz verstießen. Dies waren der 'väterliche Stichentscheid' bei der Kindererziehung und das alleinige väterliche Vertretungsrecht.

Seit 1953 wurde auch das Recht des Mannes zur Kündigung eines Arbeitsverhältnisses der Frau nicht mehr angewandt, weil die entsprechenden Paragraphen des BGB gerichtlich aufgehoben worden waren. Auch die 'Zölibatsklausel', die die Entlassungen von verheirateten Beamtinnen (und Richterinnen) vorsah, wenn diese durch den Ehemann versorgt wurden, war außer Kraft getreten.

Mit dem Gleichberechtigungsgesetz änderte sich jedoch nur wenig am traditionellen Bild der Ehe. Leitbild blieb die 'Hausfrauenehe'; die Frau war zur Haushaltsführung verpflichtet und durfte nur erwerbstätig sein, wenn dies 'mit ihren Pflichten in Ehe und Familie vereinbar' war (§ 1356 Abs. 1 BGB). Für die Erwerbstätigkeit des Mannes galt diese Einschränkung selbstverständlich nicht. Das Gleichberechtigungsgesetz schuf immerhin den Zugewinnausgleich bei Tod oder Scheidung, als Ehename mußte jedoch weiterhin der Mannesname getragen werden, Frauen durften ihren Namen allenfalls anhängen, und Scheidungen waren gemäß dem Ehegesetz von 1946 nur nach dem Schuldprinzip möglich, wobei der 'schuldige' Ehegatte kein Recht zum Scheidungsantrag hatte, keinen Unterhalt bekommen konnte und meist auch nicht das Sorgerecht für die Kinder.

Notes

Die Väter und Mütter des Grundgesetzes: in German political discourse, the 'Väter des Grundgesetzes' tend to be praised for laying the foundations of the stable democracy which developed in West Germany. The term 'Väter und Mütter' stresses that not only men took part in shaping the Basic Law. In the 1970s, the new feminists rediscovered the contribution made by Elisabeth Selbert. The women's organisation of the SPD, the Arbeitsgemeinschaft Sozialdemokratischer Frauen (ASF) proclaimed: 'Das Grundgesetz hat nicht nur Väter'. The joint reference to 'Väter und Mütter' has become established practice in left-liberal and feminist circles in Germany.

das gleichberechtigungswidrige Recht: the law offending against equality. This is a strongly worded statement and betrays the author's political position on the left. The term 'widrig' suggests that the law itself is illegal (i.e. verfassungswidrig). Written by authors from the

former GDR, the critical undertone is reminiscent of the East German practice of condemning the West as anti-democratic and implicitly fascist in all its ways.

lediglich auf das Ehe- und Familienrecht: family law only. This wording draws attention to the fact that the new legislation did not implement equality in employment or training. The Federal Republic did, however, ban so called 'women's wages' which lay below those of men for the same work (see Chapter 2) with a view to implementing equal opportunities at work. However, instead of receiving equal pay, women's work was reclassified in such a way that lower pay remained legal. This loophole was only part-closed in the 1980s – but lower wages for women persisted in both West and East Germany.

der väterliche Stichentscheid: husband's casting vote in disputes about a couple's children.

Leitbild: guiding principle, model.

Hausfrauenehe: marriage in which the women remains at home to look after husband and children full-time.

Zugewinnausgleich: the increase in wealth during marriage was to be shared after divorce or bereavement.

als Ehename mußte jedoch weiterhin der Mannesname getragen werden: on marriage, a women was required to take her husband's last name. The issue of family name/last name has come to symbolise the issue of women's self-determination and women's right to retain their identity and interests regardless of marriage. Today, a couple may choose their family name from that of the husband or wife, but few couples appear to choose the wife's name as their joint name. Frequently, however, women retain their maiden name by adding it to the name of their husband. This provision was already contained in the 1957 law.

Schuldprinzip: principle of guilt. A marriage may only be dissolved by divorce if a guilty partner is identified.

Scheidungsantrag: initiating divorce proceedings.

Unterhalt: maintenance payments.

Sorgerecht für die Kinder: custody rights.

Comment

The authors present a sharply critical view of West German equal opportunities legislation. Writing from an East German perspective, they tend to idealise the provisions which had been instituted in the East (see below). For the purposes of our discussion, their inclination not to mince words and underline the deficiencies of the West German law makes the text by Berghahn and Fritsche useful in assessing the shortcoming and noting relative gains. The 1957 law is a product of its time: proposed by a CDU government, which was more inclined to obstruct further developments towards equality than facilitate them, the law is a compromise of the most conservative kind, the smallest step which the government dared to take at the time. Yet, from the vantage point of the catholic church, the law was seen as endangering the stability of the family.

Dokument 1.20 Gleichberechtigung und Hausfrauenrolle 1957[25]

§ 1356 Die Frau führt den Haushalt in eigener Verantwortung. Sie ist berechtigt, erwerbstätig zu sein, soweit dies mit ihren Pflichten in Ehe und Familie vereinbar ist.

§ 1360 Die Ehegatten sind einander verpflichtet, durch ihre Arbeit und mit ihrem Vermögen die Familie angemessen zu unterhalten. Die Frau erfüllt ihre Verpflichtung, durch Arbeit zum Unterhalt der Familie beizutragen, in der Regel durch die Führung des Haushaltes; zu einer Erwerbstätigkeit ist sie nur dann verpflichtet, soweit die Arbeitskraft des Mannes und die Einkünfte der Ehegatten zum Unterhalt der Familie nicht ausreichen und es den Verhältnissen der Ehegatten auch nicht entspricht, daß sie den Stamm ihrer Vermögen verwerten.

Notes

berechtigt: entitled to. The 1976 legislation (document 1.24) uses the same wording.

Pflichten in Ehe und Familie: marital and family duties. Several points are important here. Firstly, the duties are clearly specified as those of the woman. 'Die Frau ... Sie ...' Secondly, the duties themselves seem unclear. On one level, they refer to women's roles as that of homemaker and to domestic chores similar to those listed and costed in Table 1 (also document 1.23). On another level, the duties *'Pflichten in (der) Ehe'* also seemed to imply a *'Beischlafspflicht'*, obligation on the part of the woman to have intercourse with her husband. This *'Pflicht in der Ehe'* existed in the BGB of 1900 and continued to exist in the divorce legisation at the time.

Die Ehegatten sind einander verpflichtet: the spouses are mutually obligated. This phrasing presupposes a partnership between husband and wife.

die Arbeitskraft des Mannes: the ability of the husband to work (in paid employment).

den Stamm ihres Vermögens: their capital assets.

Comment

The 1957 legislation makes a few, superficial concessions to meeting the constitutional requirement that men and women be equal. The specific duties and conditions laid down in the relevant paragraphs all pertain to women, i.e. are designed to limit their freedom of choice. In particular, the sentence *Die Frau erfüllt ihre Verpflichtung (...) durch die Führung des Haushaltes* renders any other pattern an exception which requires the approval of her husband. There is no specified obligation on the husband to supply the wife with a suitably high income. The obligation to supplement the family finances, should they prove inadequate, rests with the woman. Yet, the 1957 law was a first step towards partnership. The phrase *sind einander verpflichtet* was a sufficiently radical departure from the subordination model of the past to pave the way towards equality for women in the private and the public sphere of German society.

Dokument 1.21 Doppelt unbezahlbar[26]

Table 1.4, p. 31) was published in 1986 with the following explanatory comment:

Für die meisten Ehemänner ist die Arbeit unbezahlbar, die ihre Frauen tagtäglich im Haushalt leisten. Denn wer könnte schon 3 203 DM im Monat dafür aufbringen? Dieser Betrag ergibt sich, wenn man die monatlich geleisteten Arbeitsstunden einer nur-Hausfrau in Familien mit zwei Kindern mit dem Bruttostundenlohn einer angelernten Industriearbeiterin bewertet.

Wie lange eine Hausfrau und Mutter in solchen Familien durchschnittlich arbeitet, hat das Statistische Landesamt Baden-Württemberg ermittelt: Es sind täglich 8 Stunden und 9 Minuten, woraus sich ein monatlicher Zeitaufwand von rund 248 Stunden errechnen läßt (Arbeit an Wochenenden, Sonn- und Feiertagen eingerechnet).

Am meisten Zeit kostet die Kinderbetreuung mit täglich 2 Stunden und 18 Minuten, was sich im Monat zu 70 Stunden addiert. Dafür allein wären 904 DM zu zahlen. Am billigsten käme die Krankenbetreuung mit 52 DM monatlich. Spätestens bei diesem Posten wird deutlich, daß Hausfrauenarbeit auch aus einem zweiten Grund unbezahlbar ist; denn für Geld ist die liebevolle Fürsorge einer Mutter nicht zu kaufen.

Notes
tagtäglich: day in, day out.
Betrag: sum. The whole text is couched in accounting terms. This gives it a factual but also an ironical flavour.
Bruttolohn: Pay before tax.
eine angelernte Industriearbeiterin: a semi-skilled female operative. Somebody who is 'gelernt' would be called a 'Facharbeiter' and would have completed an apprenticeship. A semi-skilled worker my have completed an apprenticeship but the type of work he or she is doing is not related to the vocational qualifications but based on (brief) training provided by the company. In Germany, the demarcation line between skilled and semi-skilled work is much sharper than in Britain, and the importance of training/qualifications for achieving a certain employment status more significant.
bei diesem Posten: at this item.
unbezahlbar: too precious to be translated into money terms.
liebevolle Fürsorge: loving care.

Dokument 1.22 Partnerschaft als Ehemodell[27]

§ 1356 Die Ehegatten regeln die Haushaltsführung in gegenseitigem Einverständnis. Ist die Haushaltsführung einem der Ehegatten überlassen, so leitet dieser den Haushalt in eigener Verantwortung.

70

Beide Ehegatten sind berechtigt, erwerbstätig zu sein. Bei der Wahl und Ausübung einer Erwerbstätigkeit haben sie auf die Belange des anderen Ehegatten und der Familie die gebotene Rücksicht zu nehmen.

§ 1360 Die Ehegatten sind einander verpflichtet, durch ihre Arbeit und mit ihrem Vermögen die Familie angemessen zu unterhalten. Ist einem Ehegatten die Haushaltsführung überlassen, so erfüllt er seine Verpflichtung, durch Arbeit zum Unterhalt der Familie beizutragen, in der Regel durch die Führung des Haushalts.

Die Ehegatten sind einander verpflichtet, die zum gemeinsamen Unterhalt der Familie erforderlichen Mittel für einen angemessenen Zeitraum im voraus zur Verfügung zu stellen.

Notes

Ehegatte: spouse.

in eigener Verantwortung: independently. With regard to women, this clause stated specifically that all expenditure and management decisions relating to the home could be handled by the wife; the 'Stichentscheid' of the husband had been abolished. 'In eigener Verantwortung' is the demarcaction line between the world of Bürger's wife (Document 1.2) and a modern society with an equal place for women.

Bei der Wahl und Ausübung einer Erwerbstätigkeit: in choosing and pursuing employment. This phrase harks back to the husband's right to determine whether or not the wife could work (given her family duties). But the changes are significant. On paper at least, both are entitled to be employed, and both should consider the effect their employment may have on the family before commiting themselves.

auf die Belange des anderen Ehegatten und der Familie die gebotene Rücksicht zu nehmen: to take note of the needs of spouse and family (i.e. children). No specific conduct is prescribed although it is implied that a marriage based on partnership could arrive at a consensus and avoid conflict between family duties and employment.

In real life, women have been more likely than men to accommodate family duties and adjust their employment commitment or even their expectations of finding employment which would allow them to combine both worlds. This conflict, although apparently resolved by the 1976 law, continues to dominate women's everyday life in Germany.

so erfüllt er (der Ehegatte) seine Verpflichtung, durch Arbeit zum Unterhalt der Familie beizutragen, in der Regel durch die Führung des Haushalts: the spouse (who is managing the household) meets his obligation to support the home through employment normally by looking after the household.

This clause is interesting because the legal 'male' pronoun makes it sound as if the homemaker 'Ehegatte' is the man, while the contents apply more frequently to women. This legislation does, however, attempt to remove gender references from describing social relationsships.

The wording also implies that housework is rated as equivalent to paid employment within the family. This is an important emphasis. In practical terms, however, it did not change the benefits of paid employment. Thus, economically, the homemaker continues to be dependent on the employed spouse, i.e. in about 99 per cent of all cases where one partner looks after the home, the woman remains financially dependent on her husband for health care, pension entitlement and, of course, everyday expenditure.

Comment

The legislation of 1976 finally closed the chapter in women's history, dominated by a subordinate *Hausfrau* and a superior *Hausherr*. Since the turn of the century, legislation on marriage had become the touchstone of equal opportunities. The abolition of the *Hausfrauenmodell* and its replacement by the *Partnerschaftsmodell* in the mid-seventies did not mean that people's everyday lives suddenly changed. Many *Hausfrauenehen* survive to this day. Yet, the legislation did create a right for women (whether married or not) to determine their own lives and to follow careers in the family, in employment or a combination of the two.

The 1976 *Gleichberechtigungsgesetz* also opened a new debate on how equality could and should be modified to reduce discrimination, gender stereotyping and discrimination. The new women's movement of the 1980s and 1990s was no longer content to focus on institutions such as marriage or education, but aimed more broadly at a new freedom for women to live by women's values, personalities and priorities.

Dokument 1.23 Verlorene Hoffnung auf die Männer[28]

Das radikale Credo formuliert Alice Schwarzer so:

'Der Feminismus kämpft für die Aufhebung des im Namen des kleinen Unterschiedes postulierten und täglich neu erpreßten großen Unterschiedes zwischen den Geschlechtern. Der Feminismus will, in aller Bescheidenheit, die Gleichheit der Geschlechter (nicht also die Gleichstellung).

Dabei geht der Feminismus grundsätzlich davon aus, daß nicht die Natur den Mann zum Mann macht (und die Frau zur Frau), sondern die Machtverhältnisse das tun. (...) Die antibiologische Sichtweise, also die Ablehung eines jedlichen Glaubens an die Natur des Menschen, steht im Zentrum der feministischen Theorie.'

Alice Schwarzer gilt als diejenige Feministin, die am konsequentesten die Rolle der Frau als Opfer beschreibt: Frauenunterdrückung als Folge der Männermacht. Die Frauen erscheinen als die Geschundenen, Geplagten, Ausgebeuteten, Vergewaltigten. Diese Sicht hat die neue Frauenbewegung stark geprägt.

Notes

Credo: principles or belief. The German word *'Glaubensbekenntnis'* reveals more clearly the religious connotations. By calling Alice Schwarzer's statement a *'Credo'*, Zundel infers that the new women's movement is as sincere and as passionate as a religious sect.

Alice Schwarzer: the founder and main proponent of the new women's movement. Editor of the journal *Emma* and author of *Der kleine Unterschied*, a key 'new feminist' text in (West) Germany.

der kleine Unterschied: the small difference, i.e. men and women are the same, but for the small difference in their sexual organs.

der große Unterschied: the big difference, i.e. the unequal treatment of men and women in a society based on male values and structured by male priorities.

postuliert: claimed. In the context of the sentence it signifies that the 'small difference' is for ever stressed as if it were significant.

täglich neu erpreßt: newly imposed every day. In the context of the text, the phrase refers to the 'big difference' of a male dominated society which is continuoulsy (and relentlessly) imposed upon women.

in aller Bescheidenheit: in all modesty. This is an ironical phrase and refers to the traditional notion that women ought to behave in a modest way. It also takes up one of the battle cries of the new women's movement which proclaimed *Das Ende der Bescheidenheit*, i.e. women should cease being modest (thus allowing themselves to be dominated by men) and should begin to assert themselves.

die Gleichheit der Geschlechter: equality of the sexes. The term *'Gleichheit'* is juxtaposed to *'Gleichstellung'*, i.e. equal treatment. While *'Gleichheit'* implies that men and women each have their own nature and should not be compared but accepted as equally significant in society, *'Gleichstellung'* argues that women may be compared to men, their behaviour may differ but they should not be disadvantaged on the ground of gender.

die Machtverhältnisse: the power structure.

die Rolle der Frau als Opfer: women's role as victims, i.e. feminism stresses that society has not accepted women as women but denied them their freedom to be women (by its male dominated structure and practices).

die Geschundenen: the maltreated.

die Geplagten: the burdened; suppressed.

die Ausgebeuteten: the exploited.

die Vergewaltigten: the victims of rape.

Comment

The new women's movement emerged in the Federal Republic in the late 1960s from the ruins of the student movement. Politically active women were protesting about the tendency of their male colleagues to claim positions of power for themselves and confine women to making the tea or love. The women's movement which followed developed a distinctive theoretical position. More radical than any of its predecessors, it asserted that it was wrong for women to try and join society as it existed by fitting into its hierarchies and coping with its competitive practices. Women, it was argued, should accept their own personalities, and reshape society in such a way that it became *frauenfreundlich*. Hierarchical organisations or competitive working environments were rejected as products of male values which disregarded co-operation and communicativeness as 'female' traits.

The new women's movement made a major contribution to public awareness in Germany of overt and covert discrimination against women. It also inspired an extensive network of women's support groups, women's refuges and safe houses. The radical stance of its *Credo*, however, has also been its weakness: feminism has been reluctant to involve itself in the social or political institutions of today and transform their spirit from within. Instead, it favoured separate activities, and even advocated a re-segregation of boys and girls in education in order to enable girls to achieve their full potential. While this yearning for a women's

world in which the *Opfer* would be leaders lacks a certain realism, its provocative edge has promoted public debate and policy changes in Germany, and improved the position of women in education, employment, politics and in the private world. To that extent, feminism's emotive portrayal of women as *Geschundene, Geplagte, Ausgebeutete, Vergewaltigte* has created greater equality and freedom for women, although inequalities of opportunity and treatment remain.

Dokument 1.24: Gleichberechtigung und Arbeit in der DDR

Artikel 7:

Mann und Frau sind gleichberechtigt.

Alle Gesetze und Bestimmungen, die der Gleichberechtigung der Frau entgegenstehen, sind aufgehoben.

Aus Artikel 18:

Mann und Frau, Erwachsener und Jugendlicher haben bei gleicher Arbeit das Recht auf gleichen Lohn. Die Frau genießt gesonderen Schutz im Arbeitsverhältnis. Durch Gesetz der Republik werden Einrichtungen geschaffen, die es gewährleisten, daß die Frau ihre Aufgabe als Bürgerin und Schaffende mit ihren Pflichten als Frau und Mutter vereinbaren kann.

Notes

die Frau genießt besonderen Schutz im Arbeitsverhältnis: the woman enjoys special protection in her employment. This refers to *'Mutterschutz'*, i.e. special regulations pertaining to pregnant mothers.

durch Gesetz der Republik: through state legislation. The GDR tended to call itself 'Republik', avoided the expression 'Staat', which smacked of Prussian traditions. Moreover, in democracies, legislation would be formulated by parliament. In the GDR (which called itself a democracy but did not function as a democracy in the parliamentary sense) the dominant socialist party (SED) would define the legislation; the state administration would prepare it, and the head of government who was also the head of the party would proclaim it. Parliament (*'die Volkskammer'*) only had the function of accepting policies, not discussing them. Thus, it was virtually reduced to publicly clapping on the few occasion when it was called together for meetings. One of the rare occasions when dissent was voiced concerned the legalisation of abortion which was brought in by the SED and opposed by some representatives of the East German CDU.

Einrichtungen: institutions. This refers to child care facilities for children from birth to the age of ten. At the time of its collapse, the GDR provided child-care for 80% of all children under 3 and for well over 90% of pre-school children below the age of 6. Over 90% of school children under the age of 10 attended a so-called *'Schulhort'* in the afternoons.

als Bürgerin und Schaffende: as citizen and worker. The link between citizenship and employment is the core of the GDR concept of citizenship for men and women. Working people (here 'Schaffende') were more commonly referred to as *'Werktätige'*.

Comment

On the surface, the GDR constitution matches that of the FRG (the *Grundgesetz*) in granting *Gleichberechtigung* for men and women. However, while the *Grundgesetz* expands the principle of equality to everyone in society, the GDR constitution proceeds to define the role of women more specifically. The constitution thus assumes that traditional family duties remain women's duties even in a socialist setting. By writing into the constitution the female dual role of worker and mother, the GDR blocked the development we observed for West Germany: the gradual abolition of the *Hausfrauenrolle* and the shift towards partnership.

From the outset, the East German state defined citizenship through the contribution made by the individual to the state through work. This applied to men and women. Given that in socialist thinking employment was a major avenue to equality, the twin concepts of citizenship and employment offer few surprises. Socialist thinking had, however, never fully coped with finding a suitable place for women: the inclinations in the political parties at least had been to create conditions which would allow women to stay at home (see above for the SPD). The GDR did not go down this road since it needed to rely on the female workforce as much as on the male workforce. It did, however, persist in the assumption that domestic tasks were women's tasks. Beneath the socialist constitution the *Hausfrauenehe* persisted.

In 1983, the East German Institute for Youth Research looked at the distribution of housework between men and women in order to see how domestic chores were divided in a country where virtually all women (with children and without children) were in employment.[29]

They found, that women's contribution to the housework increased with years of marriage (and with having children) and men contributed very little. Women were in charge of cleaning and tidying the house, doing the laundry, cooking and most of the shopping while men contributed more to household repairs, heating (i.e. carrying coal from the cellar) and playing with the children. For more details see Chapter 4, Document 4.15 and Tables 4.6 and 4.7.

Dokument 1.25: Frauenrolle und Mutterschaft: die DDR Perspektive

§2 Die Gleichberechtigung von Mann und Frau bestimmt entscheidend den Charakter der Familie in der sozialistischen Gesellschaft. Sie verpflichtet die Ehegatten, ihre Beziehungen zueinander so zu gestalten, daß beide das Recht auf Entfaltung ihrer Fähigkeiten zum eigenen und gesellschaftlichen Nutzen wahrnehmen können. Sie erfordert zugleich, die Persönlichkeit des anderen zu respektieren und ihn bei der Entwicklung seiner Fähigkeiten zu unterstützen.

§ 3 Die Bürger gestalten ihre familiären Beziehungen so, daß sie die Entwicklung aller Familienmitglieder fördern. Es ist die vornehmste Aufgabe der Eltern, ihre Kinder in verantwortungsvollem Zusammenwirken mit staatlichen und gesellschaftlichen Einrichtungen zu gesunden und lebensfrohen, tüchtigen und allseitig gebildeten Menschen, zu aktiven Erbauern des Sozialismus zu erziehen.

§ 9 Die Ehegatten sind gleichberechtigt. Sie leben zusammen und führen einen gemeinsamen Haushalt. Alle Angelegenheiten des gemeinsamen Lebens und der Entwicklung des einzelnen werden von ihnen in beiderseitigem Einverständnis geregelt.

Die eheliche Gemeinschaft erfährt ihre volle Entfaltung und findet ihre Erfüllung durch die Geburt und Erziehung der Kinder. Die Eltern üben das Erziehungsrecht gemeinsam aus.

§ 10 Beide Ehegatten tragen ihren Anteil bei der Erziehung und Pflege der Kinder und der Führung des Haushalts. Die Beziehungen der Ehegatten zueinander sind so zu gestalten, daß die Frau ihre berufliche und gesellschaftliche Tätigkeit mit der Mutterschaft vereinbaren kann.

Notes

sie verpflichtet die Ehegatten: husband and wife are required to Important here also the use of *'Ehegatten'* instead of *'Ehepartner'*. 'Gatten' presupposes that a couple is married while 'Partner' separates equality rights from marriage as an institution.

zum eigenen und gesellschaftlichen Nutzen: for the benefit of the individual and society. 'Gesellschaftlich' refers to the socialist political order.

Die Bürger: citizens. It is interesting to note that the language changes from *'Ehegatten'* to *'Bürger'*, i.e. private matters concern *'Ehegatten'*, public matters concern citizens.

aller Familienmitglieder: of all members of the family. Refers to husband and wife, but also implicitly to children, since the paragraph is concerned with creating a family atmosphere which would produce exemplary GDR citizens.

in beiderseitigem Einverständnis: by mutual consent.

Comment

The *Familiengesetzbuch* focuses on shared responsibilities and tasks, but at its core it wanted to impress upon the population that (a) the family enjoyed the full support of the state. Family here meant married couple. The emphasis on the family contrasts with the view advocated by Marx or Lenin of the family as a restrictive, conservative institution which would not be required in a liberated society. The GDR clearly distanced itself from this brand of socialism and opted for a different approach; (b) the purpose of the family, from the vantage point of the GDR government, was twofold: producing children and bringing them up to be good and loyal socialists (i.e. loyal to the GDR state).

76

The focus on the family did not originate in concerns about the role of women or an intent to extend *Gleichberechtigung*. It has been suggested that the legislation was intended to emphasise shared responsibilities after women had become discontented since they seemed to be carrying most of the domestic burden in addition to their employment. The GDR government made several attempts to appeal to men to do their share (*ihren Anteil*) but this always remained as half-hearted as in the Familiengesetzbuch of 1965.

No less important a reason for the new focus on the family was the internal situation in the GDR. Since its existence it had lost population to the West; the stream of refugees became a torrent around 1960 and led the East German government to tighten border controls (shoot-to-kill-policy) and erect the Berlin Wall. This closed the last open access route to the West – via the urban train system (*S-Bahn*) in the divided city. The 1960s, therefore, were a period of retrenchment for the GDR: persuading the people that they should identify with their state; utilising all available labour resources in order to sustain economic development. The new emphasis on the family fits into the context of strengthening the structures in society and people's commitment to them. At a more pragmatic level, the family legislation was linked to the allocation of housing, financial benefits and other resources to married couples, and in particular to married couples with children. For women, it consolidated the role as mothers and workers which had already overshadowed the meaning of equality in the 1949 constitution.

Zweites Kapitel

Frauen zwischen Beruf und Familie

Einleitung

Die Anfänge der Arbeitsgesellschaft

Die moderne Industriegesellschaft, die sich um die Mitte des 19. Jahrhunderts in Deutschland zu entwickeln begann, drückte der Lebenswelt der Menschen ihren Stempel auf. Die Köhlerhütten, wie sie in allen Märchenbüchern vorkommen, wichen riesigen Bergwerksanlagen. Güterproduktion, die in vorindustrieller Zeit in kleinen Werkstätten oder in Heimarbeit geleistet wurde, erfolgte nun mit Maschinen und in Fabrikanlagen. Das Kontor, in dem noch um die Jahrhundertwende ein Sekretär am Stehpult arbeitete, wurde von massiven Verwaltungsgebäuden mit Schreibmaschinen und neuerlich Computeranlagen abgelöst. Zwar gibt es noch einige wenige kleinere, sogenannte Tante-Emma-Läden, doch die meisten Waren werden in Supermärkten angeboten und eingekauft. Selbst in der Landwirtschaft haben Autos mit Allradantrieb, Traktoren und ganze Erntesysteme die Ochsenkarren, Sensen und Saatschürzen verdrängt, die allenfalls noch in Schulfibeln auftauchen.

Der Wandel von der vorindustriellen Gesellschaft der Köhlerhütten und Tante-Emma-Läden zur modernen Industriegesellschaft der Fabrikanlagen und Verwaltungsapparate wirkte sich so nachhaltig auf alle Lebensbereiche der Menschen aus, daß man sagen kann, die alte Welt wurde von einer neuen abgelöst. Es gibt viele Begriffe, die versuchen, das Neue zu charakterisieren, das da entstand. So wird die moderne Gesellschaft als 'Massengesellschaft' bezeichnet, weil die gesamte Bevölkerung politische Rechte hat. Oder man spricht von 'Urbanisierung', und meint damit, daß die Stadt und besonders die Großstadt zum wichtigsten Lebenszusammenhang wurden. Auch der Begriff der Kommunikationsgesellschaft gehört hierher, der auf die modernen Möglichkeiten abhebt, sich über geographische Entfernungen hinweg zu verständigen.

Für unser Thema, die Stellung der Frau zwischen Beruf und Familie, ist besonders der Begriff der *Arbeitnehmergesellschaft* wichtig. Seit der Industrialisierung ist die wichtigste Form der Arbeit die Arbeitnehmertätigkeit. Immer weniger Menschen sind selbständig oder leben von den Einkünften aus Ländereien oder Vermögen. Die Haupteinkommensquelle für die Mehrheit der Bevölkerung ist vielmehr bezahlte Berufsarbeit, Arbeitnehmertätigkeit. Heute üben rund 90% aller Erwerbstätigen

eine Arbeitnehmertätigkeit aus. Zugang zu Arbeitnehmertätigkeiten und Zugang zum Arbeitsmarkt sind fast nicht zu trennen. Dies gilt sowohl für Männer als auch für Frauen.

Arbeitnehmer sein bedeutet normalerweise, einer bezahlten Tätigkeit außer Hauses nachzugehen. In einer vorindustriellen Gesellschaft gab es in der Regel keine Trennung von Wohnung und Arbeitsplatz. In der Industrie- und Arbeitnehmergesellschaft aber sind Wohnung und Arbeitsplatz normalerweise getrennt. Die Arbeit findet am Arbeitsplatz statt – in der Fabrik etwa oder im Büro. Der Arbeitnehmer, ob Mann oder Frau, verläßt die private Wohnung oder Unterkunft, um zur Arbeit zu gehen und kehrt nach der Arbeit dorthin zum Essen, Schlafen usw. zurück (Dokument 2.1).

Die Trennung von Arbeitsplatz und Wohnung bedeutet auch eine Trennung von Arbeitnehmertätigkeit und Familienleben. Während in vorindustrieller Zeit Erwerbsarbeit und Familienleben ineinander übergingen, werden sie mit dem Fortschritt der Industrialisierung zunehmend voneinander abgetrennt. Vor der Entwicklung des öffentlichen Verkehrswesens und des Privatautos lag der Arbeitsplatz in der Nähe der Wohnung. Seit Mobilität kein unüberwindliches Problem mehr ist, hat sich die Trennung von Arbeitswelt und Privatwelt verschärft: Schlafstädte, in denen es praktisch keine Arbeitsplätze gibt und Industrieparks oder auch Stadtzentren, in denen niemand (mehr) wohnt, stehen nebeneinander.

Die Stellung der Frau in der Arbeitsgesellschaft

Für Frauen war die Entstehung der Arbeitsgesellschaft in mehrfacher Hinsicht folgenreich. Erstens trat mit der Trennung von Arbeitsplatz und Wohnort die Frage auf, wie Familienpflichten und Berufstätigkeit miteinander verbunden werden können. Diese Frage stellte sich vorher insofern nicht, als Arbeits- und Privatleben relativ diffus ineinander übergingen. Zweitens waren in der Arbeitsgesellschaft Berufe und Tätigkeitsbereiche klarer definiert – nicht zuletzt deshalb, weil in der Regel viele Menschen gemeinsam an einer Arbeitsstelle tätig waren. Zugleich entwickelte sich ein Wertesystem in der Gesellschaft, das Status und Ansehen mit der Berufsrolle in Verbindung brachte. Wichtig war dabei das Einkommen. Wichtig war aber auch, ob eine Arbeit sauber und angenehm war oder körperlich schwer und schmutzig. Mit Ausnahme des Bergbaus und der Stahlproduktion etwa galten die saubereren Arbeiten als die besseren und brachten ein höheres gesellschaftliches Ansehen ein.

Die Ausgrenzung der Berufsarbeit aus der Privatsphäre und der Familie machte die Arbeit der Frau, also ihre Erwerbsarbeit, deutlicher sichtbar, als dies in der vorindustriellen Wirtschaftsform der Fall war. Frauen stand damit in der Arbeitsgesellschaft Zugang zu gesellschaftlichem Ansehen offen, den es in *dieser* Form zuvor nicht gegeben hatte. Da sozialer Status in der modernen Gesellschaft vor allem an die Berufsrolle gebunden ist, konnten Frauen durch Erwerbstätigkeit sozialen Status und eigenständige Verdienstmöglichkeiten erringen.

Im Prinzip also waren Frauen in der modernen Arbeitsgesellschaft nicht mehr allein von der Familie oder dem beruflichen Status ihres Ehemannes abhängig.

Männerrollen und Frauenrollen in der Arbeitsgesellschaft

Die Entstehung der Arbeitsgesellschaft brachte jedoch eine Verengung der Erwerbs-
arbeit auf männliche Erwerbsarbeit. Diese geschlechtsspezifische Abgrenzung hatte
es im Erwerbsleben vorher nicht so deutlich gegeben. Damals leisteten Mann und
Frau ihren Beitrag zur gemeinsamen Wirtschaft und beim Tod des Mannes etwa
konnte die Frau voll geschäftsfähig den Betrieb leiten. Dies traf in einer Gesellschaft,
in der Familie und Arbeitsplatz getrennt waren, nicht mehr zu. Dokument 2.1 betont
die Nachwirkungen des Beamtentums auf die Trennung der Arbeit von der Familie
und auch auf die Vorrangstellung des Mannes in der Arbeitswelt. In der Arbeits-
gesellschaft hatte die Frau keine Rolle am Arbeitsplatz des Mannes, weder zu dessen
Lebzeiten noch nach seinem Tod. Ihre Rolle bestand darin, die 'andere' Welt, die
Privatsphäre zu schaffen und als ihren Spezialbereich zu verwalten. Erwerbstätigkeit
außer Hauses stand zunehmend im Konflikt mit dem Tätigkeitsbereich der Frau
in der Familie. Je schärfer sich die Welt der Arbeit von der Familie abgrenzte, desto
deutlicher wurde für Frauen der Konflikt zwischen Familie und Arbeitswelt.

Doch blieb es nicht dabei. Je mehr sich die Arbeitsgesellschaft entfaltete, je mehr
verschiedene Berufsrollen und Arbeitsmöglichkeiten entstanden, je mehr Bildung
und Ausbildung angeboten und von Frauen genutzt wurden, desto breiter wurde das
Angebot an Berufsmöglichkeiten. Desto vielfältiger wurden auch die Möglichkeiten
für Frauen, Beruf und Familie zu verbinden. Stand am Anfang der Entwicklung zur
Arbeitsgesellschaft der Versuch, Frauen aus der Arbeitswelt fernzuhalten und auf die
private Welt der Familie zu verpflichten, so ist die entwickelte Arbeitsgesellschaft
der Gegenwart gekennzeichnet durch den Versuch, diese Trennung der Welten wieder
aufzuheben. Für Frauen in Deutschland ist heute Erwerbstätigkeit durchaus nicht
die Ausnahme, sondern zunehmend die Regel (Dokument 2.2). Zu Hause sitzen
und auf einen Ehemann warten, wie es von den Bürgertöchtern am Anfang des 20.
Jahrhunderts erwartet wurde, gehört endgültig zur Alten Zeit. Heute nehmen über
90% der Frauen im Laufe ihres Lebens irgendwann einmal eine Erwerbstätigkeit
auf, doch nur rund die Hälfte ist berufstätig. Hinter diesen unterschiedlichen
Prozentzahlen (siehe Dokument 2.2) verbergen sich individuelle Lebensgeschichten,
und es verbirgt sich dahinter der ungelöste Konflikt zwischen Familie und Beruf.

Beruf und Familie im Konflikt

Der Konflikt ist ungelöst, aber nicht unverändert. In der Blütezeit des deutschen
Bürgertums vor dem Ersten Weltkrieg hatten Frauen keinen Kontakt mit der Außen-
welt der Erwerbsarbeit, es sei denn, sie waren 'sitzen geblieben', also unverheiratet.
Danach setzte es sich als Normalfall durch, daß eine Frau so lange arbeitete, bis sie
heiratete. Mit der Heirat schied sie aus dem Erwerbsleben aus. Die Berufsrolle selber
wurde als bloßer Übergang betrachtet zwischen der Elternfamilie und der eigenen
Familie (durch Heirat). Zwar hatten diese Frauengenerationen Berufserfahrung,
doch wichen sie einem Konflikt zwischen Beruf und Familie dadurch aus, daß sie
entweder die eine oder die andere Rolle auf sich nahmen. Genau dies ist anders in

der Gegenwart: heute versuchen Frauen, Berufsrolle und Familienrolle miteinander zu verbinden. Bei der Heirat geben nur noch sehr wenige Frauen ihren Beruf auf, d.h. Beruf der Frau und Eheleben werden nicht mehr als Gegensätze wahrgenommen. Erst wenn Kinder kommen, wird die Ehe zur Familie in dem Sinne, daß ein Konflikt von Familienrolle und Berufsrolle entsteht. Noch immer geben viele Frauen ihren Beruf auf, wenn sie Mutter werden und widmen sich vollzeitig dem Haushalt und der Familie. Doch der Anteil der Frauen, die nach der Geburt des ersten Kindes weiter berufstätig bleiben, nimmt ständig zu; besonders am Steigen aber ist der Anteil der Frauen, die nach einer Unterbrechung wieder in die Berufswelt zurückkehren. Das hat damit zu tun, daß die Familie im Laufe des 20. Jahrhunderts kleiner geworden ist. Wo es früher gang und gäbe war, daß ein Ehepaar mehr als ein Kind hatte, geht heute der Trend auf die Ein-Kind-Familie zu (Dokument 2.3). Auch entscheiden sich immer mehr Ehepaare dafür, kinderlos zu bleiben. Dagegen wurde Kinderlosigkeit früher wie ein Schicksalsschlag erlitten, nicht aber absichtlich gewählt. Auch in der ehemaligen DDR, wo die Geburtenrate höher lag als in der Bundesrepublik, setzte der Trend zur Ein-Kind-Familie und zur Kinderlosigkeit verstärkt ein. In den ersten drei Jahren nach der Wiedervereinigung (1990–93) fiel die Geburtenrate um etwa die Hälfte, so daß Frauen in den 'neuen Bundesländern' sogar seltener Kinder hatten als im Westen.

Beruf und Familie: zur Frauenrolle der Gegenwart

Eine Reihe von gesellschaftlichen und persönlichen Faktoren haben bewirkt, daß Beruf und Familie zunehmend als Teilbereiche eines Frauenlebens gesehen werden. Die Diskussion setzte Mitte der fünfziger Jahre mit dem sogenannten Drei-Phasen-Modell ein (Dokument 2.4). Hier wurde argumentiert, daß in der heutigen Gesellschaft die Durchschnittsfrau nur wenige Jahre ihres Lebens braucht, um ihre Mutterpflichten zu erfüllen. Neben der Mutterrolle, so hieß es, blieben noch viele Jahre, die mit Berufsarbeit gefüllt werden könnten. Das Drei-Phasen-Modell setzte voraus, daß die Frau ihren Beruf bei der Geburt von Kindern aufgibt und Hausfrau/Mutter wird. Es betonte aber auch, daß Frauen nach der 'Familienphase' wieder in ihren oder einen anderen Beruf gehen sollten, um ein erfülltes Leben zu führen.

Neuere Daten belegen, daß in der Tat die sogenannte Familienphase, die Zeit in der die Kinder klein sind und versorgt werden müssen, immer kürzere Zeit in Anspruch nimmt (Dokument 2.5). Auch sehen Frauen heute ihre Rolle zwischen Beruf und Familie anders als in der Vergangenheit. Früher galt der Beruf einer Frau als etwas Vorübergehendes, das sie nur ausübte, bis ihr 'wirklicher Lebensinhalt' begann: sie also heiratete und Kinder hatte. Heute sieht es fast umgekehrt aus: die Familienrolle gilt als etwas Vorübergehendes, während eine Berufstätigkeit fürs Leben ist. Die Wahrheit liegt in der Mitte. Frauen in Deutschland haben eine stärkere Berufsorientierung entwickelt als dies früher der Fall war. Heute gilt nicht mehr, daß eine Frau entweder eine Familie hat *oder* berufstätig ist. Vielmehr wollen die meisten Frauen beide Bereiche verbinden und ihr Leben so gestalten, daß Beruf und Familie nebeneinander, nicht gegeneinander stehen (Dokument 2.6).

Beruf und/oder Familie heute

Dies gelingt jedoch nur bedingt. Zwar ist die Erwerbsquote von Frauen und besonders von verheirateten Frauen stark gestiegen, doch liegt sie deutlich niedriger als die Erwerbsquote von unverheirateten Frauen und die Erwerbsquote von Männern (Dokument 2.7). In der ehemaligen DDR gab es keinen Unterschied in der Erwerbsquote von Männern und Frauen oder von Frauen mit Kindern und Frauen ohne Kinder, da vom Staat her die Einbindung in den Arbeitsmarkt gefördert und gefordert wurde. Gefordert wurde die Berufstätigkeit, da Erwerbsarbeit staatsbürgerliche Pflicht war. Gefördert wurde die Berufstätigkeit der Frauen dadurch, daß Kinder vollzeitig und billig betreut wurden und der Arbeitgeber dazu verpflichtet war, Krippen- und Kindergartenplätze einzurichten, wenn diese gebraucht wurden.

Die ostdeutsche Lösung, Kinder ganztätig in Kindergärten betreuen zu lassen, galt und gilt im westlichen Deutschland nicht. Einmal gibt es nicht genug Krippen und Kindergärten, um alle Kinder einer Altersgruppe aufzunehmen. Wichtig ist aber auch, daß nur wenige Frauen diese Art der Kinderbetreuung wollen. Nur wenige wollen den Konflikt zwischen Beruf und Familie dadurch lösen, daß der Beruf Vorrang gewinnt und die Kinder außer Hauses versorgt werden. Vielmehr wollen die meisten Frauen ihr Leben so gestalten, daß sie ihre Kinder selber versorgen, wenn sie klein sind und Kindergärten nutzen können für Kinder im Vorschulalter. Es geht also nicht darum, Einrichtungen zu schaffen, die die Frau für eine ganztägige, vollzeitige Berufstätigkeit trotz Familie freisetzt. Es geht vielmehr darum, ein Berufsklima zu schaffen, das Frauen erlaubt, Kinder zu haben, ohne aus der Arbeitswelt ausgeschlossen zu werden. Hier ist an flexible Arbeitszeit zu denken, an Teilzeitarbeit mit Aufstiegschancen. Es ist auch zu denken an ein Recht auf die Rückkehr in den alten Beruf nach einer Berufsunterbrechung und auf Qualifizierungsmaßnahmen, die es Frauen ermöglichen, den Kontakt mit ihrem Beruf und den modernen Entwicklungen zu behalten, die in der Arbeitswelt stattfinden (eine Übersicht der wichtigsten gesetzlichen Regelungen findet sich im Anhang).

Im Bewußtsein der Frauen zumindest stehen Familie und Beruf nicht mehr im Konflikt, sondern gehören zusammen. Der Konflikt jedoch wird Frauen von einer Arbeitswelt aufgezwungen, die weniger flexibel ist, als dies den Erwartungen der Frauen entspricht.[30] So geben noch heute Frauen in der Regel ihre Berufstätigkeit zumindest zeitweise auf, um Familienpflichten nachzukommen (Dokument 2.8). Bei Männern ist es praktisch unbekannt, daß einer seinen Beruf an den Nagel hängt, um die Kinder zu versorgen. Doch wollen fast alle Frauen irgendwann wieder beruflich tätig werden. Die wenigsten richten sich auf ein Leben als Hausfrau auf Dauer ein.

Die neue Berufsorientierung hat nicht nur damit zu tun, daß die Familien heute kleiner sind und Frauen mehr Entscheidungsfreiheit als früher haben, ob sie berufstätig sein wollen oder nicht. Die neue Berufsorientierung gründet sich auch auf das hohe Bildungs- und Qualifikationsniveau von Frauen und auf ihre hohe Bereitschaft zur Weiterbildung. In der Vergangenheit traf es in der Regel zu, daß Frauen viel weniger gelernt hatten als Männer und daher Nachteile hatten am Arbeitsmarkt. Heute ergeben sich Nachteile am Arbeitsmarkt immer seltener aus Bildungsdefiziten. Sie ergeben sich aus der strukturellen Benachteiligung der

Frauen durch ihre Familienpflichten (Tabelle 2.1). Schon bei der Berufswahl planen viele Frauen ein, daß sie ein paar Jahre aussetzen werden. Zugleich versuchen Frauen durch Bildung und Weiterbildung wettbewerbsfähig zu bleiben im Beruf. Gegen Ende des 20. Jahrhunderts sehen Frauen in Deutschland ihr Leben als ein Leben sowohl in Familie als auch im Beruf. Heirat und Erwerbsarbeit schließen sich schon lange nicht mehr aus (Dokument 2.9). Kinder haben und Berufsarbeit sind jedoch schwer miteinander zu verbinden und es sind noch immer die Frauen, die durch Berufsunterbrechung, Teilzeitarbeit oder sonstwie sicherstellen wollen, daß Familie und Beruf nicht mehr im Konflikt liegen, sondern in ihrem eigenen Leben verbunden werden können.

Tabelle 2.1 Frauen zwischen Familie und Beruf. Berufsunterbrechung in den 50er und in den 70er Jahren im Vergleich

	1957 oder vorher	*zwischen 1973 and 1977*
Dauer der Berufstätigkeit vor Unterbrechung (%)		
weniger als 5 Jahre	43	31
5 bis unter 10 Jahre	42	29
10 Jahre oder länger	15	40
Alter bei der Berufsunterbrechung		
Unter 25 Jahre	66	36
zwischen 25 und 30 Jahre	25	24
über 30 Jahre	9	40
Kinderzahl bei der Berufsunterbrechung		
keine Kinder	67	26
ein Kind	28	50
zwei oder mehr Kinder	5	24

Source: *Frauen und Arbeitsmarkt. Quintessenzen aus der Arbeitsmarkt und Berufsforschung* 4, 1984: 26. Zitiert in: Eva Kolinsky, *Women in Contemporary Germany*, Oxford: Berg, 1993, 158.

Die Tabelle listet Teilergebnisse einer Studie zur Berufsunterbrechung von Frauen auf. Sie zeigt deutlich, daß der Beruf heute später unterbrochen wird als früher, d.h. Frauen längere Berufserfahrung haben als früher, wenn sie den Beruf unterbrechen. 1973–77 waren 40% der Berufsunterbrecherinnen über 30 Jahre alt und viel weniger als in den fünfziger Jahren sind kinderlos, d.h. ziehen sich wegen ihrer Verheiratung aus dem Berufsleben zurück. In den fünfziger Jahren waren die meisten Frauen unter 25 Jahre alt bei der Berufsunterbrechung; nur 9% waren über 30. Die meisten hatten (noch) keine Kinder (67%).

Die Frau als Arbeitskraft: Erfahrungen im 20. Jahrhundert

Als Arbeitskraft wurde die Frau in Deutschland während des Ersten Weltkrieges entdeckt. Zwischen dem Ausbruch des Krieges im August 1914 und seinem Ende im November 1918 stieg die Erwerbstätigkeit von Frauen um das 27-fache. Während des Krieges waren rund 13 Millionen Männer eingezogen, also als Soldaten an der Front. In den letzten Kriegsjahren waren zwei Drittel aller Männer im Alter zwischen 18 und 45 Jahren im Kriegsdienst. Da mußten ihre Arbeitsplätze, sofern sie erhalten blieben, neu besetzt werden. Auch schuf die Umstellung der Wirtschaft auf Kriegswirtschaft einen neuen Bedarf an Arbeitskräften und neue Arbeitsplätze.

Anfangs schien der Krieg eher Not zu bringen als neue Chancen. Mit der Umstellung auf die Kriegswirtschaft und einer zunehmenden Rohstoffknappheit legten viele Firmen zwischen 1914 und 1915 ihre Produktion still und entließen ihre Arbeitskräfte. So brachte das erste Kriegsjahr an der sogenannten 'Heimatfront' unerwartet Arbeitslosigkeit. Doch schon bald schlug sich der neue Bedarf an Arbeitskräften in neuen Erwerbsmöglichkeiten nieder.

Für Frauen brachte der Erste Weltkrieg eine nachhaltige Veränderung ihrer Stellung auf dem Arbeitsmarkt. Waren vor dem Krieg Frauen vor allem beschäftigt in der Landwirtschaft, der Industrie oder als Angestellte (Dienstmädchen) in der Hauswirtschaft, so öffnete der Krieg den gesamten Bereich der Angestelltenberufe. Besonders im Fürsorge- und Gesundheitsdienst, in Lehrberufen und im Bereich öffentlicher Dienstleistungen fanden Frauen neue Erwerbsmöglichkeiten. Die Arbeit als Krankenschwester, Pflegerin, Kindergärtnerin oder eine Tätigkeit in einem Büro- oder Verwaltungsberuf waren auch für Mädchen und Frauen aus den Mittelschichten akzeptabel. Doch boten sich für die sogenannten 'einfacheren Mädchen' in den öffentlichen Dienstleistungsberufen wie Straßenbahnschaffnerin oder Briefträgerin Berufe an, neben denen die Arbeit in der Landwirtschaft oder als Dienstmädchen weder vom Verdienst noch von ihrem gesellschaftlichen Status her attraktiv war.

Erst eingestellt, dann entlassen: Frauen als Arbeitsreserve in Kriegszeiten

Die neue gesellschaftliche und berufliche Integration von Frauen blieb kurzlebig. Als der Krieg zu Ende war und die Soldaten von der Front zurückkehrten, hatten zwar 2 Millionen ihr Leben im Krieg verloren und über 4 Millionen waren verwundet worden, doch setzte ein massenhafter Arbeitsplatzbedarf ein, der Frauen wiederum massenhaft aus ihren soeben erst erworbenen Stellen verdrängte. Die Frauenarbeit im Krieg galt in der Nachkriegszeit nur noch als Aushilfsarbeit, für die man einstellen und wieder ausstellen konnte. Frauen waren benutzt worden als Arbeitsreserve ohne Anrechte auf die Arbeitsplätze, die sie eingenommen hatten. Vergebens wehrte sich der Bund Deutscher Frauenvereine gegen 'überstürzte Entlassungen' und plädierte für eine 'langsame Neugestaltung des Arbeitsmarkets'.[31] Der Appell war vergebens und die Erwerbsbeteiligung von Frauen nach dem Ersten Weltkrieg fiel auf das Vorkriegsniveau zurück.

Einiges jedoch hatte sich geändert und konnte auch nicht mehr rückgängig

gemacht werden. Frauen behielten ihren Platz im Dienstleistungs- und Angestellten-bereich, statt wie vorher vor allem in der Landwirtschaft und in der Hauswirtschaft zu arbeiten. Damit hatte der Krieg eine Modernisierung der Berufsmöglichkeiten für Frauen eingeleitet, die sich in den Folgejahren konsolidierte. Auch behielt Berufstätigkeit für viele Frauen die Bedeutung bei, die sie in den Kriegsjahren erlangt hatte. Dies waren vor allem diejenigen Frauen, die wegen hohen Verlusten an Männern der jüngeren Jahrgänge ohne Partner blieben. Nach dem Ersten Weltkrieg lebten in Deutschland 2,7 Millionen mehr Frauen als Männer. Diese Frauen waren auf ihren Beruf angewiesen und wollten sich ihre Berufsrolle nicht wieder wegnehmen lassen. Für sie war der Beruf der einzige Weg, ihren Lebens-unterhalt zu verdienen. Ihre Stellung als Frauen, denen der Beruf zum Lebensinhalt wird, war bahnbrechend dafür, daß der Berufstätigkeit allgemein im Leben von Frauen eine neue Bedeutung zukam.

Frauenarbeit als Dienst an der Nation: eine deutsche Perspektive

Die unerwartete Ausgrenzung der Frauen aus der Arbeitswelt nach dem Ersten Weltkrieg enttäuschte besonders jene Frauen, die die Frauenarbeit im Krieg zu einer Art Dienst an der Nation verklärt hatten. Frauenarbeit wurde dem Soldaten-dienst gleichgestellt. Mit ihrer Art von Kriegsdienst schienen Frauen aus ihrer Randstellung in der zweiten Reihe der Gesellschaft herauszukommen. So schrieb etwa Gertrud Bäumer, die Vorsitzende des BDF:

Der Tod auf dem Schlachtfeld ist eingefügt in eine große Kette menschlichen Strebens und Ringens. Mit ihm erkämpft sich ein Geschlecht Segen und Entfaltung für alle Kommenden. Aus dem Gefühl, daß es ihm einzig von Millionen anderen beschieden ist, selbst seinem Tod noch den Adel eines Zweckes zu geben, hat zu allen Zeiten der Soldat es süß und erhaben gefunden, für das Vaterland zu sterben. Und das können Frauen aus tiefer Seele nachfühlen. Es ist ein mütterliches Grunderlebnis, daß Leben und Kraft hingeopfert werden, damit ein neues Leben um so schöner erblühen kann.[32]

Gertrud Bäumers pathetischer Ton klingt im historischen Rückblick und angesichts der Millionen Opfer, die der Krieg forderte, hohl und unangemessen. Doch zeugt er von der Erfahrung, die Frauen damals machten und ausdrückten, daß sie einen wichtigen Beitrag leisteten in der Gesellschaft ihrer Zeit. Der Anlaß war der Krieg und der Beitrag bezog sich darauf, den Krieg gewinnen zu helfen. Das überwiegende Gefühl scheint jedoch gewesen zu sein, einen Beitrag zu leisten, der dem Staat, der Gemeinschaft, dem Volk, der Nation diente und somit Frauen eine neue Bedeutung gab als gleichwichtige Mitglieder ihres Landes. Dieses Gefühl, einem höheren Zweck in Gesellschaft und Staat zu dienen, beseelte die Kriegsarbeit der Frauen, unabhängig davon, ob sie nun in freiwilligen Frauenvereinen oder als Berufsarbeit ausgeführt wurde (Dokument 2.10). Das Gefühl des Gebrauchtwerdens schlug sich dann aber auch in der Enttäuschung nieder, daß Frauen nach dem Krieg so 'rücksichtslos' entlassen wurden und in der Motivation der Frauen, in der Arbeitswelt Gleichberechtigung und Chancengleichheit zu erlangen.

Frauenrolle als Dienst an Volk und Staat im Nationalsozialismus

Als die Nationalsozialisten 1933 die Macht in Deutschland an sich rissen und die Demokratie abschafften, versuchten sie, die Frauen wieder aus dem Arbeitsmarkt zu verdrängen und auf Mutterschaft und Familienpflichten zu beschränken. Dabei überlagerten sich zwei verschiedene Zielsetzungen. Einmal ging es den Nationalsozialisten darum, die Massenarbeitslosigkeit zu beseitigen, die seit Ende der 20er Jahre in Deutschland geherrscht hatte. Die zweite Zielsetzung bestand darin, die Entwicklung zur Gleichstellung der Frau umzukehren und die Frauenrolle in der Gesellschaft in erster Linie biologisch als Mutterrolle zu bestimmen. Ein breites Spektrum von Maßnahmen sollte Frauen aus dem Arbeitsmarkt drängen bzw. wieder auf Frauenberufe festlegen. So wurden 1933 Ehepaare, in denen beide Partner berufstätig waren, als *Doppelverdiener* beschimpft und besonders hart besteuert. Gleichzeitig wurden Steuervorteile für Haushalte eingeführt, die eine Hausangestellte oder ein Dienstmädchen einstellten. Schon innerhalb des Jahres 1933 stieg die Anzahl der Hausangestellten von 100 000 auf 600 000 an.

Die Gebärfreudigkeit von Frauen sollte etwa durch *'Ehestandsdarlehen'* gefördert werden, die man *'abkindern'* konnte: bei der Geburt eines Kindes wurden 25 % der Schuld erlassen.[33] Der *'Muttertag'* wurde zu einer Art Volksfeiertag hochstilisiert und Mütter von vier oder mehr Kindern erhielten ab 1939 einen nationalsozialistischen *'Mutterorden'*, das sogenannte *'Mutterkreuz'*.

Im ersten Kapitel haben wir bereits gesehen, daß die nationalsozialistische Mutterpolitik allenfalls bewirkte, daß die Geburtenrate etwas langsamer fiel, als sie seit Beginn des Jahrhunderts gefallen war. Eine Umkehrung, wie sie den Nationalsozialisten vorgeschwebt hatte, gab es nicht. Umgekehrt dagegen wurde die *'Modernisierung'* der Frauenarbeit, die sich während des Ersten Weltkrieges abzeichnete und in den Jahren der Weimarer Republik konsolidierte. Modernisierung auf dem Arbeitsmarkt bedeutete für Frauen, in Angestelltenberufen und im Dienstleistungsbereich zu arbeiten. Die Nationalsozialisten schickten Frauen wieder in die Landwirtschaft und in die Hauswirtschaft.

Dies fing bereits bei den jungen Frauen an. 1936 wurde der Arbeitsdienst für Mädchen im Alter von 17 bis 25 eingeführt. Anfangs war er freiwillig, doch schon ab 1938 mußten alle jungen Frauen ein Jahr lang als sogenannte *'Arbeitsmaiden'* unentgeltlich arbeiten. Sie wurden in den Bereichen eingesetzt, die aus der Sicht des Nationalsozialismus für Frauen angemessen waren: Landwirtschaft und Hauswirtschaft. 1939 waren 100 000 junge Frauen in dieser Weise dienstverpflichtet; 1941 waren es bereits 130 000. Noch im gleichen Jahr wurde die Dienstverpflichtung um 6 Monate verlängert und zum *'Kriegshilfsdienst'* erklärt. Nun wurden junge Frauen nicht nur in Deutschland, sondern auch in den von Deutschland besetzten Gebieten, in Polen etwa eingesetzt, um mit der Ausweisung der einheimischen Bevölkerung zu helfen und mit der Ansiedlung nationalsozialistischer Deutscher in Gebieten, die die Nationalsozialisten für sich beanspruchten. Aufgabe der jungen Frauen war es etwa, die zwangsgeräumten Wohnungen für die deutschen Neusiedler vorzubereiten, ihnen zum Willkommen einen Eintopf zu kochen und, wie in Deutschland auch, zum Einsatz in der Landwirtschaft bereitzustehen.

86

Einen Fehlschlag erlitt die nationalsozialistische Frauenpolitik aber doch. Als die Kriegswirtschaft immer mehr Arbeitskräfte brauchte, erließ die Regierung eine Verordnung, nach der jede Frau (und jeder Mann) zur Arbeit in der Industrie zwangsverpflichtet werden konnte. Doch weigerten sich die meisten Frauen, diese sogenannte *'Dankespflicht am Vaterland'* zu erfüllen. Die meisten brachten alle möglichen ärztlichen Atteste bei, die sie von der Industriearbeit freistellten. Nur diejenigen, die keine guten Beziehungen zur NSDAP oder zu einem Arzt hatten, der ihnen das erforderliche Attest schrieb, mußten wirklich in der Industrie arbeiten. Meist traf es Frauen aus der Arbeiterschicht, da die Mittelschicht über bessere Kontakte verfügte. Auch konnten sich Mütter auf ihre Pflichten im Haus berufen. Sogar die Ehemänner der zwangsverpflichteten Frauen, die 1941, als das Programm anlief, oft schon als Soldaten an der Front waren, beschwerten sich, daß der Staat ihre Frauen zur Erwerbsarbeit zwang. Denn diese Männer hatten die Ideologie von der Frau als Mutter und Hausfrau voll akzeptiert und zu ihrem eigenen Ideal gemacht. Aus ihrer Sicht hatte der Staat kein Recht, Frauen zur Erwerbs- und Industriearbeit zu zwingen.

In unserem Zusammenhang ist wichtig, daß der nationalsozialistische Staat Frauen als Mütter und als Arbeitskräfte für seine Zwecke nutzen wollte – seinen Zweck der Rassenpolitik und Ausbreitung des Deutschtums und seinen Zweck der Kriegsvorbereitung und Kriegsführung. In beiden Bereichen folgten die Frauen dem staatlichen Kommando eher zögernd und ließen sich weder zu Gebärmaschinen noch zu Industriesklaven machen (Tabelle 2.2).

Tabelle 2.2 Frauenarbeit im Zweiten Weltkrieg (in Millionen)

	Deutsche Arbeitskräfte			Industrie		Ausländer (Männer und Frauen)	Wirtschaft insgesamt
Jahr	Männer	Frauen	insgesamt	Frauen	insgesamt		
1939	24,5	14,6	39,1	2,6	10,4	0,3	39,4
1940	20,4	14,4	34,8	2,5	9,4	1,2	36,0
1941	19,0	14,1	33,1	2,6	9,0	3,0	36,1
1942	16,9	14,4	31,3	2,5	8,3	4,2	35,5
1943	15,5	14,8	30,3	2,8	8,0	6,3	36,6
1944	14,2	14,8	29,0	2,7	7,7	7,1	35,9
1944[a]	13,5	14,9	28,4	2,6	7,5	7,5	35,6

Source: Rolf Wagenführ, *Die deutsche Industrie im Kriege 1939–1945*, Berlin: Colloquium Verlag, 1963, 139; Alan Milward, *The German Economy at War*, London: Athlone Press, 1965, 47.

Der Arbeitskräftemangel wurde zunehmend durch die Zwangsrekrutierung von ausländischen Arbeitskräften ausgeglichen. In der nationalsozialistischen Sprache wurden sie *'Fremdarbeiter'* genannt. 1944 gab es insgesamt 7,5 Millionen ausländische Arbeitskräfte in Deutschland, darunter 1,5 Millionen Frauen. In der Tabelle und der Auslistung der Arbeitskräfte sind

jedoch nicht die Insassen von Konzentrations- und Arbeitslagern mitgezählt, die von den Nationalsozialisten ebenfalls zur Arbeit in der Industrie usw. eingesetzt wurden. Sie mußten ohne Bezahlung arbeiten und wurden nur mangelhaft ernährt, so daß viele an den Folgen der Arbeit und der schlechten Behandlung starben. Die SS kassierte pro Arbeitskraft aus einem Konzentrationslager einen Tagessatz zwischen 3 und 6 Mark. Damit waren die Konzentrations- lagerinsassen für die Wirtschaft sehr billige Arbeitskräfte. Die sogenannten Fremdarbeiter wur- den insofern besser behandelt, als sie nicht in Konzentrationslagern mißhandelt wurden, doch waren sie in besondern Lagern/Baracken untergebracht und wurden militärisch bewacht. Da die Nationalsozialisten diese Ausländer als sogenannte *'Untermenschen'* abwerteten, folgte ihre unmenschliche Ausbeutung als Arbeitssklaven direkt aus der nationalsozialistischen Ideologie.

Frauen-Geschichte: von Umständen diktiert oder von Frauen selbst gestaltet?

Die Lebensgeschichte von Frauen in Deutschland ist von der wechselhaften politischen Geschichte mitgeprägt. Man kann sagen, daß Frauen in Deutschland je nach ihrem Alter und den politisch-wirtschaftlichen Umständen der Zeit sehr unterschiedliche Bedingungen vorfanden und mit sehr unterschiedlichen Problemen fertig werden mußten.

Wegen der wechselhaften politischen Geschichte Deutschlands standen Frauen immer wieder vor neuen Anforderungen. Versprach die Entwicklung der Industrie- gesellschaft einen geregelten Prozeß der Modernisierung, der zunehmend Berufs- und Bildungsmöglichkeiten für Frauen bereitstellen und Chancengleichheit in der Gesetzgebung und der Alltagspraxis verankern würde, so sprengte die deutsche Geschichte allen Anschein der Kontinuität und konfrontierte Frauen wiederholt mit völlig unvorhersehbaren Situationen. Die deutsche Gesellschaftsgeschichte kennt keine Entfaltung zur Gleichheit hin, sie kennt bis nach 1945 überhaupt keine gefestigte, stetige Entwicklung, sondern verlangte den Menschen ab, immer wieder mit neuen Herausforderungen fertigzuwerden.

Für Frauen brachte die Gesellschaftsgeschichte des 20. Jahrhunderts vor allem die Herausforderung, in Kriegszeiten ohne Männer fertig zu werden, Aufgaben in Arbeitsmarkt und Familie zu übernehmen, auf die niemand sie vorbereitet hatte. Durch diese Herausforderungen des Alltagslebens machte die betroffenen Frauen- generationen in Deutschland die Erfahrung, daß Konventionen, wie die Rolle der Frau aussehen soll, wenig zu bieten haben, wenn es darum geht, mit akuten Problemen fertig zu werden. Zunehmend setzte sich die Überzeugung durch, daß Frauen ihre Rolle in der Gesellschaft selber bestimmen durch ihren Lebensstil und ihre Lebenssituation. Dabei ging es auch darum, sich dem Druck der Gesellschaft zu widersetzen, Frauen in bestimmte Postitionen, Funktionen und Frauenrollen zu drängen. Während des Nationalsozialismus galt es, die Frauenfeindlichkeit am Arbeitsmarkt, die Ausnutzung der Frauen als bloße Arbeitskraft oder als bloße Mütter zu überstehen, wozu in vielen Fällen noch politische Verfolgung kam (Dokument 2.11). In der Nachkriegszeit waren es die Frauen, die Erwerbsarbeit und Hausarbeit bewältigten, die Familie versorgten und zusammenhielten und eine ungekannte Eigenständigkeit im Kampf ums Überleben entwickelten, die ihre Rolle bis in die Gegenwart mitbestimmen sollte (Dokument 2.12). Dagegen wuchsen die

Nachkriegsgenerationen in vergleichsweise stabilen und wohlhabenden Verhältnissen auf. Sie brauchten sich nicht mehr zu sorgen ums Überleben, sondern konnten sich mit Fragen des Lebensstils und der persönlichen Freiheit beschäftigen. Vor allem konnten sie eigenständiger und nach ihren eigenen Wünschen bestimmen, wie sie ihre Rolle als Frau zwischen Beruf und Familie, zwischen Karriere und Mutterschaft gestalten wollten, ohne daß Zeitumstände und materielle Notsituationen ihnen alle Wahlmöglichkeiten von vornherein versperrten. Dies bedeutete nicht, daß nun bei den jungen Frauen der Berufswunsch die traditionelle Familienrolle überschattet. Vielmehr wollen die meisten Mädchen irgendwann einmal heiraten und Kinder haben, ohne daß sie ihre eigenen Lebens- und Berufspläne aufgeben wollen (Dokument 2.13).

Umfragen unter jungen Frauen zeigten in der Bundesrepublik, daß Familie und Beruf zusammen gesehen werden: junge Frauen wollen beides, entweder gleichzeitig oder im Drei-Phasen-Modell nacheinander (Dokument 2.14). Im Gegensatz zu den Frauen der Generation von Charlotte Wagner, denen die Zeitläufe Lebensentscheidungen aufdrängten und für die der Beruf weitgehend Mittel zum Überleben war, geht es den Frauen der Nachkriegsgenerationen darum, ihrer eigenen Wünsche zu formulieren und ihr Leben so zu gestalten, daß diese Wünsche am besten erfüllt werden. Diese Betonung auf den eigenen Lebenszielen und auf Selbstverwirklichung zeugt davon, daß mit Demokratie und Wohlstandsgesellschaft viele der Beschränkungen weggefallen sind, die Frauen in der Vergangenheit auf Rollen festgelegt und von bestimmten gesellschaftlichen Bereich ausgeschlossen haben. Heute stehen zunehmend die eigenen Zielsetzungen im Vordergrund, die sich dann an den gesellschaftlichen Regeln messen. Dagegen herrschten in der Vergangenheit die gesellschaftlichen Restriktionen vor, die Frauen ihren Platz in der Gesellschaft vorschreiben wollten.

Gleichwohl gilt noch immer, daß Frauen ihren Platz in der Gesellschaft nicht nur aufgrund ihrer Interessen oder Fähigkeiten erreichen, sondern daß er durch den ungelösten Widerspruch von Familienrolle und Berufsrolle noch immer vorgezeichnet und eingegrenzt ist (Dokument 2.15). Schon bei der Wahl einer Karriere, bei Weiterbildungsmöglichkeiten und beruflichem Fortkommen sind sich auch junge Frauen bewußt, daß sie nur dann geradlinig eine Berufskarriere verfolgen können, wenn sie sich auf Familie und Kinder nicht einlassen. Dies aber wollen die meisten nicht. Statt jedoch wie früher durch gesellschaftliche Normen oder gesetzliche Beschränkungen zu einer Frauenrolle zwischen Familie und/oder Beruf gezwungen zu werden, ist es heute Sache der Frauen, wie ihre Wahl ausfällt. Diese Wahlfreiheit schafft Spielraum zur Selbstverwirklichung, aber sie schafft auch Unsicherheit darüber, wie denn Familie und Beruf, Beruf und Familie am besten zu vereinbaren sind. Am sichersten sind sich die jungen Frauen, die den höchsten Bildungsgrad erworben haben. Von ihnen will mehr als ein Drittel immer berufstätig bleiben, ohne sich durch Familienpflichten oder Kinder beirren zu lassen. Am wenigsten berufsorientiert sind die jungen Frauen mit dem niedrigsten Bildungsstand (Dokument 2.16). In die Entscheidung für Berufstätigkeit oder Berufsunterbrechung spielt sicher mit hinein, wie befriedigend und interessant

die Arbeit ist, die es aufzugeben gilt. Doch schlägt sich hier auch die Tatsache nieder, daß traditionelle bzw. konservative Einstellungen heutzutage in der Regel mit einem niedrigeren Bildungsgrad einhergehen, während Frauen oder Männer mit Abitur von traditionellen Lebensstilen eher abzurücken bereit sind. Verglichen mit den Lebenserfahrungen der älteren Generationen aber, können heute Qualifizierung, Berufs- und Familienwünsche persönlicher gestaltet und gelebt werden als in der Vergangenheit, ohne daß alle Frauen Familie und/oder Beruf in gleicher Weise zum Inhalt ihres Lebens machen wollen.

Abschied von der Männergesellschaft?

Mitte der achtziger Jahre gab der damalige Generalsekretär der CDU, Heiner Geißler, ein Buch mit dem provokativen Titel heraus: *Abschied von der Männergesellschaft*. Die Partei, die seit Oktober 1982 *senior partner* in der Regierungskoalition war (mit Helmut Kohl als Kanzler) hatte die Frauen entdeckt (Dokument 2.17). Schon zwei Jahre vorher war das Ministerium für Jugend, Gesundheit und Familie um den Bereich 'Frauen' erweitert worden. 1985 hatte die CDU 'Leitsätze für eine neue Partnerschaft zwischen Mann und Frau' verabschiedet (siehe Übersicht in Anhang 2). Nun ging es darum, dem neuen Thema eine breitere Öffentlichkeitswirkung zu verschaffen.

Was hier vor sich ging, war mehr als der bloße Versuch eines Parteifunktionärs, sich selbst und seine Partei in die Schlagzeilen zu bringen. Vielmehr ging es darum, Ungleichheiten bloßzustellen und Chancengleichheit durchzusetzen, die es in der Bundesrepublik auch 30 Jahre nach der Verabschiedung des Gleichberechtigungsgesetzes von 1957 noch immer nicht gab. Statt ihren Platz in der zweiten Reihe der Arbeitsgesellschaft resigniert hinzunehmen, erwarteten Frauen zunehmend wirkliche Gleichheit in ihrem Berufsleben und in der Familie. Dies traf und trifft besonders auf Frauen der Nachkriegsgenerationen zu, die bessere Bildungs- und Ausbildungsmöglichkeiten genossen und diese in ihre gesellschaftliche Rolle einbringen wollten. Aus der Sicht dieser Frauen blieben Gesellschaft und Politik ihnen ihre Gleichheitschancen schuldig. Aus der Sicht der Politiker stellte sich plötzlich die Aufgabe, auf die Erwartungen der Frauen einzugehen und ihre Gleichheitsansprüche ernstzunehmen. Immerhin handelte es sich hier um die Hälfte der Bevölkerung. Keine der politischen Parteien konnte es riskieren, ihre Wählerinnen zu verlieren.

In der Folgezeit entfachte sich eine lebhafte Diskussion zur Situation der Frau in der BRD. Diese Diskussion beleuchtete, daß Ungleichheiten in der gesellschaftlichen Wirklichkeit fortbestanden und Frauen noch heute unter Diskriminierung zu leiden haben. Da theoretisch Gleichberechtigung eingeführt ist, bleibt ein Großteil der Diskriminierung indirekt und verdeckt. Statt Frauen nicht in die Arbeitswelt aufzunehmen, werden ihnen bestimmte Berufs- oder Lohngruppen zugewiesen, die dann zu Frauenbereichen werden oder Frauen haben geringere Aufstiegschancen als Männer. Diese verdeckten Ungleichheiten sind Bestandteil der

90

Arbeitsgesellschaft in Deutschland und sollen im Folgenden erst für die BRD und anschließend für die ehemalige DDR aufgezeigt werden.

Weniger als gleich: Frauen in der Arbeitsgesellschaft BRD

In der Arbeitswelt nehmen Frauen in der BRD die schlechteren Plätze ein. Dies gilt für Arbeiter genauso wie für Angestellte. Fast die Hälfte der Frauen in *blue collar jobs*, d.h. Arbeiterinnen, sind als Hilfsarbeiterinnen tätig. Zur sogenannten Arbeiterelite der Facharbeiter gehören nur 6%. Bei den Angestellten sieht es fast genauso aus. Wenige sind in verantwortlicher Stellung beschäftigt und nehmen Leitungsfunktionen wahr. Die berufliche Stellung der Frau in der BRD bleibt auf allen Ebenen der Berufshierarchie niedriger als die der Männer (Dokument 2.18).

Damit soll nicht behauptet werden, daß sich die berufliche Stellung der Frau nicht verbessert hat. Im Laufe des 20. Jahrhunderts und verstärkt seit den fünfziger Jahren verloren ungesicherte Arbeitsverhältnisse für Frauen an Bedeutung, während sich das Hauptgewicht auf die Angestelltenberufe verschob (Dokument 2.19). Auf die langen Arbeitsstunden und die fehlenden Aufstiegsmöglichkeiten für Hausangestellte und Dienstmädchen war oben bereits hingewiesen worden. Auch die Arbeit als Mithelfende Familienangehörige verpflichtete die Frau zu ungeregelten Arbeitszeiten und einem Lebensstil, in dem Arbeit ohne Aufstiegschancen den Alltag dominierte. Da Mithelfende Familienangehörige meist im eigenen Betrieb tätig waren, mag es auf die genaue Arbeitszeit nicht ankommen, doch erhielten Frauen in diesen Stellungen in der Regel keinen vereinbarten Lohn und waren nicht sozialversichert. Ihnen fehlten also nicht nur die Aufstiegschancen, die im Angestelltensektor bereitstehen, sondern sie fielen bei Krankheit oder Arbeitslosigkeit ohne Unterstützung durch das soziale Netz und aus dem Arbeitsmarkt in ein ungeplantes Hausfrauendasein. Dagegen bieten geregelte Arbeitsverhältnisse, wie sie in Industrie, Handel, Verwaltung oder im öffentlichen Dienst bestehen, Frauen eine verläßlichere Integration in die Arbeitsgesellschaft mit (noch immer ungleichen) Aufstiegschancen und sozialer Sicherung an. Der Strukturwandel der weiblichen Erwerbsarbeit ist somit auch ein Strukturwandel zur größeren Chancengleichheit, ohne daß diese schon verwirklicht wäre (Dokument 2.20).

Berufswahl zwischen Küche, Kindern und Karriere

Die Ungleichheit der Chancen zeichnet sich bereits beim Eintritt in den Arbeitsmarkt ab, ehe Frauen sich in ihrem Beruf bewähren können. Die Berufswahl selbst scheint überschattet von dem ungelösten Widerspruch zwischen Küche, Kindern und Karriere. Dabei zeigt sich einmal, daß junge Frauen mehr Schwierigkeiten haben als junge Männer, eine Lehrstelle zu finden und sich beruflich in dem Gebiet ihrer Wahl zu qualifizieren. Untersuchungen zum Thema haben übereinstimmend festgestellt, daß junge Frauen sich besser informieren als junge Männer über das Lehrstellenangebot in ihrer Gegend, daß sie mehr Bewerbungen schreiben und daß sie öfter abgelehnt werden, als ihre männlichen Altersgenossen. Obgleich

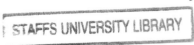

junge Frauen in Deutschland heute bessere Schulabschlüsse erreichen als junge Männer, gestaltet sich der Übergang von der Schule in den Beruf schwieriger für sie. Mädchen mit schlechten Schulnoten haben fast keine Chance, eine Lehrstelle zu bekommen. Für Jungen sind schlechte Schulnoten kein so großes Hindernis.

In der beruflichen Bildung haben Mädchen die Lücke fast geschlossen, die früher Frauen als Ungelernte und Männer als Gelernte schon von vornherein ungleich machte (Dokument 2.21). Heute erwerben immer mehr junge Frauen in Deutschland einen qualifizierten Berufsabschluß. Die Bildungsmotivation, die Frauen in der Schule schon zu besseren Noten und besseren Abschlüssen verhalf, zeichnet sich auch im Ausbildungsbereich ab (Dokument 2.22). Doch schlagen sich hier deutlicher als im Schulbereich die Zwänge des Arbeitsmarktes nieder. Frauen werden in Frauenberufe gedrängt oder sie wählen Frauenberufe, weil sich hier die Doppelrolle zwischen Familie und Beruf später einmal am einfachsten verwirklichen läßt. In der Theorie stehen die meisten der über 400 Ausbildungs-berufe Männern und Frauen offen. In der Praxis konzentrieren sich 80% der jungen Frauen in Deutschland auf nur 25 Berufe. Fast die Hälfte (44%) aller weiblichen Auszubildenden (AZUBIS) wird in sieben Berufen ausgebildet (Dokument 2.23).

Anfang der achtziger Jahre versuchte die Bundesregierung durch ein sogenanntes Modellprogramm auf die Berufswahl von Frauen Einfluß zu nehmen. Ausbildungs-plätze in 'Männerberufen' — besonders im Metall- und Elektrobereich wurden aus Bundesmitteln finanziert, damit Firmen neue Berufsmöglichkeiten für Frauen bereitstellten. Das Programm 'Mädchen in Männerberufe' war erfolgreich. 1977 waren 2.5% der Auszubildenden in gewerblich-technischen Berufen Frauen; 1991 schon 8.5%. Einige Berufe waren kaum wiederzuerkennen. So gab es 1977 noch keine Frau, die sich als Fahrzeugpolsterin ausbilden ließ. 1988 aber waren schon 51% der AZUBIS hier Frauen. Ein ähnlicher Umschwung vom Männerberuf zum geschlechtsneutralen Beruf fand bei den Schriftsetzern, den Konditoren, den Innenarchitekten und Gärtnern statt. Aber bei den Maschinenschlossern oder Werkzeugmachern sind noch immer 98% der Auszubildenden Männer. Leider waren nur wenige der Frauen in 'Männerberufen' nach der Ausbildung erfolgreich und bekamen eine feste Stelle in ihrem Beruf.

Frauenberufe

Die geschlechtsspezifische Berufsausbildung setzt sich in Frauenberufen fort (Dokument 2.24). Hierzu ist anzumerken, daß in Deutschland nicht nur die Lehre wichtig ist und von der Mehrheit der jungen Menschen angestrebt wird. Wichtig ist auch die berufliche Qualifikation, die auf Grund der Lehre oder Ausbildung erreicht wird. Während es in England etwa zum normalen Berufsleben gehört, daß man umsattelt, von einer Firma angelernt wird oder sich das Nötige selber beibringt, muß man in Deutschland eine formelle Qualifikation nachweisen, also Examen bestehen, Zeugnisse vorlegen, einen Lehr- oder Meisterbrief erwerben. Ohne eine derartige formelle Qualifikation ist an eine Einstellung nicht zu denken.

Daher definieren Ausbildung und Berufswahl das künftige Berufsleben. Auch setzt sich die Berufswahl in den Tätigkeiten fort, die ein Arbeitnehmer ausführen darf. In einem Beruf zu arbeiten, für den man nicht ausgebildet ist, bedeutet in der Regel einen beruflichen Abstieg in Kauf nehmen. Frauen sind durch die Wahl von Frauenberufen und durch den Abstieg nach einer Berufsunterbrechung in angelernte und ungelernte Berufsgruppen besonders betroffen. Von den in Dokument 2.24 aufgelisteten Berufsgruppen können die Reinigungsberufe als Auffangbecken für Frauen angesehen werden, die in ihrem erlernten Beruf nicht untergekommen sind, nach einer Berufsunterbrechung eine weniger qualifizierte Arbeit aufnehmen mußten oder ohne Ausbildung geblieben waren.

Lohndiskriminierung

Die geschlechtsspezifische Berufsstruktur hat auch dazu beigetragen, daß Frauen noch immer deutlich weniger verdienen als Männer. Zwar hat sich der Abstand zwischen Männern und Frauen verringert, doch verdienen Frauen im Durchschnitt noch immer etwa 30% weniger als Männer (Dokument 2.25). Bei Arbeiterinnen ist das Lohndefizit etwas geringer als bei Angestellten, doch sind die Löhne im *blue collar* Bereich insgesamt niedriger als in *white collar* Berufen. Ein Rückblick auf die Löhne in der Industrie zwischen 1936 und 1956 zeigt eine erschreckende Stabilität im Hinblick auf die Lohndiskriminierung von Frauen (Dokument 2.26). Auch der Neuaufbau der Wirtschaft nach 1945 änderte nichts an den unterschiedlichen Männer- und Frauenlöhnen, obgleich sich damals mehrere Landesverfassungen zur Lohngleichheit bekannt hatten. Im Arbeitsalltag der Frauen schlug sich dies nicht nieder. Hier herrschten in der Anfangsphase des wirtschaftlichen Aufschwungs der Nachkriegszeit je nach Branche und Berufsgruppe unterschiedliche Bedingungen vor, die aber alle eines gemeinsam hatten: Frauenlöhne waren niedriger als Männerlöhne (Dokument 2.27).

Als das Gleichberechtigungsgesetz von 1957 offiziell den Frauenlöhnen ein Ende setzte, da sie dem Gleichheitsgrundsatz widersprachen, entwickelte sich ein komplexes System der Lohn- und Berufsgruppen, die ohne Rücksicht auf das Geschlecht des Arbeitnehmers Seniorität und Entlohnung festlegten. Die Arbeitsplätze der meisten Frauen wurden in die unteren Berufsgruppen und Lohngruppen eingestuft. Seit Anfang der 80er Jahre gilt in der BRD wie in anderen europäischen Ländern der Grundsatz, daß gleicher Lohn nicht nur für gleiche Arbeit, sondern auch für gleichwertige Arbeit zu zahlen ist. Diese Regelung verringerte die Lohndiskriminierung, obgleich es wegen der geschlechtsspezifischen Berufsstruktur schwer ist, Männer- und Frauenlöhne zu vergleichen. Auch werden in den Statistiken die Arbeitnehmer mitgezählt, die Teilzeit arbeiten und in der Regel auf den unteren Lohn- und Gehaltsstufen stehen. Über 90% von ihnen sind Frauen.

Zusammenfassend läßt sich feststellen, daß es Frauenlöhne im Sinne festgeschriebener niedrigerer Bezahlung von Frauen nicht mehr gibt. Sie wurden im Nationalsozialismus verordnet, als Frauen 40% weniger bezahlt wurde als

Männern; sie wurden in die Nachkriegszeit übernommen aber dann mit dem Gleichberechtigungsgesetz der fünfziger Jahre offiziell abgeschafft.

In der Alltagswirklichkeit aber bleiben Frauen bis heute im Durchschnitt schlechter bezahlt als Männer. Diskriminierung im Sinne einer persönlichen und absichtlichen Schlechterbehandlung läßt sich kaum nachweisen. Versteckte Diskriminierung aber scheint doch vorzuliegen in der Struktur der weiblichen Berufstätigkeit, im anhaltenden Konflikt zwischen Beruf und Familie und den Abstrichen, die Frauen bis heute an ihrer Berufstätigkeit machen, um ihre gesellschaftlichen Rollen zwischen Karriere, Kindern und Küche zu erfüllen.

Daß Frauen noch immer nicht chancengleich sind in der Arbeitsgesellschaft von heute, mag abschließend ein knapper Vergleich der Arbeitseinkommen deutlich machen.

Jeder dritte Mann aber vier von fünf Frauen fielen Ende der achtziger Jahre in die unterste Einkommensgruppe (Tabelle 2.3); in der höchsten Einkommensgruppe gab es kaum Frauen.

Tabelle 2.3 Noch immer schlechter bezahlt: Frauenlöhne heute

Monatseinkommen in DM	Männer (%)	Frauen (%)	Gesamt (%)
unter 1000 DM	11	36	20
1000 – unter 1800 DM	25	53	32
1800 – unter 3000 DM	46	18	35
3000 DM und darüber	19	4	13

Source: Zusammengestellt nach Eva Kolinsky, *Women in Contemporary Germany. Life, Work and Politics*, Oxford: Berg, 1993, 187.

Von den Frauenlöhnen zur Altersarmut

Die Benachteiligung der Frauen bei den Arbeitseinkommen setzt sich im Alter fort. Da Renten nach dem Arbeitseinkommen bemessen werden, bestimmen die niedrigeren Arbeitseinkommen der Frauen nicht nur ihr Berufsleben, sondern auch noch ihren Lebensabend. Konkret gesprochen bergen die niedrigen Einkommen der Frauen die Gefahr in sich, daß Frauen im Alter in Armut leben müssen. So erhielten mehr als die Hälfte der Arbeiterinnen im Ruhestand 1992 weniger als 500 DM im Monat Rente. Als arm gilt in der Bundesrepublik (so haben es die Wissenschaftler definiert), wer weniger als 40% des Durchschnittseinkommens zur Verfügung hat. Nach diesem Maßstab setzt Armut bei einem Einkommen von weniger als 800 DM im Westen und 600 DM im Osten ein. Rund zwei Drittel der Frauen im Ruhestand fallen damit unter die Armutsgrenze. Frauen, die früher als Angestellte gearbeitet haben, sind etwas besser gestellt als Frauen, die Arbeiterinnen waren. Männer aber sind durchweg besser gestellt als Frauen und die meisten

erhalten mehr als 1000 DM im Monat. Hier schlagen sich die schlechteren Frauen-
löhne nieder. Hier schlägt sich aber auch nieder, daß Frauen wegen ihrer Doppelrolle
in Familie und Beruf weniger in die Rentenversicherung haben einzahlen können
als Männer und daher eine kleinere Rente erhalten. So bleiben Frauen noch bis
ins hohe Alter hinein mehrfach benachteiligt. Als niedriger Bezahlte erhalten sie
eine niedrigere Rente. Weil sie ihren Beruf zeitweilig aufgaben und sich um ihre
Familie kümmerten, war die Rückkehr in den Beruf oft mit beruflichem Abstieg
und relativ schlechter Bezahlung verbunden, die auf die Rente zurückschlägt.
Für die Zeit zu Hause gibt es zwar seit 1985 ein Rentenanrecht, doch nur für ein
Jahr pro Kind und nur für Frauen, die mehr als fünf Jahre in einem Arbeitsver-
hältnis standen, Sozialversicherung bezahlt haben und vor 1922 geboren sind. Die
Frauenrolle zwischen Familie und Beruf, die Frauenberufe mit ihren niedrigen
Löhnen und die Doppelrolle der Frau mit ihren Familienpflichten ohne soziale
Absicherung, sie alle werden zum Fallstrick, der Frauen mit wirtschaftlicher
Unsicherheit oder gar Armut bedroht.

Auch in der DDR auf Platz zwei

In der DDR, dem sozialistischen Staat, der auf dem Gebiet der sowjetischen
Besatzungszone gebildet wurde und der bis Oktober 1990 bestand, war die Frauen-
frage im Sinne Bebels gelöst: Gleichheit stellt sich als Einbindung von Männern
und Frauen in den Arbeitsmarkt dar, die ohne Unterschied des Geschlechts von
allen Bürgern erwartet wurde. Bürger sein hieß in erster Linie, werktätig sein.
Durch Arbeit konnten alle am Aufbau ihres Landes teilnehmen. Da die DDR von
Anfang an einen erheblichen Teil ihrer Bevölkerung durch Flucht in den Westen
verlor, wurde Arbeit bald zur Bürgerpflicht. Die Freiheit, nicht am Arbeitsprozeß
teilzunehmen, gab es nicht. Wenn oben von der BRD gesagt wurde, sie sei eine
'Arbeitsgesellschaft', eine Gesellschaft also in der abhängige Arbeit zur wichtigsten
Einkommensquelle der Bürger geworden ist, so trifft dies auf die DDR verstärkt
zu. Die gesamte erwachsene Bevölkerung war durch abhängige Erwerbsarbeit in
Gesellschaft und Staat integriert.
　　Der Arbeitnehmer – in der DDR sprach man von Werktätigen – war der
Normalbürger. Nicht nur der Arbeitsplatz, auch Freizeiteinrichtungen, Einkaufs-
möglichkeiten, Ferienprogramme und Freundeskreise wurden durch den Betrieb
bereitgestellt. So war die DDR 'Arbeitsgesellschaft' durch und durch.

Frauen in der Arbeitsgesellschaft DDR

Frauen nahmen voll an der Arbeitsgesellschaft DDR teil. Mit einer Erwerbsquote
von über 90% hielten die Frauen der DDR die Spitzenposition auf dem europäi-
schen Arbeitsmarkt (Dokumente 2.28 und 2.29). Auch ihr Beitrag zum Familien-
einkommen erreichte Spitzenwerte: im Durchschnitt trugen Frauen 40% des

Haushaltseinkommens bei (in der BRD etwa ein Drittel). Insgesamt waren die Löhne in der DDR niedrig und sie waren, fast wie im Westen, geschlechtsspezifisch abgestuft zuungunsten der Frauen. 1990 verdienten Frauen in der DDR im Durchschnitt rund 700 DM, Männer rund 1100 DM. Detaillierte Aufschlüsselungen der Lohnstruktur nach Berufsgruppen, die seit der Wiedervereinigung zugänglich wurden, haben nachgewiesen, daß in allen Lohnkategorien und in allen Berufsgruppen Frauen die unteren Plätze belegten und Männer die oberen. In der Regel befanden sich zwei Drittel der Männer in einer Berufsgruppe in den hohen Lohngruppen, zwei Drittel der Frauen dagegen in den niedrigen. Dabei ist anzumerken, daß Frauen in der Arbeitsgesellschaft DDR nicht dadurch benachteiligt wurden – wie wir dies für den Westen aufgezeigt haben – daß sie jeweils ihren eigenen Kompromiß zwischen Karriere, Kindern und Küche finden mußten. Kinder haben war normaler Teil der weiblichen Werktätigen-Karriere (Dokument 2.30). Staatliche und betriebliche Einrichtungen der Kinderbetreuung und eine staatlich finanzierte Berufsunterbrechung (bis zu drei Jahren) schirmten die Frauen in der DDR von vielen Nachteilen der Doppelrollenexistenz ab.

Die staatliche Frauenpolitik zielte darauf ab, es Frauen in allen Lebenslagen zu ermöglichen, weiter in ihrem Beruf zu arbeiten. So gab es neben einem flächendeckenden Netz von staatlichen oder betrieblichen Einrichtungen zur Kinderbetreuung bezahlten Urlaub bei der Geburt eines Kindes, bezahlten Urlaub mit garantierter Rückkehr in die alte Stelle innerhalb von drei Jahren, Urlaub bei Krankheit eines Kindes, Urlaub (einmal im Monat) zur Erledigung der Hausarbeit (Dokument 2.31 und Anhang 1). Doch blieben Aufstiegschancen im Beruf begrenzt. Frauen genossen besonderen Schutz als Mütter. In der Arbeitswelt jedoch blieben sie in der Regel auf Platz zwei.

Frauenberufe und Männerberufe: Geschlechtertrennung als Gleichheit

Ähnlich wie in der BRD gab es Frauenberufe in der DDR. Während die Berufswahl im Westen teils auf die traditionellen Berufswünsche der jungen Frauen und teils auf ein beschränktes Angebot zurückzuführen ist, wurde die Berufswahl in der DDR direkt vom Staat gelenkt (Dokument 2.32). Frauen wurden in Berufsgruppen und Tätigkeiten eingewiesen, die ihnen angemessen sein sollten. So gab es in der Industrie hauptsächlich Frauenarbeitsplätze in den Bereichen Textil und Elektrotechnik, da hier die angebliche Fingerfertigkeit von Frauen von Nutzen war. Noch stärker als im Westen waren Berufe im Sozial- und Gesundheitswesen Frauenberufe. Neuerdings kamen noch Datenverarbeitung und Technisches Zeichnen zu den Frauenberufen hinzu (Dokument 2.33). Die geschlechtsspezifische Stereotypisierung der Arbeitswelt reichte bis zum Eintritt in die Berufsausbildung zurück. Berufsgruppen, in denen fast nur Frauen arbeiteten, standen Berufsgruppen gegenüber, in denen fast nur Männer waren.

In der BRD wurde der Versuch unternommen, die geschlechtsspezifische Stereotypisierung besonders im technisch-gewerblichen Bereich abzubauen. Das Modellprogramm 'Mädchen in Männerberufe' kann hier als Beispiel gelten. In der DDR

verlief die Entwicklung umgekehrt. Hier wurde die geschlechtsbezogene Stereo-typisierung immer weiter ausgebaut: Frauen wurden in Frauenberufe vermittelt, Männer immer ausschließlicher in Männerberufe. Dies galt für den Einstieg in das Berufsleben und die berufliche Bildung (Dokument 2.34). Dies galt auch für die höheren Ausbildungsstufen wie Meisterprüfungen, Fachschulabschluß oder Hoch-schulabschluß (Dokument 2.35). Die Daten zur Fachschul- und Hochschulbildung weisen deutlich aus, wie der zweite Platz aussah, auf den Frauen in der DDR verwiesen wurden. Fachschulen sind Schulen, die berufsbezogene Diplomstudien-gänge anbieten. In der Hierarchie der Ausbildungsgänge steht die Fachschule zwischen Abitur und Hochschule. Die Mehrheit der Fachschulabsolventen war weiblich. In den Fachbereichen 'Gesundheitswesen' oder 'Sozialwesen' waren fast alle Studenten Frauen; in den technischen und ingenieurwissenschaftlichen Fachbereichen überwogen die Männer. In der Arbeitsgesellschaft DDR bereiteten Fachschulen auf mittlere Laufbahnen vor – nicht auf Führungspositionen, sondern auf einen Platz in der zweiten Reihe.

Auch die Hochschulbildung war geschlechtsspezifisch geordnet, diesmal mit einem Übergewicht der Männer. In der DDR wurde nur ein sehr kleiner Teil einer Altersgruppe, etwa 7%, zum Studium zugelassen. Bei den Neuzulassungen hielten sich Männer und Frauen die Waage, obgleich die Fächerverteilung die traditionellen Frauen- und Männerbereiche erkennen ließ. Ein normaler Hochschulabschluß aber bedeutete noch nicht Zugang zur wissenschaftlichen und gesellschaftlichen Elite: für diesen wichtigen Schritt bedurfte es weiterer Qualifikationen, der sogenannten Dissertation B. Daß die gesamte akademische Laufbahn von der Zulassung bis zum Abschluß in der DDR davon abhing, ob jemand als politisch zuverlässig, d.h. SED konform eingestuft wurde oder nicht, soll hier nur der Vollständigkeit halber erwähnt werden. In unserem Zusammenhang ist wichtig, daß Frauen hinter den Männern zurückbleiben mußten je höher die Qualifikations- und Führungsebene war.

Die verdeckte Ungleichheit der Frauen in der DDR

So waren Frauen in der DDR in verwirrender Weise auf dem Papier gleich gestellt: als quantitativer Faktor auf dem Arbeitsmarkt oder als quantitativer Faktor bei den Studentenzahlen. Doch inhaltlich, von der Sache her waren sie nicht gleich gestellt. Sie wurden in Frauenberufe gedrängt, schlechter entlohnt, hatten geringere Aufstiegschancen, nahmen nur selten Führungspositionen ein (rund 3%). Da es wenig Informationen gab, die die schlechtere Entlohnung, die schlechteren Aufstiegschancen, die schlechteren Einstiegschancen bloßgestellt hätten, war es Frauen in der DDR in der Regel gar nicht bewußt, daß der Staat sie auf den zweiten Platz im Sozialismus abgeschoben hatte. Einwirkungsmöglichkeiten für den einzelnen waren in der DDR ohnehin begrenzt. Wer unzufrieden war, bewarb sich um Ausreise in den Westen oder versuchte die Flucht. Frauen waren weniger unzufrieden als Männer. So hatten die Einrichtungen der 'Muttipolitik', die garan-tierte Verbindung von Familie und Beruf, ihnen trotz aller Benachteiligungen doch

auch finanzielle und berufliche Eigenständigkeit gegeben. Sie schlug sich darin nieder, daß Frauen in der DDR sich immer häufiger dafür entschieden, ohne Mann zu leben – entweder sich scheiden zu lassen oder allein zu leben, selbst wenn ein Kind da war. Die soziale Absicherung der Frau verbarg die Ungleichheiten in der Arbeitswelt. Sie vermittelte den Frauen in der DDR das Gefühl, daß sie gleich gestellt seien und gleich behandelt würden wie die Männer. Ein Gefühl wie in der BRD, daß Frauen noch Ungleichheit erfahren und daß Diskrimination offen oder verdeckt sein kann, ein solches Frauenbewußtsein gab es in der DDR nicht.

Dokumente (Zweites Kapitel)

Dokument 2.1 Die Trennung von Arbeitsplatz und Familie: ein historischer Überblick [32]

Bevölkerungsentwicklung, Produktionsweise und Familienverfassung einer Gesellschaft führen in unterschiedlichen gesellschaftlichen Situationen immer wieder zu neuen Regelungen des Verhältnisses von Familientätigkeit und Erwerbstätigkeit. Diese seit vielen Jahren grundsätzlich vorhandene Einsicht hat nicht verhindern können, daß angesichts der Belastungssituation der Familie in der Gegenwart durch die zunehmende außerhäusliche Erwerbstätigkeit beider Eltern die vorindustrielle Zeit als Ideal erscheint, da hier aufgrund der räumlichen und zeitlichen Verbindung von Familientätigkeit und Erwerbstätigkeit im Rahmen des Familienhaushaltes sowie aufgrund der eindeutigen Rollenverteilung von Mann und Frau die heutigen Probleme nicht gegeben waren.

Familie in vorindustrieller Zeit: Zumeist wird in einem solchen Rückgriff auf die Geschichte ausgegangen von der großen bäuerlichen oder gewerblichen Haushaltsfamilie. Diese Familienform war gekennzeichnet durch eine hohe Personenzahl, da sie neben den Kernfamilien-Mitgliedern immer auch familienfremde Personen umfaßte. (...) Die bisher weiterhin als typisch vermutete Mehr-Generationen-Großfamilie (war) wegen der hohen Sterblichkeit eher die Ausnahme. Auch von einem Familienzyklus in dem heutigen Sinne, daß der gleiche Personenkreis unterschiedliche Phasen des familiären Miteinander erlebt, kann für diese Zeit nicht generell gesprochen werden. Der Altersabstand zwischen den vielen Geschwistern war wegen der hohen Säuglings- und Kindersterblichkeit groß. Die Eltern waren glücklich, wenn einige ihrer zahlreich geborenen Kinder sie überlebten. Es war keine Ausnahme, wenn in einer Kernfamilie keiner mehr blutsmäßig

mit dem anderen verwandt war. Viele Kinder waren untereinander Stiefgeschwister und zu einem Elternteil oder beiden Eltern Stiefkinder.

Wenn auch eine Rollenspezialisierung zwischen den Geschlechtern und Generationen sowie den verheirateten und unverheirateten Familienangehörigen vorhanden war, ist doch davon auszugehen, daß die Frau immer auch mit erwerbstätig war, daß sie den Mann in seinem Aufgabenbereich ersetzen konnte und als Person voll rechtsfähig war.

Auch außerhalb des Hauses geleistete Lohnarbeit von Frauen und Männern ist keine neuartige, sondern eine für Unterschichtsfamilien sehr alte Erscheinung. Die Frauen arbeiteten in der Nebenerwerbswirtschaft oder verdingten sich z.b. als Wasch- und Nähfrauen oder übernahmen andere Arbeiten. Die Beaufsichtigung der Kinder und Säuglinge übernahmen alte und kranke Familienangehörige oder Nachbarn. Sehr frühzeitig mußten Kinder zum Unterhalt der Familie beitragen.

Erst mit dem Wachstum des Dienstleistungsbereichs, vor allem der Entstehung des Berufsbeamtentums in der staatlichen Verwaltung und der Heiratsmöglichkeit der dort beschäftigten Männer, fielen seit Beginn des 19. Jahrhunderts für immer mehr Familien Familientätigkeit und Erwerbstätigkeit auseinander, mit der entsprechenden geschlechtstypischen Rollendifferenzierung.

In der staatlichen Kanzlei, in den Schulstuben und auf den Kanzeln der evangelischen Kirche war der Mann nicht durch seine Ehefrau zu ersetzen. Auch durfte sie nicht durch eine eigene Erwerbstätigkeit zum Unterhalt der Familie beitragen, weil dadurch das Ansehen des Beamten Schaden nehmen konnte. Außerdem hatten die Pädagogen der Aufklärung entdeckt, wie wichtig die Mutter für die Entwicklung des Kleinkindes ist. Das Allgemeine Preußische Landrecht erhielt sogar die Verpflichtung der gesunden Mutter 'ihr Kind selbst zu säugen'!

Unter lebenszyklischen Gesichtspunkten ist für die bürgerliche Familie zu beachten, daß Kindheit und Jugendzeit als eigenständige Phasen entstanden und sich infolge des mehrstufigen Bildungssystems immer weiter ausdehnten. Für den jungen Mann bedeutete dies eine wesentlich längere Abhängigkeit vom Elternhaus und ein hohes Heiratsalter. Vor allem die begehrte Beamtenkarriere erforderte eine lange Ausbildungszeit, die den Eltern Geld kostete und vor dem 30. Lebensjahr selten die Gründung einer eigenen Familie erlaubte.

Die Bürgertöchter erhielten demgegenüber eine Ausbildung für die gepflegte Haushaltsführung. So waren sie auf die Hausfrauenrolle zwar gut vorbereitet, entsprechende Berufsmöglichkeiten für die unverheirateten Bürgertöchter waren allerdings zunächst noch dünn gesät. Und selbst diese

kamen für sie häufig nicht in Betracht. Denn in den Familien galt es zu jener Zeit als unvereinbar mit der standesgemäßen Lebens- und Haushaltsführung, daß Frauen einer Erwerbstätigkeit nachgingen, selbst dann wenn finanzielle Schwierigkeiten – häufig infolge dieser Lebenshaltung – vorlagen. In manchen bürgerlichen Familien versuchten die Frauen durch heimlich ausgeführte 'standesgemäße' Näh-, Stick-, Häkel- und andere Handarbeiten der materiellen Bedrängnis zu begegnen.

Der Durchbruch eines neuen Leitbildes: Die im Zuge der Industrialisierung des 19. Jahrhunderts sich durchsetzende Fabrikarbeit, die das Auseinanderfallen von Wohn- und Arbeitsplatz für immer breitere Bevölkerungskreise brachte, änderte das Verhältnis von Familientätigkeit und Erwerbstätigkeit in der Unterschicht insofern nicht prinzipiell, als die proletarischen Familien weiterhin darauf angewiesen waren, daß Männer, Frauen und Kinder zum Erwerb des notwendigen Familieneinkommens beitrugen. Die Jahre der jungen Ehe mit kleinen Kindern waren am belastendsten; wenn die Kinder zum Familieneinkommen beitrugen, ging es der Familie besser. Heirateten die Kinder und gingen sie aus dem Haus, sank der Lebensstandard spürbar.

Schlafburschen – oder in etwas größeren Wohnungen später auch Untermieter – mußten beim Aufbringen der Miete helfen. Fanden Frauen keinen industriellen Arbeitsplatz, nahmen sie erwerbsmäßig Kinder von anderen Arbeiterinnen, die älteren Frauen auch ihre eigenen Enkel in Pflege. 90% der Kinder von Fabrikarbeiterinnen wurden auf diese Weise von Großmüttern (ca 50%), von Nachbarn (ca 40%) betreut. Etwas weniger als 5% waren in einer Bewahranstalt, etwas über 5% ohne Aufsicht. Nicht einmal ein Fünftel der betroffenen Kinder wurde von der Großmutter kostenlos beaufsichtigt. Aus jener Zeit stammt das negative Bild von der arbeitenden Mutter, da es für sie unmöglich war, eine Vereinbarung von Familientätigkeit und Erwerbstätigkeit zu finden, weil beide Bereiche infolge der sehr hohen Arbeitszeiten, bei sehr geringem Lohn, hohen Geburtenzahlen, geringer technischer Ausstattung des Haushalts und niedrigen Gesundheitszustandes der Kinder mit hohen Krankheitszeiten ihre gesamte Kraft beanspruchte.

Vor diesem Hintergrund ist die Forderung verständlich, die Erwerbstätigkeit der Frauen und Mütter sei zu überwinden. Das bürgerliche Leitbild des Mannes, Haushaltsvorstand und Alleinverdiener zu sein, gewinnt als Anspruch gegenüber und innerhalb der Arbeiterbevölkerung ... an Bedeutung.

Notes

Given the length of the text and its broad range, brief comments are added to explain each section:

angesichts der Belastungssituation der Familie in der Gegenwart: in view of the strains on the family in the present day.

außerhäusliche Erwerbsarbeit: employment outside the home.

Familienhaushalt: household comprising the members of a family. This term is used to distinguish the larger family of the past from the family of parents and their own children, the 'nuclear family', which has become today's norm.

die eindeutige Rollenverteilung von Mann und Frau: the clear division of roles (tasks) between men and women.

Comment

The introductory passage argues that the relationship between family and employment (and also population development) is changeable. At present, the family seems in crisis, and there is a tendency to look back and idealise the past.

der bäuerlichen oder gewerblichen Haushaltsfamilie: the peasant or artisan family including more than a couple and their children.

Kernfamilien-Mitglieder: members of the nuclear family, i.e. parents and their natural children.

familienfremde Personen: persons who were not strictly speaking family members.

des familiären Miteinander: life (together) as a family.

blutsmäßig mit dem anderen verwandt: related (by blood) to each other.

Stiefgeschwister: step-sisters and -brothers.

Comment

The passage rejects the assumption that 'family' always means parents and their natural children, and that families were more closely knit and harmoneous in the past. The frequency of infant mortality and bereavement created a more complex family pattern, i.e. a family of people who were in fact not related to each other 'by blood'.

daß sie den Mann in ihrem Aufgabenbereich ersetzen konnte und als Person voll rechtsfähig war: she (the women) could replace her husband in his work and carry full legal resonsibility.

Lohnarbeit: paid labour.

Nebenerwerbswirtschaft: a smallholding worked in addition to paid work in a factory for example.

verdingten sich: hired themselves out; took on work.

die Heiratsfähigkeit der dort beschäftigten Männer: the ability of men thus employed (i.e. as civil servants) to get married.

Kanzlei: office.

Kanzel: pulpit.

ihr Kind selbst zu säugen: to breastfeed her child.

Comment

The interesting point in this passage is the impact of civil service status on the fabric of society. Civil servants were male, appointed by the state, well paid and able to marry. They were also eager to project social superiority (i.e. not have a working wife) while a new emphasis was placed on the care and development of small children in the home.

unter lebenszyklischen Gesichtspunkten: with reference to life cycles.

ein mehrstufiges Bildungssystem: an educational system with several tiers. This refers to graded schools from elementary to grammar schools which provided access to secondary education for an increasing number of young people.

zunächst noch dünn gesät: initially scarce.

kamen nicht in Betracht: were not suitable.

heimlich ausgeführte, 'standesgemäße' Näh-, Strick- und Häkelarbeiten: in secret they performed work suited to their situation, sewing, knitting and crocheting. The concept *standesgemäß* refers to the sense of propriety which prevailed in the middle class and the importance attached to living by the book and appearing respectable. The major motivation of pretending not to need employment was to remain distinctive from (and presumably superior to) the working class.

Comment

'Youth' and 'adolescence' are recent concepts and are linked to extended periods of education and other kinds of preparation for a full adult life. In Germany, university studies of ten or more years have not been uncommon, and until recently marriage would have had to wait until after the studies were completed. The social values which forbade middle class women to seek employment forced many to live in poverty (while trying to hide it) and earn a little money by using the skills they had such as handicrafts or sewing.

Leitbild: model.

das Auseinanderfallen von Wohn- und Arbeitsplatz: the separation of home and work, as in the introduction to Chapter 2.

Erwerb des notwendigen Familieneinkommens: earning the necessary family income.

Schlafburschen: a kind of lodger. A family might have more than one *Schlafbursche* who would literally only come to sleep. Often more than one Schlafbursche would use the same bed, one using it during the day and working nights, the other using it nights and working during the day. We know from reminiscences and contemporary reports that the bed was usually still warm from one Schlafbursche when the second one came to sleep in it. For poor families, this system brought much needed additional income.

Untermieter: lodger with own room.

Bewahrstalt: institutional care. This is a bureaucratic word which implies that institutional care is detrimental to children.

ohne Aufsicht: unsupervised.

die Erwerbstätigkeit sei zu überwinden: employment should be overcome/ended.

Haushaltsvorstand und Alleinverdiener: the head of household and sole breadwinner.

Comment

In working class families, as discussed in Chapter one, poverty necessitated that women and children contribute to the family income as much as possible. Despite the poor living conditions of the working class, *Schlafburschen* were taken in to earn a few pennies. The system of *Schlafburschen* also allowed young and penniless men to seek work in the cities before being able to afford a room or flat.

Over the course of two centuries, the balance between family and employment has changed. The family has become less diverse and smaller across the social classes while employment involved a higher degree of choice and could be more than just a means for physical and material survival.

Dokument 2.2 Familie und Beruf in der Gegenwartsgesellschaft[35]

Die Erwerbstätigkeit der Frau gehört heute zum Normalfall, die 'Nur-Hausfrau' stellt dagegen das Besondere dar: 93 vH aller Frauen sind heutzutage während ihres Lebens irgendwann einmal berufstätig gewesen. Und von den Frauen im erwerbsfähigen Alter (15–65 Jahre) ist heute im Bundesdurchschnitt die Hälfte berufstätig.

Hinter dieser Frauenerwerbsquote von über 50 vH verbergen sich weitere Differenzierungen: Die Erwerbsquote von jüngeren Frauen ist aufgrund längerer und qualifizierter Ausbildung stark zurückgegangen, ebenso hat sich der Erwerbsanteil der älteren Frauen wegen der vorgezogenen Altersgrenze vermindert. (...) Die Zunahme der Erwerbstätigkeit konzentriert sich also auf die Altersgruppe zwischen 20 und 50 Jahren. Resultat dieser Veränderungen ist u.a., daß sich der Anteil der verheirateten an allen erwerbstätigen Frauen in den letzten 25 Jahren nahezu verdoppelt hat, der Anteil der Mütter mit Kindern unter 15 Jahren fast verdreifacht hat. Die berufstätige Frau ist heute älter, verheiratet und Mutter.

Trotz dieser positiven Tendenz scheidet noch immer ein Teil der verheirateten Frauen und insbesondere verheirateter Mütter zu einem bestimmten Zeitpunkt vorübergehend oder ganz aus dem Erwerbsleben aus. Aber auch hier hat ein Wandel stattgefunden: Das Motiv für die Berufsunterbrechung ist immer weniger die Heirat als die Geburt eines Kindes. Die Dauer der Unterbrechung nimmt ab, zunehmend mehr Frauen gehen nach der Unterbrechung ins Berufsleben zurück.

Die Veränderungen der Frauenerwerbstätigkeit haben sich nicht im luftleeren Raum entwickelt. Das insgesamt gestiegene Bildungsniveau der Frauen spielt hier eine zentrale Rolle. Weiterhin haben sozialstaatliche Maßnahmen wie die eigenständige finanzielle Absicherung älterer Menschen, die finanzielle Unterstützung von Schülern und Studenten

(BAföG), die Arbeitslosenunterstützung, die Lohnfortzahlung im Krankheitsfall, der Ausbau des Gesundheitswesens, die Versorgung von nichtschulpflichtigen Kindern usw. Einfluß. Es handelt sich hier um den Prozeß der Auslagerung ehemals familialer Aufgaben in die Gesellschaft, um die Möglichkeit einer eigenständigen Lebensführung unabhängig von der Unterstützung durch die Familie. Je mehr dieser Prozeß voranschreitet, desto eher ist es den Frauen möglich, aus ihrer familiären Rolle herauszukommen und berufstätig zu werden. Aber es ist den Frauen nicht nur eher möglich geworden, eine Erwerbstätigkeit aufzunehmen; die Erwerbstätigkeit der Frauen wird heute objektiv gesehen immer notwendiger. Die privaten Lebensverhältnisse sind heute nicht mehr die gleichen wie vor 30 Jahren.

* Ehe und Familie bietet der Frau heutzutage keine lebenslange ökonomische und soziale Absicherung mehr. Die Zahl der geschiedenen Ehen steigt seit 1950 kontinuierlich an.

* Die persönlichen Lebensverhältnisse sind heute sehr unterschiedlich. Neben Familien im üblichen Sinne, bestehend aus Vater, Mutter und Kind, gibt es Paare, die ohne Trauschein zusammenleben, Freundinnen, die zusammenwohnen, Wohngemeinschaften und vor allem 'Alleinstehende'. In West-Berlin z.B. führen 30 vH aller Frauen zwischen 15 und 30 Jahren ein sogenanntes 'Single-Dasein'. Inzwischen gibt es fast eine Million 'Ein-Eltern-Familien' mit Kindern unter 18 Jahren.

Vor diesem Hintergrund verwundert es nicht, wenn die Frauen, befragt nach ihren Motiven für die Erwerbstätigkeit, an erster Stelle die Erlangung einer eigenständigen Alterssicherung angeben. Weiter soll das eigene Einkommen zur Absicherung und Verbesserung des Lebensstandards dienen, zur finanziellen Eigenständigkeit und Unabhängigkeit vom Ehemann und Partner. Daneben stehen die inhaltlichen wie sozialen Momente der Berufstätigkeit, wie 'die eigene Leistung unter Beweis stellen', gesellschaftliche Anerkennung erfahren und vor allem das Bedürfnis nach sozialen Kontakten mit Kollegen und Kolleginnen, die 'Horizonterweiterung'. Die Frauen sind heute viel selbständiger und selbstbewußter geworden. Sie entwickeln heute Fähigkeiten, Interessen, Aktivitäten, die vor 30 Jahren noch undenkbar sind. Mit dem Heraustreten der Frau aus ihrem ureigensten Betätigungsfeld der Familie beginnt sich erstmals nach einer langen historischen Epoche eine neue Qualität der Beziehung zwischen Mann und Frau zu entwickeln, deren Ziel eine gleichberechtigtere Partnerschaft ist. Auch die Männer profitieren von diesen Veränderungen: Sie sind nicht mehr allein für die ökonomische Absicherung der Familie verantwortlich, die Beschäftigung mit ihren Kindern führt zu neuen Fähigkeiten und

Erlebnisbereichen, gleichberechtigtere Beziehungen verlangen das Infrage-
stellen alter Gewohnheiten, produktive Veränderungen für die eigene
persönliche Entwicklung. Der Kampf für die Gleichberechtigung der Frau,
die Verwirklichung des Rechts auf Arbeit, stellt also keinen überflüssigen
Luxus dar. Er ist notwendig für die Existenzsicherung der weiblichen
Bevölkerung und zur Aufrechterhaltung und Weiterentwicklung eines
bisher erreichten kulturellen und moralischen Fortschritts unserer Gesell-
schaft.

Notes

Frauenerwerbsquote: percentage of women active in the labour market. There are three
ways of measuring the *Erwerbsquote*. The first is used in the document. It relates the
total number of women employed to the total number in the population in the relevant
age bracket (*im erwerbsfähigen Alter*). For women, this is 53%, for men about 85%.
The second measure of *Erwerbsquote* relates the number of women in employment to
the total number of women in the population, i.e. including children and old people.
This is around 30%. The third measure focuses only on the labour market (not on the
population as a whole) and determines the place of women within that labour force.
In the Federal Republic, women constitute 38% of the labour force; in the GDR, they
constituted about 50% of the labour force.

**scheidet ... zu einem bestimmten Zeitpunkt vorübergehend oder ganz aus dem Erwerbsleben
aus:** drops out of the labour market temporarily or for good. This phrase refers to the
widespread practice (and problem) of women taking a career break in order to accom-
modate their family duties.

gehen nach der Unterbrechung ins Berufsleben zurück: return to employment after the
interruption. The term 'Unterbrechung' hides the fact that a return to employment is
very difficult, and many women who resume work after a 'career break' work beneath
their level of qualifications, and suffer a loss in professional status and earning
potential.

im luftleeren Raum: in a vacuum.

die eigenständige finanzielle Absicherung älterer Menschen: financial security (i.e. pension
entitlement) for each elderly person. This refers to the changes in pension legislation
which extended pension entitlements to people who had not been employed and earned
pension entitlements by paying contributions from their salary or wage. Women and
disabled people were the main beneficiaries.

BAföG: *Bundesausbildungsförderungsgesetz*. In the early seventies, the SDP/FDP govern-
ment at the time introduced financial assistance for all young people in advanced secondary
and in higher education in order to broaden access to education and advanced qualifica-
tions. When the CDU/FDP came into office in 1982, one of the first steps they took was
to cut *BAföG* by making entitlement to grant support dependent on stringent means
testing and, for students, on progress in their studies.

Lohnfortzahlung im Krankheitsfalle: sickness pay.

ein Prozeß der Auslagerung ehemals familialer Aufgaben: a process of delegating to outside
agencies tasks and services which used to be provided by the family.

keine lebenslange ökonomische und soziale Absicherung: no life-long economic and social
security. This refers to the fact that marital status has become less permanent than in
the past since one in three marriages end in divorce. Although the divorce law of the

105

seventies ensures that both partners benefit from any economic gains secured during a marriage, divorce may still force women and men to earn their own living or rely on financial support from the state (*Sozialhilfe*).

Wohngemeinschaften: group of people sharing a household in a house or flat.

die Erlangung einer eigenständigen Alterssicherung: securing their own pension entitlements.

die eigene Leistung unter Beweis stellen: proving what one can do; gaining a sense of achievement.

Aufrechterhaltung und Weiterentwicklung eines bisher erreichten kulturellen und moralischen Fortschritts: to maintain and develop further the cultural and moral advances made to date. The ability of women to participate in the labour market is here linked not merely with pragmatic considerations such as earning an income or gaining a sense of independent achievement, but women's place in the labour market is seen as an integral part of progress and the emergence of a fairer, better social order.

Comment

This document highlights a number of important developments. Employment has come to occupy a core place in women's lives. Single women appear as likely as men to be active in the labour force. Among married women, however, employment has doubled during the last 25 years. Among women with children it has even trebled. This means that neither marriage nor the birth of a child put a halt to women's employment as it appears to have been the case in the past. Yet, the difficulties in combining family duties and employment have left women with more uneven careers than men.

Among the motives for seeking employment (in addition to the family role) two are particularly important. Without employment women cannot accumulate their own pension entitlements. In their old age, they depend on the pension entitlement of their husband, or on state benefit. The concerns about pensions and the eagerness to accumulate pension entitlements are fully justified. Poverty has become a major problem in contemporary German society among women over the age of 60. Many do not have a pension of their own or their pension is too low to make ends meet since their pay from employment has been low. Women who are unable to rely on a husband's pension are generally worse off financially than married (or widowed) women.

This brings us to the second motive for seeking employment: family situations today are less permanent than they appear to have been in the past. Women may find themselves on their own after years of marriage and a lifetime devoted to their families. In old age, they would be left in poverty; thus employment provides a safeguard against a possible collapse of their family environment and against future poverty as well as more social and financial stability in the present. The text makes a strong statement in favour of employment, although it does not probe into the web of disadvantages which women encounter in the world of work.

Dokument 2.3 Eheschließungen und Kinderzahl von 1900 bis heute[36]

Tabelle 2.4 Von der kinderreichen zur kinderarmen Familie (1900−74)[a]

Eheschließungsjahr	Anzahl der Kinder pro 100 Ehen					
	0	1	2	3	4+	insgesamt
1900−09	10	14	18	16	43	364
1910−18	13	19	23	17	29	273
1919−30	17	23	24	15	20	226
1931−40	15	24	29	17	16	212
1941−50	13	26	31	17	14	206
1951−62	13	24	34	18	12	203
1963−72	15	28	38	14	6	173
1970−74[a]	20	29	40	10	2	148

[a] The data from 1900−72 were compiled in this way for the 1983 *Datenreport* (p. 54); the update 1970−74 was added in 1989 to accentuate the trend.

Comment

The table focuses on marriage cohorts, i.e. marriages concluded in a given period of time, and the changes in the number of children born to couples in each cohort. The data confirm our general observation that the size of families (and households) in Germany has been declining. Large families have become less frequent while the number of smaller families grew. For instance, 59% of couples who married between 1900 and 1909 had three or more children. Of the couples who married between 1970 and 1974 (and would have been married close to 20 years when the data were collected) 12% had three or more children. For the couples who married in the early seventies, 40% had two children and 29% one child. Since these data were collected, the trend has intensified: an increasing number of couples (with or without *Trauschein*) do not have children or have just one child. If we compare the number of children per one hundred marriages at the beginning of the century with the situation near its end, it is evident that families are less than half the size they used to be in the past. Small families mean less family or child care-related work and shorter periods of time between the birth of the first and the last child of a woman, quite apart from the fact that fewer children also means fewer household tasks and more scope for a woman to pursue interests and activities outside the family.

Dokument 2.4 Das Drei-Phasen-Modell[37]

Die bevölkerungspolitischen Veränderungen (machen) ein gründliches Neudurchdenken der gesellschaftlichen Aufgaben der Frau unbedingt erforderlich. Wir wollen mit allem nötigen Vorbehalt annehmen, daß die Familie der Zukunft im Durchschnitt 3 Kinder hat (was wahrscheinlich eine Überschätzung ist, da eine gegenwärtige Durchschnittszahl eher bei 2 liegt), daß ferner der Abstand zwischen der Eheschließung und dem ersten Kind zwei Jahre umfaßt (was länger als die gegenwärtige Durchschnittszeit ist) und daß schließlich die Intervalle zwischen den einzelnen Kindern rund 2 Jahre betragen. Bei der Geburt eines dritten Kindes würden somit 6 Jahre vergangen sein. Wenn wir ferner voraussetzen, daß eine ständige Beaufsichtigung erforderlich ist, bis das jüngste Kind das neunte Lebensjahr erreicht, ergibt sich für die aktive Mutterschaft ein Zeitraum von 15 Jahren. Unsere Durchschnittsfrau wird dann ungefähr 40 Jahre alt sein (wobei wir sehr großzügig das durchschnittliche Heiratsalter mit 25 Jahren veranschlagen) und hätte weitere 35 Jahre ihres Lebens vor sich. Verschiedene Faktoren lassen es vernunftwidrig erscheinen, daß sich heutzutage die jugendliche Großmutter von 45 Jahren nur eines veralteten Denkschemas wegen bemüßigt fühlen sollte, den Rest ihres Lebens auf ihren Lorbeeren auszuruhen – so, wie es etwa ihre Großmutter tat, die schließlich bis zu diesem Alter wenigstens ein halbes Dutzend Kinder großgezogen hatte und durchaus bereit war, sich aufs Altenteil zu setzen.

Notes

die bevölkerungspolitischen Veränderungen: changes in the population which entail changes in social policy. The term 'bevölkerungspolitisch' is used to emphasise the political implications of demographic change.

Neudurchdenken: rethinking.

mit allem nötigen Vorbehalt: with all due caution.

eine ständige Beaufsichtigung: constant care. The term 'beaufsichtigen' alludes to the need to keep an eye on children all the time in order to ensure that they are safe and also develop good habits.

nur eines veralteten Denkschemas wegen: only on account of outmoded assumptions.

auf ihren Lorbeeren ausruhen: to rest on her laurels. This refers to Myrdal and Klein's earlier emphasis that a woman who brings up children achieves something positive.

ihre Großmutter (tat), die schließlich ... ein halbes Dutzend Kinder großgezogen hatte: as her grandmother did, who had, after all, raised half a dozen children.

sich aufs Altenteil setzen: to retire.

Comment

When Myrdal and Klein first published their book on *Die Doppelrolle der Frau in Familie und Beruf* it caused something of a stir. They based their argument on detailed demographic analyses of childbearing and family patterns to show that

women completed their family roles much earlier in their lives than in p
generations. A second line of argument was more personal: women, they st
needed something to keep them occupied after the children had grown up, c
wise they would be inclined to resent their children's independence and bec
unbearable mothers.

At the time, the book seemed to solve the conflict between family duties and
employment by introducing the concept of the 'three phases': a woman trains
and works full time until marriage or until her first child is born; then a woman
stays at home until the youngest child has finished school and starts training for
employment; finally she is free to re-enter the labour market in her third post-
family phase of life. Although the book has been heavily criticised for its assump-
tion that women's core role is in the home and based on family and child care,
its message underpinned the motivations of younger women to find a new and
more flexible, more personalised balance between the various women's roles.
Since Myrdal and Klein wrote their book, family size has decreased further
and women have tended to marry later, i.e. had a longer experience of education,
training and employment than their mothers or grandmothers would have had
before them.

Dokument 2.5 Veränderungen in den Lebensphasen verheirateter Frauen[38]

Abbildung 2.1 Veränderungen in den Lebensphasen verheirateter Frauen (1870–1981)

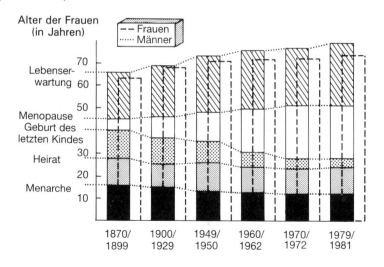

Notes

The graph highlights two sets of change: firstly, for each woman different stages of her life involve different experiences. These stages are listed on the vertical axes and range from the onset of menstruation (*Menarche*) through marriage, birth of the youngest child and the menopause to death.

The second change concerns the different timing and duration of these phases in a woman's life. In the 1890s, a woman would be in her late thirties when her last child was born and in her forties at the onset of the menopause. In the early 1980s, a woman would be about 30 when her last child was born but about fifty years old at the onset of the menopause.

The graph illustrates clearly the changed weight of the family phase in a woman's life. Since these data were compiled, a new trend has emerged: women tend to postpone childbirth until their mid thirties, i.e. the family phase starts much later in a woman's life than in the past. These older mothers tend to have just one child. Most enjoy established careers and postpone childbirth in order to establish themselves in a career. Few give up their employment but buy in child care assistance (i.e. nannies or childminders) to help them combine motherhood and employment.

Dokument 2.6 Berufstätige Mütter[39]

Mehr als die Hälfte der 1981 berufstätigen Frauen, die bis zur zweiten Befragung (1983) Kinder geboren haben, (haben) ihren Beruf aufgegeben und (sind) Hausfrauen. Hierbei macht es allerdings einen erheblichen Unterschied, ob diese Frauen das erste oder ein weiteres Kind bekommen haben: Von den 1981 Berufstätigen, die zum ersten Male Mutter geworden sind, sind 60% berufstätig geblieben! In der Gruppe dieser nach wie vor berufstätigen jungen Mütter spielt Teilzeitarbeit kaum eine Rolle. Nur ein Fünftel hat nach der Geburt des Kindes die vorher ausgeübte Vollzeit-beschäftigung aufgegeben. Diese Ergebnisse besagen nichts anderes, als daß in der Anfangsphase der Familienentwicklung (erste Elternschaft) *Beruf und Kinder offenbar noch keine einander ausschließenden Alternativen* darstellen. Knapp die Hälfte aller jungen Frauen versucht in diesem Stadium beides miteinander zu verbinden.

Ganz anders ist jedoch die Situation im nächsten Stadium der Erweiterung der Familie durch das 2. Kind. Erst hier stellt sich offenbar das Problem nicht oder nur schwer vereinbarer Alternativen: 62 von 100 Frauen, die in dem hier betrachteten Zwei-Jahres-Zeitraum das 2. Kind bekommen haben, sind bereits 1981 Hausfrauen gewesen. Dazu kommen noch einmal 18%, die mit dem 2. Kind ihren Beruf oder ihre Ausbildung aufgeben. Damit sind 80% aller Frauen, die das 2. Kind bekommen haben, nach der Geburt dieses Kindes Hausfrau. Unabhängig vom Erwerbsstatus und von der tatsächlichen Kinderzahl zeigen die Daten dieser Studie, daß

heute offenbar für einen großen Teil der jungen Frauen Familie und Beruf gleichrangige Optionen im Rahmen ihrer Lebensgestaltung darstellen.

Comment

The text reports the main findings of an empirical survey. This was designed to find out how the balance between family duties and employment changes. Two of the findings are of specific interest in our context. Firstly, 60% of women who have their first child continue working (full-time). Secondly, 80% of women with two children have given up work and are full-time housewives.

Family size and women's employment are clearly linked. At first glance one might conclude that these women are unable to combine homemaking and employment if they have more than one child, since the amount of housework is too large. There may be another explanation, however. This explanation is based on the assumption that not every woman is equally motivated to combine family and employment in her personal life. Following this line of thought it could be argued that women with a stronger interest in family life may opt to have more than one child, and give up employment. On the other hand, women with a strong career motivation may opt to have no more than one child and continue in employment.

This second explanatory model has the advantage of accommodating a broader spectrum of individual motivations. There is evidence, however, that some women want to be housewives, others want to be in employment, while the majority would prefer a bit of both and combine the two roles. It seems that women with larger families belong to the first group, and one-child mothers to the second. There is, however, also a powerful financial aspect which is not mentioned in the document but should not be overlooked. Children are expensive, and for a woman to give up work just at the time when additional expenses arise with the birth of the first child may have too negative an effect on the household budget. On the other hand, the largest families today are those of the self-employed who also enjoy the highest household incomes, i.e. affluence and family size go together.

Dokument 2.7 Frauenerwerbstätigkeit im Ost–West Vergleich[40]

Auch in der *Bundesrepublik* hat sich die Erwerbsquote der Frauen im Alter von 25 bis 60 Jahren erhöht – von 45% im Jahre 1969 auf 60% im Jahre 1989. Insbesondere jüngere Jahrgänge – Frauen zwischen 25 und 45 Jahren – nehmen verstärkt am Erwerbsleben teil, darunter auch zunehmend verheiratete Frauen und Mütter mit Kindern. 1988 waren 47% der westdeutschen Ehefrauen mit einem minderjährigen Kind berufstätig (DDR: 94%) und 35% mit 3 und mehr Kindern (DDR: 83%). Lediglich in kinderlosen Ehen erreichen die westdeutschen Frauen mit einer Erwerbsquote von 90% DDR-Niveau. 1989 war jede 3. Frau *teilzeit*beschäftigt, von den 35–49jährigen sogar jede 2.

Frauen mit einem minderjährigen Kind: women with (at least one) child under the age of eighteen.

westdeutsche Ehefrauen: West German married women; this refers to the Federal Republic (before unification).

Comment

Geißler's account highlights the increased participation of women in the labour market in West Germany, and the very high degree of labour market integration of women in the East. As observed earlier, marriage is no longer perceived as an obstacle to employment while an increasing number of women even manage to combine child rearing with employment. One in three women work part-time but a much larger number would opt for part-time work, if it were available.

In the former GDR, one in four women worked part-time, but about 80% would have preferred part-time working, if it had been on offer. This was one of the surprise findings of surveys on women's employment conducted by the Institute for Youth Research in Leipzig on the eve of German unification. These findings show that East German women felt stressed by the combination of full-time employment and family duties. It has also been suggested that they were not as highly motivated in career terms that they would have balked at part-time employment.

Dokument 2.8 Immer mehr Frauen in der Arbeitswelt[41]

Rund 10 Millionen Frauen sind heute (d.h. 1986) in der Bundesrepublik berufstätig. Das sind nahezu zwei Fünftel aller Erwerbstätigen oder gut 50% der Frauen im Alter zwischen 15 und 65 Jahren. Seit Beginn der 70er Jahre ist die Zahl der Frauen, die am Erwerbsleben teilnehmen oder teilnehmen wollen (also Erwerbstätige und Arbeitslose) in der Bundesrepublik um 1.1 Millionen gestiegen, während das Arbeitsangebot von Männern sich kaum veränderte. Betrachtet man allein die tatsächlich Beschäftigten, so ist die Zahl der Frauen – trotz anhaltend großer Schwierigkeiten am Arbeitsmarkt – seit Anfang der 70er Jahre um rund 180000 gestiegen, während die der Männer um 1.3 Millionen Erwerbstätige zurückging.

Die unterschiedliche Entwicklung bei Frauen und Männern hat mehrere Gründe. Zum einen spielt eine Rolle, daß Frauen mittlerer Altersjahrgänge, insbesondere verheiratete Frauen, die sich vorübergehend (im Durchschnitt 7 Jahre) ausschließlich der Familie gewidmet hatten, nun im Beruf weiterarbeiten wollen. Hingegen nahmen die Erwerbswünsche der Frauen unter 20 Jahren – infolge verlängerter Ausbildungszeiten – sowie von Frauen über 60 Jahren – durch vorzeitigen Rentenbezug – deutlich ab.

Wichtiger noch ist, daß immer mehr Frauen im Beruf einen ebenso selbstverständlichen Teil ihrer Lebensplanung sehen wie in der Familie. Noch vor fünfzehn/zwanzig Jahren zeigten relativ wenige Mädchen Interesse an weiterführenden Schulen und wenige qualifizierten sich beruflich. Das hat sich grundlegend geändert. Seit einigen Jahren gibt es an weiterführenden Schulen z.T. mehr Mädchen als Jungen. Rund 50% der Abiturienten sind weiblich; vor 20 Jahren waren es erst 37%. Von den Studenten an den Hochschulen der Bundesrepublik sind 40% Frauen, und auch unter zehn erfolgreichen Absolventen sind vier Frauen. Alles in allem stieg der Anteil der Frauen mit beruflicher Ausbildung an allen weiblichen Erwerbstätigen seit 1970 von 38% auf 61%, bei den Männern betrugen die entsprechenden Anteile 65% bzw. 76%. Von den 30jährigen Frauen haben heute sogar 92% eine berufliche Ausbildung, und der Frauenanteil an den Auszubildenden macht mittlerweile 40% aus (1972: 36%).

Sollte sich der deutliche Anstieg der Frauenerwerbstätigkeit auch in Zukunft fortsetzen, dürften bis zum Jahr 2000 – bei guter Beschäftigungslage – 60% aller Frauen ganztags, halbtags oder stundenweise berufstätig sein.

Notes

Schwierigkeiten am Arbeitsmarkt: problems in finding employment. Since the early seventies and the oil crisis, unemployment has been a persistent problem in Germany as in most European countries. The text stresses that despite unemployment, the overall participation of women in the labour market has increased since more women go out to work.

die tatsächlich Beschäftigten: those actually in employment. The total labour market comprises *Erwerbstätige* und *Arbeitslose*. The point of the argument is that despite labour market problems the actual number of women in employment has increased while the actual number of men in employment has decreased. These changes reflect (a) the longer duration of education. This means that men and women are older when they enter the labour market than was customary twenty or more years ago; (b) the larger number of women in employment reflects the changed employment motivation of women, which is explained in the second section of the document.

Hingegen nahmen die Erwerbswünsche von Frauen unter 20 Jahren ... sowie Frauen über 60 Jahren ... deutlich ab: while fewer women under the age of 20 and over the age of 60 were looking for employment. Two reasons are given: young women remain in training and education for a longer period of time and older women are in receipt of a pension. The term 'vorzeitiger Rentenbezug' appears to take the age of 65 as the normal point at which to draw a pension and regards women at 60 as in early retirement. This is not strictly accurate since women's retirement age was 60 until a ruling by the European Court of Justice suggested in the early 1990s that men and women should be entitled to retire at the same age. At present, the question remains open, although women can no longer be compelled to retire at 60 if they refuse to do so.

bei guter Beschäftigungslage: provided that the labour market is buoyant.

ganztags, halbtags oder stundenweise: full-time, part-time or hourly (employment).

Comment

The document highlights important shifts in labour market participation towards increased participation of women. Compared with the sixties or earlier, more German women obtain Abitur and complete their university studies. The changes have been particularly evident with regard to vocational training: in 1970, 38% of women obtained a qualification; in 1986, 61% did. The gender gap of vocational qualification has not yet disappeared but it has been narrowed. Among the youngest age groups, it has nearly been obliterated. These are important socio-economic changes which underpin women's employment motivation and their ability to compete successfully for employment. Women are stepping out from the second row of the *Arbeitsgesellschaft* and reach towards equal roles and opportunities.

Dokument 2.9 Frauenleben zwischen Beruf und Familie im 20. Jahrhundert[42]

Bei den verheirateten Frauen hat sich seit Beginn dieses Jahrhunderts – durch die wirtschaftlichen, sozialen und vor allem familiensoziologischen Wandlungen bedingt – eine wesentliche Veränderung in der Beteilung am Erwerbsleben ergeben. Das bei der weiblichen Bevölkerung zunächst im 18. und 19. Altersjahr liegende Maximum der Erwerbsbeteiligung (Erwerbs-quote) hatte von 1882 bis 1965 von 69 Prozent auf 82.5 Prozent zuge-nommen. Durch Verlängerung der Ausbildungszeiten verlagerte sich in den darauffolgenden Jahren das Maximum der Erwerbsbeteiligung in der Altersgruppe der 20–25jährigen Frauen, für die im Jahre 1982 eine Erwerbsquote von 71.3% ermittelt wurde. Die Erwerbsbeteiligung ist bei den Frauen, insbesondere den verheirateten Frauen, seit Beginn unseres Jahrhunderts ständig gestiegen. Im Jahre 1907 waren von den über 15jährigen verheirateten Frauen 26 Prozent am Erwerbsleben beteiligt. 1965 betrug die Beteiligungsquote 33.7 Prozent und erreichte im Jahre 1982 die Höhe von 42.0 Prozent.

Notes

durch die ... familiensoziologischen Wandlungen: on account of the changes in the structure and function of the family.

Comment

In the course of the twentieth century, several processes of social change determine the place of women in society. Firstly, not just the poorest but the majority of young women seek employment after completing school and before marriage. Secondly, taking part in education has reduced the labour market participation among the youngest and also allowed women to obtain advanced professional or vocational

qualifications. Thus, more women joined the labour market later in life and with better qualifications.

The structural conflict between women's family role and their career remained unsolved. We have seen earlier that an increasing number of women continue in employment after marriage. The labour market participation of married women and of married women with children is the major change in the structure of the German labour force this century. While much has changed in the course of the twentieth century to soften the conflict between employment and family roles, the conflict has not disappeared. Contrary to the stringent rules about acceptable roles of women in the past, the women of today can determine their own balance between the two worlds more freely and arrive at a compromise which is best suited to their personal preferences, opportunities and constraints.

Dokument 2.10 Frauenarbeit als Kriegsdienst[43]

Zum Dienst fürs liebe Vaterland,
rührt fleißig sich die Frauenhand.
Es wird gekocht, genäht, gepflegt,
weil Kriegszeit viele Wunden schlägt.
Das macht uns Mädel auch mobil,
und leisten wir auch nicht so viel,
zur Liebesarbeit sind wir hier,
Soldatenstrümpfe stricken wir.

Comment

The document consists of the words of a ditty which was sung during the First World War in the so called *Arbeitsstuben* where middle class women met to sew, knit or cook for the war effort. The song leaves no doubt that women's contributions to the war are different in nature from those of men, but serve the same broad purpose: that of supporting the war. The line 'und leisten wir auch nicht so viel' puts an end to assumptions that women could be as efficient as men. This is interesting since in the world of work and in the new occupational fields where women were not working, it became evident that many were as good as men. This experience confronted society for the first time with the challenge to grant women social and economic equality. The bourgeois women's movement, where the knitting-song originated, would accept no such insinuations and persisted with its usual claim that women were different by nature albeit equally valuable in society as men. In other words, women need not be as efficient, since the strength of their contribution to the common good lies in the care and love they provide (*Liebesarbeit statt Leistung*).

As a poem, the text is of poor quality and the (unknown) author clearly struggled to squeeze the words into a line, adjust the grammar and find a rhyme

to end with. This text shared the poor poetic quality with many war poems at the time, but its literary deficiencies did not appear to reduce its popularity: women who were children during the First World War tend to remember this song, a sign of its popularity at the time.

Dokument 2.11 Frauenleben gegen den Strom im Nationalsozialismus[44]

Auch heute noch kann ich die schlimmen Jahre nach Hitlers Machtergreifung nicht vergessen. Der Verlust der Freiheit war für mich nicht zu ertragen. Nicht mehr frei reden, sich frei eine Meinung bilden können. Ich habe jene schlimmen Jahre nur so gut überstehen können, weil ich meine Eltern und Geschwister hatte, einen guten Arbeitsplatz fand und politisch vorbereitet war.

Ich hatte eine wunderbare Kindheit in Rothenburgsort. Viel Geld hatten wir nicht. Mein Vater war Kesselschmied. Sein Wochenlohn von 25 Mark mußte für die Eltern und sechs Kinder reichen. So konnten wir auch nur die Volksschule besuchen. Als meine Schulzeit beendet war, half ich zunächst meiner Mutter. Sie hatte ein Grünwarengeschäft aufgemacht, als wir größer waren. Ich ging mit zum Markt um vier Uhr in der Früh, um Gemüse einzukaufen. Im Laden verkaufte ich, aber ich machte auch den Haushalt zu Hause mit meiner Mutter gemeinsam. Später bestand meine Mutter aber darauf, daß ich eine ordentliche Lehre durchlief. Ich wollte unbedingt Verkäuferin werden. So ging ich als Lehrling in ein Textilgeschäft. 1917 bekam ich als 20jährige ausgelernte Verkäuferin dann meine erste Anstellung.

1919 tritt Annie der SPD bei und wird im Zentralverband der Handlungsgehilfen aktiv:

Frauenarbeit habe ich auch gemacht. Ich war auch stolz, daß ich an dem ersten Tarifvertrag mitgearbeitet habe, in dem der gleiche Lohn für Männer und Frauen als Forderung aufgenommen worden war. Nach der Machtergreifung Hitlers wurde mir, da ich Betriebsrätin im Genossenschaftskaufhaus war, gekündigt. Ich gehörte dem Betrieb aber schon so lange an, daß ich eine einjährige Kündigungsfrist hatte. Diese Kündigungsfrist hielten die Nazis, die das Kaufhaus übernommen hatten, damals auch ein. Ich wurde wie so viele andere Gewerkschafter und Genossen arbeitslos. Das war damals überhaupt die übliche 'Strafe' gegen uns: Man nahm uns politisch nicht so wichtigen Gewerkschaftern und Genossen die materielle Existenz.

Ich lebte dann von der Arbeitslosenunterstützung von 9.90 Mark wöchentlich. ... Vergeblich suchte ich damals einen Arbeitsplatz. Ich

verdiente mir mit Aushilfstätigkeiten Geld zu meiner Arbeitslosenunterstützung hinzu. Die eigentliche Unterstützung erhielt ich in jenen Tagen aber von meinen Eltern und Geschwistern. Ich war die einzige in der Familie, die arbeitslos war.

Das Arbeitsamt hat mich immer korrekt behandelt. Nur mußte ich mich leider umschulen lassen zur Hauswirtschafterin. Ich sollte wie andere Frauen auch zu Bauern oder in die Bäder. Das war Frauenarbeit nach dem Nazi-Verständnis. Ich wollte aber weder aus Hamburg weg noch in einem anderen als meinem erlernten Beruf arbeiten. Mir stand der Wechsel sehr bevor. Ich bin dann immer wieder zum Arbeitsamt gegangen und bin tatsächlich 1935 – kurz bevor ich weg sollte – vom Arbeitsamt als Abteilungsleiterin im Kaufhaus Defaka vermittelt worden. Überhaupt muß ich sagen, daß mich das Personal vom Arbeitsamt immer sehr freundlich behandelt hat. Sie haben sich auch sehr um eine Vermittelung bemüht. Mich hat man nicht gefragt, warum ich nicht verheiratet sei oder keine Kinder hätte.

Ich glaube, daß es damals für eine ledige Frau einfacher war als für eine verheiratete Frau oder eine Frau mit Kindern, einen Arbeitsplatz zu bekommen. Das hing mit dem Bild der Nationalsozialisten von der Bestimmung der Frau als Hausfrau und Mutter zusammen. In der Arbeitswelt spielte diese Vorstellung überhaupt keine Rolle. Weder beim Arbeitsamt noch an meinem Arbeitsplatz ist mir die Frauenideologie der Nazis begegnet. Sie spielte wohl in der Schule, in der Gesellschaft und in den Familien eine Rolle, nicht aber dort, wo Frauen beschäftigt waren. Wir wußten natürlich alle, daß es nach den Vorstellungen der Nazis die vornehmste Aufgabe einer Frau war, viele Kinder zu gebären. Meine Mutter sollte auch so eine Prämie für die Geburt von uns sieben Kindern bekommen. Das war gleich 1934. Zu uns kam so eine 'Nazi-Rieke', wie wir diese Nazi-Frauen damals nannten – und wollte meiner Mutter das Mutterkreuz zukommen lassen. Meine Mutter weigerte sich, ein Mutterkreuz anzunehmen.

Notes

Hitlers Machtergreifung: Hitlers seizure of power. On 30 January 1930, the President of the Weimar Republic, Hindenburg, made Hitler, the leader of the National Socialist Workers Party Chancellor, i.e. head of government. Within months, Hitler had abolished democracy and introduced a dictatorship in Germany which lasted until the country's defeat by the Allies in May 1945.

Kesselschmied: boiler maker.

Grünwarengeschäft: vegetable shop.

eine ordentliche Lehre: a proper (regular) apprenticeship.

ausgelernte Verkäuferin: fully qualified retail sales assistant.

Kündigungsfrist: period of notice.

Aushilfstätigkeit: casual labour.

Arbeitsamt: employment office.

umschulen: retrain.

Ich sollte wie andere Frauen auch zu Bauern oder in die Bäder: I was urged to take on work, like other women, in agriculture of in the spas. Under the Nazis, women were directed into agricultural labour. There were unskilled and poorly paid jobs. The demand for agricultural labour followed the increased demand for (male) industrial labour as Germany's industry was placed on a war footing from 1933 onwards. Work in a spa refers to the proliferation of 'Bäder', health spas, in Germany, and the widespread practice to go there for a 'Kur', a course of treatment. Women would be employed as unskilled assistants in the general field of health care.

um eine Vermittlung bemüht: tried to place (me) in a job. *Arbeitsvermittlung* describes the placement service offered by the employment office.

Comment

Annie Kienast's story highlights a number of important aspects. Women from lower class (and frequently large) families were unlikely to obtain more than basic education. Formal vocational training in the shape of apprenticeships was, however, available. Without such a qualification, a person in Germany would be confined to the lowest level of seniority (*angelernt/ungelernt*) in his/her position and would not be able to take on responsibilities. This emphasis on vocational qualifications (*eine ordentliche Lehre*) is an important part of the German working environment, and has been fully accepted by employers and employees.

As a daughter of a skilled worker (*Kesselschmied*), Annie Kienast grew up in a social environment which can be called a working class milieu. People would feel close to the SPD (and even be members) and to the Trade Union Movement (and even be members). In many cases, party or union membership provided access to management functions or leadership roles in politics. Thus, Annie Kienast takes on responsibilities in her union (the shop assistants' union) which help her to rise from shop assistant to manager of her section.

The National Socialists banned the SPD and the Trade Union Movements in 1933 and treated their members and followers as enemies of state. The first concentration camps in 1933 were filled with members of the old working class parties and movements. Annie Kienast, along with others from the political left, lost her job and remained unemployed. By 1935, when she found work again, the labour movement had been destroyed in Germany, and the rapid expansion of war production had created a new demand for labour and a new climate of affluence in Germany. In this situation, she was able to re-enter the labour market. Had she been married and the mother of children, this would have been much more difficult.

Annie Kienast's concluding comments on the impact of the Nazi ideology are interesting. Women who were in employment did not, so it seems, heed the propaganda messages that women should be mothers and housewives. These women knew which role the Nazis wanted women to play, and chose to ignore it. Although

118

there was little open opposition or resistance in National Socialist Germany, there was a widespread detachment from the rapid ideologies in everyday life. Annie Kienast's *Nazi Rieke* would have been one of those party followers whom she, her mother and people in her social environment treated with contempt. Annie Kienast's mother showed her contempt by refusing to accept the *Mutterkreuz*. My own mother was more private in her rejection of National Socialism: she threw the *Mutterkreuz* into the waste paper bin in an everyday gesture of opposition.

Biographische Notiz
Annie Kienast, die Autorin der Lebenserinnerungen in Dokument 2.11 wurde 1897 geboren. Nach dem Besuch der Volksschule machte sie eine Ausbildung als Verkäuferin. 1919 trat sie in die SPD und in die Gewerkschaft ein. Dort war sie bis 1921 als hauptamtliche Mitarbeiterin tätig. Nach 1933 verlor sie ihre Stelle als Verkäuferin und war bis 1935 arbeitslos. Dann fand sie in einem Kaufhaus Arbeit. Nach 1945 wurde sie wieder in der Gewerkschaft (Deutsche Angestellten Gewerkschaft DAG) aktiv und gehörte als ehrenamtliches Mitglied dem Hauptvorstand der DAG an.

Dokument 2.12 Frauenleben mit dem Strom: Nationalsozialismus und Nachkriegszeit[45]

Ich bin 1922 geboren und war elf Jahre alt, als Adolf an die Macht kam. Ich war begeistertes BDM-Mädel. Ich hab' erst 1938, also mit 16 Jahren, bei der AEG angefangen zu arbeiten, und vorher war ich noch ein Jahr im Landeinsatz. Damals mußte ja jeder zum Arbeitseinsatz. Und meine Mutter hatte sich da Gott sei Dank frühzeitig erkundigt, und sie hat gesagt: 'Weißt du, wenn du jetzt mit 15 anfängst zu lernen, dann bist du 18, wenn du mit der Lehre fertig bist, und dann gehst du erst ein halbes Jahr in den Arbeitsdienst. Dann hast du den Anschluß gleich verloren. Wie wäre es denn, wenn du jetzt ein Jahr, nicht ein halbes Jahr, in den Land- dienst gehst, dann brauchst du den Arbeitsdienst nicht mehr zu machen.' Das habe ich gemacht und habe danach erst angefangen zu lernen. Wobei ich sagen muß, Landdienst war eine harte Schule fürs Leben. Wir wohnten nicht beim Bauern, sondern in einem Heim, also kaserniert sozusagen. Früh um sechs fing die Arbeit an, und abends um acht war sie zu Ende. Und sonntags ging es von sieben bis eins und ungefähr wieder von fünf bis sieben Uhr abends. Wir mußten ja abends immer noch die Küh melken. Also, es war eine harte Arbeit. Ich habe acht Tage Urlaub im ganzen Jahr und 15 Mark Lohn bekommen. Davon mußten wir uns aber selbst Kleider kaufen und unsere Wäsche und Schuhe besorgen. Da haben wir keine großen Sprünge machen können. Auf der anderen Seite war es eine relativ sorglose Zeit, denn man machte alles für uns. Wir brauchten nicht zu

119

denken, nicht zu überlegen. Man hat gesagt, mach das, mach das, und das hat man dann gemacht. Ich war natürlich froh, als ich endlich zurück nach Berlin durfte, dort wieder ein zivilisiertes Leben führen konnte, wieder Fingernägel bekam, und die Schwielen von den Händen abgingen. Dann habe ich bis 1939/40 gelernt. Da war dann schon Krieg. Ich war natürlich froh, daß ich dann nicht mehr in den Arbeitsdienst mußte, sondern hier in Berlin bleiben konnte. Na ja, ich hatte Glück. Die AEG war natürlich nicht in dem Sinne ein Rüstungsbetrieb. Wir bauten keine Rüstung, aber wir lieferten Zuarbeiten. Dazu wurde technisches Personal gebraucht: Auch viele Männer, die Ingenieure waren, konnten bleiben, mußten nicht gleich in den Krieg. Dann kamen die Angriffe. Erst waren sie nicht sehr schlimm. Nur raubten sie uns die Nachtruhe, weil wir stundenlang im Keller sitzen mußten, ehe die Entwarnung kam. Diese Sirenen, das ist ein Ton, den man sein Leben lang nicht vergißt. Immer hatten wir Angst, wenn wir wieder runter in den Keller mußten.

1943 heiratet Charlotte; 1944 wird ihr Sohn geboren; im März 1945 wird sie ausgebombt, findet aber mit dem Kind in der 1½ Zimmerwohnung ihrer Mutter Unterschlupf; nach dem Krieg arbeiten sie und ihre Mutter als 'Trümmerfrauen', um die besseren Lebensmittelkarten (Gruppe II) zu bekommen; Hausfrauen bekamen die Mindestration (Lebensmittelkarte V). Charlottes Sohn war krank und unterernährt.

Der Junge hat dann auch, als er drei Jahre alt war, Tbc bekommen. Ich weiß, dazu neigen Kinder leichter, aber wenn der Ernährungszustand besser gewesen wäre, wäre es wahrscheinlich nicht passiert. Ich war dann 1947/8 auf 84 Pfund runter. Ich war nur noch ein Strich, ich war überhaupt nicht mehr da. Ich kann heute nicht mehr sagen, wie wir das damals alles geschafft haben. Die Schlepperei beim Enttrümmern und die Schlepperei beim Hamstern, immer einen Zentner tragen über acht bzw. zehn Kilometer weg. Es kam darauf an, zu welcher Bahnstation ich mußte. Und dann dieses stunden- und stundenlange Anstehen! Manchmal hab' ich mich mit meiner Mutter abgewechselt. Obwohl es Lebensmittelkarten gab, bekam man kaum etwas.

1946, als der Mann aus der Gefangenschaft heimkam, erwies sich, daß ihre Ehe den Krieg nicht überstanden hatte: Charlotte hatte sich an die harschen Lebensbedingungen der Nachkriegsjahre angepaßt; nicht so ihr Mann:

In der Kriegszeit waren wir sowieso getrennt, und dann kamen die Männer spät wieder. Oft wußte man gar nicht, ob sie überhaupt wiederkommen. Wir hatten noch gar nicht richtig angefangen, eine Ehe zu führen. Wir haben ja 1943 geheiratet. Eine sogenannte Kriegshochzeit war das, und

'44 kam der Junge. So eine alteingefahrene Ehe war das nicht. Nun waren wir eigentlich zum ersten Mal zusammen. Und dann fehlte es an allen Ecken und Enden, nichts anzuziehen, nichts zum Essen, kaum Platz in der engen Wohnung, nichts zum Tauschen. Es wurde so schlimm zwischen uns, auch weil er nichts tun wollte oder konnte. Er hat sich nicht rausgetraut, ist nicht Hamstern gefahren und nichts. Ich bin arbeiten gegangen und habe meine Arbeit gemacht, die ich als Hausfrau und Mutter zu machen hatte, aber mein Mann wollte seine Arbeit nicht machen, nämlich z.b. Holz ranschaffen. Und das kann ich dann wohl vermerken, wenn ich mich in der schweren Zeit hinstelle und versuche, aus nichts ein Essen zu machen und Kräuter sammle, bloß damit ein bißchen Geschmack drankommt, stundenlang anstehe, die Wohnung sauberhalte, ihn sauberhalte, seine dreckigen Unterhosen wasche, dann kann ich doch erwarten, daß er seine Männerarbeit macht! Da bin ich lieber allein. Ich hab' mich dann scheiden lassen.

Erst nach der Berliner Blockade, 1949, verbessern sich die Lebensverhältnisse. 1950 kann sie wieder in die AEG und ihren alten Beruf zurück:

Ich fing an zu arbeiten, und es kam wieder Geld rein, und ich konnte die notwendigsten Bedürfnisse decken. Bis 1960 ging es uns zwar immer noch ziemlich mies, aber es war zumindest wieder eine kleine Sicherheit da für mich, meinen Sohn und meine Mutter. Daß der Wohlstand ausgebrochen ist, wie gesagt, das hat bis 1970 gedauert. Dann konnte ich natürlich auch keine Reichtümer ansammeln, aber ich war zufrieden mit dem, was ich hatte. Ich habe an Weiterbildungskursen, die vom Betrieb aus durchgeführt wurden, teilgenommen und habe dann selbständig Konstruktionsarbeiten im Anlagenbau ausgeführt.

Ich hab es (...) nicht zu den großen Größen gebracht, aber ganz gut bis zum Ingenieur. Schwierig fand ich, und darüber habe ich mich ganz mächtig aufgeregt, daß wir Frauen immer weniger Geld verdient haben als die Männer. Ich habe dieselbe Arbeit gemacht wie ein Kollege – nein, nicht dieselbe, sogar 'ne bessere Arbeit. Aber er hat mehr verdient. Er war ein Mann. Das fand ich eine derartige Ungerechtigkeit, und das habe ich meinem Chef dann auch gesagt. Ich bin in die höhere Instanz gegangen, und dann endlich habe ich Recht bekommen. Dann war ich ungefähr mit meinen Kollegen gleichgestellt. Ich hatte ein Kind zu ernähren und hatte noch meine alte Mutter zu versorgen.

Zum Zeitpunkt des Gespräches war Charlotte Frührentnerin, weil sie sich als Spätfolge der Entbehrungen in der Nachkriegszeit ein Nierenleiden zugezogen hatte, doch hat sie nach 35 Jahren in einer guten Stellung ihr Auskommen:

Ich freue mich jeden Tag darüber, daß ich noch einigermaßen gesund bin, daß ich so viel habe, daß ich mich satt essen kann und daß ich mir etwas anzuziehen kaufen kann und daß ich meine kleinen Wünsche erfüllen kann. Ich habe ein kleines Auto, wofür ich viele, viele Überstunden gemacht und lange gespart habe, damit ich mir das leisten konnte. Und ich verreise, wenn es geht, zweimal im Jahr. Ich habe seit 1970 viele, auch große Reisen gemacht. Da fing für mich eigentlich meine beste Zeit an. Ich habe ein ganzes Stückchen von der Welt gesehen, dazu habe ich jetzt aber keine Lust mehr. Ich kann auch gar nicht mehr so.

Notes

Adolf: Adolf Hitler. The use of the first name here implies familiarity and a certain notoriety.

BDM: Bund Deutscher Mädel, National Socialist organisation for girls. Although membership was not compulsory, it was expected that every German girl above the age of ten would join. Jewish girls or girls from other national groups who were not considered to be Germans were not permitted to become BDM members. For older girls, the BDM offered an extensive net of leadership positions.

AEG: Allgemeine Elektrizitätsgesellschaft, one of the biggest producers of electrical goods and equipment of Germany.

Landeinsatz: compulsory work in agriculture.

Arbeitseinsatz: programme of compulsory work.

Arbeitsdienst: the Nazi programme of Labour Service for women (see main text).

den Anschluß verloren: out of touch.

da haben wir keine großen Sprünge machen können: we had to live very modestly.

dann habe ich bis 1939/40 gelernt: this refers to completing an apprenticeship, i.e. 'auslernen'.

Rüstungsbetrieb: firm involved in armaments production.

Zuarbeiten: production of components (for armaments).

Enttrümmern: clearing the rubble. During the War, many German cities were heavily damaged by bombs. In 1945/46, women played a major role in clearing the cities of the rubble since this work entitled them to higher rations than a housewife would have received. The *Trümmerfrauen* have since acquired a near legendary status as the pioneers of post-war German reconstruction.

Hamstern: collecting food like a hamster. The term was used to describe the bartering of goods against food, which played an important part in everyday life and physical survival in the immediate post-war years. Although some men would go *hamstern*, the trips on overcrowded trains or by bicycle into the nearby countryside would normally be undertaken by women or older children.

und '44 kam der Junge: and in 1944 the boy (her son) was born.

das kann ich dann wohl vermerken: I must state categorically.

ziemlich mies: pretty dismal, lousy.

Wohlstand ausgebrochen: affluence began – humorous expression for improved living standards.

Konstruktionsarbeiten im Anlagenbau: production engineering work, i.e. Charlotte was in charge of installing machinery and other major projects.

Ich hab es nicht zu den großen Größen gebracht: I did not rise to the very top. Again, she uses a humorous style. She is proud of her achievement and conscious that the real big-wigs are much higher up.

Überstunden: overtime.

Comment

Charlotte's life story covers a broad spectrum of everyday life between the 1930s and the 1980s. Her perspective is a private one: for the National Socialist period, we hear about the strenuous service in the *Landdienst* but nothing about persecution or the Holocaust. The war years bring marriage, the birth of her child, bomb damage and hardship, the post-war years new types of hardship and the experience that her husband is unable or unwilling to cope with the conditions which presented themselves. Charlotte's experience was widespread: many men returned from the war unable to focus on civilian life and also unable to relate to the new women their wives had become: hardened through the day-to-day struggle for survival, resourceful and more independent than in the past. Like Charlotte's marriage, many marriages broke up as private dislocations were added to the dislocations of German society in the aftermath of war. The 1950s and 1960s were a period of normalisation, of gradually building or rebuilding a comfortable and secure life. Charlotte's account does not bear a trace of self-pity. Hers is the confident voice of a woman for whom employment and her family role are but two sides of a full and demanding life. Her complaints about lower pay − standard practice at the time − reflects her confidence. It also reflects her knowledge that there is nobody else who would speak for her or make her case: she had to be her own advocate and present her own case. The story concludes with a brief glance at more affluent times, and Charlotte's lifestyle in retirement.

A key theme of her account is pride in her achievements and astonishment in retrospect how all the hard work and upheaval could have been endured. There is no sense of guilt relating to the National Socialist legacies but also no sense that Charlotte is blaming anyone for the events which forced the pace of her life. Her approach is that of pragmatic acceptance of the inevitable, and a determination to keep going. Given the time in which she grew up and the impact of history on her private life, she was rarely free to choose. She never chose to combine motherhood with employment, she never chose to turn her work into a career. These things just happened to her and she responded by coping. Yet, she belonged to the first generation of working mothers and career women in the Federal Republic who set the agenda for women's equality at work and the ultimate collapse of the *Hausfrauenehe* as the model for everyday life and social customs.

Biographische Notiz

Charlotte Wagner ist nicht berühmt. Ihre Geschichte ist die Alltagsgeschichte einer Frau, die keine wichtige Rolle im öffentlichen Leben spielte, und die ihre Lebensgeschichte gerade deshalb erzählt, weil sie Einsicht geben kann in die Lebensgeschichte der ungezählten Frauen, die nichts anders taten oder tun wollten, als ein normales Leben führen.

Charlotte Wagner wurde 1922 als uneheliches Kind im Berliner Arbeiterbezirk Neukölln geboren. Ihre Mutter arbeitete tagsüber in einer Wäscherei und ging abends noch oft putzen, um genug zum Leben zu verdienen. Charlotte war 11 Jahre alt als Hitler 1933 an die Macht kam; sie war 17 als der Krieg begann und 23 als er zu Ende war. Sie gehört damit zu der Generation, die im Nationalsozialismus und mit dem Nationalsozialismus groß wurde. Ihre Geschichte ist die Geschichte der Frauen, die in den zwanziger Jahren geboren wurden, und die in ihrer Jugend und im jungen Erwachsenenalter vom Nationalsozialismus, seinen Organisationen und Ideologien geprägt wurden.

Dokument 2.13 Lebenspläne junger Frauen: nicht nur Hausfrau[46]

'Ich will nicht als Hausfrau enden, das macht mir nicht so viel Spaß. So richtig hausfraulich, würde ich verrückt werden, zumal wenn das nie größer ist, wie eine 2- oder 3-Zimmer-Wohnung, die füllt einen überhaupt nicht aus, da müßte schon ein Kind her, das einen beschäftigt.'

'Ich habe evtl. vor, so mit Ende zwanzig, daß ich dann noch mal für 2−3 Jahre Stewardeß mache, daß ich ein bißchen um die Welt komme. Vielleicht ist dann der passende Mann da, ich möchte gerne Kinder haben und daß ich dann evtl. mein eigenes Geschäft aufmache und trotzdem unabhängig bleibe, weil Hausfrau bleibe ich nicht bis zum Ende meines Lebens. Ich muß sagen, Männer, wo man auch hinhört, sobald die Frau älter wird, alle Männer gehen fremd. Und generell, sämtliche Ehen gehen ja kaputt. Und daß es dann nicht später aussieht, ich bin die brave Hausfrau und mein Mann, der dann 'ne Freundin hat, läßt sich von mir scheiden, da sitz ich da und habe den Kinderlärm.'

Notes
wenn das nie größer ist: refers to the size of the *Wohnung* she would wish to have. Clearly, a large flat or house would be more fulfilling and may occupy her as a housewife.
das füllt einen überhaupt nicht aus: this is not enough.
alle Männer gehen fremd: all men are adulterous.

Comment
The text is part of an interview and the German is a transcript of spoken and at times grammatically incorrect language. It was included since it shows occupational motivation and also the uncertainties about the pace and the stability of private lives and marriages in contemporary society. The young woman does not have far reaching career plans, but she clearly does not intend to settle down and become a housewife. It is interesting to note the uncertainties about the reliability of marriage as a long-term proposition, and her attempts to fit in career wishes with her wish to start a family and spend at least some of her time (although not 'bis zum Ende meines Lebens') as a housewife and mother.

Dokument 2.14 Lebenspläne junger Frauen: heiraten und zwei Kinder ...[47]

Eine Hauptschülerin gibt kurz vor Beginn ihrer Lehre zu Protokoll:

'Ich habe vor, daß ich mit 18 ausziehe von daheim, daß ich für mich selber sorgen kann, und ich will das halt lernen. Und mit 19, 20 vielleicht dann heiraten und zwei Kinder. Daß ich vielleicht halbtags irgendwann mal arbeite, vielleicht wie meine Mutter zum Putzen geh, daß ich selber so ein kleines Taschengeld für mich hab, aber so richtig im Beruf wie in der Lehre ganztags geht's wirklich nicht. Weil wenn ich Kinder hab, dann will ich dann schon für meine Kinder da sein, die will ich dann nicht irgendwie zur Oma tun oder so. Also ich weiß nicht. Ich bin ja dann Mutter und muß ja dann auch meine Kinder erziehen und glaub' wirklich nicht, daß ich da den ganzen Tag in die Arbeit gehe.'

Erklärend führen die Autoren der Studie *Vom Nutzen weiblicher Lohnarbeit* zur Bedeutung von Beruf und Familie bei 16–17jährigen Mädchen aus:

In der Zukunftsperspektive dominiert die Verwirklichung des Berufswunsches besonders stark. 3/4 nennen dies als wichtigstes Lebensziel; daneben ist ihnen auch die finanzielle Absicherung äußerst wichtig. Sie möchten... mit einem Mann zusammenleben (oder, fast so häufig genannt) 'heiraten und Kinder kriegen'. In der Frage von Vereinbarkeit von Kinderwunsch und beruflicher Zukunft wird deutlich, daß diese Mädchen sich klar auf das Drei-Phasen-Modell einstellen. Fast 2/3 wollen zu Hause bleiben, so lange die Kinder klein sind, und dann aber wieder in den Beruf zurückkehren; immerhin wollen 15% weiterarbeiten, um finanziell unabhängig zu sein.

Notes

daß ich ausziehe von daheim: move out of the parental home. Young women in Germany tend to leave home earlier than young men, normally around the age of 18. This is a major change from the era of the *höhere Tochter* where young women were basically confined to the home until they were married. The new independence may also reflect the tendency of German families to expect daughters to be tidier, better behaved and more cooperative than sons, expectations which the younger generation of women find restrictive.

ein kleines Taschengeld für mich: have a little pocket money.

im Beruf wie in der Lehre ganztags geht's wirklich nicht: full-time work like during the apprenticeship is really impossible. The young woman mentions that her mother also remained at home and earned a little extra as a part-time cleaner. Frequently, young women follow the pattern they know from their own parents. Daughters whose mothers work full-time tend to regard full-time employment as normal while daughters whose mothers are housewives expect to spend at least part of their lives in the same way.

Comment

The majority of young women in Germany today aim for employment and for marriage and motherhood but do expect to interrupt their employment at the birth of a child. The data on labour market participation and career breaks examined earlier confirm that most women interrupt their employment, but they also show that an increasing number of women continue in employment after the first child is born. It seems that women who have been in employment for a considerable number of years are more reluctant to give up their employment and more confident that they can combine it with the family role than young girls who are at the threshold of their training and have not yet established themselves in a career. On the one hand, these young girls appear more family oriented than the average German woman; yet the interviewees were all early school leavers and thus belonged to the very group where it is preferred to become a housewife if this is financially possible. Financial reasons also figure high among employment motivations, and access to their own money has been valued by women of all ages and professional/vocational levels as an element of their personal independence.

Dokument 2.15 Karriere, Kinder und Konflikte[48]

Frauen (nennen) als Gründe, die gegen den Fachlehrgang sprechen, den hohen persönlichen Aufwand (weil lern- und zeitintensiv), die Durchführung (incl. Verpflichtung, weitere fünf Jahre im Betrieb beschäftigt zu bleiben), die Frage nach der betrieblichen und individuellen Verwertbarkeit (Kosten–Nutzen), Rücksicht auf die Partnerschaft (Harmoniebedürfnis) bzw. eine schon anvisierte Familienorientierung in naher Zukunft.

'Wenn ich also jetzt irgendwie so einen guten Beruf habe und weiß auch, daß ich gute Aufstiegsmöglichkeiten habe und diese auch in Anspruch nehme, dann ist es für mich persönlich schwerer, dann wieder abzuspringen'. (Frau G. P. 74)

'Ich hatte mir nur andererseits auch damals schon gesagt, als ich diesen Fachlehrgang (absolvierte), das alles schon vorher geplant hatte, daß ich das möglichst schnell mache, weil ich eben auch immer schon gesagt hab', du möchtest Kinder haben und du willst wenigstens versuchen, daß du dann schon relativ qualifiziert bist, wenn du dann mal aufhörst. Ich hatte dann doch einen persönlichen Ehrgeiz, dann mußt (du) irgendwie noch was schaffen und ich meine auch, daß es dann bestimmt später auch mal einfacher ist, wieder in den Beruf reinzukommen, wenn man höher qualifiziert ist.' (Frau J. p. 75)

'Ja, ich möchte auf jeden Fall weiter arbeiten gehen, ohne daß ich jetzt groß Karriere mache. Weil ich also der Meinung bin … wenn ich jetzt da vorhabe, irgendwie einen besonders tollen Posten zu bekommen, was also bei der Sparkasse gut möglich ist, dann, also ich mein, man muß natürlich auch was dafür tun, ne … nur dann habe ich auch, ja, muß im Grunde auch mehr Zeit dafür investieren, und auch Freizeit unter Umständen und ich möchte also gerne später weiter arbeiten, nur trotz allem soll die Familie doch den Vorrang haben. Angenommen, ich mache jetzt den Fachlehrgang, dann verpflichte ich mich für fünf Jahre, ja und in der Regel, nach den fünf Jahren irgendwie kriegt man ja doch irgendwie ein Kind.' (Frau G p. 75)

Notes
Fachlehrgang: specialist course (further training).
der hohe persönliche Aufwand: the considerable personal input.
Verwertbarkeit: usefulness.
eine schon anvisierte Familienorientierung: an expected orientation towards the family, i.e. having children.
Aufstiegsmöglichkeiten: career/promotion prospects.
wieder abzuspringen: to give it up again.
ohne daß ich jetzt groß Karriere mache: without really aiming for the top.
trotz allem soll die Familie doch den Vorrang haben: in spite of everything the family shall have to come first.
ich verpflichte mich auf fünf Jahre: I agree to remain in the firm for (at least) five years.

Comment
The document consists of excerpts from a series of interviews of women in banking and how they are planning to combine career development with starting a family. The study (by Regina Klüssendorf) showed that even those who opted for specialist courses and further training and have thus entered the career ladder were hesitant to commit themselves fully. They were convinced that family commitments would force them out of their work (a reason why they did not wish to aim too high) or that seniority in employment would require too much effort, reduce spare time and generate conflicts with their partner. The unease which these women felt about making use of career opportunities and the precarious balance they wished to secure between a moderate commitment to their employment and a similarly moderate, temporary commitment to any family duties in the future, underlines the fact that the conflict between employment and homemaking requires an individual answer. There is no proven role model or accepted formula. It also underlines the fact that the obstacles are significant at both ends: employment demands seem too high to be combinable with homemaking while homemaking still seems to conflict with any employment which is more than casual or part-time.

 In everyday life, the freedom of women to obtain education and qualifications, to compete for employment or aim for the top, as they would wish, is more

127

severely restricted than it seems at first glance. The conflicts, however, are no longer located at the institutional level of restricting women's access or limiting their rights. The conflicts have shifted to the more diffuse level of personal relations at the place of work or within a marriage. The example cited from interviews with young women in Germany show that they have understood how difficult it is to square the circle and combine homemaking and career. The majority has opted for compromise and a little of each. Women have thus opted for a new, hidden inequality of opportunities.

Document 2.16 Lebenspläne zur Berufstätigkeit nach Alter und Schulbildung[49]

Tabelle 2.5 Lebenspläne zur Berufstätigkeit nach Alter und Schulbildung

	immer berufstätig	*Beruf unterbrechen*
Alter		
18–34	29	51
35–50	18	42
Schulbildung		
Hauptschule	18	48
Realschule	28	46
Abitur	36	47
Insgesamt	24	47

Notes

The table is taken from a survey of the situation of women in the largest of the German federal states, North Rhine-Westphalia. The authors added the following comment:

Im bevölkerungsstärksten Bundesland Nordrhein-Westfalen hat das Ergebnis der Umfrage bestätigt, daß die moderne Frau über die Familie hinaus Entfaltungs-möglichkeiten nicht nur befürwortet, sondern sie auch sucht. Nur eine Minderheit der Frauen befürwortet eine lebenslange Hausfrauentätigkeit. Die Einstellung der Frau zu Familie und Beruf ist stark von ihrem Alter und ihrem Ausbildungsstand, in gewisser Weise auch von ihrem Wohnort abhängig. Außerdem spielen Arbeits-platzangebot und Bildungsabschluß nahezu gleichwertige Rollen in der Meinungs-bildung. Familie und Beruf lassen sich miteinander verbinden, meinen zwei von drei Frauen. Den theoretischen Ansprüchen sind jedoch oft praktische Grenzen gesetzt. Schwierigkeiten mit flexiblen Arbeitszeiten und Kinderbetreuung zwingen

Frauen häufig zum Kompromiß, Familie und Beruf nicht nebeneinander, sondern nacheinander wahrzunehmen.

Dokument 2.17 Abschied von der Männergesellschaft [50]

Der Titel dieses Buches unterstellt, daß wir (noch) in einer Männergesellschaft leben. Besser hieße es wohl, in einer von Männern dominierten Gesellschaft, also in einer Gesellschaft, in der Frauen nicht die gleichen Chancen haben wie Männer, einer Gesellschaft, die bei der Aufgabenverteilung zwischen den Geschlechtern die Lasten überwiegend auf die Frauen abwälzt. Diese Behauptung ist nicht aus der Luft gegriffen, sondern bundesrepublikanische Wirklichkeit:

Frauen sind in leitenden Positionen der Wirtschaft weit unterrepräsentiert. Nur 3.5% der leitenden Angestellten sind Frauen.

Ähnlich sieht es an den Hochschulen aus. Obwohl etwa die Hälfte der Studenten weiblich ist, beträgt ihr Anteil an den wissenschaftlichen Mitarbeitern nur 16.25%, ihr Anteil an den Professoren lediglich 5.1%.

In den Medien arbeiten nur 9.3% Frauen in leitenden Positionen.

Frauen sind überdurchschnittlich von Arbeitslosigkeit betroffen und werden schlechter bezahlt.

Die Zahl der weiblichen Mitglieder in politischen Parteien hat sich zwar seit 1970 kontinuierlich erhöht auf über 20%, aber nur 10% der Bundestagsabgeordneten sind Frauen.

Eine andere soziale Realität ist die einseitige Aufgabenverteilung zwischen Mann und Frau im Haushalt. Die Hausarbeit lastet auch heute noch im wesentlichen auf den Frauen, und zwar auch dann, wenn diese berufstätig sind. Und auch die Frauen, die zu Gunsten der Familie auf eine Erwerbsarbeit verzichten, sind gegenüber den erwerbstätigen Frauen benachteiligt: sie haben keinen geregelten 8-Stunden Tag, sie besitzen keine eigenständige soziale Sicherung, ihre Leistung bei der Erziehung und Betreuung der Kinder und der Haushaltsführung wird im Vergleich zur Erwerbsarbeit immer noch unterbewertet.

Immer weniger Frauen finden sich mit dieser Diskriminierung und Benachteiligung ab. Zu Recht. Die überwiegende Mehrheit der Frauen will sich von dieser Männergesellschaft verabschieden.

Notes

Heiner Geißler: editor of the book. He was at the time General Secretary of the CDU from 1977–89. He interpreted this role as changing the face of conservatism and making the party more open to social change than traditional conservatism would have it. Among the themes he emphasised within the party was the need to accept that women

in Germany wanted to combine work and family and not only become housewives and mothers. His progressive stance was not universally welcomed in the CDU and it also failed to convince women voters that the CDU would extend equal opportunities.

leitende Angestellte: managers. Managers are employees by occupational status but have executive powers.

wissenschaftliche Mitarbeiter: research personnel; assistants.

keine eigenständige soziale Sicherung: no social security provisions of their own. In Germany, every person in employment (of 20 hours or more per week) pays national insurance contributions which cover sickness, unemployment and old age pension. In 1985, the CDU initiated legislation whereby women who gave up employment to raise children have awarded one year's pension entitlement for each of their children.

Comment

The first section of the document highlights the fact that women continue to be disadvantaged in the *Arbeitsgesellschaft*: they are less likely than men to occupy leadership positions, more affected by unemployment and receive lower pay. The discrepancies are also evident if we compare the number of women entering an occupational field and the number rising to the top in it. For universities, it has been argued that discrimination is entrenched, since 40% of the students but only 5% of the professors are women. Unemployment, it seems, hits women harder than men, since women tend to be concentrated in unskilled or semi-skilled work, and these areas have been hit harder by unemployment than higher skilled areas (see document 2.18).

Geißler's reference to family duties is interesting. As a conservative party, the CDU has traditionally advocated that women's role is the family role. Faced with the new employment motivation of younger women in Germany and also faced with the fact that younger women no longer regarded the CDU as a party which could represent their interests, Geißler advocates partnership and the sharing of chores in the home in order to raise the status of homemaking to that of employment. In this way, he follows the CDU line of persuading women to stay at home (and have a family) but accepts the new employment motivation of women in Germany as a fact of life which cannot be changed and with which he and his party (and society as a whole) should learn to live.

Dokument 2.18 Viel weiter unten: Frauen und ihre Stellung im Beruf[51]

Frauen haben es schwer, in obere Etagen ihres Berufs zu gelangen. Während es 59 Prozent männliche Facharbeiter gibt, sind es nur 6 von 100 Arbeiterinnen. Ähnlich ist es bei den Angestellten in verantwortlicher Position: 39 Prozent Männer, 7 Prozent Frauen. Die Doppelrolle der meisten Frauen, neben dem Beruf noch Hausfrau und Mutter zu sein, belastet ihren beruflichen Aufstieg.

Tabelle 2.6 Frauen und Männer nach ihrer Stellung im Beruf (%)

Arbeiter	weiblich	männlich
Facharbeiter	6	59
Angelernte	45	32
Hilfsarbeiter	49	9
Angestellte	**weiblich**	**männlich**
in verantwortlicher Stellung	7	39
besonders qualifiziert	36	46
abgeschlossene Lehre	47	13
ungelernte Hilfskräfte	10	2

Notes

in obere Etagen: higher levels. *Etage* means floor and alludes to the fact that managerial offices and boardrooms normally are above ground floor level. *Chefetagen* also denotes the seat of business leadership.

Facharbeiter: skilled worker, i.e. with a completed apprenticeship and working in a blue collar occupation.

Angelernte: semi-skilled, i.e. brief training at the work place would have been provided to familiarise the person with his or her job.

Hilfsarbeiter: unskilled labourer.

Angestellte: white collar employees. In the *Angestellten* sector, a skilled person would be called a *Fachkraft* (not *Facharbeiter*). By tradition, the divide between the shop-floor based blue collar workforce and the office- or service sector based white collar workforce has been large in Germany, although changes in the work processes themselves, notably the introduction of computer-based production, has blurred the distinctions between the two.

abgeschlossene Lehre: completed apprenticeship. Germany maintains a well structured system of apprenticeship training. Training is offered in more than 400 distinct occupational fields, each with its own specific syllabus and training requirements. Examinations are common to all trainees in a given area and administered by the Chamber of Commerce.

The system itself has become known as the *Duales System*. This refers to its dual structure as company based and school based. *Lehrlinge* or *AZUBIS* are taken on by a company for 3 years of full-time training. During this time they also receive vocational education on a day-release basis. The system is valued in Germany as a cornerstone of the economy and the high quality of workmanship on which it relies. 60% of an age cohort obtain apprenticeship training; increasingly, young people take up apprenticeship training after completing their *Abitur*.

Dokument 2.19 Strukturwandel der Frauenarbeit im 20. Jahrhundert[52]

Tabelle 2.7 Frauenerwerbsarbeit im 20. Jahrhundert

	1882	1907	1925	1933	1939	1950	1961	1970	1980
A Frauenerwerbspersonen (%)									
Mithelfende									
Familienangehörige	41	35	36	36	36	32	22	15	8
Dienstmädchen/									
Hausangestellte	18	16	11	11	11	9	3	1	*
Arbeiterinnen									
- Industrie/Handel	12	18	23	23	25	} 51	31	34	} 32
- Landwirtschaft	16	15	9	8	6		1	1	
Angestellte/									
Beamtinnen	2	7	13	15	16		30	44	56
Selbständige	12	9	8	8	6	8	7	5	5
	100	100	100	100	100	100	100	100	100
B Anteil der Frauen in einzelnen Wirtschaftsbereichen an allen weiblichen Erwerbspersonen									
Landwirtschaft	61	50	43	41	38	35	20	11	7
Hauswirtschaft	18	16	11	11	11	9	3	1	*
Industrie und									
Handwerk	13	20	25	24	25	25	33	35	30
Dienstleistungen	8	15	21	25	26	31	44	53	63
	100	100	100	100	100	100	100	100	

* No data provided. Figures have been rounded up or down and may not always add up to 100.

Comment

Section A of the table focuses on occupational groups and outlines how women's employment in these groups changed over time. Of particular importance are the decline of the *Mithelfende Familienangehörige* from the most important occupational group at the end of the nineteenth century to a residual 8% near the end of the twentieth century. By contrast, just 2% of women were employed in white collar positions in 1882; by 1980, the *Angestellten und Beamte* amounted to 56%.

Section B demonstrates the same process of occupational change and modernisation for key areas of employment regardless of position. The decline of employment in agriculture is matched by the rise in service sector employment. Employment in industry rose until 1960 but has since decreased slightly.

Dokument 2.20 Vom Acker an den Schreibtisch: Strukturwandel der Frauenarbeit seit 1950[53]

Tabelle 2.8 Frauen nach ihrer Stellung im Beruf 1950–90

Jahr	Selbständige	Mithelfende	Beamtinnen	Angestellte	Arbeiterinnen
1950	7,6	32,0	1,2	19,0	40,2
1960	7,3	22,1	1,5	32,8	36,1
1970	5,7	15,9	2,4	35,2	36,2
1980	4,7	7,5	4,0	52,7	30,9
1980	5,0	4,0	4,6	57,4	29,0

Comment

The table traces the changes in the structure of women's employment from the onset of post-war economic reconstruction in 1950 to the present day. The data relate only to the Federal Republic, since the German Democratic Republic did not use comparable occupational categories which would allow one to trace change and modernisation.

The table underlines how women's employment has become above all *Angestelltenarbeit*.

Dokument 2.21 Von der Schule in die Arbeitswelt[54]

In den vergangenen Jahrzehnten hat sich das traditionelle Rollenbild von Mädchen und Jungen erheblich gewandelt. Wie in zahlreichen wissenschaftlichen Untersuchungen ermittelt wurde, verliert das Bild von der Hausfrauen- und Mutterrolle an Attraktivität. Eine überwiegende Anzahl junger Frauen wünscht sich eine Verbindung von Beruf und Familie; eine qualifizierte Berufsausbildung gehört für immer mehr Frauen zu den zentralen Überlegungen ihrer Lebensplanung.

Mädchen sind von ihrer schulischen Ausbildung her heute ebenso qualifiziert wie Jungen. Nicht nur quantitativ erscheint die Situation der Mädchen im allgemeinen Schulsystem günstig, sondern auch qualitativ, vom Schulerfolg her: Deutlich weniger Mädchen als Jungen verfehlen die Versetzung in die nächste Klasse. Vielfach sind die Durchschnittsnoten in den Abschlußzeugnissen besser.

Auch in der beruflichen Bildung hat sich die Situation von Mädchen und jungen Frauen deutlich verbessert. So hat sich bei den Erwerbstätigen der Anteil der Frauen mit beruflicher Ausbildung von 1970 bis 1985 von

38 Prozent auf 65 Prozent erhöht. Ebenso gestiegen ist auch die Zahl der weiblichen Auszubildenden; ihr Anteil unter den Auszubildenden betrug 1987 bereits 42.1 Prozent, nachdem es 1972 lediglich 35.8 Prozent waren. Und ähnlich wie in den allgemeinbildenden Schulen zeigen Mädchen auch in der beruflichen Bildung gute Leistungen. Ihre Erfolgsquote bei den Abschlußprüfungen lag 1987 mit 91 Prozent einen Prozentpunkt höher als die Erfolgsquote der männlichen Auszubildenden. Allerdings: trotz der im Durchschnitt besseren Schulabschlüsse haben Frauen immer noch schlechtere Chancen als Männer, einen Ausbildungsplatz im dualen System zu erhalten. Das liegt nicht zuletzt auch daran, daß von den rund 350 anerkannten Ausbildungsberufen, die stets Mädchen und Jungen angeboten werden, nur wenige von den jungen Frauen ausgewählt werden. Bei der Nachfrage nach Ausbildungsplätzen kommt es bei den Frauen daher zu einer Konzentration auf wenige Ausbildungsberufe, überwiegend im Dienstleistungsbereich. Auf diese Weise werden die Chancen auf dem Arbeitsmarkt für Frauen zusätzlich eingeschränkt. So werden in den zehn von Frauen am stärksten besetzten Ausbildungsberufen allein 54.9 Prozent der jungen Frauen ausgebildet. Bei den 20 von Frauen am meisten gesuchten Ausbildungsplätzen, sind fast 75 Prozent gemeldet. Zu den zehn beliebtesten Berufen, die Frauen nach ihrer Schulbildung wählen, zählen Friseurin, Büro- und Bankkauffrau, Verkäuferin, Industriekauffrau, Arzthelferin und Einzelhandelskauffrau.

Notes

Versetzung: passing the year to move to the next higher form.
Die Versetzung verfehlen: is more commonly known as *sitzenbleiben*.
Durchschnittsnoten: average marks/grades.
den anerkannten Ausbildungsberufen: recognised vocational fields. The recognition refers to the system of accreditation which ensures that a common syllabus is used across the country and that qualifications are of the same standard regardless of the firm/company which does the training or the region in which the young person received the training and completed his or her examinations.
Büro- und Bankkauffrau: each of the occupational fields has a distinctive name which highlights its specialism. The two *Kauffrau* fields both belong to the general area of trade. The first means: office administrator (clerk); the second bank clerk.
Industriekauffrau: occupational field in marketing (trade) based in industry (as opposed to small business, retailing, wholesaling etc., each of which has its own distinctive training programme).
Arzthelferin: doctor's receptionist. In Britain, receptionists tend to be untrained and just have a good telephone manner and the ability to keep a diary. In Germany, the training includes aspects of office management as well as pre-medical competence.

Dokument 2.22 Frauen holen auf. Berufsausbildung im Wandel[55]

Tabelle 2.9 *Berufliche Qualifikationen von Frauen und Männern 1970/1987*

Alter	Qualifikation	Frauen		Männer	
		1970	1987	1970	1987
30–35	ohne Ausbildung	45	20	21	12
	praxisbezogene Ausbildung	50	65	69	69
	Hoch-/Fachhochschule	5	15	10	19
35–40	ohne Ausbildung	59	24	25	13
	praxisbezogene Ausbildung	38	64	67	68
	Hoch-/Fachhochschule	3	12	8	19
40–45	ohne Ausbildung	57	27	26	15
	praxisbezogene Ausbildung	39	63	65	68
	Hoch-/Fachhochschule	4	10	9	17
45–50	ohne Ausbildung	57	35	27	18
	praxisbezogene Ausbildung	39	58	65	69
	Hoch-/Fachhochschule	4	7	8	13
50–55	ohne Ausbildung	59	45	28	20
	praxisbezogene Ausbildung	38	51	64	70
	Hoch-/Fachhochschule	3	4	8	10
55–60	ohne Ausbildung	62	52	27	21
	praxisbezogene Ausbildung	35	43	65	68
	Hoch-/Fachhochschule	3	5	8	11

Notes

ohne Ausbildung: unskilled.

praxisbezogene Ausbildung: generic term for all types of vocational training. This includes apprenticeship training but also vocational courses in a technical college (Fachschule).

Hoch-/Fachhochschule: university or equivalent education. A *Fachhochschule* is a university level institution offering structured programmes of academic study with a vocational or professional slant such as technicians, social workers etc. The British educational system does not have an equivalent institution, although sections of the former polytechnics offered similar programmes of study.

The table shows several processes of change. One process of change occurred between generations. Younger women tend to be qualified to a higher level of

vocational/professional training than older women. The second process of change concerns the broadening of opportunities. Compared with 1970, women in 1987 were better qualified. This was true across all age groups and for all levels of qualification. To that extent, the data in the table underline women's successes in holding their own in the *Arbeitsgesellschaft*. Yet, the comparison with men across the age groups and across the decades is no less revealing: women have narrowed the qualification gap, but a qualification gap persists.

Dokument 2.23 Was werden die Mädchen? Geschlechtsspezifische Berufswahl heute[56]

Bei der Wahl ihres Berufes verhalten sich junge Frauen oft noch traditionell, statt konsequent das ganze Spektrum der beruflichen Wahlmöglichkeiten zu nutzen. Junge Frauen und Mädchen können wesentlich mehr, als ihnen bislang zugeschrieben wurde. Frauen sind nicht nur für die meisten Berufe geeignet, sondern sie werden von den Unternehmen auch mehr und mehr geschätzt und sind künftig in allen Bereichen unverzichtbar.

Die Zahlen über das Ausbildungsverhalten von Mädchen unterstreichen, wie wenig die Vielfalt der Möglichkeiten tatsächlich genutzt wird. Mehr als 350 Ausbildungsberufe sind für Frauen uneingeschränkt zugänglich. Doch in der Realität konzentrieren sich 80% aller weiblichen Auszubildenden auf nur 25 Berufe.

Das sind die sieben von jungen Frauen am stärksten besetzten Ausbildungsberufe:
Friseurin
Kauffrau im Einzelhandel
Bürokauffrau
Artzhelferin
Industriekauffrau
Fachverkäuferin im Nahrungsmittelhandwerk;
Zahnarzthelferin.

Comment

The concentration of young women in a limited number of occupational fields is an important aspect of the genderised labour market of the present. It would not be fair to point the finger at women and accuse them of clinging to traditional choices. This line is taken in the excerpt, and seems to be in keeping with the purpose of the booklet from which it has been taken: to provide information for women and to encourage them to be more enterprising and innovative in their choice of training and employment. Yet, women have found it much easier to enter vocational fields in which the recruitment of women is standard practice.

At the top end of vocational training, women were also more likely to obtain the highest qualification of *Meister* in areas such as hairdressing than in male dominated fields. In real life, training places need to be secured in the locality where a young woman lives. It has been shown that family connections and personal contacts play a major part in obtaining a vocational training place and thus determining the future direction of a woman's working life. Women may be too cautious in their choices and settle too readily for *Frauenberufe*. Their caution, however, highlights the obstacles which continue to exist in society and which limit women in their career options. In this way, women themselves contribute to the continued existence of *Frauenberufe*.

Dokument 2.24 Wo arbeiten die Frauen? Der geschlechtsspezifische Arbeitsmarkt[57]

Table 2.10 Geschlechtsspezifischer Arbeitsmarkt (BRD)

Berufsgruppe	Anteil am Arbeitsmarkt (%)	Frauenanteil (%)
Bürofach- und Hilfskräfte	23	67
Warenkaufleute	12	62
Gesundheitswesen (ohne Ärzte/Apotheker)	8	86
darunter: Krankenpflege, Hebammen	4	83
Reinigungsberufe	5	84
Landwirtschaftliche Arbeitskräfte	3	77
Rechnungswesen/Datenverarbeitung	4	57
Lehrer/Lehrerinnen	3	48
Sozialpflegerische Berufe	3	79
Bank- und Versicherungskaufleute	3	44
Hotel- und Gaststättengewerbe	2	62
Sonstige Berufsgruppen	33	21

Notes
Berufsgruppe: occupational group. This category focuses on the general area in which the employment is located regardless of the level of skill or whether it is based in industry, a small craft enterprise or a service sector company. The main purpose here is to determine to what extent women continue to be employed in areas which have traditionally been regarded as particularly suitable for them: care (health and social work), domestic work, cleaning, teaching and work as shop assistants.

Comment

The table should be read as follows: the first column lists the *Berufsgruppen*, i.e. the broad occupational classifications used to group employment by its main activity. The second column shows the distribution of the *Berufsgruppen* in the labour market as a whole. For example, 23% of all employed people in Germany (in 1987, when the data were compiled) were involved in office work.

Now the third column should be included: it lists the proportion of women in each of the *Berufsgruppen*. In office work (to follow our first example), 67% of those employed were women.

Going down the table, one notes gender specific employment and *Frauenberufe*. Health care professions constitute 8% of all *Berufsgruppen* but 86% of the people employed in them were women. By the same token, cleaning and nursing are shown to be women's occupational areas, so is agricultural work and social work. Teaching, however, the area where women first broke into the professional world, is a mixed profession with 48% women and 52% men.

Dokument 2.25 Ein Drittel weniger: Frauenlöhne[58]

Tabelle 2.11 Frauenlöhne (in DM)

	ArbeiterInnen (Industrie)[a]			Angestellte (Handel u. Ind.)[b]		
Jahr	*Männer*	*Frauen*	*Frauen (%)*	*Männer*	*Frauen*	*Frauen (%)*
1960	134	80	60	723	404	56
1970	293	182	62	1531	917	60
1980	596	408	68	3421	2202	64
1988	783	551	70	4654	2989	64

[a] In der Industrie werden die ArbeiterInnen wöchentlich bezahlt. Die Tabelle gibt daher den Wochenlohn wieder.
[b] Arbeitnehmer in Angestelltenberufen werden monatlich bezahlt. Die Bezahlung hier heißt *Gehalt*. Die Tabelle gibt daher das Monatsgehalt wieder.

Comment

The table presents an overview of earnings in blue collar and white collar occupations. The summary title of *Frauenlöhne* is not strictly accurate sinde only blue collar workers receive a (weekly) wage while white collar employees receive a (monthly) salary, a *Gehalt*.

Linguistic differences apart, the two sides of the labour market look very similar for women. In both types of employment, women's average salary has been well

below that of men. Although the gap has narrowed from 60% to 70% in blue collar employment and from 56% to 64% in white collar employment, the gender gap in women's pay remains a salient feature of the labour market.

Dokument 2.26 Fast wie bei den Nazis: Frauenlöhne 1936–56[59]

Tabelle 2.12 Frauenlöhne 1936–56

Jahr	RM/DM	Männer	Frauen	Frauen (%)
1936	RM	38	21	56
1939	RM	44	24	54
1947	RM	40	22	55
1949	DM	62	36	59
1950	DM	68	40	59
1956	DM	106	62	59

Comment
The table concentrates on the transition from the National Socialist period to the post-war era of the economic miracle in the 1950s. The Nazis had decreed that women's wages should be 40% lower than those of men. The table shows that on average women were paid even below that margin. The post-war years with their constitutional pledge to women's equality and the onset of the economic miracle improved the position of women somewhat but failed to bring women's pay in line with that of men. In the mid-1950s, women were still caught in the 40% trap of lower pay. Since then (see document 2.25) the gender gap has been narrowed to 30% on average.

As mentioned in the main text, several causes overlap in depressing women's wages. The genderised structure of occupational fields and the lower position of women in the occupational hierarchies tend to depress women's earnings. The same is true for part-time employment, which is normally offered unskilled or semi-skilled and defined as employment in the lower pay brackets.

Dokument 2.27 Die zurückgebliebenen Löhne: Arbeitsalltag in der Nachkriegszeit[60]

Wenn unsere Lohntüten eine Sprache hätten, dann würde jeden Freitag oder Monatsende ein angstvolles Geschrei aus den Personalbüros dringen: 'Haltet sie! Haltet die Preise! Erbarmt Euch, wir können nicht mehr mit!'

Die heutige Einkommenspyramide zeigt, wieviel Prozent unserer Mitmenschen die kleinen, die mittleren oder die großen Einkommen beziehen. Schon dieser Überschlag läßt erkennen, daß rund 75 v.H. der abhängigen Einkommensbezieher (ohne Lehrlinge) weniger als 250, – DM monatlich verdienen. Von den 13,3 Millionen Beschäftigten gehören allein 7,5 Millionen zu dieser Einkommensgruppe, die nahe am Existenzminimum und darunter liegt. Allerdings ist die Bezeichnung 'Existenzminimum' eine hohle Wortspielerei, denn z.b. kann ... eine Landarbeiterin bei angestrengter Arbeit und 87, – DM im Monat notfalls dahinvegetieren, aber nicht als Kulturmensch existieren.

In der Textilindustrie liegen die Durchschnitte wie folgt: Alle männlichen Arbeitnehmer wöchentlich 51,07 DM (März 1950), alle weiblichen Arbeitnehmer wöchentlich 43,94 DM. In der Ledererzeugung erreichten im März 1950 die Frauen durchschnittlich 33,29 DM in der Woche; die Männer 56, – DM.

Katastrophal soll es bei den Putzmacherinnen-Löhnen aussehen. Ihr Schicksal ist nicht genau einzusehen, da sie sich kaum gewerkschaftlich organisieren. Wie leicht wäre aber gerade da eine Änderung zu schaffen! Die ausgebeuteten Geschöpfe sollten sich nur mal im Höhepunkt der Hutsaison zu einem Streik aufraffen! Der Erfolg wäre garantiert, denn wie sollten die Meisterinnen sonst der Wut der enttäuschten Damenkundschaft entgehen!

Da die Arbeitskräfte im Handwerk überhaupt schlecht organisiert sind, entsprechen die Löhne dieser gelernten Fachkräfte keineswegs ihren Leistungen. Unsere Putzfrauen und Aufwartungen sollten eigentlich nach den gewerkschaftlichen Richtlinien je nach Ortsklasse 72 bis 80 Pfg. erhalten. Sie wissen es zumeist nur nicht und lassen sich mit 60 Pfg. abspeisen. Sie gehören somit eigentlich schon zu den 'gut bezahlten' Kräften in unserer traurigen Statistik.

Steigen wir zuletzt auf die tiefste Stufe hinab, auf der ein voll arbeitender Mensch zu leben gezwungen wird: es handelt sich um die Landarbeiterschaft. Qualifizierte männliche Kräfte erhalten 63 bis höchstens 80 Pfg. Frauen werden mit 42 bis 45 Pfg. abgespeist. Nur die gegenüber der Industrie längere Arbeitszeit (durchschnittlich zehn Stunden täglich) schafft ein paar Pfennige Ausgleich im Wochenlohn.

Wer allein angesichts dieser Lohntabelle noch über Landflucht zu klagen wagt, ohne diese *soziale Schande* als Hauptgrund zu nennen, der sollte sich selbst einmal als Landarbeiter verdingen. Bei DM 120, – im Monat mit zehnstündiger Arbeitszeit, bei ausgesprochener Schmutz- und Schwerarbeit, in der Verlassenheit und Kulturferne des Dorfes, fern dem

aktiven Schutz der Partei und Gewerkschaft, oft im Kreise reaktionärer, engstirniger und stumpfer Nachbarn, würde er auch flüchten, so rasch er nur könnte.

Notes

Einkommenspyramide: pay structure, narrowing sharply towards the top.

Existenzminimum: subsistence level.

eine hohle Wortspielerei: meaningless play on words.

dahinvegetieren: barely exist (vegetate).

Kulturmensch: civilised human being. The contrast here is between a person's right to lead a decent life with a secure standard of living on the one hand and low wages which force people to live on the bread line, barely able to survive physically on the other.

Putzmacherinnen: hat makers.

die ausgebeuteten Geschöpfe: the exploited creatures.

auf dem Höhepunkt der Hutsaison: at the height of the hat season. This is a wonderful example of cultural change. In 1950, when the text was written, it was obligatory for a respectable woman to wear a hat in public, especially in winter. It is no less interesting that *Gleichheit* which purports to be the voice of the working class, eschews this bourgeois custom without even a hint of criticism.

Damenkundschaft: lady customers. *Dame* in Germany is a 'fine lady'. This term has been used to describe the ladies section of the clothing trade, e.g. *Damenkonfektion (-kleidung)*, *Damenabteilung, Damenmäntel.* 'Frau' in this context would be prejorative and imply that the customer/wearer is non-elegant and lower class.

Aufwartungen: dailies (i.e. hourly paid domestic cleaners).

je nach Ortsklasse: depending on the regional code. Pay levels differ by region/locality and are aligned with the cost of living. Thus, pay in a city such as Frankfurt/Main or Hamburg is higher than pay (for the same work) in a small town such as Sigmaringen or Soest.

lassen sich abspeisen: allow themselves to be fobbed off.

Landflucht: people leaving rural areas and settling in cities.

sich als Landarbeiter verdingen: to take on work as an agricultural labourer.

Kulturferne: far away from culture, i.e. remote and backward.

engstirniger und stumpfer Nachbarn: narrow-minded and dull (stupid) neighbours.

Comment

The document presents a host of detail on pay levels and levels of inequality in the early period of post-war reconstruction. It underlines observations made earlier that women continued to receive lower pay than men in the post-war period, and no effort was made to abolish the gender gap of pay when the Nazi dictatorship was replaced by a democratic system. The author of the document Dr. Lore Henkel, was a trade unionist with a special interest in labour market developments. From the vantage point of the trade union movement, post-war reconstruction offered a unique opportunity to recast the economic system and introduce socialism. This, of course, did not happen in western Germany. The social market economy, which was created through the currency reform of 1948, was a capitalist economic system, albeit modified by social policies. In the founding years of the Federal Republic, the trade unions were sorely disappointed that their plans for the future

141

had been ignored. For them, capitalism would, of necessity, lead to deprivation, hardship, suffering for the ordinary people. Lore Henkel subscribed to this view and selects her examples to demonstrate the devastation caused in people's lives by the poor working conditions and wages of the day. Although she has an axe to grind and is over-critical of the economic situation, her observations were of considerble interest since she focuses specifically on women and on the non-success stories of early post-war reconstruction. The document should, however, not be taken as presenting the whole picture. By 1950, there were early signs of recovery and people's lives had begun to normalise. Lore Henkel's reference to the *Hutsaison* is an unwitting admission that life was less harsh for ordinary people than for the poor *Geschöpfe* whom she singled out in her article.

Dokument 2.28 Frauenarbeit in der DDR[61]

Frauen sind in den letzten Jahrzehnten in den beiden Gesellschaften verstärkt in den Arbeitsmarkt vorgedrungen. In der *DDR* sind die Erwerbsquoten der Frauen seit den 50er Jahren permanent angestiegen; sie bewegen sich auf internationalem Spitzenniveau. Die Berufstätigkeit der Frau im erwerbsfähigen Alter war zur Selbstverständlichkeit geworden. 92% der 25−60jährigen Frauen (ohne Studentinnen) gingen 1990 einer Erwerbstätigkeit nach, nur 8% nutzten nicht ihr Recht auf Arbeit, das gleichzeitig auch eine Pflicht zur Arbeit war, oder konnten es nicht nutzen. Die Frauen wurden dringend als Arbeitskräfte in einer Wirtschaft benötigt, die bei ihrer mangelnden Produktivität unter chronischem Arbeitskräftemangel litt. Zudem wurde in den meisten Familien das Einkommen der Ehefrau zur Sicherung des gewünschten Lebensstandards gebraucht. Frauen trugen zu etwa 40% zum Haushaltseinkommen von Paaren bei. 1989 verrichteten 27% der erwerbstätigen Frauen Teilzeitarbeit, obwohl diese ideologisch und ökonomisch unerwünscht war.

Notes

bei ihrer mangelnden Produktivität: due to its low productivity. The GDR economy was technically outdated and had been starved of investment especially since the early 1970s when the Honecker regime directed financial resources towards social policies in an attempt to buy people's acquiescence with the GDR and curb discontent and the desire to leave. Since the mid-1980s, however, the GDR economy experienced a recession. As the government could not admit to the fact that unemployment might be inevitable at times of economic difficulty, it resorted to overmanning. This 'hidden unemployment' has been estimated at 15%. When the GDR collapsed in the autumn of 1989, productivity had reached a low ebb.

chronischer Arbeitskräftemangel: endemic shortage of labour due to the high number of people (overall nearly 4 million) who fled the country.

142

ideologisch und ökonomisch unerwünscht: ideologically and economically undesirable. This refers to part-time working. In the GDR, one in four women worked part time. Part-time work normally extended to 37 hours, while normal working hours were just over 43 (35 in the West). Most of the women working part-time had started to do so in the 1970s when their children were small and remained in part-time work afterwards. By the 1980s, the GDR had changed its policy and did not normally permit women to work part-time. This is fully explained in Gunnar Winklers *Frauenreport*. Berlin: Die Wirtschaft, 1990.

Dokument 2.29 Erwerbsbeteiligung im Wandel: 1966–89[62]

Table 2.13 Erwerbsbeteiligung von Frauen in der DDR 1966–89

Altersgruppe	1966	1979	1989
15–unter 25	88	94	92
25–unter 30	67	83	82
30–unter 35	68	89	88
35–unter 40	70	88	88
40–unter 45	73	86	91
45–unter 50	71	83	88
50–unter 55	64	78	83
55–unter 60	54	69	74
60–unter 65	32	37	28
65–unter 70	15	16	10

Comment

The table shows that from the mid-1960s women's participation in the labour market of the GDR rose in all age groups. The integration of women into the work force appears to have been completed in the 1970s as the post-war generations completed GDR educational programmes and began to enter the labour market. After that, the pattern remains the same; before that, older women show more of the traditional non-participation. The relatively high employment rate among the over 60s can be explained as a consequence of low pensions which forced women to supplement their incomes.

For younger women, the effect of the *Babyjahr* is important. Women 'im Babyjahr', i.e. on leave for up to three years to bring up their small children, were not included in the employment statistics. This is evident from the drop in labour market participation for the age group 25–30.

Dokument 2.30 Berufstätige Mütter: ein Ost-West Vergleich [63]

*Tabelle 2.14 Berufstätige Mütter in Ost und West in Prozent der
Wohnbevölkerung*

Anzahl der Kinder	DDR	BRD
1 unter 18 Jahren	80	46
2 unter 18 Jahren	76	37
3 unter 18 Jahren	69	33

Note

The data in the table show the situation in the mid-1980s. In the GDR, women with children
were considerably more active in the labour market than in the FRG. In East and West,
participation declines with the number of children. In the West, however, we can assume that
women with children interrupted their employment for an unspecified time or dropped out
of the labour market altogether; non-participation in the labour market in the East was
restricted to three years per child. This could, of course, add up to a significant break if
more than one child had to be cared for.

Dokument 2.31 'Vater' Staat betrieb 'Muttipolitik' [64]

Von Seiten des Staates wurden vielfältige Versuche unternommen, sowohl
die Geburtenentwicklung als auch die Frauenbeschäftigung zu beeinflussen.
Maßnahmen wie bezahltes Babyjahr, Arbeitszeit- und Urlaubsregelungen
etc. waren auf Mütter, jedoch nicht auf Mütter und Väter zugeschnitten.
In Abhängigkeit von der Zahl der Kinder konnten alleinstehende Mütter
oder Väter für 4 bis 13 Wochen im Jahr eine Freistellung von der Arbeit
in Anspruch nehmen. Dabei wurde eine finanzielle Unterstützung wie bei
eigener Erkrankung (65 bis 90 Prozent des Nettodurchschnittsverdienstes)
gewährt. Diese Unterstützung bekamen seit 1984 verheiratete Mütter mit
drei und mehr Kindern bei Pflege eines erkrankten Kindes. Seit 1986
erhielten werktätige Mütter bereits bei der Geburt des 1. Kindes ein
bezahltes 'Babyjahr', Mütter erhielten bereits mit 2 Kindern Unterstützung
bei deren Erkrankung. Doch selbst solche Regelungen, die für beide
Elternteile gleichermaßen galten, wurden selten vom Vater in Anspruch
genommen. Die sogenannte 'Muttipolitik' erwies sich im Einzelfall oft als
nachteilig für die beruflichen Entwicklungsmöglichkeiten. Für leitende
Tätigkeiten oder die Besetzung eines wichtigen Aufgabengebietes hatten
i.d.R. die Männer Vorrang, da sie die Möglichkeit der Freistellung im

Babyjahr oder die Freistellung zur Pflege erkrankter Kinder weniger häufiger in Anspruch nahmen. Wenn es schon zur Besetzung einer leitenden Position eine Frau sein mußte, um der Zielsetzung der Frauenförderung nachzukommen, dann meist eine, die drei Grundbedingungen erfüllte: Über 40 Jahre, alleinstehend und kinderlos. Völlig ohne 'Karrierechancen' waren naturgemäß Frauen, die einer Teilzeitbeschäftigung nachgingen.

Notes

Vater Staat: the state. The term implies that people believe in the dominance and benevolence of the state who is thought to care for them like a father. An ironical reference to the state tradition in Germany's authoritarian (Prussian) past.

Muttipolitik: mother's policies, i.e. an ironical expression for the GDR women's policies which provide ample support for women in their role as mothers but little encouragement or support of equal opportunities and career development.

Freistellung: secondment; (paid) time off.

i.d.R.: in der Regel, normally.

Frauenförderung: positive action, measures designed to advance the interests and career chances of women.

Comment

The critical account of the GDR *Muttipolitik* is particularly interesting, since it was written by the former head of the GDR statistical services. After the collapse of the East German state, he compiled the book from which the excerpt is taken, and used empirical data to demonstrate the open and hidden discrimination in the GDR.

With regard to women, the list of measures is informative (see also document 2.36), but his conclusion provides the real insight into gender bias: women who wanted a career and aimed for promotion or leadership positions had to be single and childless. Far from assisting women in their career chances, the *Muttipolitik* tied them down and held them back. By persuading them to have two children (this was the accepted norm), it persuaded them to remain in the second row of society. Since *Frauenförderung* was unknown in the GDR as specific measures to enhance women's chances of promotion, the *Muttipolitik* enforced gender divisions and consolidated the gender gap in the GDR. Despite an apparently progressive history of integrating women into the labour market, the GDR looked at women as mothers (who should also work) and failed to take the crucial step of promoting women on the basis of their abilities and in line with their ambitions. Support for mothers is not the same as support for women in their bid for equality.

Dokument 2.32 'Patriarchalische Gleichberechtigung statt sozialer Gleichheit' [65]

1988 hatten 87 Prozent aller berufstätigen Frauen eine abgeschlossene berufliche Ausbildung. Diese galt bis vor kurzem in der Politik wie in der Ideologie, in den Medien wie in offiziellen Verlautbarungen als Beweis für die erfolgreiche Realisierung der Gleichberechtigung in der DDR. Mehr noch: Der Mythos von der bereits erreichten Gleichberechtigung hat sich in den Köpfen vieler Frauen festgesetzt und sie blind gemacht für die realen Benachteiligungen, die sie tagtäglich erfahren haben und die sie jetzt auf die schlechtesten Startplätze verweisen. (...)

Männer und Frauen hatten – bei allen Erfolgen, die Frauen für sich erringen konnten – in der Realität weder die gleichen Bedingungen in der Berufsarbeit noch gleiche Chancen und Ressourcen für berufliche Qualifikation und berufliche Karrieren. (...)

Spätestens seit Ende der sechziger Jahre ist in der DDR von einer nach Geschlechtern polarisierten Wirtschafts- und Berufsstruktur zu reden. Überproportional ist der Frauenanteil im Sozialwesen (91.8%), im Gesundheitswesen (83%), im Bildungswesen (77%), im Handel (72%), sowie im Post- und Fernmeldewesen (68.9%). Unterrepräsentiert sind Frauen hingegen in der Industrie, im Handwerk, in der Bauwirtschaft, in der Land- und Forstwirtschaft sowie im Verkehrswesen. Der Anteil der Frauen in leitenden Positionen beträgt immerhin insgesamt knapp ein Drittel, variiert aber stark nach Wirtschaftsbereichen und nimmt generell mit der Höhe der Position deutlich ab. Den Frauen sind überall in der Gesellschaft, in Wirtschaft und Politik die zweiten Plätze zugewiesen. (...)

Notes

hat sich in den Köpfen festgesetzt: sticks in their minds; they believe it without further questioning.

auf die schlechteren Startplätze: on to the less well positioned starting blocks. The metaphor refers to the reduced chances of women to remain in the labour market and compete with men at a time when employment has become scarce and unemployment a reality. After unification, women have been harder hit by unemployment than men (about 70% of the unemployed are women) and have found it more difficult to re-enter the labour market, since their level of seniority, their training and qualification, and their overall work expertise have turned out to be of a lower standard than those of men. During the existence of the GDR, this disadvantage was not visible; now it has become a major problem for women in the transition to a market economy.

überproportional: above average; overrepresented.

der Anteil der Frauen in leitenden Positionen: the share of women in management functions. The term 'leitende Position' here includes intermediate management. At that level, women were generally better represented than in western Germany, but still much lower than would have been commensurate with their place in the workforce (see Abbildung 1.1, p. 38).

Comment

Hildegard Maria Nickel was deputy director of the Institute for Sociology at the Humboldt University in (East) Berlin before unification. Here is a voice from inside the GDR, based on personal experience as well as empirical and academic knowledge. I tend to agree with her critical assessment of the manner in which women were duped into believing that they had achieved equality, but were allocated to those professions which held fewer prospects. The double standards of pretending to endorse and implement equal opportunities and at the same time preventing women from breaking the gender mould of *Frauenarbeit* and *Frauen-rolle* is one of the most aggravating features of the GDR situation. On the one hand, society and state should have given women access to child care, should have supported them in their family roles and helped in the choice of employment. On the other hand, the manner in which the GDR linked its social provisions to restrictive employment tracks and opportunities for women casts doubt on the intentions of *Muttipolitik*: had it been designed to liberate women or to prevent the freedom of choice and development, which liberation implies? I think, the latter happened: women were relegated to women's slots with conservative, unliberal intentions. Deep down, this kind of socialism was, as Hildegard Maria Nickel put it in the heading chosen for the excerpt *patriarchalisch*. Despite its *Frauenpolitik*, the GDR ramained a *Männergesellschaft* to the very end.

Dokument 2.33 Frauenberufe in der Männergesellschaft DDR[66]

Der DDR ist die volle Integration der Frau in das Berufsleben sicherlich quantitativ weitgehend gelungen, qualitativ dagegen kaum. Durch ein fortbestehendes Rollenverständnis, das die Frauen auf einen relativ engen Kreis von Berufsfeldern verweist, ist die Mehrzahl der arbeitenden Frauen in solchen Berufen konzentriert zu finden, die teils traditionell, teils neuerdings als Frauenberufe (z.B. Datenverarbeitung und Technisches Zeichnen) eingeschätzt werden. Nur einer Minderheit gelang (...) trotz aller Förderung der Ausbruch aus dieser Vorstellungswelt. Neben diesem qualitativen Mangel der Frauenarbeit besteht ein weiteres Manko in den noch immer beschränkten Aufstiegschancen von Frauen in denjenigen Bereichen, die nach dem traditionellen Rollenverständnis Männern vor-behalten sind.

Notes

quantitativ: numerically. The term is used in a negative way to signify that headcounts do not tell you anything about contents and meaning.

qualitativ: the opposite of 'quantitativ', i.e. of high quality. In Marxist and left-wing language, *qualitativ* is used frequently and means substance.

gelang der Ausbruch aus dieser Vorstellungswelt: succeeded in breaking free from these

assumptions. The text implies that women themselves had largely accepted the genderised occupational structure and divide in women's and men's work it perpetuated.

traditionelles Rollenverständnis: traditional view of social roles, i.e. accepting conventional views about women's family/maternal skills, their greater manual dexterity and presumed lack of intellectual acumen as a basis for gender-specific organisation of social life and employment.

Dokument 2.34 Mädchenberufe und Jungenberufe in der DDR[67]

Tabelle 2.15 Frauenberufe in der DDR

Berufsgruppe	*Mädchen (%)*	*Jungen (%)*
Wirtschaft/Verwaltung	96	4
Textil/Bekleidung	90	10
Handel/Gastronomie Dienstleistungen	84	16
Lebensmittelindustrie	50	50
Verkehr und Transport	45	55
Fertigungs- und Verfahrenstechnik	19	81
Elektrotechnik/Elektronik	17	83
Maschinen-, Apparate- und Anlagenbau	9	91
Bauwesen	8	92

Comment

The table records the ten largest occupational groups as listed in the Statistical Yearbook of the GDR (1987).

Some of the categories (e.g. Handel/Gastronomie/Dienstleistungen) amalgamate several occupations and are not directly comparable with those used in the West. Moreover, much of the statistical information compiled and published during the lifetime of the GDR has been shown to be unreliable.

For the purposes of our discussion, the table does, however, serve to illustrate gender divisions and the existence in the GDR of separate *Mädchenberufe* and *Jungenberufe*.

Dokument 2.35 Frauen- und Männerqualifikationen im Vergleich [68]

Tabelle 2.16 Qualifikationen in der DDR

Art des Einsatzes	Frauenanteil (%)	Männeranteil (%)
Facharbeiter	48	52
Meister	12	88
Fachschulkader	62	38
Hochschulkader	38	62

Comment

The table has been taken from an account of the situation of women in the former GDR, based on GDR material. Some of the categories used in GDR statistics do not have an equivalent in the West, and certain terms seem meaningless outside their socialist setting. Thus, the heading of column one, *Art des Einsatzes* has the bureaucratic ring of a compulsory labour programme, a tone not uncommon in the GDR. Similarly the term *Kader* has its roots in a different culture and its language. In socialist ideology a *Kader* is a specially trained and trusted person. In the table it refers to people who have completed qualifying examinations at advanced educational levels (*Fachschule/Hochschule*). By implication, they are now trained and trusted, since their admission to study and examinations depended on political acquiescense and so-called *Linientreue*, i.e. acceptance of socialist ideology.

Anhang 1 Sozialpolitische Maßnahmen zur Unterstützung berufstätiger Frauen in der DDR (Übersicht)

1. Vollversorgung mit Krippen, Kindergärten, Schulhorten und Schulspeisung.
2. kürzere Wochenarbeitszeit für Mütter mit mehr als einem Kind ohne Lohn- bzw. Gehaltseinbuße. Die durchschnittliche Wochenarbeitszeit von 43,75 Stunden wurde um 3,75 Stunden für Arbeiterinnen bzw. um 2 Unterrichtsstunden für Lehrerinnen reduziert.
3. 2–5 Tage mehr Jahresurlaub für Mütter (nicht Väter) je nach Kinderzahl.
4. sogenanntes Babyjahr: 6 Monate voll bezahlt + 6 Monate Krankengeldsatz mit Arbeitsplatzgarantie bei Geburt eines Kindes. Konnte bis auf 3 Jahre verlängert werden.

5. Pflegeurlaub (bis zu 13 Wochen pro Jahr) zur Betreuung kranker Kinder.
6. ein bezahlter Hausarbeitstag pro Monat.
7. Kinderzuschläge und weitere Förderung für studierende Mütter.

Anhang 2 Arbeit, Familie und Partnerschaft: neuere gesetzliche Regelungen in der Bundesrepublik (Übersicht)

1980 Arbeitsrechtliches EG-Anpassungsgesetz
Das Verbot der Benachteiligung wegen des Geschlechts im Arbeitsverhältnis, bei seiner Begründung und Kündigung wird im BGB festgeschrieben, einschließlich Recht auf gleiches Entgelt.
Gebot geschlechtsneutraler Stellenausschreibungen, Aushängung der Vorschriften im Betrieb.
Beweislast beim Arbeitgeber, wenn vom Arbeitnehmer bzw. von der Arbeitnehmerin Tatsachen glaubhaft gemacht werden, die auf eine Benachteiligung wegen des Geschlechts hindeuten.

1985 Beschäftigungsförderungsgesetz
Erleichterung des Zugangs zu Maßnahmen der Umschulung und Fortbildung für Frauen, die wegen Kindererziehung zeitweise aus dem Erwerbsleben ausgeschieden sind. Zeiten der Kindererziehung werden nunmehr mit fünf Jahren pro Kind auf die Rahmenfrist angerechnet.
Teilzeitarbeit wird arbeitsrechtlich ebenso abgesichert wie Vollzeitarbeit. Gleichbehandlung wird vorgeschrieben, außer wenn sachliche Gründe eine unterschiedliche Behandlung rechtfertigen.

1986 Renten und Erziehungszeiten
Jede Mutter, die vor ihrer Berufsaufgabe mindestens 5 Jahre versicherungspflichtig gearbeitet hat, hat Anspruch auf ein Jahr Altersrente pro Kind. Das Gesetz sollte erst für Frauen des Jahrgangs 1921 gelten, wurde aber – nach öffentlichem Protest über die Vernachlässigung der sog. *Trümmerfrauen* – so verändert, daß die Geburtsjahrgänge vor 1907 ab 1987 anspruchsberechtigt waren und die nachfolgenden Jahrgänge bis Oktober 1990 in die neue Rentenregelung einbezogen werden sollten.

ab 1986 und mit mehrfachen Änderungen zwischen 1986 und 1990
Erziehungsgeld und Erziehungsurlaub: Mütter und Väter, die selbst ein Kind betreuen und erziehen, erhalten ein Erziehungsgeld von DM 600 monatlich für 10 Monate. Ab 1988 wurde der Zeitraum auf

12 Monate, ab July 1989 auf 15 Monate, ab Juli 1990 schließlich auf 18 Monate ausgedehnt. Im Gegensatz zum bisherigen Mutterschaftsurlaubsgeld erhalten auch diejenigen Mütter das Erziehungsgeld, die vor der Geburt ihres Kindes nicht abhängig erwerbstätig waren.

Anspruch auf Erziehungsurlaub haben alle Mütter und Väter während der Zeit des Bezugs von Erziehungsgeld, wenn beide Partner erwerbstätig sind. Eheleute können sich in dieser Zeit einmal abwechseln. Das Arbeitsverhältnis darf während der Zeit des Erziehungsurlaubs vom Arbeitgeber nicht gekündigt werden.

Drittes Kapitel

Frauen und Politik

Frauen als Wählerinnen

Das Frauenstimmrecht wird verordnet

Bis zum Ende des Ersten Weltkrieges war Deutschland ein Obrigkeitsstaat. Seine Regierung wurde ernannt, nicht gewählt. Die Rechte der Bürger, an der Politik mitzuwirken, waren nur unvollkommen entwickelt. Als Parlament gab es den Reichstag, doch hatte er keine wirkliche politische Macht, denn er hatte keinen Einfluß darauf, welche Regierung im Amt war. Obgleich es Wahlen gab im deutschen Kaiserreich, hatten diese Wahlen nicht die Funktion, die ihnen in einer Demokratie zukommt: die Zusammensetzung der Regierung zu bestimmen. Auch war das Wahlrecht im deutschen Kaiserreich eingeschränkt. Ländliche Regionen und Großgrundbesitzer sandten mehr Abgeordnete in den Reichstag als die ständig wachsenden Städte und die Arbeiterbevölkerung. Frauen hatten kein Wahlrecht. Männer hatten zwar Wahlrecht bei Reichstagswahlen, doch herrschte in Preußen, dem größten und mächtigsten der deutschen Länder, das sogenannte Dreiklassenwahlrecht, das die Stimmen nach Eigentum gewichtete und die Großgrundbesitzer begünstigte.

Am Ende des Ersten Weltkrieges sollte der Obrigkeitsstaat abgeschafft und durch ein demokratisches politisches System ersetzt werden. Im Zuge der allgemeinen Umstellung vom Kaiserreich auf eine Republik wurden auch den Bürgern Mitwirkungsrechte eingeräumt, die wir heute demokratische Mitwirkungsrechte nennen.

Das wichtigste Mitwirkungsrecht dieser Art ist das Wahlrecht. In Deutschland erhielten Frauen das Wahlrecht zwischen dem Ende des Ersten Weltkrieges und der Gründung der Weimarer Republik. Einen Tag nach dem Waffenstillstand, am 12. November 1918 verkündete der 'Rat der Volksbeauftragten', der die Regierungsgeschäfte im Umbruch nach dem Ersten Weltkrieg führte, in einem 'Aufruf an das deutsche Volk' das allgemeine Wahlrecht. Dies war die Geburtsstunde des Frauenstimmrechts in Deutschland. Der Aufruf wendete sich nicht spezifisch an Frauen, sondern Frauen erhielten das Wahlrecht zusammen mit allen anderen Bevölkerungsgruppen, die vorher nicht oder nur bedingt wahlberechtigt waren (Dokument 3.1). Auch stellte das Wahlrecht nur einen Teilaspekt eines umfänglichen Maßnahmenpaketes dar:

An das deutsche Volk. Die aus der Revolution hervorgegangene Regierung, deren politische Leitung rein sozialistisch ist, setzt sich die Aufgabe, das sozialistische Programm zu verwirklichen. (...)

Auf dem Gebiete der Krankenversicherung wird die Versicherungspflicht über die bisherige Grenze von 2 500 Mark ausgedehnt werden.

Die Wohnungsnot wird durch Bereitstellung von Wohnungen bekämpft werden.

Auf die Sicherung der Volksernährung wird hingearbeitet werden.

Die Regierung wird die geordnete Produktion aufrechterhalten, das Eigentum gegen Eingriffe Privater sowie die Freiheit und Sicherheit der Person schützen.

Alle Wahlen zu öffentlichen Körperschaften sind fortan nach dem gleichen, geheimen, direkten, allgemeinen Wahlrecht auf Grund des proportionalen Wahlsystems für alle mindestens 20 Jahre alten männlichen und weiblichen Personen zu vollziehen. Auch für die Konstituierende Versammlung, über die nähere Bestimmung noch erfolgen wird, gilt dieses Wahlrecht.[69]

Das Frauenstimmrecht, das seit 1891 von der SPD gefordert worden war, wurde schließlich von einer 'sozialistischen Regierung' (der Rat der Volksbeauftragen bestand aus drei Vertretern der SPD und zwei Vertretern der USPD, die sich während des Krieges von der SPD abgespalten hatte) per Dekret eingeführt. Noch 1917 hatte die damalige Reichstagsfraktion der SPD versucht, das Frauenstimmrecht im Reichstag durchzusetzen. Es fand sich aber keine Mehrheit dafür, Frauen das Stimmrecht zu geben.

Als es dann im November 1918 verordnet und schon am 19. Januar 1919 bei den Wahlen zur Nationalversammlung angewandt wurde, hatten die anderen politischen Parteien sich noch nicht zum Frauenstimmrecht bekannt oder Frauen eine aktive Rolle in der Politik zugesprochen. Nach dem Krieg waren die politischen Parteien damit beschäftigt, sich organisatorisch neu zu gestalten und ihren Einfluß auf die Politik auszuweiten. Außer der SPD und den von ihr abgesplitterten Linksparteien USPD und KPD hatten ohnehin nur die Liberalen das Frauenstimmrecht gefordert (siehe Dokument 3.1). Die konservativen Parteien und das katholische Zentrum hatten noch keine Frauenpolitik entwickelt, die auch die Teilnahme von Frauen an der Politik, in Parlamenten und in der Parteiorganisation einschloß.

Allgemein kann man sagen, daß Parteien und Gesellschaft auf das Frauenstimmrecht nicht vorbereitet waren und sich auch nicht vorbereiten konnten. Es hatte in Deutschland noch keine parteipolitische Diskussion um die Rolle der Frau in der Politik gegeben. Der Aufruf der Volksbeauftragten traf auf eine Bevölkerung, die sich noch wenig mit der Frage des Frauenstimmrechts befaßt hatte. Nur die Frauenbewegung hatte diskutiert und sich schrittweise dazu durchgerungen, das Wahlrecht zumindest nicht abzulehnen. Auch drängten die Alltagsprobleme des Krieges die Frage nach der politischen Gleichberechtigung der Frau in den Hintergrund.

Das 'Wahlwunder' von 1919

Schon 2 Monate nach dem Aufruf *An das deutsche Volk* und der Einführung des Wahlrechts per Dekret fanden Wahlen zur verfassungsgebenden Versammlung (Nationalversammlung) statt. Ein Jahr später fanden die Wahlen statt, die den ersten Reichstag und die erste nach dem neuen Wahlrecht gewählte Regierung der Weimarer Republik bestimmten.

Wahlbeteiligung: Die ersten Wahlen, in denen Frauen ihre Stimme abgeben konnten, brachten einige unerwartete Ergebnisse. 1919 lag die Wahlbeteiligung der Frauen höher als bei späteren Wahlen in der Weimarer Republik und fast so hoch wie die der Männer (Dokument 3.2). Trotz kurzer Vorbereitungszeit und ohne viel Erfahrung mit politischer Arbeit zeigten sich Frauen durchaus in der Lage, ihr Stimmrecht anzuwenden. Allerdings fiel schon 1920 die Wahlbeteiligung von Frauen scharf ab und erreichte erst nach dem Zweiten Weltkrieg wieder das Niveau von 1919 (Dokument 3.3).

Frauen in den Parlamenten: Eine Ausnahme blieb auch, bis gegen Ende der siebziger Jahre, ein zweiter Erfolg der Wahl von 1919. Der Anteil der weiblichen Abgeordneten in der Nationalversammlung betrug fast 10% (Dokument 3.4). Damit hatten Frauen nicht nur ihr aktives Wahlrecht durch Wahlbeteiligung genutzt, sondern auch ihr passives Wahlrecht als Gewählte. Wie bereits im Ersten Kapitel erwähnt, waren es in der Regel aktive Mitglieder der Frauenbewegung, die sich den ihnen zusagenden politischen Parteien anschlossen und über Parteilisten[70] in das Parlament einzogen. Was eigentlich ein Auftakt hätte sein sollen für mehr Frauenbeteiligung, erwies sich schon ein Jahr später als Höhepunkt, der erst 1983 wieder erreicht wurde. Die Geschichte des passiven Wahlrechts von Frauen und ihrer Arbeit in Parlamenten, die 1919 so vielversprechend begann, entpuppte sich als Geschichte der Chancenungleichheit (Dokument 3.5). Ihr vorläufiges Ende fand diese Art der Frauengeschichte erst in der BRD. Seit Mitte der achtziger Jahre wurde die verdeckte Ungleichheit der Frauen nicht mehr ohne weiteres akzeptiert. Gleichheit in der Politik hieß immer deutlicher zahlenmäßige Gleichheit mit Männern und gleichstarke Vertretung von Frauen auf allen Ebenen der Politik. Diese Interpretation führte dazu, daß Frauenquoten diskutiert und teilweise auch eingeführt wurden (Dokument 3.6). Auf diese neuesten Entwicklungen werden wir noch genauer zurückkommen.

Parteipräferenzen: Das dritte Ergebnis der Wahl zur Nationalversammlung vom Januar 1919 war dauerhafter und folgenreicher, als die kurzlebig hohe Wahlbeteiligung von Frauen und der beschwerliche Einzug in Parlamente. Doch war dieses dritte Ergebnis nicht weniger unerwartet:
 Frauen in Deutschland stimmten in ihrer Mehrheit für Parteien, die rechts von der Mitte standen. Die politischen Parteien, die sich für das Frauenstimmrecht eingesetzt hatten, wurden von Frauen nicht als 'ihre' Parteien gesehen und gewählt. Die SPD und andere Linksparteien gewannen deutlich weniger Stimmen von Frauen

als von Männern. Dieses 'Frauendefizit' blieb während der gesamten Weimarer Republik bestehen, obgleich die SPD Anfang der 30er Jahre und mit dem Aufkommen des Nationalsozialismus, mehr weibliche Wähler gewann als vorher (Dokument 3.7).

Gegen die SPD und für die NSDAP? Kontroversen zu den Nachwirkungen des Frauenstimmrechts in der Weimarer Republik

In der politischen Geschichte Deutschlands und in der Geschichte der Frau als Wählerin nimmt die Frage eine zentrale Rolle ein, wie sich denn das Wahlrecht der Frau ausgewirkt habe. Für die Weimarer Republik ist klar, daß Frauenstimmen die konservative Mitte gestärkt und das linke Lager eher geschwächt haben. Aus der Sicht der SPD wurde sogar behauptet, Frauen seien daran Schuld gewesen, daß die Partei ihre führende Rolle in der Politik nach dem Ersten Weltkrieg nicht halten konnte und nie eine gesicherte Stellung hatte als Regierungspartei. So sei es den Frauen anzulasten, daß die SPD die Wahlen 1919 nicht gewonnen habe und die Republik nie eine klare Regierungsmehrheit hatte.

Dasselbe Argument lebte wieder auf, als Frauen auch nach dem Zweiten Weltkrieg konservativ und nicht sozialdemokratisch wählten. 1946 schon hielt der damalige Vorsitzende der SPD, Kurt Schumacher, den Frauen vor, daß sie aus Dummheit falsch gewählt hätten und selbst schuld seien, wenn unter der konservativen Regierung die Nahrungsmittel teurer würden.

Doch eine zweite Frage aus der Geschichte der Frau als Wählerinnen ist nicht weniger wichtig. Waren es die Frauen, die Hitler und der NSDAP an die Macht verhalfen? Waren es Frauenstimmen, die die NSDAP ab 1930 zur stärksten Partei im Reichstag machten und zu einer gefährlichen, antidemokratischen Kraft, die das demokratische System von innen her zerstörte?

Keine Frauenmehrheit für die Nazis

Schon Anfang der 30er Jahre setzten Wissenschaftler das Gerücht in die Welt, Frauen hätten sich dem Nationalsozialismus besonders stark zugewendet. So wurde der Wahlsieg der NSDAP 1930 'einem starken Zustrom aus der weiblichen Wählerschaft' zugeschrieben, da Frauen immer schon der 'Ideologie des starken Mannes', dem 'Prestige der Uniform', der 'schneidigen Sprache' und 'militärischen Haltung' verfallen seien, wegen ihrer 'starken Betonung des Gefühlsmäßigen'.[71] Oder: 'Die stärkere Gefühlsbetontheit der Frau neigt stets mehr zum Radikalismus als die kühler überlegende männliche Art'.[72] Die vielen Filmaufnahmen und Photos, die dann später Adolf Hitler von jubelnden, allem Anschein nach vor Begeisterung ganz hingerissenen Frauen zeigten, wurden oft so verstanden, als seien der Nationalsozialismus und 'der Führer' für Frauen besonders attraktiv gewesen.

Das Gegenteil war der Fall, es gab keine Frauenmehrheit für die Nazis. Die Filme und Photos waren, wie alle nationalsozialistischen Photodokumente, von offiziellen Photographen bei offiziellen Anlässen und zum Zweck der nationalsozialistischen

Selbstdarstellung entstanden. Da wurden nur jubelnde Frauen abgebildet. Die anderen, die Frauen, die Hitler nicht zujubelten, waren bei den Nazi-Anlässen sowieso nicht dabei.

Wichtiger aber ist, daß von Anfang an mehr Männer als Frauen die NSDAP wählten. Obgleich die Nazis zwischen 1930 und 1932 mehr Frauenstimmen neu hinzugewannen, blieb doch die Dominanz der Männerstimmen im Gesamtprofil der NS-Wählerschaft. In seiner Studie *Hitlers Wähler* folgert Jürgen Falter: 'Der Versuch, den schnellen Aufstieg der NSDAP ... vor allem auf den Zustrom weiblicher Wähler zurückzuführen (...) muß als verfehlt gelten. Andererseits hat jedoch die zunehmende Tendenz weiblicher Wähler, der Hitlerbewegung ihre Stimme zu geben, durchaus zu einer Beschleunigung des Aufstiegs der NSDAP zu einer Massenpartei beigetragen.'[73]

Abbildung 3.1 Das Frauendefizit der Nationalsozialisten

Source: Jürgen Falter, *Hitlers Wähler*, ibid., S. 142.

Die Wahl der NSDAP bzw. Adolf Hitlers durch Männer und Frauen bei den Reichstags- und Reichspräsidentenwahlen am Ende der Weimarer Republik. 1928: Reichstagswahlen; 1930: Reichstagswahlen; 1932 Reichspräsidentenwahlen; 1932/2 Reichspräsidentenwahlen.

Die politische Wahl-Landschaft wird umgestaltet

In der BRD änderte sich anfangs an der Weimarer Konstellation fast nichts. Die politischen Lager entstanden wieder, wie sie vor der nationalsozialistischen Diktatur bestanden hatten. Wie damals litten die Parteien der Linken unter einem 'Frauendefizit'. Wie damals hatte die konservative Mitte einen 'Frauenbonus' zu

verzeichnen. Wie damals trennten die beiden Lager unterschiedliche Vorstellungen, wie die gesellschaftliche und wirtschaftliche Ordnung in Deutschland auszusehen habe: die Parteien der Linken strebten Verstaatlichung an; die Kommunisten wollten dabei das Modell Sowjetunion auch in Deutschland durchsetzen (dies geschah in der sowjetisch besetzten Zone und führte zur Gründung der DDR), während die SPD Sozialismus und parlamentarische Demokratie verbinden wollte. Auf der Gegenseite standen die Liberalen, die Freie Demokratische Partei (FDP), die Konservative Partei, die Christlich-Demokratische Union und die Christlich-Soziale Union (CDU/CSU) und einige Rechtsparteien, die alle ein kapitalistisches Wirtschaftssystem und privates Eigentum als Grundlage der Gesellschaftsordnung bevorzugten und jeden Sozialismus scharf ablehnten. Im Grunde war dies in der Weimarer Republik nicht anders gewesen.

Einiges hatte sich aber doch geändert. Das konservative Lager, das in der Weimarer Zeit in mehrere ideologisch und konfessionell zerstrittene Parteien zerfallen war, schloß sich nach 1945 in einer überkonfessionellen Partei der konservativen Mitte zusammen. Diese Partei nannte sich CDU (in Bayern CSU). Sie entwickelte sich zu einer Partei, der es gelang, Wähler aller Sozialschichten und Konfessionen von der politischen Mitte bis nach rechts anzuziehen. Die katholische Zentrumspartei war nach dem Zweiten Weltkrieg nicht wieder erfolgreich. Die Aufspaltung in Protestanten und Katholiken, die in der Weimarer Zeit auch eine Aufspaltung in unterschiedliche Parteien bedeutete, fiel jetzt weg. Von Anfang an gelang es der CDU/CSU, alle konfessionsgebundenen Wähler und unter ihnen besonders Katholiken ansprechen. Nach mehreren Jahren als erfolgreiche Regierungspartei drang sie auch in Wählerschichten ein, die keiner Konfession oder Kirche nahestanden.

In der politischen Geschichte der Bundesrepublik ist die CDU/CSU seit 1949 die stärkste politische Kraft und gewinnt die meisten Stimmen (Dokument 3.8). Eine Ausnahme bildete nur die Wahl 1972, als der Zustrom junger Wähler und das Interesse an der Ostpolitik die SPD einmalig (und unerwartet) zur stärksten Partei machten.

Frauen als *kingmakers*

Frauen spielten bei der Mehrheitsbildung in der Bundesrepublik eine zentrale Rolle. Der 'Frauenbonus', den die CDU/CSU vom konservativen Lager der Weimarer Republik übernehmen und ausbauen konnte, sicherte der Partei die Regierungsrolle in den ersten zwanzig Jahren der bundesrepublikanischen Politik.

Seit den 60er Jahren aber waren es die Frauen, die ihre Stimme mobiler abgaben und statt, wie vorher, in der Regel CDU/CSU nun öfter SPD wählten. Der Umschwung der Frauenstimmen verringerte das 'Frauendefizit' der SPD. 1980 erhielt die Partei sogar die Mehrheit der Frauenstimmen. Innerhalb der Wählerschaft der SPD stellten Frauen seit den frühen 70er Jahren etwa die Hälfte, gelegentlich auch die Mehrheit.

Der Abbau von 'Frauenbonus' und 'Frauendefizit' kann erklärt werden durch das neue gesellschaftliche Rollenverständnis der Frauen in der Nachkriegszeit. Bessere Bildungschancen, bessere Ausbildung, stärkere Berufsorientierung gehören hierher. Ebenso gehört hier hinein die veränderte Bedeutung der Familie und der Mutterrolle der Frau, wie wir sie oben bereits im Zweiten Kapitel skizziert haben.

Eine neue SPD

Nicht minder wichtig aber ist, daß sich die SPD selbst erheblich wandelte. Statt wie früher darauf zu bestehen, daß ihre Ideologie des Sozialismus richtig sei und Frauen sie eben verstehen müßten, wenn sie politisch mündig werden wollten, gab die Partei mit dem Godesberger Programm 1959 ihre ideologische Plattform auf und bot sich als Partei der Gleichheitschancen an. Auch die Umgestaltung der Wirtschaft in eine sozialistische wurde fallengelassen. Die SPD paßte sich an die wirtschaftliche und gesellschaftliche Situation in der BRD an. Dieser Prozeß der Ent-Ideologisierung ist in der Wissenschaft als Wandel von der Klassenpartei zur Volkspartei bezeichnet worden. Dies bedeutete, daß sich die SPD nicht mehr nur an *eine* Schicht – die Arbeiter – oder an sozialistisch eingestellte Personen wenden will, sondern an alle Menschen aus allen Sozialschichten. Die CDU/CSU war schon von Anfang an Volkspartei gewesen. Sie hatte sich im Prinzip an Bürger aller Konfessionen, Schichten und Regionen gewandt. Seit 1959 trifft dies auch auf die SPD zu.[74] Dieser Zeitpunkt markiert das Ende der Lagermentalität, also der scharfen Trennung in entgegengesetzte politische Lager und gesellschaftliche Gruppen in der bundesdeutschen Politik.

Jenseits von 'Frauendefizit' und 'Frauenbonus': Parteipräferenzen von Frauen in der Gegenwart

Für Frauen folgte aus dem Ende der Lagereinteilung der deutschen Politik eine neue politische Offenheit. Von nun an war die SPD wählbar, weil Frauen sie – besonders in den 70er Jahren – als Partei wahrnahmen, die sich für Chancengleichheit einsetzte und somit Fraueninteressen vertrat. Die Mehrheit der Frauen wählte jedoch nach wie vor CDU/CSU; auch fühlten sich in den 80er Jahren gerade junge weibliche Wähler von der SPD enttäuscht, da sie sich in ihrer Zeit als Regierungspartei (1969–82) nicht genug für Fraueninteressen und Frauenrechte eingesetzt habe. Diese Frauen wurden Nichtwähler und einige schlossen sich den Grünen an. Seit Ende der 80er Jahre befinden sich mehr junge Frauen als Männer unter den Wählern der Grünen. Diese Frauen sehen die Grünen zunehmend als Partei, die sich für Fraueninteressen und Frauenprobleme einsetzt (siehe Dokumente 3.8 und 3.9). Es sind aber nur relative wenige Frauen, die die Grünen auch wählen, weil Frauenthemen nicht die Hauptrolle spielen, wenn es um die Wahlentscheidung geht. So sind die Grünen 1990 etwa nicht in den Bundestags gewählt worden, obwohl mehr als die Hälfte ihrer Wähler Frauen waren.

Wählen Lernen in der ehemaligen DDR

In der ehemaligen DDR stehen Frauen, wie die Bürger insgesamt, erst am Anfang ihrer eigenen politischen Entwicklung. Seit dem Ende der Weimarer Republik hatte es dort bis 1990 keine freien Wahlen gegeben. Wenn in der DDR gewählt wurde, so hieß dies nicht, daß Bürger sich für die eine oder andere Partei entscheiden konnten. Zwar gab es mehr als eine Partei, doch waren alle Parteien (zusammen mit Interessenverbänden wie der staatlichen Einheitsgewerkschaft Freier Deutscher Gewerkschaftsbund (FDGB) und dem staatlichen Deutschen Frauenbund) in der sogenannten Nationalen Front zusammengefaßt. Dies bedeutete, daß schon vor einer Wahl feststand, welche Gruppierung wie viele Sitze erhalten würde. Die Wähler waren nur aufgefordert ihr 'Ja' zur Nationalen Front auszusprechen. Eine Partei oder gar einen Kandidaten konnten sie nicht auswählen.

So hatten Frauen in der DDR zwar Erfahrung im Zur-Wahl-Gehen. Dies bestand aber nur darin, das vom Staat verordnete Kreuzchen an der vorgesehenen Stelle anzubringen. Eine eigene Entscheidung war nicht erlaubt. (Gegen Ende der DDR stimmten aber immer mehr Wähler mit 'Nein' und lehnten die Einheitsliste ab. Unter diesen Dissidenten waren auch Frauen).

Erst seit freie Wahlen in der ehemaligen DDR abgehalten wurden – die ersten Wahlen dieser Art fanden am 18. März 1990 statt – konnten Wähler selbst entscheiden, welche Partei ihnen besser gefiel. Frauen in der DDR stimmten in ihrer Mehrheit für die CDU/CSU. Dies könnte darauf zurückzuführen sein, daß diese Partei als Partei galt, die die deutsche Einheit durchsetzen könne. Bei der ersten gesamtdeutschen Wahl blieb die Frauenmehrheit für die CDU/CSU unangefochten, obgleich die Einheit bereits erreicht war. Es scheint, als hätten Frauen in der DDR, wie schon Frauen in der BRD vierzig Jahre vorher, für die Regierungspartei, für Stabilität und den Kanzler gestimmt.

Weniger wichtig im Osten als im Westen ist Konfession, da die meisten Ostdeutschen keine Religionszugehörigkeit haben. Im Westen dagegen gehen katholische Religionszugehörigkeit und aktiver Kirchgang (von Katholiken und Protestanten) mit einer Präferenz für die CDU/CSU einher.

Es ist noch nicht vorauszusehen, ob sich das Wahlverhalten der Frauen in der DDR ähnlich wandeln wird, wie dies im Westen der Fall war: mit besseren gesellschaftlichen Aussichten, mehr Sicherheit im Privatleben, besseren Lebensbedingungen ging dort die Freiheit einher, die eigenen Interessen in die Politik einzubringen. Frauen in der BRD lernten, sich die Parteien auszusuchen, die sie jeweils für die besten hielten. Dies bedeutete nicht, daß Frauenthemen das Entscheidende waren, sondern nur, daß Frauen eigenständig genug geworden waren, ihre Entscheidungen selbst zu treffen und eine Partei zu wählen oder zu wechseln. Ob dabei wirtschaftliche Themen, Umweltschutz, Friede oder Frauenfragen Priorität hatten, ist eine andere Frage. Es scheint so zu sein, daß Frauen, denen Frauenfragen das wichtigste Thema sind, heute die Grünen wählen, und daß Frauen, denen wirtschaftliche Sicherheit und *law and order* das Wichtigste sind, CDU/CSU wählen. Die SPD gilt als Partei, die das Friedensthema am besten vertritt.

159

Im Westen rivalisieren Themen und Parteien miteinander. Im Osten, in den neuen Bundesländern, lernen die Wähler und Wählerinnen gerade erst, verschiedene Themen zu gewichten und in ihre politische Umwelt und ihr Wahlverhalten einzubringen. Solange aber der Umbau der Wirtschaft, solange Arbeitslosigkeit und Ungewißheiten über die Zukunft den Alltag dominieren, besteht auch wenig Freiheit zur politischen Eigenentscheidung. Erst wenn der Alltag gesicherter ist, werden Frauen in den neuen Ländern politisch aktiv werden und ihre eigenen Präferenzen setzten. In der Zwischenzeit neigen sie eher zur Skepsis und ziehen sich aus der Politik zurück ins Nichtwählen.

Wahlverhalten und Generationen

In Deutschland gibt es erhebliche Unterschiede in den gesellschaftlichen und politischen Einstellungen der Generationen. Für Frauen kann man sogar sagen, daß es gar keine besondere Stellung der Frauen zur Politik gibt, kein Wahlverhalten von Frauen, keine frauenspezifischen Problemstellungen. Vielmehr lassen sich die Unterschiede bei der Wahlbeteiligung oder in den Parteipräferenzen, die wir bisher betrachtet haben, auf die Stellung der Frau in der Gesellschaft zurückführen. Frauen, die mit den Bildungs- und Berufsmöglichkeiten der Nachkriegsgesellschaft aufgewachsen sind, unterscheiden sich in ihrer politischen Orientierung nicht von Männern. Nicht Frau-Sein, sondern Bildungsgrad, Beruf, Sozialschicht sind bestimmend. Umgekehrt waren ältere Frauen von Bildung und Berufsleben eher ausgeschlossen und stärker an ihre Familie, an die Kirche, einen bürgerlichen Lebensstil oder ein Arbeitermilieu gebunden.

Ausschlaggebend im Verhältnis von Frau und Politik ist somit die Zugehörigkeit zu einer Generation. Die Trennungslinie zwischen den älteren Generationen und den jüngeren Generationen kann 1945 angesetzt werden: Frauen der älteren Generationen zeigten einen konservativen Frauenbonus; Frauen der jüngeren Generationen wandten sich den Parteien zu, die ihnen persönlich am besten gefielen (Dokument 3.10). Eine Untersuchung von 1990 zeigte, daß von den Frauen der älteren Generation nur Frauen aus der Arbeiterschicht die SPD bevorzugten. Bei den Frauen der jüngeren Generation lag die SPD in der Regel vorn, doch bevorzugten Frauen mit dem höchsten Bildungsgrad die Grünen (siehe Dokument 3.9).

In Deutschland sind die Unterschiede zwischen den Generationen schärfer ausgeprägt als in Ländern, die mehr politische Kontinuität hatten. In den 80er Jahren griff eine Untersuchung die Frage der Generationen auf, um zu zeigen, wie sich die Einstellungen junger Menschen seit dem Ende des Zweiten Weltkrieges verändert hatten.[75] Ende der 40er Jahre war deutlich geworden, daß junge Menschen in Deutschland noch überwiegend autoritär eingestellt waren, während junge Amerikaner eher demokratisch dachten. In der Politik glaubten junge Deutsche, daß es besser für ein Land sei, wenn es nur *eine* Partei gebe, weil dann weniger Parteienstreit entstehe. Junge Amerikaner hielten es dagegen für selbstverständlich, daß es mehr als eine Partei geben müsse, um alle gesellschaftlichen Interessen in der Politik vertreten zu können. Auch lehnten junge Deutsche

Diskussionen ab und waren dafür, daß Gehorsam durch körperliche Gewaltanwendung – eine Ohrfeige zum Beispiel – erzwungen wurde. Junge Amerikaner zeigten dagegen mehr Vertrauen in Diskussion als Mittel der Konfliktlösung und lehnten Gewalt ab. Dies war 1948. 1983 hatte sich alles umgekehrt. Die Einstellungen der jungen Amerikaner der 80er Jahre waren denen von 1948 erstaunlich ähnlich. Wenig hatte sich verändert. Die Einstellungen der jungen Deutschen von 1983 dagegen waren völlig anders: sie hatten demokratisches Verhalten von der Diskussion bis zum Mehrparteiensystem akzeptiert und lehnten Autorität viel stärker ab als ihre amerikanischen Altersgenossen.

Frauen in Deutschland machten den gleichen schnellen Generations- und Einstellungswandel mit. Die jungen Frauen von heute denken nicht mehr so wie die jungen Frauen von gestern. Das gilt für ihren eigenen Lebensbereich ebenso wie für die Politik. So sehen 56% der jüngeren Generation von Frauen Berufstätigkeit als Priorität. Bei der älteren Generation sind es nur 26%. Allerdings finden 73% der jüngeren und 64% der älteren Frauen (doch auch über 50% der Männer), daß Frauen mehr Einfluß haben sollten in Gesellschaft und Politik und etwa zwei Drittel der (west)deutschen Bevölkerung glauben, daß die Gleichberechtigung nicht (noch nicht) verwirklicht ist. Auch hier sind Frauen kritischer als Männer. Dies gilt nur für die 'alten' Bundesländer. In den neuen Bundesländern hält sich noch zäh der Glaube, daß Frauen und Männer gleich gut – oder gleich schlecht – behandelt wurden in der Gesellschaft.

Frauen in die Politik: Interesse und Hindernisse

An Wahlen teilzunehmen wird in Deutschland von den meisten Bürgern als wichtige Form der politischen Beteiligung akzeptiert, und die meisten Bürger nehmen auch, wie wir sahen, an Wahlen teil. Doch alle vier Jahre, wie es in der BRD üblich ist, seine Stimme abzugeben, reicht vielen Bürgern nicht aus. Sie wollen mehr machen. Sie wollen intensiver und persönlicher teilnehmen.

Ähnlich wie das Wahlverhalten hat sich das Interesse an der Politik seit der Gründung der Bundesrepublik deutlich verändert. Anfangs war es eher niedrig, besonders bei Frauen (Dokument 3.11). Seither ist das Interessse an Politik gestiegen, obgleich Frauen auch heute noch weniger politisch interessiert sind als Männer. Allerdings ist der Abstand zwischen den Geschlechtern bei den höher Gebildeten geringer als bei den weniger Gebildeten. Mit dem Bildungsgrad steigt, wie wir oben sahen, das Frauenbewußtsein. Es steigt auch das Bewußtsein, etwas unternehmen zu können: sich für Politik interessieren, Politik diskutieren oder, noch direkter, an der Politik selber teilnehmen als Mitglied einer Partei, einer Bürgerinitiative oder -gruppe oder gar als Abgeordnete in einem Parlament auf der Ortsebene, der Landesebene oder gar der Bundesebene.

In diesem Abschnitt sollen die aktive Teilnahme von Frauen in Parteien und Parlamenten dargestellt und die Hindernisse aufgezeigt werden, mit denen Frauen in der Politik konfrontiert werden.

Parteimitgliedschaft gestern und heute

Einer politischen Partei beizutreten, kann viele Gründe haben. Die Funktion politischer Parteien war immer schon, die Interessen von gesellschaftlichen Gruppen oder Schichten in der Politik zu vertreten und in politische Entscheidungen umzusetzen. In Deutschland entstanden politische Parteien in der zweiten Hälfte des 19. Jahrhunderts. Sie waren eng an Sozialschichten oder Berufsgruppen gebunden und machten es sich zur Aufgabe, die besonderen Interessen derjenigen Schicht oder Gruppe zu vertreten, auf die sie sich stützten. So gab es politische Parteien, die die Interessen der Großgrundbesitzer und der feudalen Oberschicht vertraten, es gab Parteien (die Nationalliberalen etwa), die die Interessen der Industriellen vertraten, es gab Parteien, die sich an die bürgerliche Mittelschicht wandten. Es gab die SPD als Partei der Arbeiter und außerdem noch enger gefaßte Interessen- oder Weltanschauungsparteien, wie die Antisemitenpartei des Kaiserreiches oder den Bund der Heimatlosen und Entrechteten (BHE), der in den 50er Jahren die Flüchtlinge und Heimatvertriebenen vertreten wollte.

Parteien, die bestimmte Interessen oder Weltanschauungen vertreten, leiten daraus ihre Funktion in der Politik ab, und sie gewinnen ihre Mitglieder aus den Kreisen, deren Interessen oder Weltanschauung sie zum Gegenstand haben. Mitgliedschaft in einer politischen Partei ist daher weniger eine individuelle Entscheidung als eine Entscheidung, die aus einer gesellschaftlichen oder ideologischen Position folgt. Einer politischen Partei nahestehen (und etwa Mitglied werden) war Familientradition, war Tradition am Arbeitsplatz oder in einer Nachbarschaft. Für Frauen kam noch hinzu, daß die meisten ohnehin nur durch ihre Familie oder durch ihren Ehemann zu einer Partei kamen und Mitglied wurden.

Nicht mehr die alten Parteien

Die Anbindung von Parteien an Interessen oder Weltanschauungen dauerte bis in die Zeit nach dem Zweiten Weltkrieg an. Untersuchungen aus den 50er Jahren haben gezeigt, daß die CDU/CSU eine sogenannte Honoratiorenpartei war. Das heißt die wichtigen Funktionsträger in einem Ort − der Bürgermeister, der Wirt, die Firmenbesitzer, der Arzt zum Beispiel − nutzten die Partei als organisatorischen Rahmen, ihre Interessen in die Politik einzubringen. Neue Mitglieder kamen in der Regel durch direkte Kontakte zur Partei und gehörten zur gleichen Sozialgruppe. Die Partei selber blieb eher klein. Mitgliederwerbung war unwichtig, denn es ging nicht darum, so viele Bürger wie möglich in die Partei einzubinden, sondern darum, die Partei zum effektiven Sprachrohr der Honoratioreninteressen zu machen. Frauen gab es nur wenige in der Partei. Für die CSU in Bayern traf dies genauso zu.

Der enge Bezug zwischen CDU, CSU und Honoratioren-Interessen änderte sich spätestens in den 70er Jahren. Als das politische Interesse in Deutschland anstieg und besonders die jungen Generationen an der Politik aktiver teilnehmen wollten, verzeichneten CDU und CSU einen massiven Mitgliederzuwachs (Dokument 3.12).

In der CDU stieg der Anteil der Frauen von 13% gegen Ende der 60er Jahre auf etwa 23% in den 90er Jahren an.[76] Der Zustrom neuer Mitglieder in bisher ungekannter Anzahl veränderte die CDU/CSU. Aus der Honoratiorenpartei von gestern wurde die Mitglieder- und Massenpartei von heute, oder wie sich die CDU selber nennt: die 'große Volkspartei'.

Die SPD machte einen ähnlichen Wandlungsprozeß durch. Sie hatte begonnen als Klassen- und Interessenpartei der Arbeiterschicht und hielt an dieser Orientierung auch nach dem Zweiten Weltkrieg fest. Doch zeigte sich bei den Wahlen zum Bundestag 1953 und 1957, daß eine Klassenpartei dieser Art allenfalls 30% der Wähler bekommen konnte. An eine Mehrheit und eine Regierungsrolle war nicht zu denken, denn die Bürger und Wähler hatten kein Interesse daran, das Wirtschaftswunder und die Wohlstandsgesellschaft abzuschaffen.

Die Umstellung der SPD von einer sozialistischen Partei zu einer Partei der Reform innerhalb des bestehenden Gesellschafts- und Wirtschaftssystems sollte die Partei regierungsfähig machen. Für die Nachkriegsgeneration, die an Politik interessiert war und die Demokratie in der BRD besser gestalten wollte, wurde die SPD Mitte der 60er Jahre die wichtigste Partei. Volkspartei im Sinne von Massenmitgliedschaft war die SPD schon in der Weimarer Republik gewesen. Nun aber wurde sie Volkspartei im Sinne eines breit gefächerten Programms sozialer Reform, das sich an alle Gesellschaftsschichten wenden wollte. Besonders Frauen der jüngeren Generationen sahen die SPD als die Partei, die sich für Gleichberechtigung einsetzen würde. 1970 traten rund 100 000 Frauen neu in die SPD ein. Ende der 60er Jahre hatte die SPD rund 18% weibliche Mitglieder – wie schon in der Weimarer Republik. Anfang der 90er Jahre waren es 27% (siehe Dokument 3.12).[77]

Warum werden Frauen Mitglieder einer Partei?

Die Frauen der Nachkriegsgenerationen, die seit Anfang der 70er Jahre eine Parteimitgliedschaft begannen, traten ihrer Partei mit anderen Erwartungen bei, als dies früher der Fall gewesen war. Untersuchungen aus den 60er Jahren haben gezeigt, daß Mitglieder der SPD eher passiv waren und in die Partei eingetreten waren, um die Organisation zu stärken; dagegen wollten CDU Mitglieder aktiver die Politik mitgestalten und vor allem ein Amt innehaben.[78]

Die 'Ämtermotivation' trifft auch heute noch zu, nicht nur für die CDU, sondern auch für die SPD. Wichtiger noch: die 'Ämtermotivation' trifft heute auch auf Frauen zu, die Parteimitglieder werden. Zwar stimmt noch immer, daß bei mehr als der Hälfte der weiblichen Parteimitglieder auch der Mann oder Partner in der gleichen Partei ist, während bei den meisten männlichen Parteimitgliedern die Frau nicht auch Mitglied ist. Doch die Frauen, die heute in einer Partei sind, sehen ihre eigene Rolle in der Politik als aktiv. Der Entschluß, Mitglied zu werden, kommt nur gelegentlich noch aus dem Umfeld wie der Familie oder der Sozialschicht. Er ist in der Regel selbst gefällt worden von der Frau, die einer Partei beitritt. Von ihrem Beitritt erwarten Frauen heute – genau wie Männer – Mitwirkungschancen am Programm ihrer Partei und Mitwirkungsmöglichkeiten über die

Parteiversammlungen hinaus in der Politik selbst. Gerade die Möglichkeit, durch Parteimitgliedschaft etwas verändern und beeinflussen zu können, ist heute der wichtigste Grund, warum Frauen in politische Parteien eintreten. Es stehen ja andere Beteiligungsformen zur Auswahl wie etwa Bürgergruppen oder -initiativen, Vereine und Bewegungen aller Art, in denen man mitwirken kann. Daher muß die Wahl der Partei als Platform der politischen Aktivität ernst genommen werden als eine Entscheidung, durch die Parteimitgliedschaft etwas erreichen zu wollen, was durch die Mitarbeit in anderen Gruppierungen nicht erreicht werden kann.

Mit Frauenpolitik im Abseits nicht mehr zufrieden

Die Motivation der weiblichen Parteimitglieder, durch ihre Mitgliedschaft in der Partei und in der Politik gleichberechtigt mitzuwirken, veränderte seit Anfang der 70er Jahre das innere Klima der Parteien. Frauen machten ihre Forderungen laut. Ob es darum ging, daß Parteiversammlungen immer abends und in verrauchten Hinterzimmern von Gasthäusern stattfanden oder ob es darum ging, daß Frauen, wenn sie überhaupt zu irgendeiner Position gewählt wurden, immer die unbezahlten Ämter bekamen, die traditionellen frauenfeindlichen Praktiken der Parteien wurden von den neuen Mitgliedern, die seit den 70er Jahren eingetreten waren, nicht mehr still geduldet.

Die Forderungen der Frauen in den politischen Parteien nach gleichberechtigter Teilnahme an der Politik durch ihre Parteimitgliedschaft, zeigte anfangs viel Frustration und wenige Ergebnisse. Immer lautstarker erhoben Frauen die Forderung, als gleichberechtigte Parteimitglieder behandelt zu werden und, genau wie Männer, Chancen zur politischen Arbeit zu bekommen. Von Diskriminierung war die Rede, von 'Minderheitenschutz für die Mehrheit der Bevölkerung' und schließlich von Quoten (Dokument 3.13). Der Druck der Frauen war stärker in den Grünen und in der SPD als in der FDP und der konservativen Union (CDU/CSU). Doch Druck gab es überall, und überall wurden Forderungen laut, Frauen politische Chancengleichheit in den Parteien und in der Politik zu gewähren.

Frauenquoten: die Positionen der Parteien

Dabei wurde 'Chancengleichheit' durchaus unterschiedlich interpretiert. Bei den Grünen war damit gemeint, daß mindestens die Hälfte aller Ämter und Positionen von Frauen eingenommen werden (Dokument 3.14). Bei der SPD war damit gemeint, daß in Partei und Politik und auf allen Ebenen der Macht Männer und Frauen jeweils mindestens 40% ausmachen (Dokument 3.15). Bei der FDP war damit gemeint, daß Frauen ihrem Anteil an den Parteimitgliedern entsprechend auf allen politischen und organisatorischen Ebenen vertreten sein sollten (Dokument 3.16). Bei der CDU gab es außerdem eine Empfehlung, Frauen ihrem Anteil an der Mitgliedschaft entsprechend zu berücksichtigen (Dokument 3.17). Seit den 80er Jahren stieg der Anteil der Frauen in politischen Führungspositionen in

allen Parteien an, obgleich Frauen in der CDU noch heute deutlich schlechtere Beteiligungschancen haben als in anderen Parteien.

Die Quotenregelung kann als 'Frauenförderung' gelten, als bewußter Versuch, durch Regeln und Verfahren Frauen zu besseren Beteiligungsmöglichkeiten zu verhelfen. Die Quotenregelung kann aber auch auf das neue Verständnis zurückgeführt werden, das Frauen von der Politik entwickelt haben: sie wollen mitgestalten und sie trauen sich zu, so gut wie die Männer die Staatsgeschäfte bestimmen und lenken zu können (Dokument 3.18). Die sozialdemokratische Politikerin Anke Martiny sprach einmal davon, daß Frauen Angst vor der Macht haben. Jetzt kann man davon sprechen, daß Frauen, die sich für die Mitgliedschaft in einer Partei entscheiden, keine Angst mehr haben vor der Macht.

'Macht' wird hier gebraucht als Sammelbegriff für politische Führungspositionen. Eine der wichtigsten Aufgaben der politischen Parteien in der heutigen Gesellschaft ist es ja, die politische Elite auszuwählen: aus ihren Mitgliedern rekrutieren sich die Abgeordneten, die Minister und Oppositionsführer. Parteimitglied werden heißt, Stimmrecht haben bei der Auswahl der Elite (die dann dem Wähler zur Auswahl steht) und die unterste Stufe auf der Leiter zur Mitgliedschaft in der Elite zu erklimmen. Mitgliedschaft in einer Partei, die politische Elite eines Landes und die Ausübung der politischen Macht sind in einer Parteiendemokratie wie der BRD eng verzahnt.

Früher haben Frauen den Schritt von der Mitgliedschaft zur aktiven Ausübung der Macht nicht gewagt oder er wurde ihnen zu schwer gemacht. Heute wagen sie diesen Schritt und sehen Politik, wie die Männer auch, als Aktionsfeld, als Karriere (Dokument 3.19). Umgekehrt gehen Frauen, die *diese* politischen Ziele nicht haben, garnicht mehr in die Parteien hinein. Auch ist kritisch vermerkt worden, daß die Parteien ihre Organisationsformen nicht geändert haben und trotz der Quotendiskussion und der stärkeren Beteiligung von Frauen männliche, hierarchische und im Grunde frauenfeindliche Organisationen geblieben seien.

Lebenswege in die Politik: biographische Skizzen von Politikerinnen verschiedener Generationen

Am Beispiel der Lebensläufe von vier Frauen, die in Partei und Parlament eine öffentliche Rolle spielten oder noch heute spielen, soll nun die Teilnahme von Frauen an der Politik kurz skizziert werden. Die vier Frauen gehören vier verschiedenen Frauengenerationen und Parteitraditionen an. Ihre Lebensgeschichten und ihre politischen Lebensläufe werfen ein Schlaglicht auf die wechselhafte politische Geschichte Deutschlands. Sie beleuchten aber auch die unterschiedlichen Startbedingungen für Frauen in der Politik und die unterschiedlichen Zugangsmöglichkeiten zu Positionen, die man als Führungspositionen in der Politik, bezeichnen könnte.

1. 'Großmutter des Parlaments': Helene Weber (CDU)

Helene Weber (1881–1962) stammte aus einer katholischen Familie, war eine der ersten Frauen, die ein Studium absolvierten und nahm in den 20er Jahren leitende Funktionen in der katholischen Frauenbewegung ein (Dokument 3.20). Von der Nationalversammlung bis zum Ende der Weimarer Republik war sie in der Politik aktiv, 1922–24 als Abgeordnete im Preußischen Landtag, 1924–33 als Reichstagsabgeordnete der Zentrumspartei. Nach 1945 gehörte sie zum Gründerkreis der CDU. 1946 wurde sie in den Landtag in Nordrhein-Westfalen gewählt, 1946–48 arbeitete sie im Zonenbeirat mit, 1948/49 saß sie im Parlamentarischen Rat als eine der vier Frauen, die damals an der Ausgestaltung des Grundgesetzes mitwirkten. 1949 wurde sie in den Bundestag gewählt, dem sie bis zu ihrem Tod 1962 angehörte. Als älteste Frau im Bundestag gab man ihr den Spitznamen 'Großmutter des Parlaments'.

Helene Webers Einstieg in die Politik in den 20er Jahren gründete sich auf den engen Bezug zwischen dem Sozialmilieu, dem sie angehörte und der politischen Partei, die dieses Milieu in der Politik vertrat. Ihre Herkunft aus einem katholischen Elternhaus brachte sie in die katholische Sozialarbeit. Von dort wiederum führte ein direkter Weg zur katholischen Zentrumspartei, und mit dem Frauenstimmrecht in die Politik.

Nach dem Zweiten Weltkrieg soll es Konrad Adenauer, der Gründer der CDU und erste Kanzler der BRD gewesen sein, der Helene Weber wieder aktiv in die Politik bringen wollte und sie für den Parlamentarischen Rat vorschlug. Es heißt, sie sei Adenauers 'getreue und wahrscheinlich älteste Freundin' gewesen und soll ein enges Vertrauensverhältnis zu ihm gehabt haben. In der Weimarer Republik hatte sie sich im Bereich der Sozialfürsorge und Wohlfahrtspflege verdient gemacht. Schon 1919 wurde sie als Referentin in das preußische Sozialministerium berufen und ein Jahr später stieg sie zum ersten weiblichen Ministerialrat in Preußen auf. Im Bundestag machte sie sich einen Namen als eine unerschrockene Rednerin, die kein Blatt vor den Mund nahm. Ein Zeitgenosse schrieb über sie:

Dem Bundestag gehörte eine Frau an, die jedesmal, wenn sie zum Rednerpult eilte (und sie tat es oft, und sie hat von allen Frauen im ersten Parlament die meisten Reden gehalten), einiges Aufsehen erregte. Sie glich einer Fregatte, einem schnellen Kriegsschiff, das vollen Kurs auf die gegnerische Schlachtordnung zusteuerte und sofort etlich Breitseiten abfeuerte. Nicht, als ob sie nichts Vernünftiges zu sagen gehabt hätte. Im Gegenteil, sie hatte viele vernünftige, ja ausgezeichnete Gedanken zur Diskussion beigetragen. Aber ihr Erscheinen bereitete jedesmal mindestens den Männern allsogleich Unbehagen. Es war – mit großer schwarzer Hornbrille, die Haartracht als kurzer Herrenschnitt – jener Suffragettentyp, den man aus der Zeit des Kampfes für das Frauenstimmrecht kannte.[79]

Eines der Kernthemen, das Helene Weber immer wieder in ihrer politischen Arbeit anschnitt und als ungelöst betrachtete, war die Gleichberechtigung der Frau. Aus dem Bundestag ist folgende Szene überliefert, die Helene Webers Stil aber auch ihre relative Wirkungslosigkeit in der Politik der Bundesrebublik deutlich macht:

Als während ihrer ernsten Ausführungen über das Grundrecht der Frau und die Forderung nach Gleichberechtigung Bundeskanzler Adenauer den Plenarsaal betrat, unterbrach sie ihre Rede und bemerkte: 'Es ist für uns Frauen sehr angenehm, daß der Herr Bundeskanzler erscheint und nun auch hört, was für Wünsche wir Frauen haben'. Adenauer schmunzelte und auch bei ihrem warnenden Ausruf 'Der reine Männerstaat ist das Verderben der Völker' vermerkt das Protokoll ausdrücklich: 'Allseitiger Beifall und Heiterkeit'.[80]

2. 'Miss Bundestag': Annemarie Renger (SPD)

Annemarie Renger wurde 1919 in Leipzig geboren als jüngste Tochter eines Tischlers. Ihre Ausbildung machte sie im Verlagswesen, doch ihren Platz in der Geschichte sicherte sie sich durch ihre Rolle in der Politik und Frauenpolitik. Von 1945 bis 1952 war sie Privatsekretärin des SPD Parteivorsitzenden Kurt Schumacher und Leiterin der Berliner Büros der Partei. Nach Schumachers Tod wurde sie SPD Bundestagsabgeordnete, erst als Kandidatin für Schleswig Holstein und schließlich – als sie einen Landesverband suchte, der sie nominieren würde – für Nordrhein-Westfalen. Dem Bundestag gehörte Annemarie Renger von 1953 bis 1990 an. Sie schied aus wegen ihre Alters aber auch, weil ihre politische Stunde vorbei war und ihr Landesverband sie nicht mehr nominieren wollte. Annemarie Rengers politische Lebensgeschichte ist ein Teil der politischen Geschichte der SPD in der Nachkriegszeit.

In die Politik kam sie durch ihr Elternhaus – ein sozialdemokratisches Milieu, in dem es selbstverständlich war, Sozialdemokrat zu sein. Ihren eigenen Aussagen zufolge wurde sie in der Politik aktiv, als sie 1945 etwas von Kurt Schumacher in der Zeitung las und impulsiv nach Hannover fuhr, um für ihn zu arbeiten. Sie blieb, nicht nur als Sekretärin, sondern auch als Lebensgefährtin. Damals war sie 26 Jahre alt und Witwe. Ihr Mann war im Krieg gefallen. Sie hatte 1938 geheiratet und hatte einen Sohn.

Als Annemarie Renger 1953 in den Bundestag gewählt wurde, feierte die Presse sie als 'Miss Bundestag', und sie ließ sich gern feiern. Sie gehörte nicht zu den 'Fregatten' wie Helene Weber: sie war jung, gut aussehend und betonter feminin als weibliche Abgeordnete dies vorher gewesen waren. In der Partei galt sie als Erbin Kurt Schumachers, als Verfechterin sozialdemokratischer Traditionen und als linientreue Anhängerin der Parteiführung bzw. des rechten Flügels der SPD.

1969–72 wurde sie als erste Frau in der Geschichte der SPD zur Parlamentarischen Geschäftsführerin ernannt. 1972, als die SPD zum ersten und einzigen Mal die stärkste Partei im Bundestag war, wurde Annemarie Renger Präsidentin des Bundestages; ab 1976 (die CDU als größte Partei stellte wieder den Bundestagspräsidenten) bis zum Ende ihrer Parlamentskarriere blieb sie Vize-Präsidentin des Bundestages. Im Bundestag selbst schuf sie den institutionellen Rahmen, in dem Frauen aller Fraktionen parteiübergreifend zusammenwirken konnten.

Im Rückblick auf Annemarie Rengers politische Karriere sind mehrere Punkte hervorzuheben. Einmal gehört ihr politisches Leben noch in jenen Traditionszusammenhang von Arbeiterleben und Zuwendung zur SPD, der in der Vergangenheit

den Kern der Organisation und Wählerschaft der SPD ausmachte und heute zunehmend an Bedeutung verliert. Annemarie Renger war noch im Umkreis der Arbeitersportvereine aufgewachsen. Auch hatte sie noch am eigenen Leibe den Nationalsozialismus aus der Opposition erfahren, also als Angehörige eines sozial-demokratischen Milieus, das vom Nationalsozialismus zerstört wurde und dessen Mitglieder als Staatsfeinde verfolgt wurden.

Der zweite Punkt, der im Rückblick deutlich wird, betrifft die Art und Weise, wie sich ihr Chancen in der Politik eröffneten. Es scheint, daß ihre enge politische und private Verbindung mit Kurt Schumacher ihre eine Sonderstellung gab. Diese Sonderstellung schlug sich darin nieder, daß sie sich nicht um Ämter bemühen mußte, sondern diese wurden an sie herangetragen. So zumindest stellt sie ihren Aufstieg in der Politik selbst dar (Dokument 3.21). Als erster SPD Vorsitzender der Nachkriegszeit, als intensiver und emphatischer Opponent von Konrad Adenauer und besonders als Opfer nationalsozialisischer Verfolgung – er hatte im Konzentrationslager einen Arm und ein Bein verloren und war auch physisch sichtbar Opfer der nationalsozialistischen Gewaltherrschaft – wurde Kurt Schumacher zu Lebzeiten und nach seinem Tod in der SPD verehrt. Ein Abglanz dieser Verehrung Kurt Schumachers fiel auf seine Vertraute und half, ihre politische Karriere gestalten. Erst als die SPD die Ära Schumacher vollends überwunden hatte und in den 70er Jahren neue Wähler, neue Mitglieder, neue Themen fand, verblaßte das Erbe Schumachers. Zu dieser Zeit aber hatte Annemarie Renger bereits ihre eigenen politischen Akzente gesetzt als Präsidentin des Bundestages und als uner-müdliche Vorkämpferin für die Gleichstellung der Frau in Politik und Gesellschaft.

Die politische Karriere Annermarie Rengers ist typisch und untypisch zugleich. Typisch ist sie in dem Sinne, daß sie die Bedeutung der Parteiführung für den Aufstieg in der Partei, den Zugang zum Parlament und anderen politischen Funktionen unterstreicht. Annemarie Renger plante ihre Karriere oder erzwang sie durch die Unterstützung, die sie von den jeweils Mächtigen in der SPD erhielt – Ollenhauer, Brandt, Wehner. Als diese Unterstützung ihr nicht mehr zuteil wurde, kam ihre politische Arbeit zu Ende.

Frauenarbeit im Sinne der Mitarbeit innerhalb der Partei, der Teilnahme an Frauenkonferenzen der Partei und an Frauengruppen, spielte für den Einstieg Annemarie Rengers in die Politik keine Rolle. Allerdings wurde sie von der Partei-führung von oben her in die Frauenarbeit geschickt als die Partei versuchte, die innerparteiliche Frauenorganisation durch medien- und öffentlichkeitswirksame Frauenarbeit zu ersetzen. So hatte Annemarie Renger als Frau eine wichtige Funktion in der Partei zu einer Zeit, als Frauen der Nachkriegsgenerationen sich der Partei zuwandten; doch im Aufbau ihrer Karriere blieb Frauenarbeit im Grunde Nebensache.

3. Renate Schmidt: eine neue Frauengeneration kommt in die Politik

Nicht nur vom Alter her – Geburtsjahrgang 1943 – gehört Renate Schmidt einer neuen Frauengeneration an (Dokument 3.22). Sie stammt aus einem Sozialmilieu,

das der SPD nicht nahe stand (ihre Eltern wählten CSU). Sie fand ihren eigenen Weg zur SPD. Wie viele ihrer Generation sah sie die SPD als Partei, die in der BRD Innovation und mehr Demokratie erzielen könnte, und wie viele ihrer Generation entschloß sie sich Anfang der 70er Jahre, in die SPD einzutreten.

Obgleich sie von sich selbst sagt, daß sie sich 'halbaktiv im Ortsverein tummelte', sah sie von Anfang an ihre Parteimitgliedschaft nicht einfach als passives Dazugehören, sondern als Aufforderung, etwas zu verändern. In ihrem Wohnort gründete sie eine Aktionsgruppe, die einen Abenteuerspielplatz für Kinder im Schulalter bei der Gemeindeverwaltung durchsetzen wollte und nach acht Jahren Arbeit auch durchsetzte. In der Frauenarbeit der SPD war sie, ähnlich wie Annemarie Renger, nicht aktiv. Als sie, wie sie in ihrer autobiographischen Skizze berichtet, 1979 von der Vorsitzenden der Arbeitsgemeinschaft sozialdemokratischer Frauen (AsF) aufgefordert wurde, für den Bundestag zu kandidieren, hatte sie sich nicht etwa durch SPD-Frauenarbeit profiliert, sondern durch ihre Arbeit im Ortsverein und durch ihre berufliche Arbeit als Betriebsrat.

Die AsF hatte bereits seit 1976 ihre Bemühungen intensiviert, Frauen ins Parlament zu bekommen. Damals organisierten die SPD Frauen ihre eigene Wahlkampagne und stellten der Presse sogar ein *team* von potentiellen Ministerinnen vor unter dem Motto: *Auch eine Frau kann Kanzler werden.* Obgleich Renate Schmidt nicht selbst Funktionen in der AsF eingenommen hatte, war sie, wie alle weiblichen SPD Mitglieder, Mitglied der AsF. Darüber hinaus brachte sie ihre Arbeit als Betriebsrat in die Nähe der Gewerkschaftsbewegung. So wurde sie Kandidatin nicht nur 'als Frau' zu einem Zeitpunkt, als die AsF versuchte, ohne Quoten die Anzahl der Frauen im Bundestag zu erhöhen, sondern auch wegen ihrer Tätigkeit als Betriebsrat und ihrer Gewerkschaftsbindung.

Gewerkschaftsbindung hat für die SPD eine ähnliche Bedeutung wie die Bindung an die Kirche für die CDU: sie war Teil des traditionellen SPD Sozialmilieus. Noch heute gehen Gewerkschaftsmitgliedschaft und eine Parteipräferenz für die SPD zusammen (wie aktive Mitgliedschaft in einer Kirche und Parteipräferenz für die CDU) und innerhalb der Partei gibt es einen wichtigen Gewerkschaftsflügel. Da aber die Bedeutung des gewerkschaftlichen Milieus in der Gesellschaft abnimmt, nimmt auch die Bedeutung des Gewerkschaftsflügels in der Partei ab. So gehört Renate Schmidt in ihrer Person zur alten und zur neuen SPD: zur Arbeiterpartei SPD mit ihrer Gewerkschaftsbindung und zur modernen Volkspartei SPD, in der die Frauen auf politische Gleichstellung drängen.

Politikerin und Mutter

Renate Schmidts Geschichte schneidet noch ein weiteres Problem an, das sich der Teilnahme von Frauen an der Politik entgegenstellte. Politik als Beruf war bis in die 70er Jahre hinein ein Beruf für alleinstehende Frauen oder Frauen ohne direkte Familienpflichten. Renate Schmidt ging in die Politik als Mutter von drei Kindern, und sie selbst betont ihre Mehrfachrolle als Ehefrau, Mutter und Politikerin. Doch ist ihre Geschichte alles andere als typisch: daß ihr Ehemann seinen Beruf

aufgab (weil sie mehr verdiente), hebt die Familie Schmidt bereits von der deutschen Normalfamilie ab. Der Regelfall ist noch immer, daß die Frau ihre Karriere unterbricht und berufliche Abstriche macht, um Familie und Kinder zu versorgen. Hier war Renate Schmidt schon bei der Geburt ihres ersten Kindes eine Ausnahme. Doch diese Ausnahme, das Weiterarbeiten auch als Mutter (sie bestand sogar darauf, daß ihr Arbeitgeber sie auf einen Lehrgang schickte zur Weiterqualifikation, damit sie nicht hinter ihren männlichen Kollegen zurückblieb) war Teil eines neuen Rollenverständnis von Frauen der Nachkriegsgeneration. Hier setzte die Entwicklung ein, die wir im zweiten Kapitel betrachtet haben: daß junge Frauen heute nicht mehr Beruf oder Familie wollen, sondern beides.

Renate Schmidt gehört zu der ersten Frauengeneration, die diese Entscheidung zur Berufstätigkeit traf, ohne durch Not oder Kriegswirren dazu gezwungen zu sein. Sie traf die Entscheidung zur Mehrfachrolle, weil sie sie wünschte, nicht weil sie dazu gezwungen war. Dieser Unterschied erklärt vielleicht, warum die arbeitenden Mütter der älteren Generation in der Regel gerne mit der Arbeit aufhörten ('nicht mehr arbeiten müssen'), während Renate Schmidt und Frauen ihrer Generation Familie und Beruf zusammen haben wollten. Daß aber eine Führungsposition, wie sie Renate Schmidt durch ihre Arbeit im Betriebsrat erwarb, und die Familienrolle doch im Konflikt stehen und im Alltagsleben nicht vereinbar sind, geht ebenfalls aus ihrer Geschichte hervor. Die Arbeit in Bonn und im Bundestag hat die Diskrepanz der beruflichen und privaten Lebensbereiche nur noch verstärkt, nicht aber geschaffen. Doch zu diesem Zeitpunkt hatte sich bereits ein Hausfrauenersatz gefunden in der Person des Ehemanns.

Der Rollentausch zwischen Mann und Frau, den Renate Schmidt und ihr Mann in ihrem Privatleben vornahmen, klingt radikal, ist aber im Grunde konservativ. Denn hier wird, so meine ich, die Unvereinbarkeit von Familie und Beruf akzeptiert und nur umgedreht, wer den Beruf aufgeben soll. Für Frauen hätte man zumindest nach den Chancen einer Rückkehr in den Beruf gefragt; doch diese Frage wird in Renate Schmidts autobiographischer Skizze nicht angeschnitten. Sie selbst fand eine private Lösung und ihre Ehe hielt ohne 'Scheidungsgrund Bonn'. Allerdings starb ihr Mann unerwartet jung als Renate Schmidt gerade zum zweiten Mal in den Bundestag gewählt worden war. Die Geschichte ihrer politischen Karriere zeigt, wie schwierig es auch heute noch ist, Familie und eine Führungsrolle in Beruf oder Politik miteinander zu vereinbaren.

Genau dies aber findet heute statt: die Mehrheit der Frauen, die seit Anfang der 80er Jahre in den Bundestag gewählt wurden, und dies trifft für alle Parteien zu, sind verheiratet und haben Kinder. Die wenigsten allerdings haben einen Hausmann (viele einen Politiker zum Mann); meistens sorgt ein Kindermädchen, eine Hausangestellte oder die Oma für die Kinder und ermöglicht die Doppelrolle Familie/Politik.

4. Claudia Nolte: christlich, konservativ und aus dem Osten

Innerhalb eines Jahres stieg Claudia Nolte von ihrer Tätigkeit als wissenschaftliche Mitarbeiterin an der Technischen Hochschule in Ilmenau zur Parlamentarierin auf. Am 3. Februar 1990 trat sie in die CDU ein; gerade einen Monat später vertrat sie ihre Partei bereits als Abgeordnete in der frei gewählten Volkskammer; im Dezember 1990 wurde sie bei der gesamtdeutschen Bundestagswahl als Abgeordnete bestätigt (sie führte sogar die Landesliste der CDU in Thüringen als Spitzenkandidatin an) und war nunmehr die jüngste Abgeordnete, die je im Bundestag saß (Dokument 3.23). Ihre politische Karriere spiegelt den rapiden Umbruch und Neubeginn wieder, der zum Zerfall der DDR Regierung und zum Beitritt der DDR zur BRD und damit zur deutschen Einheit führte.

Diese Ereignisse waren, wie Claudia Noltes politischer Lebenslauf, in wenige Monate hineingezwängt. Im September 1989 wird das Neue Forum als Oppositionspartei in der DDR gegründet (und anfangs nicht zugelassen), im Oktober beginnen die Montagsdemonstrationen in Leipzig, die bald zu Massendemonstrationen werden. Im November 1989 wird die Mauer geöffnet, stürzt die sozialistische Regierung und beginnt die Umstellung zur Demokratie. Die ersten freien Wahlen werden auf den 18. März 1990 angesetzt. Erst sollen sie im Mai stattfinden, werden dann aber auf den März vorgezogen, um ein handlungsfähiges Parlament und eine handlungsfähige Regierung zu schaffen. Im Vorfeld zu den Wahlen werden (schnell) Parteien gegründet bzw. vom Westen her durch CDU, SPD, FDP aufgebaut (die Grünen im Westen halten sich zurück). Claudia Nolte tritt der CDU bei, der Partei, die in Thüringen, der Region, die immer schon an der Grenze zur BRD lag, eindeutig die dominante Partei ist. Claudia Nolte ist jung, erst 24 Jahre alt, ein Zukunftsträger, eine Frau aus dem Osten, die ohne sozialistische Vergangenheit und ohne Vorbelastung an der neuen politischen Entwicklung teilnehmen kann. Dies ist ihre Chance und ihre Stärke. Organisationserfahrung hat sie kaum (nur in der katholischen Studentengemeinde), doch kann sie die einmalige Situation nutzen, beim Neubau der politischen Institutionen und Ämter in der ersten Reihe dabei zu sein.

Claudia Nolte meint von sich selbst, daß ihr Erfolg in der Politik nichts damit zu tun hat, daß sie eine Frau ist. Sie sieht sich nicht als Alibifrau für die CDU. In den neuen Bundesländern ging es eher um den Aufbau demokratischer Strukturen als um Quoten oder Chancen für Frauen. So waren Frauen unter den 'Ossis' im Bundestag (1990–94) und in den Parteiorganisationen allgemein schlecht repräsentiert, und aus manchen Orten gab es Berichte, wie Männer Frauen bei der Nominierung bewußt benachteiligten und ihnen die bereits sicher geglaubten Plätze streitig machten. Dies ist Claudia Nolte nicht passiert. Ihre Nominierung und ihre Wahl blieben ohne Widerspruch, sie war und bleibt ein voller politischer Erfolg und hat sich seither als eine der profiliertesten Sprecherinnen für Belange des Ostens erwiesen. In der geänderten Situation im Osten besteht allenfalls die Gefahr, daß die Enttäuschung mit den wirtschaftlichen und sozialen Auswirkungen der Einheit zu Stimmenverlusten für die CDU führen wird. Umfragen haben seit

1990 gezeigt, daß die CDU ihre dominierende Position im Osten eingebüßt hat. Doch besonders zahlreich wurden nach der Einheit diejenigen im Osten, die keine der bestehenden Parteien gut finden und Parteien allgemein ablehnen. In ihrem eigenem Wahlkreis und in Thüringen wird sich die CDU-Müdigkeit wohl kaum gegen die Kandidatin Nolte wenden, denn ihre politische Karriere kam einem Blitzstart in den Bundestag gleich, hat Claudia Nolte weit über ihren Wahlkreis hinaus bekannt gemacht und scheint auf Dauer angelegt zu sein.[81]

Claudia Nolte ist Einheitgewinnerin. Die politische Transformation des Ostens schuf ihre politische Karrierre. Sie steht damit vor der doppelten Aufgabe, Ossi und Frau in der Politik zu sein. Von diesen beiden Interessenbereichen hat sie vor allem den Ossibereich betont und die Frauenpolitik (vor 1994 jedenfalls) anderen überlassen.

Dokumente (Drittes Kapitel)

Dokument 3.1 Frauenwahlrecht in Deutschland. Bestandsaufnahme und Kritik[82]

Vorgeschichte

Das Jahr 1988 (das Jahr, in dem dieser Text veröffentlicht wurde, E.K.) zeichnet sich durch zwei Daten aus, die für die politischen Mitwirkungs- und Entscheidungsrechte von Frauen besonders wichtig waren.

Das eine Datum ist der 15. Mai 1908. An diesem Tag erhielten Frauen das Recht, an politischen Versammlungen teilzunehmen. Bis dahin konnten sie – gemeinsam mit Schülern und Lehrlingen – in der Politik nicht mitreden. Ihre Mitgliedschaft in politischen Parteien und Vereinen war verboten. Generell hatten Frauen kein Bürgerrecht.

Das preußische Vereinsrecht bestimmte:

Ferner dürfen Vereine, welche die Erörterung politischer Gegenstände bezwecken, keine Frauenspersonen, Schüler und Lehrlinge als Mitglieder aufnehmen. Sie dürfen nicht mit anderen Vereinen gleicher Art zu gemeinsamen Zwecken in Verbindung treten und Frauenspersonen, Schüler und Lehrlinge dürfen den Versammlungen und Sitzungen solcher politischer Vereine nicht beiwohnen.

Dieses Vereinsrecht wurde in fast allen damaligen Ländern des Deutschen Reiches übernommen. Für Frauen bedeutete das Unmündigkeit, keine politischen Vereine und Berufsorganisationen. Dazu kam, daß Frauen aus Tradition nicht wie Männer Burschenschaften, Gesellenvereine oder Handwerkerzünfte hatten.

Dies setzte sich in der Parteiarbeit fort. Bis zum Wegfall der Vereins-

gesetze 1908 saßen Frauen im 'Segment'. Oft wurden ihre Reden von Männern verlesen. Eine Diskussion (an der Frauen teilnehmen konnte, E.K.) war unmöglich.

Wahlrecht

Etwas mehr als zehn Jahre später -- am 12. November 1918 -- wurde das vom Rat der Volksbeauftragten beschlossene Wahlrecht für Frauen Reichsgesetz. Frauen haben seit diesem Tag das Recht zu wählen und gewählt zu werden.

Die ersten Frauen im Deutschen Reichstag

Bei der Wahl am 19. Januar 1919 zogen 41 Frauen in den Reichstag ein, und zwar erhielten Frauen bei den Mehrheitssozialisten 22 von insgesamt 165 Mandaten, bei den unabhängigen Sozialdemokraten drei von insgesamt 22 Mandaten, bei der Deutschen Partei sechs von insgesamt 75 Mandaten, beim Zentrum sechs von insgesamt 91 Mandaten, bei den Deutsch-Nationalen drei von insgesamt 44 Mandaten, bei der Deutschen Volkspartei ein von insgesamt 19 Mandaten.

Bei den Sozialdemokraten lag der Frauenanteil danach bei 13 Prozent, bei der Deutschen Partei bei acht Prozent, beim Zentrum bei 6,6 Prozent, bei den Deutsch-Nationalen bei 6,7 Prozent und bei der Deutschen Volkspartei bei fünf Prozent.

Optimistinnen hatten gehofft, daß insbesondere das passive Wahlrecht (d.h. das Recht, als Abgeordnete gewählt zu werden) die Frauen aller Parteien vereinigen würde, um für Frauen besonders wichtige Fragen im Parlament durchzusetzen. Diese Hoffnung trog. Die Mitarbeit in den Fraktionen der Parteien führte dazu, daß Parteisolidarität in der Regel vor Frauensolidarität rangierte. Es ist müßig, den Frauen daraus einen Vorwurf zu machen. Sie hatten und haben viel zu tun und zu kämpfen, um sich in ihrer Partei zu behaupten und durchzusetzen.

Notes

Das Jahr 1988: the year 1988, i.e. seventy years after the enfranchisement of women.

die politischen Mitwirkungs- und Entscheidungsmöglichkeiten: the opportunities to participate in politics and in political decision making.

was Frauen in unerhörter Weise diskriminierte: which discriminated against women in a scandalous way. The term 'unerhört' is used in reference to the expressions of disapproval which greeted the German women's movement. See also the title of Ute Gerhard's book on the women's movement, *Unerhört.* Reinbek: Rowohlt, 1992.

Generell hatten Frauen kein Bürgerrecht: generally, women were denied citizens' rights.

die Erörterung politischer Gegenstände bezwecken: aim to discuss political issues.

Frauenspersonen: women. Old fashioned term, similar to *Frauenzimmer.*

dürfen den Versammlungen und Sitzungen solcher politischer Vereine nicht beiwohnen: must not be present at gatherings and meetings of such political associations.

Unmündigkeit: women were treated as if they were minors and had not come of age.

Burschenschaften: fraternities. In Germany, *Burschenschaften* gained notoriety as seedbeds of nationalism. Originally, *Burschenschaften* were in opposition to the small German states and called for a nation state and democracy. After the 1848 Revolution, most combined their nationalism with antidemocratic politics, hard drinking and in some cases fencing as a test of courage ('schlagende Verbindung'). In contemporary Germany, the nationalism has been toned down and *Burschenschaften/Verbindungen* are predominantly (right-wing) old-boy networks.

saßen Frauen im 'Segment': women sat in a separate section. This was called 'Segment' and was divided by a rope or screen from the main assembly hall. In this way, women could be present at a political meeting without actually sitting in the same room. As the text points out, the physical segregation made political involvement nearly impossible.

Wahl am 19. Januar 1919: this was the first election to be held after the First World War and the first to apply the new *Wahlrecht*. The election was not, as the text assumed, for a *Reichstag*, i.e. the parliament, but for a constituant assembly, the *Nationalversammlung* whose task it was to consider and pass the constitution and thus create the institutional structures of the Weimar Republic.

Mehrheitssozialisten: the SPD. When the party split during the war, the *Mehrheit* of former Social Democratic members of the Reichstag remained with the SPD.

Unabhängige Sozialdemokraten: USPD, a left-wing faction which broke off from the SPD in protest against its support for the war. As an independent party the USPD ceased to exist in 1922.

Zentrum: the catholic Centre Party, politically right of centre.

die Deutsch Nationalen: DNVP refers to the German National People's Party, an ultra-conservative political party on the far right. In 1933, this party entered into a coalition government with the Nazi Party, NSDAP.

Deutsche Volkspartei: DVP, German People's Party, a party right of centre. The DVP was one of the political parties of the political centre which lost most of its voters to the National Socialists after 1928.

Parteisolidarität vor Frauensolidarität: party loyality before loyalty to (the cause of) women. The author mentions that many of the women who were the first to enter a parliament had been active in the women's movement but became party politicians rather than women's politicians once they were elected. This, in the eyes of the author, made them less effective in improving women's place in society.

Comment

The 70th anniversary of the enfranchisement of women was an occasion to take stock of the changes since 1908. The restrictions on women's right to participate in political meetings, as laid down in the *preußische Vereinsgesetz* made women late-comers into political life. Yet, its effect lingered on by rendering political participation something women should rather not engage in. The open or tacit disapproval of politically active women forms part of Germany's political tradition. Since the women's movement in Germany, unlike its British counterpart, for instance, did not engage in public demonstrations to demand voting rights, Germany did not have suffragettes and concomitant female activism. Sitting in the *Segment* defines the political role of women not just before 1908 but also since then: if they are in politics at all, they are expected to be amenable and feminine in their approach.

The document stresses the failure of women who had been elected into parliament in 1919 and afterwards to act together as women. However, all attempts to set up women's parties have failed. Such parties pledged to concentrate solely on women's issues, but clearly did not appeal to the more diverse concerns of the male and female electorate. Women in German political parties have been, in the first instance, party women and committed to representing the political aims of their party. Any expectation that this might have been otherwise ignores the realities of political life. A parliamentary representative is bound by party loyalties (*Fraktionszwang*) and not free to do what he or she likes. A parliamentarian or any other office holder needs to rely on his or her political party to gain re-election. This means that proof has to be given that his or her period of office has benefited the party and furthered its aims.

The first women parliamentarians were poineers, very few in number and struggling with the difficulties of making their mark in politics. It took until the 1980s before another generation of women found the courage to demand more rights of representation inside political parties and through them in parliaments and politics in general.

Dokument 3.2　Die Wahlbeteiligung von Frauen in der Weimarer Republik 1919–30

Tabelle 3.1　Die Wahlbeteiligung der Frauen in der Weimarer Republik, 1919–30

	Wahlbeteiligung (%)			
Wahl	*Insgesamt*[a]	*Männer*	*Frauen*	*Differenz*
Nationalversammlung				
19. 1.1919	(83.0)82.4	82.4	82.3	−0.1
1. Reichstag 6. 6.1920	(79.1)67.8	72.7	63.3	−9.4
2. Reichstag 4. 5.1924	(77.4)67.6	73.8	62.0	−13.8
3. Reichstag 7.12.1924	(78.8)68.3	74.7	62.6	−12.1
4. Reichstag 19. 5.1928	(75.6)75.2	80.8	71.8	−9.0
5. Reichstag 14. 9.1930	(82.0)81.1	84.4	78.4	−6.0

Source: Adapted from: Joachim Hofmann-Göttig, *Emanzipation mit dem Stimmzettel. 70 Jahre Frauenwahlrecht in Deutschland.* Bönn: Verlag Neue Gesellschaft, 1986, 30.

[a] The figure in brackets records the average electoral turnout for the whole of the *Reichsgebiet*, the second figure the turnout in the selected districts where the votes of women had been counted separately. During the Weimar Republic, differently coloured ballot papers

were used in a limited number (4) of electoral districts and counted by gender. These are the only results we have from this period on gender-specific voting. The data for men, women and the 'gender gap' relate only to those districts where votes had been cast and counted by gender.

Comment

Table 3.1 lists the turnout for the elections to national parliaments (and the constitutional assembly) between 1919 and 1930. Since the data on women's participation are unreliable for the two Reichstag elections held in 1932, they have been omitted here. There is, however, a full set of statistics for the city of Cologne. This shows that the gender gap remained throughout the existence of the Weimar Republic. In Cologne, a predominantly catholic area, women's electoral participation in 1919 was 6.2% higher than that of men; but in 1920 this was reversed to a 12% deficit, and 12−15% fewer women than men turned out to vote until free elections were halted by the National Socialists. (Details for Cologne in Max Schneider, 'Frauen an der Wahlurne. Vierzehn Jahre Frauenwahlrecht in Deutschland'. In *Die Gesellschaft*, 1933, 69−78).

Electoral turnout and the gender gap can be analysed further: turnout was lower among women under the age of 25 than among women over the age of 25, and it was lower in rural areas than in cities. In Catholic regions, women were more reluctant voters than in Protestant areas.

The main conclusion to be drawn from the data on electoral turnout during the Weimar years concerns the gender gap which increased sharply after 1919 but narrowed somewhat as the years went by.

Dokument 3.3 Fast wie die Männer: die Wahlbeteiligung der Frauen in der BRD

Tabelle 3.2 Die Wahlbeteiligung der Frauen in der BRD 1949–90

Bundestagswahl[a]	Wahlbeteiligung insgesamt (%)	Männer (%)	Frauen (%)	Differenz (%)
1953	86.3	88.0	84.9	−3.1
1957	87.8	89.6	86.2	−3.4
1961	87.4	88.9	86.2	−2.7
1965	85.9	87.5	84.6	−2.9
1969	86.1	87.5	84.9	−2.6
1972	90.4	91.4	90.2	−1.1
1976	90.4	90.8	90.0	−0.8
1980	87.6	88.2	87.1	−1.1
1983	88.4	89.1	87.8	−1.3
1987	83.3	84.2	82.1	−2.1
1990[b]	76.3	77.0	75.7	−1.3

[a] No separate data on women's electoral behaviour for the first *Bundestagswahlen* in 1949.
[b] The data relate to the whole of Germany, i.e. the old and the new Länder. In the former FRG, 77.7% of men and 75.9% of women took part in the elections, leaving a gender gap of 1.8%. In the East, turnout among men was lower but the difference in turnout between men and women was somewhat smaller than in the West.

Source: Joachim Hofmann-Göttig, 'Die Frauen haben die Macht, mit dem Stimmzettel den Ausschlag zu geben'. In: *Frauenforschung* 3, 1989, 13–14.

Comment

The German electorate has always been an active electorate. Given that voting is not compulsory (as in Belgium for instance) turnout has been high. With the exception of the elections in 1949 and in 1990 when about one in four voters abstained, turnout has averaged 80–90%.

Germans have been regarded as keen voters. This has been interpreted in different ways. For the 1950s and early 1960s, it has been suggested that voting tended to be regarded as a citizen's duty and people voted because they perceived it as obligatory, a *staatsbürgerliche Pflicht*, not just a *Recht*. Yet, since most voters opted for democratic political parties, (see below) the high turnout was also understood as evidence that German voters had accepted their democratic political system and had overcome the rejection of democracy which had been prevalent during the Weimar Republic. By the same token, the recent decline in electoral turnout has been interpreted as a rejection of (or at least a detachment from) party politics.

From the outset, electoral turnout among women was higher in western Germany than it had been during the Weimar Republic. Although the post-war era started with a gender gap, this seemed to disappear in the 1970s: electoral turnout among men and women reached about the same level.

The new gender gap (e.g. in 1990) resulted from the low turnout among young women. Women above the age of 35 continue to be active voters. In fact, the most active group of voters are women who are now aged 45 or over, and whose electoral turnout was lower when they themselves were younger. Turnout among these women has matched or even overtaken turnout among men. This is the very generation who experienced the new social mobility and personal opportunities of the post-war era. These women appear to have responded by including an active involvement in politics among the many roles which they play in society.

Dokument 3.4 Der beschwerliche Weg ins Parlament: Von der Nationalversammlung zum Bundestag

Tabelle 3.3a Frauen im Parlament 1919–32 (Nationalversammlung und Reichstag)

Wahl/Parlament	Abgeordnete insgesamt	Frauen insgesamt	Frauen (%)
1919 Nationalversammlung	423	37	8.7
1920 1. Reichstag	466	36	7.7
1924[a] 2. Reichstag	472	29	6.0
1924[b] 3. Reichstag	493	33	6.7
1928 4. Reichstag	490	33	6.7
1930 5. Reichstag	577	39	6.7
1932[a] 6. Reichstag	608	38	6.2
1932[b] 7. Reichstag	583	37	6.3

Note: In the troubled democratic climate of the Weimar Republic, governments and parliaments tended to lack the stability which they have had in the FRG. In 1924 and in 1932, two Reichstagswahlen (a and b), elections to the national parliament were held. The table does not list the elections held in March 1933 under the auspices of the National Socialists after the *Machtergreifung* in January 1933. These elections were no longer free, and the results would not contribute to our discussion of political participation and the role of women.

Tabelle 3.3b Frauen im Deutschen Bundestag, 1949–90

Bundestag	Abgeordnete insgesamt	Frauen insgesamt	Frauen (%)
1949 1. Bundestag	400 + 8[a]	28	7
1953 2. Bundestag	484 + 22	45	9
1957 3. Bundestag	494 + 22	48	9
1961 4. Bundestag	494 + 22	43	8
1965 5. Bundestag	496 + 22	36	7
1969 6. Bundestag	496 + 22	34	7
1972 7. Bundestag	496 + 22	30	6
1976 8. Bundestag	496 + 22	38	7
1980 9. Bundestag	496 + 22	44	8
1983 10. Bundestag	496 + 22	51	10
1987 11. Bundestag	497 + 22	80	15
1990 12. Bundestag	662	135	20

Source: The data in this table have been compiled from electoral statistics. See also: Eva Kolinsky: *Women in Contemporary Germany*. Oxford: Berg, 1993, 222.

[a] Figures are for the beginning of an electoral period (*Wahlperiode*), i.e. the duration of a parliament. This is normally four years, unless a break of coalition or other special situation results in early elections (1972; 1983).

In the column *Abgeordnete* the ' + 22' refers to delegates from West Berlin who had a special political status until unification in October 1990. Berlin members were nominated by their own land parliament to the *Bundestag* where they had limited parliamentary voting rights. Since German unification in October 1990, Berlin (West and East) constitutes one Bundesland, i.e. delegates in the 12th Bundestag were elected in the same way (Bundestagswahl) as delegates for other regions.

Comment

The tables have been included in the document collection to illustrate in detail the slow progress of women in gaining parliamentary representation. In the main text, we discussed the electoral 'miracle' of 1919, both in terms of women using their right to vote and in terms of women getting elected to parliament. We also noted the decline in women's representation after 1919. One could add that there was very little mobility: once in parliament, women tended to stay there. The electoral system was based on party lists. The electorate did not know the candidates, only the name of a party. Women who had made it into parliament would normally be re-selected and re-elected, unless their party failed to gain enough votes to turn their place on the party list into a parliamentary seat.

In the FRG the data show a decline in women's seats in parliament until 1972 and a subsequent increase. Since 1983, women's share of the seats has broken through the 10% barrier. In 1990, one in five members of the Bundestag were women. After so few women were elected in 1972, equal opportunities for women in parliament became a major issue in all political parties and especially in the SPD. This development culminated in the introduction of formal women's quotas in the Green Party in 1985 and in the SPD in 1988 (see Document 3.13).

Dokument 3.5 Ausgesperrt! Ein kritische Betrachtung aus der Geburtsstunde des Frauenwahlrechtes[83]

Der Staat ist eine Schöpfung des Mannes. Männer haben ihn ausgedacht, haben ihn aufgebaut, haben seine Grenzen gezogen, seine Gesetze bestimmt, haben ihn mit Krieg belastet oder mit Werken des Friedens beglückt. Männer haben Waffenbündnisse und Handelsverträge geschlossen, Männer leiteten von jeher die Staatsgeschäfte, gleichviel ob es sich um äußere oder innere Politik handelte. Die Frau, die den Staatsgedanken nicht ausgedacht hat, hat auch, nach dem Gebot der Männer, an seinem Ausbau keinen Anteil haben dürfen.

Zum Waffendienst durch ihre körperliche Beschaffenheit untauglich, blieb sie auch von jeglichen politischen Rechten ausgeschlossen, genau so, wie die Unmündigen, Verbrecher und Irrsinnigen, und es hatte beinahe den Anschein, als ob innerhalb des Staates überhaupt kein Raum für sie wäre.

Weil aber auch der beste und volkreichste Staat ohne Frau schon in der zweiten Generation aussterben müßte, entschlossen sich die Männer, ihr ein Fleckchen innerhalb der Männerschöpfung einzuräumen, den kleinen Bezirk praktischer Bevölkerungspolitik, denn Kinderproduktion ohne Beihilfe der Frau ist bis auf den heutigen Tag ein unmögliches Ding geblieben. So sagten die Männer denn zu den Frauen: 'Eure einzige und hohe Aufgabe ist es, dem Staat möglichst viele und möglichst kräftige Kinder zu schenken. Die Frau, welche die meisten Kinder gebiert und säugt, hat ihre Lebensaufgabe am besten erfüllt und kann unseres Dankes sicher sein.'

Versuchten die Frauen zu entgegnen, daß sie, die Mütter, doch auch mitreden wollten, wenn es sich um das fernere Ergehen ihrer Kinder handelte, meinten sie, daß sie, denen der Fortbestand des Staates oblag, auch seinen wichtigsten Geschäften nicht fernbleiben dürften, dann sagten die Männer lächelnd: 'Ach nein, liebe Frauen, Staatsgeschäfte taugen nicht für euch! Für den Webstuhl der Politik sind eure Hände zu schwach

(Galante setzten hinzu: und zu zart), ihr gehört nicht ins Geheimkabinett, wo Politik gemacht wird, sondern in das Frauengemach' (...)

Einem Bedürfnis der Neuzeit entsprechend hatten die Männer an der Tür des Geheimgemachs einen großen Briefkasten anbringen lassen, in dem jedermann schriftlich oder auch gedruckt seine Wünsche und Beschwerden niederlegen konnte. In diesen Briefkasten warfen seit Jahrzehnten Frauen-organisationen aller Art Petitionen um Zulassung zum Geheimkabinett, doch alle Petitionen, Mahnungen und Vorstellungen blieben erfolglos. (...)

Eine Generation nach der anderen kam, warf ihre Bittschrift in den Briefkasten, wartete ein Weilchen und ging davon, ohne das Gelobte Land erreicht zu haben. Eines schönen Tages aber, o Wunder!, wurden sie mit vierter Geschwindigkeit in das Geheimgemach hineingeschubst, wo die Männer sie mit ausgestreckten Händen empfingen, 'Frau Kollega' nannten, und einer von ihnen eine kleine Ansprache hielt, in der er ungefähr sagte: 'Wie jeder napoleonische Soldat den Marschallstab im Tornister trug, so trägt heute jede Frau das Ministerportefeuille in ihrer Markttasche!' Da weinten die eisgrauen Häupter, die ein halbes Jahrhundert lang vergebens petitioniert hatten, vor Freude, daß sie das Gelobte Land hatten erreichen dürfen. Andere sagten mit öliger Selbstzufriedenheit: 'Wir haben es uns durch unsere sozialen Leistungen verdient!' Reizlose Gestalten mit Fanatikeraugen sprachen: 'Nun, da wir an den Webstuhl treten, wird die Welt ganz anders gehen, als seit Jahrtausenden!' (...) Und dann traten Männer und Frauen gemeinsam an den großen Webstuhl und alles war genau wie vorher (...)

Eine kleine Gruppe von Frauen aber, die weder von Rührung, noch von Selbstzufriedenheit, noch von Männerhaß erfüllt war, betrachtete die Gesichter der Männer, auf denen ein Lächeln lag. Ein Lächeln, das alles mögliche oder auch gar nichts heißen konnte, denn es waren ja alte Politiker, die es lächelten. Es war zu gleicher Zeit verbindlich und unverbindlich, freundlich und spöttisch, zutraulich und überlegen. Der kleinen Frauengruppe kam dies Lächeln allmählich unheimlich vor, wie alles, was man nicht deuten kann. Sie fragten einander flüsternd, ob die Rede vorhin wohl ernst gemeint gewesen sei, ob wirklich in Zukunft jede Frau das Ministerportefeuille in der Markttasche trage, und nicht am Ende nur den Stimmzettel.

Notes

Ausgesperrt: locked out.

mit Krieg belastet ... mit Werken des Friedens beglückt: burdend with war and enriched by the works of piece. The text is ironical in style and intention. One of the main devices to communicate the satirical and critical intention is a narrative which resembles a fairy tale or parable, using somewhat old-fashioned and also biblical language.

Die Frau, die den Staatsgedanken nicht ausdachte: woman who had not conceived of the concept of state. German political philosophy (*Staatstheorie/Staatsphilosophie*) has tended to argue that the state has a spiritual meaning which transcends the sum of its institutions and processes. State, in this tradition of thought, is closely linked to power and leadership. Leadership is presumed to be the preserve of men. The sentence plays ironically on this intellectual tradition and the assumption in it that women's intellectual capacities are too limited to grasp this *'Staatsgedanke'*.

nach dem Gebot der Männer: according to the commandment given by the men. This is biblical language (the ten commandments are *Die Zehn Gebote*) and used to ridicule the assumption that men's control of politics is legitimate or infallible. The biblical tone recurs in this text, e.g. in *Männerschöpfung* – the creation by men. The term *Schöpfung* is normally used for God's creation of the world.

der Webstuhl der Politik: the weaving frame of politics, a metaphor playing on women's domestic duties (weaving etc.) but also using an established metaphor of poetic political language for politics (and time) as a patchwork of many different threats and patterns.

Frauengemach: women's parlour. A *Gemach* is a special, private room where the occupants would be completely segregated from the outside world. The term *Geheimgemach* for men's politics is a critical swipe at the separation of political decision making from society, especially from women.

das Gelobte Land: the Promised Land.

wie jeder napoleonische Soldat den Marschallstab im Tornister trug, so trägt heute jede Frau das Ministerportefeuille in ihrer Markttasche: as every Private in Napoleon's army carried the colonel's insignia in his kit-bag, every woman today carries the insignia of ministerial office in her market bag. In Napoleon Bonaparte's army, men could rise from the rank to (military) leaderhip positions which had previously been reserved for the aristocracy.

Comment

The excerpt is taken from a book published in 1920. The publisher advertised the book as a light-hearted look at contemporary politics: Es 'verzichtet auf graue Theorie und tiefgründige Gelehrtenweisheit', and a special edition, 'Luxusausgabe auf handgeschöpftem Bütten, numeriert und vom Autor gezeichnet' was also available.

The text is included here for its perceptive account of the hurdles women had to overcome when first entering political life in 1919. These hurdles related to the long-established male dominance in the political domain, the lack of political experience of the women who entered politics as parliamentarians. Cerry Brachvogel accuses these women of the first hour of having been naïve and been duped by men, who welcomed them into politics, made promises of a share of power (*'das Ministerportefeuille in der Markttasche'*) but connived to keep women in marginal positions, away from the centre of power, and the core of the political process.

The suspicion of men's intentions and the distrust of their behaviour, as they are articulated in this early text, are a frequent theme of women's accounts of their experiences in parliamentary politics. Many women have reported that opportunities in politics remained unequal even after they had entered parliament and built a successful career for themselves in politics.

182

Dokument 3.6 Frauen und Politik in der Gegenwart: Skizze eines Wandels [84]

Die Zahl der weiblichen Mitglieder in den politischen Parteien ist in den letzten Jahren ständig gestiegen, ihr Anteil an den Führungspositionen aber nicht immer im gleichen Maße. Auch der Anteil von Frauen an der Gesamtzahl der Mitglieder des Deutschen Bundestages spiegelt die Bevölkerung und Wählerstruktur nicht wider. Während die Hälfte aller Wähler Frauen sind, stellen sie im langjährigen Durchschnitt nur neun Prozent der Abgeordneten (d.i. *vor* der Bundestagswahl 1990, EK).

In fast allen Regierungen – ob im Bund oder in den Ländern – sind heute Frauen in den Kabinetten vertreten. Auch Oberbürgermeisterinnen bzw. Bürgermeisterinnen und Ober- und Stadtdirektoren sind heute keine Rarität mehr, doch im Verhältnis noch immer zu gering vertreten.

In den letzten Jahren haben sich alle Parteien verstärkt darum bemüht, den Anteil von Kandidatinnen zu erhöhen und sich in der Partei mit Frauenfragen auseinanderzusetzen. Das hängt aber nicht zuletzt mit dem gewachsenen Selbstbewußtsein der Frauen zusammen, die mehr und mehr ihre Rechte in den Parteien einfordern.

Notes

Führungspositionen: leadership positions.

der Anteil von Frauen an der Gesamtzahl der Mitglieder des Deutschen Bundestages spiegelt die Bevölkerung und Wählerstruktur nicht wider: the proportion of women members of parliament is not in line with that in the electorate. The judgement whether or not enough women have been elected to parliament is based on the assumption that the parliament should include as many women as the electorate or population, i.e. one half. Another measure to determine whether women's representation is fair refers to their share in the membership of a given party. The contemporary debate in Germany is based on the assumption that there should be a correlation between the number of women (in society or in a given party) and their representation in politics.

im Bund oder in den Ländern: at national or regional level. Germany has a federal system of government. This means that (a) a parliament (and government) are elected at national level. Headed by the chancellor, the national government (usually a coalition of parties) is responsible for the political course of the country as a whole; (b) Germany is also divided into sixteen regions (*Länder*), each with its own elected parliament and government, headed by a Ministerpräsident. The federal structure provides many opportunities in politics. In addition to the 656 delegates in the Bundestag, there are over 2000 Landtagsabgeordnete, and the sixteen regional governments offer well over 100 ministerial positions and many more political appointments.

Oberbürgermeisterinnen, Bürgermeisterinnen und Ober- und Stadtdirektoren: Lord Mayors, Mayors, city directors and senior administrators. These offices all relate to local politics which is an important tier of political life in Germany. Germany also has local parliaments and assemblies with a total of about 10 000 seats. Often, involvement at local political level leads to positions at regional or national level.

Anteil von Kandidatinnen erhöhen: to increase the number of women (parliamentary) candidates. This refers to the emphasis, which will be discussed later in this Chapter, on improving women's access to parliamentary seats by improving their chances of being nominated as candidates.

dem gewachsenen Selbstbewußtsein der Frauen: women's increased self-confidence. It has been argued that one of the main obstacles to women's equal representation in politics is their lack of self-confidence to take on a public role and to strive for positions of power. Among the younger generations of better educated, career motivated women, these fears have begun to decline, and those eager to participate in politics increasingly aim for an active role, i.e. holding political office of some sort.

Dokument 3.7 *Frauendefizit* **und** *Frauenbonus* **der politischen Parteien in der Weimarer Republik am Beispiel der Wahlen 1919–32 in Köln**

Tabelle 3.4 '*Frauenbonus*' *und* '*Frauendefizit*' *der Linken, der Mitte und der Rechten 1919–32*
(a) Linke Parteien (SPD, USPD, KPD)

Parlament	Männerstimmen (%)	Frauenstimmen (%)	Stimmenanteil für Parteiblock insgesamt
1919 Nationalversammlung	48	33	40
1920 1. Reichstag	46	30	38
1924a 2. Reichstag	38	23	31
1924b 3. Reichstag	39	25	32
1928 4. Reichstag	46	32	39
1930 5. Reichstag	42	31	37
1932a 6. Reichstag	46	36	41
1932b 7. Reichstag	48	37	42

(b) Die 'bürgerlichen' Parteien (rechte Mitte und Konservative): DNVP, DVP, Wirtschaftspartei, Zentrum, Demokraten (Staatspartei)

Parlament	Männerstimmen (%)	Frauenstimmen (%)	Stimmenanteil für Parteiblock insgesamt
1919 Nationalversammlung	52	67	60
1920 1. Reichstag	51	66	58
1924a 2. Reichstag	51	67	59
1924b 3. Reichstag	57	72	64
1928 4. Reichstag	49	63	56
1930 5. Reichstag	36	50	43
1932a 6. Reichstag	27	40	34
1932b 7. Reichstag	30	43	37

(c) Der Aufstieg der NSDAP in der Weimarer Republik am Beispiel Köln 1928–32

Parlament	Männerstimmen (%)	Frauenstimmen (%)	Stimmenanteil für Parteiblock insgesamt
1928 4. Reichstag	2	1	2
1930 5. Reichstag	20	16	18
1932a 6. Reichstag	26	23	25
1932b 7. Reichstag	22	19	20

Source: Adapted from: Max Schneider, 'Frauen an der Wahlurne'. In: *Die Gesellschaft*, 1933, 74–75.

Comment

The different sections of the Table of document 3.7 show the party blocs during the Weimar Republic, the parties of the left, the parties of the centre and right and finally the National Socialist Party which entered the electoral scene in 1928.

The data are for the city of Cologne since Cologne was one of the few areas where male and female votes were counted separately and where we have reliable data on the electoral preferences of women. Since Cologne was a predominantly catholic city, the Centre Party tended to be strong and, as in other catholic regions, the rise of National Socialism was much slower here than in Protestant regions.

The general pattern of women's electoral preference, however, remains the same in Cologne as for the Weimar Republic as a whole. Few women voted for parties on the left of the political spectrum. The relatively strong showing of the left among women has been explained by the fact that women, once they had opted for the left, remained loyal to it (and did not turn to the NSDAP).

The data also show the collapse of the *bürgerliche Parteien* from 60% to 37% overall. Men's votes dropped from 52% in 1919 to 30% in 1932, women's votes from 67% to 43%. The NSDAP was the beneficiary of these changes.

The third section of the table shows that the National Socialist party fared better among men than among women although the gender gap narrowed in the second 1932 election. This is true for Cologne and also for the Weimar Republic as a whole. Women were by no means the torchbearers of Hitler who voted him into power. On the contrary, the decisive electoral breakthrough resulted from more men than women voting NSDAP.

As can be seen, the impact of women's party political preferences in the Weimar Republic was significant. In the early stages, women's preferences for parties of the centre/right prevented an SPD government. Electoral studies have shown that without women voting in 1919 or in 1920, the SPD would have held a clear majority.

At the opposite end of the Weimar Republic, women's electoral loyalties to democratic parties, notably to the SPD and the Centre Party prevented an even faster rise of the National Socialist Party and may have delayed the destruction of the democratic political system through the Nazi dictatorship.

Dokument 3.8 *Frauendefizit* und *Frauenbonus* der politischen Parteien in der BRD

Tabelle 3.5 Das Wahlverhalten der Frauen bei Bundestagswahlen 1953–90

Wahl	CDU/CSU	SPD	FDP	Grüne	B90	PDS	Sonstige	Bonus
1953	47	28	10	n/a	n/a	n/a	15	+19
1957	54	29	7	n/a	n/a	n/a	n/a	+25
1961	50	33	12	n/a	n/a	n/a	n/a	+17
1965	51	36	9	n/a	n/a	n/a	3	+16
1969	51	40	5	n/a	n/a	n/a	4	+11
1972	46	46	8	n/a	n/a	n/a	1	0
1976	49	43	8	n/a	n/a	n/a	1	+6
1980	44	44	11	1	n/a	n/a	*	0
1983	49	39	6	5	n/a	n/a	*	+10
1987	45	38	8	8	n/a	n/a	1	+7
1990[a]	45	34	11	4	1	*	3	+11
1990[b]	45	36	10	5	*	3	4	+9
1990[c]	43	24	13	n/a	6	11	15	+19

Source: Eva Kolinsky, 'Women and Politics in Western Germany'. In: Marilyn Rueschemeyer (ed.), *Women in the Politics of Post-Communist Eastern Europe*. New York: Sharpe, 1993.

[a] Figures for the whole of unified Germany.
[b] For western Germany (old FRG) only.
[c] For eastern Germany (old GDR) only.
n/a: Party did no exist at that time or did not compete in elections.
* Percentage of votes below 0.5%.
[d] The difference between percentages achieved by the CDU/CSU and the SPD.
+: More CDU/CSU than SPD votes; '−' would denote the opposite.

The parties:
CDU/CSU: Christlich-Demokratische Union; Christlich-Soziale Union
SPD: Sozialdemokratische Partei Deutschlands
FDP: Freie Demokratische Partei Deutschlands
Grüne (Die Grünen) Green Party. Founded in 1980. They merged with B90 (see below) *after* the 1990 elections.

B90 (Bündnis 90): Federation '90, a new east German party which was created through an amalgamation of several smaller citizens groups and opposition parties, notably Neues Forum and the East German Greens. B90 merged in 1991 with the Greens to form one unified Green party for the whole of Germany.

PDS: Party of Democratic Socialism, the renamed successor party of the SED, the Socialist Unity Party which had been the dominant communist party in the GDR. This party has some support (10–15%) in the east but virtually none in the west.

Sonstige: this category includes all other parties. The majority of parties were/are parties of the extreme right such as the National Democratic Party (NPD).

In 1990, East German women showed strong support for smaller parties which had originated in the citizens' and protest movements but which failed to enter the Bundestag (1990c).

Comment

The most important observation arising from the data in the table concerns the change in the women's bonus of the CDU/CSU. The party built up a massive women's bonus in the mid-1950s. This was much more sizeable than that enjoyed by the centre right during the Weimar Republic. While the women's bonus declined in the 1970s, it was never reversed. The Social Democratic Party possesses a structural deficit or weakness in Germany: the majority of women continue to opt for the centre right in its present-day form. German unification enforced this structural imbalance. In the former GDR, the 1990 elections brought a women's bonus of 19%, similar to that in the West in 1953. In the West, the 1990 bonus stood ten points lower at 9%.

Dokument 3.9 Wahlverhalten und Frauengenerationen: Parteipräferenzen von vor 1945 und nach 1945 geborenen Frauen bei der Bundestagswahl 1987

Tabelle 3.6 Wahlverhalten und Frauengenerationen

Berufsgruppe	Generation	CDU/CSU	SPD	FDP	Greens	NPD	Other
Alle Berufs-	bis 1945	52	39	6	3	0	0
gruppen	ab 1946	32	44	9	16	0	0
untere Angest.	bis 1945	56	39	6	0	0	0
Beamte	ab 1946	33	46	6	15	0	0
mittlere Angest.	bis 1945	55	33	6	6	0	0
Beamte	ab 1946	32	46	11	12	0	0
leitende Angest.	bis 1945	47	22	22	9	0	0
Beamte	ab 1946	29	35	6	29	0	0
neue Mittel-	bis 1945	51	23	19	7	0	0
schicht	ab 1946	33	33	8	25	0	0
Selbständige	bis 1945	70	21	7	3	0	0
	ab 1946	3	20	27	20	0	0
Arbeiterinnen	bis 1945	47	51	2	0	0	0
	ab 1946	30	52	5	14	0	0
Bildungsabschluß							
unterer	bis 1945	52	42	4	2	0	0
	ab 1946	31	52	7	10	0	0
mittlerer	bis 1945	54	34	6	6	0	0
	ab 1946	39	32	7	22	0	0
höherer	bis 1945	46	18	32	5	0	0
	bis 1946	19	26	13	39	0	3

Source: Heinrich Ulrich Brinkmann: 'Zeigen Frauen ein besonderes Wahlverhalten?' In: *Frauenforschung IFG 3*, 1990, 60–1.

Comment

The data in the table illustrate the political meaning of 'generation' in Germany. Women born before 1945 are generally more conservative than women born after 1945. The link between party preference and social class is no longer as predictable among younger women as among older women. Although women in blue collar occupations continue to prefer the SPD, party preference among the younger generation has become more varied. In particular, the Green Party is much stronger among younger women than among women of the older generation. Women in

managerial positions (*leitende Angestellte/Beamte*), new middle class occupations and with the most advanced levels of education have tended to opt for the Greens (and not the SPD).

No less important is the fact that right-extremism (here represented by the NPD) holds few attractions for women. In Germany, the right-extremist electorate has been predominantly male. Political parties of the extreme right can be said to have a men's bonus and a women's deficit. This applies to the NPD and also to the Republican Party which has gained parliamentary seats in some regional and European elections since 1989, and also the DVU, the German People's Union, a party which glorifies National Socialism and advocates a return to the borders and politics of the Third Reich.

All political parties of the extreme right have, as the National Socialist Party in the late Weimar Republic, suffered a women's deficit, while women turned to parties such as the SPD and the Greens which are pledged to increase equal opportunities. Women's party preferences have consolidated and stabilised democracy in Germany, and inhibited the political growth of right-extremism.

Dokument 3.10 Vom Frauen-Verhalten zum Frauenbewußtsein [85]

Die jungen Frauen haben sich von der alten Geschlechterrolle gelöst und ehemals als geschlechtsspezifisch angesehene Einstellungen und Verhaltensweisen aufgegeben. Höhere Bildungsabschlüsse und stärkere Berufseinbindung gingen – und gehen – einher mit einer geringen Kirchenbindung und einer schwächeren Einbindung in Ehe und Familie. Die Lebens- und Berufsbedingungen von Frauen und Männern nähern sich an. (...)

Das unterschiedliche Wahlverhalten von Männern und Frauen, wie es früher weit verbreitet war und auch heute noch bei Älteren festzustellen ist, war kein geschlechtsspezifisches Wahlverhalten im originären Sinne; ein 'typisch weibliches Wahlverhalten', das allein aus 'dem weiblichen Wesen' resultiert, kann es wohl kaum geben. Es war lediglich durch die unterschiedliche Einbindung in soziale Gruppen und die daraus entstehende spezifische Einbindung in Kommunikationsprozesse bedingt. (...)

Jüngere Frauen haben eine Interessenlage, die sie von älteren Frauen und jüngeren Männern der gleichen Sozialschicht unterscheidet. Da die jüngeren Frauen mit höherer Bildung mit großen Hoffnungen auf den Arbeitsmarkt drängten, von dem sie aufgrund ihrer Qualifikation gleiche Chancen wie für Männer erwarteten, wurden gerade sie mit dem Mißverhältnis zwischen gesellschaftlichen Ansprüchen und beruflicher Realität konfrontiert. Gleiches gilt (...) hinsichtlich politischer Beteiligungsmöglichkeiten. Ihre perzipierte Benachteiligung schlägt sich dann in einem Wahlverhalten nieder, das sich von den ehemals von Frauen bevorzugten

189

konservativen Parteien entfernt. Mit vollem Recht kann man bei diesen Wählerinnen von einem geschlechtsspezifischen Wählerinnenverhalten (im originären Sinne) sprechen, da es aus einer spezifischen Interessenlage der Frau entstanden ist.

Notes

eine schwächere Einbindung in Ehe und Familie: a reduced significance of marriage and families in women's lives.

war kein geschlechtsspezifisches Wahlverhalten im originären Sinne: cannot be regarded as gender-specific electoral behaviour, i.e. based on gender-specific interests. This point is taken up again at the end of the passage when the electoral behaviour of younger women is called 'gender specific' (feminist) and therefore deserves to be called 'im originären Sinne'. Electoral behaviour of older generation women was produced by socio-economic circumstances and would have been applicable to men who experienced the same circumstances (e.g. church affiliation). For younger women, discrepancy between their educational qualifications and their occupational opportunities has been a decisive experience and disappointment.

auf den Arbeitsmarkt drängten: sought employment.

Mißverhältnis zwischen gesellschaftlichen Ansprüchen und beruflicher Realität: mismatch between social expectations and occupational realities.

Gleiches gilt hinsichtlich politischer Beteiligungsmöglichkeiten: the same is true with regard to chances of political participation. This discrepancy will be discussed later in the Chapter. It refers to women of the younger generation expecting that they could hold posts in political parties and make politics a career, and the reluctance of political parties (and the male office holders in them) to allow women access to positions of influence and power.

perzipierte Benachteiligung: perceived disadvantage.

einer spezifischen Interessenlage der Frau: specific women's (feminist) issues or interests.

Comment

The document summarises the political differences between generations of women. The main argument is an interesting one: what has usually been called women's electoral behaviour, the traditional women's bonus of conservative political parties, should be regarded as conditioned by society, not chosen by women. Church affiliation, the limited educational and occupational opportunities of women and their family roles conspired to shape their political preferences. These were not geared to improve their position as women and, so Brinkmann, the author of document 3.10 argues, men in the same socio-economic circumstances would have behaved in the same way.

The important difference between the older and the younger generation of women concerns the determination of young women to choose those political parties whom they perceive as offering better opportunities for women. Since younger generation women tend to link their political preference to their interests as women, their political position can be called *frauenpolitisch*, feminist. These women have freed themselves from the impact of their socio-economic circumstances

190

and use their political voice (as voters) to advance the cause of women. This *Frauenbewußtsein* has emerged as an important new facet in politics, in elections and in women's everyday lives.

Dokument 3.11 Politisches Interesse junger Frauen und junger Männer von 1952−88

Tabelle 3.7 Politisches Interesse in der BRD
Frage: Interessieren Sie sich für Politik?

	1952	1962	1971	1979	1985	1988
18−29 jährige Männer (%)						
Ja	38	50	55	59	56	47
Nicht besonders	44	41	38	35	40	44
Nein	18	9	7	6	4	9
	100	100	100	100	100	100
18−29 jährige Frauen (%)						
Ja	6	20	30	29	35	27
Nicht besonders	36	39	52	55	44	50
Nein	58	41	18	16	21	23
	100	100	100	100	100	100

Source: Edgar Piel, 'Kein Interesse an Politik'. In: *Frauenforschung IFG* 3, 1989, 4. Die Daten stammen aus sogenannten Jugenduntersuchungen, die Frauen und Männer im Alter von 18 bis unter 30 Jahren einschließen.

Comment

The separate data sets for young men and young women between 1952 and 1988 show that interest in politics in Germany has increased compared with the early 1950s. It reached a peak in the late 1970s for men (1979) and in the mid 1980s (1985) for women and has since declined somewhat. Men have been more interested in politics throughout the period covered in the Table. In 1952, the gender gap of political interest was 32%. In 1979, 30% and it has since declined to about 20%.

For women the drop in the numbers who declared that they had no interest at all in politics is of particular importance. In 1952, 58% of young women were not interested in politics at all. In 1988, lack of interest had fallen to 23%. In the

191

1970s interest in politics rose. Although men continue to be more interested in politics than women, women today are less adverse to politics (*Politik ist Männersache*) than they once were.

Dokument 3.12 Frauen als Mitglieder politischer Parteien vom Ende der sechziger Jahre bis Anfang der neunziger Jahre (%)

Tabelle 3.8 Frauen in politischen Parteien 1969–91

Jahr	CDU	CSU	SPD	FDP	Grüne
1969	13	7	17	12	n/a
1976	20	12	21	19	n/a
1980	21	13	23	23	30
1983	22	14	25	24	33
1987	23	14	27	23	33
1991	23	16	27	30	33

Source: Eva Kolinsky, 'Party Change and Women's Representation in Unified Germany'. In: Joni Lovenduski and Pippa Norris, *Gender and Party Politics*, London: Sage, 1994.

Comment

The profile of women's party membership since 1969 shows several important developments. Firstly, the proportion of women among party members has increased in all political parties. On average, one in four party members today is a woman. Party membership doubled from about one million to two million. In the late 1960s, some 120 000 women were members of a political party; in the 1990s, some 500 000 are. Traditionally, the SPD had the highest share of women members. This is no longer so.

The *Green Party* which pledged from the outset full equality and access to posts for women, claims that one in three members are women. These figures are unsubstantiated and may reflect wishful thinking as much as Green Party reality. It is known that the Greens frequently fail to find enough women to hold the party offices which have been allocated to women, since the party instituted a 50% quota in 1985. Membership of the Green Party also seems to be less closely linked to interest in active political participation and in holding office. Many women in the Greens have their political roots in the women's movement and prefer to concentrate on smallgroup activities, not party work. Thus, the organisational profile of the Greens is not as indicative of women's political ambitions as the profiles for the other parties.

The FDP increased its share of women from 12% to 30% between 1969 and 1991. As a small party with government responsibilities at national and regional levels, the FDP offers excellent opportunities of office holding and political activity. An unpublished survey in the mid-1970s revealed that women in the FDP had begun to look towards a more active role and found it difficult to compete successfully with men. Since then, the party has attempted to promote women. Without instituting a formal women's quota, the FDP aims to involve women in line with their share of the membership. Regular reports on the party organisation are intended to monitor the gender transformation of the FDP.

In the CDU, the 1987 party congress recommended that women be given party offices and candidacies in line with their membership in the party. Support for a more forceful arrangement was weak even among women. They regarded the *Quotenfrau* as inferior and argued that quotas would undermine women's recognition as political equals.

In the CSU, the most conservative of the party organisations outlined here, no quota arrangements have been discussed, and the share of women among its members and office holders remains the lowest of the parties represented in the Bundestag.

In right-extremist parties such as the Republican Party and the NPD even fewer women are members or office holders.

In the SPD women felt that they were held back by a turgid party organisation and an inbuilt focus on male politicians. After decades of acrimony, discontent turned into action when a women's quota was put into place at the 1988 party congress. The failure to bring a sufficiently high number of women into the Bundestag in 1987 had been the last straw and allowed women to force quota regulations on all selection and nomination procedures.

It is important to note that the existence or non-existence of women's quotas in a political party has neither attracted women members nor deterred them. Membership figures have fallen generally; they have also fallen among women, albeit more slowly than among men. In elections, the gender of a candidate has also been irrelevant: neither men nor women tend to favour a candidate for his/her gender but vote by party affililiation or on issues.

It had, of course, been hoped – notably in the SPD – that quotas would attract women to take up party membership and involve themselves in politics. This has not happened.

Dokument 3.13 Sanftes Sägen am männlichen Ast: Quoten in der SPD[86]

Irritationen riefen vor kurzem Zeitungsschlagzeilen wie diese hervor: 'SPD Frauen fordern passives Wahlrecht'. – Wie das? Gibt es denn das nicht seit November 1918, seit der Wahlrechtsverordnung durch den sozialistischen Rat der Volksbeauftragten?

Aber wie das bei Schlagzeilen so ist: Sie fallen immer zu knapp aus. Denn was die Sozialdemokraten vorantreiben, ist die Durchsetzung tatsächlich gleicher Chancen für Frauen. (...)

Einigkeit herrscht vor allem unter den seit langem aktiven SPD-Frauen in einem Punkt, der vor Jahren noch zu lebhaften Auseinandersetzungen geführt hatte: Ausnahmeregelungen für Frauen (lies Minderheitenschutz für die Mehrheit) wurde von den meisten bejaht.

So bekannte Eva Rühmkorf, sie sei 'in acht Jahren Arbeit bei der Hamburger Gleichstellungsstelle zur entschiedeneren Frauenrechtlerin geworden', die überzeugt sei, 'daß innerhalb der Parteien nur die Quotierung weiter hilft', zumal dort ja 'auch sonst Quotierungen stattfinden – nach rechts, nach links, nach landsmannschaftlichen und konfessionellen Gesichtspunkten'.

Auch Inge Wettig-Danielmeier, die Bundesvorsitzende der Arbeitsgemeinschaft sozialdemokratischer Frauen, hat sich von einer Gegnerin jedweder Sonderregelungen für Frauen zur Befürworterin der 'Quote' gewandelt: 'Anders läuft doch vorerst nichts'. Und: 'Der Lernprozeß dauert bei den Spitzengenossen eben unterschiedlich lange. Und dann setzen sie ja nicht alles so schnell um, wie sie es beschlossen haben'.

Oder anders ausgedrückt: jeder Sozialdemokrat versteht sich als Befürworter der Frauenemanzipation; doch wenn es zur Sache geht, tut er sich oft schwer, 'weil sein eigenes liebes Ich dabei ein wenig in Frage kommt. Das Bestreben, wirkliche oder vermeintliche Interessen zu wahren, macht die Menschen blind'. Das schrieb August Bebel vor über hundert Jahren und meiste es nicht nur ökonomisch.

Notes

Am männlichen Ast sägen: to weaken the power positions held by men and enforce change.

Ausnahmeregelungen für Frauen: exceptional/special regulations for women.

Minderheitenschutz für die Mehrheit: minority rights for the majority. The paradox is meant to highlight the discrepancy between women's numerical dominance in the population and their poor representation in the political arena. If women (the majority) were to be given special rights which are normally reserved for a minority, they might reach the political representation they deserve.

Eva Rühmkorf: the first woman to be appointed head of the *Gleichstellungstelle für Frauenfragen* (Equal Opportunities Bureau) in Hamburg in 1979. The first *Gleichstellungsstelle* was created in 1975 in North Rhine-Westphalia; by 1982, all (old) Länder had Equal Opportunities Bureaux. In the new Länder, Equal Opportunities Bureaux were created on the eve of unification and continue to exist. Germany also has a dense network of *Gleichstellungsstellen* at the local level (special issue *Frauenforschung* 3, 1987).

Frauenrechtlerin: a women's rights campaigner. A pejorative term in German is 'Emanze', i.e. someone who fights for (more) emancipation.

Bundesvorsitzende der Arbeitsgemeinschaft sozialdemokratischer Frauen: the federal chair(woman) of the Association of Social Democratic Women (AsF). In the SPD, all women members are automatically members of the AsF. In the fight for improved representation in the party and in parliament, the AsF became a formidable pressure group from the mid-1970s onwards. Originally, it had been created in 1971 to interest women more in the affairs of the SPD and provide a more effective political voice than the traditional *Frauenkonferenz* and women's association, which were only meant to support the SPD line and interest non-party women through coffee mornings in the party's business.

nach landsmannschaftlichen und konfessionellen Gesichtspunkten: by regional and denominational criteria. This refers to the practice of ensuring that sections/factions in the party are represented in its candidate lists and among the office holders. It is being argued here that the new focus on women could be regarded as a variation of this established practice.

Spitzengenossen: literally: top comrades, i.e. the party leadership.

weil sein eigenes liebes Ich dabei ein wenig in Frage kommt: because his own dear ego is being challenged a little. This is a critical swipe at the selfishness of established office holders who are loath to let go of positions in favour of women. Quotas did, of course, mean a redistribution of seats and thus of power in the political arena of the SPD.

wirkliche und vermeintliche Interessen zu wahren: to safeguard real and apparent interests. A real interest would be one which furthers its purpose (or the purpose of the party) while an apparent interest would be one which seems convincing to the warped mind but which, on close analysis, has a damaging effect. Here it is implied that objecting to the improved representation of women would, in the long run, harm the party and its political chances.

Comment

The text is taken from *Vorwärts*, the SPD monthly paper for all members. It therefore highlights the debate inside the party and also how the party aims to project its plans to its own membership and to the public at large.

The headline, 'Am männlichen Ast sägen' itself is evidence of a new impatience among SPD women. The debate in the party advanced on two fronts: on the one hand it concentrated on women's quotas in the party organisation; on the other hand it explored the wider question of whether the German electoral system could not be changed in such a way that voters were free to select preferred candidates from lists rather than leaving the order of candidates to the party organisation and its nomination procedure. The headlines quoted at the beginning of the text (passives Wahlrecht) refer to the broader discussion of changing the electoral process. This debate has since been abandoned.

The lesson of women's quotas has been a harsh and disappointing one in many respects: hopes that more women would join political parties have not been realised, nor have women candidates attracted more votes from women. The gender of a candidate in Germany seems to be less relevant politically than his or her party affiliation.

Dokument 3.14 Das Frauenstatut der Grünen (Auszug)[87]

Präambel:
Ein wesentliches Ziel der Grünen ist die Verwirklichung der Rechte und
Interessen der Frauen. Hier gibt es eine große Diskrepanz zwischen
Anspruch und Wirklichkeit. Ebenso wie in den herkömmlichen Parteien
sind die inneren Verhältnisse der Grünen ein Spiegelbild der äußeren
patriarchalischen Gesellschaft. (...)
Unübersehbar ist, daß gegenwärtig bei den Grünen nur wenige Frauen
in öffentlich und innerparteilich bedeutsamen Positionen zu finden sind.
Damit wird Frauen auch bei den Grünen die Entscheidungsgewalt, die ihnen
gesellschaftlich zusteht, vorenthalten.

(...) Das Frauenstatut reicht als Ansatz nicht aus, da es die Probleme
zunächst nur auf einer organisatorischen, formalen Ebene angeht. Die im
Statut enthaltenen Maßnahmen sind nicht unser Ziel, sondern nur ein Weg,
die Interessen von Frauen zu verwirklichen.

(...) Im folgenden die Einzelmaßnahmen:

Wahlen
Um die Parität zu gewährleisten, ist das Wahlverfahren so auszurichten,
daß getrennt nach Männern und Frauen gewählt wird. Wahllisten sind
grundsätzlich mit Männern und Frauen alternierend zu besetzen, wobei
Frauen die ungeraden Plätze zur Verfügung stehen (Mindestparität). Sollte
keine Frau für einen ihr zustehenden Platz kandidieren bzw. gewählt
werden, entscheidet die Wahlversammmlung über das weitere Verfahren.
Die Frauen der Wahlversammlung haben diesbezüglich ein Vetorecht. (...)

Einstellungspraxis:
Die GRÜNEN werden als Arbeitgeberin auf die Gleichstellung der Auf-
gaben unter Männern und Frauen achten. Daher werden alle Stellen auf
allen Qualifikationsebenen mindestens zur Hälfte mit Frauen besetzt. In
Bereichen, in denen Frauen unterrepräsentiert sind, werden sie solange
bevorzugt eingestellt, bis mindestens Parität erreicht ist. (September 1986)

Notes
eine Diskrepanz zwischen Anspruch und Wirklichkeit: a discrepancy between political
 principles (claims) and reality.
die herkömmlichen Parteien: the traditional parties. This refers to the other political parties,
 often called 'the established parties'. The Greens regard themselves as a new type of
 party without hierarchical structures and a special link between the party and its electoral
 and social base. This has been called *Basisdemokratie*.
ein Spiegelbild der partriarchalischen Gesellschaft: a mirror image of society and its
 patriarchal structure.

die Entscheidungsgewalt, die ihnen gesellschaftlich zusteht: the power of decision making to which they are entitled in society.

das Frauenstatut reicht als Ansatz nicht aus: the women's statute does not bring a solution. 'Ansatz' here means concept/approach and is borrowed from the language of defining and finding solutions in mathematics.

Wahlverfahren: electoral procedure.

Wahllisten: electoral lists. These are the results of election/selection meetings and list the candidates for posts in order of priority. The first ranked candidate enjoys the highest chance of being elected.

die ungeraden Plätze: the unevenly numbered places i.e. places 1, 3, 5 etc. This ensures that women always occupy place one, and women's chances of being elected would be somewhat higher than those of the men on places 2, 4, 6 etc.

Einstellungspraxis: practice of staff recruitment.

bevorzugt eingestellt: hired/employed in preference (to men).

Comment

The Greens argue that women are entitled to an equal place in decision making, and their women's statute focuses on the procedures to ensure this. It is interesting that the statute itself anticipated that not enough women might be available and stand for election. This has been a problem for the party, whose female membership has remained small (maximum 10 000) and relatively uninterested in party work. Interest among Green women has been higher in parliamentary seats, and competition for nominations here has been high. Within the party, women have been accused of hankering for the lucrative jobs only (members of parliament) and avoiding the unpaid or poorly paid party chores.

The final section of the excerpt refers to the Greens' antidiscrimination draft legislation. This envisaged enforcing across the labour market at all levels equal opportunities by employing only women until equality has been secured (see Chapter 4). This radical application of quotas to employment outside the party organisation failed to receive majority support in the Bundestag or in the German population.

Dokument 3.15 Von der Soll-Quote zur Muß-Quote in der SPD[88]

Beschluß des SPD Parteitages in Nürnberg (1986) zur Gleichstellung von Männern und Frauen in der SPD (Auszug):

Die Partei macht die Ziele der innerparteilichen Gleichstellung – soweit dies nicht in einzelnen Gliederungen bereits geschehen ist – durch Änderung des Organisationsstatuts, der Wahlordnung und auf anderem Wege verpflichtend. Die Änderungsvorschläge des Parteivorstandes sollen u.a. vorsehen:

1.1. daß die Wahlvorschläge für Funktionen und Mandate einen Anteil von mindestens 40 Prozent eines jeden Geschlechts umfassen;

1.2. daß in allen Entscheidungsgremien sowie bei der Besetzung aller Funktionen und Mandate mindestens 40 Prozent eines jeden Geschlechts vertreten sein müssen;

1.3 daß die Nichtanerkennung der vom Parteitag beschlossenen Zielvorgaben Konsequenzen hat für die Anerkennung von Delegationen (...) und/oder für den innerparteilichen Finanzausgleich.

Bis 1987 sollten Vorschläge ausgearbeitet werden. Im Oktober 1987 legte der Parteivorstand ein neues Organisationsstatut vor, das dann auf dem SPD Parteitag in Münster im August 1988 angenommen wurde. Es sieht vor: 40 Prozent aller Funktionen und Mandate an Männer bzw. Frauen zu vergeben. Die Quote soll schrittweise eingeführt und auf 25 Jahre begrenzt werden (EK):

Die 40% Mindestquote (für Parteifunktionen) gilt ab 1994. Bis dahin müssen Frauen und Männer mit mindestens einem Drittel vertreten sein. Soweit Mandate betroffen sind, gelten die vorgenannten Bestimmungen ab 1988; bis dahin gelten sie mit der Maßgabe, daß Frauen und Männer ab 1990 zu mindestens je einem Viertel und ab 1994 zu mindestens je einem Drittel vertreten sein müssen. Die Mindestabsicherung von Männern und Frauen über den jeweiligen Mitgliederanteil hinaus endet am 31. Dezember 2013 (SPD Parteitag in Münster, August 1988).

Notes

mindestens 40% eines jeden Geschlechts: at least 40% of each gender. The deliberately non-sexist phrasing reflects the effort of the document to be seen to be even-handed between men and women.

daß die Nichtanerkennung der vom Parteitag beschlossenen Zielvorgaben Konsequenzen hat für die Anerkennung von Delegationen (...) und/oder für den innerparteilichen Finanzausgleich: non-recognition of the target figures agreed by the party executive may lead to non-recognition of delegates (e.g. at party congresses) and/or will adversely affect the transfer of funds between the SPD headoffice and the affected branch or region.

This sentence contains a thinly veiled threat that penalties will be applied for offenders against the quotas. These penalities were later dropped. The fact that they were included in the first draft, however, points to resistance in the SPD to the women's quota and the executive's determination to see it through once the decision had been taken to amend the party statute.

Mandate: parliamentary candidacies/seats.

mit der Maßgabe: with the special condition.

Mindestabsicherung: the minimum representation.

über den jeweiligen Mitgliederanteil hinaus: above the respective proportion of the membership. It is only here that the SPD uses the share of men/women in the party membership as an explicit reference point for gender representation. The clause can also be read as forbidding women-only lists which had been used in the Greens in the Bundestag (the so called Weiberrat of 1985) and in Hamburg (Frauenliste).

198

Comment

It took the SPD two years to progress from a party congress resolution to amended statutes. Before that it had taken another ten years to bring the issue of enforcing equal opportunities to the congress agenda. The wording reflects the circumspect and near-incomprehensible style which characterises SPD bureaucracy. In contrast to the *Frauenstatut* of the Greens, the text makes no reference to the underlying developments or political goals. Some of this emerged in the congress debate, but the party had already agreed the statute before it was debated.

The complicated time-frame reflects the difficulties of introducing organisational innovation into a large established structure; it also may have been intended to mollify those who feared for their parliamentary and party posts. By allowing a number of years to elapse, transition rather than revolution seems intended.

The SPD does not include an undertaking to change its employment practices in the antidiscrimination style of the Greens.

Dokument 3.16 Selbstverpflichtung zur Chancengleichheit: die FDP [89]

Im Bundesprogramm von 1986 wie auch im Frauenförderplan, der bis 1992 den Frauenanteil an Entscheidungsfunktionen der Partei auf 25% erhöhen soll, werden Quoten ausdrücklich abgelehnt: 'Liberale Frauen stellen sich dem Wettbewerb. Bei vergleichbarer Qualifikation müssen Frauen aber nicht nur rechtlich, sondern auch faktisch gleiche Chancen haben'. (Bundesprogramm)

Im Frauenförderplan (1987) ist vorgesehen:

Es ist das Ziel der FDP, innerhalb der nächsten 5 Jahre in einem ersten Schritt den Anteil der Frauen in Entscheidungsfunktionen entsprechend der Mitgliederzahl der Partei (zur Zeit 25%) zu erhöhen ... Die FDP hält an dem liberalen Gedanken der Selbstverpflichtung fest und verzichtet deshalb auf starre paritätische Quoten.

Notes

Bundesprogramm: federal programme, party programme outlining policies for the whole of the party.

Frauenförderplan: plan for the promotion of women (affirmative action). In response to the United Nations Year of the Woman in 1979 and the EC directives on equal opportunities, *Frauenförderung* has been widely adopted in Germany. Varied in contents and approach, all *Frauenförderung* has the common aim of enhancing women's chances of promotion and professional advancement. In the FDP, *Frauenförderung* concentrated on promoting women in the party and securing their nomination and election to party offices and parliaments.

hält an dem liberalen Gedanken der Selbstverpflichtung fest: continues to abide by the liberal principle of personal responsibility and obligation. Liberalism has traditionally

199

mistrusted state interference and argued that the common good would best be served if individuals received the protection of the state without its interference. The concept of 'Selbstverpflichtung' is steeped in this tradition and implies that sensible people who are able to understand what is good for them will want to achieve it. They do not need be coerced by a quota to support and implement improved opportunities for women.

Comment

The Free Democrats occupy a special position in the German party system. In organisational terms they are a small party. Before unification, their members numbered about 70 000; since unification some of the bloc parties (e.g. the LDPD, Liberal Democratic Party) of the east constituted themselves as FDP and brought the overall membership to nearly 100 000. Elections had the FDP hover uneasily between 5 and 10%; in several regions it dropped below the 5% level and lost its parliamentary representation. Yet, despite such electoral and organisational weakness, the FDP has served longer in the federal government than either CDU/CSU or SPD. As the smaller partner in government coalitions, it was only 'out of office' between 1966 and 1969 when a grand coalition of CDU/CSU and SPD formed the government. This special role as a small party with a major function in government has put the FDP in the unique position that it can provide access to top political positions. Given its modest membership base, chances of rising within the FDP are high.

The focus on women's opportunities has to be seen in the context of optimising electoral chances and of attracting and motivating members. Yet, advancement in the party has depended on personal networks (*Seilschaften*) rather than years of service in the party organisation. This *Ochsentour* of service to the party organisation has been the norm in the SPD, while the FDP (and also the CDU and CSU) may provide fast-track advancement for personal favourites.

The system of personal favours can create unexpected opportunities of attaining top positions. It can, however, also disadvantage women. The choice of successor for Dietrich Genscher is a case in point. When he resigned from his post as foreign minister in 1990, a post he had held since 1969, he chose a woman as his successor, Irmgard Adam-Schwätzer. She had been his right-hand support and an efficient business manager of the party under his chairmanship. Yet, the then power-monger, the economics minister Möllemann, preferred Klaus Kinkel and swung party opinion in his favour. The embarrassing spectacle that Frau Adam-Schwätzer had already been nominated and celebrated as Germany's first female foreign minister but ousted again within 24 hours underlines the uncertainties of career tracks in political parties where personal networks rather than institutionalised structures dominate. To that extent, the quota culture may offer a fairer deal to women.

Dokument 3.17 Die Beteiligung von Frauen planvoll stufenweise durchsetzen. Beschlüsse der CDU zur Frauenbeteiligung[90]

1. Die CDU will entsprechend den Beschlüssen des Essener Parteitages die Gleichberechtigung zwischen Mann und Frau im Lebensalltag, d.h. auch bei politischen Ämtern und Mandaten innerhalb der neunziger Jahre erreichen. In einer ersten Stufe sollen deshalb Frauen mindestens entsprechend ihrem Anteil an der Mitgliedschaft der CDU für Ämter und Mandate nominiert werden.

2. Die Vorstände aller Gliederungen sind gehalten, mit den Vorsitzenden der Frauen-Union im Vorfeld der Kandidatenaufstellung Gespräche zu führen, rechtzeitig Frauen für politische Arbeit zu gewinnen und als Kandidatinnen vorzuschlagen. Die Vorstände sind verpflichtet, diese Kandidatinnen im Wahlkampf genauso wie die männlichen Kandidaten zu unterstützen.

3. Bei allen Wahlversammlungen müssen die abstimmungsberechtigten Mitglieder darauf hingewiesen werden, daß jede Gliederung der Partei gehalten ist, diese Beschlüsse zu erfüllen.

4. Bei der Aufstellung der Listen sollen die Vorstände aller Parteigliederungen dafür eintreten, daß Frauen mindestens entsprechend ihrem jeweiligen Mitgliederanteil auf aussichtsreichen Listenplätzen abgesichert werden und dafür Sorge tragen, daß bei den Delegiertenversammlungen Frauen entsprechend berücksichtigt werden. Auch bei der Wahl der Delegierten für Parteigremien (wie z.B. Parteitage, Vertreterversammlungen) sind Frauen entsprechend zu berücksichtigen.

(Abschnitte 5–6 behandeln freiwerdende Positionen und den jährlichen Frauenbericht, EK)

7. Die Mitwirkung von Frauen in den Parteien wird vielfach durch ihre Belastung in Familie und Beruf erschwert. Deshalb müssen die Gliederungen der CDU auf diese besondere Situation Rücksicht nehmen und Angebote entwickeln, die es Frauen erleichtern, sich politisch zu engagieren.

8. Es fehlt der CDU nicht an qualifizierten Frauen. Die Partei muß gezielt Schulungen anbieten, in denen Frauen und Männer zum politischen Engagement angeregt und auf die Übernahme von Ämtern vorbereitet werden können.

9. Weil Frauen zur politischen Arbeit durch projektbezogene Arbeit vor Ort angeregt werden, muß die CDU neue Formen der Parteiarbeit entwickeln, damit Frauen ihr Engagement in Verbänden, Vereinen, Selbsthilfegruppen und Initiativen sowie deren Zielsetzungen auch parteipolitisch einbringen können.

Notes

entsprechend den Beschlüssen des Essener Parteitages: in accordance with the resolutions passed at the party congress in Essen. This congress, in 1985 was devoted to the theme of Equal Opportunities for Men and Women. In addition to some 700 female delegates, the party invited 500 women from all walks of life and political backgrounds. Amidst the media-hype (the congress was televised in full) the CDU launched its programme *Partnerschaft 2000* which outlined its equal opportunities policy and views of women's role in society (see below). The party congresses in 1987 and 1988 were then expected to extend the ideas of *Partnerschaft 2000* into the party and create the organisational structures to implement equal opportunities for women in the party.

sind gehalten: should. The German 'müssen' or 'haben ... zu' would have given a much stronger message. It is important to note that the resolution remains toothless, i.e. states that constituency parties etc. should implement equal opportunities without indicating that penalties would follow if they failed to do so.

mit den Vorsitzenden der Frauen-Union: with the chairpersons (chairwomen) of the Women's Union. The *Frauen-Union* (FU) is the women's association of the party. Membership is voluntary, i.e. not all female members automatically belong, and the FU can also include members who do not belong to the main party. The CDU calls it a *Vorfeldorganisation*. Founded with the party (and named *Frauenvereinigung* until 1988) it always had the function of articulating women's interests but also of broadening the party's appeal by bringing women closer to the political position of CDU who were not themselves inclined to take up political activities. Thus the FU has remained the 'coffee-morning' tier of the CDU, but an important *Vorfeldorganisation* in a party environment in which women have been less strongly political in their ambitions than has been observed for SPD and Greens.

müssen die abstimmungsberechtigten Mitglieder darauf hingewiesen werden: it should be pointed out to all members entitled to vote, i.e. fully paid-up party members present. Again, the restrained tone is significant. The resolution reads like an instruction on good practice which should be followed but cannot be enforced.

entsprechend ihrem Mitgliederanteil auf aussichtsreichen Listenplätzen abgesichert: to be included on electoral lists in favourable positions and in accordance with their share of the party membership. The 'kann/soll' wording produced predictable results: at the elections in 1990 for the 12th Bundestag the CDU proudly announced that one in four of its candidates on party lists were women. The majority, however, failed to get elected since they were placed at the bottom end of the list, and since few constituency seats had been allocated to women but were kept by men. In its equal opportunities resolution, the CDU does not envisage ousting men from their posts, i.e. unseating a constituency MP and replacing him by a woman. Rather, it hopes that openings will occur naturally, and that placing women on (less contentious) electoral lists will suffice.

Die Partei muß gezielt Schulungen anbieten: the party has to offer special (training) courses. This is an interesting argument. It originates from the assumption that women may be less skilled in political discourse and less competent to deal with political decision making than men. To compensate for such real or perceived deficiencies, women themselves have frequently argued that Schulungen should be on offer. Yet, the focus on *Schulungen* also implies that women *are* of inferior political calibre and need special training to make the grade. Special training courses for men in politics have never been demanded by either men or women.

projektbezogene Arbeit vor Ort: small-scale project work at local level. This suggestion

points to reservations about women's political calibre and offers something for them to cut their teeth on politics. On the other hand, the CDU has relied since its foundation on the local activities of its women in the *Frauenvereinigung*. In this perspective, this section is an appeal to retain this tradition and not switch exclusively to party posts and party-based activities.

My own survey of women who stood as parliamentary candidates in 1990 (funded by the Nuffield Foundation, unpublished report, Keele University 1991) has shown that women were not normally able to turn their organisational involvement in *Frauenarbeit* or in action groups or movements outside the party into a parliamentary seat. The main route to making politics a career was through the party organisation and in the CDU especially through election as local councillor.

The appeal to women to become or remain active in non-party groups highlights the fuzziness of the CDU's commitment to equal opportunities; the party wants to leave things as they are and have been. It wants to advocate equal opportunities without relinquishing its organisational or ideological traditions.

Dokument 3.18 Weiblichkeit allein ist kein Qualifikationsmerkmal oder Quotierung als letzte Hoffnung. Zwei gegensätzliche Positionen in CDU/CSU[91]

Weiblichkeit allein ist kein Qualifikationsmerkmal

Die Forderung nach der Einführung von starren Quoten für Frauen in der Berufswelt wie in der Politik gewinnt immer mehr Befürworterinnen, dennoch beurteile ich persönlich eine Quotenregelung skeptisch. Ich sehe darin einen unterschwelligen, uneingestandenen Biologismus. Weiblichkeit allein kann kein Qualifikationsmerkmal sein. Wir wollten geschlechts-spezifische Auswahlkriterien überwinden, nun würden wir sie selbst anwenden. Sonderstellung der Frauen qua ihres Geschlechts – auch wenn sie durch vergangene Ungleichbehandlung begründbar erscheint – könnte die Legitimität geschlechtsspezifischer Maßstäbe verfestigen, könnte zum Bumerang für Frauen werden. Frauen im Quotenkontingent gerieten bei Männern, aber auch bei Frauen, in den Ruf, doch nur wegen ihrer Geschlechtszugehörigkeit eingestellt, befördert oder gewählt worden zu sein.

Quotierung als letzte Hoffnung

Wo es um Macht, Verantwortung, Entscheidung und Führung geht, bestehen für Frauen *de facto* Zugangsbeschränkungen. Das liegt nicht an mangelnder Fachkompetenz, politischem Sachverstand oder mangelnden Führungsqualitäten – Frauen, denen die Männer eine Chance gaben, wie Rita Süßmut oder Birgit Breuel beweisen dies – sondern daran, daß Frauen zu oft aufgrund von Vorurteilen vom Wettbewerb um Führungs-positionen ausgeschlossen werden. Nur weil sie Frauen sind.

203

Die Frauen müssen endlich bereit sein, die Machtfrage zu stellen und zu handeln. Das gültige System der Alibifrau ist die politische Gettoisierung der Frauen in der Partei. Schlimmer kann es durch die Quote nicht werden, nur besser. Frauen wollen keine bevorzugte Behandlung, wie die Quote vortäuschen könnte, sondern den Abbau bestehender Zugangsbeschränkungen. Führungspositionen sollten nach Leisutng besetzt werden und nicht aufgrund des Geschlechts. Dies gilt für Männer und Frauen. Um dies durchzusetzen, ist – wie die Erfahrung lehrt – die Quotierung als Übergangsmaßnahme leider notwendig.

Notes (Text 1)
einen unterschwelligen, uneingestandenen Biologismus: a hidden, and covertly biological perspective.
qua ihres Geschlechts: on the basis of gender.
könnte die Legitimität geschlechtsspezifischer Maßstäbe verfestigen: could have the effect that sexist critieria appear more legitimate.

Comment

Ursula Männle, the author of this text, entered the Bundestag in 1976 in a spectacular manner as member of parliament for the CSU: Franz Josef Strauß, the chairman of the CSU made her his successor in his constituency on taking the office of prime minister in Bavaria. Born in 1944 (and already a university professor) Frau Männle was the youngest woman to enter the Bundestag that year.

Her argument can be regarded as typical for the opponents of quota regulation. They infer that the issue of gender overshadows the issue of qualifications and would endanger the recognition women have achieved and can achieve on the basis of their abilities and political calibre. Quota are suspected of generating a blend of sexism and mediocrity which would neither serve women nor politics well in the long run.

Notes (Text 2)
de facto diskriminierende Zugangsbeschränkungen: in fact, restricted (discriminatory) access. Contrary to assertions that access is based on quality alone without gender discrimination, the author argues that discrimination exists.
politischem Sachverstand: political know-how or acumen.
Rita Süßmuth: a university professor who was co-opted to become Minister for Women, Youth, Health and Family in 1986. She entered politics as a so-called *Quereinsteiger*, i.e. she was not active as a party member before her appointment as minister. Subsequently, she was made head of the *Frauenvereinigung/Frauen-Union*, given a safe seat for the 1987 elections which she won with a resounding majority. As a minister, Rita Süßmuth made a major contribution to advancing women's rights. In fact, she turned out to be far too progressive for the conservative core of the CDU and CSU and was persuaded (under pressure) to vacate her ministerial office and become Speaker of the House (*Bundestagspräsidentin*). Rita Süßmuth can be regarded as a torchbearer of women's rights. She represents the feminist and innovative face of German political conservatism.

Birgit Breuel: held ministerial office in the regional government of Lower Saxony before being appointed head of the Treuhandanstalt. Her appointment occurred in difficult times: firstly, she was appointed after the previous head of the Treuhand, Rohwedder had been murdered by terrorists. Secondly, she was appointed at a time when it had become evident that the task of privatising the east German economy – the purpose of the Treuhandanstalt – would be much more difficult than anyone had anticipated. Since her appointment, Birgit Breuel has redirected the approach of the Treuhand from dismemberment of enterprises to their preservation and to preserving employment opportunities wherever possible. Alongside Rita Süßmuth, she counts among the most prominent and highly regarded politicians in Germany today.

Alibifrau: token woman, i.e. one woman has to be included in any committee as an 'alibi' to divert accusations of sexism. This woman, by definition, has no power but merely a publicity/decorative function.

Gettoisierung: confinement to a getto. In this context it means that women who serve as *Alibifrauen* are being sidelined; although they appear to hold leadership positions, they do not have power and do not create new opportunities for women in the party or in politics to increase their political muscle.

Quotierung als Übergangsmaßnahme: quotas as a temporary measure.

Comment

With the exception of the Greens who view women's quotas as an adjunct of women's rights, quotas in German politics tend to be advocated as a device for a purpose: the purpose is to break the vicious circle of disadvantage, prejudice etc. which assumes that women lack political fibre and bars them from positions in which they could prove themselves.

Quotas are regarded pragmatically as a temporary measure, not because women need *die Quote* (they do have the qualifications and abilities) but because men (and the institutional structures which have developed in the parties) will not relinquish their positions of dominance voluntarily in order to allow women access to political positions.

The text speaks openly of 'power'. Given the conservative notion of women as based in the home or in supporting roles, the wording is deliberately provocative and confrontational. The thinking behind it appears very similar to that in the SPD; in fact, the activist core of women in the CDU who had hoped that quota would be introduced and the AsF activists who forced them upon their party, converge in the belief that nothing would change in women's favour without the coercive device of a women's quota. In the CDU, the quota-faction lost out, and unification has further silenced the debate.

Dokument 3.19 Aus Berichten zur Gleichstellung von Frauen in den politischen Parteien[90]
(Tables 3.9, 3.10, 3.11)

Tabelle 3.9 Frauen in der SPD: Funktionen und Ämter 1977–90 (%)

Ebene	1977	1979	1982	1984	1986	1988	1990
Vorstand	6	17	15	18	25	35	36
Präsidium	8	8	9	9	27	37	38
Parteirat	6	15	12	21	23	32	37
Parteitag	no data	14	13	19	27	37	42

Note: The data are taken from a number of *Gleichstellungsberichte*. These have become a regular feature at SPD party congresses, although the party has always featured a report at congress by the women's officer.

The percentage figures on women's participation at key levels of the party organisation demonstrate how women have improved their representation. There was a gradual increase throughout the 1970s, but a marked increase from the mid 1980s onwards. At the 1990 (unification) party congress in Berlin, more than 40% of the delegates were women, one in three members of the party executive (Vorstand) and the presidium were women.

Comment

The *Gleichstellungsberichte* are very detailed and confirm that similar changes also occurred at other organisational levels in the party. In the 1990s, the SPD 'chairman' in Bavaria is a woman (Renate Schmidt, see Dokument 3.22), as is the SPD Minister President of Schleswig Holstein. There have also been setbacks. Women failed to secure the leadership of the parliamentary party, the office of SPD business manager and other top-level power positions.

Tabelle 3.10 Frauen in der CDU: Funktionen und Ämter 1987–91 (%)

Ebene	1987	1989	1991[a]
Vorstand	21	21	21
Präsidium	15	15	18
Parteiausschuß	20	20	19
Parteitag	18	18	17

[a] Data relate to the unified CDU, east and west.

Comment

Compared with the profile for the SPD, the figures in the table speak for themselves. Women in the CDU have attained a certain level of representation. This has remained somewhat below their membership level. But despite the quota

206

discussion and the recent emphasis that women should be better represented among office holders and party functionaries, CDU women have made few gains.

Tabelle 3.11 Frauen in der FDP: Ämter und Funktionen 1987−91 (%)

Ebene	1987	1988	1990[a]	1991[a]	
Mitgliedschaft	25	25	27	27	30
Vorstand	11	11	21	14	18
Präsidium	0	0	33	31	31
Parteiausschuß	no data	7	8	8	8
Parteitag	no data	15	17	18	21

[a] Data relate to unified Germany, i.e. the FDP in west and east.

Comment
The table illustrates the increase in female membership in the party. To some extent, this increase commenced before unification. Unification, however, strengthened it. The east German FDP was one of the so-called bloc parties, i.e. political parties which operated in the GDR and were tied to the dominant socialist policies and the SED through the so called *Nationale Front*. Thus, political parties had little political scope of their own, but on the face of it, a semblance of multipartism did exist.

Organisationally, this strengthened the FDP since the former bloc parties which became the FDP had more members between them than the FDP in the west. They also included, as laid down by the state, more women members than the parties in the west. Thus, the increase in female membership in the 1990s may be linked to unification.

This is, however, only part of the story. The improved representation of women in the party executive and in the FDP presidium (which did not include women until 1989) cannot be explained fully with reference to the impact of unification. They testify to the effects of the party's pledge to improve women's access to party positions. Although the FDP continues to lag behind the SPD, women's political opportunitities in the party have improved.

Dokument 3.20 Helene Weber, die 'Großmutter des Parlaments'[93]

Ein Leben lang hat sie sich für den Einfluß und die öffentliche Mitarbeit der Frauen unbeirrbar eingesetzt. Es war ihre tiefste Überzeugung, daß die Frau in ihrer Eigenart − sowohl als Mutter in der Familie wie auch als Politikerin im öffentlichen Leben − einen unersetzbaren Beitrag zu geben hat.

Sie gehörte zur zweiten Generation der Frauenbewegung; Luise Otto-Peters und Helene Lange waren vor ihr den steinigen und hindernisreichen Weg gegangen, auf dem sie energisch und mit sicherem Urteil weiter vorausschritt. Aber in vielen Ämtern und Funktionen war sie die erste Frau. Auch ohne Ministeramt hatte ihr Wort Geltung, weil sie es verstand, das politische Klima in Fraktion und Parlament menschlicher zu gestalten. Seit der Zeit des Ersten Weltkrieges spielte Helene Weber eine herausragende Rolle in der Sozialpolitik und in der Frauenbildung.

In Elberfeld am 17. März 1881 als eines von sechs Kindern eines Volksschullehrers geboren, wurde sie selbst zunächst Volksschullehrerin in Aachen. Sie gehörte zu den ersten Frauen, die zum Studium zugelassen wurden. In Bonn und Grenoble studierte sie bis 1909 Geschichte, Romanistik und Sozialpolitik. Als sie 1911 Oberlehrerin (Studienrätin) in Köln wurde, traf sie erstmals mit Konrad Adenauer zusammen.

Sogleich nach Beendigung ihres Studiums setzte Helene Weber ihre sozialpolitischen Kenntnisse in praktische Sozialarbeit um. Sie widmete sich vornehmlich den Frauen des *vierten Standes*, der Schicht der Hausangestellten, Industrie- und Heimarbeiterinnen. Der 1903 gegründete Katholische Deutsche Frauenbund bildete ab 1912 die Plattform für ihr wirkungsvolles Engagement.

Ihr soziales Gewissen war Ausfluß einer bereits im Elternhaus erworbenen Grundlage tiefen christlichen Glaubens. Im Ersten Weltkrieg betreute sie im Kölner Hauptbahnhof durchreisende Soldaten und Hinterbliebene. 1916 wurde auf ihre Veranlassung die erste Soziale Frauenschule des Katholischen Deutschen Frauenbundes in Aachen gegründet. Sie übernahm deren Leitung 1919. Auch die Gründung des ersten Berufsverbandes Katholischer Fürsorgerinnen geht auf sie zurück. Bis zu ihrem Tode blieb sie dessen gewählte Vorsitzende.

Helene Webers politische Arbeit in der Weimarer Republik (siehe Text) wird mit den Nationalsozialismus abrupt beendet: sie wird aus dem Preußischen Kultusministerium als 'politisch unzuverlässig' entlassen.

Ihre Biographin, Roswitha Verhülsdonk, berichtet folgende Anekdote aus dem Alltag der Bundestagsabgeordneten Helene Weber:

Die Bundestagsfahrer stritten sich darum, wer sie fahren durfte, denn sie kannte deren Namen und Familienprobleme und vor allem war sie stets großzügig mit Trinkgeldern. Ihre alte große Handtasche barg nicht nur stets eine Unmenge von Notizzetteln, sondern immer auch Schokolade, mit der sie die Kollegen und 'den Alten' bei langen Debatten stärkte. Als Adenauer einmal eine Wortmeldung übersah und sich der Abgeordnete

beschwerte, er habe mehrmals der Beisitzerin, Frau Weber, zugewinkt, kommentierte Adenauer belustigt: 'Frau Weber ist eine sehr ehrbare Frau, mit Winken ist da nichts zu machen'.

Helene Webers Beitrag zum politischen Leben der BRD kommentiert ihre Biographin wie folgt:

Helene Weber lebte geistig nicht von der Politik, sie bereicherte sie, weil sie aus ihren christlichen Grundsätzen unerschütterlich lebte. Das Parlament war ihr Leben und ihr Zuhause, aber ihr Blick ging schon über die aktuellen Zeitfragen hinweg. Als Sprecherin der deutschen Delegation bei der Beratenden Versammlung des Europarates hat sie wichtige Beiträge zum Zustandekommen der Europäischen Sozialcharta geleistet.

Für uns Heutige, die Generation der Enkelinnen, bleibt sie Vorbild. Die Frauen selbst zu einer verantwortungsbewußten Teilnahme an den öffentlichen Geschicken, die ihr Leben immer tiefer beeinflussen und umgestalten, aufzurufen und zu befähigen, war ihr eigentliches Lebensziel. Diese Aufgabe stellt sich uns noch heute.

Notes
daß die Frau in ihrer Eigenart ... einen unersetzbaren Beitrag zu geben hat: that in their own way women can make an essential contribution. This concept of 'die Frau in ihrer Eigenart' stems from the bourgeois women's movement and its belief that women's contributions to public life should be based on their special female qualities and therefore differ from those of men.
den steinigen und hindernisreichen Weg: the stony path, strewn with obstacles.
auch ohne Ministeramt hatte ihr Wort Geltung: even without ministerial office, her word would count. During the Weimar years, Helene Weber held high political office for the Centre Party in the government of Prussia (e.g. *Ministerialrat*) but was never in the front line of policy making as a *Frau Minister*.
Konrad Adenauer: the first *Bundeskanzler* of the FRG. He started in political life as a local politician, and was Lord Mayor of Cologne during the Weimar Republic (until dismissed by the Nazis) and briefly again after the Second World War.
der reine Männerstaat ist das Verderben der Völker: an exclusively male-dominated state is the peoples' undoing.
zu einer verantwortungsbewußten Teilnahme an den öffentlichen Geschicken, die ihre Leben immer tiefer beeinflussen und umgestalten, aufzurufen: to call for responsible participation in public affairs which influence and transform their (women's) lives more and more deeply.
ihr eigentliches Lebensziel: the ultimate goal in her life.

Comment
Helene Weber was one of those women whose entry into politics was built on the twin-pillars of their social background (which defined their party orientation) and their involvement in the women's movement (which led to their nominations

for parliament in 1919). Highly educated, she became a *Studienrätin*, i.e. an academically qualified teacher at a grammar school. At that time, most *Studienräte* were men, although in primary school teaching women had begun to carve out career opportunities.

Until after the Second World War, female civil servants in Germany had to remain unmarried. Since the teaching profession (at all levels) is part of the civil service, the celibacy rule applied to women teachers. It did not apply to male teachers.

In her special interests, women's welfare, social work and education, Helene Weber concentrated on areas which had been regarded as priorities for women's special role in society by the bourgeois women's movement. Moreover, during the First World War, women had made a major contribution in health care and welfare support. In setting up a training school for female social workers, Helene Weber ensured that women's work in this area would be qualified work, and that women could develop proper career paths rather than just helping out.

This focus on educational and professional qualifications as the lever by which women could obtain equal opportunities, had been the hallmark of the *bürgerliche Frauenbewegung* and it constituted the foundations of Helene Weber's political role during the Weimar Republic.

After the Second World War, her personal friendship with Adenauer is said to have helped her return to active political life. In the Bundestag and the public debates of the early years of post-war German reconstruction, Helene Weber used this special relationship to speak more freely and more provocatively on women's rights than many others. Behind the scenes, she continued her role as an expert on social policy issues, notably at European level. Inside Germany, and audible to the German public through the broadcast parliamentary debates, she was a persistent advocate of women's equality at a time when the FRG had become increasingly reluctant to honour the pledge of the Basic Law that women and men were equal in politics and in society as a whole.

Dokument 3.21 *Miss Bundestag* und Präsidentin des Bundestages: Annemarie Renger[94]

Die folgenden autobiographischen Notizen sind einem Interview entnommen, das Renate Lepsius (MdB) im Sommer 1985 mit Annemarie Renger führte (E.K.).

R.L.: Fangen wir mit deinem Elternhaus an.

A.R.: Mein Vater hatte das Tischlerhandwerk erlernt, ging aber bald in die Arbeitersportbewegung und wurde dort Redakteur, Geschäftsführer und schließlich ehrenamtlicher Stadtrat. Er war eine dominierende Persönlichkeit mit moralischen und politischen Prinzipien, an denen wir unsere Entscheidungen oder Verhaltensweisen immer gemessen haben (...) Er war für uns immer ein Gesprächspartner. Politik war Tagesgespräch.

Wir waren alle im Arbeitersportverein, die Älteren in der Partei und ich bei den Roten Falken.

R.L.: Du mußt mir jetzt erzählen, wie bist du eigentlich nach Hannover gekommen?

A.R.: Damals erschien schon unter der Militärregierung der 'Hannoversche Kurier'. In dieser Zeitung war eine Rede von Kurt Schumacher wiedergegeben. Das war im Mai oder Juni 1945. Diese Rede, die mir unglaublich imponiert hat, brachte mich dazu, meinen Vater zu fragen, wer denn dieser Schumacher sei. Mein Vater kannte ihn aus dem Reichstag, erinnerte sich an die bekannte Rede gegen Goebbels und hat ihn mir gleich sehr interessant geschildert. So habe ich an Schumacher geschrieben: 'Ich bin die Tochter von Fritz Wildung und möchte bei Ihnen arbeiten. Kann ich als Sekretärin anfangen?'

R.L.: Wie bist du denn darauf gekommen?

A.R.: Einfach so intuitiv. Dann hat er auch sofort geantwortet, weil natürlich auch der politische Hintergrund wichtig war. So bin ich also unter schwierigen Umständen nach Hannover gefahren in diese furchtbar zerbombte Stadt und habe mich vorgestellt, und er hat mich sofort engagiert.

R.L.: Kannst du das atmosphärisch zurückholen?

A.R.: Ich bin ja schon mit der Aufgeschlossenheit hingegangen, auf einen Mann zu treffen, auf den ich neugierig war, nach allem was er öffentlich geredet hatte. Ich bin auch mit dem Anspruch hingegangen, was auch immer ich tun muß, ich will politisch arbeiten. Er war sehr mager und groß. Mit einer typischen Geste umfaßte er mit dem linken Arm den leeren Ärmel oder steckte ihn in die Tasche. Der rechte Arm war ja amputiert. Er hatte sehr zwingende Augen. Augen, die einen sofort erfaßten. Ich war damals eine 26jährige junge Frau und war von ihm fasziniert. Es war wie selbstverständlich, daß er mich einstellte, und es war ebenso klar, daß ich zu ihm gehen wollte. Es war nur noch die Frage, wann ich anfangen sollte. Es zog sich bis zum Oktober hin. Von da an war ich Schumachers Vertraute und Sekretärin. (...)

R.L.: Nach Schumachers Tod veränderte sich dein Leben. Du wirst selbst 1953 in den Deutschen Bundestag gewählt. Sofort wirst du von der Presse zur 'Miss Bundestag' erhoben. Das hat dich bekannt gemacht.

A.R.: Wahrscheinlich. Ich habe das nie als beleidigend empfunden.

R.L.: Sicher, weil du ein neues Element von Weiblichkeit im Bundestag vertreten hast, einen neuen Typ sozialdemokratischer Parlamentarierinnen. Wer ist nach dem Tod von Kurt Schumacher auf dich zugekommen?

A.R.: Ich habe das werden wollen. Da ich alles von 1945 an mitgemacht habe und immer politisch engagiert war, habe ich mit Erich Ollenhauer darüber gesprochen. Er hatte denselben Gedanken. (...)

R.L.: Nach den Wahlen 1969 und der Gründung der sozialliberalen Koalition wirst du Parlamentarische Geschäftsführerin.

A.R.: Neulich hat mich jemand gefragt: 'Wie haben Sie eigentlich Karriere gemacht'? Meine Antwort: 'Wenn Sie mich so fragen, weiß ich es nicht'. Das kam immer plötzlich auf mich zu. Eines Tages kam unser Parlamentarischer Geschäftsführer (...) auf mich zu und sagte, eigentlich sei es mal an der Zeit, daß eine Frau Parlamentarische Geschäftsführerin würde. Wir Frauen haben ja zu dieser Zeit nie von uns aus Ansprüche gestellt. Im Vorstandsgremium hatten sie sich das ausgedacht. Ich habe gesagt: 'Ja klar, das mache ich'. Ohne jeden Widerstand wurde ich dann als Geschäftsführerin gewählt.

R.L.: Jetzt entfaltest du Initiativen. Als Vorsitzende des Bundesfrauenausschusses bist du auf Frauenthemen ausgerichtet. Wie kommst du auf die Idee, die Parlamentarierinnen zusammenzufassen in eine Arbeitsgruppe, da ja von Anbeginn fachübergreifend konzipiert war?

A.R.: Ich wollte eigentlich keine 'Frauenarbeitsgruppe' haben, sondern eine Querschnittsarbeitsgruppe mit einem besonderen Schwerpunkt Frauen-, Familien-, Gesellschaftspolitik.

R.L. Das macht die Arbeitsgruppe auch heute unter dem Namen 'Gleichstellung der Frau'. An dieser Konzeption interessiert mich, wie du darauf gekommen bist. Die 'Arbeitsgruppe Frauenpolitik' hat eine Fülle von Anregungen und parlamentarischen Initiativen gebracht. Aber das Herz der Männer schlug gar nicht so warm für Frauenpolitik wie man das im nachhinein meinen möchte. Wer war dein Bündnispartner?

A.R.: Zunächst war überhaupt kein Bündnispartner da. Ich habe immer Frauenpolitik gemacht wie alle Frauen neben ihrer fachlichen Politik. Ich war im Innenausschuß, und dort kamen durch die Beamtenfragen und die Angestellten im Öffentlichen Dienst und die Teilzeitarbeit schon viele Gesetzgebungsprobleme auf uns zu. Im geschäftsführenden Vorstand habe ich vorgetragen, daß es dringend an der Zeit sei, konkrete Politik für die Frauen zu machen. Und siehe da, es gelang. (...)

R.L.: Nach der Bundestagswahl 1972 wird die SPD erstmals stärkste Fraktion im Bundestag und stellt den Bundestagspräsidenten. Überraschenderweise hatte Herbert Wehner schon im Wahlkampf angekündigt, bei einem guten Wahlergebnis der SPD werde er sich persönlich dafür einsetzen,

212

eine Frau mit einer herausgehobenen Position zu betrauen. Jeder vermutete, daß Wehner aus emotionalen Gründen Marie Schlei favorisierte. Die erste Frau im Amt der Bundestagspräsidentin wurde aber Annemarie Renger.

A.R.: (Du fragst) wie bist du das geworden? Weil Frauen nicht länger nur Alibi-Funktionen erhalten sollten, habe ich schlicht und ergreifend zu Herbert Wehner gesagt, daß eine Reihe von Genossen es für richtig hielten, daß ich kandidierte. Ich wollte ihm offiziell mitteilen, daß ich in der Fraktion für dieses Amt kandidieren würde. Ich habe das immer selbst gemacht. Als ich davon hörte, habe ich mir gesagt, warum sollst du das nicht machen? Die Partei hat mit diesem Amt zeigen wollen, daß sie aufgeschlossener gegenüber Frauen ist als bisher.

R.L.: Willst du sagen, du hast einfach deine Nase rausgestreckt, dich gemeldet und dich zur Wahl gestellt?

A.R.: Immer. Ja, so ist es. – Aber es gab schließlich nur einen Vorschlag. Ich hatte vielleicht auch mit einem Ministerium geliebäugelt und mal zu Willy Brandt gesagt, daß ich eigentlich in seinem Kabinett Ministerin werden könnte. (...) Das hätt' er sicher nicht gerne gehabt. (...) Aber jetzt komme ich zum Thema Alibi-Frau. Einige sozialdemokratische Frauen schrieben mir, ich solle dieses Amt (i.e. Bundestagspräsidentin, E.K.) nicht annehmen, weil es nur eine Alibi-Funktion hätte. Es gab auch negative Kommentare, leider auch von Frauen. Ich war im Gegensatz dazu der Meinung, man müsse jedes Amt annehmen, um zu zeigen, daß Frauen das können. Später habe ich von vielen Leuten Briefe bekommen, daß sie sich erst durch die Art und Weise, wie ich das Amt ausgeübt hätte, für Politik interessiert hätten und dann selbst aktiv in der Politik geworden wären.

R.L.: Du hast diesem Amt eine neue Lebendigkeit verliehen und es aus dem starren Repräsentativverständnis der Männer gelöst. Plötzlich saß kein männlicher Politiker mehr abgehoben von den Volksvertretern, sondern es präsidierte eine lebhafte Frau, die liebenswürdig, aber zugleich auch hartnäckig und bestimmt Verfahrensregeln durchsetzen konnte. Ich entsinne mich als damals frischgebackene Parlamentarierin an teils hämische Reaktionen von Männern. Wird eine Frau in der Lage sein, die Verfahren mit Würde über die Bühne zu bringen, muß sie nicht scheitern? Allen Vorurteilen zum Trotz hast du die Rolle sourverän ausgefüllt, nachdem du erste Unsicherheiten überwunden hattest.

Notes
Arbeitersportbewegung: working men's sports clubs. Traditional working class culture offered a host of leisure time associations for people of the same social background. The

sports clubs constituted the largest element, but the *Naturfreunde* (ramblers) and educational and cultural associations also belonged to the *Arbeitermilieu*.

die Roten Falken: the youth organisation of the SPD, for young people up to the age of 16; also part of this left-wing network of *Vorfeldorganisationen* were the *Kinderfreunde* for youngsters under 10 years of age.

nach Hannover gekommen: in the immediate post-war years, the head-office of the SPD was in Hanover. The choice was based on chance rather than planning. Local circumstances in Hanover permitted the SPD to start a local branch on 6 May 1945. On this occasion, the former *Reichstagsabgeordneter* Kurt Schumacher delivered an address entitled: *'Wir verzweifeln nicht'*. In it, he outlined social democratic policies in the aftermath of National Socialism and war. Without opposition, Kurt Schumacher became chairman of the local branch in Hanover. It became the core and finally the head-quarters of the post-war SPD. In 1949, the SPD moved to Bonn. The party first settled in a pre-fab, a *Baracke*. To this day, the SPD head office in Bonn (now a new building of chrome and glass) is called the *Baracke*.

unter der Militärregierung: under military government control. In 1945, Germany was divided into four zones of occupation, each controlled by a military government (i.e. American, British, French and Soviet Russian). Hanover was located in the British zone of occupation. Next to preventing a resurgence of National Socialism, the American and British military governments were interested in encouraging democratic developments. An important means of influencing public opinion and familiarising Germans with the democratic concept was the press. The press was licensed by the military government and its contents monitored to exclude anti-democratic ideas. The speech Annemarie Renger would have read in the *Hannoversche Kurier* was (most probably) Kurt Schumacher's address to the Hanover local branch on 6 May 1945, 'Wir verzweifeln nicht' which outlined SPD policies and made him the spiritual (and from 1946 onwards) the elected leader of the party.

Kurt Schumacher: (1895–52) elected to the Reichstag in 1930, aged 35. In February 1932 he delivered his first and only speech in the Reichstag, a stinging attack against the National Socialists. This speech turned the relatively unknown backbencher into a celebrity overnight. His perception that National Socialism had more to do with inhumanity and greed rather than national ideals is summed up in the famous quote from the speech: 'Die ganze nationalsozialistische Agitation ist ein dauernder Appell an den inneren Schweinehund im Menschen'.

For ten years, Kurt Schumacher was imprisoned in concentrations camps by the National Socialists, eight years in Dachau concentration camp. He was liberated in May 1945. Although his health had been seriously damaged he was, until his death in 1952, one of the most influential and most controversial politicians in post-war Germany.

Erich Ollenhauer: deputy chairman of the SPD (after exile in London) from 1946–52; then chairman of the SPD until his death in 1963.

Parlamentarische Geschäftsführerin: business manager of the parliamentary party. This is an important function since many policy initiatives in Germany originate in the parliamentary party and the business manager plays a key role in organising the policy agenda, allocating time (and issues) to individual parliamentarians, and working with the other parties (Fraktionen) in parliament.

Bundesfrauenausschuß: federal women's committee of the SPD. The committee was created in 1966 in an attempt to project a more dynamic image of the SPD in public, and to attract women voters. Annemarie Renger was chosen to head this committee. Her task

was to replace the *Parteiarbeit* focus of *Frauenarbeit* by events which would be covered by the media and underpin the SPD's efforts to win new voters. Under Annemarie Renger's chairmanship, the SPD held a number of (well publicised) women's conferences in various regions. However, the new format curtailed the chances of women's participation in the party itself. The AsF was created in 1973 and has since become the major forum for women's interests in the party.

Frauenarbeitsgruppe: women's group. This group brought together women members of parliament (*Querschnittsarbeitsgruppe*) and has since been formalised as *Arbeitsgruppe Gleichstellung der Frau*. The group set in motion what women politicians in the Weimar Republic failed to attempt: to cross party lines and identify women's issues and women's interests in the whole legislative programme and policy process. The same model has since been institutionalised in the *Gleichstellungsstellen*, the Equal Opportunities Bureaux in regions and localities whose task it is to scrutinise legislation with a view to women's interests. At the federal level (over and above the parliamentary group) the Ministry for Youth, Family and Health was extended in 1984 to include 'women' among its themes. After the 1990 elections, the multiple ministry was divided and Angela Merkel, an East German, became the first minister for *Frauen und Jugend*.

Bundestagspräsident(in): Speaker of the House.

abgehoben von den Volksvertretern: distinctly above the people's representatives (i.e. the members of parliament) and separated from them. Renate Lepsius, the interviewer, implies in her comment that the male holders of the office of Speaker before Annemarie Renger took over, tended to adopt a formal approach which seemed to place them above the (mere) Members of the House. She implies that Annemarie Renger's style rendered the day-to-day proceedings in the German parliament more democratic and more personal.

frischgebackene Parlamentarierin: newly elected member of parliament. Renate Lepsius was an SPD member of parliament in the 7th–9th Bundestag (1972–80).

die Verfahren mit Würde über die Bühne bringen: to execute procedures with dignity. That politics should be conducted with dignity has been a core expectation of conventional politics. It implies that open conflict and personal invectives (rampant in the Weimar years) should be avoided. The demand for dignity also extended to style and dress (a formal suit and tie) and has been the butt of the Greens in the Bundestag and in German political life generally.

die Rolle souverän ausgefüllt: mastered the task (discharged the duties) in a confident and commanding way.

Comment

Annemarie Renger's political career seems to have relied as much on special circumstances and connections as on her political acumen and ability: her background, the fact that her father had been a well known Social Democrat, her special liaison with Kurt Schumacher.

Her own account, however, also stresses how she created chances for herself: she did not wait to be nominated but staked a claim. At a time when her party was reluctant to see open competition for public positions, she used this reluctance to gain a head-start in her bid for political power. From her account it is also evident that none of this would have succeeded without the support from top political leaders at the time: Schumacher, Ollenhauer, Wehner. She did not have the backing of Willy Brandt, the SPD chancellor from 1969–74, and did not,

therefore, gain ministerial office. The SPD chancellor to succeed Willy Brandt, Helmut Schmidt (1974-82) is not even mentioned as someone who might have advanced Annemarie Renger's political career.

With regard to women's issues, Annemarie Renger's contribution is important and ambivalent. Within the SPD, she was chosen by the party executive (not by the women) to head the Bundesfrauenkonferenz. Her brief was to enhance the party's public image, not to assist women in the party to gain better representation or chances of holding office.

Her period at the helm of the SPD women coincided with the party's failure to give women adequate electoral chances. The 1972 elections returned the lowest number of SPD candidates. One year earlier, SPD women had insisted that the party should drop its traditional procedure of electing four or five women to the party executive. Instead, women should be elected on merit, not gender. Unfortunately, only one woman was elected to the executive, the minimum number required by the party statutes.

The pressure to create the AsF arose from these difficulties. Annemarie Renger herself had no part in the new association and the new generation of SPD women remained critical of her approach. In 1973, she was replaced as head of the federal women's association of the party.

Yet, her initiative to create a parliamentary women's group made a major contribution to placing women's issues on the policy agenda by creating a framework in which women's issues could be articulated outside and above party divisions. The *Arbeitsgruppe Gleichstellung der Frau* played a major role in preparing a parliamentary report on equal opportunities. This *Enquete zur Gleichstellung der Frau* had been initiated by the CDU parliamentary party in 1973 and was completed in 1980.

In retrospect, Annemarie Renger based her political career on the support extended to her by the political leaders of the day. She left politics when this support faltered, and she was no longer able to find a regional party organisation or leader to secure her a parliamentary nomination.

Dokument 3.22 Frau macht Politik − Mann verhungert zu Hause[95]

Renate Schmidt (geb. 1943) wurde 1991 als erste Frau zur Vorsitzenden eines SPD Landesverbandes (Bayern) gewählt. Seit 1972 SPD Mitglied; 1980 in den Bundestag gewählt; seit Dezember 1990 Vize-Präsidentin des Deutschen Bundestages. Als Renate Schmidt in die Politik ging, war sie verheiratet; in den achtziger Jahren starb ihr Mann. Die folgenden Auszüge sind aus einer autobiographischen Notiz, die sie 1984 veröffentlichte (EK):

Mein Steckbrief: Renate Schmidt, 40 Jahre alt, Bundestagsabgeordnete seit 1980. Zum engeren Kreis meiner Familie gehören ein und derselbe Mann seit 22 Jahren, eine Tochter, zwei Söhne und ein ganz neues Enkelkind.

Politikerin mit Familie

Von Beruf Systemanalytikerin, dann sieben Jahre freigestellte Betriebsrätin in einem Großunternehmen des Versandhandels, heute Mitglied des Bundestages – und immer weniger kann ich eine Frage, die Frage, ertragen, die von Journalisten und anderen interessierten Zeitgenossen stets nur Frauen gestellt wird: Ja, wie geht das denn für eine Frau mit Familie? Kein bißchen Zerrüttung, kein wenigstens mittleres Desaster? Vielleicht der berühmte Scheidungsgrund Bonn?

Warum fragt danach niemand bei meinen zahlreichen männlichen Kollegen an? Mann macht Politik – alles in Ordnung. Frau macht Politik – Mann zu Hause verhungert vorm angebrannten Kaffeewasser, Kinder verwahrlosen, Familie kaputt. So hat das gefälligst zu sein in manchem Kopf. (...)

Mein politischer Generationenkonflikt

Über Politik wurde bei uns daheim kaum gesprochen, geschweige denn diskutiert. Man hatte ja erlebt, wohin die Politik führt, und überhaupt, die da oben machen ja doch ... usw. Ich will meinen Eltern nichts Schlechtes nachsagen; aber bis 1957 haben sie - wenn sie überhaupt zur Wahl gingen – CSU gewählt.

1957 zogen wir nach Fürth, ich hatte meine mittlere Reife, wollte nicht ins Büro, sondern wollte studieren und Lehrerin werden. Wieder ein Kampf mit meinen Eltern. Die hatten auch Angst vor der finanziellen Belastung. Es gab weder Kindergled noch BAFöG – diesem Zustand nähern wir uns heute ja wieder – und überhaupt war ein Studium für ein Arbeiterkind, noch dazu ein weibliches, der pure Luxus. Aber ich konnte mein Ziel durchsetzen.

Abitur ade!

Dann, 1961, der totale Schlag. Ich war 'in Schande gefallen', schwanger! Mit dem Vater des zu erwartenden Kindes war ich seit drei Jahren befreundet, seit der damals obligatorischen Tanzstunde. Und wir wollten dieses Kind behalten. (...)

Alle, wirklich alle prophezeiten mir das große Unglück. An der Schule zu bleiben war unmöglich. Abitur ade! Also eine Frühehe – und die gehen erfahrungsgemäß nie gut. Ich war noch keine achtzehn, mein Mann wurde als 20jähriger vorzeitig für volljährig erklärt (damals galt ja noch 21 als volljährig), unserer Ehe wurde ein schnelles und furchtbares Ende sicher vorausgesagt. Man wird sehen. Wir warten seit über 22 Jahren auf die Erfüllung dieser Prognosen ...

217

Eine Idee meines Mannes mit Folgen

Mein Mann versuchte, sofort Geld zu verdienen und hatte die Idee, Programmierer zu werden. Er informierte sich in einem Nürnberg-Fürther Großunternehmen, wo damals die größte Datenverarbeitungsanlage der Bundesrepublik im Aufbau war. Wir unterhielten uns darüber, und je mehr ich zuhörte, um so mehr gefiel mir diese Tätigkeit – für mich!

Mein ursprüngliches Vorhaben war, Steno und Maschinenschreiben zu lernen und in ein Büro zu gehen. Nun bewarb ich mich als Anfangsprogrammiererin. Was heute unvorstellbar wäre: als Schwangere im fünften Monat lud man mich zu einem Einstellungstest, den bestand ich recht gut und ich wurde eingestellt für DM 300 brutto. (...)

Ich bekam einen Schreibtisch zugewiesen, zwei dicke Bücher auf den Tisch gelegt und sollte nun daraus programmieren lernen. Die Geburt meiner Tochter unterbrach damals diese Tätigkeit. Offenbar hatte niemand damit gerechnet, daß ich nach meinem Mutterschaftsurlaub wieder zurückkommen könnte, aber ich bekam wieder diese beiden dicken Bücher auf denselben Tisch gelegt und stellte nach einigen Fragen mit Verblüffung fest, daß alle meine männlichen Kollegen einen sechswöchigen Lehrgang besucht hatten.

Ich ging zu meinem Chef und fragte, wann ich auch so einen Lehrgang bekäme. Er sagte, daß in absehbarer Zeit in Nürnberg keiner wäre, und nach Düsseldorf könnte ich ja nicht, weil ich ein kleines Kind hätte. Ich bat ihn, doch mir diese Entscheidung zu überlassen und hatte vier Wochen später endlich meinen Lehrgang in Düsseldorf. (...)

Kleine Veränderungen

Unser zweites Kind wurde geboren. Jetzt war Weiterarbeiten in den Augen meiner männlichen Kollegen schon beinahe ein Skandal, zumal ich nicht mehr unbedingt mußte, denn mein Mann war mit dem Studium fertig und begann im Architekturbüro zu verdienen.

Mir machte aber meine Arbeit Spaß. Ich fand nicht, daß wir unsere Kinder vernachlässigten. Unsere Tochter ging in den Kidnergarten, der Sohn war bei der Oma, jeden Abend spielten wir mit den Kindern, auch wenn ich, was sehr oft vorkam, Überstunden machen mußte.

Eintritt in die SPD

Veränderungen in der Familie: 1970 wurde unser drittes Kind geboren, und Ende 1971 sind mein Mann und ich in die SPD eingetreten. Ich bin mit 'Willy-wählen' Plakette durch den Betrieb gerannt (...) Mein Mann und ich waren in der SPD, wir gingen zu Mitgliederversammlungen, machten bei Info-Ständen mit. Ich hielt ein Referat über Betriebsratsarbeit,

kurzum wir waren halbaktiv, tummelten uns im Ortsverein mal in dieser, mal in jener Funktion.

Inzwischen war Renate Schmidt Betriebsratsvorsitzende und auch im Gesamtbetriebsrat und im Wirtschaftsausschuß ihrer Gewerkschaft und mußte daher viele Sitzungen besuchen und von zu Hause abwesend sein. So trifft das Ehepaar Schmidt eine Entscheidung, die Renate als 'normal' darstellt, die aber doch auch heute noch die Ausnahme ist: ihr Mann wird Hausmann.

Wir standen vor der Entscheidung, entweder die Arbeit im Ortsverein. (...) aufzugeben oder die Erziehung unserer Kinder jemandem Fremden zu überlassen oder einen unserer beiden Berufe aufzugeben. Wir haben uns für das letztere entschieden, nicht leichten Herzens. Wir haben es nach denselben Kriterien getan, wie dies in jeder Familie wahrscheinlich geschieht: wer mehr verdient, geht arbeiten, wer weniger verdient, bleibt zu Hause. In unserer Familie verdiente ich mehr, und so übernahm mein Mann den Haushalt.

Bundestagswahlkampf 1980
Bleiben wir beim Jahr 1979, genauer gesagt beim Sonntag, den 17. Dezember 1979. Ich sitze zu Hause im Frieden meiner Seele und schreibe einen Artikel für unsere Betriebsratszeitung. (...) Da ging unser Telefon, am Apparat war die Vorsitzende der Arbeitsgemeinschaft sozialdemokratischer Frauen und sie fragt mich, ob ich für den Bundestag kandidieren wolle. Erste Reaktion und Gedanke, die nehmen mich wohl auf den Arm. Zweite Reaktion Angst und der Wunsch davonzulaufen. Dritte und dann ausgedrückte Reaktion, das besprechen wir lieber jetzt nicht gleich hier am Telefon. Als ich meinem Mann von diesem Angebot erzähle, war die Reaktion anders als erwartet. Nicht etwa du spinnst wohl oder die spinnen wohl, sondern für die Partei wäre es gut und dann, für uns wäre es schlecht. (...)
Ausschlaggebend für meine Zusage war, daß ich das Gefühl hatte, ich dürfte nicht kneifen, ich könnte nicht dauernd durch die Lande ziehen und sagen, mehr Frauen müßten ran und wenn es dann soweit ist, selbst sagen, ich hätte die anderen Frauen gemeint.

Aus dem Bonner Abgeordneten Alltag
So, dachte ich, jetzt kann die Arbeit in Bonn losgehen. Aber der Anfang war zum Verzweifeln. Da war die Tatsache, täglich mit einem Berg von Papieren konfrontiert zu sein. Und natürlich das Gefühl, unter so vielen Routiniers ein Niemand zu sein, von nichts richtig etwas zu verstehen. Aber langsam besserte sich das, als endlich die Ausschußarbeit begann,

als ich meine erste Rede im Plenum gehalten hatte, als man dann Zug um Zug in die Fraktionsarbeit einbezogen wurde: als feststand, daß man auch ohne akademische Weihen akzeptiert wird. (...)

Es hat sich gelohnt

Meine Familie, mein Mann, meine Kinder waren in den vergangenen drei Jahren wahrhaftig nicht immer einer Meinung mit mir. Sie haben mir oft gegen meinen Willen sehr deutlich gemacht, daß eine weibliche Bundestagsabgeordnete sich nicht unbedingt zur hektischen Wochenendmutti entwickeln muß. Sie haben mich gelehrt, meine Familientermine – und die sind ebenso nach Stunden bemessen wie andere – genauso einzuhalten wie politische oder Wahlkampftermine. Von meinen Lieben zu Hause werde ich gerne und manchmal zu gerne kritisiert, aber sie achten darauf, daß ich auf dem Boden bleibe, an der Basis.

Notes

Steckbrief: 'Wanted' notice identifying a criminal; here ironical as brief sketch to identify the person.

ein und derselbe Mann: the one and only husband; refers to the frequency of marriage breakup due to the hectic schedule of political lives. The same theme is touched upon in the later phrase Scheidungsgrund Bonn.

Mann verhungert zu Hause vorm angebrannten Kaffeewasser: the husband starves at home in front of the burnt coffee water. A sarcastic reference to men's presumed inability to cope with domestic chores.

Kinder verwahrlosen: children are neglected. In the 1950s and 1960s, when an increasing number of women wanted to be in employment despite family duties, the media focused on the plight of the so-called *Schlüsselkinder*, children ('these poor children') who would come home after school, latch key around their neck and fend for themselves while their mothers were at work. The remedy, as projected in public debate and as accepted in German social values, was not to extend school hours and have children looked after for a day rather than a morning only; the remedy was to blame mothers for neglect and impress upon women the need to provide full-time care. This line of argument has softened a little but has not disappeared.

Datenverarbeitungsanlage: computer system.

die da oben machen ja doch (was sie wollen): those on top (the government, the politicians) do, in any case, as they please. A common expression of popular distrust of politicians, similar to *der kleine Mann hat ja doch nichts zu sagen*. The specifically German reason for distrusting politics dates back to National Socialism where political involvement was deemed by those who were Nazi activists to result in disaster (i.e. they did not get the long-term advantages they had hoped for). In general, ordinary people in societies with a low degree of confidence in democratic institutions and processes feel that their specific interests or concerns may be heeded at election times but ignored thereafter.

Mutterschaftsurlaub: maternity leave.

einen Lehrgang besucht: attended a special training course.

Willy-wählen-Plakette: vote-Willy badge. The 1972 elections had been unscheduled and followed a (failed) attempt by the CDU/CSU to unseat the SPD/FDP government over

its 'Ostpolitik', i.e. its policy of detente with eastern Europe. The 1972 campaign was also fought in a new style: party preferences were declared more openly than in the past. People wore badges, sported car stickers etc. while so called *Wählerinitiativen* attempted to inspire support for their preferred party. A famous *Wählerinitiative* in support of the SPD included the German writer Günter Grass.

Betriebsrat: works council. In Germany, works councils have been the backbone of industrial relations since the Weimar Republic. Every company with five or more workers is expected to elect a works council as the constitutional voice of the workforce (some small businesses do not comply). The rights and duties of the Betriebsrat pertain to the well-being of the workforce, to working conditions, recruitments, dismissals; participation in strikes is forbidden, i.e. the works council is not a trade union organisation.

In large enterprises, a *Gesamtbetriebsrat* is constituted to represent the workforce from different sites or companies.

As chairperson of a works council in a large enterprise, Renate Schmidt was seconded (on full pay) for seven years to enable her to carry out her duties.

Hausmann: house-man; term coined parallel to *Hausfrau*; man who remains at home to look after the home and children.

die nehmen mich wohl auf den Arm: they are having me on.

nicht etwa du spinnst wohl oder die spinnen wohl: not, as one might have expected, you are crazy or they are crazy.

das Gefühl, nicht kneifen zu dürfen: the feeling that I must not chicken out.

mehr Frauen müßten ran: more women should come forward and be active.

unter so vielen Routiniers ein Niemand zu sein: to be a nobody among so many people who know the ropes.

Ausschußarbeit: work in committees. In the German parliamentary tradition, plenary sessions are for public presentation of party positions only while the decisive legislative work is done behind closed doors in all-party committees. Delegates from all political parties with Bundestag representation are members of committees, and all pieces of legislation are prepared by committees. The main places for delegates to contribute to the legislative process are the committees. In Germany, all legislation is based on all-party compromise, and even a member of parliament whose party is in opposition can be actively involved in shaping legislation. This is the task Renate Schmidt mentions as the most rewarding.

daß man auch ohne akademische Weihen akzeptiert wird: that one can be accepted (in the Bundestag) even without academic qualifications. Renate Schmidt uses the ironical 'Weihen', i.e. to have been annointed. In the Bundestag, the majority of members have completed *Abitur* and studied at university. Among women members, the educational levels have been especially high. In this respect, Renate Schmidt, who did not complete her *Abitur* and never attempted higher education, can be regarded as an expection.

Wochenendmutti: weekend mum, a form of words modelled on the more common *Wochenendvati*, the weekend father.

daß ich auf dem Boden bleibe, an der Basis: that I remain with my feet (firmly) on the ground, close to the grass roots. Using the reference to her family, Renate Schmidt also infers that she is a level-headed and realistic politician who is (as a wife and mother) close to real, everyday life and therefore close to people and their problems. The term 'Basis' has been emphasised by the Greens to signify the link between a political party and its supporters. The Green party tends to accuse other so-called established parties

221

of neglecting their supporters between elections. Renate Schmidt uses her word play with 'Basis' to suggest that she is in no danger of losing this vital link with society.

Comment

Renate Schmidt was not born into a social democratic environment, nor did she plan to enter politics. The early part of her life is that of many young women: unwanted pregnancy, early marriage (abortion was not available at the time, although Renate Schmidt never considered it), and the need to earn a living.

After that, her story leaves the track of normality: to venture into a new field, systems analysis, needed courage, so did her decision to continue working after the birth of her first child in the early 1960s. The account she provides of her working environment underlines the fact that women were meant to remain in the background – she, however, demanded equal treatment.

Her account of the conflict between family duties and political opportunities also underlines the conflict between the two sets of duties which prevent many women from venturing into political careers. Until 1980, the majority of women parliamentarians were unmarried and childless. Today, the majority of the new-comers to parliament are married; many have children.

Renate Schmidt belongs to the new generation of women who feel that motherhood and a political career can be combined: the difficulty of combining the two is evident in the fact that her husband became the *Hausmann* and that her work in Bonn separates her from her family during the week. Her detailed report shows how much is assumed and implied about the role politicians' wives play in support of their husbands' career, and how complex the step into politics can be for women who are less well cushioned by a social custom which would have their partner be the homemaker and carer.

Renate Schmidt also reports that she was approached by the AsF to stand for parliament. As mentioned earlier, the AsF has played a key role in promoting women's interests in the SPD and in building teams of high calibre women who, the AsF does not tire to point out, are as good as any men to take on any job, including that of chancellor.

Renate Schmidt's election to parliament strengthened her position in her native Bavaria where she has, at the second attempt, been elected SPD regional chairperson. The autobiographical sketch does not mention her credentials as a trade unionist which would have rendered her a female candidate who was also acceptable to the 'trade union wing', a wing which had begun to feel alienated by what it perceived as a focus on women's representation at the expense of the SPD's traditional commitment to trade union issues and a working class clientele.

As a trade-unionist and a woman, Renate Schmidt embodied two of the most important themes of the contemporary SPD. This helped her in becoming one of the leading politicians of the 1990s.

Dokument 3.23 Jenseits von Frauenpolitik: Claudia Nolte[96]

1990 wird Claudia Nolte im Alter von 24 Jahren als jüngste Abgeordnete in den Bundestag gewählt. Sie vertritt den Wahlkreis Suhl/Schmalkalden in den neuen Bundesländern. Sie gewann den Wahlkreis (wie alle anderen CDU Abgeordneten aus dem Süden der ehemaligen DDR) direkt und sie zog als 'Ossi' in den ersten gesamtdeutschen Bundestag ein. Die folgende Lebensskizze schrieb sie selbst, um sich der CDU und der breiteren Öffentlichkeit nach ihrer Wahl vorzustellen (EK):

Claudia Nolte, geboren am 7. Februar 1966 in Rostock, katholisch, verheiratet, aufgewachsen in einem christlichen Elternhaus.

Berufsausbildung zur Elekronikfacharbeiterin mit Abitur. (Wegen Nichtteilnahme an der Jugendweihe war der Weg über die erweiterte Oberschule – EOS – versperrt!)

Studium der Automatisierungstechnik und Kybernetik an der Technischen Hochschule in Ilmenau, Thüringen.

Starkes Engagement in der Katholischen Studentengemeinde Ilmenaus, Mitglied des dortigen Leitungsgremiums. (Enge Verbindungen zur Katholischen Studentengemeinde bestehen immer noch).

Nach dem Studium wissenschaftliche Mitarbeiterin der TH Ilmenau.

28. April 1989: Heirat mit dem Dipl.-Ing. Rainer Nolte, gemeinsamer Wohnort Ilmenau.

ab Oktober 1989 Mitarbeit in der Ilmenauer Gruppe des 'Neuen Forums'.

3. Februar 1990: Eintritt in die erneuerte CDU.

18 März 1990: Claudia Nolte wird – bei den ersten freien Wahlen in der ehemaligen DDR, in die Volkskammer gewählt.

(Auf Einladung von amerikanischer Seite informiert sich Claudia Nolte – zusammen mit anderen jungen Parlamentariern – 14 Tage in den USA über das für ehemalige DDR-Bürger so unbekannte Land und dessen politisches System.)

24. September 1990: Claudia Nolte setzt sich gegen einen mitbewerbenden Bürgermeister mit überwältigender Mehrheit durch und wird von den CDU-Mitgliedern aus den Kreisen Suhl, Schmalkalden, Ilmenau und Neuhaus zur Direktkandidatin im Wahlkreis 307 gewählt. Zu den ersten Gratulanten zählt der Bundesinnenminister Dr. Wolfgang Schäuble, der an der Nominierungsveranstaltung teilnahm.

3. Oktober 1990: Claudia Nolte gehört zu den 144 Volkskammerabgeordneten, die in den 11. Deutschen Bundestag entsandt werden.

Sie ist die jüngste Bundestagsabgeordnete in der über 40jährigen Geschichte der Bundesrepublik Deutschland.

20. Oktober 1990: Der Landesparteitag der CDU Thüringen wählt Claudia Nolte zur Spitzenkandidatin auf der CDU-Landesliste für die Bundestagswahl am 2. Dezember 1990.

2. Dezember 1990: Wie alle zwölf thüringischen CDU-Abgeordneten erringt Claudia Nolte ihr Bundestagsmandat direkt.

Sie hat einen Vorspruch von 22,8 Prozent zum 'schärfsten' Konkurrenten, dem SPD Kandidaten – einem evangelischen Pastor.

Ein weiterer Mitbewerber, der DSU-Landesvorsitzende Prof. Dr. Hansjoachim Walther (ihr ehemaliger Mathematiklehrer) mußte sich mit mageren 2,6 Prozent begnügen.

Claudia Nolte führte einen engagierten Wahlkampf und erhielt die Unterstützung von prominenten Bundespolitikern.

3. Dezember 1990: Claudia Nolte wird zur stellvertretenden Vorsitzenden der Landesgruppe Thüringen der CDU/CSU Bundestagsfraktion gewählt.

Claudia Nolte bemüht sich um die Mitarbeit in folgenden Ausschüssen:

Auswärtiger Ausschuß: 'Wir wissen, Deutschland endet nicht an Elbe und Werra – und wir dürfen nicht vergessen, daß Europa nicht an Oder und Neiße endet. Die mittelost- und südosteuropäischen Staaten gehören dazu, wenn man ein gemeinsames Europäisches Haus bauen will'.

Ausschuß für wirtschaftliche Zusammenarbeit: 'Ich bin dankbar, daß der Ost-West Konflikt – unter dem wir Deutschen besonders stark litten – überwunden ist. Wir müssen jetzt verstärkt unser Augenmerk auf den Gegensatz zwischen Nord und Süd richten. In unserer berechtigten Freude über das, was in Europa möglich war, im Engagement zur Bewältigung der vor uns liegenden Aufgaben, dürfen wir die Not in der Dritten Welt nicht vergessen'.

Ausschuß für Forschung und Technologie: 'Die Menschen in den neuen Ländern sind nicht dümmer als in den Altbundesländern. Ein diktatorisches System hat es ihnen verwehrt, sich zu entfalten. Wirtschaftliches, qualitatives Wachstum ist nicht möglich, wenn man die Forschung vernachlässigt. In den neuen Ländern wird oft nur noch produziert, da das Geld zum Forschen fehlt. Wir dürfen kein Gefälle entstehen lassen'.

Stichworte

Sozialismus: Als ehemalige DDR Bürgerin habe ich den realexistierenden Sozialismus am eigenen Leibe erlitten. Ich habe wenig Verständnis für Leute, die heute noch meinen, aus diesem Irrweg eine Zukunftsvision machen zu können.

Warum Politik? Ich habe keine politische Karriere angestrebt. Das beweist schon mein Lebenslauf. Eigentlich wollte ich promovieren und dann an der Hochschule arbeiten. Als es dann aber darum ging, Verantwortung

zu übernehmen, wollte ich nicht kneifen. Wenn Politiker wieder glaub-
würdiger werden, dann lassen sich Jugendliche auch wieder zu politischem
Engagement bewegen.

Notes

Rostock: port on the Baltic Sea in the New Länder (former GDR).

in einem christlichen Elternhaus aufgewachsen: grown up in a Christian home. Since the
GDR was a non-Christian state, Christian observancy signified a degree of opposition
to state socialism.

Jugendweihe: consecration of youth, a ceremony organised by the SED to induct fourteen
year olds into the state. The *Jugendweihe* was intended as the equivalent of the Christian
confirmation. As a Catholic, Claudia Nolte would have participated in the catholic
Kommunion at the age of nine, followed by *Firmung* at the age of twelve or more.

der Weg in die erweiterte Oberschule war versperrt: access was closed to the grammar school.
In East Germany, access to the advanced section of the secondary school system, the
Erweiterte Oberschule (which prepared for university entrance), depended on political
conformity and involvement in the Free German Youth. Only 7 per cent of an age cohort
were admitted to university, i.e. access to the presumed elite was severely restricted in
East Germany compared with western societies.

Katholische Studentengemeinde: catholic students group. All political parties and the churches
maintain student organisations on university campuses. While East German student
activity was dominated by the Free German Youth, other groups did exist and member-
ship in these testified to a non-conformist interest in political activity.

Ilmenau (Suhl, Schmalkalden, Neuhaus): towns/districts in the southern part of Thüringen.

Neues Forum: founded in September 1989, and initially banned as an illegal opposition
group, the *Neues Forum* came to symbolise the drive in the former GDR towards reform
and innovation. The founder members of the *Neues Forum* – Jens Reich, Bärbel Bohley –
objected to unificiation and favoured an improved, more democratic East German state.
Unification divided the *Neues Forum*. People like Claudia Nolte joined political parties
which would have a role to play in unified Germany while *Neues Forum* itself became
marginal as a left-wing opposition group. After the 1990 elections, some *Neues Forum*
members joined the Green Party. As a platform to articulate demands for change the
Neues Forum played a key role in the collapse of socialism but has been unable to
recapture its political momentum since then.

die erneuerte CDU: the renewed CDU. In East Germany, a party named CDU had existed
since the 1940s. Its purpose was to organise Christian interest and the party functioned
as a bloc party. This means it was funded by the state, was allowed a certain size, and
was allocated a guaranteed number of seats through the so-called *Nationale Front* in
the *Volkskammer* and other political bodies. Thus, the CDU was a state-maintained
party, although it also seemed to keep a certain distance from the SED itself.

As the GDR began to collapse and unification got under way, the CDU dismissed its
pervious (and tainted) leaders and seemed to renew itself sufficiently to be acceptable to
the CDU in western Germany as its organisational tier in the East.

Claudia Nolte joined the party in this phase of organisational readjustment. In her
region, Thuringia, the CDU has become the dominant party in 1990. CDU support in
the New Länder is less closely linked to religious observance than in the west and Claudia
Nolte's own religious background is not typical for the east German CDU. Two out of
three East Germans profess that they do not belong to any religion or denomination.

225

die ersten freien Wahlen: proposed by the *Runder Tisch* during the collapse of the socialist government of the GDR, the elections in March 1990 conducted democratically and designed to elect an East German parliament and government which would oversee the transition from an East German (separate) state to full unification. This occurred on 3 October 1990. The *Volkskammer* (east German parliament) members elected in March then joined their colleagues in Bonn and served in the Bundestag until December 1990, when the first all-German parliamentary elections were held.

Elbe und Werra: two south/north flowing rivers, roughly marking the border between GDR and FRG.

Oder und Neiße: two south/north flowing rivers which mark the border between Germany and Poland. This border dates back to the Potsdam conference of August 1945 and the territorial settlement after the Second World War. In this context, the reference to Oder and Neiße is included to emphasise the idea that Europe does not just mean western Europe and the EC but should include eastern Europe.

das Europäische Haus: the European House, a phrase coined by the Soviet Premier Gorbatchev to express his interest in detente and a new format of European co-operation. This concept also suggests that Europe should transcend the EC and create an all-Europe community (ein Haus) including eastern Europe.

wir dürfen kein Gefälle entstehen lassen: we must not allow a gap to develop, i.e. a lower degree of development in the east. Claudia Nolte wrote this as unification had just begun and hopes ran high that the former GDR could easily be reconstituted and turned into a thriving eastern region of the West. Since then, the *Gefälle* has developed as most of the manufacturing base in the east proved unviable, and unemployment meant unprecented dislocation in people's lives.

aus diesem Irrweg eine Zukunftsvision machen: to turn this aberration into a vision for the future. Claudia Nolte castigates socialism as an *Irrweg* and has no time for those people in the east and the west who responded to unification with a nostalgic idealisation of the former socialist system and the secure life it seemed to offer. The perpetrators of such *Zukunftsvisionen* were former adherents of the SED, but also a dislocated political left who had lost its reference point and political orientation as the socialist/communist regimes in the East were rejected as ineffectual by their citizens and collapsed.

wenn Politiker glaubwürdiger werden: when politicians become more trustworthy. Claudia Nolte links the widespread disinterest in politics among the young with a rejection of politicians as untrustworthy. This could mean two things. In the former GDR, unification revealed that politicians there had lived a lifestyle of western luxuriousness, had lined their own pockets and cared nothing for the people they were purporting to represent. Her point about the trustworthiness of politicians could be aimed at the GDR to say that the new type of politicians, the democratically elected and accountable politicians such as herself will be better. The point could also be aimed at another problem: in western Germany, a series of scandals involving politicians (of all political parties) and an undercurrent of disillusionment with the efficacy of political parties has rekindled a dislike of politics rampant in pre-democratic times, but which seemed to have eased as post-war German democracy developed. Since the uncertainties of unification have become apparent and neither east nor west appear to benefit as had been expected, political disaffection has increased even more than at the time of Claudia Nolte's comment.

226

Comment
Claudia Nolte entered political life in the aftermath of German unification without previous political experience and without overt political ambition. The majority of politicians from the new German Länder are novices in politics like herself, and many of those who seemed to make the transition from political life in the GDR to holding a political office in the FRG have since been exposed as *Stasi* collaborators and underlings of the SED state. Her catholic background protected Claudia Nolte sufficiently from the socialist state ideology to provide her with a genuine opportunity to make a fresh start.

In her political career, she regards herself as a (CDU) advocate of east Germany and a campaigner for the special needs of the region. Women have no place in her political agenda. In fact, the one women's issue which took centre stage of the political agenda since unification saw Claudia Nolte on the other side: abortion (see Chapter 4). While women in East Germany and most women members of parliament favoured abortion on demand, she objected to *das ungeborene Leben zu töten* and wanted abortions curtailed not liberalised. Unexpectedly, Claudia Nolte was appointed Minister for Women and Youth after the 1994 elections.

Viertes Kapitel

Frauenthemen in der Gegenwartsgesellschaft

Einleitung

Die Stellung der Frau in Deutschland im 20. Jahrhundert hat sich, wie wir in den Kapiteln zur Frauenrolle (Erstes Kapitel), zu Familie und Erwerbsarbeit (Zweites Kapitel) und zur Teilnahme an der Politik (Drittes Kapitel) gesehen haben, erheblich verändert. Verglichen mit vor hundert Jahren oder auch nur vor fünfzig Jahren haben Frauen bessere Bildungschancen, besseren Zugang zur beruflichen Ausbildung, bessere Erwerbsmöglichkeiten, obgleich Ungleichheiten durchaus nicht abgeschafft sind. Noch immer verdienen Frauen weniger als Männer, noch sind es Frauen, für die Familie und Beruf im Widerspruch stehen, und noch immer ist für Frauen der Zugang zu Führungspositionen in Politik und Wirtschaft ungleich. Doch sind Frauen heute immer deutlicher in der Lage, ihr Leben so zu gestalten, wie es ihren eigenen Wünschen und Fähigkeiten entspricht. Das 'Sich Aufopfern für die Familie', das Frauen noch bis in die fünfziger Jahre hinein anerzogen wurde, hat heute kaum noch Bedeutung. Statt dessen ist Selbstverwirklichung wichtig geworden in der Gesellschaft allgemein und besonders für Frauen.

In Deutschland kommt zu dieser breiten Entwicklung noch die Nachwirkung der deutschen Teilung hinzu, die zwei Gesellschaften mit unterschiedlichen Lebensbedingungen für Frauen hervorbrachte. Auch nach der deutschen Einheit leben im Westen und im Osten Deutschlands Frauen mit unterschiedlicher Lebensgeschichte, mit unterschiedlichen Erwartungen, wie sie ihre Rolle zwischen Familie und Berufstätigkeit gestalten sollen. Wie im Ersten und Zweiten Kapitel angedeutet, waren die Unterschiede in Ost und West unerwartet klein, obgleich Frauen in der DDR voll ins Arbeitsleben eingegliedert waren. Sie verdienten trotzdem weniger als Männer, waren in ihrer Berufswahl und in ihren Aufstiegschancen benachteiligt und blieben zu Hause weitgehend für die Hausarbeit verantwortlich. Im Westen, wo die berufliche Integration von Frauen viel stockender vorangegangen war, gab es praktisch dieselben Unterschiede. Das Überraschende ist, daß Ungleichheit und Reste einer traditionellen Frauenrolle im Osten so deutlich weiterbestanden, auch in den Einstellungen der Frauen und Männer.

In diesem Kapitel sollen Arbeitsmaterialien zusammengestellt und erläutert werden, die zeigen können, welche unterschiedlichen Vorstellungen zur Rolle der Frau nebeneinander bestehen. Es gibt durchaus keine einheitliche Meinung darüber, welche Rolle Frauen in der Gesellschaft einnehmen sollen, sondern es gibt

gegensätzliche Positionen. Meine eigene Position betont Gleichheit und Selbstbestimmung. Sie wird aber durchaus nicht von allen Deutschen geteilt, auch nicht von allen Frauen. Allerdings klingen heute viele Aussagen so, als meinten sie dasselbe. Dahinter aber verstecken sich Unterschiede, die man hören lernen muß.

Der erste Teil dieses Kapitels verfolgt daher in Auszügen, wie die politischen Parteien die Rolle der Frau sehen und was ihre Parteiprogramme zur Rolle der Frau zu sagen haben (Dokumente 4.1–4.9). Damit soll gezeigt werden, daß es auch heute noch wichtige Unterschiede gibt. Bei der CDU steht die Familie im Vordergrund, bei der SPD dominieren Gleichheitsforderungen, die nicht frauenspezifisch sind, die FDP hat fast keine Frauenpolitik, während die Grünen 'Anti-Diskriminierung' fordern und die ganze Gesellschaft im Interesse der Frauen verändern wollen.

Im zweiten Teil des Kapitels geht es darum, Alltagserfahrung von Frauen aufzuzeigen, die in Ost und West, in DDR und BRD gelebt haben (Dokumente 4.11–4.18). Einmal gab es im doppelten Deutschland unterschiedliche Gesetze zu Mutterschaft und Berufsrolle. Dokument 4.11 versucht, die wichtigsten Inhalte nebeneinanderzustellen und zu vergleichen. Wie die Frauenrolle im Alltag erlebt und gestaltet wurde, zeigen die Dokumente 4.12 bis 4.17. Daran schließt sich eine Übersicht an, die vergleicht, wie Normalbiographien von Frauen in Ost und West verliefen und wie sie sich voneinander unterschieden (Dokument 4.18).

Im dritten Teil schließlich wird ein Thema vorgestellt, das seit der Neuen Frauenbewegung die Forderung von Frauen nach Selbstbestimmung symbolisiert: Abtreibung (§ 218). Das Thema stand mit der Einheit erneut im Vordergrund. In der DDR und der BRD gab es unterschiedliche Gesetzgebung. Statt vorzuschreiben, wie Abtreibung in der ehemaligen DDR neu zu regeln sei, machte der Einheitsvertrag eine Ausnahme und bestimmte, daß der Bundestag eine Neuregelung erarbeiten sollte, die dann das Gesetz für das Vereinte Deutschland sein würde. In der Auseinandersetzung um diese gesetzliche Neuregelung stießen die Meinungen hart aufeinander: die Forderungen reichten vom Verbot der Abtreibung bis zu ihrer Legalisierung. Die Dokumente 4.19–4.25 zeichnen die Auseinandersetzungen über die Abtreibung nach und skizzieren die heutige Rechtsposition.

Die Arbeitsmaterialien in diesem Kapitel zeigen, daß die Entwicklung zur Gleichheit und Selbstbestimmung, die in diesem Buch für das 20. Jahrhundert für Frauen in Deutschland nachgezeichnet wurde, noch nicht abgeschlossen ist.

Dokumente (Viertes Kapitel)

Die Rolle der Frau in den Programmen der politischen Parteien von 1945 bis heute (SPD, CDU, FDP, Grüne)

Dokument 4.1 Die Frau als Thema der SPD: Heidelberger Programm von 1925[97]

Die SPD trat in die Nachkriegsentwicklung ein, ohne ihr Programm aus den zwanziger Jahren zu verändern und an die neue Zeit anzupassen. Zur Situation der Frau steht folgendes im Heidelberger Programm:

Der demokratische Sozialismus verficht nicht allein die politischen, sondern auch die ökonomischen und sozialen Grundrechte des Individuums. Diese Rechte sind unter anderen:

das Recht auf Arbeit;

das Recht auf ärztliche Behandlung und auf Mutterschutz;

das Recht auf Erholung (...)

Die Sozialisten kämpfen für die Aufhebung aller gesetzlichen, sozialen, wirtschaftlichen und politischen Ungleichheiten zwischen Mann und Frau, zwischen sozialen Schichten, zwischen Stadt und Land, zwischen Regionen und zwischen Rassen.

Notes

Recht auf ärztliche Behandlung und auf Mutterschutz: right to medical treatment and the protection of pregnant women and young mothers. Women are only mentioned specially in their function as mothers, and here only with regard to maternity provisions in employment.

Sozialisten kämpfen für die Aufhebung aller gesetzlichen, sozialen, wirtschaftlichen und politischen Ungleichheiten zwischen Mann und Frau: socialists fight for the social, economic and political equality of men and women. This phrase fits into the trend stated previously that the situation of women is seen only as a special facet of class inequalities in society. The SPD did not have a policy for women after the Second World War, although in society women constituted a majority and all parties were keenly aware that women's votes would make or break a government majority.

Dokument 4.2 Die Frau als Thema der erneuterten SPD: Das Godesberger Programm von 1959[98]

Frau, Familie, Jugend

Die Gleichberechtigung der Frau muß rechtlich, sozial und wirtschaftlich verwirklicht werden. Der Frau müssen die gleichen Möglichkeiten für

Erziehung und Ausbildung, für Berufswahl, Berufsausübung und Entlohung geboten werden wie dem Mann. Gleichberechtigung soll die Beachtung der psychologischen und biologischen Eigenarten der Frau nicht aufheben. Hausfrauenarbeit muß als Berufsarbeit anerkannt werden. Hausfrauen und Mütter bedürfen besonderer Hilfe, Mütter mit vorschulpflichtigen Kindern dürfen nicht genötigt sein, aus wirtschaftlichen Gründen einem Erwerb nachzugehen.

Notes

Gleichberechtigung soll die Beachtung der psychologischen und biologischen Eigenarten der Frau nicht aufheben: equal opportunities should not relinquish the psychological and biological characteristics of women. This phrase affirms that women are different, but should enjoy the same rights. In the 1989 programme (see document 4.4) verbatim reference is made to these women's characteristics. The notion does bring to mind the preference among traditional social democrats that their wives should not be employed but look after the home and children and fulfil their key role of bringing up the children in a social democratic spirit.

Hausfrauenarbeit muß als Berufsarbeit anerkannt werden: work of housewives must be recognised as employment. The assumption that homemaking is (and should be) women's work is not even questioned in the Godesberg Programme which outlines the political course of the post-socialist SPD since 1959.

Mütter mit vorschulpflichtigen Kindern dürfen nicht genötigt sein, aus wirtschaftlichen Gründen einem Erwerb nachzugehen: mothers of pre-school children should not be compelled to seek employment for economic reasons. Again, the assumption is made and not questioned that women care for the children. The key concern of the SPD is a concern about poverty and its effect on women's family lives.

Comment

In certain salient areas such as economic policy or defence (the SPD accepted German rearmament after initial fierce opposition), the Godesberg Programme abandons socialist ideology and hoists the party into the post-war era. Women's place in society is not among them. Here, the SPD offers no new concepts how equal opportunities should be developed, but re-states its long-held belief in the separate functions of motherhood and employment in a woman's life.

Dokument 4.3 Die Gleichstellung der Frau im SPD Orientierungsrahmen von 1975[99]

1975 veröffentlichte die SPD einen Programmtext unter dem Titel 'Ökonomisch-politischer Orientierungsrahmen der sozialdemokratischen Partei Deutschland (SPD) für die Jahre 1975–1985'. Der umfangreiche Text sollte das Godesberger Programm von 1959 ergänzen, denn die SPD stellte ja mittlerweile den Kanzler als *senior party in government* (1969–82) und ihre Funktion in der Gesellschaft hatte sich geändert. Der 'Orientierungsrahmen' sollte aber kein vollgültiges

231

Parteiprogramm sein, sondern in Grundzügen die Richtung und die Themen sozialdemokratischer Politik auf ein Jahrzehnt hin skizzieren.

Als Programmtext war der 'Orientierungsrahmen' ein Fehlschlag: zu lang (mehr als 100 Seiten Umfang), zu detailliert und in der Wirtschaftspolitik vor allem zu konservativ für das Selbstverständnis der SPD.

Zur Situation der Frau in der deutschen Gesellschaft steht im Orientierungsrahmen unter *4.6, Gleichstellung der Frauen* auszugsweise folgendes:

4.6.1 Die Ziele des demokratischen Sozialismus – Freiheit, Gerechtigkeit und Solidarität – können nur dann verwirklicht werden, wenn sie auch im Zusammenleben von Mann und Frau bewußt und einschränkungslos akzeptiert werden. Frauen wie Männer können nur dann erfolgreich gegen Unfreiheit und Ungerechtigkeit kämpfen, wenn sie miteinander solidarisch sind, wenn zwischen ihnen Freiheit und Gerechtigkeit herrscht. Freiheit und Gerechtigkeit bedeuten hier konkret, daß Männer und Frauen in Beruf und Familie bewußt und gemeinsam entscheiden, welche Aufgaben sie jeweils zu übernehmen bereit und in der Lage sind. Solidarität heißt, daß Männer und Frauen erstrebenswerte Ziele als gemeinsame erleben und gemeinsam durchsetzen, daß es nicht darum geht, sich voneinander zu emanzipieren, sondern daß es allein darauf ankommt, sich gemeinsam von gesellschaftlichen Zwängen, Herrschaft und überholten Vorstellungen zu befreien.

4.6.2 Frauen sind von dem Widerspruch zwischen den Möglichkeiten der Nutzung gesellschaftlichen Reichtums für alle und der Wirklichkeit der Ungleichheit seiner Verteilung besonders betroffen. Die tatsächliche Benachteiligung der Frauen in unserer Gesellschaft is offensichtlich:

* Frauen haben faktisch schlechtere Bildungs- und Ausbildungschancen als Männer.
* Frauen sind benachteiligt in der Entlohnung.
* Bestimmte Tätigkeiten und Berufe, die fast ausschließlich von Frauen ausgeübt werden, bezeichnet man kurzerhand als leichte oder minderqualifizierte Arbeit.
* Frauen sind benachteiligt im beruflichen Aufstieg.
* Frauen sind benachteiligt in ihrer sozialen Sicherung.
* Frauen sind benachteiligt in der Wahrnehmung politischer Ämter.
* Frauen sind benachteiligt durch Mehrfachbelastung im Alltag.

Solange Frauen ihre rechtliche und tatsächliche Gleichstellung in der Gesellschaft nicht als Aufgabe begreifen, vermindern sich die Chancen für die Entwicklung unserer Gesellschaft zu mehr Freiheit, Gerechtigkeit und Solidarität.

4.6.3 Das Godesberger Programm betont zu Recht, daß die Verwirklichung von Gleichberechtigung in unserer Gesellschaft die psychologischen und biologischen Eigenarten der Geschlechter beachten muß. (...) Die sozialdemokratische Politik (will) die Möglichkeit zur Überwindung der traditionellen Arbeitsteilung zwischen Mann und Frau erweitern.

Die Erziehung der Kinder als gesellschaftlich besonders wichtige Aufgabe muß in der Regel von Mann und Frau gemeinsam getragen werden. Die einseitige Orientierung des Mannes auf die Arbeitswelt hindert ihn daran, Fähigkeiten zu entfalten, die nicht unmittelbar zur Ausübung seines Berufes gebraucht werden. Humanere Arbeitsbedingungen und der weitere Abbau der täglichen Arbeitszeit können langfristig die Voraussetzungen dafür verbessern, daß sich Mann und Frau intensiv der Familie widmen. Allen Frauen muß das Recht gesichert werden, durch Bildung, Ausbildung und Weiterbildung, Aufstiegsmöglichkeiten, angemessene Arbeitsbedingungen und gerechte soziale Sicherung ihre Persönlichkeit zu entfalten. Eine Berufstätigkeit der Frau darf nicht als notwendiges Übel angesehen werden, sondern muß als Chance zur Selbstverwirklichung verstanden werden. Sie gibt der Frau materielle Unabhängigkeit, soziale Kontakte, Selbstbestätigung, mehr Anerkennung – auch in der Familie – und trägt so wesentlich dazu bei, Diskriminierungen aufzuheben und Gleichberechtigung zu verwirklichen. (...)

Im Bereich der Familie:

Die Familie ist zu befähigen, ihre Erziehungsaufgaben wahrzunehmen. Dabei ist sie von Aufgaben zu entlasten, die kooperativ oder öffentlich besser erfüllt werden können.

Erziehungsleistung und die Pflege kranker oder alter Familienmitglieder ist als gesamtgesellschaftlich notwendige Aufgabe anzuerkennen und rentenrechtlich abzusichern.

Väter sind in gleichem Maße mit der Versorgung und Erziehung der Kinder zu betrauen. Eine allgemeine Arbeitszeitverkürzung soll dies ermöglichen. (...)

Die Gleichstellung der Frau ist ein gesellschaftliches Problem, das nur gemeinsam von Männern und Frauen bewältigt werden kann. Die Benachteiligungen und ihre Ursachen müssen aufgezeigt und begriffen werden. Eine Lösung der Probleme kann nicht allein durch neue Gesetze und materiellen Ausgleich erreicht werden. Der Erfolg wird vielmehr davon abhängen, ob es gelingt, den nötigen Umdenkungsprozeß in Gang zu setzen und damit eine Änderung im gesellschaftlichen Bewußtsein zu erreichen.

Die SPD wird diese Politik nur dann glaubhaft vertreten können und für andere gesellschaftliche Gruppen beispielgebend sein, wenn sie in ihren eigenen Reihen mit der Gleichstellung der Frauen ernst macht.

Notes

Frauen wie Männer können nur dann erfolgreich gegen Unfreiheit und Ungerechtigkeit kämpfen, wenn sie miteinander solidarisch sind, wenn zwischen ihnen Freiheit und Gerechtigkeit herrscht: men and women can successfully fight lack of freedom and injustice only if they show solidarity towards each other and if freedom and justice exist between them.

The concept of 'solidarity' was a 'leitmotif' in the *Orientierungsrahmen* to imply that all strata of society should work together for the common good. With regard to men and women, 'solidarity' implies that there is no conflict or even enmity between male and female ways of life. That such conflicts exist has been a fundamental assumption of the new women's movement and has strongly influenced the *Frauenbewußtsein* of younger women in Germany.

Solidarität heißt, daß Männer und Frauen erstrebenswerte Ziele als gemeinsame erleben und gemeinsam durchsetzen, daß es nicht darum geht, sich voneinander zu emanzipieren, sondern daß es allein darauf ankommt, sich gemeinsam von gesellschaftlichen Zwängen, Herrschaft und überholten Vorstellungen zu befreien: solidarity means that men and women experience and achieve relevant goals together.

The task is not to emancipate themselves from one another but to free themselves together from social constraints and outdated ideas. This further explanation of 'solidarity' is exemplary in its fuzziness. What appears to be behind it is the notion that it is counter-productive to emphasise conflicts and social differences between men and women.

Frauen sind von dem Widerspruch zwischen den Möglichkeiten der Nutzung gesellschaftlichen Reichtums für alle und der Wirklichkeit der Ungleichheit seiner Verteilung besonders betroffen: women are particularly affected by the contradiction between an affluent society and persistent inequalities in the distribution of wealth.

The phrasing and the concept are steeped in Marxist philosophy and thought. This sentence shows clearly that the party had progressed little from its original notion that women needed no special consideration and that their situation would change (improve) alongside that of everyone as soon as class society (here the inequality of wealth) was abolished.

Solange Frauen ihre rechtliche und tatsächliche Gleichstellung in der Gesellschaft nicht als Aufgabe begreifen, vermindern sich die Chancen für die Entwicklung unserer Gesellschaft zu mehr Freiheit, Gerechtigkeit und Solidarität: as long as women themselves do not understand that it is up to them to fight for their legal and actual equality, the chances are diminished that our society will develop towards greater freedom, justice and solidarity.

In my view, this sentence highlights the shortcomings of SPD thinking on women well into the mid-1970s. Essentially, the party continues to expect women to 'see the light', i.e. pursue their equality as directed by the party. Those who do not, are charged with hampering the development of democracy.

Die einseitige Orientierung des Mannes auf die Arbeitswelt hindert ihn daran, Fähigkeiten zu entfalten, die nicht unmittelbar zur Ausübung seines Berufes gebraucht werden. Humanere Arbeitsbedingungen und der weiter Abbau der täglichen Arbeitszeit können langfristig die Voraussetzungen dafür verbessern, daß sich Mann und Frau intensiv der Familie widmen: the one-sided orientation of men towards employment prevents them from developing those skills which they do not use directly for their work.

More humane working conditions and the further reduction of daily working hours can in the long run make it easier for men and women to devote themselves more intensively to their families. The argument that employment restricts people's free development

is derived from Marx's theory of alienation and his notion (in his *German Ideology*) that without such restrictions everyone could be free and skilled to do everything and become a contented and rounded personality. For the SPD in the 1970s it seems symptomatic that once again the situation of women is submerged in social criticism. Men, in the eyes of the SPD, have been more deprived through the limiting effects of their employment than women. In 1989, a special SPD congress on equality still emphasised that housework should be valued as unalienated work. In 1975, the party's remedy for the inequality and uneven involvement of men and women in family duties was to call for a reduction in working hours. Fewer hours at work and more leisure time would, so it was assumed, create more time for the areas which the SPD calls *Familienarbeit*.

Die Familie ist zu befähigen, ihre Erziehungsaufgaben wahrzunehmen. Dabei ist sie von Aufgaben zu entlasten, die kooperativ oder öffentlich besser erfüllt werden können: families have to be helped to perform their tasks of education. *Die Familie* should be relieved of tasks which can be performed better in a cooperative or public manner. The SPD advocates that the family should shed functions and the state should take them on. This applies especially to education (provision of nursery care) and to the care of the sick and elderly which should be taken on by the state and not left to families (and especially women).

Väter sind in gleichem Maße mit der Versorgung und Erziehung der Kinder zu betrauen. Eine allgemeine Arbeitszeitverkürzung soll dies ermöglichen: fathers should be entrusted in equal measure with caring for their children. A general reduction in working time should make this possible. The demand for father's share in child care seems grafted on to an assumption that women are truly in charge of that domain, although under conditions of equality men should contribute their (equal) share.

Der Erfolg wird vielmehr davon abhängen, ob es gelingt, den nötigen Umdenkungsprozeß in Gang zu setzen und damit eine Änderung im gesellschaftlichen Bewußtsein zu erreichen: Success will depend on whether or not it will be possible to generate a process of rethinking and thus a change in social consciousness.

Comment

The *Orientierungsrahmen* is not so much a party programme as an attempt by the SPD to come to terms with its past and present: the past of being a party steeped in socialist tradition and committed to fundamental social reforms, and the present of being a party in government, besieged by practical policy demands and eager to gain and maintain a sense of direction.

The *Orientierungsrahmen* was also an attempt by the party to lay down its ideas and thus force the government (and the chancellor from its own ranks) to abide by party ideas rather than having the party abide by government decisions.

The *Orientierungsrahmen* took five years and two versions to complete. It had been proposed at the 1970 party congress in Saarbrücken and was finally presented in 1975 to the party congress in Mannheim.

Although the *Orientierungsrahmen* set out to define core policy areas − and *Gleichstellung der Frauen* was among them − its uneasy blend of remnants of Marxist theory and pragmatic issues of the day obscures its aims. With regard to women, the final sentence in the relevant sections gives a clear message that the party ought to implement internally what it preaches for society. These were the SPD women speaking.

The demands for society, however, hardly progressed beyond pleading that men (and women) should have more time (free from employment) to encourage a more flexible and equal approach to family duties. Beneath the enumeration of women's disadvantaged position in society still lurks the old-established SPD belief: that women's views rather than their circumstances and treatment were the root cause of the problem. As in the 1920s, and again after the Second World War, the SPD found that women fell short of the party's expectations and were a political liability: *'Solange Frauen ihre rechtliche und tatsächliche Gleichstellung in der Gesellschaft nicht als Aufgabe begreifen, vermindern sich die Chancen für die Entwicklung unserer Gesellschaft zu mehr Freiheit, Gerechtigkeit und Solidarität'*.

Dokument 4.4 Frau und Mann gleichgestellt. Das Berliner Programm der SPD von 1989 [100]

Nach mehreren Jahren Diskussion und einem Programmentwurf von 1986 (Irseer Entwurf), verabschiedete die SPD ein neues Grundsatzprogramm auf ihrem Berliner Parteitag am 20. Dezember 1989. Dieses Programm sollte das Godesberger Programm ersetzen, doch war es schon, ehe es verabschiedet wurde, von der Zeitgeschichte überholt worden. Die unerwartete Wiedervereinigung Deutschlands bestimmte die Tagesordnung und den Handlungsspielraum der Parteien. Die im Berliner Programm niedergelegten Ziele haben auf die neuen Herausforderungen an die Stellung der Frau in der Gesellschaft im vereinten Deutschland keine Antwort anzubieten.

Wir wollen eine Gesellschaft
 die nicht mehr gespalten ist in Menschen mit angeblich weiblichen und angeblich männlichen Denk- und Verhaltensweisen,
 in der nicht mehr hochbewertete Erwerbsarbeit Männern zugeordnet, unterbewertete Haus- und Familienarbeit Frauen überlassen wird,
 in der nicht mehr eine Hälfte der Menschen dazu erzogen wird, über die andere zu dominieren, die andere dazu, sich unterzuordnen.

Wir wollen Frauen und Männer,
 die gleich, frei und solidarisch erzogen, nach eigener Wahl in allen Bereichen der Gesellschaft wirken, denen nach Haus-, Familien- und Erwerbsarbeit Zeit und Kraft bleibt für Bildung, Kunst, Sport oder gesellschaftliches Engagement.

Immer noch
 ist unsere Kultur männlich geprägt, ist das Verfassungsgebot der gesellschaftlichen Gleichheit von Mann und Frau nicht verwirklicht, werden Frauen in Ausbildung und Beruf benachteiligt,

236

werden sie in Wirtschaft, Wissenschaft und Kunst, in Politik und Medien zurückgesetzt,

wird ihnen der private Bereich, Hausarbeit und Kindererziehung, zugewiesen,

wird die Rolle, die Frauen in der Geschichte spielten, unterschlagen oder verfälscht,

werden Zeitabläufe und Organisationsformen von Erwerbsarbeit und ehrenamtlicher Tätigkeit durch männliche Bedürfnisse bestimmt,

werden Frauen Opfer männlicher Gewalt,

wird ihr Recht auf sexuelle Selbstbestimmung mißachtet.

Doch das Bewußtsein der Frauen ändert sich rasch. Schmerzhafter als die meisten Männer erfahren sie, daß beide, Frau und Mann, ständig einen Teil ihrer Wünsche, Möglichkeiten und Fähigkeiten unterdrücken.

Unter der Spaltung zwischen männlicher und weiblicher Welt leiden beide, Frauen und Männer. Sie deformiert beide, entfremdet beide einander. Diese Spaltung wollen wir überwinden. Wir fangen bei uns selbst an. Der rechtlichen Gleichstellung muß die gesellschaftliche folgen. Wer die menschliche Gesellschaft will, muß die männliche überwinden.

Deshalb müssen wir Arbeit neu bewerten und anders verteilen. Wer nicht nur Erwerbsarbeit, sondern auch Haus-, Familien und Eigenarbeit gerechter verteilen will, muß vorrangig die tägliche Arbeitszeit verkürzen. (...)

Darüber hinaus sollen Eltern kleiner Kinder Anspruch auf Elternurlaub und auf zusätzliche Arbeitszeitverkürzung ohne soziale Nachteile haben.

Wir brauchen ein Gleichstellungsgesetz, ein Ende der Lohndiskriminierung, Förderpläne für Frauen (...) und Hilfen für die Wiedereingliederung in den Beruf. Mutterschutz, Ausfallzeiten für Elternurlaub und Krankenpflege müssen über einen Familienlastenausgleich finanziert werden, damit nicht Sonderlasten für Einzelbetriebe zum Arbeitsplatzrisiko für Frauen werden. (...)

Kindertagesstätten und Ganztagsschulen gehören zu den Voraussetzungen dafür, daß Erwerbs- und Familienarbeit für Männer und Frauen vereinbar werden. (...)

Die Zukunft verlangt von uns allen, Frauen und Männern, vieles, was lange als weiblich galt: wir müssen uns in andere einfühlen, auf sie eingehen, unerwartete Schwierigkeiten mit Phantasie meistern, vor allem aber partnerschaftlich mit anderen arbeiten.

Notes

angeblich weiblichen und angeblich männlichen Denk- und Verhaltensweisen: allegedly female and male modes of thinking and behaviour.

gleich, frei und solidarisch erzogen: brought up in an equal, free and mutually supportive
manner. The choice of words is determined by the SPD's programmatic tradition. The term
'solidarisch' implies that children should be brought up in the modern equivalent of
socialism and grow up without gender (or class) divides.

**denen nach Haus-, Familien- und Erwerbsarbeit Zeit und Kraft bleibt für Bildung, Kunst,
Sport oder gesellschaftliches Engagement:** who will, after a full day's work in the home,
family or employment have the time and strength to pursue education, art, sports or take
part in politics. *Gesellschaftliches Engagement* stands for involvement in parties, action
groups or other public activities intended to serve society.

zurückgesetzt: disadvantaged. The term *zurücksetzen* is used to describe unfair treatment
of a less favoured child. It has also been used to describe the treatment women receive
if they do not assert themselves to gain fair treatment.

die Rolle, die Frauen in der Geschichte spielten, unterschlagen oder verfälscht: women's role
in history has been ignored or distorted.
The contemporary women's movement has argued that historians have tended to
focus on men, leaders, warriors at the expense of women's contributions to social and
political life. The SPD here makes explicit reference to contemporary feminism.

**werden Zeitabläufe und Organisationsformen von Erwerbsarbeit und ehrenamtlicher Tätigkeit
durch männliche Bedürfnisse bestimmt:** male needs determine the time schedules and
organisational structures of paid and unpaid work.

Frauen Opfer männlicher Gewalt: women (are) victims of male violence. The issue *Gewalt
gegen Frauen* is a core theme of the new women's movement and of the Greens. As
before, the SPD touches upon this theme to demonstrate that its policies incorporate the
demands of contemporary feminism.

Recht auf sexuelle Selbstbestimmung mißachtet: disregarded the right of sexual self-
determination. The *Recht auf sexuelle Selbstbestimmung* is also taken from the discourse
of contemporary feminism and refutes the traditional expectations that women enter
into sexual obligations to their husbands on marriage; it also implies that people are
free to live by their own sexuality, including male and female homosexuality.

**daß beide, Frau und Mann, ständig einen Teil ihrer Wünsche, Möglichkeiten und Fähigkeiten
unterdrücken:** that both, women and men, constantly suppress one part of their desires,
potentials and abilities.
This mode of thinking again dates back to the Marxist tradition and the concept of
alienation in capitalist society, i.e. social and employment structures reduce people to
specific (partial) tasks and functions and prevent them from developing as rounded,
complete personalities.

**Unter der Spaltung zwischen männlicher und weiblicher Welt leiden beide, Frauen und
Männer. Sie deformiert beide, entfremdet beide einander:** the division into a male and
female realm harms both women and men. Both are deformed, both are alienated from
one another. The underlying concept is one of gender-harmony in a world without
gender differences.

**Wer nicht nur Erwerbsarbeit, sondern auch Haus- Familien und Eigenarbeit gerechter verteilen
will, muß vorrangig die tägliche Arbeitszeit verkürzen:** in order to distribute employ-
ment and the work in the home, for the family and the individual fairly, one must focus,
above all, on reducing daily working hours.
The basic idea is simple and the SPD stated it before: that shortening working hours
would free men and women from the deforming, alienating influences of the world of

238

work and thus enable them to contribute more freely and equally to the non-employment related aspects of their lives.

The party assumes that employment stultifies individual development while non-employment work in the family, for instance, is seen as facilitating self-realisation and freedom.

Anspruch auf Elternurlaub und auf zusätzliche Arbeitszeitverkürzung ohne soziale Nachteile: entitlement to parental leave and an additional shortening of working time without incurring social disadvantage, i.e. on full pay.

Ausfallzeiten für Elternurlaub und Krankenpflege müssen über einen Familienlastenausgleich finanziert werden, damit nicht Sonderlasten für Einzelbetriebe zum Arbeitsplatzrisiko für Frauen werden: the time taken for parental leave and for caring (in the family) for the sick have to be funded by the state in order to ensure that such special provisions do not turn into special burdens for the employer and thus into a risk of employment for women. In Germany, the concept of *Lastenausgleich*, equalisation of burdens, has been applied to refugees and expellees who were compensated for their loss of property and livelihood from public funds. (*Lastenausgleichsgesetz* of 1952). The SPD appears to adapt this concept to its women's debate by arguing that firms should not perceive the employment of women as disadvantageous and should thus receive compensation. It is interesting to note that in its key paragraph on the practical obstacles to equality, the SPD continues to assume that women take time out and care for the sick in their family. The party expects the state to provide the required funding.

wir müssen uns in andere einfühlen, auf sie eingehen, unerwartete Schwierigkeiten mit Phantasie meistern: we have to understand the motives of others, we have to take them seriously and master unexpected difficulties in an imaginative way. These characteristics are sometimes regarded as particular strengths of women. The party here implies that female rather than male forms of behaviour and social discourse should be adopted to make the world a more equal place.

Comment

The section on women in the SPD party programme of 1989 was not, as can be argued for earlier programmes, imposed on women by the party bosses but was drafted by the AsF and the working group on equal opportunities in the SPD. The process itself took some five years to complete and accompanied the controversy in the party on women's representation and its eventual settlement through the introduction of women's quotas.

A party programme – and the Berliner Programm has the full status of a *Grundsatzprogramm* – has two main functions. The first consists in providing for the members and party activists a clear statement of common aims and policies. The second function is directed outwards. A party programme also projects to the public at large what a party stands for. Although few voters would read a party programme, and parties are at pains to publish shorter electoral programmes, the media will refer to the programme text and measure a party's performance against such a programme.

The *Berliner Programm* seems to fulfil the first of the two functions well enough: the section on women, which concerns us here, has been shaped by the party women and designed in such a way that the issues they considered relevant

239

at the time of drafting it are included in the text. The second of the two functions, that of communicating with a wider public, seems to have been missed, since the SPD does what it has always done: present a ready-made package of answers which the public only needs to accept in order to generate improvement. The answers on the situation of women develop the traditional SPD assumption that equality of women is located in their role in employment. The modern answer consists of a condemnation of employment and the alienation it inflicts upon men and women. The party demands reduced working hours in order to create free, non-alienated time. This (together with state-sponsored child care) is meant to solve the conflict between homemaking and employment by freeing men and women to do both.

The reality is more complex than the SPD's blueprint for equality would have it. Women and men at present hold beliefs about their social roles and expectations about lifestyles and role-sharing which make it improbable that all women will seek (full-time) employment and that all men would, even if given more free time, develop new attitudes and overcome domestic and male/female role divisions.

No less steeped in belief rather than reality is the solution offered by the party: the reduction of working hours. Changes in attitudes to work certainly have modified the proverbial *Arbeitsorientierung* of Germans and increased the desire to have more free time. It is young people without families, however, who are particularly keen to have shorter working hours and spend more time on leisure activities which they regard as self-fulfilment. Older people have not been as eager to reduce working hours. Those with families are less eager to reduce working hours, but if a reduction were forthcoming they would, so they say, spend more time with their families. This can mean many things: women, we strongly suspect, would spend more time on household chores. Men, it seems, would spend more time playing with their children. The underlying assumption of the SPD programme that a liberated and fair-minded, gender-neutral being would emerge if only working hours were cut, is a far cry from social reality.

In the contemporary setting of German unification, the SPD programme misses the mark altogether. In the new Länder, the challenge of retaining employment has blotted out any thought of reducing hours and attaching conditions to employment. In the west, unemployment was around 1 million since the early 1970s and has risen to 2.74 million or 9% of the workforce in 1993. There, as in the east, having a job at all has begun to dominate the agenda.

The significance of employment rather than the time spent away from employment is evident if we look at the impact of unemployment. All studies agree that unemployment has a destructive effect on people's lives; it is not experienced as liberation from the (alienating) constraints of the world of work, but as demotion and rejection, even if it does not result in poverty.

The challenges emerging from German unification cannot be met by the blueprints in the SPD party programme of 1989. Nor can the challenge of women's lives between employment and family roles in today's society be met by scattering feminist catch phrases into a programme which advocates less employment, regards

240

employment as distorting people's personalities and nevertheless bases women's equality on their access to employment as socialism has always done.

Dokument 4.5 Frauen im CDU *Aufruf an das Deutsche Volk* von 1945[101]

Am 26. Juni 1945 wandte sich die neugegründete CDU mit einem Aufruf an die Öffentlichkeit, der die Grundlinien der neuen Partei deutlich machen sollte. Frauen werden darin nur in wenigen Sätzen erwähnt, die hier zitiert werden sollen:

Wir sind uns der Verantwortung für die Notleidenden und Schwachen, für die Kriegsopfer, die Opfer des Hitlerterrors und für die Versorgungsberechtigten bewußt.

Eine caritative Arbeit muß sich ungehindert entfalten können. Wir sagen den Müttern und berufstätigen Frauen, daß alles geschehen wird, um das stille Heldentum ihres immer schwerer gewordenen Alltags schnell zu erleichtern. (...)

Deutsche Männer und Frauen! wir rufen Euch auf, alles Trennende zurücktreten zu lassen. (...) Wir rufen die Frauen und Mütter, deren leidgeprüfte Kraft für die Rettung unseres Volkes nicht entbehrt werden kann.

Wir rufen alle, die sich zu uns und unserem Aufbauwillen bekennen. Voll Gottvertrauen wollen wir unseren Kindern und Enkeln eine glückliche Zukunft erschließen.

Notes
der Verantwortung für die Notleidenden und Schwachen, für die Kriegsopfer, die Opfer des Hitlerterrors und für die Versorgungsberechtigten bewußt: (we accept the) responsiblity for those in need, for the weak, the victims of war and the victims of Hitler's terror and for all those who are entitled to receive social security payments.

caritative Arbeit: charitable (unpaid) work. Traditionally, charity work has been carried out by informal groups from within the bourgeois women's movement. Such groups also constituted themselves in 1945 and made a major, if localised, contribution in caring for displaced persons, providing soup kitchens and especially operating a *Suchdienst* by which relatives (couples, parents and children and other family members) could search for surviving members of their family and be reunited with them. The major agency to operate the *Suchdienst* was the German Red Cross.

um das stille Heldentum ihres immer schwerer gewordenen Alltags schnell zu erleichtern: in order to ease the burden of their everyday life which has become so difficult as to demand silent heroism.

This wording reflects very closely the sentiments of women at the time. They regarded themselves as having been thrown into history at the deep end, and having coped with the challenge of survival: die Familie durchbringen.

alles Trennende zurücktreten zu lassen: to leave everything behind which separates (people, E.K.) from one another.

The sentence is not aimed at gender issues but at the political and social divides in the immediate post-war years and can be read as a plea to let bygones be bygones and begin afresh regardless of the Nazi past.

deren leidgeprüfte Kraft für die Rettung unseres Volkes nicht entbehrt werden kann: whose strength, much tested through suffering, is all important to save our people.

In its concluding paragraph, the CDU *Aufruf* attributes to women a truly significant role, that of saving the German people by supporting political renewal in the shape of the CDU. This role does not depend on holding a specific office or making a specific contribution which the party would determine. It seems assured by the very fact that women have lived through hard times and held the country, its families and also its workforce together in the hour of collapse and upheaval.

zu uns und unserem Aufbauwillen bekennen: to endorse our desire to rebuilt out country.

Voll Gottvertrauen: confident in God. From the outset, the CDU presented itself as a Christian party in contrast to the presumably anti-Christian National Socialists. In the 1940s, religious observancy was widely accepted, and church attendance the rule rather than the exception. Thus, the reference to 'God' in the programmatic text articulated popular feelings at the time.

Dokument 4.6 Frau und Familie: die Position der CDU im Grundsatzprogramm von 1978[102]

Für die CDU spielen Parteiprogramme eine relative untergeordnete Rolle. Bis Ende der sechziger Jahre leitete die Partei ihre Politik aus der Regierungsfunktion ab und Parteiprogramme schrieben nur das fest, was im Staat ohnehin geschah. So war die CDU Staatspartei, nicht Programmpartei. Als sie 1969 in die Opposition gehen mußte, begann ein Jahrzehnt intensiver Programmarbeit. Die Partei versuchte zu klären, was ihre wichtigen Politikfelder und Themen waren.

1978, auf ihrem Parteitag in Ludwigshafen, der politischen Heimat von Helmut Kohl, dem damaligen Parteivorsitzenden und späteren Bundeskanzler, verabschiedete die CDU schließlich ein Grundsatzprogramm. Ihm war ein Jahr vorher ein Entwurf vorhergegangen, der auch veröffentlicht wurde (Richard von Weizsäcker, Hg., *CDU Grundsatzdiskussion. Beiträge aus Wissenschaft und Politik*. München: Goldmann, 1977). Das Grundsatzprogramm wurde bekannt, weil es die Begriffe 'die soziale Frage' und 'Solidarität' von der SPD borgte und ihnen eine konservative Bedeutung verleihen wollte.

In unserem Zusammenhang interessieren die Abschnitte zur Rolle der Frau. Hier sind zwischen dem Entwurf und der endgültigen Fassung einige Veränderungen vorgenommen worden, die erwähnt werden sollen, wenn sie dazu beitragen, die Position der CDU gegenüber Frauen zu beleuchten. Der entsprechende Abschnitt im Programm (und im Entwurf) trägt die Überschrift *Familie*.

Familie

Ehe und Familie haben sich als die beständigsten Formen menschlichen Zusammenlebens erwiesen. Sie sind das Fundament unserer Gesellschaft und unseres Staates. (...) Die Familie ist als Lebens- und Erziehungsgemeinschaft der erste und wichtigste Ort individueller Geborgenheit und Sinnvermittlung.

Jedes Kind hat ein Recht auf seine Familie, auf persönliche Zuwendung, Begleitung und Liebe der Eltern (...)

Diese Zuwendung kann den Kindern meist nur dadurch gegeben werden, daß die Mutter in den ersten Lebensjahren ihres Kindes auf die Ausübung einer Erwerbsarbeit verzichtet. Wenn sich die Mutter dieser Aufgabe in der Familie voll widmet, darf sie nicht wirtschaftlich, gesellschaftlich, rechtlich oder sozial benachteiligt werden. Dies gilt in gleicher Weise für den Vater, wenn er diese Aufgabe übernimmt. Ein Erziehungsgeld und die rentensteigernde Berücksichtigung von Erziehungsjahren sind daher unabdingbar. (...)

Kinderreiche Familien (...) haben Anspruch auf besondere Hilfe und Förderung. (...) Die Erwerbseinkommen können die unterschiedlichen Größen und Lebensverhältnisse von Familien nicht ausreichend berücksichtigen, da gleiche Arbeit unabhängig vom Familienstand gleich entlohnt werden muß. Andererseits erbringen Familien, die ihre Kinder zu Hause erziehen (...) eine Leistung für die Gemeinschaft. Familienleistungen müssen als Beitrag zum Generationenvertrag anerkannt werden. (...)

Wer den Familien soziale Gerechtigkeit verweigert, beschneidet die Freiheit, sich ohne unzumutbare Benachteiligung für Kinder zu entscheiden. Der dramatische Rückgang der Bevölkerung gefährdet die Existenzgrundlage kommender Generationen.

Aus dem Entwurf des Abschnittes 'Entfaltung der Person. Familie'
Partnerschaft bedeutet für die Frau mehr als Emanzipation. Dieses Leitwort für ihre Befreiung aus rechtlicher, sozialer, wirtschaftlicher und politischer Abhängigkeit bezeichnet ihre Eigenständigkeit nur unzureichend. Es geht für die Frau nicht darum, nach männlichen Maßstäben gleichzuziehen, sondern als der andere Mensch angenommen zu werden. Die Frau hat eigene Möglichkeiten der Erfüllung des Lebens, welche dem Mann nicht gegeben sind.

Die Unterschiedlichkeit der Frau erfordert ihre Wahlfreiheit zwischen der vollen Zuwendung zur Familie und einer Verbindung von Beruf und Familie. Erziehung der Kinder ist eine unersetzbare menschliche und kulturelle Verantwortung der Eltern. Sofern die Frau sich dieser großen Aufgabe in der Familie voll widmet, ist dies wie ein Beruf anzuerkennen.

Es darf keine gesellschaftliche, rechtliche und soziale Benachteiligung der Hausfrau geben. Deshalb treten wir ein für die eigene soziale Sicherung der Frau, für Partnerrente und Erziehungsgeld. Das Wohl des Kindes ist das wichtigste Ziel der Familienpolitik.

Notes

individueller Geborgenheit und Sinnvermittlung: individual protection and understanding (the world).

Ein Erziehungsgeld und die rentensteigernde Berücksichtigung von Erziehungsjahren sind daher unabdingbar: payment to support child rearing in the family and pension entitlements for time spent bringing up children are, therefore, imperative.

Familienleistungen müssen als Beitrag zum Generationenvertrag anerkannt werden: contributions to the family have to be recognised as contribution to the covenant between the generations. The *Generationenvertrag* refers to the arrangement in the modern welfare state whereby provisions for old age are funded from contributions made by the younger generations who are still in employment. Thus, the older and younger generation depend on each other and are bound by a 'Vertrag', a covenant of mutual support. The theme has gained topicality through the decline in the birthrate and the rapid ageing of German society which raised the question whether pensions can be funded if fewer and fewer people of working age contribute to the state pension and social welfare funds.

beschneidet die Freiheit, sich ohne unzumutbare Benachteiligung für Kinder zu entscheiden: curtails the freedom to make the decision in favour of having children without incurring unreasonable disadvantages

Rückgang der Bevölkerung gefährdet die Existenzgrundlage kommender Generationen: decline in the population which puts into jeopardy the material existence of future generations (see above).

Dieses Leitwort für ihre Befreiung: this guiding principle for their liberation.

Es geht für die Frau nicht darum, nach männlichen Maßstäben gleichzuziehen, sondern als der andere Mensch angenommen zu werden: women should not be concerned to be measured by male criteria, but they should be concerned to gain recognition as the other kind of human being. This argument is the 1970s version of the argument encountered in the bourgeois women's movement of women's different make-up – *gleichwertig* but not *gleich*.

eigene Möglichkeiten der Erfüllung des Lebens: (her) own ways of leading a fulfilled life.

Unterschiedlichkeit der Frau erfordert ihre Wahlfreiheit zwischen der vollen Zuwendung zur Familie und einer Verbindung von Beruf und Familie: the different nature of woman makes it necessary that she should be offered a choice between full-time care for her family and combining employment and family.

It is interesting that the third 'choice', that of 'volle Zuwendung zum Beruf' is not mentioned.

für die eigene soziale Sicherung der Frau, für Partnerrente und Erziehungsgeld: for women's own social security protection, pension rights for partners and education payments (for child rearing).

Comment

In the 1978 programme, and even more clearly in the draft from 1977, the CDU focuses on women under two headings: the party's concern with the stability of

the family and the party's concern about the decline in the birth-rate. Women come into view only as mothers, and the main message of the programme is to underpin that role of motherhood by reiterating its contribution to the welfare of society (and future generations).

Yet, the CDU is beginning (in 1978) to move towards a relatively pragmatic policy platform. This included special measures to enable women (or men) to stay at home. The most important ones to become law in the mid-1980s were the *Erziehungsgeld*, i.e paying a parent to stay at home and care for a small child, and pension rights, i.e. to count child rearing (equivalent to employment) as an activity which leads to pension entitlements. The party also advocated job sharing, upgrading part-time employment and the recognition of housework as equivalent to paid employment in its value to society. This recognition did not mean payment but aimed at allocating some pension entitlement for women who gave up their employment to look after their children full-time.

With its programme of social measures and handouts the party intended to create a situation in which having children would not be experienced as a financial or personal burden. At its core, the CDU women's policy is family policy, and, more specifically, demographic policy to try and reverse the decline in the birth rate through timely concessions to women's new social roles. Even in 1985, when the party launched its *Leitsätze für eine neue Partnerschaft* hopes still reverberated that the birth rate might be increased, that the family and its values might be restored, and that women might, once again, accept motherhood as the most important of their possible roles.

Dokument 4.7 Leitsätze der CDU für eine neue Partnerschaft zwischen Mann und Frau[103]

Präambel

Das christliche Verständnis vom Menschen und die Grundwerte der Freiheit, Solidarität und Gerechtigkeit, die nach dem Grundsatzprogramm Grundlage christlich-demokratischer Politik sind, fordern die Gleichberechtigung von Frau und Mann. Die immer noch bestehende Benachteiligung vieler Frauen im Lebensalltag widerspricht dem Auftrag des Grundgesetzes und ist mit den Prinzipien christlich-demokratischer Politik nicht vereinbar. Ohne den Sachverstand und die Kreativität der Frauen kann unsere Gesellschaft die Herausforderungen nicht bestehen, die an eine moderne und humane Industrienation gestellt werden. (...)

Ohne eine Änderung im Bewußtsein und Verhalten von Männern und Frauen ist Gleichberechtigung im Lebensalltag nicht zu erreichen. (...) Wenn sich einerseits wesentlich mehr Frauen in politischen Parteien, in Medien und Verbänden engagieren und wenn andererseits wesentlich mehr

Männer im Haushalt und in der Familie mehr Aufgaben übernehmen, ist Gleichberechtigung leichter zu verwirklichen. Frauen und Männer müssen dazu bessere Chancen erhalten; sie müssen aber die gegebenen Chancen auch besser nutzen als bisher.

Frauen in Beruf und Familie
Die Gesellschaft der Bundesrepublik Deutschland hat sich in den vergangenen Jahrzehnten tiefgreifend verändert. Vom gesellschaftlichen Wandel sind vor allem auch die Frauen betroffen. Berufliche Ausbildung und Erwerbstätigkeit sind heute fester Bestandteil der Lebensgestaltung junger Frauen. Die meisten entscheiden sich nicht mehr ausschließlich für die Familie oder die Erwerbstätigkeit, sondern wollen beides miteinander verbinden. (...)

Der Anteil der verheirateten Frauen an den Erwerbstätigen hat sich in den letzten Jahrzehnten verdoppelt, der Anteil der erwerbstätigen Mütter mit Kindern unter 15 Jahren verdreifacht. Frauen arbeiten heute nicht nur deshalb, weil sie einen Beitrag zum Lebensunterhalt ihrer Familie leisten müssen. Sie wollen in der Regel arbeiten, weil sie Freude an der Tätigkeit und am Kontakt zu anderen Menschen haben, weil sie sich eine eigenständige soziale Sicherung erarbeiten und sich ein Mindestmaß an Unabhängigkeit sichern wollen.

Eine wichtige Voraussetzung für die Gleichberechtigung zwischen Mann und Frau ist die Anerkennung der Gleichwertigkeit der Arbeit im Beruf und der Arbeit in der Familie. Viele Frauen und zunehmend auch Männer sind eine Zeitlang nicht erwerbstätig, weil sie sich ganz ihrer Familie widmen wollen. Hausarbeit und Kindererziehung sind für unsere Gesellschaft unverzichtbar. Die CDU tritt dafür ein, daß die Arbeit in der Familie entsprechend anerkannt und sozial abgesichert wird. Es ist die freie Entscheidung von Ehepartnern, wie sie die Erwerbsarbeit, Hausarbeit und Kindererziehung unter sich aufteilen, ohne daß von außen her bestimmte Aufgaben dem Mann oder der Frau zugeordnet werden.

Ehe und Familie
Das Grundgesetz verpflichtet den Staat zum besonderen Schutz von Ehe und Familie. Die Ehe ist auf Dauer angelegt und gibt den Ehepartnern und ihren Kindern Halt, Geborgenheit und verläßliche Lebensbedingungen. Partnerschaft und Gleichberechtigung in der Ehe sind heute grundlegende Voraussetzungen für eine dauerhafte Ehegemeinschaft, weil sich die Erwartungen an die Ehe geändert haben.. Nichteheliche Lebensgemeinschaften können die Institution der Ehe nicht ersetzen. (...)

Die Familie ist als Lebens- und Erziehungsgemeinschaft der erste und

wichtigste Ort individueller Geborgenheit und Sinnerfahrung. Jedes Kind hat ein Recht auf persönliche Zuwendung, Begleitung und Liebe seiner Eltern. Diese Zuwendung kann ihm nur gegeben werden, wenn Mutter und Vater sich ihrem Kind vor allem in den ersten Lebensjahren intensiv widmen. Kinder sind eine Bereicherung des Lebens, die nicht mit finanziellen Maßstäben gemessen werden kann. Wenn jedoch ein Elternteil auf eine Erwerbstätigkeit verzichtet, nimmt die Familie berufliche und materielle Nachteile in Kauf. Eine Aufgabe der Familienpolitik ist es, soziale Nachtteile und finanzielle Einbußen der Familie im Rahmen des Möglichen auszugleichen.

Notes

das christliche Verständnis vom Menschen und die Grundwerte der Freiheit, Solidarität und Gerechtigkeit: the Christian view of the human being and the basic values of freedom, solidarity and justice.

The reference to 'Christian' is aimed at the Christian-conservative, notably catholic factions in the party which have tended to oppose women's dual role in home and family and seek to restore a more traditional social order. In the 1970s, the CDU began to use the term 'solidarity' which had originally belonged to the language of the political left. There, it signified mutual support and cooperation among those aiming to improve their place in society; in the CDU perspective, 'solidarity' has the vaguer meaning of co-operation across social divides, interests or classes and has a similar function to the term *Volksgemeinschaft*: assuming social harmony among people in the same state or society.

Benachteiligung vieler Frauen: the disadvantages experienced by many women. Again, the different meaning is in the fine detail. A speaker who believed that the structure of society (its laws, institutions, customs etc.) deprived women of equality would say: die Benachteiligung der Frau (der Frauen) in der Gesellschaft. The use of 'vieler' signifies that the experience of disadvantage, although widespread, is by no means necessary and only applies to a certain group of women. Thus, the structure of society – and more specifically the family as the core of the social order – is not at fault. Adjustments and targeted support can put things right.

Ohne den Sachverstand und die Kreativität der Frauen kann unsere Gesellschaft die Herausforderungen nicht bestehen: without the expertise and the creativity of women, society could not master the challenges it currently faces.

As in the thinking developed by the bourgeois women's movement and explained earlier, women are credited with making a distinctive contribution to society and enhancing its humanity. In the context of the 1985 programme, the special emphasis on women's key contribution also reflects the impatience of CDU women to have their place in the party and in politics recognised and turned into representation, seats and posts.

Sie wollen in der Regel arbeiten, weil sie Freude an der Tätigkeit und am Kontakt zu anderen Menschen haben: normally they (women) want to work because they enjoy their work and enjoy the contact with other people. Although intended to underline the statement that employment for women has become the rule in society, the explanation fails to tackle the issue of opportunities, careers and a fair place for women in line with their qualifications.

247

Eine Aufgabe der Familienpolitik ist es, soziale Nachteile und finanzielle Einbußen der Familie im Rahmen des Möglichen auszugleichen: one of the main tasks of family policy is to shield families as much as possible from social disadvantages and financial constraints (due to having and bringing up children). *Familienpolitik* is, above all concerned with assisting (married) couples to have children and care for them. At its core, *Frauenpolitik* is *Familienpolitik* and directed at assisting women to combine motherhood and employment motivation.

Comment

In 1985 *Leitsätze für eine neue Partnerschaft* were produced by the party with three main aims in mind.

1. The first aim arose from the CDU's realisation that it had lost ground among young women. A discussion paper by Helga Wex, the chairwoman of the *Frauenvereinigung* had already shown in the early 1980s that in many German regions, the majority of women under the age of 35 had turned to the Greens or the SPD, leaving the CDU with an unexpected *Frauendefizit*. Guided by the General Secretary at the time, Heiner Geißler, the CDU realised that it had to respond actively to social change and accept the fact that the women of the 1980s had outgrown the *Hausfrauenideal* of yesteryear. The *Leitsätze* are an attempt to gain credibility by emphasising that both women and men may wish to be involved in family and in employment.

2. The second aim of the *Leitsätze* was to articulate continuity of commitment in a period of change. This seems to be served by the opening reference to Christian values. It is particularly evident in the strong emphasis on the family, child bearing and child rearing. As shown earlier, these themes have permeated CDU programmatic statements from the outset. Even now the party places the family at the centre of its argument, and derives its *Frauenpolitik* from it. In this manner, it tries to accommodate catholic interest and the party's right wing including the Bavarian CSU. In the event, however, the Minister for Women, Rita Süßmuth, who was appointed in 1986, interpreted her brief with a different, more emancipatory slant, and underpinned the feminist aspects of the argument.

3. This feminist perspective provided the third reason to come out in so demonstrative a manner with a women's programme. The CDU women themselves had become increasingly dissatisfied with their lack of equality in the party and in politics. Similar to women in the SPD, they argued that women voters could only be won back if the CDU applied its commitment to equality within the organisation. Although the *Leitsätze* adopt a more general tone, they were accompanied and followed more forcefully at subsequent party congresses by the pronouncements on women's place in the party we discussed earlier.

At no time, it seems, did the CDU imply or accept that the structure of society needed to be changed or that the process of authority was itself male-dominated (*patriarchalisch*) and therefore detrimental to women's equality.

On the contrary, the CDU never wavered in its belief in the family and its

positive influence on social life, while the new women's movement, the Greens and many women close to the SPD tended to suspect the family as a seedbed of inequalities – in terms of division of labour, patterns of socialisation and in its focus on women as mothers. Consequently many women of the new women's movement and the Greens have opted against the family and the majority of their active female politicians are childless.

The CDU takes the opposite view and defends the family. It does so by claiming that it need not restrict women's role to *Hausfrau- und Muttersein* but that men should play a more active, more equal role. This is the meaning of the phrase 'new partnership'.

The most significant contribution of the *Leitsätze*, however, is their role as a blueprint for pragmatic government policies. These put into practice some of the principles reflecting the CDU discussion on women since the 1970s: Erziehungsurlaub, Familienlastenausgleich (i.e. financial assistance via Kindergeld, Erziehungsgeld, Mutterschaftsgeld) and the link between pension rights and child rearing. Admittedly the *soziale Sicherung* does not match the party's claim that *Familienarbeit* und *Erwerbsarbeit* are of equal importance to society. Women (and, in theory at least, men) are still expected to provide this *Familienarbeit* free of charge and out of a sense of social responsibility.

The new focus on the disadvantages following family roles and child care and the acceptance in principle that women should have equal opportunities, fostered a new emphasis on *Frauenförderung*. *Frauenförderung* relates to the provision of training, retraining and promotion opportunities in employment. It also relates to making it easier for women (and men) to return to employment after a career break.

The most important provision here concerns the right to return to employment within three years after the birth of a child. Initially, the Minister for Women, Rita Süßmuth, had intended that the job itself should be kept open for three years. After protests from industrial and business interest groups, however, agreement was reached that re-employment would have to be at the same level of seniority and should not entail a loss of status or income, although the exact tasks might not be the same.

In conclusion, it can be stated that the conservative thinking, as evident in the CDU programmes on women, still idealises the family and continues to see women first and foremost as mothers. Yet, the need to offer practical solutions to every-day problems and the determination to reduce the credibility gap among young women, has led the CDU into a pragmatic *Frauenpolitik*, creating sound and workable structures.

The uneasy move of the CDU towards new themes, new women and the *Neue Partnerschaft* and the party's preference for family values and traditional conditions is evident in its *Zukunftsmanifest*. Also agreed at the 1985 congress in Essen, it underwrites the pragmatic policies, but it also underwrites a nostalgic image of family life as the foundation of modern society and its future:

Wir wollen eine Gesellschaft, in der es wieder eine Selbstverständlichkeit ist, mit Kindern zu leben und in der die Menschen ihren Wunsch nach Kindern verwirklichen können, ohne langfristig Nachteile in Kauf nehmen zu müssen. Wir wollen eine familien- und kinderfreundliche Gesellschaft. Materielle Besserstellung der Familien – auch alleinerziehender Mütter und Väter – mit Kindern, Ausbau von Erziehungsgeld und Erziehungsurlaub, Förderung familienergänzender Einrichtungen, familiengerechte Flexibilisierung der Öffnungszeiten von privaten Dienstleistungsunternehmen und öffentlichen Einrichtungen bleiben unsere Ziele für die Zukunft.

Wir brauchen die Solidarität der Generationen in der Familie, deren Mitglieder füreinander Verantwortung übernehmen, auch wenn sie nicht unter einem Dach wohnen. (...)

Zu einer familien- und kinderfreundlichen Gesellschaft gehört eine kindgemäße Umwelt, die Kindern die Möglichkeit der Entfaltung bietet. Dazu gehören auch eine ausreichende Zahl von Wohnungen für kinderreiche Familien sowie kindgerechte Schulen.

Although the *Zukunftmanifest* does, in later paragraphs which are not quoted here, refer to women and their employment opportunities, family, children and by implication women's roles as mothers and carers have remained at the heart of the party's view of society.

Dokument 4.8 Konzertierte Aktion für Frauen: die Position der Liberalen [104]

Seit 36 Jahren (*vom Parteitag Mai 1986! E.K.*) ist das Grundgesetz in Kraft: es fordert Gleichberechtigung von Mann und Frau. Doch zwischen Anspruch und Wirklichkeit klaffen Lücken: jeder weiß es. Einiges ist erreicht worden, vieles bleibt zu tun. Und die Ungeduld der Frauen steigt.

Frauen stellen heute häufig andere Ansprüche an ihr Leben als frühere Generationen. Sie erwarten ganz selbstverständlich, an politischen, gesellschaftlichen und wirtschaftlichen Entscheidungen beteiligt zu werden. Liberale Politik will mehr Freiheit und Selbstbestimmung in allen Lebenskreisen. Unverzichtbare Voraussetzung dafür ist das Gleichberechtigungsgebot unseres Grundgesetzes. Dazu wollen wir eine gemeinsame Anstrengung aller Kräfte: eine Konzertierte Aktion für Frauen ist die Antwort auf diese Herausforderung.

Es fehlt das Bewußtsein für viele kleine und versteckte Diskriminierungen; die Chancen in vielen Bereichen sind ungleich verteilt. Bei vielen Menschen ist die Bereitschaft, herkömmliche Anschauungen in Frage zu stellen und im Sinne der Gleichberechtigung zu verändern, deutlich vorhanden. Der Wille, den Forderungen durch eigenes Handeln Nachdruck zu verleihen, muß dennoch stärker werden.

Erklärlich ist die Haltung vieler Männer. Wer gibt schon gern Vorteile ab, die ihm jahrzehntelang zur Verfügung standen? Gefordert sind auch die Frauen.

Liberale halten es für einen Irrtum zu glauben, daß durch möglichst viele Sonderrechte und Schutzvorschriften die gleichberechtigte Teilhabe zu verwirklichen sei. Im Gegenteil: gerade die Arbeitswelt zeigt, daß Schutzvorschriften dazu beigetragen haben, Frauen zu verdrängen. Für Frauen ist klar: Gleichberechtigung gibt es nicht zum Nulltarif. Wer Chancen will, muß Risiken akzeptieren. Wer Rechte bekommt, der hat auch Pflichten. Wer etwas ändern will, muß aktiv daran arbeiten. (...) Die F.D.P. verabschiedete 1972 ihr erstes 'Programm zur Gleichberechtigung'. Viele Forderungen daraus wurden verwirklicht, Ehescheidungsrecht, Familienrecht, Namensrecht, Reform des Paragraphen 218 StGB waren die entscheidenden Veränderungen der 70er Jahre. Wir stehen zu diesen Reformen.

Die Fortschreibung des Programms zur Gleichberechtigung wurde 1978 verabschiedet. Gleiche Chancen für Mädchen und Jungen in der Bildung stehen in diesen Jahren im Mittelpunkt der Bemühungen. Mehr Frauen mit abgeschlossener Berufsausbildung und mehr Frauen mit höheren Bildungsabschlüssen als je zuvor sind der Erfolg. Er muß durch zusätzliche Anstrengungen für den Zugang junger Frauen in das Berufsleben abgesichert werden.

Nun muß der 'vaterlosen Familie' und der 'mutterlosen Gesellschaft' die Phase der Partnerschaft in allen Lebensbereichen folgen. Das liberale Menschenbild orientiert sich am selbstverantwortlichen Bürger als Teil der Gemeinschaft. Aufgaben der Gemeinschaft nehmen die Frauen heute schon reichlich wahr. Die Arbeitsteilung, die darauf beruhte, daß Männern das Amt, den Frauen das Ehrenamt zustand, soll abgelöst werden durch eine gerechte Verteilung aller Aufgaben. Deshalb will die F.D.P.

1. die Familien zur Bewältigung ihrer Aufgaben ideell und finanziell wesentlich stärken;

2. bessere Voraussetzungen zur Vereinbarkeit von Beruf und Familie schaffen;

3. die Beteiligung von Frauen an politischen und gesellschaftlichen Entscheidungen ausbauen.

Notes

stellen heute häufig andere Ansprüche an ihr Leben: expect different things from their life.

Konzertierte Aktion: concerted action. The term was used for a special agreement in the 1970s between trade unions, employers' associations and government to co-ordinate economic policy and agree wages and prices.

Gefordert sind auch die Frauen: women also are challenged (to adjust their views and well-worn lifestyles).

Liberale halten es für einen Irrtum zu glauben, daß durch möglichst viele Sonderrechte und Schutzvorschriften die gleichberechtigte Teilhabe zu verwirklichen sei: liberals consider

it a mistake to believe that a maximum of special rights and protective measures could result in equal participation. The liberal position has traditionally consisted of limiting state involvement. With regard to special regulations, the party also makes itself into the mouthpiece of the business community and argues that women would not obtain employment if too many special conditions were attached to it.

Gleichberechtigung gibt es nicht zum Nulltarif: equal opportunities cannot be had for nothing, i.e. without making a special effort and taking new risks. The party implies that women are demanding equality but are unwilling to accept the risks of employment/unemployment, the inconveniences of shift-working and other features of the world of work. The argument also firmly rejects the assumption that women would make a different contribution to the process of work. The structures and organisational facets of society are accepted as given, and opportunities consist of people being helped to make use of them, not adjust or change them.

Namensrecht: the right of women to retain their maiden name on marriage or to add their maiden name to that of their husband. Current legislation permits couples to choose the man's or woman's name, or for both or either to adopt a hyphenated name.

Fortschreibung des Programms: the sequel to the programme.

die 'vaterlose Familie': the family without a father. These are not one-parent families but families where men are kept away from their families for most of the week through work commitment, and family life does not normally include the father.

The phrase refers to 'vaterlose Gesellschaft', a term coined by Alexander and Margarete Mitscherlich in their book of the same title. The book was concerned with critising post-war Germany for failing to confront its own Nazi past.

die 'mutterlose Gesellschaft': a society without mothers. The phrase is coined parallel to the 'vaterlose Familie/Gesellschaft'. It hints at absentee women, i.e. women out at work and unable to fulfil their function as mothers. It does not refer to the fact that an increasing number of women are deferring or avoiding motherhood altogether.

den Männern das Amt, den Frauen das Ehrenamt: for men the (paid) office, for women the honorary (unpaid) office. This is a critical swipe at the inequalities of office holding and the long-established practice of allocating the better and more profitable positions to men and the lesser positions (in terms of power and remuneration) to women. Gabriele Bremme for instance conducted a study of women's political participation in Germany in 1956. She found that the few women who held a position in political life tended to be *Beisitzer*, i.e. unpaid.

Comment

The liberal party FDP (F.D.P. in its own spelling) has changed its position on womens equality as it has changed its political orientation. Since it is a small party and dependent on finding larger coalition partners, it started out with a conservative orientation. Its early programmes do not even mention women. In 1969, the FDP entered into a coalition with the SPD which lasted until October 1982 when the FDP entered into a coalition with the CDU. The party's 1971 *Freiburger Thesen*, the first programme to reflect the FDP's opening towards the left, does not contain anything on women. One year later, the party published a separate programme on Equal Opportunities. This concentrated on legisative reform: the divorce law, abortion rights. It also envisaged legislation which would outlaw discrimination against women. As the party moved towards the right and prepared

itself for a realignment with the CDU (from 1976 onwards) the FDP women's policy became more conservative.

The excerpt from the 1986 party congress reflects the party's contemporary response to the demands raised within its own organisation that women should play a bigger role in politics. These demands are presented as one dimension of a broader development towards equality. Resuming its conservative-liberal approach (the call for state legislation in the 1970s seemed untypical) the party rejects protective employment legislation and appeals to people's (men's and women's) sense of motivation and responsiblity. There is also a near-conservative affirmation of the function of the family and a commitment to strengthening the family through state policies.

The programme also includes a clear rejection of quota. This rejection is repeated in the 1990 electoral programme, *Liberale Argumente '90.*

Dokument 4.9 Antidiskriminierungsgesetz: die Position der Grünen[105]

Die Grünen glauben, daß die Gleichheit von Frauen und Männern in der Gesellschaft nur dadurch erreicht werden kann, daß Diskriminierung gesetzlich verboten und die Gleichstellung von Frauen und Männern in allen Lebensbereichen zwingend vorgeschrieben wird. Gleichstellung heißt hier eine 50−50 Gleichbeteiligung beider Geschlechter auf allen Funktionsebenen. Antidiskriminierung dieser Art verläßt sich auf einen massiven Eingriff des Staates. Im Folgenden wird die sogenannte Generalklausel wiedergegeben, die die allgemeinen Ziele der grünen Frauenpolitik deutlich macht:

Anti-Diskriminierunggesetz (Entwurf)
Generalklausel
Artikel 1

1. Die Ungleichbehandlung und Diskriminierung einer Frau aufgrund ihrer Geschlechtszugehörigkeit ist unzulässig.

2. Eine Ungleichbehandlung im Sinne dieses Gesetzes liegt vor, wenn eine Frau aufgrund ihres Geschlechtes oder ihrer Gebärfähigkeit benachteiligt und weniger gefördert wird als ein Mann.

3. Eine Diskriminierung liegt vor, wenn eine Frau aufgrund ihres Geschlechtes oder ihrer Lebensform durch private oder juristische Personen oder öffentliche Träger in Öffentlichkeit, Presse, Medien, Schul- und Lehrbüchern, sowie im Geschäftsverkehr

 1. in ihrer Entfaltung als Mensch auf ihren Körper oder ihre Gebärfähigkeit reduziert,

 2. auf geschlechtsspezifische Rollenbilder festgelegt,

 3. durch Einsatz derartiger Rollenbilder oder Zurschaustellung ihres Körpers als Werbeträger benutzt wird.

Artikel 2

1. Die Einflußnahme und Beteiligung von Frauen in allen gesellschaftlichen Bereichen ist zu gewährleisten.
2. Zu diesem Zweck sind Frauen zu bevorzugen.
3. Arbeitgeber/innen, juristische Personen, sowie öffentliche Träger sind verpflichtet, Fördermaßnahmen zu ergreifen, die geeignet und bestimmt sind,
 1. Frauen in gleichem Maße wie Männer an politischen, wirtschaftlichen und sozialen Belangen zu beteiligen,
 2. die geschlechtsspezifische Arbeitsteilung in Gesellschaft und Familie aufzuheben,
 3. unentgeldliche Arbeitsleistungen in Haus und Familie auf Männer und Frauen gleichermaßen zu verteilen.

Artikel 3

Alle Erwerbsarbeit- und Ausbildungsplätze sowie alle Funktionen und Ämter sind mindestens zu 50 von Hundert mit Frauen zu besetzen. Das nähere regelt ein Durchführungsgesetz zu dieser Vorschrift (Quotengesetz).

Artikel 4

Die deutsche Amts-, Gerichts- und Gesetzessprache ist zu bereinigen.

Alle personenbezogenen Bezeichungen sind, wenn sie nicht notwendig ausschließlich auf ein Geschlecht bezogen sind, geschlechtsneutral oder gleichzeitig weiblich und männlich zu fassen.

Artikel 5

Die Durchführung und Überwachung dieses Gesetzes obliegt der Frauenbeauftragten. Das nähere regelt ein Gesetz (Frauenbeauftragtengesetz).

Notes

Gebärfähigkeit: ability to bear children.

oder ihrer privaten Lebensform: or her private lifestyle. This is an oblique reference to lesbian couples.

öffentliche Träger: public bodies, e.g. broadcasting, local authorities.

Geschäftsverkehr: in business communication.

Zurschaustellung ihres Körpers: public display of her body. The Greens object to beauty contests, to the use of the female body in advertising etc.

ein Durchführungsgesetz: a special law concerned with the administrative implementation of the general principle.

die deutsche Amts-, Gerichts und Gesetzessprache: the German language of administration, of the courts and of legislation. The statement implies that discriminatory treatment of women is built into the language.

Frauenbeauftragte: a women's counsellor. The powers invested into the office of *Frauenbeauftragte* would, at the federal level at least, be much greater than at present.

Comment

The Greens' antidiscrimination legislation aims to extend to society as a whole the practice within the party organisation of allocating at least half the posts, seats, leadership functions to women. The draft legislation envisages that antidiscrimination could only be implemented if women were educated, trained, employed, promoted in all aspects of employment or public life in preference to men until the 50% quota had been reached.

The draft legislation received a mixed and generally negative reception: within the women's movement, objections concentrated on the Greens' determination to have a *Generalklausel*, a general legal framework. In separate statements, the feminist journals *Emma* and *Courage* argued that it would be better to introduce more specific legislation to cover certain areas of participation, since a general clause would result in an unending tide of law suits and recriminations.

While *Emma* and *Courage* accepted the principle that discrimination could only be overcome with the help of the state and with the help of positive discrimination in favour of women, elsewhere in German society, responses were more negative. The prospect that for a considerable time men should not be allowed to gain access to employment or education at the higher levels to which they had become accustomed, produced heated debate and no less heated rejection.

Although the Green draft legislation errs on the side of ideology and ignores social realities and the changes that could realistically be brought about, the focus on discrimination and quotas did inspire a wider debate on how processes of social change can be influenced and how equal opportunities can be encouraged. Models such as the American affirmative action programme or the Norwegian system of women's quotas were considered.

The Greens continue to advocate antidiscrimination legislation in the belief that society is too deeply entrenched in its male characteristics to be capable of reforming itself without intervention. Despite these constraints, and despite the party's failure to make headway with its antidiscrimination legislation in the Bundestag, the Greens have also singled out certain issues for more specific and arguably more effective political debate: violence against women, abortion legislation, genetic engineering, surrogate motherhood. As a party, the Greens have contributed as provocative innovators to the political discourse on women in German society and to the public debate on specific issues.

Frauen, Frauenalltag in Ost und West

Dokument 4. 10 Ost-West Vergleich. Zur Situation der Frauen in der Bundesrepublik und in der ehemaligen DDR

In der ehemaligen DDR versuchte die Regierung durch umfangreiche Schutzmaßnahmen und finanzielle Vergünstigungen sicherzustellen, daß Berufsarbeit und

lienarbeit miteinander vereinbart werden konnten. Auch waren die finanziellen ergünstigungen recht hoch, wenn man sie mit dem Durchschnittslohn von Frauen vergleicht. Finanzielle Anreize sollten die Eheschließung und besonders die Familiengründung mit Kindern fördern.

In der Bundesrepublik versucht der Staat zwar auch, Familien, Mütter und Kinder finanziell zu unterstützen, doch geht es hier weniger um die Vereinbarkeit von Mutterschaft und Berufsarbeit als um eine Förderung der Mutterschaft und der Flexibilisierung des Arbeitsmarktes.

Im folgenden wird ein Vergleich wiedergegeben, den die Frauenabteilung des Deutschen Gewerkschaftsbundes erarbeitet hat. Er skizziert die Inhalte der wichtigsten Regelungen, die als Arbeitsmaterialien dienen können, um die Vor- und Nachteile der beiden Systeme für Frauen zu verstehen.

Tabelle 4.1 Familienpolitische Maßnahmen: DDR und BRD im Vergleich

Familienpolitische Maßnahme in der DDR	Ausgestaltung in der DDR	Entsprechende Regelung in der BRD
Familiengründungskredit	Bei Heirat bis zum 26. Lebensjahr zinsloser Kredit von 5000 M. Rückzahlbar innerhalb von 8 Jahren. Bei Geburt von Kindern je 25% Ermäßigung (abkindern)	Keine vergleichbare Regelung auf Bundesebene, aber Familienkredite in einigen Ländern z.B. Berlin.
Unterstützung für alle alleinstehenden Berufstätigen bei der Pflege kranker Kinder	Anspruch: mit einem Kind Freistellung von insgesamt 4 Wochen; mit vier Kindern 10 Wochen. Gehalt: 90% des Durchschnittverdienstes.	5 Tage für Mütter und Väter pro Kind und Kalenderjahr. Altersgrenze des Kindes 8 Jahre.
Schwangerschafts- und Mutterschutz	Schwangerschaftsurlaub 6 Wochen vor Entbindung. Anspruch auf 20 Wochen nach Entbindung. Bezahlung: volles Gehalt.	Schwangerschaftsurlaub 6 Wochen vor Entbindung. Mutterschutz bis 8 Wochen nach Entbindung. Bezahlung: volles Gehalt.
Finanzielle Leistungen bei der Geburt	Geburtenhilfe: 1000 M pro Kind. Voraussetzung: regelmäßiger Besuch der Schwangerschaftsberatung.	Nach Entbindung DM 100. Voraussetzung: regelmäßiger Besuch der Schwangerschaftsberatung.

Familienpolitische Maßnahme in der DDR	Ausgestaltung in der DDR	Entsprechende Regelung in der BRD
Mutterunterstützung	Freistellung der Mutter vom Beruf bis zum Ende des 12. Lebensmonats f. das erste und zweite Kind; bis auf 3 Jahre, wenn kein Krippenplatz vorhanden ist. Bezahlung in Höhe des Krankengeldes, d.h. zwischen 65% und 90% des Tageslohnes je nach Dauer der Unterbrechung.	Vergleichbar mit Erziehungsurlaub und Erziehungsgeld. 1986–1990: Anrecht auf 15 Monate. Ab 1.7.1990: Anrecht auf 18 Monate f. Mann oder Frau. Bezahlung DM 600 pro Monat. Ab 7. Monat Kürzung d. Erziehungsgeldes bei Höherverdienenden.
Kindergeld	50 M f. das erste Kind. 100 M f. das zweite Kind. 150 M f. das dritte und jedes weitere Kind. Steuerfreibetrag pro Arbeitnehmer: 50 M im Monat (100 M für ein Ehepaar).	DM 50 f. das erste Kind. DM 130 f. das zweite Kind. DM 220 f. das dritte Kind. DM 240 f. das vierte und jedes weitere Kind. Für besonders hohe Einkommen weniger. Steuerfreibetrag DM 3024.
Kinderkrippen	80% der Kinder bis zu drei Jahren werden in Kinderkrippen betreut, die von der Ausstattung (insbesonders der personellen) aber als schlecht bezeichnet werden müssen.	4% der Kinder bis zu drei Jahren werden in Kinderkrippen betreut.
Kindergärten	94% der drei- bis sechsjährigen Kinder werden in Kindergärten in der Regel ganztags betreut. Jede Kindergärtnerin sollte maximal 12 Kinder betreuen, tatsächlich sind es rund 20 Kinder.	Im Durchschitt besuchen 68% der Kinder im Alter von 3–6 einen Kindergarten. Der Versorgungsgrad schwankt regional zwischen 50 und 95%. In der Regel nur vormittags oder nachmittags geöffnet.
Kinder/Schulhorte	81% der Schulkinder im Alter von 6 bis 10 Jahren besuchten nach der Schule bis zum Abend einen Hort. Rd. 77000 Plätze.	3.6% der Schulkinder im Alter von 6–10 Jahren besuchen nach der Schule einen Hort. Rd. 109000 Plätze.
Monatlicher Haushaltstag	Anspruch f. alle berufstätigen Mütter auf einen arbeitsfreien Tag = Haushaltstag im Monat.	Kein Haushaltstag, doch sind in manchen Tarifverträgen vergleichbare Regelungen getroffen.

Familienpolitische Maßnahme in der DDR	Ausgestaltung in der DDR	Entsprechende Regelung in der BRD
Arbeitszeit	Anspruch von Müttern mit mehreren Kindern auf reduzierte Arbeitszeit um 3 Stunden pro Woche (von 43.75 auf 40 Std.).	Keine Regelung.
Schwangerschaftsver-hütungsmittel	Frei auf Staatskosten zur Verfügung gestellt, wie Abtreibung.	Muß selbst bezahlt werden.

Source: Quoted from 'Vergleich der familienpolitischen Maßnahmen in der DDR und in der Bundesrepublik'. Unpublished working paper, IGM Frankfurt/Main, 9 Jan. 1990. Supplied for the author by Monika Schindler.

Comment

The information in the Table reflects the situation before the unification of Germany in October 1990. Then, the social and labour legislation of the FRG was extended to apply to the former GDR. The column on the right, therefore, provides information on the contemporary situation.

This does not, however, apply to child care facilities, *Kinderkrippen und Kindergärten*. The unification of Germany did not change provisions in the 'old' Länder, neither did it dismantle the network of day-care facilities for children in the 'new' Länder. East German women continue to expect that their children be cared for outside the home throughout the day. This applies to women in work and women who are unemployed and underlines their determination to re-enter the labour market.

Until July 1991, the government provided financial assistance to keep the child care facilities open. Since then, the new Länder have their own legislation and are in charge of their own provisions. In most cases, day-care is a matter for local government, although efforts have been made to persuade so called *freie Träger* such as churches, welfare organisations and charities to offer pre-school care and education.

The major change concerns the birth rate. Since unification, far fewer babies have been born in the 'new' Länder than before unification. Demand for places in *Kinderkrippen* for the under threes has dropped by about half, as has the number of places now on offer.

Dokument 4.11 BRD im Rückstand: Kinderbetreuung im europäischen Vergleich [106]

97% der Drei- bis Sechsjährigen Griechinnen und Griechen, 95% der kleinen Franzosen und Französinnen gehen den ganzen Tag in den Kindergarten, in der Bundesrepublik können nur 9% der Kinder einen Ganztagskindergarten besuchen.

Die Rechenschaftsberichte der Regierungen sprechen von einem Versorgungsgrad von 80%, die Wissenschaft fährt das eher realistisch runter auf 60%. Im großen und ganzen können keine zwei Drittel der Drei- bis Sechsjährigen in der Bundesrepublik einen Kindergartenplatz bekommen.

Aber was für Kindergartenplätze sind das?! 4 Stunden, 3 Stunden oder gar weniger, wenn es 'nur' ein Nachmittagsplatz ist. Dabei kommt das pädagogische Programm zu kurz, ganz und gar nicht berücksichtigt wird die von allen Parteien auf Frauenkonferenzen beschworene Vereinbarkeit von Beruf und Familie. Zu Recht stellt der Achte Jugendbericht – 1990 veröffentlicht – fest:

In einigen Bundesländern reagiert man auf die große Nachfrage dadurch, daß Kindergartenplätze doppelt – vormittags und nachmittags von verschiedenen Gruppen – belegt werden, eine Praxis, die für Kinder, Erzieherinnen und Eltern belastend ist. Diese in der Praxis um sich greifenden Notlösungen nehmen vielen Kindergärten den Gestaltungsspielraum, der nötig ist, um sich in der Arbeit auf Lebensbedingungen von Kindern und Familien flexibel einzustellen.

In den wenigen Kinderbetreuungseinrichtungen für Kleinkinder tummeln sich vor allem die Kinder der Besserverdienenden. Die Krippenplätze sind schließlich teuer. Die Arbeiterin arrangiert sich mit Oma oder Schwägerin oder gibt den Beruf auf. Auch beim Besuch der Kindergärten liegen die Kinder der Besser-Verdienenden vorn; erst im letzten Jahr vor der Grundschule ziehen die Arbeiterkinder nach. Über den künstlich geschaffenen Mangel an Kinderkrippen und Kindergärten schafft diese Gesellschaft das, was die sich demokratisierende Schule ihr zunehmend vermasselt: Ungleichheiten werden erhalten! (...)

Wir brauchen so viele Kinderkrippen und Kindergärten, daß jedes Kind einen Platz findet, und zwar einen Platz, der den Bedürfnissen des Kindes und der Eltern entspricht. Wir sehen mit Sorge, daß in der DDR Kindergärten und Kinderkrippen ohne Ersatz geschlossen werden. Wir lesen von der drastisch ansteigenden Arbeitslosigkeit der Frauen in der DDR.

'Die wollen jetzt nur noch Männer'. (...) Die Bundesrepublik ist nicht nur das Schlußlicht in der Versorgung mit Kinderbetreuungsplätzen, sie ist auch das Schlußlicht in der beruflichen Gleichstellung der Frau unter den vergleichbaren europäischen Ländern.

Die DDR muß das nicht alles kopieren! Die Rückbesinnung auf die Kleinbürgerlichkeit der Nachkriegszeit könnte sonst die immer noch zu wenigen robust wuchernden Emanzipationspflanzen in der Bundesrepublik befallen.

Wir brauchen Plätze für unsere Kinder jetzt! Es gibt keinen Grund, auch keinen finanziellen, die Chancengleichheit für Kinder und Frauen zu verweigern.

Notes

Die Rechenschaftsberichte der Regierungen: government reports (on their performance).

einen Versorgungsgrad um 80%: provision for 80% (of children).

die Wissenschaft fährt das realistisch runter: academic research arrives more realistically at a lower figure.

um sich greifenden Notlösungen: the stop-gap solutions which are become increasingly common in real life.

nehmen vielen Kindern den Gestaltungsspielraum: deprive many children of the scope for development.

was die sich demokratisierende Schule ihr zunehmend vermasselt: (this society tries to create for itself the structures) which an increasingly democratic school system puts more and more out of reach. The argument refers to the impact of educational reform which made school internally more democratic and also broadened access to education for children from working class homes and especially for girls.

daß in der DDR Kindergärten und Kinderkrippen ohne Ersatz geschlossen werden: that nurseries and crèches are being shut down in the GDR without replacement. The text was written in August 1990, before unification formally incorporated the GDR into the FRG, but at a time when the transition to a social market economy and western style labour market conditions had already begun. One of the first steps of East German firms in their bid to become profitable was to close the child care facilities which they had operated before. In this unreglemented period of transition, replacement facilities were not available and many women, especially single parents, had to give up their employment in order to care for their children. Since then, local authorities have been responsible for child care provisions. Although every child can be provided with a place, many facilities closed down and provisions were concentrated in fewer nurseries in response to the drop in demand.

das Schlußlicht: the rear light – metaphor for: the most backward.

die Rückbesinnung auf die Kleinbürgerlichkeit der Nachkriegszeit: a return to the narrow-minded and bigotted way of life of the post war years. This is a sarcastic reference to living conditions in the 1940s and 1950s when material constraints dominated everyday life. The lower material living standards in the former GDR also generated materialist attitudes and prevented a liberalisation of attitudes similar to that in the West. Following the American researcher Ronald Inglehart (*The Silent Revolution*) it has been argued that affluent societies create 'post-materialist' values and allow people to focus on the quality of life while societies where material needs are not met adequately remain concerned with materialist values. Thus, people in the former GDR are 'materialist' in their orientations while post-materialist orientations have begun to emerge in the West.

die immer noch zu wenigen robust wuchernden Emanzipationspflanzen: the all too few plants of emancipation which can be said to grow vigourously. This ironical phrase

implies that even in the FRG, where post-materialist values have taken root and where women are challenging inqualities, these challenges are feeble and emancipation is still weak and vulnerable.

es gibt keinen finanziellen Grund, die Changengleichheit zu verweigern: there is no (valid) financial reason to withhold equal opportunities. The sentence points the finger at the government. In an affluent country such as Germany the dearth of nursery and crêche facilities is not brought on by lack of money but by a lack of political will.

Comment

The discussion on child care provision took place in August 1990, on the eve of German unification. Provisions in the FRG compare badly with those in other European countries and with those in the former GDR. In fact, the former GDR appears as something of a model, which seems under threat with the introduction of the social market economy and its disregard for women's needs.

Full-time child care is presented as an equaliser and a thoroughly positive influence on society. It is seen as assisting women's equality by facilitating access to employment. It is also seen as assisting children by providing educational stimulation which may reduce differences of class and social status and thus widen social opportunities for future generations. These views are characteristic for East Germans and rarely held in the West where it is regarded as more beneficial to the child to be cared for as an individual while care in a large group is deemed harmful to the child.

Dokument 4.12 Tradition statt Emanzipation: Frauenrollen in Haushalt und Familie[107]

In einer 1987 durchgeführten Enquete der EG-Kommission wurde nach der idealen Rollenverteilung der Geschlechter in den 12 EG Ländern geforscht. Dabei sprachen sich die Befragten beiderlei Geschlechts zu 41% für eine egalitäre Aufgabenteilung in Beruf und Familie aus. 29% wünschten, daß die Frauen überwiegend – wenn auch nicht ausschließlich – die Hausarbeit übernehmen, und 25% befürworteten die traditionelle, reine Hausfrauen-Ehe. (...) Deswegen ist der Schluß wohl nicht ganz falsch, eine ausgeprägte Neigung zu vermuten, die traditionelle Ehewirklichkeit beizubehalten. Neuerungen werden höchstens hinhaltend befürwortet. Im Alltag des Ehe- und Familienlebens wird 'gemauert'.

Tabelle 4.2 Die ideale Rollenverteilung der Geschlechter im europäischen Vergleich

| Land | Ideale Arbeitsteilung | | Präferenz der Männer | | |
	volle Gleichheit	partielle Gleichheit	traditionelle Rollenver- teilung	berufstätige Ehefrau	Hausfrau
Dänemark	53	26	12	58	23
Großbritannien	48	31	18	50	40
Frankreich	45	28	24	53	41
Belgien	34	30	25	50	35
Bundesrepublik	26	34	32	31	58
Italien	42	31	25	51	43
Niederlande	43	28	23	42	40

Notes
eine egalitäre Aufgabenteilung in Beruf und Familie: equal contributions of men and women to employment and family duties.
die traditionelle Ehewirklichkeit: the traditional division of roles in marriage.
Neuerungen werden höchstens hinhaltend befürwortet: innovation is at best accepted reluctantly.
Im Alltag des Ehe- und Familienlebens wird 'gemauert': in day-to-day life in marriage and in the family nothing much is happening. 'Mauern' is a colloquialism meaning: not taking part, standing aside, remaining aloof.

Comment
The comparison of Western European countries which is shown selectively in the Table, highlights how strong traditional attitudes have remained in Germany. In 1987, when the survey was conducted, just one in four West Germans advocated full equality, nearly one in three favoured a traditional division of labour. In the European context, Germany was the most traditional (backward?) country as far as accepting full equality was concerned, and the proportion of men who preferred their wives to be full-time housewives was the highest.

Dokument 4.13 Arbeitsteilung im Haushalt: das westdeutsche Modell[108]

An den Arbeiten im Haushalt sind Männer und Frauen in ungleichem Maße beteiligt. Die eher gelegentlich anfallenden Reparatur- und Renovierungsarbeiten werden von den Männern erledigt, während die alltägliche Hausarbeit überwiegend auf die Frauen entfällt. Bei Ehepaaren ohne im

Haushalt lebende Kinder werden etwa drei Viertel der Hausarbeit von der Frau und kaum ein Viertel von dem Mann übernommen (Abbildung 4.1).

Abbildung 4.1 Die Verteilung der Hausarbeit bei Ehepaaren ohne Kinder

In Familien mit Kindern ist die Beteiligung des Ehemannes noch geringer. Nur 14% der Hausarbeit werden von ihm verrichtet, von der Frau dagegen 80% und von den Kindern 4% (Abbildung 4.2).

Abbildung 4.2 Die Verteilung der Hausarbeit bei Ehepaaren mit Kindern

Das traditionelle Verhalten der Ehepartner steht in einem gewissen Widerspruch zu den Einstellungen, die sie zur Arbeitsteilung zwischen Mann und Frau äußern (Tabelle 4.3). Immerhin spricht sich die große Mehrheit – Männer genauso wie Frauen – für eine grundsätzliche Beteiligung des Mannes an der Hausarbeit aus, auch wenn die wenigsten für eine grundsätzliche Gleichverteilung sind.

Große Zustimmung findet die Vorstellung, der Mann solle sich bei der Erwerbstätigkeit der Frau an der Hausarbeit beteiligen, und mehr als ein Viertel der Ehepartner geht noch weiter und hält eine Beteiligung auch bei Nichterwerbstätigkeit der Frau für richtig.

Tabelle 4.3 Einstellungen zur Arbeitsteilung im Haushalt (BRD)

| | *insgesamt* | *Erwerbsbeteiligung der Ehepartner. Es sind berufstätig* | | |
		beide	*nur Mann*	*keiner*
Für die Hausarbeit sollte nur die Frau zuständig sein				
Männer	17	14	20	16
Frauen	19	9	17	37
Der Mann sollte sich an der Hausarbeit beteiligen, wenn die Frau berufstätig ist				
Männer	40	64	36	24
Frauen	40	54	34	32
Der Mann sollte sich auch dann an der Hausarbeit beteiligen, wenn die Frau nicht berufstätig ist				
Männer	28	11	33	39
Frauen	26	15	37	20
Mann und Frau sollten sich grundsätzlich die Hausarbeit teilen, egal ob die Frau berufstätig ist oder nicht				
Männer	15	11	11	21
Frauen	15	22	12	12

Comment

The data in Figures 4.1 and 4.2 and in Table 4.3 are taken from a survey of attitudes to everyday life in West Germany conducted in 1988. Two important observations can be made:

1. In Germany, women continue to do the bulk of the housework. In families with children, women's contribution to the housework is even higher than in families

264

without children, i.e. men help less in families with children than they do before children are born.
2. The general attitudes towards sharing household tasks are more progressive than the actual day-to-day practice. Table 4.3 shows that there is very little difference, on average, between views held by men and by women. These principles, however, are not translated into actual behaviour.

Dokument 4.14 Managerkurs in Sachen Alltag [109]

Ich bin Mutter von sieben Kindern. Vier sind schon flügge und leben ihr eigenes Erwachsenenleben. Zwei sitzen gerade noch auf dem Nestrand und eines muß noch ganz und gar gefüttert werden.

Muttersein ist für mich nicht natürliche Bestimmung der Frau und hat wenig mit Pflichterfüllung zu tun (eher noch mit Treue). Es ist immer und vor allem Teil einer Liebesgeschichte, der ersten eines jeden kleinen Menschen, der unsere Erde nichtsahnend betritt. Manchmal ist es auch eine unglückliche Liebesgeschichte. Und dann ist Muttersein auch ein Beruf, ein Beruf auf Zeit (...).

Rückblickend weiß ich, daß ich von und mit meinen Kindern (außer dem Theoretischen) alles gelernt habe, was ich heute in meinem Beruf brauche. Es war ein Managerkurs erster Güte. Ein Tag in so einem Kurs sieht zum Beispiel so aus:

6 Uhr früh: Statt Wecker ein hohes, anhaltendes Schluchzen. Ich rappele mich hoch. Jeden Morgen um sechs aus dem Bett? (...) Ich lese im Begleitbuch nach 'vier Teelöffel Haferschleim, ein Teelöffel Zucker, zwei Kalktabletten (zerdrückt), 150g lauwarme Milch'. Also gut. Bademantel an und in die Küche. Zutaten in eine Flasche, kräftig schütteln, die Temperatur 'am Augenlid prüfen' (steht im Begleitbuch). Und dann ... ach du niedliches Menschle! Liegst da und nuckelst glücklich dein Milchfläschlein leer. Dabei bewegst du genüßlich den kleinen, dicken Fuß, wie eine Katze die Schwanzspitze. (Steht nicht im Begleitbuch).

7 Uhr. Die Größeren wecken. Das Volk steht auf, ein Sturm bricht los. 'Wo sind meine Schuhe?' – 'Der Pulli kratzt aber' – 'Wo ist meine Turnhose?' – 'Hat jemand meine Flöte gesehen?'

Ich renne zwischen Küche, Eßecke und Badezimmer hin und her. Totale Fehlplanung: muß heute abend unbedingt besser vorgeplant werden. Endlich am Frühstückstisch. Ordnungsgemäß den blauen Becher für Kalle, den roten für Hannes, den gelben für Andy und so weiter. (...)

8 Uhr. Du liebe Zeit. Schnell die beiden anziehen und dann in den Kindergarten. 'Und führ die Lisbeth ordentlich über die Straße, Andy!

Und seid artig! und kommt schnurstracks um 12 heim.' Das Frühstückzeug schnell in die Küche und schnell eine Waschmaschine anschmeißen.

9 Uhr. Einkaufen. Rasch einen Blick auf die Vorräte. Es fehlen: Brot, Milch, Haferflocken, Gemüse, Obst, Windeln. Und wo, bitte, ist mein Autoschlüssel. Mein Autoschlüssel, kann mir jemand sagen, wie der in den Eisschrank kommt?

10 Uhr Brei kochen und Badewasser vorbereiten. (...)

11 Uhr Kochen. Aber nur Schnellgerichte, denn es darf nicht länger als eine Stunde dauern, soll gut schmecken, niedlich aussehen und gesund sein.

12 Uhr. Mittagessen. Wo Andy und Lisbet nur bleiben. Sollten doch Tisch decken. 'Wir konnten heut nicht schnurstracks', sagt Andy. 'Weil, bei Steinles ist die Oma tot. Da mußten alle stehenbleiben und gucken. Aber gell, wir müssen nicht sterben?' – 'Nein, jetzt nicht', sage ich etwas verwirrt, 'aber irgendwann müssen wir alle mal sterben'. (...) Ehe ich auf das Tischdecken verweisen kann, sagt Andy: 'Wie kommt die Oma von Steinles eigentlich aus dem Sarg wieder raus und in den Himmel?' (...)

12.30 Uhr. Jetzt kommen Kalle und Hannes aus der Schule. Händewaschen als sinnvoll anzupreisen, dazu fehlt mir offenbar das Durchsetzungsvermögen. (...)

Der Bericht geht weiter, Stunde um Stunde, und verschlingt Hausarbeit und Erfahrungen mit den Kindern. (E.K.)

20 Uhr. Tatsächlich sind alle im Bett, aber ... 'Ich habe Durst'. – 'Ich hab mein Schlaflämmchen vergessen'. 'Laß bitte das Licht an'. 'Ich muß noch mal, sonst mach ich ins Bett, aber echt!'.

Und es dauert und dauert und dauert.

21 Uhr. Große Aufräumaktion. (Eine Notwendigkeit, die männlichen Führungskräften oft verborgen bleibt, weil ihnen derartiges von Heinzelfrauchen 'aus den Augen, aus dem Sinn' geräumt wird).

22.30 Uhr. Kursende. Nun ist Zeit für private Aktivitäten.

Fassen wir zusammen, was allein an diesem Tag zu lernen und zu üben war:
- Organisation von Arbeitsabläufen;
- die Marktlage berücksichtigende Finanzplanung;
- Motivieren und Dirigieren von Mitarbeitern;
- situationsgerechtes Verhalten bei Streß;
- kreatives Umdenken in Krisensituationen;
- die Fähigkeit, Wichtiges von Unwichtigem zu unterscheiden;
- breitgefächertes Allgemeinwissen, von Feinmechanik bis Religionsphilosophie;
- Toleranz und Humor.

266

Notes
was ich heute in meinem Beruf brauche: everything I need for my professional work today. At the time of writing, the author was a family counsellor in Stuttgart.

Heinzelfrauchen: female version of Heinzelmännchen, in a Grimm fairy tale: dwarf-like little people who come out at night to help a poor and sick cobbler to finish his work, but only do so if they remain unseen.

Comment

The text provides lively and accurate insights into everyday life in a German family, although in families with fewer children it may be less hectic. The mother and writer presents her time-chart as if she were in sole charge of everything. If there is a husband and father of the many children, he is not mentioned. Within the home, all queries are addressed to the mother. She also ensures that they get up on time and leave on time for school. Even the nursery age children, however, make their own way to school; they are not taken on foot or by car. This applies even if the school is not within walking distance but involves taking public transport.

The baby is fed according to instructions, i.e. the feed is prepared exactly as detailed in the *Begleitbuch* to ensure proper nourishment. Regular feed and bath times constitute a core feature of German child-rearing, although feeding on demand has gained a little ground. Older children return home at midday and are normally at home for the remainder of the day. Bed time is defined and early by British standards. The long period spent tidying up at the end of the day (as part of the management-element in homemaking), points to the considerable emphasis on cleanliness and tidiness in German everyday culture.

Dokument 4.15 Arbeitsteilung im Haushalt: das ostdeutsche Modell[110]

Stehen Partnerbeziehungen zur Diskussion, dann gehört dazu auch, wie Gleichberechtigung, in welchem Ausmaß und mit welcher Intensität, realisiert wird. Kennzeichen der Gleichberechtigung im Eheverhalten sind beiderseitige Achtung, Unterstützung, gemeinsame Zielsetzungen und Entscheidungen, ebenso optimale Kooperation und Kommunikation. Dies und weiteres bestimmt, wie Partner ihre Gleichberechtigung erleben. Vielfach unterscheidet sich aber ihre 'theoretische Haltung' zur Gleichberechtigung vom Realverhalten. Dies zeigt sich beispielhaft in einem hohen Grad des Bekenntnisses zum gleichberechtigten Anteil an Familienaufgaben. (...)

Wie die erste Tabelle erkennen läßt (...) wird die Belastung der Frauen im Eheverlauf nicht geringer, eher dagegen stärker. Selbst in Familien mit Kindern war die Beteiligung des Mannes nicht größer als in kinderlosen Ehen. (...)

Die zweite Tabelle informiert über einige Tätigkeiten, die durch die

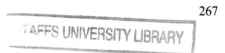

Betreffenden nahezu ausschließlich (mindestens aber zu drei Viertel) bewältigt wurden.
Auffällig sind:

– der größere Anteil der Frauen bei der Bewältigung der Aufgaben;
– ein Anstieg zeitlicher Beanspruchung in vielen Bereichen;
– eine Tätigkeitsdifferenzierung, die auf das Fortbestehen traditioneller Aufgabenzuweisung nach Geschlechterposition schließen läßt.

(...) So kann es nicht verwundern, wenn sich etwa zwei Drittel der Frauen, dagegen nur knapp ein Fünftel der Männer durch Hausarbeit in ihrer Freizeit behindert fühlen.

Tabelle 4.4 Der Beitrag zur Hausarbeit in den ersten Ehejahren (DDR)

	Prozentanteil an allen Arbeiten im Haushalt							
Ehejahr	*100*		*75*		*50*		*unter 50*	
	m	*w*	*m*	*w*	*m*	*w*	*m*	*w*
1. Jahr	1	13	9	38	50	40	33	9
4. Jahr	1	8	8	53	44	36	39	3
7. Jahr	1	9	4	64	56	26	39	1

Tabelle 4.5 Der Beitrag der Männer und Frauen zur Hausarbeit (DDR)[a]

	1. Ehejahr		*7. Ehejahr*	
Tätigkeiten	*Männer*	*Frauen*	*Männer*	*Frauen*
Reinigen der Wohnung	8	69	6	87
Wäsche waschen	5	82	9	95
Reparaturen im Haushalt	81	4	80	6
Ordnung halten, Aufräumen	13	53	23	58
Kochen, Essen zubereiten	11	66	15	83
Mit den Kindern spielen	16	12	36	43
Wohnung heizen	45	11	46	8
Lebensmittel einkaufen	18	50	20	66

[a] Die Frage lautete: von welchen Tätigkeiten im Haus übernehmen Sie mindestens 75%?

Comment

In the former GDR, the distribution of household chores had remained very similar to that in the FRG. Both Germanies had undergone a development of nominally accepting equal opportunities and the principle that men and women should share household tasks. In both countries, the social reality of family life fell short of this principle and left women with a considerably larger domestic burden. The birth of children appears to confirm the domestic role of women: while young marriages and childless marriages (in the west German example) show men more involved in household chores, marriages of longer duration (and thus often with children) and marriages with children (in the west German example) find men increasingly non-active in the domestic sphere. Clearly, the traditional divide of men's and women's roles has lost its fervour at the general level of attitudes and ideals but has lost nothing of its compelling force at the coal face of coping with family life.

Barbara Bertram's data (collected by the Institute for Youth Research in Leipzig) list men and women who contribute 75% or more to any given task. Clearly, a male-female gender stereotype emerges for the former GDR: men tend to be in charge of home maintenance and DIY and, to a large extent, of heating, i.e. fetching coal and preparing the old-fashioned coal-fired stoves on which many houses in the former GDR still depend. Everyday duties such as cleaning, laundering, cooking or tidying up are women's work.

As time wears on and couples remain married, the distribution of tasks becomes more uneven.

The time spent with the children seems to be the least uneven part of the domestic agenda, although women spend somewhat more time with them than men. Since full-time child care was, as we have seen, widely available and widely used in the GDR, the role of the family in this area had been reduced. Overall, families spent considerably less time with their children in the East than in the West. The question in Table 4.5 focuses on playing with the children. In this area, the change of attitudes and behaviour in men has become most evident: men in East and West spend more time playing with their children than they spend performing chores relating to child care.

Barbara Bertram's empirical data pinpoint the remnants of traditionalism and male/female gender stereotypes in the GDR. In fact, she wrote her book with the intention of making people aware of these stereotypes in order to eliminate them. Thus, her book had an educational function. This, I think, is evident in the somewhat heavy-handed lecturing style. Although this style was common in the GDR, here it has the additional function of instructing readers, especially male readers, to change their ways.

Dokument 4.16 **Ungleicher Alltag: Meinungen und Beobachtungen aus der ehemaligen DDR**[111]

Wer häufig in die DDR reist und offenen Auges durchs Land geht, wird beobachten, daß es durchaus Männer gibt, die sich in ihrer neuen Rolle eingelebt haben. So kommt es nicht selten vor, daß man sie beim Fenster- oder Treppenputzen sieht, man Volksarmisten (DDR-Soldaten) 'in vollem Wichs' begegnet, die einen Kinderwagen schieben, oder man in Schlangen vor Läden nicht wenig Männer erblickt, die nach irgend etwas anstehen. Die Frage bleibt, ob das die Norm ist.

Eine 1986 (in dritter Auflage) veröffentlichte Studie mit dem Titel *Junge Frauen heute* zitierte aus Aufsätzen von 17–18 jährigen zum Thema: Wie die Gleichberechtigung im täglichen Leben von Mann und Frau sein sollte und wie nicht'. Aus dieser Studie stammen die folgenden Auszüge (E.K.):

'Wenn ich besonders an den Sonnabend denke, da gehen doch viele Männer in die Gaststätte, zu Sportveranstaltungen oder widmen sich ihren Hobbys, während die Frau alleine die große Wäsche macht oder die anderen Hausarbeiten erledigt, die so anfallen.'

'Ich finde, wir reden zu oft von Mutterpflichten, zu wenig von Vaterpflichten; leider drücken sich die jungen Väter oft noch mit Erfolg vor dieser so wichtigen Aufgabe.'

'Ich finde in dieser Beziehung, die Kollegen des Mannes dürfen nicht – auch nicht im Spaß – sagen, daß er 'unter dem Pantoffel' stehe, wenn er die Treppe macht, die Fenster putzt oder bei seinem kranken Kind zu Hause bleibt. Das sind genauso seine Pflichten wie ihre, wenn sie auch berufstätig ist.'

'Objektiv ist die Frau in unserer Gesellschaft dem Manne gleichberechtigt. Die subjektive Meinung der Männer und Frauen tendiert aber noch oft, auch unbewußt, zu einer Unterschätzung der Frau einerseits und zu ihrer Überlastung andererseits.'

Nach diesen Aussagen sind Ideal und Wirklichkeit also keine Einheit. Die Frauen bleiben benachteiligt. (…) Trotz der propagierten Arbeitsteilung in der Ehe ist noch keineswegs eine durchgängige gleiche Verteilung der Belastung festzustellen. So hat im statistischen Durchschnitt eine berufstätige Mutter mit zwei Kindern in der DDR eine Arbeitszeit von 6,2 Stunden pro Tag. Hinzu kommen 5,6 Stunden Hausarbeit und 1,6 Stunden Kinderbetreuung. Durchschnittlich haben heutzutage Frauen in der DDR 37 Stunden in der Woche mit der Hausarbeit zu tun, Männer dagegen nur 6 Stunden. Vier weitere Stunden werden von anderen Familienmitgliedern geleistet. Der Anteil der Frauen an der Hausarbeit beträgt demnach rund 80 Prozent.

Notes

offenen Auges durchs Land geht: goes about with open eyes.

Fenster- und Treppenputzen: window cleaning and scrubbing the stairs. Window cleaning in Germany is a domestic task, not provided by window cleaners, since even the outside of windows can be reached from inside the house. Cleaning windows is one of the domestic chores which, in the German tradition of cleanliness, should be done often. *Treppenputzen* relates to rented accommodation (Wohnungen). The tenants are obliged to clean the staircase once a week, and each house operates a rota.

in vollem Wichs: in full uniform. The language is taken from the militarist tradition of Imperial Germany and the student fraternities who called their uniforms 'Wichs'.

die große Wäsche: the week's laundry. Normally, all laundry is collected and washed in bulk to save energy and water (which is metered).

leider drücken sich die Väter oft: unfortunately, fathers often try to avoid it.

unter dem Pantoffel stehen: dominated by the wife.

Unterschätzung der Frau einerseits und (...) Überlastung andererseits: on the one hand, women are underestimated, on the other hand, they are overstretched and burdened with hard work.

Comment

The observations on the limits of equality in the former GDR confirm our earlier observations about the shallow nature of *Gleichberechtigung* as it was decreed from above. Everyday life remained largely traditional and little took place to change attitudes and break down the role-differences between men and women in the family.

With regard to day-to-day chores and domestic activities, West and East were not driven apart by 40 years of separate social orders. From the weekly laundry to window cleaning, polishing the stairs, cooking a main midday meal or the men's inclination to attend sports clubs or pubs, family lifestyles in East and West remained similar. In our context it is important to note that unification did not open borders to a more advanced, more liberated or more equal society. In their everyday lives, east Germans had clung even more firmly to gender roles and were more traditional − more backward in terms of equal roles and women's emancipation − than lifestyles in the west. Although women in the east had been incorporated into the labour force, they had also remained housewives. Whether they remained housewives by choice since the society was too immobile to encourage modernisation of attitudes or whether they remained housewives because men refused to adjust to the new values of equality and Partnerschaft cannot be answered conclusively. It seems that both lack of emancipatory drive from the women and resistance by men to practical equality in everyday life had a part to play.

East German women, it has been suggested by Barbara Einhorn, were housewives more than they needed to be: they spent hours every day shopping for (or rather hunting, searching for and worrying about) food in order to prepare a cooked evening meal. This, of course, would need to be prepared after work. However, all members of the family would already have eaten a hot meal at lunch time in their canteen at work, school, or nursery. The cooked meal, it seems,

was regarded as a symbol of good housekeeping. The same, it seems, was true of ownership of a washing machine. East Germans had access to communal washing facilities in their apartment block. Yet, the majority bought or wanted to buy their own washing machine. Part of being house-proud in East Germany involved owning a washing machine.

These are small examples to sketch a big and important problem. The domestic, private sphere in the East did not create more scope, more equality for women. On the contrary, attitudes, values and behaviour patterns remained in force in the East which had been common in the West in the 1950s but had since been modified and become more liberal. In the East, this liberalisation, modernisation through better lifestyles, more freedom, broader choices, had not occurred.

Of the two models, West and East, both are unequal in the domestic sphere but that of the East seems to have been the more unequal of the two.

Dokument 4.17 Als Mädchen aufwachsen: die fünfziger Jahre und die achtziger Jahre im Vergleich[112]

In der Bundesrepublik erscheint alle vier Jahre eine umfangreiche Untersuchung zur gesellschaftlichen Situation der Jugend. Diese Studie wird vom Jugendwerk der Deutschen Shell gefördert. Im Mittelpunkt steht immer eine empirische Umfrage, doch versucht die Jugendstudie zunehmend auch Ergebnisse und Einsichten aus anderen Studien zusammenzutragen. 1985 brachte die Shell Studie zum ersten Mal einen Vergleich zwischen den Generationen. Dabei wurde gefragt: welche Konflikte hatten Jugendliche in den fünfziger Jahren mit ihren Eltern? Wie sehen diese selben Menschen nunmehr als Erwachsene das Verhalten ihrer eigenen Kinder? Und wie sehen die Jugendlichen von heute (die 1985 im Alter von 15–25 waren) ihr Verhältnis zu ihren Eltern. Im Folgenden werden einige Ergebnisse zur Situation der Mädchen vorgestellt:

1. Jungen und Mädchen im Vergleich
Frage: Welche Situationen und Verhaltensweisen haben zum Konflikt mit den Eltern geführt bzw. führen zum Konflikt mit den Eltern?

Die Befragung wurde 1984 durchgeführt. Befragt wurden Erwachsene, die sich an ihre Jugendzeit erinnern sollten und Jugendliche aus den 80er Jahren.

Tabelle 4.6 Generationen im Vergleich

Gegenstand des Konfliktes	Jugend der 50er Jahre		Jugend der 80er Jahre	
	Jungen	Mädchen	Jungen	Mädchen
Leistungen in der Schule	69	52	80	69
wegen dem Ausgehen abends	54	57	68	79
wegen Freundschaften mit Jungen		56		56
wegen meiner Unordentlichkeit	60	50	86	80
wegen Freundschaften mit Mädchen	42		33	
weil ich keine guten Umgangsformen hatte	45	31	68	56
wegen meiner Frisur	25	34	61	48
wegen der Musik, die ich hören wollte	27	26	53	48
wegen dem Rauchen	38	10	42	42

Comment

The Shell study selected conflicts between parents and young people to highlight several facets of social life. Firstly, the parental assumptions and norms become visible. Achieving good results at school is expected by parents from their children. In the 1980s, young people experience more conflict over this issue than in the 1950s, and in both periods, young men were more likely to frustrate their parents' expectations than young women.

A similar example of parental norms, but not included in Table 4.6, concerns the right of children to contradict their parents. In the 1950s, young people were expected to acquiesce and would be severely reprimanded if they contradicted their parents. For girls these conflicts arose a little less frequently than for boys, since they appeared to challenge their parents less.

Table 4.6 shows that in the 1980s, conflicts arose more often for all young people, although (with the exception of staying out late) young women experience conflicts with their parents less often than young men. The very fact that conflicts have increased suggests that the times of silent, unquestioning obedience have gone and young people are asserting themselves and carving out their own identity.

In this context, indicators such as conflicts over hairstyles are interesting: in the 1950s, girls were more likely than boys to run into parental disapproval; in the 1980s, boys attracted most criticism from their parents over their hairstyles. Between the 1950s and the 1980s, hairstyles emerged as an important means of expressing individuality, fashion, belonging to a youth culture etc. Hairstyle can be seen as an important means of self-assertion against conventional appearances and lifestyles.

Conflicts over smoking have changed even more dramatically. In the 1950s, 38% of young men reported conflicts with their parents over smoking; so did 10% of the girls. At the time, smoking − in Germany at least − was widespread among male adults. For boys to smoke met with disapproval as an unauthorised

step into adult life. At the time, few women smoked. Those who did were regarded as too emancipated, as morally below par, as too Americanised. Far fewer women than men smoked, and the lower frequency of disapproval for girls reflects this gender difference. However, in the 1980s, the gender difference in smoking had disappeared. We know from other studies that young women have become smokers at a time when an increasing number of young men have stopped smoking. Since the 1950s, smoking has been linked with cancer, and health related arguments have all but displaced the moral reservations of yesteryear. That young women continue to smoke despite the health risks may be related to a perception that smoking is a facet of equal, men-like behaviour. It is more likely, however, that young women continue to smoke because smoking represses the appetite and is seen as a means of controlling their body weight. Smoking appears to be linked to dieting and women's attempts to meet their own or society's expectations of physical attractiveness.

2. Rückerinnerungen an Konflikte mit den Eltern. Auszüge aus Interviews aus den frühen achziger Jahren über die eigene Jugendzeit.

Schule statt Tennis: Ich durfte nicht Tennis spielen, was ich gerne wollte. Da hat es eine große Auseinandersetzung gegeben, aber ich mußte mich ja auf die Schule konzentrieren, und das hätte mich viel zu sehr abgelenkt. Da hat's große Diskussionen drum gegeben. Ich habe immer versucht, mich durchzusetzen, bin aber nicht durchgekommen. Ich habe sogar mein ganzes Geld genommen und habe mir Tenniskleidung gekauft. Aber es hat nichts genutzt. (Berufsschullehrerin, Abitur, 44 Jahre)

Rote Lippen: Ich weiß noch, als ich anfing, mir die Lippen rot zu machen. Mein Vater, der mochte das also gar nicht. Das gab es früher nicht. Sie haben mich dann gebeten, es zu lassen. (Erwachsene, Volksschule, 53 Jahre, zwei Kinder)

Modern gekleidet: Mein Vater war sehr autoritär. Wenn ich mich schminkte oder mal so ein bißchen moderner gekleidet war, dann hat er sich in die andere Ecke des Busses gesetzt, damit er nicht als mein Vater angesehen wurde. (Erwachsene, Volksschule, 51 Jahre)

Petticoat zur Konfirmation: Es war die Hauptzeit mit den Petticoats. Schon drei Monate vor der Konfirmation habe ich gesagt: 'Taftkleid, unmöglich! Will ich nicht! Jeder Hinz und Kunz rennt im Taftkleid rum!' Ich hatte eine Cousine die war Modeschneiderin, und die hat mir dann meine Konfirmationskleidung gemacht. Zur Vorstellung hatte ich ein beiges Chanel Kostüm, und als Konfirmationskleid hatte ich ein Wollkleid. Das fiel ganz aus der Rolle. Es hatte einen weiten Rock, und ich wollte

274

einen Petticoat drunter ziehen. 'Unmöglich! Du kannst doch nicht im Petticoat'! ... Und dann, meiner Mutter ist ja fast der Hut hochgegangen, während der Konfirmation haben die schwarzen Kleider am Altar gekniet, und rote, grüne und gelbe Petticoats haben unten rausgeguckt. (Hausfrau, 6 Kinder, 44 Jahre)

Lange Haare: Ich habe zwei Söhne, die auf das Äußere überhaupt keinen Wert legen, woran ich anfangs beim Älteren sehr gelitten habe. Der sah also auch aus! Die Haare, kann ich überhaupt nicht beschreiben. Dem fiel das Haar in die Suppe. Was wir da auf ihn eingewirkt haben und anfangs auch noch Druck gemacht: 'Geh doch zum Friseur!' (Hausfrau, Volksschule, zwei Kinder, 53 Jahre)

Alte Herrenoberhemden: Meine Tochter, die 17jährige, hat zeitweise so alte Herrenoberhemden angezogen. Die kennen Sie ja, die sind vorne kurz und hinten lang. Da ist sie auch mit auf die Straße gegangen. Fand ich nicht so doll. (Hausfrau, 49 Jahre)

Zerrissene Jeans: Mit der Kleidung, das muß ich hinnehmen, aber ich finde es nach wie vor nicht schön. Also daß mein jüngerer Sohn heute noch in zerrissenen Jeans rumlaufen muß, da seh' ich keinen Sinn drin. Er soll ruhig seine Jeans haben, die brauchen auch nicht schnieke sauber sein oder gebügelt, aber müssen sie nun vorne und hinten Löcher haben? (Hausfrau, Volksschule, zwei Kinder, 53 Jahre)

Im Haushalt helfen: Ich mußte im Haus alles tun, mein Bruder hat überhaupt nichts gemacht. Wir hatten ja kein fließend Wasser und mußten in einer Schüssel abspülen ohne Spülmittel, da war der Fettrand so hoch. Man mußte die Schüssel in den ersten Stock hochtragen, und davor erst 300 Meter anschleppen. Dann abspülen. Man hat ja gar keinen Platz gehabt, da wurde auf dem Tisch abgespült, wo Töpfe, Tassen und Teller gestanden haben. Und dann mußte die Fettschüssel einen Stock tiefer getragen und auf den Misthaufen geschüttet werden und dann dieses komische Ding ausgewaschen werden. Das hat mir natürlich nicht sehr gepaßt. Da hab ich mich gern gedrückt vor. (Hausfrau, 3 Kinder, 43 Jahre)

Abspülen heute: Mit dem Spülen, das war eine Schwierigkeit zu Hause. Inzwischen nicht mehr! Jetzt ist das Problem gelöst – Spülmaschine! (Schülerin, 15 Jahre, Gesamtschule)

Ausgehen: Fortgehen, Kleidung, Geld ... man muß sparen, man braucht nicht so viel Kleider, man geht nicht so viel fort. Samstags abends kann man fortgehen, aber doch nicht mittwochs oder gar montags, das haben meine Eltern nie kapieren können. Da gab es ziemlich Reibereien. Das

Argument war auch immer, ja wenn du jetzt ein Bub wärst, dann wär es nicht so schlimm. Manchmal bin ich um drei, vier heimgekommen und dann: 'Aha, wo warst du denn jetzt so lange?' Die konnten sich einfach nicht vorstellen, daß ein Lokal bis morgens um drei aufhat. 'Das gibt's doch nicht! Um eins spätestens hat alles zu. Wo warst du so lang?' Das ist unheimlich lang so gegangen. Das war fast der halbe Weltuntergang. (Hauptschülerin, Hotellehre, 24 Jahre)

Anstand: Als ich noch klein war, da hab ich mal aus dem Fenster geguckt und die Gardine nicht zurückgezogen, wie sich das gehört. Mein Vater kam rein: 'Guck nicht aus dem Fenster! und schon gar nicht so!'. Ich hatte einfach den Kopf unter der Gardine durchgesteckt. Zehn Minuten später hab ich wieder aus dem Fenster geguckt, und er kam natürlich wieder rein. 'Heute abend gibt es kein Fernsehen für dich!' Das war für mich unmöglich, warum er mir jetzt Fernsehverbot erteilt hat, warum ich gestraft worden bin, nur weil ich aus dem Fenster geguckt habe. Da ist ja nix bei kaputt gegangen. (Büroangestellte, Realschule, Anfang 20 Jahre)

Unterschiedliche Lebensvorstellungen: Auseinandersetzungen gibt es zum Beispiel in bezug auf den Beruf. Wenn ich vorschlage, ich mache eine schulische Weiterbildung zuerst mal, dann steht bei denen im Vordergrund, daß man Geld verdienen muß, so langsam selbständig werden, sich einfach eine Existenz schaffen … wie das halt auf dem Land noch weit verbreitet ist, sparen, Haus bauen, dann Kinderkriegen und alt werden und irgendwann mal sterben, und das ist halt nicht meine Lebensvorstellung. (Realschülerin, Schreinerlehre, 19 Jahre)

Selbstbestimmung: Ich habe Schwierigkeiten, mich gegenüber meiner Mutter abzugrenzen, muß für mich immer beweisen, daß ich etwas anderes bin, mein eigenes Leben lebe, und meine eigenen Ideen, nicht ihre, also meinen eigenen Weg gehe. Und bei so Kleinigkeiten, wo sie meint, sie kennt das schon und will es mir sagen, da muß ich erst recht drauf beharren, daß ich selber diese Erfahrung machen will und daß sie mir das nicht abnehmen kann. Richtig abgelöst habe ich mich aber erst durch meine Erfahrungen in Griechenland, allein, mein Leben zu leben, meine Entscheidungen zu treffen, bei meinem letzten Griechenlandurlaub hat mich meine Mutter dort besucht und wir hatten so eine Auseinandersetzung um einen Mann, der dort war und mit dem ich ein Verhältnis hatte, was sie nicht akzeptiert hat. Wir hatten da unheimliche Auseinandersetzungen drüber. (Psychologiestudentin, 24 Jahre)

276

Comment

The excerpts are taken from interviews in which women in their forties or early fifties were asked to recall specific conflicts they had with their parents when they were in their teens. Most of the conflicts arose over behaviour and non-conformist appearance. Young women were expected to do as their parents told them. In most cases, the parents made the rules and the daughter – grudgingly – complied. In *Schule statt Tennis* the young woman is not allowed to play tennis, although she saves enough to buy all the equipment. In *Rote Lippen*, the young woman stops wearing make-up because her parents object. There are other stories, however. In *Modern gekleidet*, the young woman insists on her own style and her father pretends not to know her when they travel together on the bus. In *Petticoat zur Konfirmation* the young woman defies convention (*das Taftkleid*) and wears a dress of her choice despite the disapproval of her mother. The common theme of these stories about the 1950s is that girls began to break free from convention and risk conflict with their parents in the search for their individual style in appearance and behaviour.

Talking about their own children and their non-conformist appearance in the 1980s (e.g. *Alte Herrenoberhemden; Zerrissene Jeans*), this generation of women has lost most of the authority their parents used to have but they still feel uncomfortable at the defiance of conformism which they witness in their offspring. The children, on the other hand, those in their late teens or early twenties at the time of the interviews, regard the interference of parents as quite unjustified. While their mothers in the 1950s normally gave in to avoid conflict (and often had no choice but to give in), this younger generation is willing to face up to conflict in their search for individuality and independence.

The interviews highlight for some everyday situations how authoritarian attitudes have lost ground and how the rights of the individual to make decisions (on appearance, style or friendships) have increased between the 1950s and the 1980s. Given these changes in everyday life, women of the younger generation have better chances than their mothers to determine the way in which they wish to live.

Dokument 4.18 Geboren 1969 – zweimal Normalbiographie in Deutschland. Ein Ost–West Vergleich[113]

Die Teilung Deutschlands in zwei unterschiedliche Gesellschaftssysteme bewirkte, daß junge Menschen anders aufwuchsen in Ost und West. Dies bezieht sich nicht nur auf das Wohlstandsgefälle von West nach Ost oder den Versuch der DDR, Jeans, Popmusik und andere Anzeichen westlicher Alltagskultur von der eigenen Bevölkerung und besonders von den eigenen Jugendlichen fernzuhalten. Die Unterschiede waren auch im strukturellen Ablauf des Lebens von der Geburt bis zum Erwachsenwerden verankert. Diese kontrastierenden Normalbiographien werden hier kurz skizziert.

Tabelle 4.7 Zweimal Normalbiographie. Ein Ost–West Vergleich

		Lebenslaufereignis	
Jahr	*Alter*	*BRD*	*DDR*

Jahr	Alter	BRD	DDR
1969		Geburt	Geburt
1970– 1972	zwischen 1.–3. Jahr	Unterbringung in Kinder- krippe sehr unwahrscheinlich, rund 1%	Unterbringung in Kinder- krippe rund 25%
1972– 1975	zwischen 3.–6. Jahr	Unterbringung in Kinder- garten möglich, Minderheit: rund 30%	Unterbringung in Kinder- garten Mehrheit, rund 70%
1975	6 Jahre	Einschulung in Grundschule mit 6 Jahren 72% mit 7 Jahren 22% Erinnern an Geschenke 74% Beide Eltern dabei 39% Hortbesuch: fast unmöglich	Einschulung in Grundschule mit 6 Jahren 60% mit 7 Jahren 39% Erinnern an Geschenke 88% Beide Eltern dabei 90% Schulhort bis 4. Klasse; etwa 90% werden Jung- pionier
1979	10 Jahre	Übergang in weiterführende Schule Katholisch: Erste Kommunion	Übernahme in Thälmann- pioniere
1981	12 Jahre	Katholisch: Firmung	
1982	13 Jahre	Schulbesuch der 13jährigen 42% Hauptschule 24% Realschule 25% Gynmasium 9% Sonstige	Verbleib in der Polytechnischen Oberschule (POS) bis 10. Klasse = 16 Jahre
1983	14 Jahre	Evangelische Konfirmation (aber Religionsmüdigkeit)	Jugendweihe Aufnahme in FDJ (8. Klasse) Rund 10% vorzeitiger Abgang von POS in Berufsbildung
1984	15 Jahre	Hauptschulabschluß nach 9. Klasse. Alternative Wege: Lehre/Berufsschule Arbeiten/Berufsschule Berufsfachschule Berufsgrundbildungsjahr 10. Klasse: Mittlerer Bildungsabschluß	

Jahr	Alter	Lebenslaufereignis	
		BRD	*DDR*
1985	16 Jahre	Mittlerer Bildungsabschluß nach 10. Klasse, Realschule, Gymnasium, Gesamtschule, rund 70% weiter in schulischer Bildung	Abschluß der 10. Klasse der POS, rund 90% scheiden aus schulischer Bildung aus
1985		Alternative Wege 1. Oberstufengymnasium 2. Fachoberschule 3. Fachschule 4. Lehre/Berufsschule 17% schon einmal sitzengeblieben 50% hatten klares Berufsziel	Alternative Wege 1. Berufsausbildung mit Abitur (5%) 2. Erweiterte Oberschule (EOS) unter 10% 3. Fachschule, rund 10% 4. Lehre/Berufsschule, 65% Sitzengeblieben: 3% 85% hatten klares Berufsziel
1986	bis 17 Jahre	55% aus der Schule einschließlich Berufsschule gekommen	84% aus der Schule einschließlich Berufsschule gekommen
1987	18 Jahre	Juristische Volljährigkeit	Juristische Volljährigkeit Abitur von EOS nach 12. Klasse
1988	19 Jahre	Abitur (nach 13. Klasse)	Berufsausbildung mit Abitur nach 13. Klasse
	bis 19 Jahre	Berufsausbildung abgeschlossen 41% 54% voll berufstätig 39% verdienen genug Geld, um für sich zu sorgen	Berufsausbildung abgeschlossen 71% 71% voll berufstätig 60% verdienen genug Geld, um für sich zu sorgen
1989	bis 20 Jahre	41% aus dem Elternhaus ausgezogen	41% aus dem Elternhaus ausgezogen
1990	21 Jahre		Durchschnittliches Heiratsalter, Frauen
1991	22 Jahre	22% Regelmäßig Taschengeld 16% Zuwendung von Eltern Haupteinnahmequelle 3% arbeitslos 2% Vater arbeitslos 66% fühlen sich erwachsen 7% zum ersten Mal Mutter/Vater geworden	12% Regelmäßig Taschengeld 1% Zuwendung von Eltern Haupteinnahmequelle 16% arbeitslos 15% Vater arbeitslos 49% fühlen sich erwachsen 20% zum ersten Mal Mutter/Vater geworden
1992	23 Jahre	Durchschnittliches Heiratsalter, Frauen	

Comment

The tabulated *Normalbiographien* show the different social environments in which young people grew up during the division of Germany and which persist in some areas to this day.

In the GDR, children were more firmly integrated into institutional structures and group activities while families and individually arranged activities played a more prominent role in the FRG. In both Germanies, compulsory schooling began at the age of 6 (although some children were admitted only after their seventh birthday on the basis of a developmental test). In the East, it remained uniform until the age of 16. In the West it has been subdivided with a range of educational and career choices.

Some of the landmarks underline the differences between the two *Normalbiographien*:

In the GDR, the majority of young people left school at the age of 16; in the FRG, an increasing number of young people – and in particular more and more young women – proceeded to further and higher education.

East Germans enjoyed a clearer sense of direction: gaining vocational training, knowing clearly which career to aim for. Some of this certainty was determined by lack of choice. In the West, educational and vocational paths were more diverse, but this very diversity allowed young women to move from lower to higher levels and gain the educational and qualification advantages which have played so prominent a role in challenging inequalities and freeing women from traditional women's roles.

In the East, young people on the whole left school and training earlier. In modern times, this constitutes a potential shortfall of qualifications and a disadvantage. Women in the GDR married much younger and had children at a younger age than in the West. In 1992, one in five east German women born in 1969 were married and mothers.

The landmarks in the *Normalbiographie*, however, also reveal the dislocations which unification has wrought in the East. The high incidence of unemployment among young people (and their parents) tells its own story of new uncertainties. Women have been hardest hit by unemployment: 70% of the unemployed have been women. Young women, however, in the East and in the West, have begun to make use of the new freedom to educate themselves to their full potential. Attendance at universities, which had been kept artificially low in the GDR, has rocketed. The east German POS/EOS with their mixture of anti-elitist and elitist education have been replaced by a two-tier system of schooling with selection at the age of 10 and the possibility, as in the West, that those who do well can move to the next higher level on merit. Girls constitute at least half of the numbers of pupils in the advanced (Gymnasium) level of this new system.

Given the constraints which were built into the *Normalbiographie Ost*, young women seem set to relive the educational revolution which transformed women's qualifications and aspirations two decades earlier in the West.

This transformation will not overcome the difficulties, which have remained

280

in the west and which unification brought to the East: the difficulties of moving from education to employment and the difficulties of combining family roles and employment. Looking back at the *Normalbiographie* of *Jahrgang 1969*, it is evident why East Germans feel disorientated and why women in particular entered unified Germany not with the head start one might have expected after 40 years as working/family women, but with the hidden disadvantage of lower educational and vocational competitiveness, more family duties and the completely new challenge of finding individual opportunities and solutions where the state had instituted or decreed them before.

Die Auseinandersetzung um die Abtreibung

Einleitung

Der *Einigungsvertrag*, der den Beitritt der DDR zur BRD regelt, führte in fast allen Bereichen das westdeutsche Modell im Osten ein. Zwar mußten nach der Einheit im Oktober 1990 die betreffenden Gesetze dahingehend geändert werden, daß sie an die neue Gegenwart angepaßt wurden. Die Richtung dieser Änderungen und ihr Ergebnis standen aber bereits im Einigungsvertrag selbst fest.

Anders verhielt es sich mit dem Thema *Abtreibung*. Hier gab der Einigungsvertrag keine Entscheidung vor, sondern forderte den Bundestag auf, bis Ende 1992 eine einheitliche gesetzliche Regelung des 'Schwangerschaftsabbruches' vorzunehmen, d.h. § 218 des Strafgesetzbuches neu zu formulieren.

Dieser Auftrag an den Gesetzgeber, eine gesamtdeutsche Regelung der Abtreibung durch den Bundestag diskutieren und verabschieden zu lassen, hatte mehrere Gründe. Der wichtigste Grund bestand darin, daß in der DDR seit 1972 die sogenannte Fristenlösung galt: Abtreibung war nicht strafbar und stand allen Frauen ohne Vorbedingungen (und kostenlos) zur Verfügung bis zur 12. Woche der Schwangerschaft. In der Bundesrepublik sah die Situation anders aus. Abtreibung war prinzipiell strafbar, obwohl Ausnahmen, sogenannte Indikationen zugelassen wurden. Diese Indikationen mußten von der Frau selber bei einem Arzt oder einer Beratungsstelle beantragt werden. Ohne eine 'Indikation' war Abtreibung ein Verbrechen, das eine Strafe nach sich zog.

Nach der deutschen Einheit ging es nun darum, eine neue, einheitliche Regelung zu finden. In der BRD hatte das Bundesverfassungsgericht schon 1975 entschieden, daß eine Fristenlösung (also Abtreibungsrecht bis zu einem bestimmten Zeitpunkt in einer Schwangerschaft) gegen das Grundrecht auf Leben verstoße. Deshalb war es eigentlich von vornherein ausgeschlossen, daß das ostdeutsche Modell nach Westen ausgedehnt würde. Doch war in der alten BRD schon vor der deutschen Einheit eine Diskussion um die Abtreibung entbrannt. Konservative Kreise um die CSU und die katholische Kirche wollten die Strafbarkeit der Abtreibung stärker betont haben und die Pflicht der Frau, das 'ungeborene Leben zu schützen'.

Auf der Gegenseite standen die Grünen, die neue Frauenbewegung und die PDS, die die 'ersatzlose Streichung' des § 218 forderten. Abtreibung sollte nicht mehr als Unrecht gesehen werden, das nur in Ausnahmefällen (den Indikationen) nicht bestraft wird. Abtreibung sollte zum Recht jeder Frau werden und mit Strafbarkeit nichts mehr zu tun haben.

Am 26. Juni 1992 verabschiedete der Bundestag die Neuregelung der Abtreibung. Am 23.5.1993 griff das Bundesverfassungsgericht erneut ein und erklärte die Neuregelung für verfassungswidrig. Die Diskussion um die Abtreibung in der Bundesrepublik ist noch nicht abgeschlossen.

Im Folgenden sollen ihre Geschichte und die Auseinandersetzung nach der deutschen Einheit bis zur Neufassung des § 218 anhand einiger Texten vorgestellt werden (E.K.).

Dokument 4.19 Chronik des Paragraphen[114]

Mai 1871: Der § 218 wird im Reichsstrafgesetzbuch festgeschrieben. 'Eine Schwangere, welche vorsätzlich abtreibt oder im Mutterleib tötet, wird mit Zuchthaus bis zu 5 Jahren bestraft'.

Weimarer Republik: Im Kampf gegen den 'Klassenparagraphen' fordern Sozialdemokraten und Kommunisten die Fristenlösung beziehungsweise die ersatzlose Streichung des § 218. Vermutlich eine Million illegale Abtreibungen bei Arbeiterfrauen, dabei Zehntausende von toten Frauen pro Jahr; verurteilt werden nur arme Frauen.

1926: Abtreibung wird vom Verbrechen zum Vergehen: Gefängnis statt Zuchthaus.

1927: Die medizinische Indikation wird legal.

1933/35: Die Nationalsozialisten verbieten *und* erzwingen die Abtreibung. Zur Zwangssterilisation zur Verhütung von 'erbkrankem Nachwuchs' kommt medizinische und eugenische Indikation.

1943: Zuchthausstrafe für Abbrecherinnen und Todesstrafe für 'Täter, die die Lebenskraft des deutschen Volkes fortgesetzt beeinträchtigen'. Gleichzeitig massenhafte Zwangsabtreibung bei osteuropäischen Frauen.

1945: Abtreibung nach Vergewaltigung durch sowjetische Soldaten wird 'gewährt'.

Nach Kriegsende: Der alte § 218 gilt im Westen wieder. In den Ländern der sowjetisch besetzten Zone gelten verschiedene Indikationsmodelle.

1950: Abtreibungen in der DDR sind nur noch nach medizinischer und eugenischer Indikation erlaubt. Nach 1965: psycho-soziale Indikation.

1972: In der DDR gilt die Fristenregelung.

1974: Der Bundestag beschließt die Fristenregelung. Fünf CDU-regierte Länder klagen beim Bundesverfassungsgericht.

1975: Das Bundesverfassungsgericht erklärt die Fristenregelung für verfassungswidrig.
1976: Indikationsregelung tritt in Kraft.
1992: Der Bundestag beschließt die Fristenregelung mit Beratungspflicht.
1993: Erneutes Veto gegen Fristenregelung durch Bundesverfassungsgericht.

Notes

Reichsstrafgesetzbuch: penal code for the German Reich. This was compiled at the time of the *Reichsgründung* in 1871 and has constituted the foundation of German criminal law ever since.

eine Schwangere, welche vorsätzlich abtreibt oder im Mutterleib tötet: a pregnant women who aborts deliberately or kills in the womb. The use of the word 'tötet' precludes a debate about the legality or illegality of abortion since it is implied that the developing foetus is alive and a termination of pregnancy would thus be murder. The contemporary debate is still steeped in the same argument and much of the controversy about 'Fristen', i.e. the period in which a termination would be acceptable, has focused on the question whether the foetus is *ungeborenes Leben* or whether it only becomes *Leben* at a certain point of development or even at birth.

Zuchthaus: high security imprisonment: a stricter custodial sentence than *Gefängnis*.

der Klassenparagraph: the class-biased clause. The accusation that § 218 was unfair to the working class was founded on two arguments: firstly, only working class women seemed to be prosecuted while middle class women escaped punishment. Secondly, working class women at the time had far larger families (in Germany, the working class was slower to adopt birth control methods in an attempt to reduce family size) and needed to have access to abortion to control the size of their families and stave off poverty.

Fristenlösung: legalisation of abortion within a given period of the pregnancy. The *Fristenlösung* implies that abortion is a criminal offence in principle, but not during the period defined as legal.

ersatzlose Streichung des Paragraphen 218: eliminate, without replacement, clause 218 from the penal code. This is the most radical solution and suggests that abortion should have nothing to do whatsoever with punishable offences. The new women's movement took up the same demand and argued that only *ersatzlose Streichung* would allow women to determine for themselves whether or not to terminate a pregnancy or to bear the child.

Verbrechen: major crime which is always punishable by a harsh custodial sentence.

Vergehen: lesser crime where sentencing could vary.

medizinische Indikation: as indicated/recommended by a medical doctor on medical grounds. This refers to the exceptions which began to be permissible within the general criminalisation of abortion. Medical grounds normally means that the mother's life would be at risk through the pregnancy.

Die Nationalsozialisten verbieten und erzwingen die Abtreibung: the National Socialists ban abortion and also impose it. This sentence is shorthand for the contradictory policy of the Nazis. On the one hand, they wanted German women, or women who matched the Nazis' own ideas of what was German, to bear more children. Abortion for these women was banned. On the other hand, the Nazis held rigid and inhumane ideas about people who should and people who should not live. They coined the phrase 'lebensunwertes Leben' to indicate that certain human beings had no right to live since they

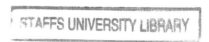

did not conform to the Nazi ideals of German life. These outcasts included people with disabilities, with genetic and other defects and members of populations and peoples who were summarily dismissed as of lower value, as 'Untermenschen'. These included Jews, Gypsies, Eastern Europeans, Slavs and many others. For all of them, the Nazis favoured and practised abortion to reduce their numbers. *Zwangssterilisierungen* and enforced abortions were conducted as medical experiments on humans as part of Nazi 'Rassismus' and discrimination against non-Germans.

Täter, die die Lebenskraft des deutschen Volkes fortgesetzt beeinträchtigen: offenders who continuously damage the life-force (strength) of the German people. 'Offenders' were the women who continued to have abortions if they could find someone (often a doctor) to carry them out. The emphasis in the text on 'deutsches Volk' highlights the link between abortion and racism during the National Socialist period.

Vergewaltigung: rape. As the Soviet troops advanced into Germany, many women were assaulted and raped by Russian soldiers. While the *ad hoc* rule that abortions were 'gewährt', tolerated, without prosecution, helped ease women's predicament at the time, no legislative initiative followed which might have allowed rape victims access to abortion.

eugenische Indikation: abortion on genetic grounds if the child is at risk of being born (or had been diagnosed as afflicted) with disabilities.

Das Bundesverfassungsgericht erklärt ... für verfassungswidrig: the Federal Constitutional Court (BVG) declares ... unconstitutional. The BVG in Karlsruhe has the task of ensuring that German legislation and social practice uphold the principles of the Basic Law. Institutions, political parties, regional governments and individuals can file cases with the BVG in order to obtain a ruling on the constitutionality of an issue. The BVG can even be called upon, as in the case of abortion, to rule on legislation which has already been agreed by parliament. Rulings of the BVG are binding, i.e. parliament cannot ignore them, but has to incorporate recommendations into any replacement legislation. In the case of abortion, the more liberal *Fristenlösung* was scrapped in favour of a law which allowed several types of Indikation: medizinische, eugenische, kriminologische (i.e. after rape), psychiatrische (personality disorder) and, most importantly, *allgemeine soziale Notlage* (Fig. 4.3).

Fristenregelung mit Beratungspflicht: abortion within given time frame, but only after compulsory counselling.

Comment

The history of abortion legislation in Germany is interwoven with Germany's political and social history. The dichotomy between the criminalisation of abortion as an offence under the *Strafgesetzbuch* and repeated attempts from the political left to achieve the liberalisation and decriminalisation of abortion has prevailed for well over a century. German unification has not changed the issue but has added a new East–West dimension.

With the exception of National Socialism, when abortion was used by the state as a means to prevent births or banned to enforce births, the history of abortion is one of gradual liberalisation and an increasingly prominent link between women's expectations that they should be allowed to determine their own lifestyle (including family size) and decide for themselves about abortion. While catholic doctrine and conservative thinking continue to equate abortion with murder of the unborn child, society at large has come to accept it. In a microcosm, the abortion issue

reflects the emergence of liberal values in German political culture, and also the continued differences between the political left and the political right. These differences have virtually disappeared in evaluations of the economic system but they remain influential in social and moral controversies such as the legality or illegality of abortion.

Dokument 4.20 Einstellungen zur Abtreibung von Ost und West

Auf dem Höhepunkt der Diskussion um die Neufassung des § 218 führte das Nachrichtenmagazin *Der Spiegel* eine Umfrage durch, die folgende Ergebnisse zeitigte:

Tabelle 4.8 Einstellungen zur Abtreibung in Ost und West (Angaben nur für volle Zustimmung)

Ein Schwangerschaftsabbruch	Westdeutsche	Ostdeutsche	Gesamt
ist nur Sache der Frau und sollte nicht bestraft werden	27%	40%	30%
sollte in den ersten 3 Monaten straffrei sein	28%	35%	29%
sollte nur aus medizinischen Gründen und wegen sozialer Notlagen erlaubt sein	29%	16%	26%
sollte nur erlaubt sein, wenn das Leben der Mutter in Gefahr ist	15%	7%	13%

Source: *Der Spiegel*, 20, 13 May 1991, 71.

Im Dezember 1992, als das BVG seine Beratungen zur Abtreibung begann, ergab eine Umfrage im *Spiegel* folgendes Meinungsbild:

Frage: Wie stehen Sie zum Abtreibungsgesetz, das der Bundestag verabschiedet hat?

uneingeschränkt dafür	mit Einschränkungen dafür	mit Einschränkungen dagegen	uneingeschränkt dagegen
43%	33%	11%	12%

Source: *Der Spiegel*, 50, 14 December 1992, 61.

285

Comment

The surveys of public opinion in Germany suggest that a liberalisation of the abortion legislation meets with majority approval in society, although a minority remains opposed to it. The survey from May 1991 shows that East Germans have fewer reservations about legalising abortion and removing restrictions than West Germans. The data for December 1992 indicate, however, that for Germany as a whole, acceptance outweighed rejection. In the population at least, there was no strong undercurrent of opinion demanding or expecting intervention from the *Bundesverfassungsgericht*.

Other surveys, not cited here (see Hans Rattinger in *German Politics*, 2, 1994) throw further light on the views of women. In the *Alte Bundesländer*, gender plays no significant part in shaping views about abortion. Men and women may be divided politically on the issue but they are not divided by gender. In the *Neue Bundesländer*, this is quite different. Women there are more likely to advocate unrestricted access to abortion while men tend to oppose it.

Dokument 4.21 *Abtreibung* als Thema der Frauenbewegung[115]

Als das Thema Anfang der 70er Jahre von den USA über Frankreich nach Deutschland kam, entwickelte es sich schnell und explosiv zu *dem* Ausgangspunkt und Katalysator der autonomen Frauenbewegung. Der Kampf gegen den Paragraphen 218, gegen das strafrechtliche Verbot der Abtreibung, war für die Frauenbewegung in der Bundesrepublik konstitutiv. Nur ein Beispiel: 1970 wurde bei einem Treffen aller neu entstandenen Frauengruppen beschlossen, daß nur *die* Gruppen als Teil der Frauenbewegung anerkannt werden sollten, die die *ersatzlose Streichung* des § 218 forderten.

Diese Radikalität im Umgang mit dem § 218 trennte die autonome Frauenbewegung von den Frauen in der SPD und den Gewerkschaften. Diese unterstützten zwar auch die Forderung nach einer selbstbestimmten Schwangerschaft, wandten sich aber vor allem gegen die damalige Fassung des § 218. Weil sie sich davon bessere Realisierungschancen versprachen, beschränkten sie sich auf die Forderung nach Einführung der sogenannten Fristenlösung.

Dieser Kritik am § 218 begegneten konservative Kräfte vor allem unter Berufung auf das christliche Weltbild. Das Tötungsverbot gelte auch für das ungeborene Leben, und dieses Leben müsse auch durch das Strafrecht geschützt werden. Gleichwohl mußte sich die CDU unter dem Druck der Frauenbewegung und der geänderten öffentlichen Meinung auf die Diskussion einlassen, welche Notlagen im Einzelfall eine Abtreibung rechtfertigen können. (...)

In der Folge dieser Diskussion setzte die SPD als Regierungspartei 1975 die sogenannte Fristenregelung durch. Nur ein Jahr später hob das BVG

dieses Gesetz auf und erhob den Schutz des ungeborenen Lebens zum –
vom Grundgesetz garantierten – Regelungszweck des Abtreibungsverbotes.

Zurück zur Frauenbewegung: wie kam es, daß der § 218 über Jahre
hinweg fast das einzige Thema der Frauenbewegung war? Warum konnte
gerade dieses Thema der Frauenbewegung solche Kraft verleihen? Werfen
wir einen Blick auf die Parolen dieser Zeit: 'Kinder oder keine – ent-
scheiden wir alleine' und 'Mein Bauch gehört mir' (wobei mir das ameri-
kanische 'My body, myself' besser gefällt).

In diesen Parolen konnten Frauen all das zum Ausdruck bringen, was sie
forderten. (…) Das Gefühl, daß sie ihr Leben so gestalten konnten, wie sie
wollten. Überall stießen sie auf Grenzen, die ihnen als Frauen gesetzt waren.
Hinzu kam, daß viele Frauen sich ihrem Körper entfremdet fühlten. Ihnen
wurde bewußt, daß der Gynäkologe und der Ehemann einen direkteren
Eingriff auf ihren Körper hatten als sie selbst. 'Was in der Vagina steckt,
wird von uns jetzt selbst entdeckt' hieß eine andere Parole, die das deutlich
macht. Das Verbot der Abtreibung symbolisierte sowohl den Zwang zur
Frauenrolle als auch die Entfremdung vom eigenen Körper. Kein Wunder
also, daß mit der Forderung, 'Abschaffung des § 218' die gesamte, in Wirk-
lichkeit viel komplexere Unterdrückung der Frauen thematisiert wurde.

Notes

**Der Kampf gegen den § 218, gegen das strafrechtliche Verbot der Abtreibung, war für die
Frauenbewegung in der Bundesrepublik konstitutiv:** the fight against the treatment of
abortion as a criminal offence was the most important theme which forged the women's
groups in Germany into a women's movement.

Die selbstbestimmte Schwangerschaft: pregnancy determined only by the woman (and her
decision to have a child).

unter Berufung auf das christliche Weltbild: with reference to the Christian way of thinking.

**Nur ein Jahr später hob das Bundesverfassungsgericht dieses Gesetz auf und erhob den Schutz
des ungeborenen Lebens zum – vom Grundgesetz garantierten – Regelungszweck des
Abtreibungsverbotes:** within a year, the Federal Constitutional Court renounced this law
and declared the protection of unborn life as the ultimate purpose – guaranteed by the
Basic Law – of banning abortion. The Bundestag, in 1975, accepted the view that child-
bearing should be determined by women themselves. The *Fristenregelung* meant unrestricted
legality of abortion (without special applications or exemptions) within the first twelve
weeks of pregnancy. The Constitutional Court, by contrast, did not adopt the perspective
of women but made itself into the advocate of the rights of the (unborn) child. This led
to a re-affirmation of the illegality of abortion. Henceforth the right to abortion would
depend upon the issuing of special permits called 'Indikationen'.

Comment

As an issue of debate and feminist campaigning, abortion did not originate in
Germany. But the exclusive focus of the new women's movements on abortion
gave it a prominence in Germany which enhanced its political impact. In the 1970s,
abortion came to symbolise women's equality. In her retrospective account, the
author, the local counsellor for women's affairs in the city of Frankfurt, emphasises

two issues: the familiar one of women determining their social environments and lifestyles and the less familiar one that women should decide what should and should not happen to their bodies. Self-determination was not only about family size or the spacing of children but more fundamentally about personal integrity and the integrity of a woman's body. The women's movement utilised the physical meaning of self-determination to shock the public into a greater awareness of women's views on everything from marital intercourse (and a campaign against rape in marriage, a previously unheard of idea) to the denigration of women's dignity through the gynaecological examinations. In the West German women's movement abortion came to symbolise a diffuse experience of inequality, injustice and repression. The early divide, however, over the abortion issue between the new women's movement and advocates of women's equality and self-determination in the SPD, in the trade unions and even within the ranks of the CDU weakened the cause of women in the FRG and isolated the women's movement unnecessarily from main-line organisations and political parties. Divisions also emerged between the new women's movement and the Greens since the women's movement soon accused the Greens of following party politics at the expense of women's issues.

Dokument 4.22 Abtreibung als gesellschaftliche Wirklichkeit[116]

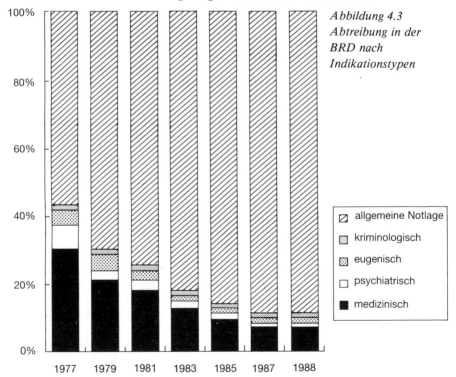

*Abbildung 4.3
Abtreibung in der
BRD nach
Indikationstypen*

Legend:
- ▨ allgemeine Notlage
- ▨ kriminologisch
- ▨ eugenisch
- ☐ psychiatrisch
- ■ medizinisch

Comment

On the eve of unification, 25 in every 1000 pregnancies in West Germany were terminated although the law stipulated that abortion was illegal in principle and permissible only in exceptional circumstances. The categories in Figure 4.3 list the *Indikationen* and their use. In East Germany, the frequency of abortions was the same as in West Germany although the law was more liberal and legalised abortion within the first three months of pregnancy.

The series of data in Abbildung 4.3 shows an important shift in emphasis or practice concerning abortions in the FRG. Abortions following rape (*kriminologische Indikation*) remained unchanged at 0.1% of all abortions. Abortions on eugenic grounds declined from 4% to 1% and those on psychiatric grounds from 8% to 1%. An even sharper decline is evident for abortions on medical grounds. In 1977, 29% of abortions were carried out for medical reasons, i.e. because the life of the mother was at risk; in 1988, just 9%. Abortions on the grounds of *allgemeine Notlage* increased strongly from 58% in 1977 to 87% of all abortions in 1988. This category is, of course, more open to interpretation than any of the others and suggests that the personal circumstances of the woman and her perception are decisive that she cannot cope with having a child for social, personal or financial reasons. Critics of abortion have argued that the *soziale Indikation* (allgemeine Notlage) has been abused, while more neutral observers have noted a general liberalisation of practice in West Germany.

In response to these developments, the CDU/CSU-led government originated in 1985 a *Stiftung Mutter und Kind* whose aim it is to offer financial assistance to pregnant women and thus alleviate the 'soziale Notlage'.

Another response to these developments has consisted in calls to change the rules by which costs for abortion are borne publicly by the 'Krankenkasse' rather than privately by the individual. Draft legislation to this effect was submitted by seventy-four (male) CDU/CSU members of the Bundestag in January 1984. It failed. The attempt to shift the financial burden of abortions from health insurance schemes, or the state, to women themselves did, however, succeed in 1993. The Federal Constitutional court coined the formula: *gesetzeswidrig aber straffrei*, against the law but not incurring punishment. Since abortion is now regarded as against the law, social and financial support for it has been withdrawn.

Figure 4.3 underlines the gradual liberalisation of German society. It also underlines the development which incited the anti-abortion lobby and led to the challenge of the revised post-unification legislation in the Constitutional Court. In any case, regional practice in Germany has varied enormously. In catholic and politically conservative regions, abortion figures have always been low and access to abortion advice or clinics difficult. In SPD-governed regions such as Hesse or Bremen, the figures and the level of services have been much higher.

These discrepancies led to a certain amount of *Abtreibungstourismus* between German regions. They also led to a wave of criminal prosecutions of medical doctors accused of having conducted abortions without the obligatory counselling sessions and in contravention of the law.

289

The liberalisation evident in Figure 4.3 also produced its own backlash in Germany.

Dokument 4.23 Nicht wie in der DDR[117]

Als die innerdeutsche Grenze fiel, stellten sich viele Frauen in West- und Ostdeutschland die Frage: Welche emanzipatorischen Fortschritte hatten die Frauen in der DDR errungen, die es nun im vereinigten Deutschland zu verteidigen gab?

Anfangs herrschte auf beiden Seiten ein enormes Informationsdefizit. Klar war zunächst nur:

★ Nach der Staatsideologie der alten DDR galt die Frauenemanzipation als realisiert.

★ In der alten DDR durften Frauen in den ersten drei Monaten der Schwangerschaft abtreiben, in der alten Bundesrepublik hatten sie dieses Recht nicht.

★ Die bessere Rechtsstellung bei der Abtreibung stand symbolisch für eine ganze Reihe von gesetzlich vorgesehenen Rechten und Entfaltungsmöglichkeiten.

In den darauffolgenden Monaten entstand zunehmend Klarheit über folgende Punkte:

★ Der Abbau bestimmter für die DDR typischer sozialer Rechte und Möglichkeiten (zum Beispiel der Abbau der Kinderbetreuungseinrichtungen) ließ sich nicht verhindern.

★ Der 'reale Sozialismus' hatte die Emanzipation der Frau keineswegs verwirklicht. Das wurde gerade auch am Beispiel der Abtreibung deutlich. Die Frauen durften zwar in den ersten drei Monaten abtreiben, aber die Abbrüche erfolgten in aller Regel unter entwürdigenden Bedingungen. Auch die Weiterentwicklung von Abtreibungs- und Verhütungsmethoden orientierte sich in der alten DDR keineswegs an den Bedürfnissen der Frauen.

★ Damit wurde aber auch deutlich, daß die Freigabe der Abtreibung in der alten DDR weniger Ausdruck der fortgeschrittenen Emanzipation der Frauen war als Ausdruck eines im Grunde menschenverachtenden Systems.

Als Resultat dieser Einschätzung bestand einerseits weitgehend Einigkeit darüber, daß den Frauen in den neuen Bundesländern − jedenfalls für einen Übergangszeitraum − das Recht bleiben sollte, ungestraft abtreiben zu können. Gleichzeitig hatten alle politischen Gruppierungen − und

besonders stark natürlich die konservative Seite – das Bedürfnis, klarzu-
stellen, daß der Straflosigkeit der Abtreibung hier und jetzt eine ganz
andere Bedeutung zukommen würde als der Straflosigkeit in der alten
DDR. Alle wollten zu dem 'menschenverachtenden System' auf Distanz
gehen. Auch die sozialdemokratischen und die grünen Frauen und auch
die autonomen Feministinnen wollen nicht, daß ihre Forderung nach einer
Freigabe der Abtreibung mit der Übernahme der alten DDR-Regelung
identifiziert wird.

So ist der § 218 im Zusammenhang mit dem Vereinigungsprozeß
wiederum zum – allerdings ambivalenten – Symbol geworden. Einerseits
und mehr zu Beginn des Vereinigungsprozesses zu einem Symbol dafür,
daß doch etwas aus der alten DDR übernommen werden kann. Seither aber
wurde der § 218 vorherrschend zum Symbol für die Abgrenzung von der
Pseudo-Frauenemanzipation und dem menschenverachtenden Charakter
des DDR-Regimes.

Comment
The second excerpt from Margarethe Nimsch's text, an address delivered at a
Harvard University workshop on 'Abortion as Politics' in 1991, explains why
even the women's movement in West Germany did not demand that the east
German system of abortion be adopted in the whole of Germany after unification.
As with the state-directed employment society, women's interests took second place
to interests of the state. While the principle of unrestricted abortion in the early
months of pregnancy won support, the way in which abortions had been conducted
in the GDR turned approval into disgust. As the inner German border fell and
the media could report on life in the East without censorship, a chilling picture
of abortion without humanity emerged: grubby facilities, uncaring staff, factory-
like treatment of women. This was not the reality anyone would have associated
with 'self-determination' and a heightened sense of identity.

The text uses the term *menschenverachtend* to characterise the dehumanising
approach of state socialism to the people. For the abortion debate, disillusionment
about conditions in the former GDR had the effect that the modalities of extending
abortion rights needed to be discussed again – there was no ready-made east
German model which could be accepted.

In the new *Bundesländer*, women did not have the same sense of humiliation.
They had never been used to different treatment. For them, the symbolic meaning
of abortion during the GDR era mattered more: it was the only area in society
where women could make individual decisions. Abortion, it seems, was valued
as an element of freedom in an otherwise authoritarian social and political system.
In the first few months after unification, the nascent women's movement in the
East organised protest demonstrations and women came out to demonstrate. Very
soon, the willingness to participate in demonstrations or to take a public stand in
the matter declined. Women in the new Länder withdrew from political activity.

They still favour abortion more strongly than women (and men) in the West, but the issue has become much more subdued and secondary than had been expected when the Unification Treaty inserted the clause about new legislation and when unification left the question of abortion open.

Dokument 4.24 Die Abtreibungsdebatte im Bundestag 1992[118]

Vorbemerkung (E.K.): Dem Bundestag lagen Gesetzesvorlagen aller Fraktionen vor. Die Spannbreite der Lösungsvorschläge reichte von der PDS Forderung nach 'ersatzloser Streichung des § 218 und den Rechtsanspruch auf Abbruch einer ungewollten Schwangerschaft' bis zur Gegenposition der CDU/CSU Initiativgruppe, die erklärte, 'jeder Schwangerschaftsabbruch (stellt) die Tötung eines Kindes dar' und forderte: 'Das Lebensrecht des Kindes hat Vorrang vor dem Selbstbestimmungsrecht der Frau'.
Bei der endgültigen Entscheidung im Bundestag am 26. Juni 1992 hatten nur noch zwei Gesetzesvorlagen Aussicht auf Erfolg: eine Vorlage der CDU, der sogenannte Mehrheitsentwurf und ein Gruppenantrag, der von Abgeordneten aller Fraktionen getragen wurde und sich inhaltlich an den Entwurf der FDP anschloß.

Die Zeitung 'Das Parlament' berichtete am 3. July 1992:
Frauen sollen künftig selbst über den Abbruch einer ungewollten Schwangerschaft entscheiden können. Die Anhänger der Gruppeninitiative aus allen Parteien haben sich bei der Abstimmung über ein neues Abtreibungsrecht am frühen Morgen des 26. Juni 1992 im Bundestag durchgesetzt. Der Entwurf wurde mit 357 gegen 285 Stimmen verabschiedet.
Die Entscheidung war bis zuletzt völlig ungewiß. Über 100 Redner hatten in einem überwiegend sachlich, aber engagiert geführten 14stündigen Redemarathon ihre gegensätzlichen Positionen verteidigt. Die Abstimmung spitzt sich schließlich auf die Wahl zwischen der Gruppeninitiative und dem Mehrheitsentwurf der CDU/CSU zu. Der Unionsentwurf, der eine Indikationslösung mit Entscheidungsbefugnis des Arztes vorsah, unterlag aber dem liberaleren Konzept. Damit kann ab 1. Januar 1993 eine Fristenregelung mit Beratungspflicht Gesetz werden, falls auch der Bundesrat zustimmt. Mit der Strafrechtsänderung ist unter anderem auch beschlossen worden, daß es ab 1. Januar 1993 einen Rechtsanspruch für alle Kinder zwischen drei Jahren und Schuleintritt auf einen Kindergartenplatz geben soll. Junge Leute bis zu ihrem 21. Geburtstag sollen ärztlich verordnete Verhütungsmittel künftig kostenlos bekommen. Sexualaufklärung soll verstärkt werden. (...)

Die Anhänger des überparteilichen Gruppenantrages – unter ihnen auch Bundestagspräsidentin Rita Süßmuth – wollen der Frau allein die Entscheidung über eine Abtreibung sichern. Sie gehen davon aus, daß diejenige ohnehin in einer Not- und Konfliktlage ist, die einen Abbruch ihrer Schwangerschaft erwägt. Voraussetzung für die Straflosigkeit ist eine Beratung drei Tage vor dem Eingriff. Süßmuth sagte, niemand könne der Frau diese Entscheidung abnehmen. 'Hören wir endlich auf, die Würde der Frau, ihre Verantwortung und Entscheidungsfähigkeit herabzusetzen, zu verletzen und zu mißachten', erklärte sie.

Notes

Der Entwurf wurde verabschiedet: the draft legislation was passed.

sachlich aber engagiert: in a factual but committed manner. Apparently, the first half of the debate was conducted only by women who presented and defended the submissions of their respective parliamentary parties.

die Abstimmung spitzte sich zu auf die Wahl zwischen: the debate focused increasingly on a straight choice between ...

Mehrheitsentwurf der CDU/CSU: the majority proposal of the CDU/CSU. The predicament of this party is of considerable interest. As mentioned above, some MPs drafted a very restrictive law which bordered on banning abortion (and placed the rights of the unborn child over any rights of the woman); a proposal which was officially sponsored by the CDU/CSU and envisaged introducing an *Indikationslösung* but reducing the number of possible *Indikationen* and investing the power of decision in the doctor, not the woman. However, a number of CDU members of parliament, most prominent among them the President of the Bundestag, Rita Süßmuth, objected to limiting women's rights in matters of abortion. They insisted that women should have the right to decide for themselves about abortion, although counselling should be obligatory. This should ensure that all aspects are considered and that information about potential support has been given to the woman in question to possibly dissuade her from having an abortion. The variety of opinions within the CDU exemplifies the differences which now exist within this party and within German conservatism about the role of women in today's society.

Comment

The post-unification debate about abortion in Germany was free from some of the constraints which prevailed in the 1970s: the suspicion that east German socialism was fairer to women than the more hesitant patterns of change in the West. Unification had removed these fears or idealisations and encouraged a new, more constructive focus. This can be summarised as *Hilfe statt Strafe*. With the exception of the ultra-conservative attempt to re-criminalise abortion, all parties were agreed that abortion is an indicator of social difficulties, not an indicator of criminal behaviour which should be singled out and punished.

The focus on *Hilfe statt Strafe* is evident in the prescribed network of *Beratungsstellen*. These have not been challenged by the Constitutional Court and will be instituted. On paper, they may appear to be no more than a formality. In practice, they have the makings of a quiet revolution. Regions such as Bavaria or Baden-

Württemberg, which have in the past used non-provision of facilities as a device to make abortion inaccessible, will now have to ensure that *Beratungsstellen* exist and can be consulted in all neighbourhoods.

The focus on *Hilfe statt Strafe* also produced another important side-shoot: the requirement that child care facilities be extended and made accessible to every child between the age of three and compulsory schooling at the age of six or seven. This meets SPD women's demands for state support and improved opportunities for the less privileged through early access to education. It also meets the CDU demand that having children should be made easier for women by reducing the burdens (financial and otherwise) which child rearing tends to impose on families.

The abortion debate is evidence of the broad alliance which has developed in Germany between women with different party preferences and personal backgrounds in their common purpose to advance equality now and in future.

Dokument 4.25 Die Entscheidung des Bundesverfassungsgerichts zur Neuregelung der Abtreibung[119]

Die Wiedervereinigung erzwang (erneute) Korrekturen (des § 218, E.K.), denn in Ost- und Westdeutschland herrschten unterschiedliche Rechtslagen. In der DDR galt seit 1972 die Fristenlösung mit kostenlosen Abbrüchen in Krankenhäusern, in der alten Bundesrepublik die Indikationenregelung von 1975.

Nach langen, ernsthaften und für viele Politiker qualvollen Debatten einigte sich der Bundestag im letzten Sommer mit einer Mehrheit quer durch die Parteien auf eine Neufassung des Paragraphen 218, dessen Kern eine Fristenlösung mit bindender Beratungspflicht war, flankiert von einer Reihe von sozialen Hilfen, die Frauen in Notlagen die Austragung eines Kindes erleichtern sollten.

Entscheidung des Bundesverfassungsgerichts
Entscheidende Passagen dieses Gesetzes sind nun vom Bundesverfassungsgericht mit einer 6:2 Mehrheit abgelehnt worden. Die Verfassungsrichter schrieben fest, daß rechtlicher Schutz dem Ungeborenen auch gegen seine Mutter zustehe, daß ein Abbruch grundsätzlich ein Unrecht sei. Wörtlich heißt es in einem der Leitsätze des Urteils:

'Ein solcher Schutz ist nur möglich, wenn der Gesetzgeber ihr einen Schwangerschaftsabbruch grundsätzlich verbietet und ihr damit die grundsätzliche Rechtspflicht auferlegt, das Kind auszutragen.'

Die Konsequenz aus diesem Urteil ist, daß 'rechtswidrige Abbrüche' vom Staat durch Hilfen nicht unterstützt werden dürfen, daß er zwar

Bestrafung durch Beratung ersetzen kann, aber eine generelle Kranken-
kassenfinanzierung zum Beispiel aber nicht akzeptieren darf. (...)

Bis Ende 1994 muß nach den Vorgaben des Karlsruher Senats ein neues
Gesetz beschlossen werden. Bis dahin gilt eine Übergangsregelung, die am
16. Juni (1993) in Kraft trat und im Kern folgende Aussage hat:

Eine Abtreibung bleibt innerhalb der ersten zwölf Wochen straffrei,
wenn sie von einem Arzt auf Verlangen der Frau durchgeführt wird. Die
Frau muß eine Bescheinigung vorlegen, mit der sie nachweist, daß sie drei
Tage vor dem Abbruch eine anerkannte Beratungsstelle aufgesucht hat.
Die Beratung muß 'umfassend dem Schutz des ungeborenen Lebens'
verpflichtet sein. Die Bundesländer müssen eine ausreichende Zahl
wohnortnaher Beratungsstellen zur Verfügung stellen.

Finanzielle Folgen

Krankenkassen dürfen den Abbruch nur noch bezahlen, wenn die medizini-
sche Indikation (Gefahr für das Leben der Mutter) vorliegt, eine eugenische
(schwere Schädigung des Kindes) oder eine kriminologische (nach einer
Vergewaltigung). Die allgemeine Notlagen-Indikation gibt es nicht mehr.

Notes

erzwang erneute Korrekturen: once again changes (corrections) had to be made. The author
refers to the earlier intervention of the Federal Constitutional Court which forced the
Bundestag to abandon the 'Fristenlösung' and pass the 1975 legislation outlined above.

unterschiedliche Rechtslagen: divergent laws were in force.

für viele Politiker qualvollen Debatten: debates which were painful for many politicians.
This is an oblique reference to the unwillingness of many opponents of abortion to
debate the issue at all.

das Austragen eines Kindes erleichtern: to assist women throughout pregnancy.

entscheidende Passagen (...) sind (...) nun abgelehnt worden: key sections (of the law) have
now been rejected. The Federal Constitutional Court does not normally reject the
complete text of a new law, but focuses on specific parts. Thus, the *Beratungsstellen*
envisaged in the new law will remain. But the BVG has laid down explicitly how these
Beratungsstellen should operate (see below).

Nach Vorgaben des Karlsruher Senats: in accordance with the ruling proclaimed by the
panel of judges. The BVG is located in Karlsruhe. It has two panels of judges, each
called a 'Senat'.

Übergangsregelung: transitional arrangement.

eine Bescheinigung vorlegen: to produce a certificate.

Die Beratung muß 'umfassend dem Schutz des ungeborenen Lebens verpflichtet sein':
(obligatory) counselling has to serve the purpose of first and foremost protecting the
unborn child. This ruling by the BVG aims to define the function of the 'Beratung'.
It must not assist women in a decision for an abortion but has to try and influence her
against it. The *Bescheinigung* is intended as a piece of evidence to prove that anti-abortion
counselling has taken place. In this way, the BVG has completely remodelled the purpose
of the *Beratungsstellen* from that which the proposers of the legislation had in mind.

For them, *Beratung* was meant to assist women in *their* decision and advise on support for expectant mothers. In the new version, *Beratung* has acquired a semi-legal function as a hurdle to prevent women from having an abortion.

Krankenkassen: health insurance schemes, mostly funded by a combination of employers' and employees' contributions and underwritten ('gesetzliche Krankenversicherung') by the state. Private medical insurance is available in Germany but falls outside these schemes.

Comment

The Constitutional Court ruling of 1993 obliges the Bundestag to prepare and pass a different amendment to § 218 by the end of 1994. A special parliamentry commission will prepare the legislation. It will have to be guided to the letter by the 200-page-judgement issued by the Constitutional Court. In German political and legal reality, the view of the Constitutional Court is binding. Parliament, parties, politicians and German women may wish for a different approach but cannot implement it against the intentions of the Constitutional Court. In effect, the Constitutional Court ruling stopped the debate and told parliament what the revised abortion law (§ 218 of the Criminal Code) should contain.

At first glance, liberalisation of abortion legislation has been halted. Abortion remains a criminal offence. The right of the unborn child rather than women's right to decide will constitute the foundations of a revised § 218. Since the introduction of the *Indikationen* in the 1970s, the *soziale Indikation* had soared to the top of the chart of the causes given by women having an abortion (see document 4.22). Through the Constitutional Court ruling, 'soziale Notlage' has ceased to be an acceptable reason for seeking an abortion and no funding will be forthcoming from the *Krankenkasse*. We had seen earlier that the rise in *soziale Notlage* as a reason for (funded) abortions occurred over a period of time and pointed to an increase in liberal attitudes in society and in the medical profession. This liberalisation is now to be halted. In 1988, 87% of abortions were carried out on the grounds of *soziale Indikation*. The new ruling seems designed to produce two results: to reduce drastically the number of abortions or increase drastically the social problems of women for whom pregnancy and having a child constitute a *soziale Notlage*.

The court's decision has its own double-speak. During the first twelve weeks, abortion, although illegal, is permissible and can be undertaken without punishment. This *Fristenlösung* in disguise is also part of the Constitutional Court judgement, and seems to be the device by which women can have access to abortions without undue restrictions while, at the same time, the letter of the law sounds an anti-abortionist, fervently conservative note.

No wonder reactions to the ruling were mixed. Rita Süßmuth complained about the *negatives Frauenbild* underlying the judgement while others rejoiced that abortion remained unrestricted in the first three months of pregnancy. Regine Hildebrandt, the Minister for Labour and Social Affairs in the regional government of Brandenburg spoke of a *Katastrophe* and a *Rückfall ins Mittelalter* while

Inge Wettig-Danielmeyer, the spokeswoman for the SPD thought the cause of women had neither won a victory nor suffered a defeat (*Kein Sieg und keine Niederlage*).

§ 218 became the focal point of the women's movement and a symbol of women's equality and liberation in contemporary society at a time when restrictions were in force, when women seemed to be criminalised, when their fight for more social space could be condensed into a fight for unrestricted abortion. On the surface, the revised § 218 of the future will remove most of the restrictions by granting *Straffreiheit* to women who have an abortion during the first three months of pregnancy. But at a deeper level, women's own interpretation of their role in society and the significance of the abortion issue as a yardstick of women's right to self-determination, has been rejected.

According to the letter of the new abortion law, the unborn child takes precedence over the mother. The Constitutional Court discarded the principle of self-determination in favour of a view of abortion as a crime. The revised abortion law of unified Germany will do the same and treat abortion as a crime, i.e. regard women who seek abortions as potential criminals although during the first three months exemptions will apply and abortion will be considered as *gesetzeswidrig aber straffrei*, a criminal albeit not punishable offence.

Notes

1 Ute Gerhard, *Unerhört*. Reinbek: Rowohlt, 1986, 379.
2 Eine wichtige Ausnahme bildet die Gesetzgebung zur Abtreibung. Siehe dazu die Dokumentation und Diskussion in Kapitel 4 (Die Auseinandersetzung um die Abtreibung).
3 Siehe Gerhard, ibid., 231–32.
4 Da Peter Flora seine Langzeitreihe von Daten so erarbeitet hat, daß sie für den gesamten Zeitraum die gleichen Kriterien zugrunde legen, wird hier nicht versucht, die Tabelle bis in die Gegenwart fortzuschreiben.
5 Quoted from: *Die ideale Gattin*. In Andrea von Dülmen (ed.), *Frauen. Ein historisches Lesebuch*. Munich: Beck, 1991, 89–91.
6 Adapted from: Ute Frevert, *Frauen Geschichte. Zwischen Bürgerlicher Verbesserung und Neuer Weiblichkeit*. Frankfurt/Main: Suhrkamp, 1986, 44. The full text of Bürger's treatise has been republished: H. Kinder (ed.), *Bürgers Liebe*. Frankfurt/Main: Suhrkamp, 1981.
7 The excerpt from Fanny Lewald's *Lebensgeschichte* is adapted from Andrea Dülmen (ed.), *Frauen. Ein historisches Lesebuch*. Munich: Beck, 1991, 112–14.
8 From: Elise Kühn, *Haushaltslehre*. Nassau: 1908. Quoted from: Bundeszentrale für politische Bildung (ed.), *Gleichberechtigung: Geschichte, Arbeitsmaterialien* Bd.4. Bonn, 1986, 40.
9 Lily Braun, *Die Bürgerpflicht der Frau*. Berlin, 1885, 17.
10 The excerpt is taken from Fanny Lewald's autobiography and quoted from Charlotte Heinritz, Elisabeth Neumann and Ruth Roebke, 'Autobiographische Schriften von Frauen. Zur Lebensgeschichte Fanny Lewalds'. In: *Rundgänge der Pädagogik* 13. 1980, 30ff.
11 From: Luise Otto, *Frauenleben im Deutschen Reich*. Berlin, 1876, 19–20. This book provides invaluable insights into everyday life in 19th century Germany and the place of women in German society.
12 Quoted from Helene Stöcker, 'Unsere Umwertung der Werte'. In: Helene Stöcker, *Die Liebe und die Frauen*. Minden, 1906, 14.
13 From: Minna Cauer, 'Vogelfrei'. In: *Die Frauenbewegung* 22. 1902.
14 Luise Zietz, 'Die Zwangsuntersuchung weiblicher Gefangener'. In: *Die Frauenbewegung* 4. 1900.
15 Ute Frevert, 'Bebel und die Frauenfrage'. In: Andrea von Dülmen (ed.), *Frauen. Ein historisches Lesebuch*. Munich: Beck, 1991, 327–28. Bebel's book is available in a reprint: August Bebel, *Die Frau und der Sozialismus*. Bonn: Dietz, 1977.
16 Quoted from: *Handbuch der sozialdemokratischen Parteitage von 1910–1913*. Munich: Birk Verlag, (no date), 181.
17 First published by the Gesamtvorstand des BDF in: *Centralblatt des BDF*, vol. 9, no. 7, 1. July 1907. Reprinted in: Barbara Greven-Aschoff, *Die bürgerliche Frauenbewegung in Deutschland 1894–1933*. Göttingen: Vandenhoeck und Ruprecht, 1981, 287–88.
18 From Lily Braun, 'Ansprache an den Internationalen Kongreß für Frauenwerke und Frauenbestrebungen', 23. September 1896. Unpublished text in the archive of the German

Social Democratic Party in Bonn, Archiv der sozialen Demokratie. Archive reference number: A80–3642.

19 Excerpt from 'Programm des Bundes Deutscher Frauenvereine 1920'. In: *Jahrbuch des Bundes Deutscher Frauenvereine 1920.* Leipzig, 1920, 3–4. Reprinted in: Barbara Greven-Aschoff, *Die bürgerliche Frauenbewegung in Deutschland 1894–1933*, Göttingen: Vandenhoeck und Ruprecht, 1981, 297–98.

20 Agnes von Zahn Harnack, 'Schlußbericht' (1933). In: *Informationen für die Frau 5.* 1988, 6.

21 Adapted from Otti Geschka, 'Vorwort', In: Antje Dertinger, *Elisabeth Selbert. Eine Kurzbiographie.* Wiesbaden: Hessische Landesregierung (Staatssekretärin für Gleichstellung), 1989, 5.

22 From: *Unser Recht. Große Sammlung deutscher Gesetze.* München: Beck, 1982, 12. The text of the Basic Law is available in German or in English translation from the *Bundeszentrale für politische Bildung* or *Internationes* in Bonn; also from the central offices for political education in each of the German Länder.

23 Dieter Hesselberger, *Das Grundgesetz. Kommentar für die politische Bildung.* Neuwied/Frankfurt/Main: Luchterhand, 1988, 78–9.

24 Quoted from: Sabine Berghahn und Andrea Fritsche, *Frauenrecht in Ost und West.* Berlin: Basis Druck, 1991, 137–38.

25 Quoted from: Gisela Helwig, *Frau und Familie. Bundesrepublik Deutschland. DDR.* Cologne: Wissenschaft und Politik, 1987, 129.

26 Data prepared by the Globus Kartendienst and based on information from the Statistisches Landesamt Baden-Württemberg, the Statistisches Bundesamt, and their own calculations. The author found the data in the Press Archive of the Social Democratic Party in Bonn (Ref. No X3, Frauen).

27 'Aus dem Ersten Gesetz zur Reform des Ehe- und Familienrechts vom 14. Juni 1976'. Quoted in: Gisela Helwig, *Frau und Familie. Bundesrepublik. DDR.* Cologne: Wissenschaft und Politik, 1987, 130–31.

28 Adapted from: Rolf Zundel, 'Verlorene Hoffnung auf die Männer'. In: *Die Zeit*, no. 23, 3 June 1988, 74.

29 Autorenkollektiv unter Leitung von Barbara Bertram, *Typisch weiblich, typisch männlich.* Berlin: Dietz, 1989, 161–2.

30 Diese Probleme sind ausführlich dargestellt in: Eva Kolinsky, *Women in Contemporary Germany.* Oxford: Berg, 1993, ch. V.

31 Elisabeth Altmann-Gottheiner, 'Probleme der Frauenarbeit'. In: *Jahrbuch des Bundes Deutscher Frauenvereine.* Leipzig: Teubner Verlag, 1920, 43.

32 Quoted from: Ute Frevert, *Frauen-Geschichte.* Frankfurt/Main: Suhrkamp, 1986, 157.

33 In der DDR gab es ähnliche Darlehen, die ein Ehepaar bei der Heirat aufnehmen konnte und mit der Geburt von Kindern zurückzahlen, also 'abkindern' konnte. Ehestandsdarlehen sind ein Mittel der Sozialpolitik in Gesellschaften, die die Geburtenfreudigkeit fördern wollen. Die BRD bot Ehestandsdarlehen für junge Leute an, die in Berlin heirateten; auch hier konnte ein Teil der Schuld durch die Geburt von Kindern abgetragen werden. Hier waren die Ehestandsdarlehen ein Mittel, eine Überalterung der Stadt Berlin zu verhindern.

34 Adapted from: *Familie und Arbeitswelt. Gutachten des wissenschaftlichen Beirats beim Ministerium für Jugend, Familie und Gesundheit.* Stuttgart: Kohlhammer, 1984, 61–65.

35 Adapted from: Petra Reichert and Anne Wenzel, 'Alternativrolle Hausfrau? Eine Analyse der Ursachen und Auswirkungen der Frauenarbeitslosigkeit auf dem Hintergrund veränderter Lebensverhältnisse'. In: *WSI Mitteilungen*, no. 1. 1984, 11–12.

36 From: Statistisches Bundesamt (ed.), *Datenreport 1989*. Bonn: Bundeszentrale für politische Bildung. 1989, 45.

37 Alwin Myrdal and Viola Klein, *Die Doppelrolle der Frau in Familie und Beruf*. Cologne: Wissenschaft und Politik, 1957. Quoted from: *Frauen zwischen Familie und Beruf*. Bonn: Schriftenreihe des Bundesministeriums für Jugend, Frauen und Gesundheit Band 184. 1986, 95–96.

38 From: Robert Hettlage, *Familienreport. Eine Lebensform im Umbruch*. Munich: Beck, 1992, 158.

39 Quoted from: Klaus Peter Strohmeier, 'Geburtenrückgang als Ausdruck von Gesellschaftswandel'. In: Hans-Georg Wehling (ed.), *Bevölkerungsentwicklung und Bevölkerungspolitik in der Bundesrepublik*. Stuttgart: Kohlhammer, 1988, 71.

40 Quoted from: Heiner Geißler, *Die Sozialstruktur Deutschlands. Ein Studienbuch zur Entwicklung im geteilten und vereinigten Deutschland*. Opladen: Westdeutscher Verlag, 1992, 243.

41 From: *Deutsche Bank Bulletin*, December 1986, 9.

42 From: Presse- und Informationsamt der Bundesregierung (ed.), *Politik für Frauen*. Bonn, Dezember 1987, 36.

43 Quoted from: Renate Wiggershaus, *Frauen unterm Nationalsozialismus*. Wuppertal: Hammer Verlag, 1984, 12.

44 Quoted from: Charles Schüddekopf (ed.), *Der alltägliche Faschismus. Frauen im Dritten Reich*. Bonn: Dietz Verlag, 1982, 21ff.

45 Quoted from the Interview with Charlotte Wagner. In: Sybille Meyer and Eva Schulze (eds.), *Wie wir das alles geschafft haben. Alleinstehende Frauen berichten über ihr Leben nach 1945*. Munich: Deutscher Taschenbuch Verlag, 1988, 42ff.

46 From: *Jugend '81. Jugendstudie der Deutschen Shell*. Opladen: Leske & Budrich, 1981, 214.

47 From: Gerlinde Seidenspinner *et al.*, *Vom Nutzen weiblicher Lohnarbeit. Mädchen und Biografie* Bd. 3. Opladen: Leske Budrich, 1984, 18, 21.

48 Quoted from: Regine Klüssendorf, 'Soviel Mutter wie möglich – sowohl Beruf wie nötig. Identität und Lebenspläne von jungen Bankkauffrauen'. In: Klaus Jürgen Tillmann (ed.), *Jugend weiblich – Jugend männlich*. Opladen: Leske Budrich, 1992, 74–75.

49 Quoted from: *Das Parlament* No 32, 10. August 1985, 9.

50 Quoted from: Heiner Geißler, 'Vorwort'. In: Heiner Geißler (ed.), *Abschied von der Männergesellschaft*. Frankfurt/Main: Ullstein, 1986, 7.

51 Quoted from: *Das Parlament* no. 32, 10 August 1985. Data relate to the situation in January 1984.

52 Quoted from: Ute Frevert, *Frauen-Geschichte*. Frankfurt/Main: Suhrkamp, 1986, 291.

53 Compiled from: Carola Pust, Petra Reichelt and Anne Wenzel, *Frauen in der Bundesrepublik. Beruf, Familie, Gewerkschaften, Frauenbewegung*. Hamburg: VSA Verlag, 1983, 14; *Statistisches Jahrbuch 1992 für die Bundesrepublik Deutschland*. Stuttgart: Metzler/Poeschel, 1992, 114.

54 From: *Sozial-Report* no. 3, 1990. Special issue: 'Gleichberechtigt – aber nicht gleichgestellt'. Bonn: Internationes, 1990.

55 Quoted from: Bundesinstitut für Berufsbildung, *Statistische Übersicht*. Berlin, 1988.

56 Quoted from: Presse- und Informationsamt der Bundesregierung (ed.), *Politik für Frauen*, 8th edn. Bonn, 1991, 18.

57 Quoted from: Statistisches Bundesamt (ed.), Erwerbsstruktur und Arbeitsmarkt. Fachserie Reihe 4.1.2. Wiesbaden, 1987.

58 From: Heiner Geißler, *Die Sozialstruktur Deutschlands*. Opladen: Westdeutscher Verlag, 1992, 244.

59 Quoted from: Sibylle Meyer and Eva Schulze (eds.), *Wie wir das alles geschafft haben*. Munich: Deutscher Taschenbuch Verlag, 1988, 228.

60 Quoted from: Dr. Lore Henkel, 'Die zurückgebliebenen Löhne'. In: *Gleichheit* no. 7, 1950, 339–40.

61 Quoted from: Heiner Geißler, *Die Sozialstruktur Deutschlands*. Opladen: Westdeutscher Verlag, 1992, 242.

62 From: Gunnar Winkler, *Frauenreport*. Berlin: Die Wirtschaft, 1990, 64.

63 Dieter Voigt, Werner Voss and Sabine Meck, *Sozialstruktur DDR*. Darmstadt: Wissenschaftliche Buchgesellschaft, 1987, 70.

64 Quoted from: Egon Hölder, *Im Trabi durch die Zeit. 40 Jahre Leben in der DDR*. Stuttgart: Metzler/Poeschel, 1992, 90–91.

65 Adapted from: Hildegard Maria Nickel, 'Zur Lage der Frauen in der früheren DDR'. In: Michael Haller (ed.), *Rita Süßmuth und Helga Schubert: Gehen die Frauen in die Knie? Über Rollen und Rollenerwartungen im vereinigten Deutschland*. Zürich: Pendo Verlag, 1990, 150–52.

66 Quoted from: Friedrich Ebert Foundation (ed.), *Frauen in der DDR. Auf dem Weg zur Gleichberechtigung*. Bonn, 1987, 20.

67 Quoted from: ibid., 15.

68 Quoted from: ibid., 14.

69 Reichs-Gesetzblatt Nr. 153, Jahrgang 1918.

70 Das Wahlsystem der Weimarer Republik war ein sogenanntes Verhältniswahlsystem. Alle Parteien, die im Reichsgebiet insgesamt 100 000 Stimmen erhielten, konnten in den Reichstag einziehen. Die Kandidaten standen nicht für einen Wahlkreis, sondern wurden über Parteilisten bestimmt und gewählt. Das heißt die Parteien stellten jeweils eine Liste mit ihren Kandidaten auf. Die Wähler kannten diese Liste und die Namen darauf in der Regel nicht, sondern stimmten nur für die Partei. So sieht man auf Wahlplakaten der Weimarer Republik immer die Aufforderung 'Wählt Liste ...'.

71 Hendrik de Man, 'Sozialismus und Nationalfaschismus', 1932. In: Jürgen Falter, *Hitlers Wähler*. München: Beck, 1991, 142.

72 Theodor Geiger, 'Die Panik des Mittelstandes'. In: *Die Arbeit*, 1930.

73 Jürgen Falter, *Hitlers Wähler*. München: Beck, 1991, 143.

74 Studien zum Wahlverhalten haben nachgewiesen, daß bestimmte gesellschaftliche Bindungen – in der Wissenschaft heißen sie *cleavages* – noch wirksam sind. So neigen Deutsche mit aktiver Religionsbindung zur CDU/CSU und Deutsche mit aktiver Gewerkschaftsbindung zur SPD. Aber in jüngster Zeit hat die Konfessionszugehörigkeit weniger Bedeutung und auch Gewerkschaften haben ihre Funktion geändert und Mitglieder verloren. Zwar korrespondieren die *cleavages* noch mit Parteibindungen, doch sind immer mehr Bürger heute weder an eine Religion, noch an eine Gewerkschaft gebunden. Ihre Parteipräferenzen sind weniger stabil und eher von politischen Problemen *issues* abhängig.

75 Gerda Lederer, *Jugend und Autorität*. Opladen: Westdeutscher Verlag, 1983. Gerda Lederer bezieht sich in ihrem Buch auf Untersuchungen zu den Einstellungen junger Menschen in Deutschland und in Amerika 1948. In Deutschland stellte sich besonders die Frage, ob die Einstellungen der Jugend noch aus dem Nationalsozialismus stammten oder sich bereits geändert hatten. Die Einstellungen der amerikanischen Jugend dagegen wurden als demokratisch gewertet, da dieses Land schon eine lang gefestigte Demokratie hatte. In ihrer Studie Anfang der achtziger Jahre wiederholte Gerda Lederer die Untersuchungen

aus dem Jahr 1948, um zu sehen, wie sich die Einstellungen innerhalb eines Landes verändert hatten und wie sich der Abstand zwischen den amerikanischen und den deutschen Jugendlichen darstellte. Das überraschende Ergebnis von dem anti-autoritären Potential der deutschen Jugend (die ganz anders war als 1948) und der vergleichsweise autoritätsgebundenen amerikanischen Jugend (die relativ ähnlich war wie 1948) ist im Text kurz zusammengefaßt.

76 Im einzelnen in Eva Kolinsky, 'Party Change and Women's Representation in Unified Germany'. In: Joni Lovenduski and Pippa Norris (eds.), *Gender and Party Politics*, London: Sage, 1993, 113–46.

77 Eva Kolinsky, 'Political culture change and party organisation. The SPD and the second "Fräuleinwunder" '. In: John Gaffney and Eva Kolinsky (eds.), Political Culture in France and Germany. Basingstoke: Macmillan, 1991, 223.

78 In meinem Buch Eva Kolinsky, *Parties, Opposition and Society in West Germany* (London: Croom Helm, 1984) habe ich die Untersuchungen der Parteien zu ihrer eigenen Mitgliederentwicklung und der Motivation ihrer Mitglieder genauer ausgewertet.

79 Zitiert nach: Roswitha Verhülsdonk, 'Helene Weber. 1881–1962. In: Renate Hellwig, *Unterwegs zur Partnerschaft. Die Christdemokratinnen*. Stuttgart: Seewald, 1984, 112.

80 Roswitha Verhülsdonk, ibid., 116.

81 In 1994, Claudia Nolte was again elected to the Bundestag and replaced Angela Merkel as Minister for Women and Youth in the Kohl government.

82 Adapted from: Irmgard Blättel, '70 Jahre Frauenwahlrecht in Deutschland'. In: *Informationen für die Frau* 1. 1989, 7–11. At the time of writing her article, Irmgard Blättel worked in the Women's Department of the German Trade Union Federation, DGB, in Düsseldorf.

83 From: Carry Bachvogel, *Eva in der Politik. Ein Buch über die politische Tätigkeit der Frau*. Leipzig: Dürr und Weber, 1920, 5–6, 91–92.

84 Adapted from: *Politik für Frauen*, 8th edn. Bonn: Presse- und Informationsamt der Bundesregierung, 1991, 145–46.

85 Heinz Ulrich Brinkmann, 'Zeigen Frauen ein besonderes Wahlverhalten?' In: *Frauenforschung IFG* 3, 1990, 60–61.

86 From: Antje Dertinger: 'Sanftes Sägen am männlichen Ast. SPD will Chancengleichheit durchsetzen'. In: *Vorwärts* 3, 1987: 9.

87 Quoted from: *Frauenstatut*, September 1986. This is reprinted in: Regina Lang, *Frauenquoten. Der einen Freud, des anderen Leid*. Bonn: Dietz Verlag, 1989, 79–81.

88 See: Eva Kolinsky, *Women in Contemporary Germany*. Oxford: Berg, 1993. Excerpts also in Regina Lang, footnote 85: 99–103.

89 Summary in: Regina Lang, *Frauenquoten*, ibid., 112–13.

90 From: Mainzer Beschluß, CDU party congress Mainz, June 1998. Adapted from Regina Lang, *Frauenquoten*, ibid., 123–25. See also: Eva Kolinsky, *Women in Contemporary Germany*, 233ff. 229–32.

91 Adapted from: Ursula Männle, 'Weiblichkeit allein kein Qualifikationsmerkmal'. In: *Die Frau in unserer Zeit* 1, 1987, 12; and Helga Henseler-Barzel, 'Quotierung als letzte Hoffnung'. In: *Die Frau in unserer Zeit* 1, 1987, 12–13.

92 Compiled from: the Equal Opportunities reports of the respective parties. See also: Eva Kolinsky, 'Party Change and Women's Representation in Unified Germany'. In: Joni Lovenduski and Pippa Norris (eds.), *Gender and Party Politics*, London: Sage, 1994.

93 Adapted from: Roswitha Verhülsdonk, 'Helene Weber', in: Renate Hellwig (ed.), *Unterwegs zur Partnerschaft. Die Christdemokratinnen*. Stuttgart: Seewald, 1984, 112–17.

94 Compiled from: Renate Lepsius (ed.), *Frauenpolitik als Beruf, Gespräche mit SPD Parlamentarierinnen.* Hamburg: Hoffmann und Campe, 1987, 52–75.

95 Adapted from: Renate Schmidt, 'Frau macht Politik – Mann verhungert zu Hause'. In: Antje Huber (ed.), *Die Sozialdemokratinnen. Verdient die Nachtigall Lob, wenn sie singt?* Stuttgart: Seewald, 1984, 155–71.

96 Adapted from: 'CDU-Frauen im Bundestag'. In: *Frau und Politik* Nr. 1–2. 1991, 18.

97 The programme remained in force as the official party programme of the SPD until 1959. Quoted from: Friedrich Ebert Stiftung (ed.), *Programme der deutschen Sozialdemokratie.* Mit einem Vorwort von Willy Brandt. Bonn, 1978, 81–82.

98 From: Vorstand der SPD, 'Die Frauen im Programm der SPD'. In: *Materialien. 'Frauen brauchen mehr'. Beiträge zur sozialdemokratischen Programmdiskussion.* Bonn, 1989, 35.

99 Siegfried Hergt (ed.), *Parteiprogramme.* Heggen Dokumentation 1, Leverkusen: Heggen Verlag, 1977, 156–61. (Abschnitt 4.6: 'Gleichstellung der Frau'.)

100 Quoted from: *Grundsatzprogramm der Sozialdemokratischen Partei Deutschlands.* Beschlossen vom Programm Parteitag der SPD, 20. Dezember 1989 in Berlin. Bonn, 1990, 17–18.

101 Quoted from: Ossip K. Flechtheim, *Die Parteien der Bundesrepublik Deutschland.* Hamburg: Hoffmann & Campe, 1973, 155–56.

102 Quoted from: Heiner Geißler (ed.), *Grundwerte der Politik. Analysen und Beiträge zum Grundsatzprogramm der Christlich Demokratischen Union Deutschlands,* Berlin/Frankfurt/Main: Ullstein, 1979, 132–34.

103 Quoted from: CDU Frauenvereinigung (ed.), *Der Beitrag der Frauen in der CDU für eine neue Partnerschaft zwischen Mann und Frau.* CDU-Dokumentation 12/1985, Bonn, 1985, 256–57.

104 From a resolution passed at the 1986 Congress of the Free Democratic Party in Hanover. In: Friedrich Naumann Foundation (ed.), *Das Programm der Liberalen. Zehn Jahre Programmarbeit der F.D.P. 1980–1990.* Baden-Baden: Nomos, 1990, 457–58.

105 Quoted from: *Vorläufiger Entwurf eines Anti-Diskriminierunggesetzes.* Bonn: BundesAG Frauen, 1986, 18.

106 From: Inge Wetting-Danielmeier's opening address at the AsF congress *Kinder brauchen Plätze* on 1 August 1990. Bonn: AsF, 1990, 2.

107 Adapted from: Robert Hettlage, *Familienreport. Eine Lebensform im Umbruch,* Munich: Beck, 1992, 103–4.

108 From: Bundeszentrale für politische Bildung (ed.), *Datenreport 1989.* Bonn, 1989, 444, 445.

109 Adapted from: Line von Keyserlink, 'Managerkurs in Sachen Alltag'. In: Carola Wolf, *Wir sind die Hälfte. Frauen-Erfahrungen.* Munich: Kaiser Taschenbücher, 1990, 31–36.

110 Barbara Bertram *et al., Typisch weiblich – typisch männlich?* Berlin: Dietz, 1989, 162.

111 From: Friedrich Ebert Foundation (ed.), *Frauen in der DDR. Auf dem Weg zur Gleichberechtigung?* Bonn, 1987, 48–49.

112 Adapted from: *Jugendliche und Erwachsene. Generationen im Vergleich. Jugend der fünfziger Jahre – Heute.* Jugendstudie der Deutschen Shell, vol. 3. Opladen: Leske und Budrich, 1985, 118–31.

113 Adapted from: *Jugend '92. Gesamtdarstellung und biographische Porträts.* Jugendwerk der Deutschen Shell. Opladen: Leske und Budrich, 1992, 207–12.

114 Adapted from: *Die Zeit,* 16 July 1993, Dossier 10.

115 From: Margarthe Nimsch, 'Auf die Verantwortlichkeit der Schwangeren vertrauen. Die Frankfurter Frauendezernentin über die Abtreibungsdiskussion aus frauenpolitischer

Sicht'. In: *Frankfurter Rundschau*, 13 August 1991, 14. The author mentions the wrong date. It should be 1974, see document 4.19.

116 From: Günter Kaiser, 'Was wissen wir über den Schwangerschaftsabbruch'. In: *Aus Politik und Zeitgeschichte* B14, 1990, 23.

117 From: 'Auf die Verantwortung der Schwangeren vertrauen'. In: *Frankfurter Rundschau*, 13 August 1991, 14 (see footnote 115).

118 Excerpts from: *Das Parlament*, 3 July 1992, *Bundestag Report* 6/19, October 1991 and *Bundestag Report* 5/92, July 1992.

119 From: *Bundestag Report Hintergrundsinformation*. Bonn, May 1993, 17–18.

Further reading

In the main text, the reader will find detailed references to the sources of documents (numbered footnotes on pages 298–304), and the sources of tables and quotations.

The list of further reading is intended to assist those who are interested in extending their knowledge of women's history in Germany, and study a specific aspect in more detail. The number of books suggested as further reading is kept small: the list is meant as a usable tool, not a challenge. Each of the books listed includes an extensive bibliography or data sets which will guide the reader towards more advanced study.

Historical overviews

Dahrendorf, Ralf. *Society and Democracy in Germany*. London: Weidenfeld und Nicholson, 1967. (Orginal German edition under the title *Gesellschaft und Demokratie in Deutschland*. Munich: Piper, 1965.)

Dahrendorf's book is still a 'classic'. He presents a well argued and readable account of Germany's political development. The particular strength of the book is that it links social and economic history with political analysis and focuses on the emergence of democracy. Although Dahrendorf does not discuss the situation of women, his analysis of changes in the class structure, the function of elites and the impact of education on social opportunities helps one to understand the structure and transformation of German society in the course of the 20th century.

Derbyshire, Ian. *Politics in Germany. From Division to Unification*. Chambers Political Spotlights: Chambers, 1991. (2nd revised edition.)

Derbyshire's book covers developments after 1945 and focuses mainly on politics. It is an informative account of events/problems within Germany and should be read as background information.

Fulbrook, Mary. *Germany 1918–1990. The Divided Nation*. Fontana History: Fontana Press (paperback), 1991.

Fulbrook's history of Germany attempts to cover political and social developments, and also discusses the special significance of Germany's anti-democratic past. As a one-volume history, the book remains necessarily rather general, but it is a well written and readable survey of German history. Sound background reading for more specialised study.

Craig, Gordon, *The Germans*. Penguin Books, 1982.

Craig's book concentrates on German political and social history from the late 19th century to the present. It follows his more detailed history entitled *Germany 1866–1945* (Oxford University Press, 1978). Craig's is a superb introduction to the social history of women, since he combines well informed, concise chapters on the political history with thematic chapters on social change and selected social groups including women. The chapter on women provides a thumbnail sketch from the beginnings of the women's movement in the 19th century to the new womens' movement of West Germany in the 1970s and early 1980s. The book also draws on literary and cultural sources.

Sagarra, Eda. *A Social History of Germany 1648–1914.* London: Methuen, 1977.

Sagarra's history of Germany covers the mainsprings of social development and social change before the First World War. Chapters explore key areas of society: the authorities; education and property (i.e. the middle class), rural life and the working class. A special chapter is devoted to the situation of women and the early part of the German women's movement. The book is written clearly, full of interesting quotations and detail and provides stimulating insights into lifestyles and living conditions in the past.

The history of women and the women's movement in Germany

Dülmen, Andrea von. *Frauen. Ein historisches Lesebuch.* Munich: Beck, 1991.

This is a collection of excerpts from a vast range of sources. The texts are grouped under seven headings: childhood and education, marriage, everyday life and work, motherhood, culture and religion, witches, public life and emancipation and cover developments from the 18th century to the present. There is no introduction to guide the reader, and the book is most useful as additional material for those who have already studied the history of women.

Frevert, Ute. *Women in German History.* Oxford: Berg, 1990. (German original in Suhrkamp Verlag, Frankfurt/Main entitled *Geschichte der deutschen Frauenbewegung.*)

Frevert's book is an excellent and informative history of women in Germany. She discusses the situation of women within the framework of a chronological account of German history, i.e. chapters cover historical developments from the middle of the 19th century to the present. The book provides a wealth of information about women's economic, political and social situation, and provides an excellent introduction to understanding the place of women in Germany today. Frevert focuses on the history before 1945 and on West Germany before unification.

Gerhard, Ute (ed.). *Unerhört. Die Geschichte der deutschen Frauenbewegung.* Reinbek: Rowohlt, 1990. (Several reprints.)

This is an excellent book. Ute Gerhard combines readable accounts of the situation of women in society and women's movements until 1933 with source texts and excerpts from a wide variety of documents. The structure is broadly chronological with chapters on the situation around 1830; the impact of the 1848 revolution on the beginnings of a women's movement in Germany; and detailed chapters on the organisational structure and the programmatic focus of the bourgeois and the proletarian women's movement until their destruction by the National Socialists in 1933.

Hausen, Karin (ed.). *Frauen suchen ihre Geschichte. Historische Studien zum 19. und 20. Jahrhundert.* Munich: Beck, 1987. (2nd edition.)

The book is a collection of essays on various aspects of women in society. The most interesting sections are the case studies of women's employment conditions before the First World War and of programme debates within the women's movement before 1933. Like most collections of essays, this is an uneven book. Although most chapters contain interesting material and introduce the reader to specific aspects of women's history, this is not an introductory book which might be used to provide an overview or give basic information on the living conditions of women in Germany.

Geißler, Heiner. *Die Sozialstruktur Deutschlands. Ein Studienbuch zur Entwicklung im geteilten und vereinten Deutschland.* Opladen: Westdeutscher Verlag, 1992.

This is an informative book about social change in post-war Germany, east and west. Written by a German academic in German for a German readership, the book may be challenging reading for students without a (German) social science background. Yet, it is clearly laid out and can be consulted as a reference work for specific issues or data. Geißler argues that West Germany was based on *modernisation*, i.e. the structure of society, people's status and living conditions changed as the socio-economic environment changed. East Germany, by contrast, was dominated by political priorities which produced a stagnant society with a modernisation deficit. Good East-West comparisons on a broad range of areas, including the situation of women.

Helwig, Gisela. *Frau und Familie. Bundesrepublik Deutschland/DDR.* Cologne: Wissenschaft und Politik, 1987.

This is a superbly clear and readable book on the situation of women in East and West Germany and especially suited as an introduction. Chapters focus on key areas of women's lives: education, employment, marriage and family, political participation. Each chapter is comparative and places on the same page matching information on the situation in the West and that in the East. This enables the reader to gain a good understanding of the different social environments of women and the uneven social development in the two Germanies. Helwig's book was written and published in 1987 before the whole story (and the full information) about the situation in the GDR was known and her view of things in the East is at times a little naïve. But as a starting point for comparative analysis and discussion, her book remains a 'classic'.

Hofmann-Göttig, Joachim. *Emanzipation mit dem Stimmzettel. 70 Jahre Frauenwahlrecht in Deutschland.* Bonn: Neue Gesellschaft, 1986.

Strictly speaking, this is too specialised a book to be listed as a book on women in contemporary Germany: it only discusses politics, and within politics it concentrates on women's electoral behaviour. However, women's electoral preferences have been so fundamental to the history of democracy in Germany, and changes of electoral preferences played so important a part in bringing women's issues to the fore in contemporary society, that Hofmann-Göttig's is also a background book. It is clearly organised and well written, combining descriptive analysis with the presentation of key data and should prove useful for understanding women's road to equal opportunities in society and politics in Germany.

Kolinsky, Eva. *Women in Contemporary Germany.* Oxford: Berg, 1993. (Paperback.)

My own book is a history of women in post-war Germany. It includes chapters on the impact of National Socialism and living conditions in the early post-war years, on women's legal position, education, employment, political participation and also on the impact of unification on women in the former GDR. Each chapter is designed as a case study and also includes empirical data (especially data which are not easily accessible). The book provides basic information and a chapter-by-chapter analysis of women's place in contemporary Germany and should be useful as an in-depth analysis and as a reference book on specific aspects or data.

Reference books

Datenreport 1992 (ed.). Statistisches Bundesamt. Bonn: Bundeszentrale für politische Bildung, 1992.

The *Datenreport* has been published biannually since the mid-1970s. It is more than an excellent compilation of statistical data and incisive introductions. Since the late 1980s, the concluding sections draw on findings from the so-called *Wohlfahrtssurvey*, a study of attitude changes and lifestyles in Germany. Thus, the *Datenreport* provides an interesting insight into social change. Most of the data, however, are not broken down to focus on women as a separate group.

Frauen in Familie, Beruf und Gesellschaft. Statistisches Bundesamt (ed.). Stuttgart: Kohlhammer, 1987.

This is a comprehensive volume of empirical data/tables on the situation of women in the FRG. Each section consists of a brief introduction and trend analysis and of key data, usually covering several decades. A useful reference volume.

Frauenreport '90. Gunnar Winkler and Marina Beyer (eds.). Berlin: Die Wirtschaft, 1990.

This as an exceptional book. Published just as the GDR began to collapse, *Frauenreport '90* provides an extensive account of the social and economic situation of women in the GDR. Ignoring official statistics and their attempts to put a gloss on social reality, *Frauenreport* reveals women's inequalities in employment, training, pay and access to leadership roles but also documents the extensive child-care facilities and other institutional ways of supporting motherhood in the GDR.